东南大学一流学科建设项目
东南大学艺术学院教授文丛
主编 | 王廷信

龙迪勇学术代表作

龙迪勇 | 著

东南大学出版社
SOUTHEAST UNIVERSITY PRESS

图书在版编目（CIP）数据

龙迪勇学术代表作 / 龙迪勇著. — 南京：东南大学出版社，2019.10
（东南大学艺术学院教授文丛）
ISBN 978-7-5641-8583-1

Ⅰ. ①龙…　Ⅱ. ①龙…　Ⅲ. ①艺术理论-文集　Ⅳ. ①J0-53

中国版本图书馆 CIP 数据核字（2019）第 230932 号

龙迪勇学术代表作　Long Diyong Xueshu Daibiaozuo

著　　者	龙迪勇
策划编辑	张仙荣
书籍设计	蔡顺兴
出 版 人	江建中
出版发行	东南大学出版社
地　　址	南京市四牌楼 2 号　邮编：210096
网　　址	http://www.seupress.com
经　　销	全国各地新华书店
印　　刷	南京新世纪联盟印务有限公司
开　　本	700 mm×1000 mm　1/16
印　　张	33
字　　数	610 千字
版　　次	2019 年 10 月第 1 版
印　　次	2019 年 10 月第 1 次印刷
书　　号	ISBN 978-7-5641-8583-1
定　　价	138.00 元

本社图书若有印装质量问题，请直接与营销部联系。电话（传真）：025-83791830。

总 序

 东南大学具有悠久的艺术教育与研究的传统。早在1906年,李瑞清先生就在此设立图画手工科,开中国现代艺术教育之先河。从这个科目的开设到1949年国立中央大学的结束,持续了43年。1949年,中央大学更名为国立南京大学,学校的建置未曾发生变化。1952年,全国高等学校调整,国立南京大学的艺术学科大部分进入南京师范大学,尚有部分教师到了中央音乐学院。直到1994年东南大学艺术学科恢复为止,东南大学的艺术学科中断了42年。

 1994年,在一个新的发展时期,东南大学重新发现艺术学科的价值,开始逐步恢复艺术学科。2006年,东南大学成立艺术学院,如今已有13年了。

 学科的发展首先是教师的发展。从1994年的艺术学系以及后来的艺术传播系到现在,艺术学院已有9位教师荣退,目前在岗专职教师58位。从1994年算起,艺术学院已退休和正在执教的教授已达二十余位。在东南大学艺术学科成长的过程中,这些教授都做出了巨大贡献,所以我要在此感谢他们对东南大学艺术学科的成长付出的辛劳!

为了纪念东南大学艺术学科的恢复、总结东南大学艺术学科教授们的学术成就、集中展示教授们的代表性学术成果、加强学生的培养,我们决定从今年起在东南大学出版社以文丛的形式陆续出版东南大学艺术学科教授代表作。

　　东南大学艺术学科的教授从年纪最长的"30后"张道一先生,到如今的"80后"季欣女士、卢衍鹏先生,已有整整五代人了。每代教授的学术背景和风格都略有差异,从知识储备到问题的关注点和思考方式,从话语系统到表现形式,都体现出这种差异。除了代际差异,每位教授的学术个性也有区别。所以,这套文丛大致代表了东南大学艺术学科每代教授的学术个性,也代表了不同教授各自的学术个性。我们衷心希望学界同人、我院的青年教师和学生们关注这套文丛,通过这套文丛了解东南大学艺术学科教授们的学术个性、治学理路和学术观点,也期待学界同人对这套文丛批评指正。

　　是为序。

<div style="text-align:right">

王廷信

2019年1月

</div>

1
目 录

001　叙事理论的时空维度

002　寻找失去的时间——试论叙事的本质
014　反叙事：重塑过去与消解历史
029　梦：时间与叙事
058　空间形式：现代小说的叙事结构
089　试论作为空间叙事的主题—并置叙事
131　复杂性与分形叙事——建构一种新的叙事理论
166　空间叙事学的基本问题与学术价值

179　跨媒介叙事研究

180　试论作为跨媒介叙事的空间叙事
201　时间性叙事媒介的空间表现
241　图像叙事与文字叙事——故事画中的图像与文本
284　建筑空间与中国文学叙事传统
317　世系、宗庙与中国历史叙事传统
368　模仿律与跨媒介叙事——试论图像叙事对语词叙事的模仿

2

396　美学研究及其他

397　论韩愈诗歌"以丑为美"审美倾向形成的原因及其影响——兼论中西方艺术"以丑为美"的差异
408　从忧郁到悲愤——戴望舒诗歌创作的情绪历程
422　姚一苇的戏剧思想与美学理论
441　在迷宫里探险：对文学意义的追寻
451　从抽象到具体：马克思主义文论的思想路径
465　学术传播与时空偏向——兼析全球文化语境下我国学术期刊的现状和走向
485　试论生态思想中的"田园主义"

515　后记

 叙事理论的时空维度

寻找失去的时间
——试论叙事的本质

近年来，有关叙述学的著作国内就出版了好几种。翻开目录，我们可以看到叙事与时间是这些著作涉及的主要问题之一，但展读之后，却发现它们几乎无一例外地执着于对叙述文本处理时间方式的分析（这种分析当然很有必要），而有意无意地忽视了对叙事与时间的本质关系的说明。有感于此，本文试图打破学科的藩篱，从新的角度对这一被忽视了的重要问题做些有益的探讨。

本文认为：叙事的冲动就是寻找失去的时间的冲动，叙事的本质是对神秘的、易逝的时间的凝固与保存。或者说，抽象而不好把握的时间正是通过叙事才变得形象和具体可感的，正是叙事让我们真正找回了失去的时间。

一、时间

说起时间，不由得让人想起神学家奥古斯丁曾经感到过的困惑："时间究竟是什么？没有人问我，我倒清楚，有人问我，我想说明，便茫然不解了。"[①] 然而，尽管时间是如此的难于把握，我们还是勉为其难，试着去撩开它神秘面纱的一角。

（一）时间意识

世间的万事万物其实都处于不断变化之中。当人类开始意识到这一点的时候，时间意识便产生了。《论语》说"子在川上曰：逝者如斯夫"；刘希夷说"年年岁岁花相似，岁岁年年人不同"；李白说"今人不见古时月，今月曾经照

① 奥古斯丁. 忏悔录 [M]. 周士良，译. 北京：商务印书馆，1963：242.

古人";赫拉克利特说"人不能两次踏进同一条河流"……这些千古浩叹其实都表现了同一个主题,即:对时间的无奈与惶惑。事实上,这种无奈与惶惑正是时间意识的朴素表现。

非生物当然不会有时间意识,有生命而无思维的生物也没有时间意识,只有既有生命又有思维的人类,才能既处于变化的过程之中,又能意识到这种过程,从而产生时间意识。因此,时间意识的形成可以说是人之所以称其为人的标志,正如日本汉学家松浦友久所指出的:"那把自身置于过去→现在→未来流程中的时间意识,构成为人的思想感情的主干。……从历史眼光判断,宗教、哲学、艺术等所谓'人'的各种文化,事实上都是与这种时间意识逐渐明晰相对应着形成起来的。换言之,伴随着时间意识的逐渐明确,人才形成为人。"①

既然有了时间意识,人类也就开始了对时间的探索。起初,由于万物的演变与人的生老病死过程都是客观存在的,故作为变化之指示的时间也被认为是客观存在的。人们在冷冰冰的时间中出生、成长、衰老、死亡。时间被不动感情地计算着。然而,当人们在体认万事万物处于从过去经现在到达未来的进程中的同时,自己其实也处于同一进程中的时候,时间便已带上了感情的色彩,而成为一种主观性的东西。陈世骧先生曾经谈到:"在人类历史上某些剧变的世纪里,在其时的诗歌上、哲学或宗教文献上,会出现对'时间'与'存在'的不安意识。其时,我们发现'时间'是锐利地为人所感觉,并为最摇荡的心态所处理。时间不再简单地被认作事物的客观秩序之一。它不再仅仅是客观的时间……它带上了无限的个人色彩。"② 正是这种为人所锐利地感觉的主观性的时间,成了人类文化(宗教、哲学、历史、文学等)所关注的主要对象。

这种由客观性的时间意识向主观性的时间意识的转变,可说是人类文明发展的一种趋势。正是时间意识的这种主观性,使不同的人们对时间的看法迥然有别。下面,我们主要介绍与本文有关的法国哲学家柏格森的时间理论。

(二) 绵延

绵延是构筑柏格森哲学大厦的主要概念之一。这个概念非常抽象,要理解它,必须先来理解理智与直觉。众所周知,柏格森的生命哲学是抑理智而扬直

① 松浦友久. 中国诗歌原理 [M]. 孙昌武,郑天刚,译. 沈阳:辽宁教育出版社,1990:3.
② 陈世骧. 论时:屈赋发微 [M] //中国古典文学比较研究. 台北:黎明文化事业公司,1977.

觉的。按照他的说法，理智是看出各个物件彼此分离的能力，而物质就是分离成不同物件的那种东西。实际上，并不存在分离的固态物件，只有一个不尽的生成之流。这样，理智把不可分割的生成之流分割成了彼此分离的空间。在他看来，这种强行分割而产生的物质的特性——空间，事实上是个错觉，尽管在实践上有一定的用处，在理论上却十分误人。更有甚者，用理智去分割根本不可分割的时间。

正像理智和空间关联在一起，直觉和时间关联在一起。柏格森认为时间是生命或精神的根本特征。当然，这里所说的时间不是科学时间，即不是相互外在的诸瞬间的均匀集合体。按柏格森的说法，科学时间其实是空间的一种形式，人们正是像切割物质那样，用年、月、日、时、分、秒等工具把时间分割成了彼此均等的一些单位，而事实上时间就像河流，是不可切割的。在他看来，对生命万分重视的时间就是所谓的绵延。绵延是表示时间流动性本质的概念，它不可诉诸理智，而只能用直觉或本能去把握。

柏格森认为："我们的绵延并不仅仅是一个瞬间取代另一个瞬间，如果是这样，除了现在就不会有任何东西——没有过去延伸到现在，没有进化，没有具体的绵延。绵延乃是一个过去消融于未来之中，在前进中不断膨胀的连续进程。"① 也就是说，纯粹绵延是远离外在性并与外在性最不相渗的东西，在绵延里，过去为完全新的现在所充满。我们必须拾集起正待滑脱的过去，把它不加分割地整个插到现在里。绵延是永远的生成而非某种已经做成的东西。

柏格森把时间分为两类：一类是真正的时间，即生命时间；另一类是科学的时间，即度量时间。他认为前者是纯粹绵延的，后者则是空间化的："对于时间确有两种可能的概念，一种是纯粹绵延的，没有杂物在内，一种偷偷引入了空间的观念。"② 而且，"把绵延放入空间其实是自相矛盾的一件事，其实就是把陆续出现放在同时发生之内。"③

其实，早于柏氏一千多年的奥古斯丁就曾经谈到真正时间的不可度量性："我不量将来，因为将来尚未存在；我不量现在，因为现在没有长短；也不量过去，因为过去已不存在。"④ 当然，奥氏也在进行度量，不过这种度量是在心

① 亨利·柏格森. 创造进化论 [M]. 肖聿，译. 南京：译林出版社，2014：4-5.
② 亨利·柏格森. 时间与自由意志 [M]. 吴士栋，译. 北京：商务印书馆，1958：67.
③ 亨利·柏格森. 时间与自由意志 [M]. 吴士栋，译. 北京：商务印书馆，1958：155.
④ 奥古斯丁. 忏悔录 [M]. 周士良，译. 北京：商务印书馆，1963：253.

灵里进行的："我的心灵啊，这是在你里面度量时间。……事物经过时，在你里面留下印象，事物过去而印象留着，我是度量现在的印象而不是度量促成印象而已经过去的实质；我度量时间的时候，是在度量印象。"① 看来，奥古斯丁度量的既不是科学时间，又不是纯粹绵延，而是一种新的时间范畴——

（三）心理时间

心理时间是每个人的心灵所感觉到的时间，因此具有很大的主观随意性。而且，按照奥古斯丁的说法，心理时间与印象相关联，而印象又与经历的事物联系在一起。不同的人经历的事件当然不会相同，就算经历的事相同，不同心灵对它们的体验也不相同，因而在心灵中留下的印象也不会相同。正是心理时间的这种伸缩性，为色彩缤纷的叙事提供了无限的可能性。

这种心理时间在某些叙事作品中表现得异常突出。例如，福克纳的《纪念爱米丽的一朵玫瑰花》就写到一位生活在"过去"的人物——爱米丽小姐。爱米丽小姐是在现代文明的扫荡下即将消逝的美国南方淑女的典范，她"执拗不驯"地抵抗着现代文明的侵袭。她父亲在世时，镇长沙多里斯上校曾"编造了一大套无中生有的话，说是爱米丽的父亲曾经贷款给镇政府"，作为一笔交易，镇政府愿意豁免她一切应纳的税款，期限从她父亲去世之日开始，一直到她去世为止。然而，"等到思想更为开明的第二代人当了镇长和参议员时"，他们对这一安排表示不满，便通过了一项要她纳税的决定。当他们把这一决定告诉她本人并要她照办的时候，她表示她在镇上无税可纳，并叫他们去找沙多里斯上校，而事实上沙多里斯上校已去世将近十年了。看来，爱米丽小姐的心理时间并没有随着真正的时间进入"现在"，她仍然生活在"过去"。此外，美国当代女小说家赫斯登在其中篇小说《断梦》中则写到一个更为极端的例子：少女苏爱在 21 岁那年因受惊吓而失去了记忆，从而时间在她的心灵中停滞了 30 年。尤为奇特的是，这 30 年里，她的容颜居然一直都保持 21 岁时的样子，不见衰老。而等到她恢复记忆的时候，30 年的时间一划而过，她居然一夜之间"老"了，变成了 51 岁的妇女该有的那种样子。据作者所说，这种例子现实中也有，英国就曾有过一个类似的事情："那人死时 74 岁，但看起来还像一个少女。"

显然，这种心理时间一般是就过去而言的，因为只有已经发生并被体验过的事物才能在心灵中留下印象，这其实也正是叙事作品多为述往性作品的根本原因

① 奥古斯丁. 忏悔录 [M]. 周士良，译. 北京：商务印书馆，1963：255.

（科幻小说也许是个例外，但众所周知，无论中外，科幻小说均发展有限）。索尔·贝娄说："一切小说其实都是自传。"美国汉学家斯蒂芬·欧文在他那本探讨中国文学的名著《追忆》中，亦认为中国文学"到处都可以看到同往事的千丝万缕的联系，渗透了对不朽的期望"。这些都不愧为见解精深的高论。

二、记忆

既然是叙述往事，当然离不开记忆。记忆是一个心理学范畴，在某种意义上，它是架在时间与叙事之间的桥梁。如果人类不具备记忆的功能，那么时间马上会变成一种毫无意义的东西，叙事也会因印象空白而变得不再可能。

柏格森在他的《物质与记忆》一书中认为：记忆是绵延的最佳表现形式，因为在记忆中过去残留于现在。在该书中，柏格森把记忆分为两种："过去在两种判然有别的形式下残留下来：第一，以运动机制的形式；第二，以独立回忆的形式。"例如，一个人如果能背诵一首诗，那么至少从理论上讲，他能够不回想以前他读这首诗的时机和情境而只凭重复某种习惯或机制而记住这首诗。因此，这类记忆不包括对既往事件的意识。只有第二种记忆才称得上是真正的记忆，这种记忆表现在他对读这首诗的时机和情境的回忆中，而各次时机和情境都是独特的，并且带有年月日，它无关习惯或机制，而是"一种绝对不依赖于物质的能力"。也就是说，只有能不依赖于外在物质而独立地引起对往昔的回忆的记忆，才是真正的记忆。如果按照休谟的说法，那种以"运动机制的形式"出现的记忆并不能叫作记忆，而只能叫作"想象"。因为"我们以经验发现，当任何印象出现于心中之后，它又作为观念复现于心中。这种复现有两种不同的形式：有时在它重新出现时，它仍保持相当大的它在初次出现时的活泼程度，介于一个印象与一个观念之间；有时，印象完全失掉了那种活泼性，变成了一个纯粹的观念。以第一种方式复现我们印象的官能，称为记忆，另一种则称为想象。"①

我们一般所说的记忆多指个人记忆，但考虑到个人记忆的普遍性与易于理解性，这里不再赘言。下面，我们来讨论一种特殊的记忆。

① 休谟. 人性论 [M]. 关文运, 译. 北京：商务印书馆, 1980: 20.

(一) 集体记忆

当某些事件在时间的淘洗中越出了私人的天地而为多人所记忆的时候,就产生了集体记忆。集体记忆的形成与集体无意识有关。按照心理学的解释,几乎每个人的言行都会不可避免地被打上群体的烙印,这便是集体无意识。集体无意识反映了种族在以往的历史进程中积累起来的集体经验,它总是潜移默化地作用于社会的每个成员。按照荣格在《无意识结构》一文中的说法:"大脑的普遍相似性,导致我们承认存在某种在一切人中间都是一致的功能。我们把这称为集体精神。……由于种族、部落和家庭还存在区分,因此便进一步存在限定种族、部落和家庭的集体精神,它的层次要比普遍的集体精神更高些。"① 这就是说,由于"大脑的普遍相似性",人类有一种功能一致的"集体精神",但这毕竟过于笼统,而由种族、部落和家庭形成的"集体精神"则层次高些,特征也明显些。

这种"集体精神"其实就是集体记忆的一种表征。在叙事性作品中,集体记忆的表现非常突出。比如说,作为纪实性叙事作品的主要形式的史书就往往在时间的川流中凝固成了集体记忆。此外,对于某些虚构性叙事作品的形成,集体记忆也起了相当重要的作用。且看下面这段文字:

> 玛丽亚和米兰达,一个12岁,另一个8岁,都知道自己年纪还很轻,可是她们觉得自己活得很久了。她们不但活了自己的那些岁月,而且在她们想来,她们的回忆好像在她们出生以前多少年,就已经在她们周围的成年人,大多数是40岁以上的老人的生活中开始……

这段文字出自美国作家凯·安·波特的中篇小说《老人》。小说中的两个小姑娘之所以年纪轻轻就"觉得自己活得很久了",那是因为"除了在这个世界上的生活以外,还有另外一种生活",即"另一个世界上的生活"。这另外的一种生活,她们当然没有亲身经历,但在"老人"们的经历和故事中,她们获得了这样一种集体记忆,因此她们的心理年龄远远超出了实际年龄。

这种集体记忆其实也可以用来解释张爱玲的创作。张爱玲出奇地"早熟",20岁刚出头就创作出了堪称中国现代小说经典的《倾城之恋》与《金锁记》,

① F.C. 特莱特. 记忆:一个实验的与社会的心理学研究 [M]. 黎炜, 译. 杭州:浙江教育出版社, 1998:373.

这与来自她家族的集体记忆有关。她的祖父是清朝同治年间的海防大臣张佩纶，其外曾祖父更是大名鼎鼎的李鸿章。这种不平凡的出身当然使她在娘胎里就染上了苍凉之感与家国之思，加上她本人的不凡经历与不世出的才情，终于使她年纪轻轻就写出了小说杰作，感染了一代又一代的读者。

（二）无意识回忆

所谓回忆，就是在记忆的深井里打捞那些能够唤回失去的时间的印象。在我看来，回忆的方式主要有两种。人们可以借助推理、文件、档案乃至史书去重建过去。比如说，我们要了解莎士比亚时代的伦敦，那么，我们可以阅读莎翁的剧作，可以询问熟知那个时代的专家，也可以阅读同一时代写成的其他书籍。于是，渐渐地，我们能在心中描绘出一幅莎士比亚时代的伦敦图景。但是，这一有意识的回忆并不能使我们感到过去突然在现在中显露。也就是说，通过脑力思考的再现，我们永远不会赋予时代真实的印象。为此，我们必须发动不由自主的无意识回忆，才能真正找回逝去的时间。那么，这种无意识回忆该如何发动呢？——得通过当前的一种感觉与某项记忆之间的偶合。表面上过去不见踪迹，但其实它仍然存活在某种滋味与气息之中。

关于无意识回忆最著名的例子，要算是马塞尔·普鲁斯特的"玛德莱娜"小点心了。普鲁斯特叙述说：一个冬日，他的母亲见他感到很冷，就劝他喝点茶，还叫人送来一种叫作玛德莱娜的小点心。普鲁斯特吃了一块点心，留在嘴里慢慢化开，然后又将一匙茶送至唇边。就在茶混着点心碎末一起接触到他的上颚的那一瞬间，一种极度的快感袭来，使他全身战栗。这种强烈的快感是什么？又从何而来呢？开始他并不明白。他又喝了第二口茶。慢慢地，他终于找到了原因，原来使他产生强烈感受的这种味道，正是他住在贡布雷的时候，星期天的早晨去向莱奥妮姨妈问安，莱奥妮姨妈将一小块玛德莱娜在自己的茶碗里浸了一下以后给他吃的时候的那种味道。普鲁斯特写道：

> 见到那种点心，我还想不起这件往事，等我尝到味道，往事才浮上心头……也许因为贡布雷的往事被抛却在记忆之外太久，已经陈迹依稀，影消形散……但是气味和滋味却会在形销之后长期存在，即使人亡物毁，久远的往事了无陈迹，唯有气味和滋味虽说更脆弱却更有生命力；虽说更虚幻却更经久不散，更忠贞不矢（原著为"不矢"），它们仍然对依稀往事寄托着回忆、期待和希望，它们以几乎无从辨认

的蛛丝马迹，坚强不屈地支撑起整座回忆的巨厦。①

是的，一旦当前的感觉与重新涌现的记忆结合起来了，时间也就被找了回来，同时它也被战胜了，因为属于过去的一整块时间已经完整地插在现在里了。普鲁斯特正是靠这种不由自主的无意识回忆，重建了过去，从而让"大街小巷和花园都从我的茶杯中脱颖而出"。为什么这种无意识回忆有这么强大的力量呢？普鲁斯特说："因为，记忆中的形象，由于感受不强烈找不到支撑点时，一般来说，是转瞬即逝的；而这种时刻，记忆中的形象从现时的感受中找到了支撑点。"

三、叙事

无意识回忆就这样把我们带进了往昔。面对那些春江绿水的旧事，面对那些飘然逝去的年华，我们真有伤感莫名、徒唤奈何之慨。事实上，我们的一生都是在与时间的斗争中度过的：我们本以为自己依然年轻，可某一天一照镜子，却发现头上已悄悄地爬上了几根白发；我们本想执着地眷恋一个爱人、一位友人、某些真理或信念，但遗忘从冥冥中升起，淹没了我们最美丽最宝贵的印象；我们徒然回到我们曾经喜爱的地方，可叹的是"房屋、街衢、道路和岁月一样转瞬即逝"（普鲁斯特语），我们绝不可能重睹它们，因为它们不是处于空间中，而是处在时间里，因为重游故地的人不再是那个曾以自己的青春和热情装点过那个地方的儿童或少年了。

不是有记忆吗？不是可以通过回忆去打捞往事、寻找逝去的时光吗？但事实上，回忆中的往事并不能永远清晰如昨，因为记忆并不是遗忘的反面，它是遗忘的一种形式。于是，叙事应运而生。只有叙事才能真正使时间凝固，并以文字的形式使之成形，以文本的形式把它保存。

（一）叙事与时间的关系

要说明叙事与时间之间的关系，只要证明"事"与时间之间确有联系即可。因为，如果某一事物中确实浸润并承载着时间，我们只要把这一事物以语言文字的形式叙述出来，使之成形为叙事作品，时间也就变得具体可感甚至呼之欲出了。我们认为：事物与时间不仅有关系，在某种程度上它们其实是一而

① 本文所引普鲁斯特的文字，均见译林版《追忆似水年华》。

二、二而一的东西。

最早谈到事物与时间之间有某种本质联系的,是生于公元354年的古罗马神学家奥古斯丁:"我知道如果没有过去的事物,则没有过去的时间;没有来到的事物,也没有将来的时间,并且如果什么也不存在,则也没有现在的时间。"[1] 也就是说,如果没有事物存在,那么时间只是一个概念空壳,没有任何实际意义,也根本不能被我们所把握。正是事物使时间变得充实起来,从而有了可以称得上是实质或内容的东西。

历史学家汤因比则从时间相对性的角度谈到了事物与时间之间的关系:

> 在我的记忆中,我感到人生最初的7年跟以后整个一生——同样长。并且,现在每增1岁,这一年在主观上比过去任何一年都短。换句话说,随着年龄的增长,感到时间移动的速度似乎也在增加。这是因为主观上的时间内容,是由过去对事件的记忆形成的缘故。
>
> 孩子在7岁以前,能学到很多对自己来说是重要的事情。它比在以后期间能够学到的一切事情都多……表面上的时间流动速度从7岁左右开始加快,以后速度慢慢地增加下去。[2]

是的,我们所感觉的时间,因年龄不同而有变化。生命的充实感不同,也就是说,相同的时间内经历和感觉事情的多少不同,对时间长短的感觉也很不相同。人生感到充实,经历的事情多,同是1小时的科学时间,相对地会感到短些,因为在做事情,无暇去感觉时间;相反,人生感到空虚,经历的事情少,就会有不知时间如何打发的度日如年之感。但事后回顾起来,又会觉得生活充实的时间长些,因为有那么多的事情可供记忆;相反,生活空虚的时间,则会因无事可记而趋近于零。张爱玲在《倾城之恋》中就借主人公白流苏之口谈到过这种感觉:"白公馆有这么一点像神仙的洞府:这里悠悠忽忽过了一天,世上已经过了一千年。可是这里过了一千年,也同一天差不多,因为每天都是一样的单调与无聊。"

我们在感觉时间时,不仅事物可与时间同一,有时自我也会幻化成时间。阿根廷著名作家、学者博尔赫斯就曾经谈到:"假若我们知道什么是时间的话,那么,我相信,我们就会知道我们自己,因为我们是由时间做成的。"又说:

[1] 奥古斯丁. 忏悔录 [M]. 周士良, 译. 北京: 商务印书馆, 1963: 242.
[2] 参见《展望二十一世纪:汤因比与池田大作对话录》一书相关内容。

"时间是造成我的物质。时间是吞噬我的河流，而我正是这河流；时间是摧毁我的老虎，而我正是这老虎；时间是焚烧我的火焰，而我正是这火焰。"① 按照他的说法，时间就是我们自己。当然，"自己"也是事物中的存在，正像它是时间中的存在一样。

（二）叙事保存时间的有效性

叙事对时间的保存是非常有效的。人类的历史其实就是在叙事中推进的。尽管文明史之前的人类历史因为缺乏叙事文本而变得飘忽不定，但那并不能证明叙事保存时间的无效。文明之前的历史之所以无从打捞，那是因为当时文字还没有产生，因此叙事只能以口头的形式进行，而口头叙事作品是很容易坠入绵延之流而变得无从打捞的。其实，只要我们细心一点，那些年代久远的远古神话中还是可以嗅出史前那漫长时间的丝丝缕缕的气息的。

我们认为，无论是人类历史还是人的一生，其实都是建立在叙事文本的基础之上的。几张纸，几行字，居然就支撑起了整座时间的大厦，这不能不让人感到惊叹。普鲁斯特在其经典巨著《追忆似水年华》中曾写到一位大作家贝戈特的死：

> 人们埋葬了他，但在出殡那天的整个夜晚，在灯火明亮的橱窗里，他的书三本一叠地放着，犹如展翼的天使在那里守灵，这对于故世的作者来说，仿佛是他复活的象征……

正是那些叙事文本——书，使贝戈特一生的时间张开了翅膀，从过去经现在飞向未来，从而使作家获得了永生。正如普鲁斯特所说："认为贝戈特没有永远死去的想法并不是不可信的。"普鲁斯特自己也正是通过漫长的"追忆"之后，终于看到了"重现的时光"，从而带着那些寻找回来的时间，带着那厚厚七大册的《追忆似水年华》，走进了一代又一代读者的心灵深处，走向了永恒。

叙事保存时间的有效性，还可以从以下这个较为极端的例子得到证明。这个例子源于博尔赫斯对秦始皇"焚书"所做出的新解释。据博尔赫斯说，秦始皇焚毁在他之前出的所有书籍，是"对过去的粗暴无情的毁灭"，是"命令世上最温顺的民族毁掉历史"。他焚书的第一个原因是他对时间的恐惧。他很怕

① 参见《作家们的作家：豪·路·博尔赫斯谈创作》的前言及《城墙与书》一文相关内容。

死,曾经派出庞大的船队漂洋过海去寻找长生不老之药。博尔赫斯认为:"在空间中修造城墙以及烧毁代表时间的书籍,犹如一道魔术般的屏障,目的旨在阻挡死亡的来临。"他焚书的第二个原因则是"因为反对他的人借助这些书籍赞美过去的皇帝"。秦始皇好大喜功,自称"始皇帝",梦想建立永恒的帝国。他命令他的继位人称为二世皇帝、三世皇帝……以至无限延续下去。看来,他是想"重新创立时间的开端",但时间毕竟不是从他秦始皇开始的,于是他想通过焚毁保存时间的书籍来抹去过去年代的一切记忆。[①] 博尔赫斯并没有谈到"坑儒",但按他的逻辑推演下去,可顺理成章地得到这个结论:秦始皇"坑儒",也是源于他想改写历史、重创时间的冲动。因为作为知识分子的"儒",是可以通过叙事把过去重新寻找回来的。当然,众所周知,秦始皇的企图并没有得逞,因为作为叙事文本的书籍终究是烧不尽的,正如作为叙事主体的知识分子是杀不完的一样。

(三)叙事的方式:纪实与虚构

叙事的方式主要有两种:纪实与虚构。前者主要以实录的形式记述事件,从而挽留和凝固时间;后者则主要以虚拟的形式创造事件,从而以一种特殊的形式保存甚至创造时间。表现在文本形态上,前者主要以历史、传记、自传、回忆录或新闻报道的形式存在;后者则主要以小说、戏剧、电影或电视剧本的形式存在。说到底,这两种方式的目的其实是相同的,即:共同完成对时间的把握、保存和超越。

这两种叙事方式都经历了漫长的历史时期,但从发生学的角度来说,应该是纪实的方式在先。在那茹毛饮血的原始社会,当先民们忙完了一天的狩猎或采集,终于围着篝火坐下来休息的时候,为了打发时间,他们讲起了故事。一开始,他们讲的故事多半是狩猎时的惊险与采集时的兴奋,也就是说,他们是以纪实的形式开始叙事的。慢慢地,他们从讲故事与听故事中领略到了生活的兴味与人生的意义,而且发现纪实性的故事已无法满足他们日益增长的兴趣和欲望。于是,飞马、火龙、可怖的巨人出现了——虚构应运即生。叙事的天空也就因此而变得更加辽阔起来。而且,由于叙事要以记忆为中介,而"记忆并非无数固定的、毫无生气的零星的痕迹的重新兴奋。它是一种意象的重建和构念……即使在最基本的机械重复的情况下,记忆也很难达到正确无误,而且记

① 参见《作家们的作家:豪·路·博尔赫斯谈创作》的前言及《城墙与书》一文相关内容。

忆成为这个样子也是正常之举。"① 因此，如果从绝对意义上来说，一切叙事都是虚构的。就连一向以客观著称的历史学家克罗齐也曾经充满洞见地指出过："一切历史都是当代史。"也就是说，一切历史都是当代人的"重建与构念"。至于文学性的叙事作品，就更离不开虚构了。

虚构除了凝固和保存时间，还创造时间。比如说，我们在创作的小说中虚构了某个情节，这个情节由于被我们书写过而成为我们头脑中的观念。过了一个时期之后，"一当触动记忆的那个情节被提到以后，同样的那些观念现在便出现于一个新的观点下，并且好像与它们先前所引起的感觉有所不同。除了那种感觉的变化以外，并无任何其他变化，可是那些观念却立刻变成了记忆观念，并且得到了同意"。② 于是，虚构的情节（事件）经由观念抵达了记忆，从而成为我们所拥有或曾经拥有的时间的一部分。从这个意义上可以说：虚构延伸了我们的生命。

《江西社会科学》2000 年第 9 期

① F.C. 巴特莱特. 记忆：一个实验的与社会的心理学研究 [M]. 黎炜，译. 杭州：浙江教育出版社，1998：279.
② 休谟. 人性论 [M]. 关文运，译. 北京：商务印书馆，1980：102 - 103.

反叙事：重塑过去与消解历史

时间是造物主留给人类的最神秘、最古老、最永恒的谜之一。时间与空间一起，构成了我们意识中建构世界图像的纵横坐标。缺少了时间，我们对于世界的认识便无法形成。正是在这个意义上，我们说时间无处不在，为我们每一个人所熟知。然而，当我们试图追问时间究竟是什么时，却像是面对一个既无从描述又无法解释的怪物，顿时变得手足无措起来。海德格尔在其经典巨著《存在与时间》中曾经谈到过人类面对时间时的这种尴尬处境："像存在一样，时间以同样的方式通过日常的观念为我们所熟知。但是一旦我们开始去阐释时间的本性，它还会以同样的方式为我们所不熟知。"直到20世纪50年代，海德格尔在《什么叫做思》一文中还这样写道："什么是时间？或许会认为《存在与时间》的作者必定知道。但他不知道。所以他今天还在追问。"总之，对于人类来说，时间永远都像是一个熟悉的陌生人。

我是在研究叙事学时开始接触到各种时间理论，并把时间作为一个古老而神秘的问题来思考的。在拙文《寻找失去的时间——试论叙事的本质》(《江西社会科学》2000年第9期）中，我曾经谈到："叙事的冲动就是寻找失去的时间的冲动，叙事的本质是对神秘的、易逝的时间的凝固和保存。或者说，抽象而不好把握的时间正是通过叙事才变得形象和具体可感的，正是叙事让我们真正找回了失去的时间。"在本文中，我们将来讨论一种特殊形式的叙事——反叙事，看它是如何对时间起作用的。

一、关于反叙事

所谓反叙事并不是"反对"叙事、排斥叙事或者取消叙事。本文是从叙事

的目的这一角度来定义反叙事的,因为在某种程度上,叙事与反叙事所要达到的目的是恰恰"相反"的:如果说叙事凝固了时间、建构了历史的话,那么,反叙事则可以拆解历史、重塑过去。总之,反叙事中的"作者意图"与最终取得的效果显得很特别,看上去与叙事中的情况正好相反。但反叙事并不是外在于叙事的另一个范畴,它事实上只是一种叙事策略,是一种特殊的叙事形式。下面,我们将以法国当代作家米歇尔·图尼埃(1924—)对英国作家丹尼尔·笛福(1660—1731)的著名小说《鲁滨孙历险记》的改写为例来说明反叙事。

图尼埃的小说题为《礼拜五——太平洋上的灵薄狱》,它的结局是这样的:文明人鲁滨孙在荒岛上滞留了 28 年之后,终于迎来了双桅船"白鸟号",他终于可以离开"绝望岛"(后来鲁滨孙把它易名为"希望岛")了。但让人感到意外的是,在这个关头,这个文明人却端起了野蛮人的架子,决定继续留在荒岛上,倒是他的仆人——野蛮人"礼拜五"抵制不了精制帆船的诱惑,居然与主人不辞而别,趁着夜色登上了驶向文明社会的大船。

鲁滨孙之所以愿意继续留在荒岛上,是因为他自我感觉已经超越了时间,留在岛上就是留在时间之外。当来自"天外"的双桅船"白鸟号"的船长告诉他当时是某年某月某日时,鲁滨孙的大脑一下子就乱了。是啊,28 年零两个月又 19 天,这么长的时间足以把一个年轻人变成一个老人,可在荒岛上"不知有汉,无论魏晋"的鲁滨孙,却觉得自己比当年那个初次登上弗吉尼亚号(就是在海上出事的那条船)时的那个虔诚而又贪财的年轻人,更年轻一些。他已经摆脱了时间的追踪,把循规蹈矩的文明外衣脱在了这个不食人间烟火的荒岛上,成了一个无拘无束、自食其力的自然人。我们不妨来对比一下他前后两期的时间感觉。在初上岛时,鲁滨孙觉得自己来到了一个被时间抛弃了的完全陌生的地方,他只有对"过去"的感觉:"只有过去才是一种值得注意的存在,才具有一种值得注意的价值。现在的意义不过是回忆的源泉,现在制造过去,之所以要生存下去,其重要作用就在于过去这可贵资本的增加。"那时,他认为最重要的事情就是"与时间抗争"。于是,他制作了一个滴漏,试图恢复记录时间。在"航海日志"中,他写道:"一定得把时间控制起来。我这么一天天活下来,却听任时间从我指间溜走,我丧失了时间,也就丧失了自己。……我恢复了记时期,这样我才会有了我自身。"然而,经过了一系列没有时间追踪的"蜕皮",鲁滨孙在"礼拜五"的"帮助"下成了一个与文明人格格不入的野蛮人,荒岛上的他终于摆脱了时间,有机会重新审视自己。他从忘记给滴

漏加水而至终于彻底抛弃了滴漏，抛弃了时间。现在，他觉得自己比以往任何时候都更年轻，更有青春活力。图尼埃写道：

> 他现在的青春不是易于腐败霉烂的那种生物学上的青春，那种趋于衰老的青春。他的青春是一种矿物的、神性的、太阳的青春。每天清晨，对他都是一个第一次起点，世界历史的绝对的起点。希望岛在太阳神照耀之下，在永久的现时之中，战栗着、激动着，既没有过去，也没有将来，永远是现在。他决不脱离这个永恒的现在，在那完美之极致的尖端上保持着平衡的现在，再堕落到那个败坏不堪、充满污尘和废墟的世界上去！

事实上，"永恒的现在"是永远也不会存在的。"现在"就像一团活水，永远处在不停地流动之中。所谓的"现在"，实际上只是介于过去与未来之间的一个幻觉，它总是在我们凝视它的时候悄悄地溜掉。然而，图尼埃却通过一种特殊的叙事魔方——反叙事，让鲁滨孙找到了"永恒的现在"。能够在永恒的现在中生活，表明人已在某种程度上战胜了时间，难怪鲁滨孙再也不愿离开他的"希望岛"了。

当然，鲁滨孙继续滞留荒岛只是图尼埃的结局，这一结局是对笛福《鲁滨孙历险记》的改写，是一种典型的反叙事。笛福给小说设置的结局则是这样的：在荒岛上滞留了28年之后，文明人鲁滨孙终于带着野蛮人"礼拜五"一起离开了那个蛮荒之地，重新进入了世界，进入了时间，进入了文明社会。同一个故事，却被不同时代的人写出了不同的结局，时间改变我们的思维就像风沙改变一块地貌一样。

这两个不同的结局是意味深长、耐人寻味的。要很好地理解它们，我们必须引入一个意义系统的概念。所谓意义系统，就是人们用来赋予事物以意义的一个完整系统，人们借此来理解和诠释周围的环境以及自己同世界的联系。生活于17～18世纪之交的笛福与生活于20世纪的图尼埃，所拥有的意义系统当然有着很大的差距。正是这一"差距"使反叙事成为可能，从而导致了两篇小说的不同结局。在笛福的时代，人类尚未完全窥破自然之谜，牛顿正在建立的经典力学体系还在帮助人们傲视天下，新大陆还等着人们去征服、去开发。大家有的是信心和精力去征服世界，滞留荒岛无疑是自绝于文明。那时的人们还没有发现时间的箭头，他们没工夫叹息，没工夫掀日历，有个舢板就敢航海，有个杠杆就敢撬动地球。而图尼埃的时代就不同了，所有的新大陆都已经发现，唯一的谜团倒成了人自己。工业文明已在这个时代取得了支配性的胜利，

其弊端已经日趋明显,有人已经开始往回走了:19世纪末,莫里斯已率先在豌豆河边用上了水磨,建立了"无蒸汽动力"手工艺工场;后来,梭罗在瓦尔登湖畔点上了油灯,尝试生活究竟可以简单到什么程度;前些年,卡辛斯基干脆用上了炸药,企图把工业文明炸掉……然而,时间把人类的作品遍布大地,再来拆除它、涂改它,便成了一项比创造更为艰难的工作。在逆时间而行的队伍中,图尼埃不承认他的书应归功于笛福,但不管怎么说,笛福的书是他创作的母本,给他提供了反叙事的契机。

二、攻击"在场"与重塑过去

在对反叙事这一概念有了一个较为清晰的认识之后,我们接下来将以卢梭为个案,探讨反叙事是如何修改世人对叙述者的印象,从而达到重塑过去的目的的。

(一)在场:一种特殊形式的不在场

我们知道,自柏拉图以来,西方文艺理论逐渐形成了"逻各斯中心主义"的传统,是比较重视在场的。柏拉图的思想是这样的:现实世界是对"理式"的模仿,而以文字符号写成的文学作品则是对现实的模仿,因此是一种对模仿的模仿,与真理的距离更远。但卢梭在其名著《忏悔录》中却不遗余力地攻击在场,他认为在场并不重要,它只是一种特殊形式的不在场,是一种可有可无的东西。卢梭的这一思想后来被雅克·德里达加以发挥,形成了20世纪颇为重要的一种批评理论。

在《忏悔录》中,卢梭描述了他在青年时期对德·华伦夫人的恋情。他曾长期住在华伦夫人的家里,并称她为"妈妈"。卢梭是这样描述的:

> 我要是把自己这位亲爱的妈妈不在眼前时,由于思念她而做出来的种种傻事详细叙述起来,恐怕永远也说不完。当我想到她曾睡过我这张床的时候,我曾吻过我的床多少啊!当我想起我的窗帘、我房间里的所有家具都是她的东西,她都用美丽的手摸过时,我又吻过这些东西多少次啊!甚至当我想到她曾经在我屋内的地板上走过,我有多少次匍匐在它上面啊!

当夫人不在场时,这些不同的物件起了补充或替代她的作用。但是,后来即使她在场,对补充或替代物的需要仍然不可缺少:

> 有时，当着她的面我也曾情不自禁地做出一些唯有在最热烈的爱情驱使下才会做出的不可思议的举动。有一天吃饭的时候，她把一块肉刚送到嘴里，我便大喊一声说上面有一根头发，她把那块肉吐到她的盘子里，我立即如获至宝地把它抓起来吞了下去。

夫人的不在场，他只能靠一些替代物或者一些能让他想起夫人的标志打发时光；而夫人的在场也不是可以给人以满足的时候，如果没有替代物或其他标志，她的在场并不意味着立即可以得到她本身。于是，各种替代物的链条便可以连续不断。文本越是向我们强调事物在场的重要性，就越显示出中间物的不可缺少性。事实上，正是那些符号或者替代物，造成了确实有什么东西存在（比如夫人），并且有可以抓得住的感觉。这种感觉让我们形成了这样的理念：原物其实是由复制品或替代物造成的，而原物本身总是迟迟不到，你永远也不能真正抓住它。也就是说，当你认为你脱离开符号标志或文本而得到事实本身时，你发现的其实只是更多的文本、更多的标志符号和没有终结的各种补充物的链条。因此，我们可以得出结论：我们通常认为真实即存在的事物，以及"原物"即曾经存在的事物这样的观点都是站不住脚的——经验总是要经过符号的中介，而"原物"也总是由符号或替代物的作用而产生。如此看来，夫人的在场与不在场其实没有任何区别，她的在场只是一种特殊形式的不在场，仍然需要中介或者符号才能把她"呼唤"出来。

在卢梭之后，攻击在场的思想家绝不止德里达一人。诚如马克·爱德蒙森所指出的那样："克服对形象的迷恋，这个欲望贯穿在许多我们逐渐称之为理论的最优秀的写作中。……在罗蒂、福柯、鲍德里亚以及我刚才提过的拉康等重要的当代理论家的著作里，都可以找到对形而上学以及观看的相当的怀疑。我认为，他们同德里达一样，都攻击在场，都以各种隐喻来称呼它：哲学的镜像语言、想象、全景社会以及幻象先行。像弗洛伊德和德里达一样，他们不相信可见物的吸引力，他们肯定与形象相对的词语所具有的价值。"[①] 总之，这些理论家在理论实践中逐渐形成了这样一个共同的思维模式：把经验分裂成两个相互对立的领域，即文字的领域与观看的领域，并提出了一个方案，让更为开明的词语介入观看所产生的错误场景之中。无疑，许多当代批评都遵循了这一

① 马克·爱德蒙森. 文学对抗哲学：从柏拉图到德里达 [M]. 王柏华，马晓冬，译. 北京：中央编译出版社，2000：98-99.

思维模式。从强烈反对"客观"的女性主义电影批评家，到在戏剧观赏中发现社会监控的预演的福柯式的文学批评家，再到追随罗兰·巴特反对流行文化意识形态的左翼知识分子，都把形象和"在场"理解为许多当代文化邪恶的渊源。当然，在这方面，德里达走得最远，"因为他不仅攻击形象自身，而且还攻击那些欣然转化为观看形象的语言学形式"①。

在某种意义上，我们可以说卢梭是这种批评模式的开创者，尽管他并没有系统的理论表述，尽管有时他的观点都难免有自相矛盾之处（比如在《发音法》中，他就有与柏拉图大体相似的看法）。那么，他为什么要攻击在场、把在场解释成一种特殊形式的不在场呢？看来，这是有其特殊的目的的。

（二）修改形象，重塑过去

卢梭之所以那么不遗余力地攻击在场，是因为他想通过写作这一不在场的形式来修改他的言谈举止给别人留下的形象。卢梭自认为是一个腼腆、木讷、不善言辞的人，他只要一说话，往往就会把自己的笨拙暴露无遗。但卢梭又认为自己是"一个相当好的观察家"，对于写作也较在行。于是，卢梭试图通过写作来纠正他的"笨拙"，修改他由于言辞不慎而在别人心目中形成的往日形象，并企图由此达到重塑过去的目的。在《忏悔录》中，卢梭写道：

> 我只要一想到在谈话时还有那么多的礼节，而且自己准会漏掉一两处时，我就够胆战心惊的了。我简直不能理解人们怎么敢在大庭广众中说话，因为在那种场合，每说一句话都要考虑到所有的人，为了确有把握地不说出任何得罪人的话，需要知道每个在场的人的性格和他们的过去。……一个毫无社会阅历、好像从云彩里掉下来的人，叫他不说错话，即使只一分钟也是办不到的。至于两个人之间的谈话，我觉得更为苦恼，因为这需要不断地说话……硬要我找话说，我就不可避免地会说出一些蠢话来。
>
> 对我来说，比这更糟糕的是，既然无话可说，就应该缄默才对，而我却像急着要还账一样，发疯似的说了起来。……我本来想克服或掩盖我的笨拙，结果却很少不把我的笨拙暴露出来。

是的，按照卢梭的说法，他言谈中总难免露出笨拙。然而，如果"言谈"

① 马克·爱德蒙森. 文学对抗哲学：从柏拉图到德里达 [M]. 王柏华，马晓冬，译. 北京：中央编译出版社，2000：100.

这一叙事行为被"写作"这一反叙事行为进行了一番"意义置换",一个人的往日形象也许就是另外一种面目了。正是在这个意义上,我们认为:卢梭写作《忏悔录》的动机,是出于想把别人心目中的"卢梭形象"颠覆过来,从而建立一个"真实的"卢梭形象。

当然,究竟哪一个卢梭形象更为真实,这很大程度上并不取决于事实本身,而是取决于哪种叙事形式更具影响力,更有生命力。就这方面来说,卢梭是幸运的,由于他具有非凡的写作技巧,所以不管事实上的"卢梭形象"如何,《忏悔录》中的"卢梭形象"毕竟取得了彻底的胜利。事实上,对于普通读者来说,只要看过《忏悔录》,卢梭丰富多彩的一生没有不在心中留下深刻印象的,书中的卢梭形象已成为抹不去的记忆,一般情况下是很难改变的。当然,作为研究者,我们不能如此轻信。那么,《忏悔录》中的卢梭形象与历史上的卢梭本人究竟有没有距离呢?我们且先来看看卢梭的夫子自道。在《忏悔录》中,卢梭开篇就说他正在做"一件既无先例、将来也不会有人仿效的艰巨工作",他要在自传中"把一个人的真实面目赤裸裸地揭露在世人面前"。卢梭认为:"不论善和恶,我都同样坦率地写了出来。我既没有隐瞒丝毫坏事,也没有增添任何好事……当时我是什么样的人,我就写成什么样的人:当时我是卑鄙龌龊,就写我的卑鄙龌龊;当时我是善良忠厚、道德高尚的,就写我的善良忠厚和道德高尚。"那么,卢梭是不是真的遵循了他的写作原则呢?我们的回答是否定的。这牵涉到自传、回忆录写作中的讳饰问题。事实上,任何人撰写的自传、回忆录之类的东西都难免有修改事实、重塑过去、粉饰生平的倾向,因为人类都有一种"拒绝接受他所不愿承认的证据"[1] 的嗜好。邓肯在她的《邓肯女士自传》中说得好:"无论男女,如果能把他自己真实的生活写出来,必是一部伟大的作品。但是无人敢把自己真实的生活写出来。"[2] 自然,在这一点上,卢梭也不例外。

其实,卢梭写作《忏悔录》的动机并不仅仅是对言谈和在场错误的修正,同时也是对当时某些攻击他的文本的回应。1764年,伏尔泰由于被卢梭对无神论的攻击所触怒而出版了一本题为《公民情感》的小册子,署名为"日内瓦一牧师"。文中公开指责卢梭抛弃自己的5个孩子,还说卢梭是梅毒病患者和杀人凶手。如今,卢梭对此指控的否认几乎被普遍接受了。当时却不完全如此。

[1] 保罗·约翰逊. 知识分子 [M]. 杨正润, 译. 南京: 江苏人民出版社, 1999: 37.
[2] 爱莎多娜·邓肯. 邓肯女士自传 [M]. 于熙俭, 译. 北京: 商务印书馆, 1993: 4.

对这段插曲的思考，正是当时卢梭下决心写作《忏悔录》的一个因素，该书基本上是为了反驳或掩盖已为公众所知的事实。对卢梭来说，最为难堪的事实是他确实没有抚养自己的 5 个孩子。孩子一生下来，他就叫人送去了育婴堂。在《忏悔录》中，卢梭两次就孩子的问题为自己辩解，在《一个孤独散步者的遐想》和许多书信中，他又回到这一主题。他说，有孩子是"一件很麻烦的事"，他负担不起。"当房间里充满了家庭的烦恼和孩子的吵闹时，我的心灵如何能得到我的工作所必需的宁静呢？"当然，大概他自己也觉得这样的解释难免给人以自私的印象，于是他又说："我完全知道，没有一个父亲会比我更加慈爱。""让-雅克，在他的一生中没有一时一刻是一个没有感情、没有怜悯的人，是一个丧失天性的父亲。"然而，这种解释难免显得空洞和抽象，因为对于一个从来没与自己的孩子相处过的父亲来说，还有什么权利去侈谈"慈爱"呢？卢梭对待自己的孩子如此，那么，他又是如何对待他事实上的养母——华伦夫人呢？在卢梭贫困潦倒时，华伦夫人至少救助过他 4 次。但后来卢梭得势而她却变得落魄时，他却什么事也没为她做。按照他自己的说法，18 世纪 40 年代他在继承了家庭的遗产后，曾寄给华伦夫人"一点钱"，可他拒绝拿出更多的钱来，因为他觉得这些钱会被围绕在她身边的"无赖们"拿走。这当然只是一个借口。后来，华伦夫人又向他求助，卢梭却置之不理。华伦夫人最后两年是在病榻上度过的，于 1761 年死于营养不良。然而，在《忏悔录》中，卢梭却以一种完美无缺的谎言来谈论她，称赞她是"女人和母亲当中最好的一位"。而且，在书中他把自己写成一个有情有义的形象，他始终对华伦夫人心存感激，并极力帮助她。在知道了事情的真相之后，我们不能不指出：这是卢梭对自己往日形象的粉饰和修改，是通过反叙事重塑了的"过去"。

我们还可以从《忏悔录》中找出更多的讳饰的实例。比如说，卢梭对待曾经帮助过他的朋友狄德罗、格里姆，还有他的女恩主埃皮奈夫人，乃至和他一起生活了 33 年并给他生过 5 个孩子的长期伴侣戴莱丝，都可以发现许多卑鄙和言不由衷之处，绝不像他在《忏悔录》中所描述的那样。但不管怎么说，我们还是不能不承认：卢梭通过反叙事确实在文本中重构了自己的过去，重塑了自己的形象。无论过去还是现在，其人其作都具有智慧和情感上的双重吸引力。卢梭去世后，他的遗骸葬于爱尔美农维尔湖中的白杨岛上，这里很快成为来自欧洲各地的男女的朝圣地，如同中世纪圣徒的殿堂。有一位朝圣者这样写道："我跪下双膝……将我的唇贴在冰凉的石碑上……一遍又一遍地亲吻着。"

文字中透露出来的虔诚和崇敬确实让人感动。后来，卢梭的遗骸被迁往先贤祠。他的遗物，如烟袋和瓶子，在"圣堂"里被妥善保管。除此之外，很多杰出人物都对卢梭表示了热情洋溢的赞美：康德说卢梭"有一个无比完美的敏感的心灵"；雪莱把卢梭看成"卓越的天才"；席勒认为"只有天堂中的安琪儿才与他的基督一般的灵魂相匹配"；约翰·穆勒、乔治·艾略特、雨果、福楼拜都向他表示过深深的敬意；列夫·托尔斯泰曾说卢梭与福音书"两者对我的一生起过重大和有益的影响"；列维-斯特劳斯则在其重要著作《忧郁的热带》中把卢梭称为"我们的大师和兄弟"……当然，卢梭有他的天才和伟大之处，但同时我们也应该认识到："卢梭是一位超级自我宣传家。他的怪异癖好，他的离经叛道，他的极端化的个性，甚至于他的吵架，都极大地吸引了人们的注意。"① 这一切，都不能不归功于他出色的文字技巧，归功于他对那些曾经实实在在地发生过但对他的形象有损的事实所做的反叙事。通过反叙事，卢梭生平中的那些不荣誉的事、丑陋的事甚至卑鄙的事都被轻轻地抹掉了。于是，他的"过去"在很大程度上就被置换成了另一种面貌，这种面貌不但能被世人接受，而且被世世代代无数的读者由衷地赞美。

三、反叙事与殖民文化

反叙事除了可以在单个人、一人与另一人之间进行之外，还可以在一个群体与另一个群体、一个国家与另一个国家、一个民族与另一个民族之间进行。比如，帝国主义国家对殖民地的统治除了以经济和军事实力为后盾之外，还通过反叙事来摧毁殖民地的文化，改写殖民地的历史。下面，我们将通过对殖民文化的分析，来探讨宗主国是如何对殖民地国家进行反叙事的。

（一）作为"他者"的殖民地

所谓他者，是指主导性主体以外的一个不熟悉的对立面或否定因素，因为它的存在，主体的权威才得以界定。一般而言，他者往往被预设为愚昧、落后的象征，它的存在才能显示主体的优越性。他者看起来似乎是客观存在的，但实际上只是主体的虚构而已。例如，住在某一块土地上的居民会以某一标志与除此之外的地域之间划出界线。他们会凭主观臆断把那块熟悉的空间说成是

① 保罗·约翰逊. 知识分子 [M]. 杨正润, 译. 南京：江苏人民出版社，1999：17.

"我们的空间",界线以外那块不熟悉的空间则是"他们的空间",是"野蛮人的家园"。这种凭空想象出来的"我们的家园—野蛮人的家园"的地理观念并不需要得到"野蛮人"的认可,"我们"在自己的意识中确定这些边界就足够了。这样,我们之外的人们就变成了"他们",他们的领地和心理状态、文化素质都被看作与"我们的"截然不同。事实上,无论是在个人还是民族的成长历程中,都需要树立一个偶像,并界定一个"他者",偶像是学习的榜样、奋斗的目标,"他者"则可以凭借它显示出自己的优越性,这两者对于自我认同来说都是必不可少的。在很多情况下,"他者"对于树立自我的作用也许更大些,正如爱德华·赛义德所指出的那样:"在某种意义上讲,不论是在现代社会还是在原始社会,人们的自我意识都是从反面发展起来的。一个公元前5世纪的雅典人越是感到他作为雅典人的优越感,就越会觉得自己是个非野蛮人。正如人们所预想的那样,社会、民族、文化上的分界线与地理上的分界线相伴而来。一个人觉得自己很正常的意识往往是基于这样一个非常松散、不严谨的概念,即在自己的领土之外,'在那边',还存在着异样的人和事。形形色色的臆测、联想和杜撰,都被堆置在我们自己领土之外的那片陌生的空间里。"①

事实上,欧洲人的性格特征正是在同一个对立面、同世界的"其余部分"、同"他者"的关系中得到肯定的。而在不同的语境中,这一对立面的形式也不同,它可以是女人或奴隶,仆人或野兽。随着殖民化浪潮的到来,它变成了被殖民者。那些异族人或"他者"的形象从反面映衬出西方人有关自我优越的观念,例如控制和把握、理性和文化优势、能力、节俭、娴熟的技术,等等。欧洲人在全球范围内寻找隐秘的逆反的自我,东方人、刺客、非洲人、西印度人、卡利班、"星期五"等都是他们黑暗的"镜像"。是的,欧洲人之所以自视优越,正是因为他们把殖民地国家看成是野蛮的、充满暴力与黑暗的蛮荒之地,并把殖民地人们看作没有力量、没有自我意识、没有思考和统治能力的愚昧、粗鲁、低能之徒的结果。比如,在菲利普·梅多斯·泰勒早期描写英属印度殖民地的小说《刺客自白录》中,刺客说自己过去是恶贯满盈、不可救药的,他所寻求的是英国式的公正。然而,故事中连篇累牍的杀人细节,恰恰暴露了作者内心的恐惧,他觉得印度完全是一个陌生的、令人心惊胆战甚至无法控制的国家。但一个"恶贯满盈"的刺客也在寻求"英国式的公正",大英帝

① 爱德华·赛义德. 想象的地理及其表述形式:东方化东方[M]//张京媛. 后殖民理论与文化批评. 北京:北京大学出版社,1999:27.

国无可置疑的优势在字里行间透露无遗。在某种意义上,我们可以说:一部大英帝国的近代史,就是不断在海外殖民地寻找"他者"的历史。艾勒克·博埃默曾经这样写道:"从传统上讲,英国的民族自我向来是以一个海外他者作为对立面才得以形成的。如果说 1688 年时的他者是天主教的欧洲,那么随着帝国的发展,这个自我就逐渐变得需要靠殖民地所代表的相对弱小的国家作为陪衬方可得到界定了。"① 拥有古老而神秘文明的印度,在近代以来相当长的一段时期内,都是英国人心目中理想的"他者"。这种状况在很多文本中都有所反映。在小说中,很多英国作家笔下的印度人,尤其是孟加拉人,一般都被刻画成被动、软弱、诱人堕落、无精打采的形象。和殖民者那刚健的男子气概相比,他们普遍都显得女里女气。比如,在萨克雷的《名利场》中,乔斯·塞德利的那个印度"本地仆人"就被写得可怜兮兮,像个老太婆似的,因受不了英国的天气,整天裹着一条围巾。后来,在福斯特的《印度之行》中,印度人阿齐兹也是面容姣好,情感纤细,显得女人味有余而阳刚气不足。

正是由于把殖民地预设成了一个"他者",殖民者才会理直气壮地去肆意摧毁殖民地的古老文明,并把欧洲的历史嫁接在殖民地上。

(二)对殖民地历史的改写

第二次世界大战之后,殖民体系土崩瓦解。今天的读者只能通过文本,通过以往年代的小说和杂志,通过各种各样的游记和一鳞半爪的打油诗等来获得有关帝国的经验。而且,帝国本身在某种意义上也是一种文本的运作。派往殖民地的帝国官员必须通过文本来处理殖民地的事务。当时的报刊读者只能通过文本才能读到有关殖民地的故事。而帝国自身也只能通过一系列的文本——政治论文、日记、法案、诏令、公文、地名词典、传教士报告、笔记、备忘录、流行诗歌、政府简报、殖民者与家里的来往信件等,才能形成有关殖民的构想并维持这样的构想。文本作为帝国权威的一种载体,不仅仅只是象征,在一定情况下甚至就是行使占有权的具体行为。在殖民者的日记中,有对新开辟土地的描写,他们在树木或石板上刻下自己姓名的首字母,宣布他们安家立业和开始新的历史篇章的意愿。而他们一开始描写,往往就意味着要将那一地区的人们迄今为止的生活记录全部抹去或部分抹去。因此,当时的帝国尽管已经远去,但各种各样的文本使自己得到了再现。研究这些文本,我们发现:殖民者

① 艾勒克·博埃默. 殖民与后殖民文学 [M]. 盛宁,韩敏中,译. 沈阳:辽宁教育出版社,1998:35.

对殖民地的历史进行了大面积的歪曲或者改写，他们所建构起来的殖民地历史并不符合客观实际，而是用反叙事的方式写成的另一种"历史"。

1. 移植神话，嫁接历史

欧洲人在开始他们的殖民迁徙的时候，越来越深切地感到要从自己原有的老故事中开创出新的世界。在他们的历史上，还很少能在如此短暂的时间内接触到如此众多的陌生的地理状况和文化状况。这就需要用已知的故事来做出描述，用熟悉的修辞和观念形态来做出解释。其实，殖民化的过程就是用生命、用财产而首先是用意义来进行的一场赌博和实验。为了破译那不熟悉的领域，那对于一切意图和目的都意味着空无的领域，旅行者和殖民者所凭借的就是他们手头所掌握的程式化的描述和具有权威性的象征，然后又把这些描述和象征在彼此之间散布。他们把已经熟悉、已经成为沟通手段的各种比喻用于尚不熟悉或存有疑问的语境中。这样，凭借着耳熟能详的神话传说、日常使用的名称、可以依靠的修辞句法等文本惯例，奇怪而陌生的东西便变得可以理解了。旅行者、商人、行政官员、殖民者在"释读"新奇的时候，首先就是借助于各类神话传说以及《圣经》《天路历程》之类原先熟悉的书籍。这些文本支撑着对其他国度的阐释，并且使还留在本国的读者能够去想象殖民开发、西方的征服、民族的勇气、新的殖民获取等。接下来，在浪漫传奇、回忆录、航海日志、冒险故事或丁尼生等人的诗歌等各类文字中，从殖民宗主国传出的对于世界的看法也被固定下来并获得了承认，它们也为殖民形象的创造和传播提供了渠道和阐释的依据。限于篇幅，这里只谈谈殖民宗主国是如何向殖民地移植神话的。

关于锡沃拉的7座黄金城的神话，就曾激励了16世纪的西班牙征服者在北美洲的寻宝与探险活动。在中世纪的欧洲，7城的地理范围还一直在海洋中的几座岛屿上移动，到1528年或1529年西班牙人最终相信，锡沃拉的7城坐落在墨西哥北部还无法探测的遥远之地。这个欧洲神话神秘地围绕"7"这个数字旋转，使得它与美洲印第安人的传说有惊人的相似之处：7洞穴或奇科莫斯托克是墨西哥纳瓦族文明的摇篮。正是这种巧合使这个欧洲神话得以在美洲广为流传，并导致了西班牙对北美洲广大地区的探险、征服和殖民活动。1529年，西班牙人努尼奥就声称曾发现过这个地方。但最早散布7城坐落在墨西哥北部传闻的人是遇难的卡维萨·德巴卡，此人在1527—1535年在从佛罗里达到库利阿坎的漫游时，曾多次被印第安人俘虏，期间可能听到过印第安人的有关传说。1539年，墨西哥总督门多萨还曾专门派遣探险队去寻觅7座宝城，领队的马科斯不仅对印第安人

关于 7 城确实存在的报告深信不疑，而且还声称曾从远处目睹过 7 城。1621 年，阿雷基神父在报告中说，征服者们"发现并看到了锡沃拉的平原"。无疑，以上说法都是让人难以置信的，但不管怎么说，关于"锡沃拉"的神话传说至少产生了三个后果：一是促进了西班牙冒险家的殖民活动；二是促成了一批以"锡沃拉"命名的事物，如美洲野牛被叫作"锡沃拉母牛"，"锡沃拉"还是科阿韦拉州的一条山脉、格朗德河边的一座城市和流入圣安东尼奥河的得克萨斯一条河流的名字；三是相关神话从此成了美洲神话传说的一部分。

与锡沃拉 7 座黄金城情况相似的还有亚马逊女战士的神话，这一神话形成于古代欧洲。据古希腊神话，她们是尚武善战的妇女，居住在迈俄提斯湖沿岸或小亚细亚地区。为传宗接代，她们同邻近部落的男子成婚，然后再把丈夫送回家乡，生下男孩则交还其父，生下女孩便留下习武。这个神话在中世纪的欧洲流传甚广，这一时期的西班牙文学中就有相关的记载。因此，16 世纪西班牙王室在同征服者签订的协议书中经常命令他们去寻找亚马逊女战士。寻找的结果当然和寻找"锡沃拉"的结果差不多。值得一提的是：世界著名的大河亚马逊河，就是因为这个神话传说而得以命名的。

我们知道，神话虽是由人们的幻想所构成，但这种幻想并不是空穴来风，而是有现实生活作基础的，正如英国学者赫丽生所说：神话不只是对自然界的象征性模仿，而且是一种"人性的冲动"。它们既是人类的意识和心理活动，又是客观现实和生产、生活斗争的反映。起源于欧洲的神话被大量地移植到了美洲大地上，这就等于把欧洲的部分"现实"和历史嫁接到了美洲。在某种意义上，这就使得美洲的历史成了欧洲历史的一部分。

2. 摧毁与重建历史

殖民者在进行殖民活动时，对殖民地国家的文化和历史给予了致命的摧毁。他们无视这些国家悠久的历史和高度发达的文明，不加考虑地就把它们视为愚昧、落后的"他者"，需要他们这些先进文化的代表来加以改造并帮助统治。考古学家西拉姆说得好："16 世纪的欧洲人目光短浅，严重地妨碍了他们对异国文化的容忍，这种狭隘性格表现在只能用自己的尺度来衡量高低，别人的尺度是决不用的。"① 比如，对于地球上唯一"活着"的古老文明——美洲的玛雅文明与阿兹特克文明，西班牙人就进行了史无前例的摧毁。西班牙军队的

① 西拉姆. 神祇·坟墓·学者 [M]. 刘迺元, 译. 北京: 生活·读书·新知三联书店, 1991: 356.

后面紧跟着仗剑骑马的牧师，多少珍贵的文献和图画都被他们纵火烧毁。墨西哥的第一位主教唐·胡安·德·祖马拉加用他的火刑场烧掉了他能找到的一切书面材料，以后的几位主教也照此办理，士兵们也不甘示弱，把剩下的东西一扫而光。1848 年，金斯伯洛勋爵结束了对残余的阿兹特克古文献的搜集工作，一件经过西班牙人之手的东西也没有找到。对此，西拉姆评论说："自从科尔特斯摧毁了阿兹特克的命脉以后，过了 80 年左右，阿兹特克文化已经灭亡了，被人们忘却了。今天仍然生活在墨西哥的 180 万阿兹特克人不过是一群无声无息的平民，他们的历史像是一段空白。"① 接着，西拉姆又不无惋惜地写道："尽管玛雅文化灭亡的时间不是二三千年以前，而是刚有 450 年，但如果想做彻底研究，可以依据的材料并不比别的多些。"② 是啊，一段悠久的历史就这样被拦腰"斩断"，一个古老的文明就这样被彻底地摧毁，"它并没有受到长期的压抑和局限；它是被人毁掉的怒放的花朵，一枝被无情的路人掐了头的向日葵"（奥斯瓦尔德·施本格勒语）。

当然，殖民者不会仅仅满足于摧毁历史，他们还要重建殖民地的历史。在拙文《寻找失去的时间——试论叙事的本质》中，我曾经举到秦始皇企图通过"焚书坑儒"来重建历史的例子，但秦始皇只做到了摧毁而没有建构（他本应该组织一批史官按他的意图来编写历史），所以他的目的并没有实现。在这方面，殖民者是足够"聪明"的，他们清楚地认识到：摧毁的目的就是为了建构。例如，号称"日不落"的大英帝国就始终都在积极地建构殖民地的历史。艾勒克·博埃默曾经谈道："英国人在任何一地建立一个十字路口、一个城市或一块殖民地，他们都把它说成是一部新的历史的开端。其他的历史，都被认为不那么重要，甚至在某些情况下，根本就不存在。"③ 这样一种对世界和历史的看法当然需要相关文本提供话语方面的支持。吉卜林的小说《基姆》就具体表现了帝国中心论和优越的意识，并将白人主宰看成是世界秩序的一部分。在这部百宝箱式的帝国主义神话大全中，少年主人公被描述为居于形形色色的印度社会的"中间"者。他之于印度，既是土生土长的本地人，又是外来者，因为他是白人。沿着大干道旅行也好，作为"大把戏"的一分子从事秘密活动也好，

① 西拉姆. 神祇·坟墓·学者 [M]. 刘迺元，译. 北京：生活·读书·新知三联书店，1991：367.
② 西拉姆. 神祇·坟墓·学者 [M]. 刘迺元，译. 北京：生活·读书·新知三联书店，1991：390.
③ 艾勒克·博埃默. 殖民与后殖民文学 [M]. 盛宁，韩敏中，译. 沈阳：辽宁教育出版社，1998：25-26.

他总是控制着场面,"比任何人都更加清醒,更加激动"。他的印度朋友,如马贩子马哈卜菩·阿里、孟加拉人胡力·昌德·摩珂吉,都从未像他那样占领过舞台的中心。虽然小说中的印度人被刻画得栩栩如生,但他们只是因为同基姆的关系,或者是因为替英国在印度的情报部门"大把戏"工作,才在小说中显得重要。总之,在小说中,只有基姆的成长历史至关重要,其他人只有依附于主人公才有存在的价值。当然,为殖民地新历史观提供话语支持的并不只限于小说这一种文本。对此,秘鲁史学家欧亨尼奥·陈-罗德里格斯有一段话说得极其准确:"数百年来,出现了种种寓言神话、虚幻景象、先入之见、杜撰的人物和事件、失望情绪、简而化之和笼而统之的做法以及黑色传说和白色传说。这些东西铸成了那部以一种子虚乌有的失败为内容的不足置信的历史,并助长了一种错误的感觉。……从哥伦布到达时起,引起许多疑问的拉丁美洲以及对它的种种幻觉便源源不断地孕育出种种夸张的说法。例如,这位海军上将的《航海日记》和书信就表露出一种惊讶情绪,并混杂着一种隐蔽的、为帝国主义的冒险活动辩解的企图。……于是便开始为印第安美洲书写了另一部历史,一部带有惊讶和宣传成分,带有辩解、怨恨和恐惧成分的历史,因为许多人都曾像哥伦布那样,试图把欧洲的范畴和概念用于美洲的现实。"①

就这样,通过对记载着殖民地悠久历史的珍贵文献和史料的焚毁,通过由各式各样支持帝国的文本构筑起来的反叙事,殖民地有着辉煌过去的历史被逐渐消解,代之而起的是另一种"历史",这种历史其实是欧洲历史的一部分。这种情况,无论是对于试图恢复历史真相的历史学家,还是对于企图解构殖民文化的后殖民主义者,都不能不说是一种严峻的挑战。因为,拨开反叙事的迷雾,让文本化了的殖民地历史呈现出本来的面貌,并不是一件容易的事。

《江西社会科学》2001年第2期

① 欧亨尼奥·陈-罗德里格斯. 拉丁美洲的文明与文化 [M]. 白凤森,等译. 北京:商务印书馆,1990.

梦：时间与叙事

梦是人类精神生活中最古老、最神秘、最难解的谜。叙事是人类与生俱来的、最为基本的人性冲动之一。本文试图以时间和事件为材料，在梦学与叙事学之间架起一座桥梁。

本文认为，梦实质上是在潜意识中进行的一种叙事行为。与意识中的叙事一样，梦中的叙事也是一种为了抗拒遗忘，追寻失去的时间，并确认自己身份、证知自己存在的行为。为了明白这一点，我们必须先来对时间和意识的本质进行阐述。

一、时间

说起时间，人们总容易想起奥古斯丁的千古浩叹："时间究竟是什么？没有人问我，我倒清楚，有人问我，我想说明，便茫然不解了。"[①] 是的，时间太基本、太原始、太重要了，它与人类的生活息息相关：昼夜更替、潮涨潮落、春华秋实、草木荣枯，这许许多多的自然现象无不透露出时间的气息；人类从自身的出生、成长、衰老和死亡中，也随时感受到时间流变的必然性。正因为时间看起来似乎无所不在、毋庸置疑，说起来似乎每个人都"清楚"，所以人们把它看成是一个自明的概念，它就像空间、理式、上帝等概念一样，是永恒的存在，是不能随便加以定义的。然而，当我们试图像奥古斯丁那样追问时间的本质时，却发现了许许多多的遮蔽物，它们掩盖了时间的本质，使追问者对这一问题经常处于"茫然不解"之中。于是，不想被问题纠缠的人们基本上放

① 奥古斯丁. 忏悔录 [M]. 周士良，译. 北京：商务印书馆，1963：242.

弃了对时间本质的追问，把它看成是一种像上帝那样的永恒存在物，它毋庸置疑地存在于人类历史和现实生活之中。

莎士比亚在《约翰王》一剧中曾经问道："时间老人啊，你这钟匠，你这秃顶的掘墓人，你真能随心所欲地搬弄一切吗？"答案当然是肯定的，于是很多人试图通过在意识中忘掉时间来逃避时间的追踪。但事实上，时间是难以忘掉、不可逃避的，哪怕是在潜意识中，哪怕是在睡梦里，时间的游丝也从来不曾离我们远去。下面，还是让我们勇敢地面对时间，并对时间这一概念进行一番去蔽或还原式的追问吧。

（一）时间与存在

时间实际上并不是外在实存之物，而是内在意识的产物。它并不是像万事万物那样的实际存在之物，而是万事万物之所以存在的一种尺度，是人的意识构想出来的一个概念。就像人类由于对很多事物的理解存在难度而构想出"上帝"一样，人类为了便于对万事万物的理解而构想出了"时间"。如果要说时间存在的话，它也仅仅存在于人的意识之中。

胡塞尔曾经把人的这种意识叫作"内在时间意识"。胡塞尔对这一问题的研究采用的是著名的现象学还原方法。所谓现象学还原方法，就是要把对认识的研究最终限定在直接的、绝对被给予的内容范围内，排除一切间接的、非绝对被给予的内容，从而为解决认识可能性问题建立绝对可靠的基础。胡塞尔认为，思维是无可怀疑的，思维的存在是最初绝对被给予的，它具有绝对的明晰性。为了说明这一问题，胡塞尔提出了"内在"和"超越"这两个对立的概念。他解释说，思维的直观认识是内在的，是直接给予的，它没有超越自身去指称什么，因此不会出现什么疑问。而自然的认识则是超越的，因而便出现了认识如何超越自身，如何能够切中在意识框架之内无法找到的存在这样的疑问。所谓现象学还原，首先就是要把实在的内在之物看作毋庸置疑的东西加以利用，而把超越之物看作值得怀疑的东西而拒绝加以利用。应对超越之物进行现象学的还原，以排除一切超越的假设。这种现象学还原要给所有的超越之物挂上无效的标志，或者说，加上"括号"，暂时"悬置"起来，这就是说，不能把它们看作有效的开端、前提或假设，而只能把它们作为需要加以研究的对象。胡塞尔对内在时间意识的探讨，正是在这样的思想背景下进行的。

胡塞尔认为，客观的时间观念建立在经验知识积累的基础之上，正是通过对天体运动的观测，对物体在空间中的运动速度的观测和比较等，才逐步形成

了客观的时间观念。而在此之前，我们已经初步具有了某种比较原始的时间意识，否则我们便无从知道客观的时间关系。因此，他认为，客观的时间观念并不是原初的时间观念，而是一种后起的时间观念。因此，胡塞尔主张，必须把客观的时间、世界的时间悬置起来存而不论，而只研究内在的时间意识，"正像实在的事物或实在的世界不是现象学的材料一样，世界的时间、实在的时间、自然科学（包括作为关于精神的自然科学的心理学）意义上的时间，也不是这样的材料"①。那么，现象学对时间的研究主要以什么为对象呢？胡塞尔说得好："我们的目的是要对时间意识作现象学的分析。"② 也就是说，现象学的分析是从内在意识的自明性出发，"对时间意识，对知觉、记忆和期望的对象所具有的时间特征进行分析"③。他认为，由于现象学所接受的不是世界的时间、具体绵延的存在以及诸如此类的东西，而是显现为这类东西的时间和绵延。从现象学的观点看，这些是绝对的材料，对它们是不能提出疑问的。但是，胡塞尔指出："'时间材料'——或者如果你愿意的话，也可称之为'时间符号'——不是时间本身。"④ 因此，在胡塞尔看来，世界时间、具体绵延的存在不是时间本身，它们只是承载时间的材料，真正的时间"并不是经验世界的时间，而是意识流的内在时间"⑤。总之，在胡塞尔看来，时间并不是像石头、树木那样的外在实存之物，它只是内在意识的产物。这听起来似乎与常识相悖，却与实情相符。

胡塞尔所开辟的以现象学方法探讨时间问题的道路，被他的学生海德格尔所承续并加以发展。在《存在与时间》这一经典巨著中，海德格尔对"存在"与"时间"问题进行了更为深入和广泛的探讨。海德格尔开宗明义，在全书的引言中就把其研究的目的说得非常清楚："本书的目的就是要具体地探讨'存在'意义的问题，而其初步目标则是把时间阐释为使'存在'的任何一种一般性领悟得以可能的境域。"⑥ 这就是说，时间本身并不是实际存在之物，而是使"存在"得以被意识领悟的"境域"。任何"存在"都是一种时间性的存在，如果缺少了时间，"存在"也就会因不能被意识所领悟而失去存在的意义。在1962年发表的演讲"存在与时间"中，海德格尔把这一问题说得更清楚了：

①②③ 胡塞尔. 内在时间意识现象学 [M]. 杨富斌，译. 北京：华夏出版社，2000：6.
④ 胡塞尔. 内在时间意识现象学 [M]. 杨富斌，译. 北京：华夏出版社，2000：9.
⑤ 胡塞尔. 内在时间意识现象学 [M]. 杨富斌，译. 北京：华夏出版社，2000：7.
⑥ 海德格尔. 存在与时间 [M]. 陈嘉映，等译. 北京：生活·读书·新知三联书店，1987：1.

"有什么理由把时间与存在放在一起命名呢?从早期的西方——欧洲的思想直到今天,存在指的都是诸如在场(Anwesen)这样的东西。从在场、在场状态中讲出了当前。按照流行的观点,当前与过去和将来一起构成了时间的特征。存在通过时间而被规定为在场状态。这种情况已经足以把一种持续不断的骚动带进思中。一旦我们开始深思,在何种程序上有这种通过时间的对存在的规定,这一骚动就会增强。"① 一切"存在"总是在"在场"的意义上被理解,而"在场"又总是时间意义上的,因此,"存在"向来是由时间所规定了的。但是,在西方哲学史上,时间问题向来未予深究,因而"存在"问题也一直被掩蔽在晦暗之中。

在西方哲学史上,对时间问题的研究基本上是沿着两个方向进行的:一是客观的方向,一是主观的方向。从客观的方向对时间问题进行研究的代表人物是亚里士多德,他认为时间与物体在空间中的运动密不可分。在一定的意义上,可以说现代自然科学的时间观就是对亚里士多德时间观的进一步继承和发展。从主观的方向对时间问题进行探讨的代表人物则是奥古斯丁,他认为时间是心灵的特性。显然,胡塞尔和海德格尔对时间的研究,是沿着奥古斯丁式的主观方向进行的。但值得强调的是,胡塞尔们强调从主观方面对内在时间意识进行现象学分析,并不意味着他根本否认客观时间的存在。相反,他不仅承认客观时间的存在,认为"从客观的观点看,所有体验,正如所有实在的存在和存在的要素一样,都存在于那个唯一的客观时间之中";而且他还认为,研究"主观的时间意识"如何与实在的事物或实在的世界相联系,客观时间如何与主观的时间意识相联系,"也许是一项有趣的研究"。不过,他明确地强调:"这些都不是现象学的任务。""通过现象学分析,人们不能发现客观时间的任何蛛丝马迹。"在他看来:"客观的空间、客观的时间以及与它们相伴随的由现实事物和事件所组成的客观世界——这些都是超越的东西。"②

比胡塞尔们的看法更进一步,我们认为主观和客观的时间事实上都是不存在的,"时间"只是我们的意识虚构出来的一个概念。这一看法并非空穴来风,而是有着理论物理学的最新研究成果作为证据的。

现住南纽因顿的美国理论物理学家朱利安·巴伯就认为时间其实并不存在。南纽因顿位于牛津以北 20 英里,是一个被层层青山环抱的偏僻村落。镇

① 海德格尔. 面向思的事情 [M]. 陈小文,孙周兴,译. 北京:商务印书馆,1996:2.
② 胡塞尔. 内在时间意识现象学 [M]. 杨富斌,译. 北京:华夏出版社,2000:8.

上教堂中放着有千年历史的洗礼盆,那些茅草屋顶的村舍,以及窄巷两边整洁的花园,在经历了几个世纪的风雨之后,似乎并没有发生什么改变。这种绝对的静谧很适合巴伯,他相信南纽因顿静止的和谐会越过地平线,延伸到整个宇宙。在巴伯看来,此刻以及此刻存在的一切——他自己、来访的客人、地球、地球以外的一切,直至最遥远的星系——都永恒不变。没有过去,也没有将来。实际上,时间和运动只不过是幻觉。巴伯完全了解,"没有时间的世界"这个概念听起来会是多么荒谬。他说:"我现在还不能很容易地接受这种观念。"但是,常识对于理解宇宙从来都是不可靠的向导——自从哥白尼最早提出太阳并不是围绕地球旋转以来,物理学家们便一直混淆我们的知觉。毕竟,当旋转的地球以每小时六七万英里的速度在宇宙中运行时,我们不会感觉到它最细微的运动。巴伯说,我们对于时间流逝的感觉与认为地球是平面的信条一样荒谬。

在《时间的终点》一书中,巴伯阐明了自己的宇宙观,他认为时间在宇宙中不起任何作用。巴伯的中心论点是,对时间本质的错误理念阻碍了物理学家们达到其最终目的:量子力学亚微观的原子世界与广义相对论中巨大的宇宙世界的统一。这个问题的产生是因为两种理论各自提出了截然不同的时间概念,而科学家们对于如何协调这两种概念束手无策。如果他们无法解决这个问题,就永远不可能提出一个无懈可击的理论,使极小物质被包括到极大物质中。而特定的中等物质——人类——就永远不会理解时间和存在的真正本质。巴伯认为,物体以及它们的位置绝对比时间更重要。宇宙在任何一个特定时刻,只不过包含着处于许多位置的许多物体。过去、现在和将来,这些宇宙中每一个可能的结构,都是独立并永恒存在的。我们并非生活在一个穿越时间的宇宙中,相反,我们同时生活在众多静止、永恒的画面中,这些画面包括任一时刻出现在宇宙中的每件事物。巴伯将这些可能的静止结构中的每一个都称为"现在",每一个"现在"都是一个完整的、独立的、永恒的、不变的宇宙。在巴伯看来,没有任何东西真正在运动,时间并不是对宇宙最终和完整描述的一部分。

巴伯关于时间的新见解惊世骇俗,对我们的研究不无启发。当然,我们并不想彻底否认时间的存在,因为如果时间被彻底否定,人类千百年来赖以建立的历史和文化大厦就会轰然坍塌。因此,我们还是承认有一种类似"上帝"那样的"时间"存在,只是这种"时间"不能被主体所直接感知,我们所能直接

感知到的仅仅是在时间之中发生和进行的事件，胡塞尔称它们为"时间对象"，如绵延着的物体、持续着的声音，等等。我们认为，正是事件让"时间"呈现了出来，事件浸润并且承载着时间。尤为值得强调的是，时间和时间对象（事件）在我们的意识中经常是一而二、二而一的东西。

（二）时间与事件

事件是时间的承载物，时间正是在事件中呈现出来的。没有事件，我们便无从感觉时间，我们的时间意识也就无法建立起来。正是变动的事件促使了人类时间意识的产生，而内在时间意识的产生又预设了外在时间的存在。神学家奥古斯丁说得好："我知道如果没有过去的事物，则没有过去的时间；没有来到的事物，也没有将来的时间，并且如果什么也不存在，则也没有现在的时间。"① 也就是说，时间总是与事件捆绑在一起。如果没有事件存在，过去、现在、未来都只是一些概念空壳，它们没有什么实际内容和意义。

在《寻找失去的时间——试论叙事的本质》（《江西社会科学》2000年第9期）一文中，我曾经谈到过时间与事件之间的关系，本文将从心理学的角度补充一些新材料。下面，让我们来看看厌倦是怎样产生的。

厌倦是怎样产生的呢？其原因是缺乏新鲜的事件和有趣的信息。张爱玲在《倾城之恋》中曾经谈到过一种感觉："白公馆有这么一点像神仙的洞府：这里悠悠忽忽过了一天，世上已经过了一千年。可是这里过了一千年，也同一天差不多，因为每天都是一样的单调与无聊。"正是由于经历的事情和吸取的信息少，导致了白公馆生活的单调与无聊，这样才使白流苏产生了这种度日如年的厌倦之感。当然，厌倦感的产生也是因人而异的：一个人可能会觉得某个讲座枯燥乏味，而另一个人却可能会对同一个讲座入迷。值得强调的是，缺乏新鲜的事件和有趣的信息只是使我们产生厌倦的一个原因，另一原因是我们虽感受到了某一情境的乏味却又无法逃避。比如说，一个人坐在会议室的第一排，听着对他来说晦涩难懂的报告，报告人没完没了地照着稿子念，一遍又一遍地重复那些只是经过改头换面的论点。出于礼貌，这人不能站起来就走。那么，在这种情况下他所能做的，就只是挣扎着别让自己睡着了。因此，"厌倦的产生是由于缺乏兴趣和理解太少的信息，而这种情形又无法回避。这时，注意力就集中在时间本身上了。有用事件的缺乏使时间得以进入意识，而当某件事能引

① 奥古斯丁. 忏悔录 [M]. 周士良，译. 北京：商务印书馆，1963：242.

起我们的兴趣时，我们则全然不会想到时间"①。

是的，当我们厌倦时，时间像是在慢慢地爬；而当我们兴致勃勃时，时间却像是在飞。当我们旅游时，时间往往过得很快，但在晚上回忆时，却难以想起早上的事情，它们犹如发生在遥远的过去。这种时间加速飞逝的原因是什么呢？当我们经历的事件很多时，我们就不会想到时间。也就是说，在令人感兴趣的情景中，时间本身不会成为意识的内容，而只是作为经验某个事物的先决条件。在感兴趣的情况下，重要的是经验到了什么，而不是怎么经验到的，因此这个"怎么"并不进入意识。只有在厌倦时，"怎么"才成为意识的内容。美国物理学家理查德·费曼说得好："时间是在没有别的事物出现时所出现的事物。"② 只有在没有其他事物出现时，时间才会进入意识；而只要时间进入了意识，厌倦也就产生了。

对于那些离现在较远的过去所经历的令人厌倦或有趣的时间，我们将如何估算呢？这里，出现了一个引人注目的矛盾现象，这就是：那些在当时感到很枯燥乏味的经历，在回忆中显得很短暂；那些有趣的经历，在回忆中却显得占有较长的时间。之所以会出现这一矛盾现象，是因为我们总是根据相应的意识内容来估算时间长度。如果我们得不到新信息，我们的注意力就会转移到时间上去，时间就像爬一样慢，但记忆并未留存什么，因此在回忆中就是空的。相反，如果具有大量信息，我们没有意识到时间，时间因而过得飞快，但在记忆中却贮存了大量的事件，因此在回忆时可以泛起大量的信息。这种经验，托马斯·曼在《魔山》里的"时间随想录"中曾经谈到过：

> 在厌倦的性质这个问题上，存在着许多错误概念。通常认为，我们用来充实时间的东西，如果它们有趣、新颖，它们就会催促时间或缩短时间；而如果它们单调、乏味，就会阻碍时间的流逝。这并不一定对。单调、乏味固然能拉长当时的每一个钟点，使人厌倦，但它们却能使大段大段的时间减少、挥发以至到零。在另一方面，丰富多彩的事物能够加速和缩短每一个钟点，甚至是一整天，但整个来看，它们却充实了时间，使时间的流逝有了宽度和重量。因此，充满事件的

① 恩斯特·波佩尔. 意识的限度：关于时间与意识的新见解 [M]. 李百涵，韩力，译. 北京：北京大学出版社，2000：72.
② 恩斯特·波佩尔. 意识的限度：关于时间与意识的新见解 [M]. 李百涵，韩力，译. 北京：北京大学出版社，2000：74.

年代比起那些随风带来又吹走的平淡、空洞、无物的年代来说，过去得就要慢得多。令人厌倦的漫长的时间，由于其单调无味而可以大大缩短：持续的平淡无味使得大段大段的时间皱缩得令人痛心疾首。如果每天都一样，天天如此，平淡无奇，那么再长的寿命也不过是一番短暂的、一晃而逝的经历。

是的，我们生命的主观长度取决于曾经留存在我们的意识之中，随后又在我们的记忆中存在的所有事件。以经历的事件作为衡量过去的时间长度的尺度，一个40岁的人也许活得比一个80岁的人更久。没有更多的经历财富，增加的岁数只不过是几个空洞的数字而已。

二、意识

从上面的论述可以知道，时间问题说到底是意识的问题。意识问题较为复杂，本文不可能全面展开对它的探讨。下面，笔者只想就其与时间和事件有关的问题略加阐述。

（一）同时性与序列性

同时性和序列性是许多思想家思考时间问题的出发点。康德在《纯粹理性批判》中谈到时间问题时，曾经这样写道："时间并不是一个经验概念，这个概念不能通过任何经验而获得。如果没有对时间的假设这个基本前提，同时性与序列性就根本不能进入知觉（或意识）。只有在假设时间的前提下，人才能感知到事物是发生在同一个时间（同时性）还是在不同的时间（序列性）。"

1. 同时性框限

什么是时间？这个问题没有一致的结论，不同的人可以从不同的角度对"时间"做出不同的定义。因此，我们还不如集中精力来讨论"人怎样感受时间"这一问题。为了回答这个问题，我们最好将人的时间经验作一个等级分类。所谓等级，是指每个更高的级别都以较低的级别为基础，包含较低级的内容而又有自己的新内容。人类时间经验等级自下至上由以下基本现象构成：同时与不同时经验、序列或顺序经验、"现在"经验及时间长度经验。为了阐明时间经验等级结构，我们首先要加以了解的就是"同时性"。

为了确定什么是同时的，什么是非同时的，德国学者恩斯特·波佩尔做了

这样一个实验①：让受试着戴上耳机，分别向两只耳朵里输送短暂的声音。这一声觉刺激只有千分之一秒，即非常短促的"嗒"的一声。当"同时"刺激左右耳时，两只耳朵只听到"嗒"的一声，而不是像很多人所想象的那样是两声"嗒嗒"。这个"嗒"声有一个重要特征——它像是从"脑袋里面"发出来的。有意思的是，这个来自双耳、融合而成的短促声响虽然听起来像是从脑中发出来的，却并非来自脑的正中央，而是有些偏左。这是由于大脑左半球在处理信息的时程特征上占有优势。当两个短促声响不再发生在同一时刻，而是在物理时间上有一个微小的差别时，这两个声音刺激分别作用于双耳，会在主观上产生一个令人惊异的现象：人听到的虽然还是一个"嗒"声，但这一"嗒"声不只是像发自脑袋中央偏左位置，而是明显让人感觉发自左脑了。如果我们不断改变两个声音刺激之间的时间间隔，那么"嗒"声就会在脑内不受其自身支配地左右移动。实验证明：在某一时间限度之内，在客观上是"非同时性的"两个事件，在主观上却表现为一个事件。这就是说，在这样两声刺激的情况下，我们处于一个"同时性框限"的制约之中。

如果继续增大两个声音刺激的时间间隔，最终会达到一个阈限，如果长于这个阈限的时间间隔，两声"嗒嗒"就再也不能融合成一个了。这个阈限即同时性框限，一经跳出这个框限，人马上就可以听到两个"嗒嗒"声了。这个阈限因人而异，从2毫秒到5毫秒不等。人的年龄愈大，这个阈限值就越大。该阈限与声音的强弱也有关。但无论如何，这个阈限是存在的，并且不会通过训练而减少。同时性框限的边界是固定的，主要是因为受脑自身机制的制约，部分地也由于声音传播速度的限制，因而同时性框架是无法缩小的。

恩斯特·波佩尔指出，如果对视觉进行同样的实验，我们将获得又一个不同的结果。若要获得非同时性的视觉印象，两个刺激之间的间隔至少需要20毫秒，在这个时间界限之内，一切都是同时性的。人类常自喻为视觉动物，但实际上，我们的视觉相对于听觉而言是相当低等的。最后，波佩尔得出结论："物理上的同时性与主观上的同时性不是一回事。为了避免在使用'同时性'这个词时发生误会，就应该随时说明所使用的场合。"② 说到底，在我们的时间

① 恩斯特·波佩尔. 意识的限度：关于时间与意识的新见解 [M]. 李百涵，韩力，译. 北京：北京大学出版社，2000：9-10.
② 恩斯特·波佩尔. 意识的限度：关于时间与意识的新见解 [M]. 李百涵，韩力，译. 北京：北京大学出版社，2000：14.

经验中，同时性只是一个相对的概念。

2. 顺序阈限

当两刺激之间的时间间隔大于一定的时限，使人在主观上能够觉察出它们发生于不同的时间（即在同时性框限之外）时，人也不一定能分辨得出两个刺激中哪一个发生在先、哪一个发生在后，即这两个刺激仍是混在一起的，各自都不能成为一个独立的事件。只有当两刺激的间隔继续增大，大到大于顺序阈限时，人才能分辨出它们发生的先后顺序，产生顺序经验，这时这两个刺激才成为两个独立的事件。

只有当某个事件是一个独立事件时，它才能在时间上与其他事件发生联系，也就是说，它才能作为一系列事件中的一分子而存在。一个事件必须具备"可认性"，才有可能把它置于一系列事件之中。在确定最短可认时间（或顺序阈限）的实验中，恩斯特·波佩尔发现："只有当两个'嗒嗒'声之间的时间间隔约为30~40毫秒时，人才可能准确地说出这两声的先后顺序。这个时间大约是人刚刚能够分辨出两声'嗒嗒'所需时间的十倍之多。由此可见，就听觉而言，识别出一个事件所需的时间，比起单纯分辨单元与双元所需的时间来说，要长得多。"① 如果用触觉刺激或视觉刺激来做这样的实验，同样会看到与同时性框限的明显不同。有趣的是，说出某个刺激的先后顺序，对于这三个感觉系统而言，所需的时间都是一样的，约为30~40毫秒。而对于同时性框限而言，各感觉系统间的差异是明显的。

感知到了两个刺激在时间上的分离，还不等于知道了它们的时间方向。在30毫秒以内，还无法判断出它们的时间顺序。在接受听觉、视觉、触觉刺激时，主观上的非同时性经验是确定两个刺激先后顺序的必要条件，但还不是充分条件。我们知道两个事件一先一后，却说不出它们的行进方向。这与我们的常识是相矛盾的，因为我们都自然而然地认为，既然感知到了事物的非同时性，当然也就知道它们的先后顺序，而事实并非如此。这样一来，"同时性"概念就变得相当复杂了。在一定的阈限下，可以说主观上存在着一个因感官而异的"完全的"同时性。在高于这个阈限，而又低于所谓顺序阈限30~40毫秒的情况下，还存在着一个对各感官系统相似的"不完全"同时性。在"不完全"同时性的情况下，我们确切地知道两个刺激不是同时发生的，我们听到、

① 恩斯特·波佩尔. 意识的限度：关于时间与意识的新见解 [M]. 李百涵, 韩力, 译. 北京：北京大学出版社，2000：15.

看到或触到了这一点。然而，我们对于"哪一个在先，哪一个在后"这个问题，却回答不上来。只有在超出这个时限的情况下，我们才能有把握地说，这两个刺激是非同时性的，因为这一个先发生，那一个后发生。也只有此时，一个刺激才成为一个独立的事件，因而才能在不同时间里发生的一系列事件中找到自己的位置。

也许有人会问：为什么对于不同的感官而言，同时性框限是那么的不同，而顺序阈限又如此一样？其实，这个问题已经包含了一个假设：神经系统的不同部分造成了这个不同。在听觉、触觉、视觉上，对同时性与非同时性的分辨能力取决于相应感官本身的特性。在时间分辨能力上，视觉反应与听觉反应比起来相对迟钝，这主要是因为光能转换为脑的语言——神经冲动的过程是一种相对缓慢的化学过程，而声能转换成脑的语言的过程则快得多。这些不同的能量转换方式所要求的时间长短不一，而且启动惯性各异，这些都会在主观上通过对时差的分辨能力及对同时性与非同时性的经验上反映出来。另一方面，通过顺序阈限来衡量的事件的可认性并不由感官的功能决定，而由脑本身的过程决定。刺激不同的感官，在判别时间顺序上所需的时间都是一样的，就很好地说明了这一点。可见，在处理来自眼、耳和皮肤的信息时，脑内存在着一个共同的机制。

在脑损伤的情况下，同时性框限的大小并未发生变化，但这时对事件的确认及对事件先后顺序的判别所需要的时间却增加到大约 100 毫秒。这就是说，在 5~100 毫秒这个时区内，虽然患者可以听出两个声音刺激是非同时产生的，却仍无法正确地判断它们产生的先后顺序。有明显事例表明，因脑出血而导致顺序阈限提高的病人，无法再理解语言信息，不是因为别的，而是因为减慢了的脑功能跟不上正常的语言速度。人们在这类语言障碍患者身上观察到一个有趣的现象：如果用很慢的速度同他们说话，他们就可能听懂，因为放慢了的语言速度与患者脑的时程处理功能相适应了。

（二）意识类别与时间向度

时间因其无所不在、无迹可寻、无法言说的特征，自古以来就是哲学家最感兴趣的话题。但无论哲学家们对于时间的解说怎样抽象和非同寻常，时间概念总得建立在我们对时间的一般理解之上。时间理论总得从一般时间观念——过去、现在和将来出发，而不能从别的什么时间观念出发。对时间进行解释，就是解释过去、现在、将来是怎样的，以及相互之间的关系如何。对此，一般的解释是这样的：过去是那已发生过者；现在是当下，是瞬间，是正在发生本

身;将来是那尚未发生者,但注定要发生和到来。其实,过去、现在和将来这样的时间向度,都是意识的内容,只是因向度不同而体现为不同的意识类别:所谓"现在",即当下意识,这时的意识往往体现为一种意向,即正在意指某一事件;所谓"过去",是一种后意识,即已经意识过了,对"过去"的意识往往体现为记忆;所谓"将来",指即将意指某一事件,它是一种前意识,往往体现为期望。事实上,无论是当下意识,还是后意识、前意识,都是意识本身,它们都能意指某一事件,并唤起相应的时间感觉。

1. 意向与现在

我们看一幅画,听一句话,或触摸一件物品,在进行这些活动时总是伴随有"现在"这种感觉。比如说,我们现在来读或听"现在"这个词,所读或听到的是一个完整的词——"现在",而不是两个先后排列起来的单字——"现一在"。显然,在我们的经验中,这个词已被融合成了一个完整的知觉单位。之所以会如此,是因为在我们的意识中存在着一种整合机制,从而使一系列事件融合成完整的形式。

首先,我们必须弄清楚"现在"究竟指什么。如果我们根据牛顿的观点来思考时间问题,即认为时间的流逝是匀速的,那么我们就可以说,现在是过去和将来的分界线。因为,如果时间的流逝是匀速的,那么总会存在着一个时刻,这个时刻正好就是这个分界线——现在。如此看来,现在是一个无长度的时间界线,向着过去移动,或者说,将来通过这个界线不断地流向过去。经典力学的建立,表明对"现在"的这种解释是恰当的。海德格尔在《存在与时间》中这样写道:"每一个'现在'也同样是一个'刚才'或一个'马上'。"[①] 接下来,海德格尔继续谈道:"每个上一个'现在'总是已经成了'不再为马上',也就是时间意义上的'不再为现在',即成了'过去';每个新的'现在'总是一个'尚未过去',因而也就是时间意义上的'尚未到现在',即'将来'。"[②] 把这一观点换成日常语言来说就是,根本就不存在"现在"这个东西,因为时间界线本身并不能延长,而只是起分隔作用而已。因此,严格来讲,只存在着"过去"和"将来"。可见,若把"现在"当作时间界限,就会产生存在危机。因为,如果我们把这个观点与现实经验并列,我们就将在没有"现在"的情况下跨在"过去"和"将来"之间,为它们所撕裂:这当然谈不上存

①② 海德格尔. 存在与时间 [M]. 陈嘉映,王庆节,译. 北京:生活·读书·新知三联书店,1987.

在。但事实并不像上面所描述的那样。我们的"现在"就是现在,而不是那种理论上的过去和将来的临界点。

在这一问题上,奥古斯丁把"现在"提到相当重要的位置,他甚至认为"过去"和"将来"并不存在:"有一点已经非常明显,即将来和过去并不存在。说时间分过去、现在和将来三类是不确当的。或者说,时间分过去的现在、现在的现在和将来的现在三类,比较确当。这三类存在我们心中,别处找不到;过去事物的现在便是记忆,现在事物的现在便是直接感觉,将来事物的现在便是期望。"① 奥古斯丁的意思其实是说:任何时间其实都是当下的感觉,是一种表现为意向的意识活动;哪怕是"过去"和"将来",也必须通过记忆和期望,把有关事件唤回到当下意识(意向)中,才能真正进入存在。

当然,奥氏否认"过去"和"将来"的观点也与经验事实不符。那么,与我们的时间经验有关的"现在"是什么样的呢?为了确定"现在"的时限,从而确定意识的时限,恩斯特·波佩尔通过有关实验得出结论:"人脑配备有一个整合机制,它将系列事件组成一个个单元,每个整合单元的时间上限约为 3 秒钟。每个整合单元就是一个意识内容,每次只能出现一个,这就是我们所感觉的'现在'。这个整合过程在客观上是有着时间长度的,从而是我们关于'现在'的经验的基础,其最大时限为 3 秒钟。"② 可见,主观上的"现在"并不是无限长,我们的意向最多只能感知 3 秒钟的意识对象。总之,将相继事件整合成一个单元,或一个现成的格式塔,是意识的根本机制之一。只有在这个格式塔所决定的时间范围内,意识才得以表现。这个时间范围不能任意扩大,而是有一个上限,因为人脑的整合能力是有限的。这样,就使我们的"现在"经验有了新的含义。主观上的"现在"绝非独立的事件,而是由意识的内容所决定的。每一个意识内容必然总是发生在"现在",但"现在"本身并非意识内容,除非我们正在考虑的是"现在"——但这时,这个考虑中的"现在"变成了意识内容,这个意识内容又正好发生在"现在":显然,这两个"现在"并不是一回事。

2. 记忆与过去

每一个"现在",当我们说"现在"时,就已经不再是它自身了,它已经

① 奥古斯丁. 忏悔录 [M]. 周士良,译. 北京:商务印书馆,1963:247.
② 恩斯特·波佩尔. 意识的限度:关于时间与意识的新见解 [M]. 李百涵,韩力,译. 北京:北京大学出版社,2000:53.

进入了"过去"。这就是说，一个事件进入我们的当下意识，我们刚来得及把它从其他一系列事件中"认识"出来，它就已经作为后意识事件进入了记忆。我们只有通过回忆，才能把它重新在意识中唤回。

只有借助记忆，我们才拥有此时此刻之外的时间。记忆打破了"现在"的界限，并将属于别的时间的思维内容集中到意识中来。当我们早上从数小时之久的睡眠状态中苏醒过来时，这种时间的衔接表现得十分明显。在早晨，我们如何知道自己就是头天晚上上床睡觉的、意识一度消歇了的那同一个人呢？是同一个意识又回来了吗？时间的形式结构与前一天固然是一样的，但它们根本不能说明个体的身份，因为它们对于所有的人都是一样的。如果要认出自己，唯一的问题是意识内容或记忆内容的问题。正是记忆，通过其贮存的内容，保证了我们原有的身份。没有记忆，我们每天都将会是一个不同的人，因为过去的一切痕迹都消失了。我们偶尔也会在早晨初醒时感到迷茫，搞不清自己究竟是谁，这可能就与我们的记忆力受到了干扰有关。

关于"过去"对叙事的意义，以及叙述者如何表现"过去"，笔者将有专文探讨，这里只想强调两个概念：真实记忆与虚假记忆。所谓真实记忆，就是自己亲身体验过或者虽未亲身体验但曾被意识确认为真实的事件。所谓虚假记忆，就是在现实中并没有发生过的事件，却被记忆误认为是真实的事件而加以储存。值得强调的是：无论是真实记忆，还是虚假记忆，都可以成为叙述的对象。对于叙事者而言，区别真实记忆与虚假记忆意义不大；对于他们来说，两者同样重要。

3. 期望与将来

将来是期望的领域。期望是一种前意识，它是由意志引发的，而意志则多半由"现在"和"过去"所引发。意志抽去现在和过去的残片的现实性，也就是说，意志只保留某个有利于个人目的的东西，以此来利用现在和过去的残片。这样一来，我们利用现在和过去的残片，把将来也拉进了回忆的链条之中，于是，时间的向度发生了重叠。

有一些场景可以使得回忆的行为以及对前人回忆行为的回忆凝聚下来，让后世的人借此来回忆我们。在这类场景中，最引人注目的大概要数岘山上的"堕泪碑"了，这座碑是襄阳的老百姓在公元3世纪中叶为父母官羊祜立的。《晋书·羊祜传》写道：

> 祜乐山水，每风景，必造岘山，置酒言咏，终日不倦。尝慨然叹

息，顾谓从事中郎邹湛等曰："自有宇宙，便有此山。由来贤达胜士，登此远望，如我与卿者多矣。皆湮灭无闻，使人悲伤。如百岁后有知，魂魄犹应登此也。"湛曰："公德冠四海，道嗣前哲，令闻令望，必与此山俱传。至若湛辈，乃当如公言耳。"……（羊祜去世后）襄阳百姓于岘山祜平生游憩之所建碑立庙，岁时飨祭焉。望其碑者莫不流涕，杜预因名为堕泪碑。

这块地方不仅仅是积聚回忆的场所，它变得同羊祜本人在公元3世纪中叶回忆前人的行动分不开了。羊祜之所以没有被人们忘记，不光是由于他的德政，更重要的是由于他具体体现了回忆前人者将为后人所回忆这样一份合同。这份合同把过去和将来联系在了一起，给后人带来了希望，使他们相信他们也有可能与羊祜一样，被他们身后的人记住。如果得不到这份合同的担保，你就同无名的先人一样，不但人死了，名声也消逝得无影无踪，没有人知道你曾经存在过。

从表面看，羊祜留在后人的记忆里，靠的是"三不朽"中的"立德"，是别人把关于他的碑文刻在石碑上。而后人通过回忆羊祜，只需"立言"，就能把自己的名字刻在回忆的链条上。在这方面，孟浩然做得较为出色，他的《与诸子登岘山》一诗写道：

人事有代谢，往来成古今。
江山留胜迹，我辈复登临。
水落鱼梁浅，天寒梦泽深。
羊公碑尚在，读罢泪沾襟。

孟浩然的诗使我们恍然如置身于一场追溯既往的典礼中：所有在我们之前读到"堕泪碑"的人都哭过了，现在轮到我们来读，轮到我们来哭了。在朗读碑文时，人们回忆起了回忆者。孟浩然告诉我们，他是怎样回忆起回忆者的，而他自己又把自己的回忆行为铭刻进了他的诗中，对我们读诗者来说，他又成了回忆者。从此，在他之后的诗人游岘山时，所回忆起的就不会只是羊祜了，他们会常常忍不住同孟浩然唱和，或者因袭他的做法。

孟浩然就这样在岘山这片风景中占有了一席之地，让他的身影重叠在羊祜的身影之上。后来，欧阳修又来了；再后来，史中辉也来了……他们都以自己的方式把名字刻在了这一回忆的链条之上。于是，大自然变成了百衲衣，连缀

在一起的每一块碎片，都是古人为了让后人回忆起自己而划去的地盘。

在谈到人类文化史上的这种回忆叠影现象时，美国汉学家斯蒂芬·欧文写道："正在对来自过去的典籍和遗物进行反思的、后起的回忆者，会在其中发现自己的影子，发现过去的某些人也正在对更远的过去做反思。这里有一条回忆的索链，把此时的过去同彼时的、更遥远的过去连接在一起，有时链条也向臆想的将来伸展，那时将有回忆者记起我们此时正在回忆过去。"① 是啊，正是通过这种回忆的叠影，不少人完成了对自己身份的确认，从而在某种程度上抗拒了遗忘。其实，叙事也正是这么一种身份确认工作：正是通过叙事，人们复活了自己的、他人的甚至一个民族的过去；而这种"复活"，使人们确信自己曾经生活过，因为他们曾经创造或亲历过许多事件，这些事件把超越了过去、现在、将来界限的自己、他人甚至整个民族捆绑在一起。

下面，我们将谈到一种潜意识的叙事行为——梦。通过研究，我们发现：梦是一种延伸时间、抗拒遗忘并确认身份的叙事行为。与一般的叙事活动不同的是，梦是一种意识中止之后的潜意识叙事行为。

三、梦

当人类意识消歇、进入睡眠的时候，梦便开始了。

在人类的精神生活中，梦无疑是最迷人、最奇异的心理现象。在梦中，时空秩序、世界的和谐，乃至万事万物的正常运行，似乎都被打破了。在梦中，人们可以和长眠九泉之下的故人团聚，可以和海角天涯的亲朋挚友促膝交谈。懦夫在梦中可以变成骁勇的猛士；勇士在梦中也可能变得胆怯懦弱。儿童或少年在梦中能看见自己老态龙钟、步履维艰；耄耋老人在梦中会返老还童，变成不谙人事的顽童稚子。虔诚的和尚可以梦见自己红绡帐底卧鸳鸯的良辰美景；痴情的女子却可能会梦见自己超脱红尘、黄卷青灯、笃意修行。更有甚者，梦中人与动物之间的壁垒也可以拆除：人在梦中可以化作一尾小鱼，在清澈见底的小溪中快活地畅游；也可以化作一只蝴蝶，抖动着五彩的翅膀，在花丛中翩翩起舞……"我欲因之梦吴越，一夜飞度镜湖月"（李白），"枕上片时春梦中，行尽江南数千里"（岑参）——梦中的情境该是多么的神奇瑰丽啊！当然，人

① 斯蒂芬·欧文. 追忆：中国古典文学中的往事再现 [M]. 郑学勤，译. 上海：上海古籍出版社，1990：22.

们也可能会做一场心惊肉跳的噩梦，它让人醒后疲惫不堪，整日里诚惶诚恐，所谓"梦觉尚心寒"。但不管怎么说，人们还是喜欢做梦，连梦也没有的日子是让人难以忍受的。

无疑，梦是人类精神生活中最玄奥、最难解之谜。为了破解这个令人难以捉摸的斯芬克斯之谜，自古以来就有不少哲学家、文学家、心理学家、生理学家对此进行过苦苦的思索。他们的思索当然很有意义，很多结论对于我们探索梦的本质有着难以估量的价值。然而，不可否认的是，他们的许多所谓"梦的释义"是对梦的本质的遮蔽，对于我们的研究是一种误导。下面，笔者将从一个新的角度重新定义并解释梦。

（一）梦的性质

我们每个人都会做梦。在梦中，由于意识处于暂时的休歇状态，所以作为意识之产物的时间也失去了明晰的、空间化的线性特征。如果对梦进行回味和反观，我们便可以发现：梦里活跃着一系列难以用理性和逻辑去框定的事件。考虑到事件与时间的关系，我们也可以说：梦里有许多时间的因子在活跃，这种时间因子，我们可以将它命名为时间碎片。显然，事件与时间仍是我们考察梦的逻辑基点，而这正是叙事的基本要素。当然，为了对梦的性质有一个全面深入的了解，我们最好先对人类的梦史进行一番考察。

1. 人类梦史

所谓人类梦史，其实是人类记载、解释和研究梦的历史。梦的性质是不变的，但人类对梦的理解在不同的历史时期并不相同。对梦史的了解，是为了更好地认识梦的性质。

中国历史上对梦的记载当从殷商开始。从殷人的甲骨文字中，已经出现了较规范的"梦"字。甲骨文的"梦"是个会意字：左旁是一张有支架的床；右上方是一只长着长长的睫毛的眼睛，眼睛画得很大，强调"看"；右下方则是一只"手"。综其字形可知，"梦"乃人睡在床上以手指目，表示睡眠中目有所见。在周人的籀文中，梦作"寱"，从"宀"表示居家；从"爿"表示卧床；从"艹"表示长睫毛；从"皀"实为横写的"目"字，表示梦中所见；从"夕"表示夜幕。以后梦省写为"瞖"，显示夜中眼睛如何透过黑暗察觉动静的含义。如今简化为"梦"，从"林"从"夕"，已看不出原貌了。

中国古代对梦的本质没有很好的论述，但对梦的成因和机制却有很好的见解。综而论之，古人对于梦的成因有三种看法。首先，躯体的刺激可引发梦。

列子曾说："藉带而寝则梦蛇，飞鸟衔发则梦飞。"王符指出："阴雨之梦，使人厌迷；阳旱之梦，使人乱离；大寒之梦，使人怨悲；大风之梦，使人飘飞。"《黄帝内经·灵枢》篇则提出"淫邪发梦"的理论："黄帝曰：愿闻淫邪泮衍，奈何？岐伯曰：正邪从外袭内而未有定舍，反淫于藏（腑），不得定处，与营卫俱行，而与魂魄飞扬，使人卧不得安而喜梦。"黄帝和岐伯有关梦因的对话是耐人寻味的。"正邪从外袭内而未有定舍"，主要指人在睡眠中遭受自然界正常的或不正常的（气候）刺激，而这些刺激又并非人体脏腑的正常需要，因而导致脏腑的应变反应，诱发梦象活动。其次，机体内部的刺激可引发梦。比如，胃的生理活动可以引起相关的梦："甚饱则梦予，甚饥则梦取。"白居易曾有诗云："渴人多梦饮，饥人多梦餐。春来梦何处，合眼到东川。"从人体脏腑阴阳气血运行的情况看，如果脏腑阴阳失调，则会出现与病情相近的梦境："阳盛则热，阴盛则寒"（《素问·阴阳应象大论》）；"是知阴盛则梦涉大水恐惧，阳盛则梦大火燔灼，阴阳俱盛则梦相杀毁伤"（《素问·脉要精微论》）。在骨骼方面，有人腰椎劳损，则会梦见受伤的蛇。此外，气滞、淤血、痰饮均易引起相对应的梦。最后，人的精神情致因素的起伏也会致梦，诸如"精念存想""心弱""情溢"所发生的梦。所谓"精念存想"，相当于日有所思、夜有所梦之类。所谓"心弱""情溢"而发梦，是指过度的情感变化而造成的梦。

在中国的梦学理论中，有关占梦、解梦的见解很多，但也颇多穿凿附会之说，并不足信。其中，较为著名的解梦之书有《占梦书》《解梦书》《周公解梦》《梦占逸旨》《梦林元解》等。

在西方，很早就开始了对梦境的记载。公元2世纪，一位名叫阿特米多罗斯的罗马占卜师周游世界，为他的一本巨著《梦的解析》收集资料。在尼尼微的阿休尔班尼鲍国王的书房里，他发现了刻写在黏土地上的梦的记录，在后面还注明了日期，时间大约在公元前3000年，甚至更早。阿休尔班尼鲍的书房遗物在19世纪中叶被挖掘。人们看到了许多记述梦境的黏土碎片，其中还包含了古巴比伦厄鲁克国王时期的《吉尔加梅什史诗》。后来，人们又在著名的纳布神庙里发现了另外一些雕刻着相同楔形文字的泥板。把这些资料进行加工和整理，我们就能了解到《吉尔加梅什史诗》的大致面貌：原来，史诗源于这位国王的噩梦，而他的母亲宁逊对该梦的解说则成了史诗的主体……无疑，这是历史上第一个解梦的实例。

下面，是一些有代表性的关于梦的观点：

荷马对梦的看法基于一句希腊的双关语：真梦来自"牛角之门"，假梦则来自"象牙之门"。

有据可查的第一个能对梦进行理性解释的是赫拉克利特。他观察到，我们睡觉时会住进一个完全为自己定制的古怪的私人世界，这并不是什么与神交流，而是一种与睡眼状态相伴的普通心态。根据他的观点，做梦没有什么特别的意义，它只不过是分享清醒时与别人交流的感觉而已。

德谟克利特探讨了梦象的成因，他认为梦中的映象是从"外部""飞进"有机体内的。

古希腊名医希波克拉底与亚述人和埃及人一样，从小就对梦的预言感兴趣。他后来把自己对梦的科学研究转化到诊断疾病上：梦中象征性的符号和图景可以表示病人患有精神或身体疾病。他解释说，如果梦见泉水或河，那么发生泌尿生殖器官疾病的可能性就会大增，而洪水则是血量过多的符号，预示着需给病人放血。此外，希波克拉底还强调了占星术对于梦的内容的重要影响。

柏拉图有关梦的观点是非常现代的。事实上，他在这方面的大多数论断都和后世的弗洛伊德英雄所见略同。柏拉图阐述说，既然当我们睡着时无法控制自己的欲望，那么我们在梦中所做的事就会是我们在现实中耻于去做的。欲望、愤怒、亵渎神灵，都可以在我们睡觉时通过做梦得到完整的表述，尽管它们在现实中被隐藏得很深。他写道："在我们所有人中，甚至在好男人中，也有不法的野兽天性存在，他一等我们睡下就会向外窥视。"这是历史上第一段对心理恶魔的描述，弗洛伊德把它称为"本能冲动"，而荣格则称之为"影子"。最后，柏拉图得出结论："梦是一种情感的产物。"

亚里士多德著有《梦论》《睡与醒》《睡眠的预言》等作品。他否认占星术的神奇和梦是神的起源的说法，因为他观察动物，发现它们也做梦。亚里士多德同意希波克拉底的观点，即梦反映了身体的变化。他认为人在睡眠时主观感受最为强烈，因为所有外界的刺激都减小甚至不存在了。尤其值得强调的是，亚里士多德非凡地预见到了荣格后来所发现的集体潜意识。像荣格一样，他观察了普通人的精神幻觉世界，他们所幻想的内容以及大量最常见的梦例，并由此得出结论，认为人类的梦具有普遍的起源。亚里士多德对梦的性质的基本看法是："梦是一种持续到睡眠状态的思想。"

进入现代，以弗洛伊德、荣格、阿德勒、弗洛姆等人为代表的精神分析学家对梦提出了许多革命性的见解。

弗洛伊德认为梦是欲望的满足，在《释梦》这一划时代的巨著中，他写道："梦并不是代替音乐家手指的某种外力在乐曲上乱弹的无节奏鸣响；它们不是毫无意义，不是杂乱无章；它们也不是一部分观念在昏昏欲睡而另一部分观念则刚刚醒来。相反，它们是完全有效的精神现象——是欲望的满足。"①

荣格不同意弗洛伊德梦是被禁锢欲望的变相满足的观点，他认为梦是"透明"的自然现象，可以自发地独立于任何个人意愿。"梦是公正的。它是潜意识中灵魂的自发产品，不受愿望的控制。"荣格写道："它们纯粹是天性；它们显示出我们质朴、自然的本相，是一种与我们的本性相协调的东西。而我们的意识现在看来已经偏离这种原初状态太远，太过迷离了。"② 荣格的核心观点是：梦实质上是一套灵魂平衡系统，它具有"补偿"的功能，可以使人已经被压缩到极限的心理意识重新得到平衡；梦还可补偿日常生活的不足，使清醒生活与梦中情境协调一致。

阿德勒认为："梦是当前现实问题和生活样式之间的桥梁……梦虽然有许多种不同的变化，每一个梦却都表现出：依照个人面临的特殊情境，他觉得自己生活样式的哪一方面需要再加强。"③

除了精神分析学家，现代的许多生理学家对梦也提出了许多有价值的见解，如巴甫洛夫对梦的解释是立足于他的高级神经活动学说的基础上的。他认为梦是人脑神经细胞正常活动的结果。大脑皮层的兴奋过程引起了它的对立面——抑制过程，抑制过程在大脑皮层中广泛扩散并抑制了皮层下中枢，这时人便进入睡眠状态。而梦是大脑皮层兴奋灶不均衡抑制的结果：过去各种刺激的痕迹，在抑制状态下以意想不到的方式组合起来，便形成了梦。因此，我们也可以把巴甫洛夫对梦的解释称为"痕迹受抑重组学说"，按照这一学说，梦似乎是由一系列随机事件无逻辑地组成的。

2. 梦：潜意识中的叙事行为

从对人类梦史的考察中可以发现，从来就没有一套梦理论可以放之四海而皆准。自古以来，对于梦的看法就是仁者见仁，智者见智。可以说，有一千个研究梦的学者，就有一千种关于梦的看法。弗洛伊德、荣格、阿德勒等人是专业的精神分析学家，梦是他们探索人类精神结构的重要渠道。他们的梦理论的

① 弗洛伊德. 释梦 [M]. 李莉, 译. 北京：商务印书馆，1996：119.
② 安东尼·史蒂文斯. 人类梦史 [M]. 杨晋, 译. 海口：海南出版社，2002：70.
③ A·阿德勒. 自卑与超越 [M]. 黄光国, 译. 北京：作家出版社，1986：95.

形成主要得益于临床实验，他们对梦的解析，可以缓解精神病人的心理压力，并为洞悉人类心灵的奥秘开辟了一条途径。然而，无论是弗洛伊德，还是荣格和阿德勒，他们的理论都只适合于分析和解释某一类型的梦，也就是说，由于他们的理论主要来自经验归纳，因而缺乏普适性，无法将之用于对所有梦的解释。依我看来，用于定义梦的性质的元概念不可能是"欲望""补偿"或"生活样式"，它们应该是某种更为基本的东西。正是在这个意义上，我们更重视柏拉图和亚里士多德有关梦的思想。

从上文可知，柏拉图的观点是："梦是一种情感的产物。"亚里士多德的看法则是："梦是一种持续到睡眠状态的思想。"这就是说，他们用于定义梦的概念分别是"情感"和"思想"。按照中国古代哲人的说法，"情""事""物""理"是组成宇宙、社会、人生、精神和历史的四大要素。依我之见，"事"与"物"在四大要素中更为基本，它们是始原之物，是第一性的；"情"与"理"则是继起之物，是第二性的。由于"事"中已经有了"人"的因素，无人则无事，所以"事"在分析社会、人生、精神和历史时显得更为重要，就像"物"在分析宇宙和物理世界时显得更为重要一样。从语义学分析，"事"既有"物"的一面，所谓"事物"；又有"情"和"理"的一面，所谓"事情"和"事理"。可见，"事"（事件）中已包括了"情"（情感）"理"（道理或思想）但又比"情""理"更为基本。这一点，正好可用梦这一现象加以说明。梦是一种在潜意识中发生的心理现象。在梦中，一切意识都暂时停止了作用。而"情"与"理"都必须经过意识作用才能发生，因而是意识的产物，由此把潜意识现象——梦视为"情感"和"思想"的产物是不合适的。如果把梦视为一种与"事"有关的现象，那么答案就完满了。事实上，梦正是一种发生在潜意识中的叙事行为。在意识中，叙事、抒情和说理行为都可随机发生、各行其是，但在潜意识中却只有梦这样的叙事行为发生，因为梦本身不导致情感，不产生思想，因而不是抒情和说理行为。至于在梦醒后梦者感到兴奋或厌恶，那也是一种在梦中止后意识的好恶之情；至于占梦者对梦的各种解释，那也是意识对潜意识行为——梦的一种解说。正是在这个意义上，我们认为：在叙事、抒情、说理这三大人类的文化冲动中，叙事更为基本，因为只有叙事既是一种意识行为，也是一种潜意识行为。

综上所述，笔者对梦的基本看法是：梦是在潜意识中发生的一种叙事行为。下面试举实例说明：

1895年初夏，弗洛伊德用精神分析法治疗了一个名叫爱玛的年轻寡妇，但这次治疗只获得部分成功。为了彻底治愈她，他提出了一个"看起来病人不愿意接受的治疗方案"。正当他们意见分歧时，他由于暑假结束而停止了治疗。后来弗洛伊德接待了一个来访的同行和朋友，这人名叫奥托，他最近与爱玛和她的家人一起待在乡下。当弗洛伊德向他问起爱玛的健康状况时，奥托答复道："她现在好多了，但还谈不上很好。"弗洛伊德听出了奥托声音中的责备，这使他难堪，于是连夜写出了爱玛的病史，以便把它交给权威人士"M医生"，当天晚上，弗洛伊德就做了下面的梦：

> 一个大厅——我们正在接待很多客人，爱玛也在宾客当中。我马上把她领到一旁，好像是回答她的来信，并责备她为什么不采用我的"办法"。我对她说："如果你仍然感觉痛苦，那是咎由自取。"她回答说："你是否知道我的喉咙、胃和肚子现在是多么痛，痛得我透不过气来。"……我把她领到窗口，检查她的喉咙，她先表示拒绝，像一个镶了假牙的女人那样。……我发现她的喉咙右边有一大块白斑，其他地方还有一些广阔的灰白色斑点附着在奇特的鼻内鼻甲骨一样的卷曲结构上。——我立即把M医生叫了过来，他重新检查了一遍并证明属实……我的朋友奥托也正站在她身旁，我的朋友利奥波特隔着衣服叩诊她的胸部说："她的胸部左下方有浊音。"……M医生说："这肯定是感染了。"……我们都很清楚是怎样感染上的。不久以前，因为她感到不舒服，我的朋友奥托就给她打了一针丙基制剂……不应该如此轻率地打那种针，而且当时注射器可能也不干净。

由于奥托对弗洛伊德的治疗表示了不满，所以弗洛伊德在梦中对奥托进行了报复：爱玛的疼痛是由于奥托使用了不合适的药以及进行了一次不小心的注射造成的，而事实上奥托根本没干过这样的事。这就是弗洛伊德对这个梦的解释，这种解释可能正确，也可能不正确，但不管是正确还是不正确，有一个事实是不可否认的，那就是：此梦是一种叙事行为。从记录梦的文本可以看出，这里面有事件：爱玛感觉疼痛，"我"、M医生、利奥波特对她进行检查，奥托用不干净的注射器给她注射不合适的药；有人物："我"、爱玛、M医生、奥托、利奥波特；有叙述者："我"；有时间："正在""不久以前"；有空间："大厅""窗口"……总之，这是一件虽然简单但很完整的叙事作品。至于弗洛伊德对这一"叙事作品"的解释，是一种基于文本之上的阐释行为，这是一种从

阐释者自身的需要出发而赋予作品以意义的行为，它是寄生的、第二性的。

弗洛伊德的梦具有阵发性的特征，这使他无法更为流畅地进行他所称的"二次叙述"，即在醒来后重新组织和整理梦中的各种资料。相比之下，荣格的梦具有更大的连贯性。他更了解梦的叙事结构，这就使他对每一个梦都有清晰的了解。通过大量的观察、比较与研究，荣格惊奇地发现：严谨的梦的自然结构与古希腊悲剧有相似之处。他把梦分为四个阶段：① 开端。交代梦中场景的地点、时间以及剧中人。② 阴谋的发展。在这个阶段，情况开始变得复杂，并且"具有明确的紧张冲突，因为做梦人不知道将有什么事情发生"。③ 高潮和转折。"某一决定性的事件发生，或某事件完全发生变化"。④ 结局。答案或梦工作的成果。以下是荣格所做的梦：

> （我）正处在瑞士—奥地利多山边界上。天色已经很晚了，我看见一个身穿奥地利帝国制服的海关官员出现在前面。（阶段1：开端）他从我身旁走过去，背有点驼，根本就没有注意到我的存在。他的表情是愤怒的，而非忧郁和焦虑。（阶段2：发展）当时在场的还有其他人，有人告诉我说这个老人并不是真的存在，他其实是一个多年前就已经死去的海关官员的鬼魂。（阶段3：突变）他到现在还是一个不能死得其所的孤魂野鬼。（阶段4：结局）

然而，这还不是梦的结束。荣格很快发现自己已经转移到了另一个地方，类似的叙事结构又出现了。这次，他发现自己站在一座城市里：

> 这座城市是巴塞尔，但是它也像是一个意大利城市，例如贝加莫之类。现在是夏天，燃烧的太阳在头顶伫立，每件东西都沐浴在强烈的阳光下。（开端）一群人向我涌来，我知道商店就要关门，人们正走在回家吃饭的路上。（发展）在人流的中间，走着一个披着完整盔甲的骑士。他迈着正步朝我走来。他头上戴着一项有钢制面罩的头盔，上面留有眼睛缝，身上披着链子甲。铠甲上面罩着一件白色的束腰外衣，外衣前后各有一个大大的红十字……（突变）我问自己这个鬼怪意味着什么。之后似乎有人在回答我的问题——但是又没有人开口说话："是的，这是一个很寻常的鬼。骑士总是在12点到1点之间经过这里，他这样做已经持续很长一段时间了（我判断是好几个世纪），每个人都知道有关他的故事。"（结局）

由于这两个梦发生在荣格与弗洛伊德断绝友谊的前夕,所以很多释梦者在这方面做出了看似合理的解说,认为这两个梦意味着荣格与弗洛伊德格格不入,并预示着两人的友谊即将破裂。但我们对这样的解说兴趣不大,我们关心的是梦的叙事结构。从对梦的第二次叙述可以看出,这两个梦都有着完整的叙事结构。而且,梦中还出现了"身穿奥地利帝国制服的海关官员"和"披着完整盔甲的骑士"这样的意象,这说明梦中的事件既可以是新近发生过的,也可以是来自远古的记忆。按照荣格的说法,这种记忆叫作"集体记忆",它们与"集体潜意识"有关。

在《来源于童话的梦的素材》一文中,弗洛伊德也曾经引用了这样一个梦:

> 我梦见,天已经黑了,我躺在床上,忽然间,窗子自动开了,我惊恐地看到,一些狼坐在窗外的胡桃树上。这些狼一身全白,看起来像狐狸或是牧羊狗,因为它们长着大尾巴,就像狐狸一样。它们的耳朵竖着,就像狗注意听什么一样。我心惊胆战,生怕被狼吃了,便尖叫起来。然后,我便醒了。

这个梦是由一位年轻男子给弗洛伊德讲述的,讲述者做这个梦时"才三四岁,至多五岁"。看了记载这个梦的文本,我们很容易想起西方的著名童话《小红帽》和《狼和七只小山羊》。通过此梦我们可以明确:梦中"事件"不仅可以来自个人的最近经历或童年记忆,还可能来自童话或远古神话。

(二)梦的工作

在对梦的性质有了明确的认识之后,接下来该对梦的工作有所了解。在我看来,梦的工作就是叙述——一种联结叙事主体(叙述者)与叙事客体(事件)的行为。在《释梦》一书中,弗洛伊德曾经谈到凝缩、移置、象征、润饰等梦的工作。这种概括当然对"释梦"有一定的益处,但我觉得它们并未触及梦工作的本质,因为凝缩、移置、象征、润饰等手法更多的是意识行为,而不是潜意识行为。我觉得,梦的工作其实并不像人们想象得那样复杂,它只是一种在潜意识中把某些梦象组合成各种梦境的行为,这种行为是通过一种叫作梦境"蒙太奇"的手法完成的。

所谓梦象,即梦的意象。所谓梦境,即梦的意境。说到底,梦的工作就是要把某些特定的梦象编织成某种梦境。

梦象主要是视觉意象。弗洛伊德说得好："视觉意象构成我们梦的主要成分。"[①] "梦中大部分的经历为视象；虽然也混有感性、思想及他种感觉，但总以视象为主要成分。"[②] 这说明，梦象主要是经由眼睛摄取来的各种人、事、物的影像，当然，这些影像已经不能由意识"唤起"，而只能为潜意识所利用。这些梦象被随意组合起来，便成了各式各样稀奇古怪的梦境。为了说明问题，请看弗洛伊德在《释梦》中举到的以下梦例：

> 一个不足四岁的男孩，报告他梦见一个大盘子，装了配了蔬菜的一大块烤猪腿。突然那腿肉被吃完了——整块而未切开。他没看见吃肉的人是谁。

在这个梦中，梦象有男孩、盘子、蔬菜、烤猪腿、吃肉的人等。其中，吃肉的人是较为特殊的梦象，它是未现身的"在场者"。这些梦象的组合，便构成了一个特殊的梦境：一大盘配了蔬菜的烤猪腿被吃，而吃猪肉的人不知是谁。分析起来，这个梦境是一件较为完整的叙事作品，不过，其基本语汇是梦象，而不是语言和文字；其基本效果是要达到在梦者心中唤起梦境，而不是为了表达某种情感或思想。我们为了表述的方便，对梦象和梦境用语言和文字进行了第二次叙述，很可能对梦象和梦境造成了有意无意地伤损或亏蚀。

下面，是弗洛伊德本人做的一个梦：

> 一晚我梦见在一个书店橱窗下看见我习惯于买来欣赏的一本丛书——有关大艺术家、世界史、著名城市等的专集。这部新丛书叫"著名演说家"或"著名演讲集"，它的第一卷标题为莱契尔博士。

这个梦的梦象有："我"、书店、橱窗、丛书、大艺术家、世界史、著名城市、莱契尔博士等等。梦境则是："我"在书店橱窗下看到一本丛书，这本丛书是有关大艺术家、世界史和著名城市的专集，但不知怎么回事，"新丛书"却又成了"著名演说家"和"著名演讲集"……

接下来，是一个年轻妇女的梦：

> 夏天，我正在街上散步，戴了一顶奇形怪状的草帽，草帽中部向上弯曲，而两边下垂而且一边比另一边垂得更低。我心情愉快，充满

① 弗洛伊德. 释梦 [M]. 李莉, 译. 北京：商务印书馆, 1996：21.
② 弗洛伊德. 精神分析引论 [M]. 杨胤, 译. 北京：商务印书馆, 1984：62-63.

自信,当我经过一群年轻官员面前时,我想,你们对我都无可奈何!

显然,这个梦也是由一些特殊的梦象("我"、街道、草帽、官员等)组成了一个颇为特殊的梦境:斜戴着一顶奇特的草帽的女子正得意地经过一群年轻官员面前。

从以上梦例可以看出,从梦象到梦境的过程是非理性、非逻辑的:要么是一大块猪腿肉被莫名其妙地吃掉了,要么是丛书的主旨与丛书的名称极不相符,要么就是戴着一顶古怪草帽的女子不知所由地充满盲目的自信……这种非理性、非逻辑的组合方式,我们不妨把它叫作梦境"蒙太奇"。

蒙太奇是一种电影表现手法,这里借用为梦境的构成方式。在电影理论中,蒙太奇并不局限于简单的剪和接,它首先是一种创造。作为导演的语言,它可以确定风格,揭示对世界的创见。蒙太奇可以组织现实,嫁接画面,从而达到戏剧性的或梦幻般的效果:它可以自由地安排时间、空间、事件和人物。它是电影语言最特殊的元素,是"影片的美学基础"(普多夫金语)。爱森斯坦说得好:"无论是哪两个电影片段接在一起都会组合成一种新观念、新质量,这种新观念、新质量产生于这两个片段的并列……蒙太奇是通过两个并列镜头的关系进行表达或指意的艺术,因此,这种并列可以产生思想或表达两个独立镜头都没有的东西。整体胜过各部分的总和。"[①] 细察梦境,我们也可以发现这种"蒙太奇"手法的存在:在梦中,多种梦象的并置与杂处,正是梦境"蒙太奇"存在的明证。事实上,正是这种梦境"蒙太奇"的存在,人类的梦才虽然稀奇古怪却显得摇曳多姿,它们充满叙事的魅力。

对照上面举到的三个梦例,我们很容易发现梦境"蒙太奇"的存在。正是它的存在,才使上述梦境披上了浓重的非理性、非逻辑的色彩。当然,以上例子是一些单一的梦例,"蒙太奇"在其中的运作也较为简单。其实,上述的每一梦境都可成为一个更大的梦境的一部分。相对于更大的梦境而言,这些单一的梦境便成了"梦象"。一些复杂的梦,便是由许多单一的梦境组成的。在这种复杂的梦中,"蒙太奇"的运作也更为活跃和丰富。这种梦境"蒙太奇"正是一种特殊的叙述行为,它推动了整个叙事活动——梦的正常进行,并保证了梦境的丰富、奇特与生动。事实上,梦境"蒙太奇"对梦象的组装和嫁接,也是对时间碎片的组装和嫁接。正因为如此,所以梦中的时间是混沌的、随意的,

[①] 热拉尔·贝东. 电影美学 [M]. 袁文强,译. 北京:商务印书馆,1998:84-85.

它们没有方向，能够在过去、现在和将来之间任意穿越。

细分起来，梦境"蒙太奇"大概有四种：线性蒙太奇、颠倒蒙太奇、交替蒙太奇、平行蒙太奇。正是这些"蒙太奇"的作用，使梦比许多意识中的叙事行为显得更为奇特和荒诞。许多梦境之所以显得"羚羊挂角，无迹可求"，它们似乎超出了人类的理解能力，正是由于多种"蒙太奇"在其中起了作用的缘故。

（三）梦的成因

要解决梦的成因即人类为什么要做梦的问题，我们必须先来区分两个概念：潜意识与无意识。所谓潜意识，是一种意识的潜在状态，它不是意识的停止或消失，而是意识的潜伏或消歇；在某种特殊的情况下，潜意识仍可进入意识。而无意识则是一种意识的终止状态，它不是意识的潜伏或消歇，而是意识的停止或消失；无论在何种情况下，无意识都不能进入意识。比如说，梦便是一种潜意识，在很多情况下，人们在意识中能栩栩如生、活灵活现地回忆起梦境；而死则是一种无意识，无论我们怎样努力，都无法让死人恢复意识。在当今学界，很多人把潜意识等同于无意识，这其实是不对的，它不利于我们对很多问题的探讨。

从前面的论述可知，时间是意识的产物。正是在意识中，我们分辨出了同时性和序列性，并划分出了过去、现在、将来这样的时间向度；也正是在意识中，我们通过对事件的期待、意向与记忆而证知了自己的存在。笛卡尔说"我思故我在"，其实也正是"我意识故我在"的意思。是啊，在意识中我们可以把过去的、现在的甚至将来的人或事捆绑在一起，这样一来，我们不但存在而且有可能"不朽"；而一旦失去了意识，我们的存在便成了一件值得怀疑的事情。死去应知万事空，死便意味着时间和意识的终结，于是个人的存在便进入了虚无。正是对时间和死亡的恐惧，人们开始了叙事，他们把"过去"的事件叙述出来，并通过回忆叠影把"未来"的人们拉进事件中来……于是，他们在时间中获得了"永生"。对于某些叙事者而言，只要还有人存在，他们也就存在，因为跟他们有关的某些事件已成了全人类的集体记忆，有时人们要通过回忆他们而证知自己的存在。当然，这样的好事只会让极少数的幸运者碰上，绝大多数人注定只能拥有或长或短的一生。在这看得到头尾的一生中，他们通过意识感知事件和时间，从而证知了自己的存在。我们认为，在潜意识状态中，人们同样需要确认自己的身份并证知自己的存在，而这正是梦之所以产生的原

因。那么，在梦中人们是如何证知自己存在的呢？

在梦中，意识处于一种消歇或潜伏状态，因为意识是大脑的功能，而大脑是一种物质性的存在，它需要休息并补充能量，以便第二天继续恢复意识状态。就是在这样一种意识的潜伏状态中，人们也没有忘记对自己身份的确认，他们通过梦证知了自己的存在。由于意识处于一种暂时消歇状态，所以梦中的事件显得很离奇，它们既标识不出过去、现在与将来，也分辨不出同时性与序列性，它们只是一系列随机事件的随意组合。当然，由于梦毕竟是一种潜意识活动，而不是无意识活动，所以梦中事件虽然标识不出线性时间，却仍然实实在在地保留着各种时间的碎片。事实上，梦正是一种时间的无序与混沌状态，它虽然没有方向，但显然没有坠入虚空之中。梦的这种状态，其实与某些意识功能不健全者有类似之处。有一种酒精性精神病，叫作"科尔萨科夫综合征"，患者所有感觉经验中的时间顺序都打乱了。患者回忆那些他们所经历过的"什么"并不存在困难，但就是无法再把这些"什么"按时间顺序联结起来。精神病医生认为，患这种疾病时，仅仅是由于失去了感觉经验中的"时间标志"，从而使有序的事件变得无序。在威廉·福克纳的《喧哗与骚动》中，傻子班吉就是一个意识不健全者，且看小说中的这一段：

"等一等，"勒斯特说，"你又挂在钉子上了。你就不能好好地钻过去不让衣服挂在钉子上吗？"

凯蒂把我的衣服从钉子上解下来，我们钻了过去。凯蒂说："毛莱舅舅关照了，不要让任何人看见我们，咱们还是猫着腰吧。"……

"把手插在兜里，"凯蒂说，"不然会冻坏的。快过圣诞节了，你不想让你的手冻坏吧，是吗？"

"外面太冷了，"威尔许说，"你不要出去了吧。"

在这里，班吉由"当前"（1928年4月7日）的衣服被钩住，脑子里浮现出另一次衣服被钩住的情景。那是1900年圣诞节前两天（12月23日），当时，凯蒂带着他穿过栅栏去给毛莱舅舅送情书。那天天气很冷，由凯蒂关于冻手的话，他又想起同一天早些时候威尔许说的话……对傻子班吉来说，时间顺序是没有的，他意识中只有一堆时间的碎片，这些时间碎片中的某一些会被某种潜意识回忆（衣服被挂住、天气冷等）所激活，从而让班吉证知了自己的存在。如此看来，梦者与意识不健全者的情状确有某种相似之处，他们都以某种特殊的方式来证知自己的存在：如果说清醒者是在意识中强证的话，梦者或意识不

健全者则是在潜意识中弱证。值得指出的是,这种"弱证"有时候也会通过某种途径而得到加强,一直强到进入意识。

像其他的叙事形式一样,梦也呈过去时态,它也是对失去的时间的追寻,因为只有过去才能让人切切实实地感觉到自身的存在。沃尔克特曾经说过:"童年和少年经验是多么容易地进入梦中。梦不断唤醒我们回想起已经没有去想的或者我们认为早已没有价值的那些事情。"[1] 不仅如此,那些发生在"过去"的陈年旧事,被梦者轻易地带到"当前",它们在梦中以梦境"蒙太奇"的方式活生生地上演着;它们以"时间碎片"的方式存在着,让人感觉到:哪怕是在梦中,时间也并没有离自己而远去。于是,这些事件以一种特殊的方式,成为人们证知自身存在的标识物。

《江西社会科学》2002 年第 8 期

[1] 弗洛伊德. 释梦 [M]. 李莉, 译. 北京: 商务印书馆, 1996: 15.

空间形式：现代小说的叙事结构

要创作出一部成功的叙事作品，重视"内容"层面的"事件"当然是必要的，甚至也是重要的；但在很多现代、后现代小说家看来，比"事件"更重要的是"技巧"，是对"事件"的独具个性和特色的"叙述"。就像奥地利学者莱奥·斯皮策所指出的："在现代小说家的作品中，技巧扮演着重要的角色，'单纯'叙述的事件可能只占很小的篇幅，而作者所采用的叙述方法却构成了作品发展的主要内容，热衷于'内容'的读者可能没有耐心去读，甚至会因为由此造成的滞后或缓慢的节奏而感到不满。"① 显然，仅仅热衷于"内容"的读者很可能就没有机会和能力去欣赏注重"技巧"的现代、后现代叙事作品了。

我们认为，时间和空间即是构成许多现代、后现代小说"技巧"因素的内在维度。也就是说，时间和空间在小说的叙述技巧中都起着非常重要的作用。然而，长期以来，无论是叙事学还是一般的小说理论，都对时间问题倾注了过多的研究热情；相比之下，尽管空间在叙事中的重要性并不比时间差，但我们对空间的关注却是少之又少。② 事实上，空间与时间一样，都是物质的存在形式和基本属性。无论是在我们的感觉还是在我们的认知中，空间和时间也总是如影随形般地联系在一起的。如果我们非得把时间和空间隔离开来以便于进行理论抽象，那就必然会给"理解"带来盲区，并有意无意地遮蔽事物的本来面貌。

① 莱奥·斯皮策. 米歇尔·比托尔小说技巧的几个方面 [M]. 杨玉平, 译//史忠义, 户思社, 叶舒宪. 风格理论文本理论（人文新视野·第六辑）. 开封：河南大学出版社, 2009：54.
② 在国内学者出版的叙事学著作中，如傅修延的《讲故事的奥秘：文学叙述论》（南昌：百花洲文艺出版社, 1993年版）、罗钢的《叙事学导论》（昆明：云南人民出版社, 1994年版）、杨义的《中国叙事学》（北京：人民出版社, 1997年版）、赵毅衡的《当说者被说的时候：比较叙述学导论》（北京：中国人民大学出版社, 1998年版）等，都设有专章讨论"叙述时间"问题。在国外，则更有保尔·利科所写的《时间与叙事》这样的皇皇巨著（该书共分三卷，第二卷《虚构叙事中的时间塑形》已于2003年由北京的生活·读书·新知三联书店出版）。遗憾的是，这些著作都没有涉及叙事中的空间问题。

在小说中，时间和空间更是相互依存、不可分割的，正如让-伊夫·塔迪埃所说："小说既是空间结构也是时间结构。①"② 但在传统文论中，我们总是把小说看作一种"时间艺术"，以使之和以绘画、雕塑为代表的"空间艺术"区分开来。从为更好地认识每一种艺术的特性而言，这种区分固然很有必要，但这样一来，却也遮蔽了小说"空间性"的一面。正是因为考虑到空间问题在叙事中的重要性而又为传统文论所忽视，所以本人才展开对叙事与空间问题的全面研究。之前，我们对叙事作品中出现的具体的"物理空间"的叙事功能进行了分析，这里要探讨的是"时间"层面的事件的建筑形式，也就是作为叙事作品"结构"的"空间形式"。

按照热拉特的说法，叙事作品中的"文学空间性"是通过文学语言这种特殊的时间性媒介表现"而非被表现"出来的。所以，叙事作品中的空间主要体现为一种基于时间性之上的、结构上或形式上的空间——热拉特认为这才是叙事空间研究所应着力的重点所在。事实上，哪怕是传统小说的"线性"结构，也是一种"空间形式"——哪怕是最简单的一种。在现代、后现代小说中，已经出现了相当多结构非常复杂的"空间形式"③。无疑，忽视这种现象，既无助

① 在让-伊夫·塔迪埃的表述中，是把小说的"空间结构"放在"时间结构"之前的，这与传统文论把小说看作一种"时间艺术"颇有冲突之处。但如果我们不受传统观念的束缚，而对现代文论较为熟悉，就会明白塔迪埃的看法其实是很高明的。在罗兰·巴特等现代文论家看来，所谓创作就是"编织"，而文本就是"编织物"——其用来编织的材料当然不是具体物件，而是语词。如果以现代眼光去看一个作为"编织物"的小说文本，它首先呈现出的当然是一种"空间结构"。只有在做进一步的分析之后，才能发现小说文本的"时间结构"。

② 让-伊夫·塔迪埃. 普鲁斯特和小说 [M]. 桂裕芳，王森，译. 上海：上海译文出版社，1992：224.

③ 进入 20 世纪以来，小说家们既容易面对 19 世纪的大师而产生"影响的焦虑"，也容易面对新艺术媒介而产生无所适从的彷徨。在巴尔扎克等批判现实主义大师看来，小说是一种"百科全书"式的文体，但在安德烈·纪德等现代小说家眼中，随着电影和留声机的问世，小说剩下的地盘越来越小了："无疑留声机将来一定会肃清小说中带有叙述性的对话，而这些对话常是写实主义者自以为荣的。而外在的事变、冒险、情节、场面，这一类全属于电影，小说中也应该舍弃。"（《伪币制造者》）确实，"许多本来可以写在小说里的东西老早老早就有另外方式代替了去。比如电影，简直老小说中的大部分，而且是最要紧的部分，完全能代劳，而且有声有形，证诸耳目，直接得多。"（汪曾祺语）是的，在描绘场景、交代细节、展示生活原貌方面，电影等现代艺术肯定强过小说，然则，在这种状况下，小说应该怎么写？相信试图在小说创作中有所作为的人，都必须严肃地思考这一问题。在电影和留声机之类现代艺术媒介的步步紧逼下，小说家是否应该陆续放弃自己的某些地盘，在所谓的文体自律中自说自话？在很多有作为的现代小说家看来，答案恰恰相反。事实上也确实如此，在 20 世纪的小说创作中，小说的传统领地不但没有缩小，反而有所扩大。在表现传统领域、发展传统技法的同时，现代小说家不断地开掘新的领域、发展新的技法，并不断地吸纳其他艺术、嫁接其他体裁，如意识流小说家借鉴了绘画的"并置"手法和电影的"蒙太奇"技巧，帕索斯的"美国三部曲"综合了新闻体、评论体以及留声机的某些技法，"新小说"派作家像画家那样对"物化"世界不厌其烦地进行"描写"，米兰·昆德拉在自己的很多小说中则经常引入哲学、新闻、戏剧、传记中的片段并时常借鉴音乐、电影的某些手法……总之，在 20 世纪以来的小说中，表现领域被大大地拓展了，表现技法也大大地丰富了。而其特征最明显也最值得我们称道的地方则在于：小说家们不断地突破自身"时间艺术"的限制，在小说文本中达到了"空间艺术"的某些效果。这样一来，成功的现代小说便兼具了"时间艺术"和"空间艺术"之长。

于理论探讨,也不利于创作实践。下面,就让我们来对此做一些尝试性的探讨与分析:先探讨现代或后现代小说"空间形式"出现的内在动因,再分析"空间形式"的常见类型。

一、叙事的困境

我们的论述将从博尔赫斯的短篇小说《阿莱夫》开始①。在这一短篇杰作中,博尔赫斯以形象的方式,提出了叙事的困境问题。

《阿莱夫》的情节并不复杂:尽管贝亚特丽齐·维特波死了,但对她怀有一种"不合情理的爱慕"的叙述者"我",仍会在4月30日她生日这天,到加拉伊街他们家去探望她的父亲和表哥卡洛斯·阿亨蒂诺·达内里(与罗伯托·亚历山德里离婚后,她一直与父亲和表哥卡洛斯住在一起)。"我"与卡洛斯是暗中的情敌,所以"我们内心里一向互相厌恶"。随着时间的推移,"我逐渐地赢得了卡洛斯·阿亨蒂诺·达内里的信任"。于是,"我们"偶尔会聚在一起聊聊,聊的话题主要是卡洛斯多年来一直在写的一部长诗。是的,"多年来他一直在写一部长诗,从不宣扬,从不大吹大擂,只靠勤奋和孤寂两根拐杖,那些想法和另一些同样新奇的概念都包含在长诗的引子篇、绪论篇,或者干脆叫前言篇里。他首先打开想象的闸门;然后遣词造句,合辙押韵。那部诗题名为《大千世界》,主要是描绘地球,当然也不缺渲染烘托的题外话和帅气的呼语助词"②。然而,尽管卡洛斯"雄心勃勃地想用诗歌表现整个地球",但在"我"看来,"从达内里的诗里可以看到勤奋、忍耐和偶然性,就是看不到他自己所说的才华。我明白,那位诗人的气力不是花在诗上,而是千方百计找出理由来让人赞赏他的诗;很自然,这番努力提高了他作品在他自己心目中的地位,但

① 博尔赫斯是一位"只写小文章的大作家"(安德烈·莫罗亚语),其作语言简练、结构严谨、思想深邃,不但给作家,而且给许多人文社会学研究者提供了无穷的启示。法国大思想家米歇尔·福柯的经典性著作《词与物:人文科学考古学》(上海:上海三联书店,2001年版),即是受博尔赫斯一篇文章启发后写成的,正如福柯在该书"前言"中所说:"博尔赫斯作品的一个段落,是本书的诞生地。本书诞生于阅读这个段落时发出的笑声……这种笑声动摇了我们习惯于用来控制种种事物的所有秩序井然的表面和所有的平面,并且将长时间地动摇并让我们担忧我们关于同与异的上千年的做法。"此外,后现代地理学的代表人物爱德华·W.索亚(一译苏贾)所著的《第三空间:去往洛杉矶和其他真实和想象地方的旅程》一书,也受到了博尔赫斯《阿莱夫》一文的启发和影响。
② 豪·路·博尔赫斯. 阿莱夫[M]. 王永年,译. 杭州:浙江文艺出版社,1999:298.

是改变不了别人的看法"①。某一天，卡洛斯气急败坏地打电话告诉"我"：由于房东要扩大咖啡馆的经营，准备拆除他的住房——其"加拉伊街根深蒂固的老家"。卡洛斯说，他不同意这么做，准备找律师打官司。在这关口，他还向"我"透露了一件"十分隐秘的事"，那就是："为了完成那部长诗，那幢房子是必不可少的，因为地下室的角落里有个阿莱夫。他解释说，阿莱夫是空间的一个包罗万象的点。"② "我"禁不起诱惑，决定去看看这个神奇的"阿莱夫"。在进地下室之前，得"先喝一小杯白兰地"，之后，按照卡洛斯的交代："你必须仰躺着。在黑暗里，一动不动，让眼睛先适应一下。你躺在砖地上，眼睛盯着楼梯的第十九级。……几分钟后，你就会看到阿莱夫。炼丹术士和神秘哲学家们的微观世界，我们熟悉的谚语的体现：麻雀虽小，五脏俱全！"③ 一开始，"我"还以为受了卡洛斯的蒙骗，但不久，"我"就看到了"阿莱夫"，那是阶梯下方靠右一点的地方的"一个闪亮的小圆球，亮得使人不敢逼视。起初我认为它在旋转；随后我明白，球里包含的使人眼花缭乱的场面造成旋转的幻觉"。

　　阿莱夫的直径为两三厘米，但宇宙空间都包罗其中，体积没有按比例缩小。每一件事物（比如说镜子玻璃）都是无穷的事物，因为我从宇宙的任何角度都清楚地看到。我看到浩瀚的海洋、黎明和黄昏，看到美洲的人群、一座黑金字塔中心一张银光闪闪的蜘蛛网，看到一个残破的迷宫（那是伦敦），看到无数眼睛像照镜子似的近看着我，看到世界上所有的镜子，但没有一面能反映出我，我在索莱尔街一幢房子的后院看到三十年前的弗赖本顿街一幢房子的前厅看到的一模一样的细砖地，我看到一串串的葡萄、白雪、烟叶、金属矿脉、蒸汽，看到隆起的赤道沙漠和每一粒沙粒，我在因弗内斯看到一个永远也忘不了的女人，看到一头秀发、颀长的身体、乳癌，看到人行道上以前有株树的地方现在是一圈干土，我看到阿德罗格的一个庄园，看到菲莱蒙荷兰公司印行的普林尼《自然史》初版的英译本，同时看到每一

① 豪·路·博尔赫斯. 阿莱夫 [M]. 王永年, 译. 杭州：浙江文艺出版社, 1999：299-300.
② 豪·路·博尔赫斯. 阿莱夫 [M]. 王永年, 译. 杭州：浙江文艺出版社, 1999：303.
③ 豪·路·博尔赫斯. 阿莱夫 [M]. 王永年, 译. 杭州：浙江文艺出版社, 1999：304-305.

页的每一个字母（我小时候常常纳闷，一本书合上后字母怎么不会混淆，过一宿后为什么不消失），我看到克雷塔罗的夕阳仿佛反映出孟加拉一朵玫瑰花的颜色，我看到我的空无一人的卧室，我看到阿尔克马尔一个房间里两面镜子之间的一个地球仪，互相反映，直至无穷，我看到鬃毛飞扬的马匹黎明时在里海海滩上奔驰，我看到一只手的纤巧的骨骼，看到一场战役的幸存者在寄明信片，我在米尔扎普尔的商店橱窗里看到一副西班牙纸牌，我看到温室的地上羊齿类植物的斜影，看到老虎、活塞、美洲野牛、浪潮和军队，看到世界上所有的蚂蚁，看到一个古波斯的星盘，看到书桌抽屉里的贝亚特丽齐写给卡洛斯·阿亨蒂诺的猥亵的、难以置信但又千真万确的信（信上的字迹使我颤抖），我看到查卡里塔一座受到膜拜的纪念碑，我看到曾是美好的贝亚特丽齐的怵目的遗骸，看到我自己暗红的血的循环，我看到爱的关联和死的变化，我看到阿莱夫，从各个角度在阿莱夫中看到世界，在世界中再一次看到阿莱夫，在阿莱夫中看到世界，我看到我的脸和脏腑，看到你的脸，我觉得晕眩，我哭了，因为我亲眼看到了那个名字屡屡被人们盗用、但无人正视的秘密的、假设的东西：难以理解的宇宙。①

看来，"阿莱夫"真的是一个神奇的、"难以理解的宇宙"，可谓须弥芥子、包罗万象、极天际地。据博尔赫斯解释，"阿莱夫"（Aleph）是希伯来语字母表的第一个字母，"在犹太神秘哲学中，这个字母指无限的、纯真的神明；据说它的形状是一个指天指地的人，说明下面的世界是一面镜子，是上面世界的地图；在集合论理论中，它是超穷数字的象征，在超穷数字中，总和并不大于它的组成部分"②。总之，"阿莱夫"是一个包含所有空间的微型世界。如果说，永恒是关于时间的，"阿莱夫"则是关于空间的：在永恒中，所有的时间，包括过去、现在和未来，都是共时存在的；而对于"阿莱夫"，则全部宇宙空间

① 豪·路·博尔赫斯. 阿莱夫 [M]. 王永年，译. 杭州：浙江文艺出版社，1999：306-307.
② 豪·路·博尔赫斯. 阿莱夫 [M]. 王永年，译. 杭州：浙江文艺出版社，1999：308.

都原封不动地见于一个直径约为两厘米的亮闪闪的小圆球里①。显然，像"阿莱夫"这样的空间是无法加以叙述的②，正如小说的叙述者所说：

① 依我看来，"阿莱夫"是一种无意识空间，它是我们所有看过、听过、经历过或者想象过、思考过的空间的总和。这种"空间"平常总是被压抑在潜意识深处，只有在非常特殊的情境下，才可能被引发出来。如贝亚特丽丝家那幢已有40年之久的老房子的地下室，显然是引发这种"无意识空间"的好场所，正如叙述者所说："过了40年之久，任何变动都是时间流逝的令人难以忍受的象征；此外，对我来说，那幢房子永远是贝亚特丽丝的影射。"而且，种种迹象表明，那个地下室很可能是贝亚特丽丝·维特波与卡洛斯·阿亨蒂诺·达内里幽会的场所。在这种场所，在喝了一小杯白兰地之后，是很可能在意识中出现"阿莱夫"的。"阿莱夫"出现时的运行机制，和普鲁斯特的"无意识回忆"颇有相似之处：这种"无意识回忆"是由一种叫作"小玛德莱娜"的点心所引发的，当叙述者"我"喝着浸了"小玛德莱娜"点心的茶时，顿时觉得"一种舒坦的快感传遍全身"，并看到"大街小巷和花园都从我的茶杯中脱颖而出"。总之，与"无意识回忆"一样，"阿莱夫"不能刻意去追求，它不是意识的产物。当然，"无意识回忆"主要关乎时间，而"阿莱夫"则主要与空间有关。

② 其实，不仅仅是"阿莱夫"这样的空间我们无法完整地加以叙述，就是面对普通的空间，我们也会面临同样的困境，因为普通的空间其实也处在不同经验路线的交会点上。就拿"我"正坐在其中的房间来说，它显然是一个实在的空间，然而，正如美国哲学家威廉·詹姆士所说："它却同时存在于两个地方，既在外界空间里，又在人的心灵里。"（威廉·詹姆士．彻底的经验主义[M]．庞景仁，译．上海：上海人民出版社，1987：6．）所以，像房间这样一个简单的物理空间，也至少存在于两个地方——其中一个是外在的物理空间，另一个则是内在的心灵空间。而这两个空间又可以分别进入其他的系列之中：除了"我"之外，外在的物理空间还可以成为其他人的心灵空间，从而构成他人经验系列中的一个因子；"我"则是一个活动的存在，某一个物理空间进入"我"的心灵之后，必然会和"我"的来自其他时空中的经验汇成各类经验系列。于是，像房间这样一个简单的物理空间，其实也同样处在无数纠结交会的经验系列之中。对此，威廉·詹姆士解释道："一个同一房间为何能够存在于两个地方，这个谜归根到底和一个同一的点为何存在于两条线上的谜是一样的。如果这个点处在两条线的交点上，它就能够同时处在两条线上；同样，如果关于房间的'纯粹经验'处在两个进程的交点上，两个进程分别把它联结到不同的组里去，由于它既属于这一组，又属于那一组，因此我们就可以把它计算两次，就可以不严格地说它存在于两处，虽然不拘何时它在数目上仍然是一个单一的东西。"（同上，第6页）"经验是不同进程中的一个成员，我们可以从这个成员出发，顺着完全不同的线走。同是一个东西，它同经验的其余部分有着如此多的联系，以致你能够在完全不同的联合体系里碰到它，而且能够把它看成是置于互相对立的结构之中。在其中一个结构里它是你的'意识场'，在另一个结构里它是'你坐在其中的房间'，而且它完整地同时进入两个结构中，使人找不到什么借口能够说它以其一部分或一方面结合于意识而以另外一部分或另外一方面结合于外界实在。"（同上，第6-7页）总之，我们有关"房间"的经验至少同时处于两个进程之中，"其中一个是读者的个人传记，另外一个是以这房间为其部分的那座房屋的历史。呈现、经验简言之，这（因为在我们确定它是什么之前，它必须只能是这），它是一连串感觉、情绪、决心、运动、归类、期待等的末端，止于现在，同时就读者这一边来说，也是一连串趋向未来的同样的'内在'活动的开端。另一方面，同是一个这，它是一整套以前的物理活动——如盖房、裱糊、家具装备、取暖设备等的 terminus ad quem（终点），同时也是关系着一个物理的房间的命运的一整套未来的物理活动的 terminus a quo（起点）。物理的活动和心理的活动非常奇怪地形成两个彼此不相容的组。"（同上，第7页）这种情况看上去似乎非常矛盾、似乎"彼此不相容"，但只要仔细想想，我们便不难明白其中的道理：因为正如上面所分析的，无论是就物理活动还是就心理活动而言，"房间"都不是孤立的存在，而是既处在一系列活动的"终点"上——因为它是这一系列活动所导致的结果，又处于一系列活动的"起点"上——因为它是导致这一系列活动的"原因"。

现在我来到我故事的难以用语言表达的中心;我作为作家的绝望心情从这时开始。任何语言都是符号的字母表,运用语言时要以交谈者共有的过去经历为前提;我的羞惭的记忆力简直无法包括那个无限的阿莱夫,我又如何向别人传达呢?神秘主义者遇到相似困难时便大量运用象征:想表明神道时,波斯人说的是众鸟之鸟;阿拉努斯·德·英苏利斯说的是一个圆球,球心在所有的地方,圆周则任何地方都不在;以西结说的是一个有四张脸的天使,同时面对东西南北。(我想起这些难以理解的相似不是没有道理的,因为它们同阿莱夫有关)也许神道不会禁止我发现一个相当的景象,但是这篇故事会遭到文学和虚构的污染。此外,中心问题是无法解决的:综述一个无限的总体,即使综述其中一部分,是办不到的。在那了不起的时刻,我看到几百万愉快的或者骇人的场面;最使我吃惊的是,所有场面在同一个地点,没有重叠,也不透明。我眼睛看到的是同时发生的,我记叙下来的却有先后顺序,因为语言有先后顺序。总之,我记住了一部分。①

其实,就是那些记住了的部分,我们也无法完整地加以叙述。这恐怕是人类自开始叙事的时候起,便碰上了的最大的叙事学难题。尽管对于这一难题,某些敏锐的古典作家也有所意识(如福楼拜),但对此的自觉意识,主要还是20世纪以来的事。在博尔赫斯之前,意识流小说家弗吉尼亚·伍尔夫在《贝内特先生与布朗夫人》一文中,也"用一个简单的故事来代替分析和抽象的议论"而提出了这一难题。"在几个星期前的一个夜晚,我去乘火车,因为我迟到了,我就跳进了我所遇到的第一节车厢。"于是,我遇上了那位老太太,"我将称她为布朗夫人","她是一位干净的、穿着绒毛磨光露出线纹的旧衣服的老太太,每一个衣钮和裙襟都紧紧地扣着,每一个破绽都打上了补丁并用刷子刷净,她的极端整洁比褴褛污秽的衣衫更容易使人看出她的贫困。她身上有一副窘困的模样——一种苦恼、忧虑的表情,而且,她的身材极其瘦小。她的双脚,穿着清洁的小皮靴,几乎触不到地板"②。接下来,弗吉尼亚·伍尔夫这样写道:

① 豪·路·博尔赫斯. 阿莱夫 [M]. 王永年,译. 杭州:浙江文艺出版社,1999:305-306.
② 弗吉尼亚·伍尔夫. 贝内特先生与布朗夫人 [M]. 瞿世镜,译//弗吉尼亚·伍贝夫. 论小说与小说家. 上海:上海译文出版社,1986:187.

布朗夫人在这里促使别人情不自禁地去写一部关于她的小说。我相信，所有的小说都是从描写对面角落里的一位老太太开始的。……英国作家会把老太太塑造成一个"人物"，他会把她的癖嗜和习惯，她的纽扣和皱纹，她的缎带和疣肿都表现出来。一位法国小说家会把这些全部一笔勾销；他会牺牲布朗夫人个人，来提供一般化的人性观念，来塑造一个更抽象、更合乎比例、更和谐的整体。俄国作家的目光会穿透血肉之躯，把灵魂揭示出来——只有那个灵魂，在滑铁卢大街上徘徊游荡，向人生提出一些极其重大的问题。……除了时代和国家之外，还得考虑作家的气质。你从人物身上看到了这一点，我却看到了那一点。你说它意味着这个，我却说它意味着那个。等到写作之时，各人又依据他们自己的原则来做出进一步的选择。于是，根据作家的时代、国籍和气质，对于布朗夫人的描写，就可以千姿百态、变化无穷。①

然而，对弗吉尼亚·伍尔夫来说，这些关于布朗夫人的描写都是不真实的，因为它们并不符合我们看到布朗夫人时的真实的意识状况：任何文字表现都是历时性的，而意识状况却是共时性的。这正是让弗吉尼亚·伍尔夫痛苦的根源所在。"为了这些原因，我们必须使自己适应于一个创作失败和支离破碎的季节。我们必须想到，我们在这儿花了这么多力量去寻找一种表达事实真相的方式，当这个真实本身来到我们面前的时候，就必定会相当疲乏而混乱。"② 而且，布朗夫人的例子还比较简单，现实生活中的很多事情远为复杂，就像弗吉尼亚·伍尔夫所说："在你们的日常生活中，在过去这个星期里，你们所经历的事情，比我刚才试图描述的更为奇特，更加有趣。你们在无意之中听到别人谈话的片段，会使你们充满了惊奇的感觉。你们晚上就寝之时，你们感情的复杂性，会使你们觉得困惑。在一日之中，成千上万个念头闪过你们的头脑；成千上万种情绪在你们心中交叉、冲突、消失，显得惊人的杂乱无章。"③ 面对这种复杂的状况，尽管弗吉尼亚·伍尔夫是一位技巧不错的意识流小说家，但

① 弗吉尼亚·伍尔夫. 贝内特先生与布朗夫人 [M]. 瞿世镜，译//弗吉尼亚·伍尔夫. 论小说与小说家. 上海：上海译文出版社，1986：187-188.
② 弗吉尼亚·伍尔夫. 贝内特先生与布朗夫人 [M]. 瞿世镜，译//弗吉尼亚·伍尔夫. 论小说与小说家. 上海：上海译文出版社，1986：202.
③ 弗吉尼亚·伍尔夫. 贝内特先生与布朗夫人 [M]. 瞿世镜，译//弗吉尼亚·伍尔夫. 论小说与小说家. 上海：上海译文出版社，1986：203.

她还是经常体验到了一种痛苦感和受挫感，也正是这种痛苦感和受挫感，最终把她带入了那条吞噬了她生命的河流。

1926年，法国作家安德烈·纪德发表了他的自传《如果种子不死》。在这部书上卷的结束处，纪德这样写道："我将这本回忆录给罗杰·马丁·杜·加尔看，他责备作品总是说得不够，让读者感到不满足。然而我的意愿一直是什么都说。不过，吐露隐情要有个限度，超过这个限度就得做作、勉强了。我追求的主要是自然。我思想上大概希望使整个描述更加清纯，所以写得过分简洁。描述不能不有所选择，最棘手的是，乱糟糟同时发生的情况，却要写得似乎是相继发生的。我是一个爱自言自语的人。我内心的一切都在相互争吵，相互辩论。回忆录永远只能做到半真诚，不管你多么关心真实，因为一切总是比你说出来的更复杂。也许在小说里更接近真实。"① 显然，纪德在这里提出的也是处理生活中"同时发生"的事件与叙述中"相继发生"的事件的难题。事实上，纪德并不是一位重视小说真实性的作家，在这段话中，他之所以认为与回忆录相比，"也许在小说里更接近真实"，是因为他觉得在小说这种不为真实性所限的虚构性文本中，作家们可以进行更为大胆的创造和更为自由的书写——而这更符合生活或意识中事件存在的真实状况。纪德是一位很注重小说技巧创新的作家，这主要表现在两个方面："第一是在小说结构上。纪德采取了立体化的结构手法。19世纪的著名作家无不重视小说的结构，但是纪德的结构试验远远超越了19世纪的小说家，对他来说，结构不仅仅是叙事顺序的问题，亦即不仅仅是时间轴的问题，结构还是一个空间轴的问题，小说的结构要给人以空间上的立体感。"② "纪德在小说叙事手法上第二个重要探索是在叙事视角上。纪德打破19世纪的小说模式，将书信、日记、诗歌等多种形式糅杂到小说里。引入这些形式，一个直接的效果是使得作品获得了变换叙事视角的便利条件。纪德的许多作品都尽量摈弃'零视角'叙事，叙事人不再像上帝一样无所不知，无所不晓。"③ 由于小说可以自由地运用这些技巧，所以能够切合真实之本质，而戴着"真实"之紧箍咒的回忆录，在反映真实方面反而不尽如人意。

在弗吉尼亚·伍尔夫、安德烈·纪德、博尔赫斯等人之后，意大利作家卡尔维诺在《寒冬夜行人》的第8章——"在月光照耀的落叶上"，再一次明确

① 纪德. 如果种子不死 [M]. 罗国林, 译. 北京：北京十月文艺出版社，2005：184.
② 罗芃. 纪德文集·总序 [M]. 北京：人民文学出版社，2002：14.
③ 罗芃. 纪德文集·总序 [M]. 北京：人民文学出版社，2002：16.

地提出了这一难题,并以形象的方式对历时性感觉与共时性感觉进行了区分。"银杏的枯叶像细雨一般纷纷落下,使绿色的草地上布满点点黄斑。我正与补田先生一起在石板铺的小路上散步。我告诉他,我想把每一片银杏落叶引起的感觉与所有落叶引起的感觉区别开来,但是我不知道这是否可能。"① 补田先生给了"我"肯定的回答。显然,每一片落叶带给我们的是一些"个别映象",是一种历时性的感觉;而所有落叶带给我们的则是一种"综合的"、共时性的感觉。一般而言,我们只能体验到其中的一种感觉,而难以同时体验到两种感觉;但在这里,"我"就是要辨认并区分这两种感觉。如果说,从银杏的落叶上,"我"还难以明确地区分出这两种感觉的话,那么,接下来的一幕就让"我"对此有了刻骨铭心的深刻体验。由于一种特殊的、罕见的机缘,"我"同时接触到了补田先生的夫人——宫木夫人和女儿——真纪子的乳房。"我们与真纪子和宫木夫人一起去湖边散步,补田先生拄着白色枫木手杖独自一人走在前面。湖中一株秋季开花的睡莲上开了两朵莲花,宫木夫人说想把它们采下来,一朵给她自己,一朵给她女儿。"② 于是:

> 我跪在湖边一块石头上,尽力伸手去够漂浮在水面上的睡莲叶片,轻轻地把它拉过来,当心别撕碎它,以便把那株睡莲拉到岸边,宫木夫人和她的女儿也跪在岸边,伸出手,随时准备采摘慢慢移近的花朵。湖岸离水面很近,而且向下倾斜,为了不掉进水中,她们挽起一只手靠在我背上,再一人从一侧伸出一只手去。突然我感觉到我的背上,在肩膀与肋骨之间,仿佛接触到什么,对,接触到两个东西,左边一个,右边一个,产生了两种不同的感觉。在真纪子小姐那边是绷得紧紧的、富有弹性的尖状物。在宫木夫人那边则是柔软的、滑而不定的圆状物。我明白了,由于某种非常罕见的巧合,我同时接触到真纪子小姐的左乳房及其母亲的右乳房,我应该全力不失时机地区别、比较和体会这两种同时产生的感觉。③

① 卡尔维诺. 寒冬夜行人 [M]. 萧天佑,译//吕同六,张洁. 卡尔维诺文集. 南京:译林出版社,1989:175.
② 卡尔维诺. 寒冬夜行人 [M]. 萧天佑,译//吕同六,张洁. 卡尔维诺文集. 南京:译林出版社,1989:176.
③ 卡尔维诺. 寒冬夜行人 [M]. 萧天佑,译//吕同六,张洁. 卡尔维诺文集. 南京:译林出版社,1989:176-177.

显然，在这样一种特殊的场合，历时性感觉与共时性感觉被"我"清晰地、明确地共同体验到了。这种感觉和阅读小说时的感觉是不太一样的，接下来，卡尔维诺这样写道：

> 小说中缓慢的节奏和低沉的语调，是为了引起读者注意那些细腻而具体的感觉；但是小说必须考虑这样一个事实，即话只能一句一句地说，感觉只能一个一个地表达，不管谈论的是单一的感觉还是复合的感觉。视觉和听觉的范围却很广泛，可以同时接收多种多样的感觉。把小说表达的各种感觉与读者的接受能力二者加以比较，后者受到了极大的限制：首先，读者如不仔细认真地阅读，便会忽略文字中实际包含的一些信息或意图；其次，文字中总有一些基本东西未被表示出来，甚至可以说，小说中未言明的东西比言明的东西更加丰富，只有让言明的东西发生折射才能想象出那些未言明的东西。①

无疑，小说的这种表达有着难以克服的弊端，它无法达到对感觉或意识的共时性表达，由于无法捕捉到所有的感觉，我们便只好进行必要的删除，所以"文字中总有一些基本东西未被表示出来"。之所以如此，是因为人类的感觉器官中总有一些部分"不存在感觉"，于是，"观察纷纷下落的树叶时，应该注意的根本问题不是要感知每片树叶，而是感知每片树叶之间的距离，即把它们分隔开的空气与空间。我仿佛明白了这个道理：感知范围内有很大一部分不存在感觉，这是使感知能力得以暂时集中在某个局部上而不可或缺的一个条件，正如在音乐中那样，寂静的背景是使每个音符突出的必要条件"②。——这种对人类有些感觉器官灵敏甚至超灵敏而有些感觉器官则迟钝甚至没有感觉的认识，后来在"我"与宫木夫人阴差阳错的偷情（"我"本来是想和其女儿真纪子偷情）中得到了进一步的强化。"我与她身体上这些敏感的或超敏感的部分无意地接触，引起了一系列以各种方式相互组合的综合反应，要记录下这些反应对我们两人来说都是十分艰巨的。"③ 既然无法记录下"敏感的或超敏感的部分"

① 卡尔维诺. 寒冬夜行人 [M]. 萧天佑，译//吕同六，张洁. 卡尔维诺文集. 南京：译林出版社，1989：178.
② 卡尔维诺. 寒冬夜行人 [M]. 萧天佑，译//吕同六，张洁. 卡尔维诺文集. 南京：译林出版社，1989：177.
③ 卡尔维诺. 寒冬夜行人 [M]. 萧天佑，译//吕同六，张洁. 卡尔维诺文集. 南京：译林出版社，1989：180.

的感觉,我们便只好在错觉中记录那些不那么敏感甚至"迟钝"的部分给我们带来的感觉。把这种情况再联系到落叶事件中,我们便看到:"银杏树叶纷纷飘落,其特点是:每片下落的树叶每时每刻都处于某一具体高度,因此,空旷的、没有感觉的空间即我们的视觉活动的空间,可以分成一系列平面,每个这样的平面上都有一片而且只有一片树叶在飘荡。"① 可见,在历时性感觉中,我们只能在一种"空旷的"、无奈的错觉中自欺欺人地把握住一些串联在一起的失去了原貌的时间的"切片"。

是的,由于感觉器官的迟钝、麻木或缺席,也由于语言文字这种时间性媒介在表达同时性时的无奈,我们便只好退而求其次,依循因果关系和时间的方向(过去—现在—未来)来组织事件,从而建立起叙事的秩序。这就是所谓叙事的因果线性规律。分析起来,我们可以说 20 世纪以前的叙事作品(不仅仅是小说)基本上都是按照因果线性规律来建立叙述秩序的②;应该承认,此中有着许多杰出甚至伟大的作品。然而,进入 20 世纪以来,这一规律遭到了来自现代小说家的无情攻击。首先遭到攻击的是小说的时序。在意识流小说中,事件的时序已遭到革命性的颠覆;在"新小说"中,时间的三维已凝固为特定的"现在";在古巴作家卡彭铁尔的小说《回归种子》中,时序更是完全倒转,事件呈"逆时针"运行。其次,叙事中组织事件的因果规律也受到了挑战。法国作家塞利纳于 1932 年出版的长篇小说《长夜行》(亦译《茫茫黑夜漫游》),便是一部不依因果规律组织事件的作品,也就是说,小说中的前一件事与紧接着的一件事之间没有因果关系。当然,尽管这部小说中的事件间没有因果关

① 卡尔维诺. 寒冬夜行人 [M]. 萧天佑,译//吕同六,张洁. 卡尔维诺文集. 南京:译林出版社,1989:182.
② 在 20 世纪之前的传统小说中,作家们一般而言是不可能叙述同时发生的众多事件的,最多只能像中国古典小说那样采取"花开两朵,各表一枝"的机械写法。当然,其中也不乏个别有眼光、有创造力的先行者已开始了这方面的探索,如福楼拜。在《包法利夫人》这部经典小说的有关"农展会"一场中,福楼拜即试图打破线性叙述方式,以再现叙述对象那复杂的时空关系。福楼拜在叙述这一场景时,没有死守时间的线性规律,而是让情节同时在三个层面展开:在最低的层面上,广场及其两边房屋挤满了嘈杂的人,搬动椅子之类的声音不绝于耳,街道上的人群也横冲直撞且与被带到农展会的牲畜混在一起,不时还有牛鸣或羊叫声传来;在中间层面上,坐在主席台上的官员们正口若悬河地大放厥词;在最高的层面上,则是鲁道尔夫和包法利夫人并肩坐在村公所二楼的窗户前,一面俯瞰下面的景观,一面脉脉含情地窃窃私语。福楼拜在此的目的很明显,就是要让读者"同时"听到牛羊的吼叫声、官员们的陈词滥调和情人的喁喁情话。为了造成这种效果,福楼拜的叙述频频往返于三个层面之间,而把各个层面本来的时间顺序一一切断。这种叙述手法在当时是一种很大的创新,可谓开了现代"空间小说"的先河,因此,福楼拜常常被看作由传统小说向现代小说过渡的人物。

系,可小说的时序倒是保留着,也就是说,小说叙事均按照时间先后依次进行,几乎不用倒叙或回顾的手法,而且写的每一件事都有头有尾,分别占一章或几章①。

既然传统的叙事方式受到了挑战,那么理想的方式又是什么呢?我们还是先来看看博尔赫斯另一篇题为《小径分岔的花园》的小说吧。

二、叙事与空间形式

《小径分岔的花园》讲述的是这样一个故事:原青岛高等学校英语教授俞聪博士是一个被迫为德国人服务的间谍,他获悉了一个重要的秘密——知道新的英国炮兵阵地设在安克雷(法国南部城市,又名阿伯特、阿耳比)。可在当时,形势已颇为严峻:为英国效力的爱尔兰侦探理查·马登上尉已盯上了他。为了把情报成功地送给上司,俞聪博士只好杀死一个名叫斯蒂芬·阿伯特的人(因为这个名叫阿伯特的人,与新的英国炮兵阵地同名——借助于新闻媒体,俞聪博士能迅速地把情报间接送给上司)。斯蒂芬·阿伯特是一位汉学家,在被杀死之前,他向俞聪博士谈到了自己破译的一个谜。这个谜和俞聪博士的曾外公有关。原来,俞聪博士的曾外公名叫崔朋,他曾写过一部小说,并宣称建造了一座迷宫。但长期以来,崔朋的那部也叫《小径分岔的花园》的小说几乎没有人看得懂;至于崔朋的迷宫,尽管人们花了很多时间到处寻找,可是谁也找不到。人们之所以看不懂崔朋的小说并找不到他的迷宫,是因为他们把小说和迷宫看成是两个东西,而根据斯蒂芬·阿伯特的研究,它们实际上是同一个东西。也就是说,崔朋的迷宫就在他的小说之中。构成这一迷宫的要件是时间。因此,《小径分岔的花园》首先是一篇关于时间的小说。在小说中,斯蒂芬·阿伯特对俞聪博士说:

① 塞利纳的这种写法很特别,比较符合人生的实际情况,因为人的一生经历的事件中有因果关系的毕竟只是少数。对于这种写法来说,重要的是选择好要叙述的事件,这些事件间虽然没有因果关系,但要能反映人生或生活的本质。这很容易让人想起前苏联电影导演安德烈·塔可夫斯基"雕刻时光"的思想:如果把人生比作一大块时间的话,我们只要把那些多余的、无用的时间去掉,剩下来的便可以成为艺术品(参见安德烈·塔可夫斯基的《雕刻时光》一书,北京:人民文学出版社,2003年版)。以这种方式,塔可夫斯基拍出了《伊万的童年》《乡愁》等艺术水准极高的影片,塔氏本人也因此成为世界电影史上最伟大的导演之一。塞利纳也因《长夜行》一书而被评论界誉为和普鲁斯特齐名的20世纪最杰出的两位法国小说家。

> 小径分岔的花园就是一个巨大的谜语，或者是寓言故事，它的谜底是时间……与牛顿和叔本华不同，您的祖先不相信单一、绝对的时间，认为存在着无限的时间系列，存在着一张分离、汇合、平行的种种时间织成的、急遽扩张的网。这张各种时间的互相接近、分岔、相交或长期不相干的网，它包含着全部的可能性。这些时间的大部分，我们是不存在的；有些时间，您存在而我不存在。这段时间里，给我提供了一个偶然的良机，您来到我的家；在另一段时间里，您穿过花园以后发现我已经死了；在另一段时间里，我说着同样的这些话，可我是个失误，是个幽灵。①

是的，时间正是这篇小说的主题。事实上，时间也正是20世纪以来许多现代小说和后现代小说的主题。当然，时间是任何小说叙事者都必须认真对待的一个要素。但在传统小说中，以时间本身为主题的作品并不多见，时间主要是用作一种安排小说结构的要素。在传统小说中，叙事主要是依据时间的序列性和事件的因果律来进行的，也就是说，传统小说只是选择"未来"的一种来加以表现，所以叙事作品总是呈现出某种一维的单线结构。而崔朋的这部名叫《小径分岔的花园》的小说却显得很特别：

> 在任何一种虚构小说里，每当一个人面临几种选择时，他总是选择一个，排除其他；在这个几乎是解不开的崔朋的小说里，他——同时——选中全部抉择。这样，他创造了多种未来，多种时间，也在扩散、分岔，因而产生小说中的种种矛盾。比方说吧，方某人掌握一个秘密；一个陌生人来敲他的门；方决定干掉他。自然了，有几种可能的结局：方可以杀死陌生人；陌生人也可以杀死方；两个人可以都得救；两个人也可以都完蛋；等等。在崔朋的作品里，任何一种结局都发生了，每种结局就是其他分岔的起点。有时，这座迷宫的条条小路还汇合在一起：比如，您到了这个家；但是，在可能过去的某个时候，您是我的敌人；而在另一时候，则是我的朋友。②

① 豪·路·博尔赫斯. 小径分岔的花园 [M]. 王永年，等译//陈众议. 博尔赫斯文集（小说卷）. 海口：海南国际新闻出版中心，1996：138-139.
② 豪·路·博尔赫斯. 小径分岔的花园 [M]. 王永年，等译//陈众议. 博尔赫斯文集（小说卷）. 海口：海南国际新闻出版中心，1996：136-137.

确实，正如汉学家斯蒂芬·阿伯特所说："时间总是不间断地分岔为无数个未来。"① 如果我们只是选择其中的一种，显然就把其他的可能性人为地否定掉了，在现代小说家看来，这并不符合时间或生活的本质。现代小说的目的，就是要表现这种更深层的"本质"。只是，要把"无数个未来"表现出来，谈何容易？这些"未来"如果只是一团混沌、一片混乱而根本不能被读者所认识和把握的话，那么小说的价值也就值得怀疑了。为了达到表现生活的复杂性和多个"未来"的目的，现代小说家在寻找一种新的结构方式。于是，时间的序列性和事件的因果律被大多数现代小说家抛弃了，代之而起的是空间的同时性和事件的"偶合律"（荣格语）。与传统小说相比，现代小说运用时空交叉和时空并置的叙述方法，打破了传统的单一时间顺序，展露出了一种追求空间化效果的趋势。因此，在结构上，现代小说总是呈现出某种空间形式。比如说，普鲁斯特的《追忆似水年华》常被人们认为是一部有关时间的经典巨著，如果我们说这部小说有着某种空间形式的话，一般人总是会觉得难以理解。正如约瑟夫·弗兰克所指出的："提到普鲁斯特与空间形式的联系，似乎颇为奇怪。毫无疑问，他被看作卓越的时间小说家：一位柏格森所说的由感性所直觉到的'实际时间'（它有别于概念理智的抽象编年时间）的文学阐述者。但是，仅停留在这一点上，就不可能把握到普鲁斯特自己认为的他作品中最为深刻的意义。"② 事实上，"通过人物不连续的出现，普鲁斯特迫使读者在片刻时间内空间地并置其人物的不同意象，这样，对时间流逝的感受完全联结起来"③。分析起来，《追忆似水年华》的叙述结构呈现出的是一种"圆拱"式的空间形式（当然，这只是一种抽象的、象征的形式）。一开始，马塞尔童年时代的两条"边"——斯万那一边和盖尔芒特那一边好像隔着一道鸿沟。不料它们竟在作品的"顶"上组成巨大的圆拱，最终汇合在一起——斯万的女儿希尔贝特嫁给了盖尔芒特家的圣卢。于是，"就像一个巨大的桥拱跨越岁月，最终把斯万那一边和盖尔芒特那一边连接起来一样，翻过几千页书以后，将有别的感受——回忆组合与马德莱纳小甜饼的主题相呼应。整个建筑的拱顶石无疑是罗贝尔和希尔贝特的女儿圣卢小姐。这只是一件小石雕，从底下仰望勉强可见，但是在

① 豪·路·博尔赫斯. 小径分岔的花园 [M]. 王永年，等译//陈众议. 博尔赫斯文集（小说卷）. 海口：海南国际新闻出版中心，1996：139.
② 约瑟夫·弗兰克，等. 现代小说中的空间形式 [M]. 秦林芳，译. 北京：北京大学出版社，1991：9.
③ 约瑟夫·弗兰克，等. 现代小说中的空间形式 [M]. 秦林芳，译. 北京：北京大学出版社，1991：15.

这件石雕上'无形无色、不可捕捉'的时间确确实实凝固为物质。圆拱从而连接起来，大教堂于是竣工"①。当然，要理解《追忆似水年华》这种圆拱式的空间结构，不是一件轻而易举的事，它要求读者创造性的积极参与。事实上，"普鲁斯特的作品刚发表的时候，批评家们未能立即理解它的结构，不知道它在结构上与大教堂一样简单、稳重"②。连批评家都如此，普通读者就更不用说了。正如热奈特所说："自马拉美以来，我们学会了识别（重新认识）书写法和拼版的那些所谓视觉的手段，并把书的存在看成一个整体。看问题角度的这种变化使我们更加注意文学的空间性，更加注意同时存在于人们所说的作品中的符号、词句、话语的与时间无关并且有可逆性的布局。阅读绝不仅仅是普鲁斯特提到他小时读书的那些日子所说的一小时接一小时地读，《追寻失去的时间》的作者恐怕比任何人都更清楚这一点。他要求读者注意他作品中他称之为'望远镜'的特点，就是说注意一些插曲之间的长远关系，这些插曲在一行行阅读的连续时间中相隔十分遥远（但要指出的是，在文字的空间中，在书的厚度中又离得非常近）。对这些插曲的研究要求我们同时领会作品在整体上的连贯一致，这种一致不仅存在于相邻和相接的水平关系中，而且也存在于期待、提醒、呼应、对称、展望等效果之间可以说是直向的或横向的关系中，普鲁斯特正是凭这种关系把他的作品比作一座大教堂。阅读这样的作品（难道还有别的作品？），正确的方法就是重复阅读，一读再读，朝各个方向，从各个方面不停地浏览全书。因此可以说，一本书的空间，正如一页书的空间，并非被动地为接二连三的阅读的时间所制约，由于它在该时间中显现出来，并得到全面的实现，所以它不停地改变时间的方向，将它倒转过来，因而从某种意义上说，将它一笔勾销。"③ 因此，现代小说都要求读者带着一种整体意识去反复阅读，把"时间性"悬置、倒转、重组或者干脆"将它一笔勾销"，并进入作品中去进行再"创造"（因为现代小说只有借助于"反应理解"，空间形式才能在读者的意识中呈现出来）。在博尔赫斯的这篇《小径分岔的花园》中，中国通斯蒂芬·阿伯特正是这样一位现代小说的理想读者，正是他看出了时间的空间形式，从而破解了崔朋的小说和迷宫之谜。

①② 安德烈·莫罗亚. 追忆似水年华·序 [M]. 施康强，译//普鲁斯特. 追忆似水年华. 李恒基，徐继曾，译. 南京：译林出版社，1989：11.
③ 热·热奈特. 文学与空间 [M]. 王文融，译//《马克思主义文艺理论研究》编辑部. 美学文艺学方法论（续集）. 北京：文化艺术出版社，1987：189 - 190.

《小径分岔的花园》的空间形式是一种迷宫。应该承认，迷宫是一种特殊的空间形式，"迷宫图有史以来一直是美妙憧憬的关键构图，早在曲折的语言表达方式出现之前，人们就从中获取了一种灵活的句法。谁能破译它，它就会揭示智慧之路"①。迷宫绝不是局部现象和暂时现象。早在数千年前，人们就已在世界各地，在斯堪的纳维亚、俄罗斯、印度、我国的西藏、希腊、法国的布列塔尼、美洲和非洲发现了出奇相似的迷宫草图。这些迷宫图彼此相距数千公里，或刻于石上，或绘于壁上。然而，随着理智时代的到来，直线性和透明性蔚然成风、独统天下，迷宫便成了敌人，成了受人诟病的晦涩的典型。这样一来，迷宫要么是消失了，要么就躲藏起来了：它逃进花园，成了花园的装饰物；它遁入沙龙，成了人们消遣的玩意；或者就是躲进教堂等圣地，成了神圣的象征。但不管怎么说，"迷宫自古以来就不是一种枝节现象，而是人类思想的最古老的一种图示，故凡涉及人类原始悲剧之处总有迷宫出现。在最久远的年代——不仅仅在古希腊人或澳大利亚土著人那里——迷宫是表示复杂，展现命运悲剧，亦即谁也逃脱不了的时间的最佳方式"②。而且，迷宫还是一种特殊的叙述语言，"人类是通过迷宫图案，这种最初的叙述语言，开始自述或相互间的交谈的"③。当然，本研究不想详细探讨叙事与迷宫的关系④，我这里只想指出一点：《小径分岔的花园》中的迷宫不是具体的实物，而是经过读者的"反应理解"后，在意识中呈现出来的一种特殊的空间形式，它的构成要件是时间。

　　一条时间线索不仅可以在走向上分岔为无数个"未来"，而且可以在来源上有无数个"过去"。博尔赫斯在《赫尔伯特·奎因作品分析》这篇小说中，曾分析过他虚拟的作家赫尔伯特·奎因的小说《四月三月》：

　　　　《四月三月》中的世界并不是颠倒过来的，只是叙述故事的方法。就像我前面说过的那样，是采用多线索的倒叙的手法。小说共有13章：第一章叙述的是几个陌生人在站台上进行的含义不明的对话；第

① ② 雅克·阿达利. 智慧之路：论迷宫 [M]. 邱海嬰, 译. 北京：商务印书馆, 1999：13.
③ 雅克·阿达利. 智慧之路：论迷宫 [M]. 邱海嬰, 译. 北京：商务印书馆, 1999：100.
④ 意大利作家卡尔维诺在《文学——向迷宫宣战》一文中，曾经这样写道："其实，外在世界不啻是一座座迷宫，作家不可沉浸于客观地记录外在世界，从而淹没在迷宫之中。艺术家应该寻求出路，尽管需要突破一座又一座迷宫，应该向迷宫宣战。"（崔道怡."冰山"理论：对话与潜对话 [M]. 北京：工人出版社, 1987.）其实，与其说外在世界是一座座迷宫，不如说它们是一团团"混沌"，因为与"混沌"不同，迷宫已经是经过"复杂性思维"整理后的秩序世界。

二章叙述了第一章的对话前夕发生的事情;第三章仍是倒叙,讲的是第一章另一个可能的前夕发生的事情;第四章则叙述另一个前夕发生的事情。这三个前夕中的每一夜又都分别变成另外三个前夕,但发生的事情却完全不同。这部作品包含九部小说,每部小说由三个篇幅很长的章节(第一章的内容都是一样的)构成。①

博尔赫斯认为这是一部"与传统小说完全不同"的小说,之所以不同,是因为时间通过向"过去"的分岔,使小说呈现出了某种复杂的空间形式。为了理清这部小说的线索,博尔赫斯还列出了一张有助于理解作品结构的图表:

$$Z \begin{cases} Y_1 \begin{cases} X_1 \\ X_2 \\ X_3 \end{cases} \\ Y_2 \begin{cases} X_4 \\ X_5 \\ X_6 \end{cases} \\ Y_3 \begin{cases} X_7 \\ X_8 \\ X_9 \end{cases} \end{cases}$$

在图表中,Z 代表最后的故事,Y1、Y2、Y3 分别代表 Z 的三个前夕发生的故事,X1 至 X9 则分别代表 Y1、Y2、Y3 的前夕发生的小故事。显然,X1 至 X9 仍然可以往前推至 W1、W2、W3、W4……然而,就目前这种结构来说,已经够复杂了,以至于博尔赫斯在作品中这样写道:"我不知道我是否应该指出奎因在《四月三月》一书出版后后悔在书中采用了三分法的结构,他预言那些想模仿他创作的人一定会选择以二为基础的结构。"

$$Z \begin{cases} Y_1 \begin{cases} X_1 \\ X_2 \end{cases} \\ Y_2 \begin{cases} X_3 \\ X_4 \end{cases} \end{cases}$$

① 豪·路·博尔赫斯. 赫尔伯特·奎因作品分析[M]. 陈凯先,译//陈众议. 博尔赫斯文集(小说卷). 海口:海南国际新闻出版中心,1996:114-115.

是啊，由于结构过于复杂，像《小径分岔的花园》和《四月三月》这样的小说是很难创作出来的①。事实上，博尔赫斯也只是就他心目中的理想小说写了一个分析或评论。在《小径分岔的花园》这部小说集的"序言"中，博尔赫斯曾有这样的夫子自道："编写篇幅浩繁的书籍是吃力不讨好的谵妄；是把几分钟就能讲清楚的事情硬抻到五百页。比较好的做法是伪托一些早已有之的书，搞一个缩写和评论。……我认为最合理、最无能、最偷懒的做法是写假想书的注释。"② 意大利作家卡尔维诺在他的《美国讲稿》中，认为博尔赫斯的这种做法是"文学体裁中近期最大的发明"。"博尔赫斯的发明在于，设想他要写的小说已由别人写好了，由他不认识的虚拟的作者写好了。这个虚拟的作家操着另一种语言，属于另一种文化。他的任务则是描写、复述、评论这本假想的著作。"③

然而，尽管像崔朋的《小径分岔的花园》和奎因的《四月三月》那样的迷宫式小说难以创作出来，可现代小说家们永远难以抵制空间形式的诱惑。毕竟，再去写20世纪以前的那种结构简单的单线小说，在创作上是不会有大出息的。于是，在现代作家的笔下，出现了许许多多方式不一的以空间形式为叙事结构的小说。我们认为，这种空间形式构成了现代小说叙事中最有独创性的一面。

三、空间形式的类型

由于每一个作家的天才和修养不一样，加上创作时的具体情况并不一致，所以现代小说中叙事结构的空间形式类型绝不平板单一，而是各式各样、丰富多彩的。下面，我们通过综合考察，就其在各类现代、后现代小说中经常出现的有代表性的空间形式类型略加介绍。

① 英国作家约翰·福尔斯的著名小说《法国中尉的女人》，"因写了好几个可能的结局——一个以悲剧结尾，一个以喜剧结尾，等等——而变得引人注目"（见《法国中尉的女人》"中译本前言"，天津：百花文艺出版社，1986年版）。然而，它与《小径分岔的花园》和《四月三月》那样迷宫式结构的理想小说，毕竟距离尚远。
② 豪·路·博尔赫斯. 小径分岔的花园·序 [M]. 王永年，译//林一安. 博尔赫斯全集（小说卷）. 杭州：浙江文艺出版社，1999：71-72.
③ 卡尔维诺. 美国讲稿 [M]. 萧天佑，译//吕同六，张洁. 卡尔维诺文集. 南京：译林出版社，1989：362.

（一）中国套盒

"中国套盒"是一种故事里套故事——大故事里套着一个中故事，中故事里又套着一个小故事——的小说结构方式，也称"嵌套结构"或"俄国玩偶"。这种结构往往会造成小说中的叙述分层现象，整部小说往往不止一个叙述者。比如说，《十日谈》中10位佛罗伦萨青年避疫于郊外讲故事消遣，这故事本身须有另一个叙述者，居于他们所讲的一百个故事之上。按照赵毅衡的说法："高叙述层次的任务是为低一个层次提供叙述者，也就是说，高叙述层次中的人物是低叙述层次的叙述者。一部作品有一个到几个叙述层次，如果我们在这一系列的叙述层次中确定一个主叙述层次，那么，向这个主叙述层次提供叙述者的，可以称为超叙述层次，由主叙述提供叙述者的就是次叙述层次。"[①] 关于这种小说结构，秘鲁小说家巴尔加斯·略萨有很好的解释：所谓"中国套盒"式的叙事结构，"指的是按照这两个民间工艺品那样结构故事：大套盒里容纳形状相似但体积较少的一系列套盒，大玩偶里套着小玩偶，这个系列可以延长到无限小。但是，这种性质的结构：一个主要故事生发出一个或者几个派生出来的故事，为了这个方法得到运转，而不能是个机械的东西（虽然经常是机械性的）。当一个这样的结构在作品中把始终如一的意义——神秘、模糊、复杂——引进到故事内容并且作为必要的部分出现，不是单纯的并置，而是共生或者具有迷人和互相影响效果的联合体的时候，这个手段就有了创造性的效果"[②]。其实，在著名的《一千零一夜》中，就已经有了这种"中国套盒"式的结构方式。山鲁佐德为了避免被可怕的苏丹国王处死，只好不停地讲着那些维持她生命的故事里套着的故事。她依靠的正是"中国套盒"术："通过变化叙述者（即：时间、空间和现实层面的变换），在故事里插入故事。"[③] 本来，《一千零一夜》中的那些故事是相当零乱的，然而，"用这种方式，通过这些中国套盒，所有的故事联结在一个系统里，整个作品由于各部分的相加而得到充实，而每个局部——单独的故事也由于它从属别的故事（或者从别的故事派生

① 赵毅衡. 当说者被说的时候：比较叙述学导论 [M]. 北京：中国人民大学出版社，1998：58.
② 巴尔加斯·略萨. 中国套盒：致一位青年小说家 [M]. 赵德明，译. 天津：百花文艺出版社，2000：86.
③ 巴尔加斯·略萨. 中国套盒：致一位青年小说家 [M]. 赵德明，译. 天津：百花文艺出版社，2000：87.

出来）而得到充实（至少受到影响）"①。

 当然，正如略萨所说，《一千零一夜》中的中国套盒术"用得非常机械，以至于一些故事从另外一些故事的产生过程中并没有子体对母体的有意义的映照"②。在现代小说中，中国套盒式结构的运用就更为复杂、得心应手，也更具创造性了。加拿大女作家玛格丽特·阿特伍德的长篇小说《盲刺客》，就是一部运用中国套盒式结构的富于创造性的作品。小说有两个主人公，一个叫劳拉，小说一开始就在车祸中死去；另一个则是她的姐姐艾丽丝，生活在死者的阴影中，总在回忆着那些快被湮没的往事。小说中首先出现的是已经82岁高龄的艾丽丝，她住在加拿大一个名叫提康德罗加港的小镇上，在风烛残年中回忆着自己的一生……这些"回忆"构成了小说的主故事层。《盲刺客》是劳拉生前写的一部小说，小说写的是在动荡的20世纪30年代，一个富家小姐和一个在逃的穷小子的恋情……这部"小说"构成了小说的次故事层。当劳拉小说中的那对恋人在租借的房子里频频约会的时候，他们想象出了发生在另一个星球的故事，这个虚构的故事里充满了爱、牺牲和背叛（就像那对恋人真实的故事一样）……这构成了小说的第三个故事。当然，阿特伍德的这部小说并不是在中断主故事的时间进程后机械地插入其他故事，而是不断地插入和并置，从而使几个故事呈现出了非常复杂的形态。而且，小说不断插入各家报纸的剪报，这些剪报的内容和上述的故事互相说明，形成了一种复杂的"拼贴"式叙事③。

 分析起来，博尔赫斯的《小径分岔的花园》也采用了这种"嵌套结构"。这篇在叙述上可谓层次分明，在主叙述层次之外，既有超叙述层次，也有次叙述层次。其超叙述层在小说中只有一段：

 > 在利德尔·哈特所著《欧洲战争史》第272页上，可以读到：英国13个师（在1 400门火炮的支援下）原计划于1916年7月24日向塞尔—蒙托邦一线发动进攻，后来却不得不延迟到29日上午。瓢泼大雨（据利德尔·哈特上尉的记录）推迟了这一行动——当然，这说

①② 巴尔加斯·略萨. 中国套盒：致一位青年小说家[M]. 赵德明, 译. 天津：百花文艺出版社, 2000：88.
③ 拼贴是后现代艺术常用的一种手法，正如弗雷德里克·詹姆逊所说："后现代主义目前最显著的特点手法便是拼贴。"（弗雷德里克·詹姆逊. 文化转向[M]. 胡亚敏, 等译. 北京：中国社会科学出版社, 2000.）在后现代的小说中，拼贴式叙事的手法也较为常见。

明不了什么。可是下面由俞聪博士——原青岛高等学校英语教授——口述、复述并签字的证词却给这一事件投下一线值得怀疑的光芒。开头的两页已经遗缺。①

这段文字的目的,只是为了引出下面主叙述层的叙述者——俞聪博士。而这段文字自身的叙述者,则是《欧洲战争史》的一位读者,他可能是博尔赫斯,也可能是其他任何一位读者。当然,这是一位高水平的读者,或者说是一位研究者,因为一般读者在读《欧洲战争史》时,是不可能去怀疑塞尔—蒙托邦战役推迟的原因的。正是这种怀疑,才引出下面主叙述层中由俞聪博士所讲出的故事——而这正是塞尔—蒙托邦战役推迟的真正原因。主叙述层构成了《小径分岔的花园》这篇小说的主体部分。而小说的主叙述层又关涉另一部由俞聪博士的曾外公崔朋所写的也叫《小径分岔的花园》的小说,这构成了小说的次叙述层——当然,次叙述层中的故事不是实际叙述出来的,而是用"最无能、最偷懒的做法""缩写和评论"出来的。

(二) 圆圈式结构

圆圈式结构最典型的例子,要算是哥伦比亚作家加西亚·马尔克斯的长篇小说《百年孤独》。这部小说以热带地区一个名叫马贡多的小镇为舞台,表现出了拉丁美洲的孤独、落后与封闭。为了强化"马贡多"孤独、落后、封闭的感性形态,马尔克斯采用了圆圈式的空间形式作为小说的叙事结构。

按照传统的线性结构,情节必须顺应时序,自始至终都应循序渐进、依次展开。可《百年孤独》却以某一个"将来"作为起点,这就是现代小说中的那个著名的开头:"许多年之后,面对行刑队,奥雷良诺·布恩地亚上校将会回想起,他父亲带他去见识冰块的那个遥远的下午。"② 这句话给人印象最深的就是它所隐含的时间纬度。按照马尔克斯自己的说法,《百年孤独》这部小说,他整整构思了15年,但一直不知道该如何下笔写第一句话。他认为,第一句话在某种意义上决定着全书的风格和结构,甚至整部小说的成败。为了这个读后令人耳目一新的开头,作者经历了漫长的寻找。从他的对话录《番石榴飘香》中可以知道,他是在一次旅行途中得到的灵感:"原来,我应该像我的外

① 豪·路·博尔赫斯. 小径分岔的花园 [M]. 王永年,译//陈众议. 博尔赫斯文集(小说卷). 海口:海南国际新闻出版中心,1996:128.
② 加西亚·马尔克斯. 百年孤独 [M]. 黄锦炎,沈国正,陈泉,译. 杭州:浙江文艺出版社,1991:1.

祖母讲故事一样叙述这部历史，就以一个小孩一天下午由他父亲带领他去见识冰块这样一个情节作为全书的开端。"① 应该说，这短短的一句话，已经容纳了过去、现在、未来三个时间向度，展示了小说叙事结构的空间特性。当然，这只是作者在时间处理上的一个技巧，因为对于叙述者来说，一切都已经发生，一切都已是"过去"。事实上，叙述者是站在过去某个不明确的"现在"（过去的"现在"），讲"许多年之后"的一个"将来"（过去的"将来"），然后又从这"将来"回顾那显得有些"遥远"的"过去"（过去的"过去"）②。这一点，正如阿根廷学者张玫珊所指出的那样：实际上，那个不明确的"现在"，那个"许多年之后"和"那个遥远的下午"，"只是事件先后的排列，从叙述者的口吻看，一切都已经发生、存在那里了，一切都属于回忆"③。小说总体写的是过去，而小说又是从这一过去的某个"将来"开始叙述的，所以不管小说如何写到这一过去的"过去"，它最终总要回到"将来"——小说的开头。于是，小说的结构形成了一个时间性的圆圈。还是张玫珊说得好："马尔克斯往往写已经发生的事，或已经被预见的事物。但是他让它们走着'命中注定'的路，绕了一圈，往往又回到原处。表面上有着运动，然而实际上总是陷于旧辙之中。读他的作品，经常会给我们留下这种感觉：故事像走马灯上的一幕幕灯景，轮番地展现在我们眼前。时间像是流逝的，又像是停滞的，凝定在那儿，没有动；原来，转动的只是走马灯的轴。如果不站在走马灯的外边，看一一旋转过去的图景，而是像作者一样已经知道并掌握着布恩地亚家族的命运，蜷藏在走马灯的轴心里，就会感到时间在这里是静止的，因为真正的轴心只是一个点，任何的过去、现在、将来都重合、集中在这个点上了，都已经存在了；从外边看，它们衔接成一个圈，无论从哪一个点上开始，都可以滚动起来。"④

此外，曾有"当今美国最有才能的作家"之称的（格雷厄姆·格林语）库

① 加西亚·马尔克斯，门多萨. 番石榴飘香 [M]. 林一安，译. 北京：生活·读书·新知三联书店，1987：107.
② 为了理解这里的时间向度，我们必须引入多维的时间观念，即：在过去、现在、未来中分别引入过去、现在和未来的时间观念。这种做法是有根据的，佛教华严宗即有"十世"之说。所谓"十世"，即过去过去世、过去现在世、过去未来世、现在过去世、现在现在世、现在未来世、未来过去世、未来现在世、未来未来世、三世一念世（就是所谓的"永恒"）。
③ 张玫珊. 加西亚·马尔克斯小说中的时间 [M] //柳鸣九. 未来主义 超现实主义 魔幻现实主义. 北京：中国社会科学出版社，1987：459.
④ 张玫珊. 加西亚·马尔克斯小说中的时间 [M] //柳鸣九. 未来主义 超现实主义 魔幻现实主义. 北京：中国社会科学出版社，1987：459-460.

尔特·冯内古特的小说《囚鸟》、西班牙作家卡洛斯·鲁依斯·萨丰的畅销小说《风之影》都是采用圆形结构写成的著名作品。而且，圆形结构并不限于小说，某些别具特色的电影也采用了圆形结构，如马其顿导演米尔齐·曼彻夫斯基的电影处女作《暴雨将至》、美国导演昆汀·塔伦蒂诺的后现代电影《低俗小说》都是以圆形结构拍成的。采用这种结构的作品，读后很容易让人产生周而复始、循环往复的感觉，这对于表达某些停滞不前、难以改变或者时间轮回、永恒回归的主题，不失为一种很好的结构形式。

（三）链条式结构

意大利小说家卡尔维诺创作的《寒冬夜行人》，即是一部链条式结构的小说。要理解这部小说的结构，我们必须先理解卡尔维诺的"时间零"理论。在一篇题为《你和零》的文章中，卡尔维诺就"时间零"观念和小说的结构模式进行了阐述。按照他的阐述，吕同六先生做了如下总结："猎手去森林狩猎。突然，一头雄狮张牙舞爪，向猎手扑来。猎手急忙弯弓搭箭，向狮子射出一箭。雄狮纵身跃起。羽箭在空中飞鸣。这一瞬间，犹如电影中的定格一样，呈现出一个绝对的时间。卡尔维诺把它称为时间零。这一瞬间之后，存在着两种可能性：狮子可能张开血盆大口，咬断猎手的喉管，吞食他的血肉；也可能羽箭射个正着，狮子挣扎一番，一命呜呼。但那都是发生在时间零之后的事件，也就是说，进入了时间一、时间二、时间三。至于狮子跃起与箭射出以前，那都是发生于时间零以前，即时间负一、时间负二、时间负三。"[①] 在卡尔维诺看来，传统小说大都致力于苦心经营情节的发展机制，叙述故事的来龙去脉，即：着意写出时间负一、时间负二、时间负三，交代所谓故事的"来龙"；并铺张笔墨，写出时间一、时间二、时间三，交代所谓故事的"去脉"，也就是故事的结局。这就是说，传统小说靠情节来吸引读者，遵循的是线性的因果逻辑。可卡尔维诺认为，这样做是虚伪的，也是徒劳的：

> 当我说要重返过去时，意思是说：我要消除某些事件带来的后果，恢复我原来的处境。但是我生活中的每个时刻都是由一些新的事件组成的，而每个新的事件又必然带来新的后果，因此我愈是想回复

① 吕同六. 现实中的童话，童话中的现实：《卡尔维诺文集》序 [M] // 吕同六，张洁. 卡尔维诺文集. 南京：译林出版社，1989.

到最初的"零"位置，反而离开这个位置愈远。虽然我现在的一切行为都是为了消除以前行为的后果并取得了可观的效果，好像成功在望，但是，我必须考虑到，我为了消除以前的后果所采取的一举一动都会带来一系列新的后果，会使事情变得更加复杂，又不得不再设法消除新的后果。因此我必须精确计算，使我的每个举动都能做到效果最佳，后果最小。①

在卡尔维诺看来，与其去徒劳地追寻事情的前因后果，还不如把"零"位置上发生的事件忠实地记载下来，因为对于原生态的生活来说，唯有"时间零"才是至关重要的——而且，这一绝对时间，就其内涵来说，本身就已经构成了一个无比丰富的"宇宙"。

《寒冬夜行人》便是卡尔维诺实践其"时间零"理论的一部小说。在这部小说中，卡尔维诺只热衷于营造"时间零"，而有意忽视这一绝对时间之前和之后的时刻，也就是说，小说的情节和发展减弱到了最低限度②。之所以要这样写，是因为卡尔维诺认为当今之时时间的连续性已经断裂，因此他认为："今天写长篇小说也许有点逆历史潮流而动，因为现在的时间已被分割成许多片段，我们度过的或用于思考的时间都是些片段，它们按照各不相同的轨道行驶与消逝。时间的连续性我们只能在历史上那样一个时期的小说中才能看到，那时的时间既非静止的亦非四分五裂的，可惜那个时代仅仅持续了百年左右，后来时间的连续性就不复存在了。"③《寒冬夜行人》这部奇特的小说便是打破

① 卡尔维诺. 寒冬夜行人 [M]. 萧天佑，译//吕同六，张洁. 卡尔维诺文集. 南京：译林出版社，1989：17.
② 卡尔维诺的这种写法其实和美国作家海明威的"零度结尾"颇有类似之处。与欧·亨利的戏剧性结尾不同，海明威的小说（尤其是短篇小说）看似平淡，不点明主题，不表示意向，只是"客观"地展示一段生活情境，让读者读到此时颇有悬在半空之感，不知故事将把自己带往何处。对这种"中性的"、"非感情化的"和不表露主观意向性的写作方式，罗兰·巴特在《写作的零度》中有较为完整的理论表述。有时，海明威的小说甚至整篇都是一个完整情境的展示，既不写明"来龙"，亦不透露"去脉"，如《白象似的群山》即属此类。《白象似的群山》通篇都由对话组成，讲述的一对男女在一个西班牙小站等火车的时候，男人设法说服姑娘去做一个小手术。至于是什么手术，小说没有交代，但不难猜出是人工流产。对于这对男女的身份以及故事的发展方向，我们可以想象出无数的可能性，对此，米兰·昆德拉在《被背叛的遗嘱》一书中有详尽的分析，有兴趣者可以参考。事实上，我们在生活中碰到的多是这种搞不清事情前因后果的"原始情境"，有感于传统小说的线性因果逻辑对这种情境的遮蔽和扭曲，海明威、卡尔维诺等人做出了更符合生活实情的创新性探索。
③ 卡尔维诺. 寒冬夜行人 [M]. 萧天佑，译//吕同六，张洁. 卡尔维诺文集. 南京：译林出版社，1989：17.

时间连续性的成功尝试，正如卡尔维诺自己所说："在这本小说中，我想研究一下，小说的开局能够具有怎样特殊的力量，研究一下小说吸引读者的艺术技巧，形象地说，研究使读者成为戏剧性事件的'俘虏'的技巧。"①

《寒冬夜行人》是一部由十篇小说的开头组成的长篇小说。在小说的开头，一位"读者"——"你"，正在读卡尔维诺新近问世的小说《寒冬夜行人》，突然，"读者"发现小说的页码错乱、内容走样，便去书店换书。书店老板查核后告诉他，这是由于小说在装订时出了故障，把卡尔维诺的小说和波兰作家巴扎克巴尔的小说《在马尔堡市郊外》订在一起了。这样一来，第二章不是第一章的继续，而是另一部小说的开头。"读者"正读《在马尔堡市郊外》读得入神，小说的页码又不对了。当他再次去书店交涉的时候，认识了一位名叫柳德米拉的"女读者"，她也是来查询小说的事故的。他们很快得知，他们读的根本不是波兰小说，而是辛梅里亚民族的年轻作家乌科·阿蒂的小说《从陡壁悬崖上探出身躯》。于是，第三章又成为另一部小说《从陡壁悬崖上探出身躯》的开头。两位"读者"正沉迷于这部小说的故事之中，不料页码再次错乱。原来乌科·阿蒂未及写完小说，便因精神崩溃，自杀身亡。而且，由于第二次世界大战后，辛梅里亚成了钦布里共和国的一部分，所以辛梅里亚文已经成了死的语言。于是，两位"读者"便借来了钦布里作家维利安第的小说《不怕寒风，不顾晕眩》，这篇小说的开头构成了整部小说的第四章……接下来的几章分别为：《向着黑魆魆的下边观看》《一条条相互连接的线》《一条条相互交叉的线》《在月光照耀的落叶上》《在空墓穴周围》《最后结局如何》。总之，在两位"读者"不断阅读，不断寻找答案的过程中，小说中的人物、情节、环境等要素也走马灯似的不断变换。十部小说的开头紧密勾结、环环相扣，整部小说便得以像链条般依此展开。应该承认，《寒冬夜行人》的叙事结构是非常严谨的，其链条式的空间形式，正是作者"时间零"理论的良好载体。如今，《寒冬夜行人》因其富有创造性的形式，已成为当代小说中的一部经典之作。

（四）其他类型

除了上述谈到的几种类型之外，现代小说中较为重要、较有特色的空间结

① 吕同六. 现实中的童话，童话中的现实：《卡尔维诺文集》序[M]//吕同六，张洁. 卡尔维诺文集. 南京：译林出版社，1989.

构形式还有桔瓣式、拼图式、词典体，等等。关于词典体小说的形式问题，赵宪章先生在《词典体小说形式分析》一文①中论之甚详，有兴趣者可以参考，此不赘言。桔瓣式的空间形式，即所谓的并置、并列（几条时间线索的并置或并列），是现代小说的一种重要的结构方式。这种结构方式在打破传统小说的线性因果逻辑中，曾经起过重要的作用。如威廉·福克纳的《喧哗与骚动》、巴尔加斯·略萨的《绿房子》、迈克尔·坎宁的《时时刻刻》等，都是采用这种结构方式写成的著名小说。然而，随意的、没有任何可追踪性的并置或并列，很容易让人产生一种混乱和荒谬之感，正如有的论者所指出的："如果你将物体排列起来，这些挨着那些，这些接着那些，有这个，又有那个，那么我们立刻跌入所谓的荒谬之中。有蛋，有母鸡，有蛋。可是如果我们说母鸡下了蛋，那就一目了然，没有任何荒谬之处了。如果将事物并列起来，……而不解释为什么（'为什么'有双重含义，即由于什么和为了什么），如果不解释是否有一个观点，一个整体，一个目的或者原因（它已经是意义的雏形），是否有一个参照（对某个更为主观的意义的参照，感情型的也无所谓）；如果我们拒绝使用传统语言中表达意义的原因、目的、整体等，那么我们必然会有非现实的感受。"② 因此，小说中并置或并列的故事情节不能零乱地组合在一起，不能向四处发散，而必须集中在相同的主题、人物或情感上。"桔瓣"是个形象的比喻，它表明并置或并列的故事情节是向心的而不是离心的，"一个桔子由数目众多的瓣、水果的单个的断片、薄片诸如此类的东西组成，它们都相互紧挨着（毗邻——莱辛的术语），具有同等的价值……但是它们并不向外趋向于空间，而是趋向于中间，趋向于白色坚韧的茎……这个坚韧的茎是表型，是存在——除此之外，别无他物；各部分之间是没有任何别的关系的"③。是的，如果没有相同的主题、人物或情感把它们关联起来，那么几条时间线索无法组成可追踪的空间形式，那些"各部分之间是没有任何别的关系的"故事情节也就无法让人看懂——而这样的小说也就不成其为小说。

至于拼图式空间形式的小说，其代表作有法国作家乔治·佩雷克于 1965 年出版的《人生拼图版》一书。该小说写的是巴黎一幢公寓楼的 34 个单元房

① 该文载于作者的论文集《文体与形式》。
② 米歇尔·福柯，等. 关于小说的讨论 [M]. 桂裕芳，译//杜小真. 福柯集. 上海：上海远东出版社，2003：60.
③ 戴维·米切尔森. 叙述中的空间结构类型 [M] //约瑟夫·弗兰克，等. 现代小说中的空间形式. 秦林芳，译. 北京：北京大学出版社，1991：142.

中住户们的人生故事。奇特的是，这些住户们的故事并不是集中叙述出来的，而是打乱了分散在全书各处。这类作品的一些章节就像是一个个的元件，可供读者按照某种秩序进行重组，但不管如何去做，有一点是不能忘记的：我们只有像玩拼图游戏似的把相关内容拼接起来，以组合成某种空间"图式"，才能发现小说的妙处。在这方面，佩雷克似乎并不重视读者的作用，他只看重自己的安排，正如该书"前言"所说："拼图游戏不是一个单人玩的游戏：拼图者的每一个手势，制作者在他之前就已经完成过；拼图者拿取和重取，检查、抚摸的每一块拼图版块，他试验的每一种组合，每一次探索，每一次灵感，每一个希望，每一次失望，这一切都是由制作者决定、设计和研究出来的。"① 我们认为，"制作者"（作者）的创造性当然应该尊重，可"拼图者"（读者）的创造性也不应忽视；只有两者智慧的创造性结合，才是真正的拼图游戏之"道"。

四、结语：空间形式与时间逻辑

在传统的文艺理论中，有所谓"时间艺术"和"空间艺术"的划分，音乐、小说等属于前者，而绘画、雕塑等则属于后者。这种划分当然有其理论上的必要性，但我们一定不能把它绝对化，因为任何艺术都既是一种时间性的存在，也是一种空间性的存在；它们之所以被归结为"时间艺术"或"空间艺术"，只不过是因为其某一方面的特性（"时间性"或"空间性"）更为突出罢了②。法国美学家米·杜夫海纳说得好："审美对象表面上虽有时间和空间之分，却同时包含时间和空间：绘画并非与时间无关，音乐也并非与空间无关。"③ 关于这一点，美国哲学家约翰·杜威也有非常深刻和精彩的论述："尽管造型艺术强调变化的空间方面，而音乐和文学强调时间方面，这种差异只是

① 乔治·佩雷克. 人生拼图版 [M]. 丁雪英，连燕堂，译. 合肥：安徽文艺出版社，1999：14.
② 美国学者 W. J. T. 米歇尔认为："艺术品，与人类经验中所有其他物体一样，都是时空结构，而有趣的问题就是理解特殊的时空构造，而不是给它贴上时间或空间的标签。一首诗既不是直义的时间形式，也不是比喻意义上的空间形式，而是一个时空构造。"（W. J. T. 米歇尔. 图像学：形象，文本，意识形态 [M]. 陈永国，译. 北京：北京大学出版社，2012：129.）既然艺术品都是"时空结构"或"时空构造"，所以任何把它们割裂开来，看成是抽象的、独立的"时间艺术"或"空间艺术"的说法都是不准确的，正如米歇尔进一步所指出的："'空间'和'时间'这两个术语只有在相互抽象为独立的、用来界定物体属性的对立本质时才是比喻性的或不恰当的。严格说来，这两个术语的用法是一种隐蔽的提喻，把整体缩减为部分。"（同上书，第 129－130 页）
③ 米·杜夫海纳. 审美经验现象学（下）[M]. 韩树站，译. 北京：文化艺术出版社，1996：277.

在一个共同的本质之内的强调的重点不同而已。各自都拥有其他艺术所积极利用的方面,而这种拥有构成了一种背景,没有它的话,通过强调而被推向突出地位的属性就会化为灰烬,消失得无影无踪。一种几乎是一一对应的关系,比方说,可以在贝多芬的《第五交响曲》的开头几小节与塞尚的《玩纸牌者》中的重量与沉重体积序列之间建立起来。由于两者都具有庞大体积的性质,结果是,交响曲与绘画都具有动力、强度与坚实性——就像一座巨大而结构良好的石桥一样。两者都表现出了耐久性,即结构上的稳定性。两位艺术家将一种一石激起千重浪的性质分别用不同的媒介,即用画和一连串的复杂的声音来表现。一位使用了色彩加空间,另一位使用了一种声音加时间,但后者却具有巨大的空间上的量。"[1] 总之,我们认为所有文艺作品都既是一种时间性的存在,也是一种空间性的存在;像绘画这样的"空间艺术"会有其内在的时间特性,而像小说这样的"时间艺术"也可能创造出它们独特的空间形式。

正因为小说既是一种时间性的存在,也是一种空间性的存在,所以我们在研究中就不能为了强调其一个维度而忽视另一个维度。因此,这里必须指出的是:我们强调叙事作品的"空间形式",并不是要抛弃时间或者说要砸碎时间的链条,恰恰相反,我们认为叙事作品的"空间形式"正是在时间或时间链条的基础上建构而成的。也就是说,正是若干条建立在时间线之上的情节线的有创意的组合,才构筑成了某种特殊的"空间形式"。美国学者卓拉·加百利说得好:"文本的空间维度中没有任何自为性的存在物。文本存在和被建构首先是在时间上。所谓的'空间图式'实际上就是一种基本结构在时间中的事物(substance)的上层结构。我们不可能'绕过'叙事中的时间因素。叙事及其所有成分,都被设定在时间中,所以在某种特定意义上我们可以讨论一种空间的时间性排列。"[2]

从上面的分析不难看出,构成现代小说"空间形式"的要件正是时间或者说时间系列——时间,或者说建立在时间基础之上的若干个情节,正是构筑空间性文本的"建筑材料"。当然,这里所说的"空间"并不是日常生活经验中具体的物件或场所那样的空间,而是一种抽象空间、知觉空间、"虚幻空间"(苏珊·朗格语)。这种"空间"只有在完全弄清楚了小说的时间线索,并对整

[1] 约翰·杜威. 艺术即经验[M]. 高建平,译. 北京:商务印书馆,2005:230-231.
[2] 卓拉·加百利. 朝向空间的叙事理论[M]//傅修延. 叙事丛刊(第三辑). 北京:中国社会科学出版社,2010:96.

部小说的结构有了整体的把握之后，才能在读者的意识中呈现出来。

是的，小说既是空间结构也是时间结构，不管我们如何强调小说的空间形式，"时间顺序是不能废除的，否则就会把应该发生的一切事情搞得一团糟"①。像罗布-格里耶的《嫉妒》那样"没有任何时间坐标，只有空间坐标"②的所谓"新小说"，作为一种探索固然值得提倡，但它们毕竟不是小说的主流，也不可能成为超一流的伟大小说。在这方面，某些后现代小说走得有点过头了。在后现代主义者的意识中，"现代的时间观念被说成是压迫性的，用来测量和控制人的活动的东西。……线性时间被看作令人生厌的技术的、理性的、科学的和层系的。由于现代性十分看重时间，这就从某种角度上剥夺了人类生存的欢乐"③。如果仅止于对线性时间的攻击和突破，那么，后现代主义者的航船还算不上偏离了航线。遗憾的是，他们并没有止于此，"最极端的后现代主义者完全抛弃了时间，他们借此取缔了如下观念：某物是完全地在场或不在场的"④。可见，"完全抛弃"时间的结果也必然导致空间观念的变异："怀疑论的后现代主义者把地理看作等同于超空间的东西（正如詹姆森所说，这是关于空间的幻想的彻底破灭）。后现代的超空间既可以被杜撰出来也同样容易令其消失，或者可以借助于通过纯粹的智力建构而取得的心智训练来使其拓展。"⑤ 于是，"后现代小说有一种攻击传统的时空观念的趋势。例如，事件甲发生在时间Ⅰ，事件乙发生在时间Ⅱ，但是那些小说在时间Ⅰ的讨论中却假定事件乙已经发生，而在时间Ⅱ则继续其叙述，似乎事件甲并没有发生过。这反映了一个后现代的虚构世界，'所有的未来和过去，永恒与来世的一切枝节，都已经在那里存在着了，都已经被分裂成点点滴滴的瞬间，被分配在不同的人们及其梦幻之中……因此，时间在那个世界里是不存在的'。后现代作者有意违背线性次序。……在后现代小说里，故事'突然掉头，改变方向，陷于循环，某个事件

① 爱·福斯特. 小说面面观 [M]. 方土人，译//中国社会科学院外国文学研究所. 小说美学经典三种. 上海：上海文艺出版社，1990：234.
② 参阅米歇尔·福柯，等. 关于小说的讨论 [M]. 桂裕芳，译//杜小真. 福柯集. 上海：上海远东出版社，2003：36. 相关内容. 事实上，这种看法也只是一家之见，罗布-格里耶的很多小说经过仔细分析，还是可以找到时间坐标或时间逻辑的——当然，其时间关系并不像一般的因果—线性逻辑那样简单明了。
③ 波林·罗斯诺. 后现代主义与社会科学 [M]. 张国清，译. 上海：上海译文出版社，1998：99.
④ 波林·罗斯诺. 后现代主义与社会科学 [M]. 张国清，译. 上海：上海译文出版社，1998：100.
⑤ 波林·罗斯诺. 后现代主义与社会科学 [M]. 张国清，译. 上海：上海译文出版社，1998：101-102.

既是前因又是后果'。故事还会转向自身，与外界隔绝。它们是'循环性的'"①。应该承认，后现代小说中确有不少读后让人觉得非常新奇的有独创性的作品，但也不容否认，很多后现代小说完全颠覆了传统的时空观念，这就使得它们因毫无秩序和意义可循而成了一堆文字的散乱堆积物。

总之，我们认为：小说的空间形式必须建立在时间逻辑的基础上，才能建立起叙事的秩序；只有"时间性"与"空间性"的创造性结合，才是写出伟大小说的条件，才是未来小说发展的康庄大道。

《思想战线》2005 年第 6 期

① 波林·罗斯诺. 后现代主义与社会科学 [M]. 张国清，译. 上海：上海译文出版社，1998：103-104.

试论作为空间叙事的主题—并置叙事

历史学家总是喜欢用模式去整理各种材料,以发现那"远远消失在文献背后的过去"[①];理论家们也喜欢用模式去分析各类现象,以揭示出纷繁复杂的表象底下的本质。然而,人类的精神文化现象从来都不是整齐划一、铁板一块,不是可以用某种普遍规律或理论模式一言以蔽之的。而且,模式本身也不是永久性的、普适性的,而是历史性的、有一定适用范围的,是与另一种或多种模式博弈后暂时胜出的产物。

进入20世纪以来,学者们对各种各样的"决定论"及其与之密切相关的"连续性"进行了深刻的反思,这无疑给学术研究和思想探索带来了深刻的变化。仅就史学领域而言,"过去一向作为研究对象的线性连续已被一种在深层上脱离连续的手法所取代。从政治的多变性到'物质文明'特有的缓慢性,分析的层次变得越来越多种多样:每一个层次都有自己独特的断裂,每一个层次都蕴含着自己独有的分割;人们越是接近最深的层次,断裂就随之越来越大"[②]。然而,让人感到遗憾的是:在叙事学领域,几十年以来,学者们的思维方式主要停留在时间层面,其学术视野也主要放在因果—线性叙事模式上。好在近年来的情况有所好转,不少研究者已经意识到了传统研究模式的缺陷与不足,并试图对此有所突破和超越。笔者近年来所从事的"空间叙事学"研究,即是试图打破传统的结构主义叙事学单一研究模式的一种尝试。这一章所探讨的主题—并置叙事,本质上是一种超出传统因果—线性叙事模式的空间叙事,它是一种在文学史上较为普遍也非常古老的叙事模式,但至今尚没有引起研究者的关注,本文即是对这种叙事模式的初步考察。

① 米歇尔·福柯. 知识考古学 [M]. 谢强,马月,译. 北京:生活·读书·新知三联书店,2004:6.
② 米歇尔·福柯. 知识考古学 [M]. 谢强,马月,译. 北京:生活·读书·新知三联书店,2004:1-2.

一、从"叙事性联系"说起

叙事是一种非常复杂的精神文化现象。人类文化史上的各类叙事作品,可谓品类繁多、形式各样,它们几乎可以用一切表达材质或媒介表现出来。在《叙事作品结构分析导论》一文中,罗兰·巴特说得好:"世界上叙事作品之多,不计其数;种类浩繁,体裁各异。对人类来说,似乎任何材料都适宜于叙事:叙事承载物可以是口头或书面的有声语言、可以是固定的或活动的画面、可以是手势,以及所有这些材料的有机混合;叙事遍布于神话、传说、寓言、民间故事、小说、史诗、历史、悲剧、正剧、喜剧、哑剧、绘画(请想一想卡帕齐奥的《圣于絮尔》那幅画)、彩绘玻璃窗、电影、连环画、社会杂闻、会话。而且,以这些几乎无限的形式出现的叙事遍布于一切时代、一切地方、一切社会。"[1] 当然,尽管罗兰·巴特有如此广博而清醒的认识,但由于研究的难度,包括他在内的叙事学家们却大体上仍把研究对象局限于以文字媒介写成的叙事作品(主要是小说)上,而且,就结构或形式而言,叙事学家们(无论是所谓的"经典叙事学"还是"后经典叙事学"的研究者)的关注点仍然大多停留在时间层面的因果—线性叙事上。

而笔者近些年来的叙事学研究却从传统的时间维度转到了空间维度[2],主

[1] 罗兰·巴特. 叙事作品结构分析导论 [M]. 张寅德,译//张寅德. 叙述学研究. 北京:中国社会科学出版社,1989:2.

[2] 空间在叙事学研究中的重要性是毋庸置疑的,正如有论者所指出的:"作为一种叙事文学的小说,在构成其文体特征的诸要素中,故事情节与人物是最主要最活跃的部分,但不论是故事情节的发生与展开,还是人物的各种活动,总是在一定的时空中进行的。时空包含时间与空间两个方面,而其中的空间场景,在阅读效果上给读者的印象往往超过了时间。空间场景的意义不仅在于它作为小说情节结构要素之必不可少,而且其本身往往也具有特殊的意味。在小说艺术走向成熟以后,小说中的空间场景已远远脱离了客观真实而多为作家的虚拟。在一定意义上,这种虚拟的空间场景也是作家艺术创造力的表征。"(李芳民. 故事的来源、场景与意味:唐人小说中佛寺的艺术功能与文化蕴涵 [M] //李芳民. 唐五代佛寺辑考. 北京:商务印书馆,2006:396.)其实,不仅小说这一种叙事虚构作品,在以绘画、电影为代表的图像类叙事作品以及以历史、新闻为代表的纪实类叙事作品中,空间的重要性同样不容忽视。正因为考虑到这一点,所以我在一系列旨在建构"空间叙事学"理论体系的论文中,就不仅论述了以小说为代表的文字性叙事虚构作品中空间元素的重要性,还在《图像叙事:空间的时间化》(《江西社会科学》2007 年第 9 期)、《图像叙事与文字叙事——故事画中的图像与文本》(《江西社会科学》2008 年第 3 期)、《历史叙事的空间基础》(《思想战线》2009 年第 5 期)等论文中,对"空间"在图像作品以及在历史文本中的重要性做出了论述。我认为,只有在对"空间"在几类有代表性的叙事作品中的重要性做出了分析和论述之后,建立起来的"空间叙事学"理论体系才会具有普适性。

要关注文字叙事作品中空间的叙事功能，以及叙事作品中的多条线索组合而成的"空间形式"问题；而且，我把被传统文艺理论称之为空间艺术的图像（绘画、雕塑、电影等）纳入研究的视野，着重探讨图像叙事的本质和基本模式，并考察图像叙事与文字叙事的差异及其相互转化问题。本文要考察的其实也是一个叙事文本中包含多条线索的复线叙事问题，但这类文本中的多条线索并不像"空间形式"的叙事作品那样组合成一个结构上的"空间性图案"，而是另一种"空间"——一种因共同"主题"而把几条叙事线索联系在一起的类似于"故事集"一样的结构。

既然这类叙事文本的结构类似于"故事集"，那么，也许有人会问：它们究竟是一件完整的叙事作品，还是一本松散的小说集呢？我的回答是：它们当然是一件完整的叙事作品。无可否认，构成此类文本的叙事线索之间既没有明显的因果关系，甚至也没有具体的时空联系，总之，难以找到它们之间明显的有机关联。既然如此，那么我们关心的是：究竟是什么因素使这些松散的叙事线索组合成一个完整的叙事文本呢？或者说，让这些叙事线索成为一个完整的叙事文本的"叙事性联系"是什么呢？

写到这里，也许我们该简单介绍一下完成一个叙事行为的主要环节，或者说，完成一个完整的叙事行为应该包括哪几个主要的步骤。概括起来，完成任何一个叙事行为都应该包括两个主要步骤：首先是确定事件，也就是从混沌的"事件之海"中选择出部分有意义的事件作为叙述的对象；其次是赋予选出的事件以某种"秩序"，也就是把这些事件组合或"编织"成完整的叙事文本。在不同的历史时期和不同的叙事类型中，这两个步骤的重要性是不一样的。就历史时期而言，古典时期的叙事作品一般重视"事件"，也就是说，古典时期的叙事者重视"写什么"，他们认为事件本身往往决定着一件叙事作品的质量；而现代的叙事作品一般重视组织或"编织"，也就是说，现代的叙事者重视"怎么写"，他们认为决定一件叙事作品质量的往往并不是事件本身，而是把这些事件组织成一个整体的叙事技巧。就叙事类型而言，纪实类的叙事作品（以历史为代表）往往更为关注

事件本身①，而虚构类的叙事作品（以小说为代表）相对而言则更为重视对事件的组织或"编织"。在其经典性的论文《作为人文学科的艺术史》一文中，潘诺夫斯基论及"将材料组织成自然宇宙和文化宇宙所采取的一系列步骤"："第一步是观察自然现象和研究人类记录；第二步必须对这些记录进行'破译'和解释，诚如自然现象观察者面对他得自'自然的信息'那样；第三步必须将其结果分类、调整，使之纳入一个合理的'有意义'的体系。"②看起来，潘诺夫斯基似乎把艺术史家将材料（事实）组织成文本的步骤分为三步，但分析起来，其第一、第二步其实可以概括为"确定事件"，即确定作为艺术史叙述对象的事件、辨别事件的真伪并"破译"事件的意义，而接下来的一步就是要把确定好的事件组织到一个合理的"有意义"的体系之中。

对于一个叙事学研究者来说，我觉得叙事行为的第二个步骤更值得重视③，也就是说，对我们来说，考察把事件组织起来的模式或结构远比探讨事件本身重

① 因为对以历史为代表的纪实类叙事作品而言，确定事件的真伪对于史学家探究往昔的真实面貌是至关重要的，对于一个严谨的史学家来说，无论是把一件伪事件还是把一件不能确定真伪的事件写进历史文本，都是不可思议的事情。对于以兰克为代表的实证主义史学家来说，所谓历史就存在于一系列客观实存的事实之中，如果确定了这些事实，史学家只要"如实直书"就行了。当然，这种史学观念进入20世纪以来遭到很多史学家尤其是以海登·怀特为代表的后现代史学理论家的怀疑，在海登·怀特等人看来，对史学家来说，不仅确定事件重要，对事件的组织和安排同样重要，有时甚至更为重要。之所以如此，是因为"历史不是对过去的再现，而是对过去的组织和理解"（美国学者罗杰·巴格诺尔语，见其所著《阅读纸草，书写历史》一书第5页）；而且，"同一件事能充当许多不同历史故事中的一个种类不同的要素，这取决于它在其所属的那组事件中的特定主题描述中被指定为什么角色。国王的死在三个不同的故事中，或许是开头、结局，抑或只是过渡性事件。在编年史中，这个事件只是作为事件系列中的一个要素存在，不起一种故事要素的作用。史学家通过将事件确定为充当故事要素的不同功能，将编年史中的事件编排到一种意义等级之中"。（海登·怀特. 元史学：十九世纪欧洲的历史想象[M]. 陈新，译. 南京：译林出版社，2004：8.）可见，哪怕是同一件事，在叙事结构所处的位置不同，也会影响到它的意义表达。正是在对事件的组织和编排中，一部史学著作的思想价值、叙事技巧和风格特色才得到了最为充分的体现。
② 潘诺夫斯基. 作为人文学科的艺术史[M]. 曹意强，译//曹意强，麦克尔·波德罗，等. 艺术史的视野：图像研究的理论、方法与意义. 杭州：中国美术学院出版社，2007：7.
③ 事实上，一个作家、艺术家的创造性就体现在这第二个步骤上——也就是体现在安排或组织事件或素材，从而创造出一个使事件或素材呈现出某种"秩序"的模式上。姚一苇说得好："所谓艺术家的创造性，不是创造资料，而是创造秩序。艺术家不能创造资料；亦即他不能创造任何事物的状态，不能创造人的性格、欲望、行为、情感，所有这些他只能取自他的内外界，不是他的感觉所提供的，便是他的记忆所提示的。这些资料正是一个艺术品的素材，是建筑家的砖与瓦，全是大家所熟悉的平凡的事物，但是一经艺术家的组合，组合成一个新秩序之后，便成为不平凡。这便是艺术家的魔力，亦是艺术家的创造。""因为艺术家的创造不是创造资料，而是创造秩序；因此一个艺术家的工作是如何收集资料以及如何裁剪、组织、整理这些资料，组织成一个全新的秩序。"（姚一苇. 艺术的奥秘[M]. 桂林：漓江出版社，1987：36-37.）

要，因为作为叙事作品的本质特征往往就潜藏在其文本的结构之中。而让几条叙事线索联系在一起并让类似于"故事集"一样的叙事文本有着和谐、完整结构的所谓"叙事性联系"，也只有通过考察事件或事件系列的组织结构才能清晰地呈现出来。

"叙事性联系"是美国学者诺埃尔·卡罗尔提出来的概念。在《论叙事的联系》一文中，诺埃尔·卡罗尔这样写道："我们把一部特定的小说或一段历史辨别为叙事的基础是它具有叙事性的联系。历史和小说包含的东西可能不仅仅是叙事性联系①，但是正因为它们具有叙事性联系，我们才称它们为叙事。因此，即使我们不准备指出叙事性联系在多大的比例上以及多么显著地为称一段历史或一部小说为叙事提供了理由，但是拥有叙事性联系是我们愿意称之为叙事的东西的本质要素。"② 既然叙事性联系这么重要，那么，究竟什么是叙事性联系呢？

诺埃尔·卡罗尔是通过否定性的方式，也就是说，他是通过确定一些具体的话语不是叙事，而一步一步地把叙事性联系展示给我们的。首先，诺埃尔·卡罗尔认为：叙事性联系的存在必须包括"两个或两个以上事件和/或情况"，因此，像"有一位老太太住在一只鞋子里"这样的陈述不是叙事，"但是'有一位老太太住在一只鞋子里，这只鞋子太小了，所以她想去找一只靴子'看起来更像是叙事，因为这包括了两个东西，情况——住在鞋子里和事件——'找一只靴子'"③。其次，叙事性联系除了由一系列事件组成之外，还必须满足这些条件："这些事件既有一个统一的主题，又有清楚明了的时间顺序。"因此，像这样的一段话不是叙事："鞑靼游牧民族向俄罗斯境内扩张；苏格拉底吞下了毒药；诺埃尔·卡罗尔有了第一台计算机；成龙拍摄了他最成功的一部电影；恐龙绝种了。"因为这一系列事件之间既没有统一的主题，又没有一定的时间顺序。而且，一系列事件间仅有统一的主题或仅有时间顺序也不足以构成

① 诺埃尔·卡罗尔之所以这样说，是因为"叙事有不同的规模和形态。例如，所谓的叙事的历史可能杂糅了不同的说明形式，它不仅包括叙述，而且还包括论证和解释。同样的，除了严格的叙事性要素以外，一部小说还可能包括评论、描写和修饰等要素。"（诺埃尔·卡罗尔. 论叙事的联系 [M] //诺埃尔·卡罗尔. 超越美学：哲学论文集. 李媛媛，译. 北京：商务印书馆，2006：187.）
② 诺埃尔·卡罗尔. 论叙事的联系 [M] //诺埃尔·卡罗尔. 超越美学：哲学论文集. 李媛媛，译. 北京：商务印书馆，2006：188.
③ 诺埃尔·卡罗尔. 论叙事的联系 [M] //诺埃尔·卡罗尔. 超越美学：哲学论文集. 李媛媛，译. 北京：商务印书馆，2006：188-189.

叙事性联系，因此，以下两组话语均不是叙事："总统与他的顾问谈话；总统吃了一块乳酪；总统慢跑；总统向记者挥手。""东罗马帝国在1453年覆灭；美国宪法在1789年被接受；俄国在1905年被击败。"因为前者尽管似乎有一个统一的主题——总统的活动，但事件间缺乏一个可以辨别的时间顺序；而后者，尽管事件间有时间顺序，却缺乏统一的主题。① 再次，如果一系列事件之间既有一个统一的主题，又有清楚明了的时间顺序，那么这些事件可以构成一种"编年史"，而"编年史"还不是"成熟的""丰满的"叙事。例如："法国大革命发生于1789年；拿破仑在1805年称帝；拿破仑于1815年在滑铁卢战败，随后波旁王朝复兴。"这段话具有清晰明了的时间结构，同时也有一个统一的主题——法兰西的历史，因此它构成了一种"编年史"，但它还称不上是严格意义上的叙事，"因为它所提到的事件之间的联系还不够紧密"②。最后，要使一系列事件组合成纯粹的叙事，除了统一的主题和清楚明了的时间顺序之外，事件之间应该具有一种因果关系。这样一来，"在前面的事件为后面事件的发生提供充分的基础这个意义上，所有事情都同样，前面一组零散的事件是后面一连串事件的原因。较之纯粹的时间顺序，这当然是'更紧密'的联系"③。当然，诺埃尔·卡罗尔也承认："大多数叙事不是因果相继的叙事。在大多数叙事中，前面的一系列事件并不必然引起后面的事件。"④因此，他考虑引入一个所谓的"因果关系输入的模式"。但是，无论是"因果关系模式"，还是"因果关系输入的模式"，诺埃尔·卡罗尔都觉得它们过于"强硬"，因为"在很多情况下，前面事件的作用仅仅是使后面的事件在因果关系上成为可能。前面的事件一般具有产生因果性的必要条件（或促进这种关系）的特性，在这个范围内，后面的事件通常是不可预知的"⑤。在作了以上分析性的论述之后，诺埃尔·卡罗尔总结道："当① 话语再现了至少两个事件和/或情况，② 其方式是总体向前看，③ 这种方式至少关于一个统一的主题，④ 在这些主题中，事件和情况之间或它们各自内部的时间关系具有清楚明了的顺序，并且⑤ 当序列中前面的事件至少是出现后面的事件和/或情况

① 诺埃尔·卡罗尔. 论叙事的联系［M］//诺埃尔·卡罗尔. 超越美学：哲学论文集. 李媛媛，译. 北京：商务印书馆，2006：189-191.
② 诺埃尔·卡罗尔. 论叙事的联系［M］//诺埃尔·卡罗尔. 超越美学：哲学论文集. 李媛媛，译. 北京：商务印书馆，2006：191-192.
③④ 诺埃尔·卡罗尔. 论叙事的联系［M］//诺埃尔·卡罗尔. 超越美学：哲学论文集. 李媛媛，译. 北京：商务印书馆，2006：193.
⑤ 诺埃尔·卡罗尔. 论叙事的联系［M］//诺埃尔·卡罗尔. 超越美学：哲学论文集. 李媛媛，译. 北京：商务印书馆，2006：196.

的具有因果性的必要条件（或是对它们的促进）时，才能获得叙事性的联系。"①

从常规的情况来看，诺埃尔·卡罗尔提出的几个条件确实可以成为构成叙事性联系的必要条件，但说到底，其论述的思路大体上仍然是在因果线性的轨道上运行。尽管他也认识到了"在大多数叙事中，前面的一系列事件并不必然引起后面的事件"，但事情其实远不止于此：不仅某一个特定事件在"去脉"上可以导致其他多个"结果"，而且它也可以由"来龙"上的多个"原因"所导致。而且，尤为关键的是：卡罗尔对构成较为复杂的叙事作品的组合规律不甚了了②，因此他的论述只适合单线条的简单叙事，对于那些有着多条线索的复杂叙事就显得没有说服力了。事实上，像美国导演格里菲斯执导的《党同伐异》就是一部由四个既无明显的时间顺序，甚至在空间上也相距甚远的"子叙事"构成的叙事作品："母亲与法律"（现代剧）、"基督的生平与受难"、"圣巴勒泰米节的屠杀"（1572年）和"巴比伦的陷落"（公元前539年）。如果按照诺埃尔·卡罗尔的说法，《党同伐异》就算不上是一部严格意义上的叙事作品，可事实上，"《党同伐异》这部影片是格里菲斯艺术达到最高峰的标志，同时也是美国电影艺术达到最高点的标志。"③ 影片之所以能够取得如此崇高的、经典的地位，肯定是与它具有内在的叙事性联系紧密相关的。我们认为：像《党同伐异》这样的叙事作品是由一种特殊的叙事模式建构而成的，这种叙事模式也就是下面我们要重点探讨的主题—并置叙事。

二、主题—并置叙事的内涵、特征及其在叙事作品中的表现

首先，我们必须描述出主题—并置叙事的基本特征及其在各类叙事作品中的表现，在此基础上，才能进一步考察这种叙事模式所体现出的思维特征，并对潜藏在此类叙事作品的深层的叙事性关联做出分析。

① 诺埃尔·卡罗尔. 论叙事的联系 [M] //诺埃尔·卡罗尔. 超越美学：哲学论文集. 李媛媛, 译. 北京：商务印书馆, 2006：200.
② 其实，一切篇幅较长的、复杂的文学作品的写作秘密就在于"组合"之中。爱伦坡说得好："没有什么长诗，所谓长诗就是许多短诗的接续，然后给人一个整体印象。"（奥尔兰多·巴罗内. 博尔赫斯与萨瓦托对话 [M]. 昆明：云南人民出版社, 1999：58.）长诗如此，长篇小说又何尝不是？这种组合机制，就像是中国古代的建筑群落往往是由四合院这一基本的建筑"单元"组合而成的一样。
③ 乔治·萨杜尔. 世界电影史 [M]. 徐昭, 胡承伟, 译. 北京：中国电影出版社, 1986：142.

（一）主题——并置叙事的内涵与特征

浏览古今中外的叙事作品，我们不难发现：可以称得上是主题——并置叙事的作品其实不在少数，其中不乏许多著名的、经典性的叙事作品，中国的如《水浒传》（施耐庵）、《儒林外史》（吴敬梓）和《果园城记》（师陀），外国的则有《三故事》（法国作家福楼拜著）、《布拉格小城画像》（捷克作家杨·聂鲁达著）、《三个女人》（美国作家格特鲁德·斯坦因著）、《小城畸人》（美国作家舍伍德·安德森著）、《米格尔街》（英国作家 V. S. 奈保尔著）以及捷克作家米兰·昆德拉的几乎所有小说，等等。尤其值得一提的是：主题——并置叙事不仅是一种源远流长的古典叙事模式，它还具有无穷的魅力，能够为现在乃至未来的叙事艺术家所利用，并以之与其他叙事模式结合，从而开创出全新的叙事格局。进入 21 世纪以来，很多年轻的小说家就用主题——并置叙事模式写出了不少富有开创性的叙事作品，如：出生于 1972 年的日本小说家长嶋有创作的《夕子的近道》就深受诺贝尔文学奖获得者大江健三郎的推崇，并于 2007 年获首届大江健三郎文学奖；又如：出生于 1969 年的英国小说家大卫·米切尔也以主题——并置叙事模式创作出了《幽灵代笔》（1999）、《云图》（2004）等广受好评的小说作品[①]，其小说获得包括布克奖在内的重要的文学奖多项，大卫·米切尔本人也因其小说原创性十足，而被欧美文学界公认为"新一代小说大师"，美国《时代》杂志甚至把大卫·米切尔评为"世界 100 位最具影响力的人物"之一。

然而，让人感到遗憾的是：尽管主题——并置叙事在文学艺术发展史上确实大量存在，但对这种叙事模式的研究却始终缺席，我们至今还难以发现对主题——并置叙事的有价值的研究成果，甚至对其命名也是自笔者的这篇论文始。因此，我目前只能对主题——并置叙事作以下的简单描述：无疑，在文学艺术发展史上，确实有那么一类特殊的叙事作品，其构成文本的所有故事或情节线索都是围绕着一个确定的主题或观念展开的，这些故事或情节线索之间既没有特定的因果关联，也没有明确的时间顺序，它们之所以被罗列或并置在一起，仅仅是因为它们共同说明着同一个主题或观念。因此，从内容或思想层面，我们可以把这类叙事模式称为主题或观念叙事；从形式或结构层面，由于它们总是

① 大卫·米切尔小说代表作的中译本正在由上海文艺出版社陆续推出，其中《幽灵代笔》和《云图》已经于 2010 年 1 月出版，《九号梦》也即将推出。

由多个"子叙事"并置而成，所以我们可以把它们称之为并置叙事。由于到目前为止，这种叙事模式尚没有得到很好的描述，更谈不上有什么全面而深入的探讨，为了研究的方便，同时更为了能兼顾到内容层面与形式层面，我们暂且把它命名为"主题—并置叙事"。此外，由于构成此类叙事文本的所有故事或情节线索都是为了论证一个确定的主题或观念，所以，从另一个方面我们也可以把这种叙事模式称为论证式叙事。因此，我们所说的主题—并置叙事或论证式叙事，描述的其实是同一类叙事作品，说明的其实是同一种现象，但为了概念的统一和行文的方便，我们下面就主要以"主题—并置叙事"这一术语来统称构成此类叙事作品的特殊的叙事现象或叙事模式。

概括起来，主题—并置叙事一般有四个特征：① 主题是此类叙事作品的灵魂或联系纽带，不少此类叙事作品甚至往往是主题先行。② 在文本的形式或结构上，往往是多个故事或多条情节线索的并置。③ 构成文本的故事或情节线索之间既没有特定的因果关联，也没有明确的时间顺序。当然，这里值得注意的是：我们所说的是构成文本的各个"子叙事"之间既没有特定的因果关联，也没有明确的时间顺序；而作为叙事线索的这些"子叙事"本身往往也是由多个事件组合而成的，构成"子叙事"的这些事件间往往是既有因果关联，也体现出一定的时间顺序。④ 构成文本的各条情节线索或各个"子叙事"之间的顺序可以互换，互换后的文本与原文本并没有本质性的差异。

由于没有相关的理论资源可供借鉴，我们在对主题—并置叙事作了上述简单概括之后，还是先来看看它在各类叙事作品中的具体表现吧。

（二）主题—并置叙事在叙事作品中的表现

下面，我们主要以 19 世纪法国作家左拉的小说为例，来对小说中的主题—并置叙事作较为具体的考察。众所周知，左拉是一位长篇、中篇、短篇小说全面擅长的伟大作家，为了便于把握和说明问题，我们就以篇幅居中的中篇小说作为个案进行分析。无疑，左拉是一位以长篇小说名世的作家，但其创作的中短篇小说不仅数量多而且艺术成就也极高。大体而言，左拉的中短篇小说创作可分为早（1859—1864 年）、中（1865—1874 年）、晚（1875—1899 年）三个阶段。其中，最值得称道的是其第三个也就是最后一个阶段的创作。1875 年，经好友屠格涅夫的介绍，左拉开始定期给俄国圣彼得堡的《欧洲信使》杂志撰稿，这一工作一直持续到1880 年。此期间他一共为该刊撰稿64 篇，其中的中篇小说有 20 篇。1880 年底与《欧洲信使》杂志的关系结束也就意味着左

拉中短篇小说创作的基本告终,此后他专心于长篇小说的创作,仅在 1884 年和 1899 年各发表一个短篇。① 一般以为,左拉第三阶段的中短篇小说在形式上发生了巨大的变化,呈现出了与以前明显不同的面貌。而且,不仅中短篇小说,其同期的长篇小说在形式上也发生了类似的变化。正如有论者所指出的:"从《卢贡大人》(1876)开始,他的长篇小说采用了一种新的结构形式,即整个小说由许多场景组成,每个场景描绘所要表现的阶层的一个侧面。就像左拉在给《欧洲信使》主编斯塔斯列维奇的信中谈到这部长篇新作时所说的:'人物都是从第二帝国上层政界选取的,有国民议会议员、参议员、部长、高级官员;主要场景有立法会议的例会、皇太子的洗礼、贡比涅的清秋节、圣克鲁的部长会议,等等。我认为本书是我迄今为止所写的最有趣的一部,它的描写从根本上说是现代的和自然主义的,它给长篇小说打开了一个新世界。'其后的《小酒店》《娜娜》《家常事》(1882)都保留了这种结构形式。具有这种结构形式的中篇小说也居多数,……这些作品虽然像左拉以前的许多中短篇小说一样,分成几个部分,但在以前的小说里,下一个部分是上一个部分故事的递进;而现在,每一个部分主要是不同的侧面。"② 其实,左拉这一时期创作的长篇和中篇小说的所谓的"新的结构形式",正是一种典型的主题—并置叙事。

《人是怎样结婚的》和《人是怎样死的》就是左拉以主题—并置叙事模式写成的两部著名的中篇小说。"作家把不同阶层的人置于同一事件或环境中加以考察,以阐释主题。前者通过几个不同身份的人的婚姻问题,说明人是由完全封闭的一些阶层组成,阶层与阶层之间没有任何关联。后者则旨在说明社会尽管是分层的,但不同阶层的人在死亡面前达到一致。"③ 由于主题的"显在"和"隐在",主题—并置叙事可以分为两类:一类是叙事作品的主题在文本中是直接写出的,此类表达主题的文字往往是"论说性的",作者在写出这些"论说性的"文字之后,才开始排列式地叙述各个证明性的"子故事",而"子故事"的存在就像是一个一个的为了证明主题或观点的"证据",其形式是"并置"的,相互之间既没有时间顺序,更没有因果关联;另一类主题—并置

① 张英伦. 左拉中短篇小说选·前言 [M] //左拉. 左拉中短篇小说选. 郝运,王振孙,译. 北京:人民文学出版社,1997:9.
② 张英伦. 左拉中短篇小说选·前言 [M] //左拉. 左拉中短篇小说选. 郝运,王振孙,译. 北京:人民文学出版社,1997:9-10.
③ 张英伦. 左拉中短篇小说选·前言 [M] //左拉. 左拉中短篇小说选. 郝运,王振孙,译. 北京:人民文学出版社,1997:11.

叙事则没有那种直接说出主题或表达观点的"论说性的"文字,其主题或观点只有在对各个"子叙事"进行认真的解读和比较的基础上,才可以概括出来。左拉的《人是怎样结婚的》和《人是怎样死的》就是这两类主题—并置叙事的代表性作品。

在《人是怎样结婚的》中,小说一开篇就是一大段"论说性的"文字。作者先对 17、18、19 世纪的爱情分别作了定性式的论说:

> 在 17 世纪的法国,爱情是一个帽子上装饰着羽毛、衣服穿得非常华丽的王公贵人,由庄严的乐曲引导着,在一间间客厅里前进。他遵守复杂的礼仪,按部就班,一步也不敢造次。再说,他始终是十分高尚的,他的柔情是审慎的,他的快乐是正直的。
>
> 在 18 世纪,爱情是一个敞着怀的无赖。他爱就跟他笑一样,为的是爱和笑。他跟一个金黄色头发的女人吃中饭,跟一个棕色头发的女人吃晚饭,把所有的女人都看成乐善好施的女神,张开手将快乐散给所有的崇拜者。一股淫乐的风刮过整个社会,领着牧羊女和仙女跳圆舞,袒露的胸口在花边下颤动。肉欲主宰一切的、尽情享乐的可爱时代,虽然已经相隔很远,但是它的气息像一股风似的吹到我们这儿,余温犹在,还带着散开的头发的气味。
>
> 在 19 世纪,爱情是一个规规矩矩的单身汉,正直得像公证人,手上持有国家发的公债券。他出入上流社会,或者经营商业,在铺子里卖什么东西。他关心政治,生意上的事占据了他从早上九点到晚上六点的整天时间。至于夜里的时间,他把它给了有实用价值的罪恶,给了一个由他供养的情妇或者供养他的合法妻子。①

在对三个世纪的爱情作了上述概括之后,左拉这样写道:"17 世纪的英雄的爱情,18 世纪的肉欲的爱情,就这样变成了讲究实利的爱情,草草成交,就像交易所里的买卖一样。"②"讲究实利的爱情"正是左拉所处的 19 世纪的爱情与婚姻的真实写照。接下来,左拉继续写道:"一个现代人,事务繁重,生活在家庭之外,完全受到保住自己的财产并且使之增加的需要支配,他的智力都

① 左拉. 人是怎样结婚的 [M] //左拉. 左拉中短篇小说选. 郝运,王振孙,译. 北京:人民文学出版社,1997:368.
② 左拉. 人是怎样结婚的 [M] //左拉. 左拉中短篇小说选. 郝运,王振孙,译. 北京:人民文学出版社,1997:368-369.

花在应付日新月异的问题上,他的肉欲由于每日每时斗争太劳累而消失,连他自己也变成了正在转动的巨大的社会机器上的一个小小的齿轮。他养情妇就跟别人养马一样,为的是得到体育活动。如果他结婚的话,那是因为婚姻变成了像别的交易一样的交易;如果他有孩子,那是因为他妻子想要孩子。"①"总之,我们这个时代的男人没有时间爱,他娶妻子,可并不了解她,也不被她了解。这就是现代婚姻的两个特征。"② 在作了这些"论说性的"陈述之后,左拉这样写道:"我不再详细说了,免得把普通的问题搞复杂,我要举几个实例。"③ 而接下来叙述的四个婚姻故事,即是对上述"现代"(19世纪)婚姻观的叙事性论证,或者说,这四个故事只是证明上述婚姻观的"实例"。

第一个故事是关于马克西姆·德·拉罗什-马布隆伯爵与昂里埃特·德·萨尔纳弗小姐的。伯爵 32 岁,出身于安茹的一个最古老的家族,家中广有土地,至今仍是法国有名的大地主。"他赌钱,养情妇,决斗,却没有把名声败坏。他是一个金黄色头发、个子高高的年轻人,英俊的舞伴,智力中等,没有特别强烈的嗜好,现在他想踏进社交界,找一个归宿。"伯爵的姑母德·比西埃尔男爵夫人听了他的打算后,叫他首先应该结婚,因为"婚姻是一切正经职业的基础"。"马克西姆没有任何理由反对结婚。他过去没有动过这个念头,他宁愿做一个单身汉,不过,非得结婚才能在上流社会站住脚,那他也会像办别的手续一样,把这个手续办一办。"于是,兴致很高的德·比西埃尔太太给他介绍了昂里埃特·德·萨尔纳弗小姐。德·萨尔纳弗小姐"家产很可观,又是诺曼底的古老的贵族人家,完全门当户对","如果他坚持要进入社交界的话,这门亲事倒是很难得"。当马克西姆见到德·萨尔纳弗小姐时,"发现她长得很漂亮,不免大吃一惊。他和她跳舞,称赞她的扇子;她用微笑向他表示感谢。半个月以后正式求婚,当着公证人的面讨论婚约。……事实上他没有真正堕入情网,但是对她长得讨人喜欢这一点,他绝不会感到不高兴,因为她即使长得丑,他肯定还是会娶她的"。"举行婚礼的一个星期以前,年轻伯爵把单身汉生活的私事料理完毕。他当时和高个儿的安托尼亚同居。安托尼亚从前当女骑

① 左拉. 人是怎样结婚的 [M] //左拉. 左拉中短篇小说选. 郝运,王振孙,译. 北京:人民文学出版社,1997:369.
② 左拉. 人是怎样结婚的 [M] //左拉. 左拉中短篇小说选. 郝运,王振孙,译. 北京:人民文学出版社,1997:371-372.
③ 左拉. 人是怎样结婚的 [M] //左拉. 左拉中短篇小说选. 郝运,王振孙,译. 北京:人民文学出版社,1997:372.

士,从巴西戴着满身钻石回来。他把家具重新换了,在一次大家喝酒祝贺他未来婚约幸福的晚餐以后,和她十分友好地分了手。"于是,两人按照常规的礼仪像当时的大多数人一样结婚了。然而,让人意想不到的是:"十四个月以后,老爷不再进太太的卧房。他们度过了三个星期的蜜月。破裂的原因是很微妙的。马克西姆习惯了高个儿安托尼亚,他也想让昂里埃特成为一个情妇;而她呢,官能还沉睡未醒,天性冷漠,不肯迁就他的某些任性的做法。另一方面,从第二天起他们就发现彼此永远也不能融洽相处。马克西姆是一个多血质的人,又暴躁又顽固。昂里埃特整天懒洋洋的,举止谈吐不慌不忙,慢得叫人恼火,而且至少跟他一样固执。因此他们互相指责对方居心险恶。但是像他们这样有身份的人首先应该顾全面子,所以他们非常有礼貌地生活下去。每天早上打发人向对方问好,晚上分开前他们也很讲究礼节地鞠躬行礼。即使他们相隔千里,也不会有这么疏远,其实他们的卧房中间只隔着一个客厅。"马克西姆又和安托尼亚混在一起了。昂里埃特呢? 起初她感到沉闷,但不久就尝到了婚后生活自由自在的乐趣了,"她每天要盼咐替她套上十次马车,逛铺子,看朋友,享受上层社会生活的乐趣。一个年轻寡妇能有的特权她都有了。她至今没有犯严重错误,是因为她性格沉静。她顶多不过让人吻吻她的手指头而已。但是有时候她也会觉得自己太傻。她认真地在私下捉摸,到了冬天是不是应该去找一个情夫"[①]。

 第二个故事是关于于勒·博格朗先生与玛格丽特·德维涅小姐的。于勒·博格朗是法国政治集会中鼎鼎大名的演说家博格朗律师的儿子。他的父亲"爱活动,野心大,挣下了一大笔财产","至于于勒·博格朗,他有他父亲那样的伟大抱负,有爬到很高的地位上去的虚荣心,有过王侯般奢侈生活的欲望。不幸的是他已经上了三十岁,开始发觉自己才疏学浅"。最后,于勒·博格朗决定做诉讼代理人,于是他父亲花大价钱替他买了一个最好的事务所,"这个事务所的前一任诉讼代理人靠它赚了两百万法郎"。做诉讼代理人半年之后,他觉得财产增长得太慢,于是他去征求父亲的意见,父亲叫他结婚,"一个女人会给你家里带来热闹和声誉……娶一个有钱的,因为一个有这种条件的女人最值钱。瞧,德维涅小姐,工厂老板的女儿……她有一百万法郎的陪嫁财产。这正符合你的需要"。"于勒一点不急,反复考虑这个主意。结婚毫无疑问可以巩

① 左拉. 人是怎样结婚的[M]//左拉. 左拉中短篇小说选. 郝运,王振孙,译. 北京:人民文学出版社,1997:372-377.

固他的地位；不过这是一件大事，不应草率决定。他于是估计他周围的有钱人家的财产。他的父亲眼力高人一筹，的确有道理：看来看去还是玛格丽特·德维涅小姐是最可取的对象。于是他打听德维涅工厂资本的正确数目。他甚至还很巧妙地套德维涅家的公证人的话。老德维涅确实肯给一百万法郎；也许还可以加到一百二十万。如果给一百二十万，于勒就决定娶她。"在鼎鼎大名的博格朗律师的说服下，老德维涅心甘情愿地表示愿意出一百二十万法郎的陪嫁。于勒从前就认识玛格丽特，"他重新见到她时，发现她变得多么丑啊，当然，她根本就没有漂亮过；从前她黑得像一只小鼹鼠；不过现在她几乎变成了一个驼背，而且两只眼睛一大一小。虽然如此，她还是世界上最可爱的姑娘，据说很有才气，而且对男人的条件要求非常高……于勒在第一次见面离开她以后就宣称她十分理想；她的打扮迷人，不论谈什么都满怀信心，看来是一个能在自己的客厅里接待客人，而且接待得非常好的女人；作为巴黎女人，她的丑反而给她增添一点新奇的味道。再说，一个有一百二十万法郎的女孩子，老实说，即使丑一点也是可以原谅的"。于是，事情进行得异常顺利，"未婚夫妇双方都不是为了鸡毛蒜皮的小事而斤斤计较的人。他们俩都完全明白他们之间成交的是怎样的一笔买卖，笑一笑他们就能互相了解"。"最后，婚约签订了。宣读婚约时，在鼎鼎大名的博格朗和德维涅之间发生了最后一次争论。但是于勒出来调解，玛格丽特睁大眼睛仔细听，做好准备，一旦看到她的利益受到损害，就立刻开口加以保护。婚约非常复杂：一半的陪嫁财产归丈夫支配，另外一半是不能转让的财产，产生的利息归夫妇双方共有，不过有一个条件，就是每年提出一万二千法郎的一笔数目给女方，作为服装费。这个杰作的作者是鼎鼎大名的博格朗，他因为把老朋友德维涅'耍'了，感到非常得意。"显然，如此的一桩建立在金钱基础上的婚姻是不可能持久的。果不其然，在接下来的叙述中，作者这样写道："博格朗夫妇结婚已经两年了，他们的感情并没有破裂，可是半年来他们彼此都把对方忘了。遇到于勒一时兴起，又想到他的妻子时，他要整整献上一个晚上的殷勤，才能得到允许进入她的卧房。为了节省他的宝贵时间，他常常到别处去满足他的一时的欲念。他有那么多的业务！"而玛格丽特呢？则极尽奢华之能事，"价值一千埃居的服装只穿一个晚上，钞票卷起来点蜡烛"，"大家都知道她每个月只能支配一千法郎的服装费，可是没有一个人看见她一个月把一年的钱花光，会那么俗气地表示惊讶"。当然，对于这一切，于勒一点也用不着担心，因为根本用不着他来掏腰包。玛格丽特"丑得俏

皮"，"她把自己打扮得比一个漂亮女人还要引人垂涎"，自然会有各类男士对她大献殷勤。"目前玛格丽特对曾经做她的证婚人的那一位议员像女儿对父亲一样孝敬；她允许他在门背后吻她的肩膀，让他把许多有价证券装在糖果盒子里送给她"。①

如果说，在《人是怎样结婚的》中，前两个故事讲的是有关"有产者"为什么结婚的故事的话，后两个故事则讲的是小人物为什么结婚的故事。第三个故事是有关高个子姑娘路易丝·博丹与钟表匠亚历山大·默尼埃的。路易丝·博丹是圣雅克街上的一个小服饰用品商的女儿，有两千法郎做陪嫁，由于有这笔钱，"因此求婚的大有人在。但是路易丝是一个谨慎的姑娘。她说得很干脆，她绝不会嫁给一个一文不名的男人。两个人到一块儿不是为了抄起手来你看我、我看你。孩子也可能一个接着一个生下来；再说，等到老了，总巴望有一块面包吃。因此她希望嫁一个至少也像她一样有两千法郎的丈夫"。然而，有两千法郎的男人却又总是野心勃勃地指望得到比他们的钱多两三倍的女人，因此路易丝已经超过30岁了却仍然没有嫁出去。后来，有人给路易丝介绍了亚历山大·默尼埃："他是一个钟表匠，生活作风正派，跟着靠一小笔年金过活的母亲一起住在附近。为了使儿子容易找到对象成家，默尼埃太太百般地节省，总算攒下了一千五百法郎。"对亚历山大这个人，大家都还算满意，"但是路易丝在一千五百法郎这个数目面前，坦率地表示不必再谈下去，她的要求是两千法郎，她已经计算过了"。就因为这缺少的五百法郎，双方约定等一年半以后再考虑此事，"这一年半的时间里，他们没有交换过一句情话"。"到了讲定的日子，一天不差，默尼埃太太果然有了两千法郎。这是她一年半不喝咖啡，从伙食费、照明费和烤火费上一个子儿一个子儿地省下来的。"于是，他们顺利地结婚了。对于这对夫妇的婚后生活，左拉这样写道："他们的生活很幸福。运气好，他们没有子女；子女多，麻烦也就多了。他们的买卖很兴隆，小铺子扩大了，橱窗里摆满了首饰和钟。当家做主的是精明强悍的路易丝。……她的生命整个儿是在对买卖持续不断的操心中逝去的；女人在她身上已经消失了，只剩下一个勤劳狡猾的伙计，没有性别，不可能堕落，脑子里只有一个念头，就是将来退休时有五六千法郎的年金，可以在絮伦的一所盖成瑞士山区木屋式的房子里安度晚年。因此亚历山大也绝对放心，盲目地信任他的妻

① 左拉. 人是怎样结婚的［M］//左拉. 左拉中短篇小说选. 郝运，王振孙，译. 北京：人民文学出版社，1997：377-384.

子。他埋头于钟表师傅的活儿，修理钟表；就好像这个家庭本身也是一座大时钟，钟摆一直由他们俩在调节。他们永远也不会知道他们是不是相爱过。但是他们肯定知道他们是忠实的合作者，爱钱如命，为了避免花两份洗被单的钱，一直睡在一起。"① 这一对夫妇真的像作者所说的那样"生活很幸福"吗？看来只有天知道。

　　左拉似乎对无产者充满同情，因而对贫穷者的婚姻抱有希望，而且，越贫穷者似乎其婚姻的异化程度也就越低。在第三个故事中，尽管金钱和机械的生活让路易丝整日操劳，甚至失去了性别，但她与亚历山大相依为命，婚姻的火车毕竟还在运行着。第四个故事是关于木匠瓦朗坦和做纸花的姑娘克莱芒丝的。瓦朗坦一无所有，连住的地方都没有，"如今他住在拉罗凯特街一所连同家具出租的破房子里，他每月出十个法郎在房顶下面租到一个窝，地方正够摆一张床和一把椅子；而且上床时如果不想把头撞在天花板上，还得把腰弯下"。瓦朗坦勤奋工作，不酗酒，不赌钱，唯一的毛病就是喜欢追女人。"他在征服女人这方面是很出名的。他和最美丽的女人都好过，如像高个子的娜娜、矮个子的爱古斯丁娜和只有一只眼睛的胖阿黛尔，甚至还有那个两个军人曾为她自杀的做装订工的波尔多女人。"在碰上克莱芒丝之后，瓦朗坦从此坠入爱河而不能自拔。经过一段时间的追求，克莱芒丝答应了瓦朗坦的求婚要求。他们也没有举行什么像样的婚礼，只是和朋友们"组织了一次聚餐"，这天晚上他们一直闹到了次日凌晨四点钟，到了瓦朗坦的陋室，他们互相证明着爱对方，"他们躺下时，天已经亮了。窗旁挂着鸟笼，克莱芒丝的金丝雀啁啾地歌唱，声音非常悦耳。在这贫穷简陋的帐子里，爱神好像在扇动翅膀"。由于贫穷，他们的日子当然过得非常拮据，而且贫穷也在蚕食着他们的爱情。"瓦朗坦和克莱芒丝最后以二十三个铜子儿开始了他们的共同生活。星期一，他们跟平常一样各归各地去做工，日子一天天过去，生命也在消逝。克莱芒丝到三十岁就很丑了，金黄色的头发变成了肮脏的黄色，她奶大的三个孩子使她模样变得不好看了。瓦朗坦嗜酒成癖，嘴里带着一股臭气味，那双漂亮的胳膊也因为推刨子推得又硬又瘦。发工资的日子，木匠喝得醉醺醺回来，口袋里空空的，夫妻俩你打我一巴掌，我打你一巴掌，孩子们哇哇地哭叫。渐渐地，女的养成了到小酒馆寻找丈夫的习惯。到后来她也在烟斗喷出的烟雾中坐下来，一升一升地

① 左拉. 人是怎样结婚的[M]//左拉. 左拉中短篇小说选. 郝运，王振孙，译. 北京：人民文学出版社，1997：384-389.

喝葡萄酒。但是她仍然爱她的丈夫，即使他打她，她也原谅他。此外，她还和从前一样是个正派女人；谁也不能指责她像有些下贱的女人那样跟谁都可以睡觉。在这种充满争吵和穷困的生活里，在常常没有火、没有面包、十分肮脏的家里，夫妻俩缓慢地堕落，一直到死。"① 应该承认，这样的文字看着是让人充满辛酸的。是啊，尽管夫妻俩仍然相爱，但极端的贫困既改变了他们本人，也改变了他们的婚姻，这是异常可悲而又无可奈何的事情。

应该说，《人是怎样结婚的》中的这四个故事把资本主义制度下的婚姻生活作了穷形尽相的描述：无论是大地主、有产者，还是小店主和无产者，在19世纪资本主义高度发达中的法国，都无法获得充实、和谐、美满的婚姻。在这个"讲究实利"的时代，爱情与婚姻本身都已经被金钱熏染得改变了颜色。既然如此，我们在这些故事中读到的也就只能要么是隔膜和虚伪，要么就是麻木和无奈。而我们在这四个故事中得出的这个结论，其实正是作者在小说开篇处以"论说性的"文字直接告诉给我们的。这四个故事之间没有什么时间顺序和因果关系，在小说文本中，它们以一种"并置"的形式，共同"见证"着19世纪那种"讲究实利的爱情"和总是与金钱联系在一起的婚姻。

构成《人是怎样死的》这一叙事文本的，则是五个有关死亡的故事。这五个故事涉及19世纪法国社会不同阶层的各类人物：贵族、资产阶级、小业主、城市贫民、农民。这些人的死同样带上了资本主义社会的色彩，同样充满了人情的冷漠、金钱的算计以及因贫穷而带来的无奈。因此，在主题上这部小说与《人是怎样结婚的》有类似之处。在形式上，这五个故事与《人是怎样结婚的》中的四个故事是以同样的原则——"并置"的原则组合起来的，故事与故事间既没有时间顺序也没有因果关联。两者间不同的只是：在《人是怎样结婚的》中，四个故事前有一段表达观点的"论说性的"文字，而《人是怎样死的》则只是五个故事"并置"在一起，其主题则潜藏在每个故事的叙述之中。第一个故事讲的是贵族德·凡尔特伊伯爵之死，其中折射出来的色彩是冷漠。在伯爵弥留之际，伯爵夫人仍忙于疯狂的社交生活。在伯爵的葬礼举行那天，"德·凡尔特伊伯爵夫人留在家里，关在她自己的房间里。叫人传话说她因悲伤过度，起不来了。她躺在一把长椅子上，玩弄着腰带上的穗结。她望着天花板，心中如释重负，同时又思绪万千"。在整个葬礼进行的时候，她始终躺在家里

① 左拉. 人是怎样结婚的 [M] //左拉. 左拉中短篇小说选. 郝运，王振孙，译. 北京：人民文学出版社，1997：390-395.

的长椅上,"始终在玩弄着她腰带上的穗结,眼睛望着天花板沉思默想,渐渐地,她美丽的淡黄色面颊上泛起了一片红晕"①。第二个故事讲的是法官的遗孀盖拉尔夫人之死,其文字中透露出来的是有关金钱的算计与争夺。盖拉尔夫人"属于资产者上层,拥有两百万财产",她的三个儿子本来都继承了50万法郎,但很快均挥霍一空,"母亲心甘情愿给他们吃,让他们住,可是为了谨慎起见,她把所有柜子的钥匙都带在自己身上"。盖拉尔夫人一死,兄弟三个就争吵起来,"他们咬牙切齿、眼睛血红,像不共戴天的仇敌一样怒满胸怀",是啊,"当金钱毒化了死亡的时候,死亡只能使人怒气冲冲。人们就在棺材旁打架"②。第三个故事是关于小店主阿黛尔·勒梅尔西埃的死亡,她是由于整日忙于生意而没时间治病终于拖累至死的。阿黛尔与丈夫卢梭先生一起开设了一家文具店,一直体弱多病,而"商店空气不流通,站柜台又很少活动,这对她的健康是不利的"。尽管医生嘱咐她要多休息、多到户外去散散步,"可是这样的医嘱他们是无法照办的,因为他们想尽快积累起一笔小年金,将来可以不愁吃穿"。就这样,阿黛尔的病越来越严重了,最后终于走向了死亡,"做生意就是这么回事:人死在生意里,连瞧病的时间都没有"③。第四个故事写的是城市贫民莫里梭10岁的儿子夏尔洛的死亡,他是由于得了病而没钱医治而导致死亡的。读这样的文字,是让人难免落泪的:"夏尔洛睡着,昏昏沉沉地躺在枕头上。在房间里,贫困就像从屋顶和窗户缝隙里吹进来的风一样,越来越严重。第二天晚上,卖掉了母亲最后一件衬衣;第三天晚上,为了付医药费,不得不再在病人身子底下掏出几把羊毛。随后,要什么没有什么了,因为什么都没有了。""因为什么都没有了",所以小夏尔洛只能等死了。④ 第五个故事是有关农民让-路易·拉库尔老爹的死亡。让-路易是个高个子,"身上的筋肉坚实得像一棵橡树",他70岁了,"从来没生过病"。他们一家人必须辛勤劳动,才能维持生存,"他们家还算不上是村里最穷的,但他们非得辛勤劳动才行,他们喝的是

① 左拉. 人是怎样死的 [M] //左拉. 左拉中短篇小说选. 郝运,王振孙,译. 北京:人民文学出版社,1997:131-138.
② 左拉. 人是怎样死的 [M] //左拉. 左拉中短篇小说选. 郝运,王振孙,译. 北京:人民文学出版社,1997:139-145.
③ 左拉. 人是怎样死的 [M] //左拉. 左拉中短篇小说选. 郝运,王振孙,译. 北京:人民文学出版社,1997:146-152.
④ 左拉. 人是怎样死的 [M] //左拉. 左拉中短篇小说选. 郝运,王振孙,译. 北京:人民文学出版社,1997:153-158.

用十字镐一镐一镐挣来的；如果喝上一杯葡萄酒，那也是他们用汗水换来的"。这一次，老爹病了，在农田里干活时突然倒下，"横躺在田沟上足有两个小时，就像一棵被砍倒的树干"。第二天，他还想去干活，"可是突然间他的两条胳膊不管用了，大地不再听他使唤"，而此时，"收获已经开始，需要劳动力。如果耽误一个上午，可能一阵风暴来把麦垛全部吹走"。在这种情况下，老头儿既不让孩子们照看他，也不让他们去罗日蒙镇请医生——"这可是件麻烦事；去六法里，回来六法里，一共十二法里。一天的时间就完了"；而且，请医生"花钱太多"。于是，"老人就这么一动不动地死了"。① 不难看出：这五个有关死亡的故事，就像《人是怎样结婚的》中那四个有关婚姻生活的故事一样，都染上了浓重的资本主义的色彩，这五个故事就像是五把尖刀，一起刺向建立在由金钱、地位、等级等元素构筑而成的资本主义制度。

不仅在小说中，在电影、戏剧等其他形式的叙事作品中，也同样存在着主题—并置叙事模式。在电影中，像前面提到的由格里菲斯导演的《党同伐异》，就是这样的一部以主题—并置叙事模式建构而成的著名的叙事作品。这部在艺术上非常成功而商业上颇为失败②的经典影片在同一个主题——"党同伐异"之下，"并置"式地叙述了无论是从时间还是从空间上都相隔甚远的四个故事，"这四个插曲不是分开表现，而是同时展开的。和古典悲剧的三一律相反，他创造了一种地点、时间和动作的'三多样律'"③。《党同伐异》在伦敦上映前

① 左拉. 人是怎样死的 [M] //左拉. 左拉中短篇小说选. 郝运，王振孙，译. 北京：人民文学出版社，1997：159-166.
② 正如电影史研究者乔治·萨杜尔所指出的："这部影片在支出方面是非常庞大的。仅'伯尔沙撒的盛宴'这一场戏的费用就达到二十五万美元，而整部影片的摄制费则达二百万美元之巨。今天美国电影的摄制费虽然时常超过了这个数字，但美元在今天已比过去贬值很多。如果 1936 年再来拍《党同伐异》这部影片，恐怕需要一千二百万美元才能拍成。"（乔治·萨杜尔. 世界电影史 [M]. 徐昭，胡承伟，译. 北京：中国电影出版社，1986：142.）"但是，这部影片在美国和外国的观众面前，可以说是以完全失败告终。影片亏本达一百万美元以上，这项债务由投资一部分的格里菲斯来负责偿还。据说他以后毕生精力都用在偿还这笔债务上。他甚至没有钱把那座用木料和石膏搭建起来的庞大巴比伦城拆掉，在十年中间，这座废城一直屹立在好莱坞，成了历史上的古迹。"（同上，第 143 页）除了投入过大，我们认为：艺术手法上的过于"前卫"而造成观众对剧情的难以理解，才是影片商业上失败的根本原因。正如乔治·萨杜尔所说："更严重的是格里菲斯采用了一种不常见的形式，从而决定了《党同伐异》在商业上的失败。影片的导演热衷于一种新的叙事方式，即平行表现的手法，而大多数观众是不能而且永远不能领会和接受这种手法的。"（乔治·萨杜尔. 电影通史（第三卷下册）[M]. 文华，吴玉麟，等译. 北京：中国电影出版社，1982：202.）"由于观众的理解力不够灵敏，未能使这种尝试获得成功，因为在很多观众面前，这个使人头昏眼花的四重性戏剧，很快变成了一种不可理解的混乱……"（德吕克语，转引自乔治·萨杜尔，上书，第 207 页）
③ 乔治·萨杜尔. 世界电影史 [M]. 徐昭，胡承伟，译. 北京：中国电影出版社，1986：143.

的影片预告这样写道："影片的中心思想是通过四个平行地叙述的插曲来展示世界发展史上的四个阶段。格里菲斯将一些历史事件穿插在他现代的故事中，从而摆脱了来自戏剧的一切陈旧观念。在每一个插曲内，他都插入了一个和他的现代故事中的人物有关联的比喻，这些人物都被卷入到一个同样'不容异己'的旋涡当中，这种不宽容构成了本片主题的反面势力。"① 是的，正如许多评论家所指出的："格里菲斯在《党同伐异》中最大胆的手法在于他不是把四个插曲依次表现，而是同时并进地表现出来。"② 为了阐明其意图，格里菲斯曾对影片作了如下说明："各个故事开始时像从山顶上看到的四股流水。起初，四股流水分散地缓缓地平静地流着，但在前进的过程中，它们逐渐互相接近，愈流愈快，到最后一幕中汇合成一条惊心动魄的急流。"③ 当然，为了适应电影这种特殊的艺术形式，格里菲斯采用了一些交叉剪接之类的电影化手法，于是，本质上无论是在时间还是在空间上都相隔甚远的四个独立性的故事，便经常以电影镜头的形式交叉剪接在一起，从而造成一种紧张的效果。"在影片最初几本中，情节简单的各个插曲是以较长的片段表现出来的。但随后剧情逐渐复杂起来，段落也变短了，交替加快了"④。"在影片结局中，四个发生在十四个世纪中的故事越出时间的限制互相混合在一起；另一方面，各个不同时代的故事又超过空间的限制，被分割为若干不同的地区……"⑤ 但无论在手段上如何变化，《党同伐异》都不失为一部以主题—并置模式组合而成的电影叙事作品。

在戏剧中，由于古典"三一律"的存在，一向对构成戏剧情节的各个事件间的时间、空间统一性及其行动的因果关联甚为重视。但在现代戏剧中，这种规律被打破。提倡"叙事剧"的布莱希特就从他的"间离效果"出发，在其不少剧作中把时空统一的"行动"拆解为一个一个的场景。如《大胆妈妈和她的孩子们》，就在全剧中展开了 12 个各自独立的场景，每个场景讲述一个事件，而这些事件间并无必然的联系，它们犹如一盘散落的珠子，只是由大胆妈妈这

① 乔治·萨杜尔. 电影通史（第三卷下册）[M]. 文华，吴玉麟，等译. 北京：中国电影出版社，1982：187-188.
②③ 乔治·萨杜尔. 电影通史（第三卷下册）[M]. 文华，吴玉麟，等译. 北京：中国电影出版社，1982：196.
④ 乔治·萨杜尔. 世界电影史 [M]. 徐昭，胡承伟，译. 北京：中国电影出版社，1986：143.
⑤ 乔治·萨杜尔. 电影通史（第三卷下册）[M]. 文华，吴玉麟，等译. 北京：中国电影出版社，1982：197.

个主人公把它们串联起来。其中,并没有哪一个是中心事件,也不存在什么全剧的高潮。当然,此类剧作还算不上真正的主题—并置叙事,因为它还有着一个统一的人物。斯特林堡也曾做过相关的尝试,他曾经在舞台上立起一座房子的前立面,以便用舞台的方法来展示他那个时代人们互不相干的生活状况。但正如彼得·斯丛狄所指出的:"不过在《鬼魂奏鸣曲》中,这一布景的作用是从属性的和对照式的,从中只是显露出这部作品贯穿始终的矛盾,即孤立这一主题和戏剧形式之间的矛盾。这座出租公寓连同其中的诸多故事发生地只是背景,它前面的场地保证了地点的一致性。在这片开敞的场地上,借助于何梅尔经理这个形象,紧闭的房子的叙事性被转化为戏剧形式,他向路过的大学生,即一个'陌生人',讲述房子里的住户。于是,叙述的过程,即叙述本身,作为戏剧布局出现。"① 到了20世纪20年代,格奥尔格·凯泽和费迪南德·布鲁克纳两位剧作家试图继续斯特林堡的探索,他们创作的《互不相干》(1923年)和《罪犯》(1929年)两剧,就是较为典型的主题—并置叙事。下面,我们仅对布鲁克纳的《罪犯》一剧略作介绍。

与斯特林堡坚持"戏剧性"相反,布鲁克纳试图直接刻画互不相干的生活状况的"叙事性","使之在戏剧性之外成为合适的形式"。"布鲁克纳同样在舞台上立起一座三层的楼房。不过在他这里这座楼房就是舞台本身。大幕升起之后,不是像在斯特林堡那里,露出房前的一块场地,而是直接露出房中七个彼此相隔的空间。因此,布鲁克纳也放弃了不得不在叙事性主题和戏剧形式之间沟通的形象:何梅尔经理仿佛被收了回去,退入形式上的作品主体性,而大学生则被前移,进入观众席。两者之间的对立在斯特林堡笔下构成戏剧形式中一个有理由的叙述情境,在布鲁克纳笔下却作为隐含的叙事性自我和观众的对立,成为新的形式原则。"② 与此相适应,剧作的情节发展方式也发生了变化,"《鬼魂奏鸣曲》坚持戏剧形式,所以无法将互不相干的生活摹写成平行发展的各个情节。只是在第一幕中可以展现人物的孤立,因为在这里他们不是对白的载体,而只是对白的对象。第二幕中他们聚到一起吃'鬼魂宴',将他们的命运组合成一个戏剧情节。在布鲁克纳的《罪犯》中则不一样。五个单个情节平行发展,这一平行展开在时间维度上与共时性舞台相符。当然这些情节之间也

① 彼得·斯丛狄. 现代戏剧理论 (1880—1950)[M]. 王建,译. 北京:北京大学出版社,2006:111.
② 彼得·斯丛狄. 现代戏剧理论 (1880—1950)[M]. 王建,译. 北京:北京大学出版社,2006:112.

有关联性，但是不是像戏剧形式所要求的，都与某个情境有具体联系，而是每个情节都各自与同一个主题有关，即判决与公正之间的协调与不协调关系"①。在《罪犯》的第一幕中，依照松散的并置式的组合原则，揭示了这座房子中的一些房客出于不同的动机而走上犯罪的道路：为了让孩子上学，一个家道衰落的老妇人卖掉了姐夫托她保管的首饰；一个年轻姑娘想带着婴儿一起自杀，但杀死婴儿后自己却在死亡面前退缩了，因此成了杀婴犯；一个女厨子杀了情敌，为了报复却将嫌疑转嫁到情人头上；一个年轻人为了隐瞒自己的同性恋倾向，在法庭上作了有利于敲诈犯的伪证；一个年轻的职员为了和他朋友的母亲一起去国外旅行，拿了出纳处的钱。显然，把这些发生在不同空间（三层楼房中彼此相隔的房间）中的人的"故事"联系在一起的，是犯罪这一"主题"。"第一幕不是戏剧式地描述这一切，不是一个个要素环环相扣，而是毫不相关地平行展开，限于少数简洁的场面，回顾过去，预示将来，更多的是暗示，而不是展现真正的事件。各个场面不像戏剧中一样，不是在封闭的功能性中彼此相生，而是叙事性自我的作品，这一自我将灯光轮流对准房子的这个或那个空间。观众听到的是对白的碎片。当他明白了其中的意思，可以设想会发生什么时，反光镜继续摇下去，照亮另一个场面。一切都被叙事性地相对化，嵌入一个叙述动作之中。单个场面不像在戏剧中具有独霸的权力，光每一刻都可能离开它，将它踢回到黑暗之中。这同时表明，这里的现实不是自己在戏剧中敞开，或者始终处在戏剧的敞开性中，而是必须首先在一个叙事过程中得到开掘。这一叙事性不让它的自我作为叙述者发言，所以它不能放弃对白，但却可以让对白自己否定自身。"② 与第一幕多样化处理不同的是，第二幕却呈现出了相对的"一体性"。在这里，共时性舞台仍然存在，但刑事法院的三层楼代替了出租公寓，而各个单独空间与叙事情节之间的关系也随之发生了变化。此时，叙事的焦点不再是为了展示大都市生活的方方面面，而是法庭判决的机械一致。正是"法院"这一场所，正是法院判决的"机械一致"性，把在不同法庭中审理的不同的案件联系在了一起。在形式上与第一幕不同的是，在第二幕中，"场面的转换不再基于叙事者的自由，不再由他先转向这个，然后再转向

① 彼得·斯丛狄. 现代戏剧理论（1880—1950）[M]. 王建，译. 北京：北京大学出版社，2006：112-113.
② 彼得·斯丛狄. 现代戏剧理论（1880—1950）[M]. 王建，译. 北京：北京大学出版社，2006：114-115.

那个形象群体。重要的是将各个法庭审理的片段凝结成一个统一的法庭图景。为了达到这一目的,按照追求虚假一致性的多米诺原则将各个片段之间的过渡模糊化。其中一个诉讼在审判长说出'犯罪事实清楚'之后中断,场面暗了下来,另一个诉讼法庭亮了起来,观众进入到一个新的诉讼之中,新的审判长说同一句话作为开始,'犯罪事实清楚'"①。"在紧随的两场之间没有有机的纽带,两者之间的连续性是伪装的,两个场面通过某个它们共同参与的第三者的关系被联结到一起,即法院的观念。"② 也就是说,是"法院"这一"场所",把在各个法庭中审理的案件故事组合到了一起。事实上,从深层的关联性看来,第二幕中的依"场所"来组合情节与第一幕中的依"主题"来组合情节并没有本质性的区别,因为"主题"(topic)这个概念正是由"场所"(topos)这个概念发展而来的。关于"主题"和"场所"之间的内在联系,下文还将展开论述,这里就此打住。

(三) 主题—并置叙事的变体

上面我们论述的是主题—并置叙事的"正体"。所谓主题—并置叙事的"正体",我们指的是:① 这种叙事模式是构建整个叙事文本的基本组织原则;② 构成文本的每一条叙事线索都是完整的、独立的存在;③ 整个文本的每一个组成部分都是叙事性的,也就是说,这些叙事线索都是一个一个的"子叙事";④ 整个文本的每一个组成部分都是"小说类"的叙事。既然有"正体",也就必然会有相应的"变体"。对应"正体"的四种情况,我们也可以概括出主题—并置叙事的四种"变体":① 主题—并置叙事并不是构建整个文本的组织原则,而是在文本的局部成为表达、强化主题或观念的手段③;② 构成文本的"子叙事"的完整性、独立性被破坏;③ 构成整个文本的组成部分中有的是非叙事性的;④ 除了"小说类"的叙事,文本的组成部分中还可能有非小说类的叙事(如诗歌、新闻报道等)。当然,也许还会有其他的"变体",我们这里

① 彼得·斯丛狄. 现代戏剧理论(1880—1950)[M]. 王建,译. 北京:北京大学出版社,2006:115.
② 彼得·斯丛狄. 现代戏剧理论(1880—1950)[M]. 王建,译. 北京:北京大学出版社,2006:116.
③ 当然,无论是单一的线性叙事还是复线的主题—并置叙事,都可以表达主题或观念,正如鲍里斯·托马舍夫斯基所说:"主题成分的安排,主要有两种类型:a. 所用主题材料内部的因果——时间联系;b. 所述内容的同时性,或脱离内容自身因果联系的主题更迭。"(鲍里斯·托马舍夫斯基. 主题[M]//什克洛夫斯基. 俄国形式主义文论选. 方珊,等译. 北京:生活·读书·新知三联书店,1989:111.)但是,由于主题本身的漂浮性和难以把握性,对单线叙事的主题、意义或观念的概括总是难免仁者见仁、智者见智,而通过将相关主题的叙事并置起来,其主题、意义或观念就变得相对固定起来。

只是对最常见的几种加以介绍。

把叙事的进程打断,在线性的文本中插入一个或多个并置性的故事,这种手法在中外的叙事作品中都较为常见。如《圣经·创世记》中在叙述约瑟的故事时插入"犹大和他玛"的故事就是一个非常经典的例子。"犹大和他玛"的故事在《创世记》的第38章,处于约瑟被哥哥们卖掉(第37章)与约瑟在护卫长波提乏家为仆(第39章)这两章之间。E. A. 施派泽认为这一章是"一个完全独立的章节",它与"约瑟的故事毫不相干,只是打断了第一场戏的结束"。① 对此,美国学者罗伯特·阿尔特评述道:"正如施派泽与其他人所认为的这故事的插入,使人对约瑟的命运的确产生了一种悬念感和时空感,直到他在埃及出现。但是,施派泽没能发现他玛和犹大的故事与约瑟的故事在题旨和主题上的密切联系,这就暴露出即使最出色的传统圣经学术的局限性。"② 看上去,"犹大和他玛"的故事似乎与"前""后"的叙事单元之间没有必然的联系,但事实上,这种联系是存在的,因为正如有学者所指出的:"《圣经》中的叙事各卷不仅仅是毫无关联的故事堆积到一起,众所周知,它们是由故事组合在一起,构成了更大的叙事结构。"③ 当然,如果我们仅仅以因果联系去阅读《圣经》中的故事的话,那么这里确实是找不到我们需要的那种联系,然而,在《圣经》中,"构成叙事体系的单元之间,有多种多样的连接关系,从而产生出情节结构。不同单元间的主要关系有因果关系、平行关系和对比关系"④。如果知道了《圣经》叙事单元之间联系的多元性,那么我们就不会贸然地得出"犹大和他玛"的故事在内容上显得有点"离题"、在形式上则游离于整个叙事线索之外的结论了。其实,"正是从离题开始,经过一整组明晰的平行与对比,该章也就明确地与叙述主体联系起来"⑤。说得明白一点就是:约瑟的故事与"犹大和他玛"的故事正是在共同的"主题"之下被关联因而被"并置"在一起的。为了便于论述,我们还是先来看看第37章与第38章在"主题"上究竟存在何种关联。第37章讲的是约瑟被哥哥们卖掉的故事:由于约瑟是其父年老时所生,所以很受雅各的宠爱——"他给约瑟做了一件彩衣"。"约

① 罗伯特·阿尔特. 圣经叙事的艺术 [M]. 章智源,译. 北京:商务印书馆,2010:6.
② 罗伯特·阿尔特. 圣经叙事的艺术 [M]. 章智源,译. 北京:商务印书馆,2010:6-7.
③ 西蒙·巴埃弗拉. 圣经的叙事艺术 [M]. 李锋,译. 上海:华东师范大学出版社,2006:143.
④ 西蒙·巴埃弗拉. 圣经的叙事艺术 [M]. 李锋,译. 上海:华东师范大学出版社,2006:97.
⑤ 罗伯特·阿尔特. 圣经叙事的艺术 [M]. 章智源,译. 北京:商务印书馆,2010:9.

瑟的哥哥们见父亲爱约瑟过于他们,就恨约瑟,不与他说和睦的话。"这还罢了,约瑟做的两个梦更是让他的哥哥们心生恶意。一次梦的是捆禾稼之事:"我们在田里捆禾稼,我的捆起来站着,你们的捆来围着我的下拜。"另一次梦的则是:"看哪,我又做了一梦,梦见太阳、月亮与十一个星星向我下拜。"于是,在一次放羊时,约瑟的各位哥哥们把他卖给了以实玛利人,他们把他带到埃及去了。而且,他的各位哥哥还剥下了约瑟的那件彩衣,在用羊血染红了这件彩衣后把它交给了雅各,雅各哀哭不已。这时,在接下来的一章中,叙述者把约瑟的故事暂时搁置起来,而把笔墨转向了约瑟的一个哥哥犹大的故事:

> 那时,犹大离开他兄弟下去,到一个亚杜兰人名叫希拉的家里去。犹大在那里看见一个迦南人名叫书亚的女儿,就娶她为妻,与她同房,她就怀孕生了儿子,犹大给他起名叫珥。她又怀孕生了儿子,母亲给他起名叫俄南。她又复生了儿子,给他起名叫示拉。她生示拉的时候,犹大正在基悉。犹大为长子珥娶妻,名叫他玛。犹大的长子珥在耶和华眼中看为恶,耶和华就叫他死了。犹大对俄南说:"你当与你哥哥的妻子同房,向她尽你为弟的本分,为你哥哥生子立后。"俄南知道生子不归自己,所以同房的时候,便遗在地,免得给他哥哥留后。俄南所做的在耶和华眼中看为恶,耶和华也就叫他死了。犹大心里说:"恐怕示拉也死,像他两个哥哥一样。"就对他儿媳他玛说:"你去,在你父亲家里守寡,等我儿子示拉长大。"他玛就回去住在她父亲家里。

后来,犹大的妻子死了。某一天,犹大和他的朋友希拉上亭拿去。而此时,"他玛见示拉已经长大,还没有娶她为妻,就脱了她做寡妇的衣裳,用帕子蒙着脸,又遮住身体,坐在亭拿路上的伊拿印城门口。犹大看见她,以为是妓女,因为她蒙着脸。犹大就转到她那里去,说:'来吧!让我与你同寝。'他原不知道是他的儿媳妇。他玛说:'你要与我同寝,把什么给我呢?'犹大说:'我从羊群里取一只山羊羔,打发人来给你。'他玛说:'在未送以前,你愿意给我一个当头吗?'他说:'我给你什么当头呢?'他玛说:'你的印,你的带子和你手里的杖。'犹大就给了她,与她同寝,她就从犹大怀了孕。他玛起来走了,除去帕子,仍旧穿上做寡妇的衣裳"。应该说,整个故事是非常富有

戏剧性的。仔细分析犹大的这个故事与约瑟的故事，我们不难发现它们在"主题"方面的相似性：就算不是长子，在特定的条件下也是可以有继承权的，而这正是把这两个故事联系起来的内在原因。正如罗伯特·阿尔特所正确指出的："自从有了犹大及其后代的故事后，这种联系便被赋予一个正当的主题。它和整个约瑟故事一样，也和整卷《创世记》完全一样，论及长子继承权这个铁律的更改，证明非长子在命运一波三折之后亦可延续家族。另外人们还可以说，这个插入的章节也含有对家族的嘲讽，如约瑟，最小的儿子，会像他所做的那个梦一样，最终统治他的兄长们，和约瑟一样排行老四的犹大也会成为以色列众王之先祖，这也是《创世记》38章结尾处想要揭示给我们的。"①

除了这种"主题"上的联系，《创世记》叙事的高明之处还在于为这两个"并置"性的故事设计了其他的联系：在第37章有约瑟的"彩衣"和"山羊"（"他们宰了一只公山羊，把约瑟的那件彩衣染了血"），正是染了羊血的彩衣把雅各给骗了，使他以为约瑟被恶兽撕碎了；而第38章也出现了"衣裳"和"山羊羔"，也正是他玛的衣裳骗过了犹大的眼睛，使他把自己的儿媳妇当成了妓女，并被迫许以山羊羔。而且，"衣裳"这个意象还被叙述者用来作为第38章与第39章之间的联系：在第39章中，约瑟在埃及成了护卫长波提乏家的仆人，由于他生得"秀雅俊美"，所以经常受到波提乏之妻的引诱，而约瑟始终没有接受其引诱。有一天，妇人又拉住约瑟的衣裳说："你与我同寝吧！"约瑟挣脱着跑出去了，但衣裳落在妇人手里，于是她便恶人先告状，对家里人说约瑟要与她"同寝"……同样是欲与对方"同寝"的要求，同样是因为"衣裳"，但在第38章犹大的故事中，"衣裳"骗过了犹大而使之与儿媳妇"同寝"；而在第39章约瑟与波提乏之妻的故事中，波提乏之妻欲与约瑟"同寝"的要求被拒绝，那件"衣裳"却骗过了波提乏及其家人，使他们相信了波提乏之妻的谎言。

众所周知，《圣经》是西方文学最主要的源头之一，它的叙事方式对后来的影响是非常巨大的。就在线性的文本中插入一个或多个并置性的故事以固定或强化主题或意义而言，很多小说家在其小说中都采用了这种手法，只是限于篇幅，这里就不再举例说明了。不仅小说如此，很多电影也同样采用了这种手

① 罗伯特·阿尔特. 圣经叙事的艺术 [M]. 章智源，译. 北京：商务印书馆，2010：10.

法来强化意义和增强诗意，很多所谓"诗的电影"或多用"平行蒙太奇"手法拍摄而成的电影，就经常可以发现这种并置性的场景或情节，而格里菲斯、爱森斯坦、普多夫金、杜甫仁科、柯静采夫等导演，都是这方面的大师。另外，值得在此强调一下的是：在中国古代的各类叙事作品中，无论是就整个文本还是就文本的组成单元而言，采用主题—并置叙事的叙事作品都不在少数。这与中国民族文化传统中的一种被称作"类比思维"或"关联思维"的特殊的思维方式有关。尤·勒·克罗尔注意到："类"的思维方法为了"揭示自然界和社会中的同类现象，为了指定人应当适应宇宙及其范例、节奏，为了注意观察宇宙对人类行为的反应，古代的中国人构成了世界模式——'统一的连续性'，世界可以最简单地分为两个'类'——阴和阳。每一类的各种客体，尽管从当代思维角度来看，是相距甚远，儒家则认为它们是彼此相连的，而且和谐地相互作用着。不过，每一个'类'的兴旺与优势，在时间上同另一个'类'的兴旺与优势是水火不相容的"[①]。类"是一种根据世界上各种客体、性质、力量的本性，设计它们相互行为模式的范畴。根据这种学说，客体、性质、力量在相似的情况下相互和谐地发生作用，而在它们的本性不同时则互相排斥。'同一类'客体的互相和谐作用，被认为是同呼声与回声、人体与影子、磁铁与铁相类比的关系。'类比说'既是因果论的一种特殊的代替说法，又是中国文化分类的基础"[②]。对此，俄国汉学家李福清说得好："这些从中国哲学材料中得出来的结论，对于理解古代和中世纪中国文学家们的艺术与形象思维，对于理解中世纪后期演义小说和章回小说评注家的思维原则，是非常重要的。"[③] 当然，关于中国古代的"类比思维"或"关联思维"对主题—并置叙事的影响及其给中国叙事传统带来的特征，情况甚为复杂，笔者以后会写专文探讨，这里就不再赘述了。

关于"子叙事"的完整性、独立性被破坏的情况，为了节省篇幅，我们这里仅举前面提到的英国作家大卫·米切尔的《云图》为例。《云图》由六个相

① 李福清. 中世纪中国历史演义形象结构中的类比原则 [M]. 白嗣宏, 译//李福清. 汉文古小说论衡. 北京：人民文学出版社, 1997：78.
② 李福清. 中世纪中国历史演义形象结构中的类比原则 [M]. 白嗣宏, 译//李福清. 汉文古小说论衡. 北京：人民文学出版社, 1997：79.
③ 李福清. 中世纪中国历史演义形象结构中的类比原则 [M]. 白嗣宏, 译//李福清. 汉文古小说论衡. 北京：人民文学出版社, 1997：78 - 79.

对独立的故事组成，时间跨度为从 19 世纪到未来的"后末日时代"，空间则波及全球：① 1850 年前后，太平洋，罹患寄生虫病的美国公证人亚当·尤因从查塔姆群岛乘船回国，航行途中目睹让人震惊的场面；② 1931 年，比利时西北部的西德海姆，身无分文的英国作曲家罗伯特·弗罗比舍在音乐大师门下经历诸多的爱恨情仇；③ 1975 年，美国加州布衣纳斯·耶巴斯，小报记者路易莎·雷冒着巨大的危险调查核电站工程中的腐败和雇凶杀人事件；④ 21 世纪初，英国，被黑道追杀的出版人蒂莫西·卡文迪什被软禁在一家养老院中，苦不堪言；⑤ 反乌托邦时代的未来，内索国，宋记餐厅克隆人服务员星美-451 反抗着缔造和剥削克隆人群体的社会；⑥ 后末日时代的未来，夏威夷，失去父亲的牧羊少年扎克里与高科技文明幸存者不期而遇。显然，这是我们概括出来的故事，而事实上，除了第六个故事是被完整地叙述出来的外，其他故事都是被分割开的，而且，作者的"分割"颇具匠心：五个故事均被一分为二，这被分开的两个部分围绕着第六个故事呈对称地排列。从下面列出的全书的目录，即可看出《云图》的排列或组合方式：

亚当·尤因的太平洋日记

西德海姆的来信

半衰期：路易莎·雷的第一个谜

蒂莫西·卡文迪什的困难经历

星美-451 的记录仪

思路剎路口及之后所有

星美-451 的记录仪

蒂莫西·卡文迪什的困难经历

半衰期：路易莎·雷的第一个谜

西德海姆的来信

亚当·尤因的太平洋日记①

至于构成整个叙事文本组成部分中的非叙事性或非小说类叙事的问题，小

① 大卫·米切尔. 云图 [M]. 杨春雷，译. 上海：上海文艺出版社，2010.

说家米兰·昆德拉和哲学家汉娜·阿伦特①都甚为推崇的海尔曼·布洛赫的小说《梦游人》（三部曲）就提供了极好的范本。《梦游人》的叙事结构正是本文所论述的主题—并置叙事，这一点是毋庸置疑的，米兰·昆德拉在其专门探讨小说艺术的著作《小说的艺术》中就准确地指出："在《梦游人》与其他 20 世纪的伟大壁画（普鲁斯特的、穆齐尔的、托马斯·曼的等）之间，有一个根本的不同：在布洛赫的小说中，构成全书的一致性的不是情节的连续性，也不是传记的（一个人物、一个家庭的）连续性，是另一个东西，不大看得见不大捉得住，它是秘密的——同一主题（人面对价值的堕落）的连续性。"② 正是在同一主题之下，海尔曼·布洛赫在《梦游人》中"并置"了五条线索，按照米兰·昆德拉的说法就是："它由五个因素，即五条有意混杂的线组成。① 基于三部曲中三个主要人物：帕斯诺、艾斯克、于格诺的短篇小说；② 关于安娜·温德灵内心世界的中篇小说；③ 对一所军队医院的报道；④ 关于救济院一位姑娘的叙事诗（部分是诗）；⑤ 对于价值堕落所作的哲学论述（用学术语言写成）。"③ 在这五个组成部分中，既有非叙事性的哲学论文，又有新闻报道和诗歌等非小说性的叙事，所以我们说《梦游人》是主题—并置叙事的变体。米

① 在《黑暗时代的人们》一书中，汉娜·阿伦特有专文论及海尔曼·布洛赫。在该文中，汉娜·阿伦特把海尔曼·布洛赫称为"不情愿的诗人"："海尔曼·布洛赫不由自主地成为了一位诗人。他天生就是诗人，但他并不想成为诗人——这正是他天性（nature）的根本特征。这一特征启发了他最杰出的书中的戏剧性情节，并成为他生活的基本冲突。"（汉娜·阿伦特. 黑暗时代的人们 [M]. 王凌云，译. 南京：江苏教育出版社，2006：102.）应该说，这一概括是非常准确的：尽管他非常的"不情愿"，但诗人的本性还是让他在写小说时有意无意地追求着那种诗歌特有的"同时性"氛围，从而造成了其小说的独特性。在该文中，汉娜·阿伦特还分析了海尔曼·布洛赫为了达到"同时性"的效果，而试图将时间做空间化处理的努力。"尽管西方所有对时间的沉思，从奥古斯丁的《忏悔录》到康德的《纯粹理性批判》，都把时间视为一种'内感'（innersense），然而在布洛赫那里则相反，时间具有的是一般被视为空间的功能。时间乃是'最内在的外部世界'（innermost external world），也就是说，它是一种感觉，通过它，外部世界被内在地给予我们。……另一方面，空间范畴对他来说也并非外部世界的范畴，因为它立刻就被人呈现在'自我之核'中了。无论人是想通过'神话'还是想通过'逻各斯'来支配敌对的'非我'，他都只能通过'消灭'和'废除'时间来进行，'而这种废除时间就被称为空间'。因此，对于布洛赫来说，音乐这一通常被视为最密切地与时间相连的艺术，恰恰是在'把时间转换为空间'。音乐'废除了时间'，而这当然总是意味着'废除了匆忙奔向死亡的时间'，它把'序列'变形为'共在'（coexistence），他称之为'对时间进程的建筑化'，在其中完成了'人类意识中对死亡的直接废除'。"（同上，第 123 - 124 页）"显然，在这里还包括了对同时性的获得，它把一切序列都转化为共在。因此，世界这一由时间性构成的过程，连同它在经验上的丰富性，都在这种同时性中呈现出来，就如同它是被一位神的眼光所观照的那样，他把一切都置于同时性之中。"（同上，第 124 页）而在布洛赫看来，"对同时性的需要乃是所有史诗和诗歌的真正目标"。（海尔曼·布洛赫：《詹姆斯·乔伊斯与当代》，转引自上书第 125 页）
② 米兰·昆德拉. 小说的艺术 [M]. 孟湄，译. 北京：生活·读书·新知三联书店，1992：45.
③ 米兰·昆德拉. 小说的艺术 [M]. 孟湄，译. 北京：生活·读书·新知三联书店，1992：69 - 70.

兰·昆德拉则借用了音乐上的术语,把这种叙事方式称为复调叙事或叙事的"复调法"。"音乐上的复调,是指同时展开两个或若干个声部(旋律),它们尽管完全合在一起,仍保持其独立性。"① 所谓复调,显然是与其对立面"单线结构"相比较而言的。而事实上,小说从其刚诞生的时候开始就极力逃避"单线性",但遗憾的是:在后来的小说历史发展中却事与愿违,小说的主流还是无可避免地走向了注重因果关联的线性叙事结构。但对于那些有着独特的艺术个性和艺术追求的作家来说,他们却总是能打破因果线性逻辑的限制,创作出富有独创性的"复调小说"来。米兰·昆德拉说得好:"小说从其历史的开初就企图逃避单线性,并在一个故事持续的叙述中打开几个缺口。塞万提斯叙述了唐吉诃德的直线旅行。但是,在唐吉诃德的旅行中,他遇见了其他人,他们都讲述了他们的故事。在第一卷中有四个故事。这四个缺口使人走出了小说的直线情节。"② 当然,在米兰·昆德拉的眼里,《唐吉诃德》也许还算不上真正的"复调小说","因为这里没有同时性。借用斯克洛维斯基③的术语,这是小说'盒子'里的玩意儿"④。而陀思妥耶夫斯基的《群魔》却是创造出了真正的"复调法":"《群魔》这本小说如果您从纯技巧的角度分析,您就会发现它由三条并行跃进的线组成,严格说来,它们也可以构成三个独立的小说:① 老斯塔伏洛基恩和斯杰潘·维尔科文斯基的爱情的讽刺小说;② 斯塔伏洛基恩和她全部恋情的浪漫小说;③ 一个革命小组的政治小说。由于书中所有人物之间互相都认识,小说在情节虚构上所采用的一种巧妙的技巧便轻而易举地把这三条线连成一个不可分割的整体。"⑤ 然而,如果拿海尔曼·布洛赫的复调法与陀思妥耶夫斯基的复调法相比,就可以看出"前者走得远得多":"在《群魔》中,三条线尽管各有不同,都属于同一类(三个小说故事),而在布洛赫那里,五条线的各类从根本上就不一样:长篇小说、短篇小说、报道、诗、论文。把非小说性的类合并在小说的复调法中,这是布洛赫的革命性创举。"⑥ 也许,有人会认为:"这五条线并没有被足够地焊接到一起。事实上,安娜·温德灵并不认识艾斯克,救济院的那个姑娘永远不曾听说过安娜·温德灵的存在。所以,任何虚构小说的技巧都不可能把这五条各自不同、不相遇也不相交的线统一在一

①② 米兰·昆德拉. 小说的艺术 [M]. 孟湄, 译. 北京: 生活·读书·新知三联书店, 1992: 70.
③ 即 Viktor Shklovsky (1893—1984), 现一般通译为维克托·什克洛夫斯基, 俄国形式主义批评家, 代表作有《散文理论》(百花洲文艺出版社有刘宗次的中译本, 1994 年版)等。
④ 米兰·昆德拉. 小说的艺术 [M]. 孟湄, 译. 北京: 生活·读书·新知三联书店, 1992: 70.
⑤⑥ 米兰·昆德拉. 小说的艺术 [M]. 孟湄, 译. 北京: 生活·读书·新知三联书店, 1992: 71.

个整体中。"① 针对这种看法,米兰·昆德拉回答说:"它们只是通过一个主题而被连在一起。但是,这种主题的结合,我认为是足够的。……在布洛赫那里,小说的五条线同时并进,互不交错,由一个或几个主题所统一。"②

在米兰·昆德拉看来,对于真正的复调小说来说,海尔曼·布洛赫的《梦游人》还有"缺陷":"伟大的复调音乐家们的一个基本原则是各声部平等:任何一个声部都不能超越其他,任何声部都不能充当简单的伴奏。然而在我看来,《梦游人》第三卷的缺陷在于五个'声部'的不平等。第一条线(关于艾斯克与于格诺的短篇小说)在篇幅上所占的位置远远超过其他的线,它在篇幅上的优越尤其在于它以艾斯克和帕斯诺为中介,与前两卷相连接。因此,它吸引了更多的注意力,并有可能把其他四条线的作用缩减为简单的伴奏。第二,巴赫的赋格不能缺少它所有声部中的任何一个,反过来说,我们却可以把关于安娜·温德灵的中篇小说或关于价值观念堕落的论文作为独立的文章来想象,它们的缺少使小说既不失去其意义又不失其明了性。"③ 对于米兰·昆德拉来说,要形成真正的复调小说,在叙述上必须采用一种"小说对位法",而"小说对位法的必要条件是:① 各'线'的平等;② 整体的不可分割"④。按照这个标准,米兰·昆德拉认为他自己创作的小说《笑忘录》是真正的"复调小说",因为创作出了这篇小说,他感到"非常非常地骄傲,确信自己发现了虚构一个故事的方法"⑤。《笑忘录》这部长篇小说是由七部篇幅较短的小说构成的,它的特色在于:不仅整个文本是由"子故事"构成的,而且其中的"子故事"也是由更小的"子故事"构成的。比如说,其中题为《天使们》的第三部的情节构成是:"① 关于两个大学生和他们的轻生;② 自传性故事;③ 对一本女权主义的书所作的批评;④ 关于天使与魔鬼的寓言;⑤ 艾吕雅飞翔在布拉格上空的故事。这几个故事互为存在,缺一不可,互相衬托,互相说明,共同探讨一个主题,即一个疑问:'天使是什么?'唯有这个疑问将它们联在一起。"小说的第六部也叫《天使们》,其结构和内在联系是这样的:"① 关于达米娜之死的梦幻故事;② 关于我父亲的死的自传故事;③ 音乐学的思考;④ 对于忘却这个毁灭布拉格的灾难所作的思考。父亲与被她的孩子们所折磨的达米娜之间有什么联系呢?借用现实主义者们所熟悉的一句话,这是在同一主题的桌子

① 米兰·昆德拉. 小说的艺术 [M]. 孟湄,译. 北京:生活·读书·新知三联书店,1992:71-72.
②③④ 米兰·昆德拉. 小说的艺术 [M]. 孟湄,译. 北京:生活·读书·新知三联书店,1992:72.
⑤ 米兰·昆德拉. 小说的艺术 [M]. 孟湄,译. 北京:生活·读书·新知三联书店,1992:73.

上，'一架缝纫机与一把雨伞的相遇'。复调小说与其说是技巧性的，不如说更富于诗意。"①

既然说到"诗意"，那么，主题—并置叙事是否就是"诗性叙事"呢？显然，这个问题涉及主题—并置叙事的性质，因此是非常重要的。下面，我们就试着来回答它。

三、主题—并置叙事是一种空间叙事

"诗性叙事"当然是一种重要的叙事现象，也是笔者以后准备研究的课题。那么，主题—并置叙事究竟是不是诗性叙事呢？经过慎重考虑之后，我们的答案是否定的。当然，从语言学的角度看，"诗性叙事"与主题—并置叙事在话语的构成方式上确有其共同之处："诗性叙事"在形式上也具有"并置"的特点，在话语的构成方式上，也是把本该属于"组合关系"或"毗连性关系"的线性链条以几组在属性上为"聚合关系"或"相似性关系"的平行或并列的链条代替，或者说，"诗性叙事"把本质上属于诗歌话语组合方式的"聚合原则"或"相似性原则"运用到了本该属于叙事文话语组合方式的"组合原则"或"毗连性原则"上了②。但这种形式上的相似之处，只能算是把主题—并置叙事看作"诗性叙事"的必要条件，而非充分必要条件。如果我们说"诗性叙事"

① 米兰·昆德拉. 小说的艺术 [M]. 孟湄, 译. 北京：生活·读书·新知三联书店, 1992：73.
② 罗曼·雅各布逊认为："话语段（Discourse segments）的发展可以沿两条不同的语义路线进行，这就是说，一个主题（topic）是通过相似性关系或者毗连性关系引导出下一个主题。由于这两种关系分别在隐喻和换喻当中得到了最集中的体现，看来最好用'隐喻过程'这一术语来称谓前一种情形，而用'换喻过程'来说明后一种情形。"（罗曼·雅各布逊. 隐喻和换喻的两极 [M]. 张祖建, 译//伍蠡甫, 胡经之. 西方文艺理论名著选编（下卷）. 北京：北京大学出版社, 1987：429.）其实，这里所说的"相似性关系"或"隐喻过程"，也就是索绪尔所说的"聚合关系"，而"毗连性关系"（相邻性关系）或"换喻过程"，也就是索绪尔所说的"组合关系"。一般而言，在诗歌中，"聚合关系"往往占主导地位，而在叙事作品中，占主导地位的则是"组合关系"，正如有学者所指出的："从语言学观点看，词语进入非诗歌文本是按照组合关系而非聚合关系连缀起来的；而在诗歌文本中它们却是依据聚合原则组织起来的。聚合关系亦称对等关系。"（见白春仁为黄玫的《韵律与意义：20世纪俄罗斯诗学理论研究》一书所写的"序"）既然"诗性叙事"带有诗歌的特征，那么，其话语组织方式也就必然是：像诗歌那样把属性上有"聚合关系""相似性关系"或"对等关系"的一组话语单元放到语言的"组合轴"上，从而使这些话语单元在形式上呈现出一种"并置"关系。也就是说，"诗性叙事"的话语组织方式无非是把"诗歌"的特性嫁接到"小说"之上。如此看来，本文论及的海尔曼·布洛赫之所以写出了有着主题—并置叙事模式的小说，是与他的诗人本性分不开的（汉娜·阿伦特把海尔曼·布洛赫称为"不情愿的诗人"）。在某种程度上，我们可以说：是"诗人"和"小说家"之间的身份冲突及其寻求平衡的努力，造就了海尔曼·布洛赫那独具特色的主题—并置叙事。

是一种主题—并置叙事，这个命题大体上可以成立；而倒过来说主题—并置叙事是一种"诗性叙事"，那就大谬不然了。

看来，从形式上"并置"这一特点，我们并不能很好地发现主题—并置叙事的性质。既然如此，我们还是来考察"主题"吧。事实上，在这个问题上，"主题"确实更为重要，因为共同的"主题"才是把《人是怎样结婚的》《梦游人》《笑忘录》这类叙事作品组合为一个整体的根本性的要素，有了主题，此类作品才会有所谓的"叙事性联系"，也就是说，"主题"才是造成各个"子叙事"在形式上"并置"的原因而不是相反。

正如前面所提及的，"主题"这个概念正是由"场所"这个概念发展而来的。而"场所"正是一种"空间"，所以我们认为：主题—并置叙事其实是一种空间叙事。下面，我们就来对"场所"与"主题"之间的发展演变关系略作梳理。

在西方的地理学、语言学、修辞学以及哲学中，"场所"都是一个非常重要的概念。"场所"这个概念在古希腊时期就非常重要，其拉丁文的表述为"topos"。目前，"topos"的中文对译词一般为"空间"，这是不准确的，因为古希腊时期还没有我们当今的"空间"概念，更好的译法应该是"场所"（或"处所"）。最初，"场所"是非常具体的空间，只有当某一个空间和具体的人物、事件以及时间结合在一起的时候，才能成为真正的场所，而此一场所则构成了一个"叙事空间"，正如有学者所指出的："当空间和时间元素、人的行为和事件结合在一起的时候，空间变成了场所，体验的多样性是叙事空间的最为重要的特征。"① 而且，"场所"的意义和功能还不止于此。按照挪威建筑理论家诺伯格·舒尔茨的说法，"场所是具有清晰特性的空间"②，"场所是存在所不可缺少的一部分"③；甚至，场所还具有"精神"或"灵魂"："'场所精神'（genius loci）是罗马的想法。根据古罗马人的信仰，每一种'独立的'本体都有自己的灵魂（genius），守护神灵（guaraian spirit）这种灵魂赋予人和场所生命，自生至死伴随人和场所，同时决定他们的特性和本质。"④ 后来，"场所"（topos）一词的用法被大大扩展了，"'topos'的概念，是希腊哲学中的重要概

① 冯炜. 透视前后的空间体验与建构 [M]. 李开然，译. 南京：东南大学出版社，2009：74.
② 诺伯格·舒尔茨. 场所精神：迈向建筑现象学 [M]. 施植明，译. 台北：田园城市文化事业有限公司，1995：5.
③ 诺伯格·舒尔茨. 场所精神：迈向建筑现象学 [M]. 施植明，译. 台北：田园城市文化事业有限公司，1995：6.
④ 诺伯格·舒尔茨. 场所精神：迈向建筑现象学 [M]. 施植民，译. 台北：田园城市文化事业有限公司，1995：18.

念,是形成修辞学和记忆术的基础"①。美国史学理论家菲利普·J. 埃辛顿在其《安置过去:历史空间理论的基础》一文中这样写道:"名词场所(地点)在西方修辞学和逻辑学话语中有着漫长的历史。在我们用于任一研究主题或关注对象的日常术语中,'主题'(topic)均源于场所(topos)。在亚里士多德的《范畴篇》——西方第一部关于逻辑的论著中,场所是辩护或反驳陈述的合乎逻辑的策略。尽管亚里士多德从未明确地界定这一术语,但它极有可能是借自把地理位置用作记忆方法的广泛实践。"② 关于"topos"的本质特征及其各种用法,罗兰·巴尔特有很好的总结:

> 对场所的隐喻方法,比其抽象定义更为重要。首先,为什么需要场所?亚氏说,因为为了记住事物,识认出事情发生的场所就足够了(因此,场所是有关观念、条件、训练、记忆术等的联想因素)。因此,场所不是论证本身而是被排列其内的"格架"。所以,每一种形象都使一个空间观念与一个储藏所、一种局部化、一种"开采"相联系:一个区域(在此可发现论证),一条矿脉,一个圆圈,一个方形,一眼泉,一口井,一处宝藏,甚至一个鸽子窝(W. D. Ross)。迪马赛说:"场所是基本单室,在那里不妨说可以找到有关一切主题的话语材料和论证。"一个经院派逻辑学家探讨场所的家具性质,把它比喻为一个指示容器内容的标签(pyxidum indices)。对西塞罗来说,取自场所的论证针对讨论的案例呈现自身,"有如字母相对于有待书写的字词":所以场所形成了由字母表构成的十分特殊的储存室——一个形式之体,本身并无意义,而是通过选择、排列、充实化来决定其意义。③

看来,场所不只是一个纯粹的地方,作为一个特殊的空间,场所也收集事件、经历、历史甚至语言和思维,事件存在于一个场所,就等于存在于一个框架性的事物综合体之中。当然,从本义来讲,场所就是各种事件发生于其中的一种特殊的地方(空间);但从引申义讲,场所则可指代容纳某类主题的话语或思想于其中的框架性的"容器"。就"收集"的事件而言,它们可能发生在同一时期,但更多的事件恐怕还是发生在不同的历史时期,可不管怎么说,它

① 香山寿夫. 建筑意匠十二讲 [M]. 宁晶,译. 北京:中国建筑工业出版社,2006:136.
② 菲利普·J. 埃辛顿. 安置过去:历史空间理论的基础 [J]. 杨莉,译. 江西社会科学,2008(9):241-253.
③ 罗兰·巴尔特. 符号学历险 [M]. 李幼蒸,译. 北京:中国人民大学出版社,2008:68-69.

们都汇集到"场所"这一空间中了。因此,"场所"中的事件总是呈现出一种多重叠加、互在其中的共时性特征。总之,正如菲利普·J. 埃辛顿所指出的:"'场所'以种种方式触及实质性的问题,它们不仅是时间问题,也是空间问题,它们只能在时空坐标中才能得以发现、阐释和思考。"①

如此看来,把一系列"子叙事"统一在同一个"主题"中,也就等于统一在同一个"场所"也即同一个"空间"中。"子叙事"也正是在这同一个"空间"中而形成一种"并置"性结构的,正是在这个意义上我们说主题—并置叙事是一种空间叙事。当然,在存在于不同时期的不同的主题—并置式的叙事作品中,其具体"空间"的保留程度并不一样,其中既有像《布拉格小城画像》《小城畸人》《米格尔街》《果园城记》这类有具体"空间"(场所或地方)可寻的作品,也有像《人是怎样结婚的》《人是怎样死的》《梦游人》《笑忘录》之类仅存抽象"主题"的作品。由于"主题"毕竟是一种发展了的"空间",所以一般来说,对于主题—并置性的叙事作品,像《人是怎样结婚的》《人是怎样死的》《梦游人》《笑忘录》之类仅存抽象"主题"的小说,其空间特性只有经过仔细地分析和研究之后才会呈现出来;相比较而言,像《布拉格小城画像》《小城畸人》《米格尔街》《果园城记》这类既有共同"主题"又描绘了一个具体"地方"作为故事之"容器"的小说,② 其空间特性是比较容易发现的。

对于仅存抽象"主题"的主题—并置叙事,我们在前面已经作了较为详尽的考察,这里就不再赘述了;至于各个主旨相同的"子叙事"还保留在同一个具体"空间"(场所)中的情况,为了使本文概括的叙事模式更加具有普适性(既适用

① 菲利普·J. 埃辛顿. 安置过去:历史空间理论的基础 [J]. 杨莉,译. 江西社会科学,2008 (9):241-253.
② 事实上,像《布拉格小城画像》《小城畸人》《米格尔街》《果园城记》这类小说,其"主题"往往是由一个具体的地方——小城造成或给定的:小城独特的氛围、风俗和文化传统,造成了其中居民共同的性格特征,而这种性格特征往往也就是小城的性格特征,对这种性格特征的描写和概括,也即此类小说的"主题"。比如,在舍伍德·安德森的《小城畸人》中,其"主题"(也即小说所谓的"中心思想")就是:因为封闭,小城中的每一个人都把自己形成的经验或掌握的知识看成"真理",而"使人变成畸人的,便是真理"——"记住这个中心思想,我才得以理解我以前不能理解的许多人和事。"(舍伍德·安德森. 小城畸人 [M]. 吴岩,译. 上海:上海译文出版社,1983:3.)作家在创作此类小说时,只会把那些符合该"地方"("空间")性格特征的材料放进文本中去,师陀在《果园城记》1946年版的"序"中说得好:"这小书的主人公是个我想象中的小城,……它在我心目中有生命,有性格,有思想,有见解,有情感,有寿命,像个活的人。我从它的寿命中切取我顶熟悉的一段:从前清末年到民国二十五年,凡我能了解的合乎它的材料,全放进去。这些材料不见得同是小城的出产,它们有乡下来的,也有都市来的,要之在乎它们是否跟一个小城的性格适合。"(转引自《果园城记》"新版后记")总之,是"小城"为"合乎它的材料"提供了"场所"("空间")或"主题"。

于文字性的叙事作品，也适用于各类图像叙事作品），下面，我们的分析就舍弃《小城畸人》《米格尔街》这类小说，而转向一件著名的图像叙事作品——古希腊雅典卫城上帕提农神庙（一译帕台农神庙）垄间壁上的一组雕塑①。

熟悉古希腊艺术史的人都知道，帕提农神庙共有两组著名的叙事性雕塑作品，其中一组位于东西两侧呈三角形的屋顶山花上②，另一组则位于四面的垄间壁上。屋顶山花上的一组雕塑雕刻的是雅典的保护女神雅典娜诞生（东侧山花）及其与海神波塞冬因竞争雅典的保护者而决战的故事（西侧山花）。③ 雕塑

① 如果考虑到图像是一种比文字还要早得多的表达或叙事媒介，这种考察就尤其显得有意义，因为它可以为主题——并置叙事这种重要的叙事模式找到更早的渊源；而且，发现主题——并置叙事在不同的表达媒介（不仅文字叙事、图像叙事中，甚至在口语叙事中，我们也可以发现这种模式）中的适用性，可以为它的普适性找到依据，并为我们的研究奠定更为坚实的基础。

② 有山花的屋顶往往会形成一块巨大的空间，因此它迫切需要人们对它进行装饰，"这样做或许是出于现实的考虑（掩盖山花上的石工的需要），也或许是因为这个位置是如此的引人注目，以至于用它来表现某种具有象征意义的事物的潜力不可能被人们忽视"。（马克·D. 富勒顿. 希腊艺术 [M]. 李娜，谢瑞贞，译. 北京：中国建筑工业出版社，2004：27.）说起来，在山花上进行装饰的历史是非常久远的，"公元前 6 世纪初——至少是在用雕塑装饰垄间壁、檐壁和额枋之前的那个时代，雕塑最初是被刻在神庙的山花上的。整个古典时期，在那些有建筑雕塑的神庙里，山花都处在最常见的位置上，并且在古典时期之后仍然很流行，这一点可以从罗马帝国到新古典主义风格的华盛顿特区的建筑中窥见一斑"。（同上，第 27 页）而且，与垄间壁、檐壁和额枋等相比，山花上的雕塑有其优势和特色："在山花雕刻作为整个雕塑装饰一部分的神庙上，山花就处于最突出的位置。因为，相对于垄间壁或檐壁上的人像而言，山花上的人像更高也更大些（是迄今为止最大的建筑雕塑），而且只有建筑物的两个主要的正面才有。这块空地本身要求比近似方形的小块的垄间壁更加复杂的叙事构图，但是又不像连续的檐壁，它规定了一个只能从一个视角观看的封闭的结构。"（同上，第 27 页）

③ 现在，要仅仅从图像上辨认出帕提农神庙山花上雕塑的主题已经是不可能的了，"因为仅从现存的文物看，山花上的雕塑是帕提农神庙的所有雕塑中人们了解最不全面的。由于 7 世纪被改造成了教堂，增添了一个半圆壁龛和窗户，帕提农神庙东侧山花的中心部分被彻底毁坏。剩余的其他大部分雕像都于 19 世纪初在英国的埃尔金公爵的活动中被运到英国，这虽然起到了保护雕像本身的作用，但是关于雕像最初的安排的背景信息已经全部散失"。对此，幸亏有公元 2 世纪保沙尼亚斯（Pausanias，也有人译作保桑尼阿斯）的一小段记载："当你走进一个叫帕提农的神庙时，山花上的一切雕塑都与雅典娜的出生有关；远远的另一边的山花上的雕塑讲的是雅典娜同波塞冬之间关于谁是这个国家的保护者而进行争论的故事（《希腊记事》）。"无疑，要确认帕提农神庙山花上雕塑的主题，保沙尼亚斯的这段记载是至关重要的，因为，"尽管建筑上的装饰倾向于重现某个故事，但是这两个神话故事中的任何一个都没有在另外一个古代建筑中再次出现过，它们也没有在任何别的早于帕提农神庙的现存的希腊艺术中出现过。对人物形象所表现的主题进行确认（或者叫'图像学'）是一门比较科学；没有保沙尼亚斯提供的线索，我们不可能解读帕提农神庙山花上的雕塑群，因为我们没有任何可供参考的框架"。（马克·D. 富勒顿. 希腊艺术 [M]. 李娜，谢瑞贞，译. 北京：中国建筑工业出版社，2004：27 - 29.）在保沙尼亚斯的时代，雅典已经衰落，但由于其保留了众多的古代遗迹而在当时就成了著名的旅游景点。幸亏有保沙尼亚斯的雅典之行，要不然我们关于帕提农神庙就不会有目前这样清晰的了解，正如英国学者玛丽·比尔德所说："实际上，我们今天关于帕台农神庙的态度和看法的了解主要仰仗于一位名叫保桑尼阿斯（Pausanias）的作家，出生于今天的土耳其的希腊人，写了不少类似今天的'文化旅行指南'一类的东西。他在希腊旅行的时候，这个国家已经变成了罗马帝国的一个舒适的没有武装对抗的省份，虽然在公元 2 世纪的时候，那里的人们还留有遭受罗马人野蛮镇压的痛苦记忆。在他那个时候，雅典多少还是一个自鸣得意的大学城，也是一个带有显著特点的古代传统遗址。和今天一样，当时雅典的那些历史遗迹就已经成为旅游的热点了。"（玛丽·比尔德. 帕台农神庙 [M]. 马红旗，译. 北京：商务印书馆，2008：25 - 28.）

家选择帕提农神庙可用于装饰面积最大的屋顶山花来雕刻雅典的保护女神雅典娜的故事,无论从哪个方面来说都是顺理成章的①。正如有学者所指出的:"东侧山花上的故事强调了让雅典娜成为有着光辉历史的雅典的最合适的代表的那些品质,而西侧山花上刻画的故事则说明了这位女神强烈渴望成就这一角色赋予她的使命以至于心甘情愿地与波塞冬进行竞争。"② 与后面我们所要论及的垄间壁上的浮雕一样,山花墙壁上的浮雕在雕刻风格上不重惟妙惟肖地再现,而是显得有点模棱两可,"浮雕人物缺乏明确的特征,只能通过姿势和衣着来进行区分,这说明预想中的观赏者是一位熟知微妙的图像学知识的内行"。③ 其实,说古希腊人"熟知微妙的图像学知识",多少有点以今知古的生搬硬套。在我看来,与其说古希腊人熟知只有在现代才产生的图像学知识,还不如说他们对图像这一特定的艺术形式的叙事功能有出色的把握。正如我在《图像叙事与文字叙事——故事画中的图像与文本》一文中所指出的:图像作为空间艺术在叙述时间进程中的事件的时候有其天然的缺陷性,它一般只能选取时间上的某一个"瞬间"性的场景加以表现,这就给故事画带来了一个重要的特点——其叙述对象往往不是现实生活中实实在在发生过的事件,而是存在于其他文本中的"故事",即故事画往往是对已在其他文本中叙述过的众所周知的"故事"的再一次叙述,而这就是故事画多为神话故事画、历史故事画和宗教故事画的根本性原因。④ 当然,除了对叙事媒介或叙事手段的考虑之外,古希腊人的图像风格还有一个深层次的考虑:他们为了崇尚秩序、理性、统一,为了强调所谓的"同质性",往往排斥一切与城邦精神不合的"异质性"的东西,所以他们在创造雕塑或绘画等图像作品时,总是预设了观者对城邦的历史或神话都非

① "东侧山花或前墙的正面雕像选择的故事主题对于一座专门供奉雅典娜的神庙来说是合乎情理的,而且这个故事本身人尽皆知。宙斯在使美提斯——知识女神受孕后,把她吞入肚以防被爱吃醋的夫人赫拉觉察到。后来宙斯得了一种无法忍受的头痛病,他的儿子赫菲斯托斯就用斧头砍开他的头颅来缓和他的头痛病,结果雅典娜从他的身体里跑了出来,她发育正常而且全副戎装……"(马克·D. 富勒顿. 希腊艺术 [M]. 李娜,谢瑞贞,译. 北京:中国建筑工业出版社,2004:29.)"西侧山花上的人物浮雕描绘的是一个不大为人所知的完全带有地方色彩的故事。据说在雅典早期的历史上,雅典娜与波塞冬竞争雅典的保护者的地位。他们两个人都要给雅典人民一种礼物,能给雅典人带来更多利益的那个人将会赢得这场比赛的胜利。雅典娜带来了一个橄榄树枝,波塞冬带来了一个咸水泉。显而易见,前者拥有价值更大的资源,但两位神却为此发生了争执,最后宙斯用一个霹雳进行了神圣的干预,问题才得以解决。"(同上,第32页)
② 马克·D. 富勒顿. 希腊艺术 [M]. 李娜,谢瑞贞,译. 北京:中国建筑工业出版社,2004:33.
③ 马克·D. 富勒顿. 希腊艺术 [M]. 李娜,谢瑞贞,译. 北京:中国建筑工业出版社,2004:34.
④ 龙迪勇. 图像叙事与文字叙事——故事画中的图像与文本 [J]. 江西社会科学,2008 (3):28-43.

常了解，至于非城邦的异族人了解不了解图像的意义，他们是不管的。在论及帕提农神庙的这种图像风格时，美国艺术史家马克·D. 富勒顿说得好："雅典人却并不仅仅把这种同质看作一种便于叙事的手段，他们强调这种同质不仅是为了夸耀自己的伟大，也是为了排斥不属于雅典的一切事物。在传播其内容给其他不熟悉雅典当地神灵、习俗和法律的人时，对雅典艺术表现得漠不关心，这并不是因为外行的观众不存在，而是因为充其量外行观众的存在与否对雅典人来说毫无意义。"① 而崇尚同质性的秩序和理性、排斥异质性的混乱和"他者"，正是希腊城邦精神的本质性内容，也正是帕提农神庙四面垄间壁上的一组叙事性雕塑的共同主题。值得指出的是，对于当时的希腊人来说，他们未必就有明确的抽象的"主题"观念，但他们把四个主旨差不多的故事一起安排在帕提农神庙这样一个共同的场所之中，正是"主题"源于"场所"的一个活生生的例证，而这一组雕塑的叙事模式就是本文所概括的主题—并置叙事——显然，这应该是我们目前所能见到的最早的主题—并置叙事作品之一。

众所周知，神庙建筑无论是对于一个民族还是对于一个村落共同体来说，都是非常重要的，它在某种程度上就是该民族或村落共同体的化身，而雕刻在神庙上的各类图像往往就是该民族或村落共同体精神的象征。就帕提农神庙来说，两面山花墙上雕刻的是雅典的守护女神雅典娜的故事，而四面的垄间壁则分别雕刻的是象征雅典城邦精神的四个为了建立秩序而排斥异己的故事。下面，让我们按东西南北的方位对这四个故事略作介绍。东面垄间壁上雕刻的是众神与巨人之战。这个故事在赫西俄德的《神谱》中有较为完整的记载，讲的是天神乌兰诺斯与大地该亚生了三个力大无比、目空一切而且长了100只臂膀和50个脑袋的巨人②，该亚伙同这三个巨人儿子与天庭为敌，最后，奥林匹亚山上的众神在赫拉克勒斯的帮助下，终于把巨人打败了。在这里最重要的是，"故事情节中有一段讲述了奥林匹亚众神是怎样成为宇宙（字面上的意思是'秩序'）中最杰出的领袖的故事，因此，这个故事对于希腊人的宗教信仰所起的作用如同圣经中的'创世纪'在基督教中所起的作用。这个故事也在希腊历

① 马克·D. 富勒顿. 希腊艺术 [M]. 李娜, 谢瑞贞, 译. 北京：中国建筑工业出版社，2004：34.
② 赫西俄德在《神谱》中是这样描写这几个巨人的："该亚和乌兰诺斯还生有另外三个魁伟、强劲得无法形容的儿子，他们是科托斯、布里阿瑞俄斯和古埃斯——三个目空一切的孩子。他们肩膀上长出一百只无法战胜的臂膀，每人的肩上和强壮的肢体上都还长有五十个脑袋。他们身材魁伟、力大无穷、不可征服。在天神和地神生的所有子女中，这些人最可怕……"（赫西俄德. 工作与时日 神谱 [M]. 张竹明, 蒋平, 译. 北京：商务印书馆，1991：30-31.）

史上较早和较晚的神庙山花、垄间壁和檐壁上的雕像中出现过。由于巨人比众神更难驯服和驾驭，因此人们相信这个故事在宗教艺术上的普遍出现是因为它象征了秩序战胜混乱、文明战胜野蛮"①。西面垄间壁上雕刻的是希腊人与亚马孙女勇士战斗的故事。这个故事在雕塑等图像作品中的表现虽然没有与巨人战斗的故事那么早，但在后来尤其是在古风时期的艺术中越来越频繁地出现。其实，就在帕提农神庙中，除了垄间壁上的雕塑，这个故事也在神庙中供奉的雅典娜女神塑像手中的盾牌外部表面出现过。亚马孙女勇士生活在遥远的小亚细亚地区，她们英勇善战，与希腊人在希腊本土和国外都有冲突，阿喀琉斯、赫拉克勒斯和提修斯等三位英雄都分别在某个时候与亚马孙女勇士有过单独的会战，而最后一场战争导致了亚马孙女勇士对雅典报复性的袭击。"由于垄间壁上的人像没有完整地保存下来，因此希腊人与亚马孙女勇士的战斗是否就是垄间壁上描绘的故事，这一点尚不清楚，但它很可能是雅典娜手中盾牌上描绘的那个故事。"② 不管怎么说，西面垄间壁上雕刻的是希腊人与亚马孙女勇士战斗的故事是毫无疑问的。而这个故事表现的主题与众神和巨人之战的主题是一致的："亚马孙女勇士与希腊人的不同体现在两个方面。第一，她们不是希腊人。亚马孙女勇士表现出的男子气概以及她们有时看起来像男女同体的相貌，使得她们中的许多人只能根据其东方风格的（西徐亚人或波斯人的）服装和军备才能辨认出来。作为野蛮部落的人们，亚马孙女勇士代表着威胁城邦制度的异族人，因为这个城邦制度具有、主张并依赖高度的文化相似性。第二，亚马孙女勇士虽是女人却并没有依照城邦制度给女人规定的角色行事。希腊人感到恐怖的不仅仅是她们性别变形的面貌和行为，她们完全排斥男性并把男性当作自己生育的工具这一点也使希腊人感到很恐怖。因此，亚马孙女勇士的存在代表了古希腊社会存在的实际性别角色的完全倒置……她们注定要被雅典的人们和英雄们打败，这象征着社会秩序本身的维护。"③ 帕提农神庙南面垄间壁上雕刻的是希腊人与半人半马的怪物战斗的故事。半人半马的怪兽以个人或集体的方式与希腊人发生过无数次战斗，其中最为著名也是经常出现在建筑雕塑上的故事是拉庇泰族人在其国王佩里特胡斯和王后希波达美亚的婚礼上和婚礼后，同半人半马的怪兽山陀尔人斗争的故事：控制不住酒量的半人半马的怪兽开始在婚

① 马克·D. 富勒顿. 希腊艺术 [M]. 李娜, 谢瑞贞, 译. 北京：中国建筑工业出版社, 2004: 55-56.
②③ 马克·D. 富勒顿. 希腊艺术 [M]. 李娜, 谢瑞贞, 译. 北京：中国建筑工业出版社, 2004: 56.

礼上拐走拉庇泰族妇女和青年，拉庇泰族男人先是在婚礼上保护他们的家眷免遭拐骗，而后斗争又延伸到战场。而这正是帕提农神庙南面垄间壁上雕刻的故事。"像亚马孙女勇士一样，半人半马的怪兽生活在具有高度文明的希腊社会的边缘（在希腊的东部和北部或非常偏僻的地区），它们的战败与巨人以及亚马孙女勇士的战败一样，可以看成是有序战胜混乱、文明战胜野蛮、希腊人战胜外邦人的另一个标志。但是……一般来说，半人半马的怪兽表现很好，除非遇到某种东西（酒精和色欲的混合物）它们才会失去理智和控制。半人半马的怪兽的这种双重性格使一些人认识到，与其说它们是希腊社会的外部威胁不如说它们是这个社会的内部威胁：真正的威胁不是来自外部野蛮人而是来自人类自身的野蛮性——这就是每个人身上都会表现出来的个人的生理需要与社会需要之间的矛盾和斗争。……个人自身的这种思想斗争对整个希腊城邦的文化起着十分重要的作用，因为，这种文化在很大程度上是依赖于参与城邦文化建设的人民的理性和节制才得以存在下来的，这种由帕提农神庙完全体现出来的理性和节制的品质也在古典时期雅典人的精神风尚中位于中心地位。"① 帕提农神庙北面垄间壁上雕刻的是著名的特洛伊城陷落的故事。当然，从表面看来这个故事与前面说到的三个故事不太一样，因为在前面三个故事中，希腊人与之战斗的都是和常人大大不同的"怪物"，而特洛伊人呢？"他们不是怪兽，除了生活在沿海的小亚细亚（到帕提农神庙那个时代已完全属于希腊的领土）以外，他们甚至都称不上是异族人。在风俗习惯上，他们好像与古风时期的希腊人也没有太大的不同。"② 而古希腊人之所以把这个故事与其他三个故事一起并置在帕提农神庙的垄间壁上，是出于两个方面的考虑：一是出于敬神的需要。正如马克·D. 富勒顿所说："特洛伊城的陷落与其说是特洛伊人自身的错误造成的，不如说是奥林匹亚众神和希腊人坚决为得到他们认为属于自己责任范围的地区而辩论的结果。由于特洛伊人失去了强有力的众神的支持和宠爱，这本身就足以让希腊人把他们看作异族；要知道，在雅典人的自我界定中受神宠爱是十分重要的一个方面。"③ 二是出于树立男性权威的需要。在古希腊，哲学家们总是把男性归属于形式/灵魂，而把女性归属于物质/肉体，因此常有所谓"理

① 马克·D. 富勒顿. 希腊艺术 [M]. 李娜，谢瑞贞，译. 北京：中国建筑工业出版社，2004：57-58.
② 马克·D. 富勒顿. 希腊艺术 [M]. 李娜，谢瑞贞，译. 北京：中国建筑工业出版社，2004：58.
③ 马克·D. 富勒顿. 希腊艺术 [M]. 李娜，谢瑞贞，译. 北京：中国建筑工业出版社，2004：58-59.

性的男人"和"感性的女人"之说。由于理性是构成城邦灵魂的本质性特征，故被认为缺乏理性的女性的地位是不高的，而"特洛伊战争这个故事也隐含着厌恶女人的潜台词，因为这场战争的大部分责任似乎都归咎于女人和女神（海伦、厄里斯、赫拉、雅典娜和阿佛洛狄忒）"①。

总之，帕提农神庙垄间壁上的雕塑叙述了围绕相同主题而展开的多个故事，这些故事中的每一个都表现了两个截然不同的对立面之间的斗争②。而雅典人之所以要把这些主题相同的故事并置在神圣的帕提农神庙的垄间壁上，与他们想确立个人或城邦的地位有关——城邦之内个人在同辈人中的地位，一个城邦在其他城邦中的地位，或者希腊人在整个世界的地位。这种对自身本体地位的探寻，当然总是与对"他者性"的探索联系在一起，正如有学者所指出的："对事物本体的定义并不仅限于认识到它是什么，可能是什么或应该是什么；对事物本体的定义还应包括对其他方面的探索，这就是还要认识到它不是什么，不可能是什么或不应该是什么。没有对事物'他者性'的考虑而进行的自我定义是不可能的。帕提农神庙垄间壁上的人物形象表现出的每种矛盾和冲突都象征着与另一物（或他者）的关系。"③ 城邦的存在当然需要理性、秩序、节制等必不可少的品质，然而，"城邦是脆弱的；因为它有很多敌人，这些敌人不仅存在于城邦之外，也存在于城邦之内；有些敌人是显而易见的，而另外一些却远非如此。事物的他性远不只是与自身不同的属性——它包括一切违反城邦制定的各项规则的事物和行为"④。只有在战胜一切不利于城邦确立的"他者"之后，城邦制度及其与之联系在一起的理性、秩序、节制等品质才可能建立起来。当然，这些故事所表现的这种"主题"是我们后人概括出来的，雅典人本身未必有如此明确的观念，但雅典人把这些"主题"相同或相近的故事并

① 马克·D. 富勒顿. 希腊艺术［M］. 李娜，谢瑞贞，译. 北京：中国建筑工业出版社，2004：59.
② 其实，在古希腊，表现这种与"他者"或敌人斗争的故事，不仅仅限于雕塑、绘画等图像作品，而是几乎遍及当时的几乎所有的叙事活动。美国学者 M. W. 布伦戴尔就专门研究过索福克勒斯悲剧中的这种主题，而写成了《扶友损敌：索福克勒斯与古希腊伦理》一书。（M. W. 布伦戴尔. 扶友损敌：索福克勒斯与古希腊伦理［M］. 包利民，等译. 北京：生活·读书·新知三联书店，2009.）而且，不仅古希腊的作家、艺术家们创作出了这种"主题"的叙事作品，当时的思想家们也对这种故事及其与之相关的"主题"进行了深层次的思考，从而建构起了反映城邦本质的政治科学——这正是美国学者萨克森豪斯的著作《惧怕差异——古希腊思想中政治科学的诞生》所研究的课题。
③ 马克·D. 富勒顿. 希腊艺术［M］. 李娜，谢瑞贞，译. 北京：中国建筑工业出版社，2004：54-55.
④ 马克·D. 富勒顿. 希腊艺术［M］. 李娜，谢瑞贞，译. 北京：中国建筑工业出版社，2004：59.

置在象征着城邦本身的帕提农神庙的垄间壁这一特定的"场所"中，其做法本身就富有象征意义，我们至少可以说：它为一种重要的叙事模式——主题—并置叙事提供了其较早的范例和最初的形态。

　　后来，随着人们抽象能力的不断提高，随着亚里士多德、西塞罗、昆体良等思想家的不懈探索，"场所"逐渐与其原来的空间属性剥离而被抽象成为"主题"。于是，主题—并置叙事的空间属性也就日渐从"显在"变为"隐在"；而且，主题—并置叙事这种叙事模式也日渐从图像叙事领域转移到了文字叙事领域。但不管怎么说，主题—并置叙事的空间属性是本质性的、根源性的，这是任何人都抹杀不了的；而且，它首先是出现在图像叙事这种早期的叙事形式中的①。本研究所分析的雕刻在帕提农神庙垄间壁这一特定"场所"中的一组图像性的故事，正好为此提供了极好的例证。如此看来，主题—并置叙事确实是一种具有普适性的叙事模式，它不仅在图像叙事中可以找到早期的重要例证，而且在文字叙事中更是大量地存在。

《叙事丛刊》第 4 辑，中国社会科学出版社，2012 年版

① 在文字诞生之前，图像就已经被人类用来表意、交流和叙事，在中外各地发现的大量史前岩画就是明显的证据。所以，我们认为图像叙事是比文字叙事早得多的一种叙事形式；而且，就是在文字诞生之后，在人类生活的早期，它也是比文字叙事更为重要的一种叙事形式。当然，在文字诞生之前，口语也是一种重要的表达或叙事媒介；而且，在口头叙事中，主题—并置叙事模式也肯定是早就存在的，但千百年以前的口头叙事早就烟消云散，我们无法找到其存在的证据，所以对口头叙事中主题—并置叙事模式的考察我们只好付之阙如。

复杂性与分形叙事
——建构一种新的叙事理论

叙事是人类与生俱来的一种基本的人性冲动,它的历史几乎与人类的历史一样古老。然而,把叙事这一重要的现象正式纳入研究的视野,却是非常晚近的事。20世纪60年代末,受结构主义影响,叙事学(narratology)作为一门学科在法国正式诞生。自叙事学诞生以来,尽管它也曾走入低谷,但总体而言却是呈现出一片欣欣向荣、蓬勃发展的态势。目前,全球范围内的叙事学研究正方兴未艾,受到不少研究者(不仅仅是文学研究者,也包括不少史学、哲学、传播学、艺术学等领域的研究者)的强烈关注。而且,近年来的叙事学研究也在不断反思传统的结构主义经典范式的局限,而呈现出跨学科、跨媒介的趋势。然而,由于在哲学方面受决定论的影响①,在文艺理论方面受亚里士多德《诗学》的影响(认为一件完整的叙事作品必须包括开端、高潮和结局),

① 决定论是一个明确的形而上学学说,它认为一个确定的原因,在给定的条件下总是会导向一个明确的结果。拉普拉斯于1814年曾经这样写道:"我们应当把宇宙现在的状态看成它前面状态的结果和它后继状态的原因。假设在一个瞬间,一个智者能够理解自然界中的所有力和组成它的生命的各自情况,而且一个智者有足够的能力分析这些数据,它将能把宇宙中最大的天体运动到最轻的原子运动都包含进一个公式中,对它而言,没有什么是不确定的,未来就如同过去一样历历在目。"——这段话虽然没有出现"决定论"的字眼,但后来经常被作为"决定论宣言"来引用。但决定论是个历史概念,其基本含义的确定也有着一个历史变迁的过程。关于决定论的起源及其历史,学者们的看法并不一致。比如说,哲学家哈金(Ian Hacking)就认为必然性和决定论的学说很早以前就存在,只是到了19世纪,决定论才受到侵蚀和质疑;而历史学家波特(Thedore Porter)则认为"决定论"这个词自18世纪末才开始使用,"在19世纪中叶以前,'决定论'一直是关于个人意志,即否定人类自由的理论,并且一些词典中仍然将此作为它的第一含义。在19世纪50年代和60年代期间,部分原因是由于统计讨论的结果,形成了它的现代的、更一般的含义,即世界的将来是由其现在的结构完全决定的"。(参见欧阳莹之.复杂系统理论基础[M].田宝国,周亚,樊瑛,译.上海:上海科技教育出版社,2002:271-273.)

以往的叙事学研究在结构或形式方面基本上局限于对因果—线性的叙事规律的探讨，而忽视了对非线性叙事的分析和研究。而事实上，自20世纪以来的很多叙事作品（尤其是一些具有创造性的叙事作品）都具有非线性的叙事结构，如果不对非线性叙事现象进行实践考察和理论概括，我们就无法解释那些具有复杂结构的现代、后现代叙事作品，从而使文学研究和文学评论限于"失语症"的尴尬境地。正是有感于此，所以笔者近年来的研究非常关注非线性叙事现象，并将其纳入由笔者首先提出的"空间叙事学"的理论体系之中。在《试论作为空间叙事的主题—并置叙事》一文中[1]，我考察了一种因共同"主题"而把几条并无因果关联、在时间和空间上也可能相距甚远的叙事线索联系在一起的非线性叙事模式——"主题—并置叙事"。本文要考察的则是另一类非线性叙事现象，在此类叙事作品中，事件与事件之间仍然存在着因果联系，不过这些事件并不形成一个接一个的线性序列，而是在某个关节点上叙事的线条会产生"分岔"（一个作为"后果"的事件是由多个作为"前因"的事件或事件链条所导致，而一个作为"前因"的事件则可能导致多个"后果"事件或事件链条），而且，在"分岔"后的叙事线上还可能发生持续的"分岔"现象。本文借助专门分析复杂性现象的混沌理论和分形几何，首次将这种非线性叙事命名为"分形叙事"[2]。下面，我们就拟对分形叙事这一重要但还没有得到很好研究的叙事模式进行较为全面、深入地考察和分析。

[1] 龙迪勇的《试论作为空间叙事的主题—并置叙事》一文最初载于《江西社会科学》2010年第7期。这篇论文被中国人民大学复印报刊资料《文艺理论》2010年第9期、《高等学校文科学术文摘》2010年第5期所转载，《中国社会科学文摘》2011年第1期则做了观点摘要。

[2] 谢雪梅在《虚构叙事中时间的分形》一文中也提及"分形"问题，这是到目前为止我们能找到的唯一一篇论及"叙事"与"分形"问题的中文论文。但从该文的思想取径和分析的具体叙事作品来说，其"分形"与我在本文中提出的"分形叙事"还不是一回事。谢雪梅从现象学的时间观念入手，来探讨现代小说独特的叙事时间，她认为："现象学的时间图式表明总是有着过去或者将来投射在我们所处的现在之上，这就仿佛我们聆听音乐时的感觉，在当下延续着先前对音乐感觉之时预期着此后的音乐之流。""过去、现在与将来因此可以集合在一个统一体之中，可以被看作一种非线性的时间形态，即是表现成为一种分形的时间场域。"可见，谢雪梅主要考察的是过去、现在与将来集合在一个统一体之中的时间"涌现"现象。谢雪梅还进一步把现象学细分为"意识"现象学（海德格尔）、"身体"现象学（梅洛—庞蒂）和"话语"现象学（德里达），并以它们分别分析了三部现代经典小说——威廉·福克纳的《喧哗与骚动》、马塞尔·普鲁斯特的《追忆似水年华》与詹姆斯·乔伊斯的《尤利西斯》中的时间问题。（谢雪梅的论文刊载于《文艺理论研究》2009年第1期，此论文体现了她的核心思想，在其同题的博士论文中有更详尽的阐述）

一、世界的复杂性

我们生活在一个高度复杂的世界上。无论是自然世界、人类社会还是意识宇宙，我们只要把探究的触角稍稍深入其中，就能感觉到那种无所不在的复杂性。这种复杂性既与世界本身的复杂性有关，也与我们自身存在的有限性和短暂性有关：空间是广阔无边的，而我们却只能生活在一个小小的地方；时间是绵延不尽的，而我们的生命却不足百年；世上的万事万物此消彼长、乱象纷呈，而我们的知识却总归是有限的……也许，有人会觉得，我们生活于其中的世界到底是简单的还是复杂的，这是一个见仁见智的问题，来自不同学科、具有不同哲学观念和不同文化修养的人可能会做出截然不同的回答。而且，这个问题的答案可能还是历史性的，在不同的历史时期，人们的回答也是有差异的：在科学革命之前，人们肯定会认为世界是复杂的，因为"在17世纪科学革命之前，世界似乎被'混沌'（chaos）所主宰。……没有迹象显示，这个令人困惑的世界是由有秩序的简单法则所支撑"[①]。然而，随着科学革命的兴起，随着伽利略、牛顿等科学巨匠的一系列重大发现，人们发现世界其实是挺简单的，它只是受少量基本规则的支配。进入20世纪以来，由于相对论、量子力学的出现，也由于战争的警醒、科技的飞速发展以及生活方式的急剧变迁，人们逐渐意识到：世界其实一点也不简单，而是有着毋庸置疑的复杂性；我们之所以有时会觉得世界是简单的，并不是世界的复杂性有所减少，而是我们对复杂的世界做了简单化的理解和处理。的确，无论是自然世界、人类社会还是思维世界，呈现在我们眼前的都不是一个简单的系统，而是一个具有无限复杂性的迷宫般的"多体系统"——这才是我们身处其中的这个世界的本质性特征。

当然，我们这里所说的"复杂性"与"简单性"其实并不是截然对立的，而是相对的、辩证的：作为一个系统呈现出来世界确实是复杂的、混沌的，但构成这一系统的基本元素及其基本规律却又是简单的、明了的。因此，所谓的"复杂性"并不是空中楼阁，而是由少数简单的基本元素在几种基本规律的支配下相互作用而形成的，所以"复杂性"说到底其实是由"简单性"组合或叠加而成的。欧阳莹之说得好："根据业已在实验上充分证实的物理学理论，宇

[①] 约翰·葛瑞本. 深奥的简洁：从混沌、复杂到地球生命的起源[M]. 张宪润, 译. 长沙：湖南科学技术出版社, 2008: 1.

宙中所有为人们共知的稳定物质都由三种基本粒子通过四种基本相互作用结合而成①。在最基本层次上的这种同质性（homogeneity）和简单性（simplicity）表明：我们周围所能看到的事物表现出来的无限多样性（infinite diversity）和复杂性（complexity）只能是组合的结果。组合（composition）不仅仅是聚集，组合物的组分之间存在着相互作用，通过这种相互作用会形成复杂的结构；但它还不仅仅是相互作用，它在表现组分特性的同时，还传递着作为整体而新产生的特点。组合，对于我们认识宇宙像基本粒子定律一样重要，对认识我们自身更为重要，因为我们每个人都是一个复杂的组合系统，我们参与复杂的生态、政治和社会经济系统中的一些活动。"②对一个系统而言，一般性的组合即可导致复杂性的产生，而多元素和大尺度对组合则产生高度的复杂性，"大尺度的组合特别能激起人们的兴趣，因为它产生了高度的复杂性和无限的可能性。亿万个原子结合成物质，在一定的条件下，这种物质可以从固体转变为液体。数以百万计的人在一个国民经济系统中，在一定的条件下，也可以从繁荣走向衰落。更一般地说，无数的个体组织起来，形成了一个动态的、易变的、自适应的系统。虽然要对外界环境产生反应，但该系统的演化主要依照由其组分间的相互关系所产生的复杂的内部结构进行。在大尺度组合所产生的可能性之'海洋'中，即使是我们最熟悉的一般理论所涉及的范围也仅仅像一艘'船'"③。正是因为深刻体会到了简单元素的组合可以导致复杂系统的产生，所以美国作家爱伦·坡特别推崇他所谓的"小诗"，而认为"长诗"事实上是不存在的："我认为长诗是不存在的。我坚持，'一首长诗'这么一个短语，不过是措词上明显的矛盾。"④ 既然如此，那么该如何解释像《失乐园》这样的篇幅很长的诗歌作品呢？爱伦·坡这样写道："如果我们认为这部伟大作品是诗的话，那么就只有把它看成仅仅是一系列的小诗。"⑤总之，爱伦·坡认为："没有

① 三种基本粒子是指电子和两种轻夸克。除此之外，还是21种已知的基本粒子，它们是中微子、电子和中微子的两套副本、有较重质量的夸克以及它们的反粒子，但这些粒子不形成稳定的物质，仅仅在高能宇宙线或粒子加速器中才能够发现。四种基本相互作用是引力、电磁力和两种核相互作用。（参见欧阳莹之. 复杂系统理论基础 [M]. 田宝国，周亚，樊瑛，译. 上海：上海科技教育出版社，2002：357.）
②③ 欧阳莹之. 复杂系统理论基础 [M]. 田宝国，周亚，樊瑛，译. 上海：上海科技教育出版社，2002：1.
④⑤ 爱伦·坡. 诗的原理 [M]. 杨烈，译//刘象愚. 爱伦·坡精选集. 济南：山东文艺出版社，1999：635.

什么长诗，所谓长诗就是许多短诗的接续，然后给人一个整体印象。"① 长诗如此,长篇小说又何尝不是。其实，一切篇幅较长的、复杂的文学作品的写作秘密就在于"组合"之中。这种组合机制，就像是中国古代的建筑群落往往是由四合院这一基本的建筑"单元"组合而成的一样。

近几十年来，复杂性问题日益引起来自有着不同学科背景的学者们的关注。在物理学、生物学、数学、心理学乃至建筑学等领域，都产生了不少讨论复杂性问题的重要成果。但让人感到遗憾的是：复杂性问题却并没有引起哲学界的重视。正如法国学者埃德加·莫兰所指出的："无论在科学思想里，在认识论思想里，还是在哲学思想里，复杂性的问题现在仍然是不受重视的。当你们考察发生于波普尔、库恩、拉卡托斯、费耶阿本德、汉森、霍尔顿之中的盎格鲁—撒克逊的认识论的重大辩论时，会发现主题都是关系到合理性、科学性、非科学性等，而不涉及复杂性的问题。这些哲学家的出色的法国弟子们，想到复杂性没有出现在他们导师的论著中，因此就断定复杂性的问题是不存在的。不过在认识论的范围里，也还存在着一个很大的例外，这与法国科学哲学家加斯东·巴什拉有关。他认为复杂性是一个基本的问题，因为根据他的看法自然界没有简单的事物，只有被简化的事物。但是巴什拉没有把这个关键的思想特别地加以发展，使它停留为一个孤立的思想。"② 因此，尽管人文学科领域的学者们也意识到了复杂性问题的存在，但由于种种原因，并没有在这方面产生重大的理论成果。

就文学界而言，自 20 世纪以来，不少有创造力的作家倒是意识到了复杂性的存在，也确实写出了一些具有高度复杂性的叙事作品。然而，由于种种原因，文学理论界却在这方面基本上没有作为。这种状况与建筑理论界形成了鲜明的对照。建筑一向是各种社会思潮和理论趋势的风向标和晴雨表（至少在西方如此），像著名的"现代""后现代"思潮，都是首先在建筑界吹起号角，然后才逐渐把影响扩展到其他文化领域的。就复杂性现象而言，建筑界不仅创作出了一系列具有高度复杂性的作品，而且在理论上也有所阐述。美国建筑师和建筑理论家罗伯特·文丘里在 20 世纪 60 年代就写出了《建筑的复杂性与矛盾性》一书。在此书的第一章，文丘里就提出了他的理论宣言："我爱建筑的复杂和矛盾。我不爱杂乱无章、随心所欲、水平低劣的建筑，也不爱如画般过分

① 奥尔兰多·巴罗内. 博尔赫斯与萨瓦托对话 [M]. 赵德明，译. 昆明：云南人民出版社，1999：58.
② 埃德加·莫兰. 复杂思想：自觉的科学 [M]. 陈一壮，译. 北京：北京大学出版社，2001：137.

讲究的繁琐或称为表现主义的建筑。相反，我说的复杂和矛盾的建筑是以包括艺术固有的经验在内的丰富而不定的现代经验为基础的。除建筑外，在任何领域中都承认复杂性和矛盾性的存在。如格德尔（Gödel）在数学中对极限不一致的证明，艾略特对'困难的'诗歌的分析和约瑟夫·亚尔勃斯（Joseph Albers）对绘画自相矛盾的性质的定义等。""我喜欢基本要素混杂而不要'纯粹'，折中而不要'干净'，扭曲而不要'直率'，含糊而不要'分明'……宁可迁就也不要排斥，宁可过多也不要简单，既要旧的也要创新，宁可不一致和不肯定也不要直接的和明确的。我主张杂乱而有活力胜过主张明显的统一。我同意不根据前提的推理并赞成二元论。""我认为意义的简明不如意义的丰富，功能既要含蓄也要明确。我喜欢'两者兼顾'超过'非此即彼'，我喜欢黑白的或者灰的而不喜欢非黑即白。一座出色的建筑应有多层含义和组合焦点：它的空间及其建筑要素会一箭双雕地既实用又有趣。"① 文丘里对建筑复杂性的论述简洁、清晰、有力，而且在论述中往往不限于建筑，还对相关艺术现象中的复杂性问题有所涉及，所以《建筑的复杂性与矛盾性》一书不仅在建筑界，而且在相关人文社会科学领域也产生了深远的影响。

　　当然，在这里我无意于展开对复杂性问题的理论探讨，我只是要说明复杂性现象不仅在自然科学界和建筑界存在，在文学艺术创作中也确实明明白白地存在。具体到创作一部叙事作品，作家们首先需要面对的"世界"，便是那各种各样不仅数量巨大而且杂乱无章的事件——这些事件既包括个人在日常生活中亲身感觉到、体验到并储存在记忆中的各种事件，也包括平日里读到、看到、听到的各类真实或虚构的故事，还包括往日在睡梦或白日梦中产生出来的以及在创作的此刻为了塑造某个人物性格而特意虚构出来的子虚乌有的事件，等等。应该承认，世界的复杂性、事件的多样性足以让每个天才作家殚精竭虑。写到这里，我不由得想起了博尔赫斯笔下的"阿莱夫"（Aleph）。"阿莱夫"是一种特殊的无意识空间，它是我们所有看过、听过、经历过或者想象过、思考过的空间的总和。这种"空间"平常总是被压抑在潜意识深处，只有在非常特殊的情境下，才可能被引发出来。在小说《阿莱夫》中，博尔赫斯这样写道：

　　　　阿莱夫的直径为两三厘米，但宇宙空间都包罗其中，体积没有按

① 罗伯特·文丘里. 建筑的复杂性与矛盾性 [M]. 周卜颐，译. 北京：知识产权出版社，2006：16.

比例缩小。每一件事物（比如说镜子玻璃）都是无穷的事物，因为我从宇宙的任何角度都清楚地看到。我看到浩瀚的海洋、黎明和黄昏，看到美洲的人群、一座黑金字塔中心一张银光闪闪的蜘蛛网，看到一个残破的迷宫（那是伦敦），看到无数眼睛像照镜子似的近看着我，看到世界上所有的镜子，但没有一面能反映出我，我在索莱尔街一幢房子的后院看到三十年前的弗赖本顿街一幢房子的前厅看到的一模一样的细砖地，我看到一串串的葡萄、白雪、烟叶、金属矿脉、蒸汽，看到隆起的赤道沙漠和每一粒沙粒，我在因弗内斯看到一个永远也忘不了的女人，看到一头秀发、顾长的身体、乳癌，看到人行道上以前有株树的地方现在是一圈干土，我看到阿德罗格的一个庄园，看到菲莱蒙荷兰公司印行的普林尼《自然史》初版的英译本，同时看到每一页的每一个字母（我小时候常常纳闷，一本书合上后字母怎么不会混淆，过一宿后为什么不消失），我看到克雷塔罗的夕阳仿佛反映出孟加拉一朵玫瑰花的颜色，我看到我的空无一人的卧室，我看到阿尔克马尔一个房间里两面镜子之间的一个地球仪互相反映、直至无穷，我看到鬃毛飞扬的马匹黎明时在里海海滩上奔驰，我看到一只手的纤巧的骨骼，看到一场战役的幸存者在寄明信片，我在米尔扎普尔的商店橱窗里看到一副西班牙纸牌，我看到温室的地上羊齿类植物的斜影，看到老虎、活塞、美洲野牛、浪潮和军队，看到世界上所有的蚂蚁，看到一个古波斯的星盘，看到书桌抽屉里的贝亚特丽齐写给卡洛斯·阿亨蒂诺的猥亵的、难以置信但又千真万确的信（信上的字迹使我颤抖），我看到查卡里塔一座受到膜拜的纪念碑，我看到曾是美好的贝亚特丽齐的怵目的遗骸，看到我自己暗红的血的循环，我看到爱的关联和死的变化，我看到阿莱夫，从各个角度在阿莱夫中看到世界，在世界中再一次看到阿莱夫，在阿莱夫中看到世界，我看到我的脸和脏腑，看到你的脸，我觉得晕眩，我哭了，因为我亲眼看到了那个名字屡屡被人们盗用、但无人正视的秘密的、假设的东西：难以理解的宇宙。①

显然，像"阿莱夫"这样包含各式各样人物、事件和世界的空间是无法加

① 豪·路·博尔赫斯. 阿莱夫 [M]. 王永年, 译. 杭州：浙江文艺出版社, 1999: 306-307.

以叙述的。正如博尔赫斯在小说中借叙述者之口所说的:

> 现在我来到我故事的难以用语言表达的中心,我作为作家的绝望心情从这时开始。任何语言都是符号的字母表,运用语言时要以交谈者共有的过去经历为前提;我的羞惭的记忆力简直无法包括那个无限的阿莱夫,我又如何向别人传达呢?神秘主义者遇到相似困难时便大量运用象征:想表明神道时,波斯人说的是众鸟之鸟;阿拉努斯·德·英苏利斯说的是一个圆球,球心在所有的地方,圆周则任何地方都不在;以西结说的是一个有四张脸的天使,同时面对东西南北。(我想起这些难以理解的相似不是没有道理的,因为它们同阿莱夫有关)也许神道不会禁止我发现一个相当的景象,但是这篇故事会遭到文学和虚构的污染。此外,中心问题是无法解决的:综述一个无限的总体,即使综述其中一部分,是办不到的。在那了不起的时刻,我看到几百万愉快的或者骇人的场面;最使我吃惊的是,所有场面在同一个地点,没有重叠,也不透明。我眼睛看到的是同时发生的,我记叙下来的却有先后顺序,因为语言有先后顺序。总之,我记住了一部分。①

其实,就算是那些记住了的部分,我们也无法完整地加以叙述。这恐怕是人类自开始叙事的时候起,便碰上了的最大的叙事学难题。《文心雕龙·神思》说得好:"夫神思方运,万涂竞萌,规矩虚位,刻镂无形。"这就是说,当作家们创作的时候,一旦想象开始活动,各种各样的事件和想法就会纷纷涌现,他们要在混沌的事件之海中选择事件、孕育内容,他们要在没有定形的文思中刻镂形象、组织文本。这何其难哉!不仅创作虚构性的小说如此,写作纪实性的历史著作同样如此。英国历史学家麦考莱曾经对绘画和历史著作进行类比,认为无论是绘画还是历史著作,都无法绝对完整、绝对准确地再现对象:"当我们谈论美术中的模仿时,我们就发现有一种不完善的依次递进的真理。没有一幅画与原型完全相似;也没有一幅画同样地比例完美。托马斯·劳伦斯爵士为一位美丽的贵妇画像时,他并没有用高倍显微镜观照她,把她皮肤上的毛孔、眼睛的血管以及所有类似格列佛在大人国的少女们那里发现的美都转移到画布上。如果他这样做,效果显然是令人不快的;而且除非画的规模按比例放大,

① 豪·路·博尔赫斯. 阿莱夫 [M]. 王永年,译. 杭州:浙江文艺出版社,1999:305-306.

否则它也绝对是虚假的。而且用一架倍数更高的显微镜就可以使他相信,他的画存在着无数疏漏。这一道理同样适合于历史学。历史学不可能完全绝对的真实,因为要成为完全绝对的真实,它必须记录最微不足道的事情的最微不足道的细节——它所讨论的那个时期的全部史实,所说过的全部的话。任何形式的疏漏,无论多么微不足道,都是一种缺陷。如果这样来写作历史,那么,牛津大学波德莱图书馆就容纳不下描写一周事件的材料了。最完整准确的编年所记载的与被省略的部分相比,都是九牛一毛。克拉林顿的巨著与歌德斯密对内战的简述的差别可谓大矣,但它们与浩瀚无际的史实相比便不存在了;它们同样什么也没有说。"[1] 当然,按照麦考莱的说法,绝对完整、绝对准确地再现对象既不可能,也没有必要。对于一个出色的画家和优秀的历史学家来说,关键是要善于选择典型性的事件,从而赋予完成后的作品以一种整体效果。"绘画和历史著作都不可能给我们呈现完全的真理。但是,那些表现了最能造成整体效果的真理部分的绘画和历史著作,乃是最好的绘画和历史著作。不擅长选择的人,尽管他表现的完全是真相,但其效果可能最为虚假。"[2]

那么,人们在选择事件并把选择出来的事件编织成具有整体效果的叙事作品时,主要依赖什么样的法则或规律呢?一般而言,无论是写作纪实性的历史还是虚构性的小说,我们总是依照时间律和因果律来选择事件,并把这些事件组织成具有情节性的叙事文本,至于不符合时间律和因果律的事件,则只能排除在外了。而事实上,相当多的事件往往是同时性的,它们往往是一个"组群",而不是一个"序列";而且,哪怕是一个序列,它们之间也往往并不具有一个接一个的线性—因果关系。英国思想家卡莱尔认为,人类的洞察力从来就不是完善的,因此我们观察、体验事件的方式与它们实际发生的方式就有着根本的差异。"最富天才的人也只能看到,因而也就只能记录他自己的印象序列;因此,他的观察(且不说它的其他不足之处)就必定是连续性的。而实际发生的事件常常是同时性的。实际发生的事件不是一个序列,而是一个组群。这个组群并不在已发生的历史之中,正如它并不在书写的历史之中一样:现实事件之间的关系绝不像父子关系那样简单,每个单一事件的原因都不止一个。它是

[1] 麦考莱. 论历史 [M]. 刘鑫,译//何兆武. 历史理论与史学理论:近现代西方史学著作选. 北京:商务印书馆,1999:264-265.
[2] 麦考莱. 论历史 [M]. 刘鑫,译//何兆武. 历史理论与史学理论:近现代西方史学著作选. 北京:商务印书馆,1999:265.

所有其他或更早或同时事件的共同结果，而它又反过来与其他事件结合造成新的事件；这就是存在的亘古常新和永远变动着的混沌状态；在这里，形形色色的事物从它数不胜数的元素之中产生。这种混沌状态，正如人们的栖息和绵延一样的无限，正如人们的心灵和命运一样的深不可测。就是这个东西，历史学家要通过几根粗略的线条加以描述或科学地测度！……一切叙述就其本性来说都是单面的，它只是一步一步走向一个或一系列的点；叙述是线性的，活动则是立体的。如果整体是一个广大深邃的无限，每一元素都是整体的一环或包含着整体，我们孜孜不倦地在几年或几英里的范围之内追寻因果的'锁链'又有什么意义呢？"① 是啊，尽管"经验本身需要全知来做记录——因为解释经验的哲学需要有全知来回答各种问题"，但由于这种"全知"实际上总是难以得到，所以"一般历史学家会降低这种要求"②。于是，许多同时性的事件便只能排除在叙述之外；这时，作为"组群"的事件便简化成了"序列"。也正因为如此，到目前为止的绝大多数叙事作品，都是以因果—线性模式写作而成的。显然，这种叙事模式与事件世界本身的复杂性是不相符的，它们其实只是一种人类面对无数复杂事件时只有经过简化才能更好把握的无奈之举。事实上，哪怕是存在"序列"关系的一系列事件之间，也并不一定就存在一个接一个的因果—线性关系。

既然如此，那么，面对纷繁复杂的世界，面对多种多样的事件，我们能否发现超越因果—线性形式的叙事模式，并以之来解构事件从而体现出世界的真正复杂性呢？答案当然是肯定的，本文提出的"分形叙事"，就是这样一种体现复杂性的非线性叙事模式。

二、因果性与分形叙事

说起因果性，我们总是容易把它和线性叙事联系在一起，而本文论述的分形叙事则是一种非线性叙事，那么，这里是否存在着某种矛盾呢？当然不是。我们之所以总是把因果性和线性叙事联系在一起，是因为我们的思维在以"简化原则"把握复杂世界时，往往会把特殊规律当成普遍规律、把相对真理当成

① 卡莱尔. 论历史 [M]. 刘鑫, 译//何兆武. 历史理论与史学理论：近现代西方史学著作选. 北京：商务印书馆, 1999：236-237.
② 卡莱尔. 论历史 [M]. 刘鑫, 译//何兆武. 历史理论与史学理论：近现代西方史学著作选. 北京：商务印书馆, 1999：237.

绝对真理所致。要明白这一点，我们必须从人类认知的基本特性谈起。

正如前面所论述的，我们面对的外在世界本质上是一个复杂的、混沌的整体，但为了被我们所认知，同时也为了被思考和传达，这个外在的世界必须分解成可把握的元素或单元。也就是说，人类必须给外在世界分节，才能很好地把握这个世界。因此，人类本质上是一种"节段性"的动物，我们关于外在世界的经验和知识在本质上都是"节段性"的。正如哲学家德勒兹和加塔利（亦译迦塔利、瓜塔里）所指出的："我们到处、在各个方向上被节段化。人就是一种节段性的动物。节段性是所有那些构成我们的层所固有的。居住，往来，工作，娱乐：生活被空间性地、社会性地节段化。房屋根据它的房间的用途而被节段化；街道，则根据城市的秩序；工厂，根据劳动和工序的特性。"① 总之，我们把外在世界中的物品或事件分节或区分开来，是我们认识这些物品或事件的首要条件；只有在这个基础上，我们才能进一步定义和组织这些物品或事件。美国学者伯特尔·奥尔曼说得好："我们的头脑与我们的肚子一样不能一口气吞下这个世界整体。所以，每个人……都是通过区分一定的属性、关注它们并以适当的方式组织它们来开始完成试图理解他或她周围的环境这个任务的。"② 而我们之所以能做到这一点，是和我们的抽象能力分不开的。对此，法国科学哲学家皮埃尔·迪昂曾经这样写道："人类思维面临着大量的具体事实，每个事实都纵横交错着大量的、各种各样的细节；谁也不能领悟和记住所有这些事实的知识；没有人能和他的同事交流这些知识。因此，抽象应运而生。"③ "抽象"源于拉丁文"abstrahere"，其本义为"从……中抽出"，也就是说，把某一部分从整体中抽出或使之独立出来。事实上，我们只能"看到"一些位于我们面前的事物，只能"听到"一部分在我们附近的声音，只能"感觉"一小部分我们身体所接触的东西……我们通过其他感官得到的也是如此。在每一种情况下，我们都确立了一个中心并在我们的感觉中确立了一种把有关的东西同无关的东西区分开来的界限。同样，在思考任何对象的过程中，我们都只关注它的部分性质和关系。总之，在抽象的过程中，很多被我们认为"无关"的东西都被我们有意

① 德勒兹，加塔利. 资本主义与精神分裂（卷2）：千高原［M］. 姜宇辉，译. 上海：上海书店出版社，2010：290.
② 伯特尔·奥尔曼. 辩证法的舞蹈：马克思方法的步骤［M］. 田世锭，何霜梅，译. 北京：高等教育出版社，2006：73.
③ 皮埃尔·迪昂. 物理理论的目的和结构［M］. 孙小礼，李慎，等译. 北京：商务印书馆，2005：38-39.

无意地忽略或遗漏了。而一个确凿无疑的事实是:"在回应包括物质世界和我们在其中的经验的混合影响,以及个人愿望、团体利益和其他社会制约的过程中,是抽象过程确立了我们与之相互作用的对象的特性。"① 也就是说,人类要把握复杂的世界,就必须运用抽象,是抽象决定着我们的认知对象。

应该说,"抽象"过程对于人类的认知活动和创作活动来说都是必不可少的。由于"抽象"符合恩斯特·马赫所说的那种"智力经济"原则,所以它从根本上提升了人类的认知和思维水平。但是,这种水平的提升是以牺牲世界的丰富性和事物的整体性为代价的。首先,外在世界的具体性和丰富性在抽象过程中被排除掉了,被抽象出的事物成了一种"去语境化"的存在;其次,事物的众多特性在抽象所谓的本质特性过程中失去了,如此一来,事物难免成为一种"单面化"的存在。而且,抽象总是在某种"模子"或"框架"之下进行的,抽象必然涉及一定的范畴和概念,比如时间、空间、数字、因果等。框架不同,所抽象出的对象的面貌也就不一样。德勒兹和加塔利在谈到世界和经验的节段化时,就论及"二元性""圆形"与"线性"三种框架,这三种框架下的节段性形象并不一致,但它们彼此联结,而且可以根据视点的不同而发生转化。"我们被二元性地节段化,遵循着那些主要的二元对立:社会阶层,但同样还有男人和女人,成人和孩子,等等。我们被环形地节段化,形成了越来越大的圆圈,形成了越来越大的圆盘和圆环,就像乔伊斯的'文字':我的事务,我所在的社区的事务,我的城市,我的国家,我的世界……的事务。我们被线性地节段化,沿着一条直线或一些直线——在其上,每个节段都代表着一段情节或一次'诉讼'(一段'进程'):我们刚结束一个诉讼,就马上开始另一个,我们始终是好诉讼的人或被起诉者,在家庭、学校、军队、工作之中都是如此,学校向我们说:'你已经不在家里了。'军队告诉我们:'你已经不在学校里了……'有时,不同的节段归属于不同的个体或群体,有时,同一个个体或同一个群体则从一个节段过渡到另一个节段。然而,这些节段性的形象——二元性、圆形、线性——彼此联结在一起,甚至是彼此相互过渡,根据视点(point de vue)而发生转化。"②

阿尔伯特·爱因斯坦曾经说过:"如果没有界定范畴和一般概念,思考就

① 伯特尔·奥尔曼. 辩证法的舞蹈:马克思方法的步骤[M]. 田世锭,何霜梅,译. 北京:高等教育出版社,2006:73.
② 德勒兹,加塔利. 资本主义与精神分裂(卷2):千高原[M]. 姜宇辉,译. 上海:上海书店出版社,2010:290.

像在真空中呼吸，是不可能的。"事实上，爱因斯坦的话回应了西方哲学的一个长期形成的传统，即我们的经验和知识是被范畴和一般概念的框架所建构的。"范畴框架（categorical framework）包含我们对这个可理解世界的最基本的、一般性的预设，以及我们在其中的地位。它不是外界强加的，而是像氧融合在呼吸生物体的血液中那样，已经固化在我们的客观思想之中。"① 正因为范畴框架"已经固化在我们的客观思想之中"，所以我们就会想当然地把某些思想当成客观真理而忽视或者忘记了它们的建构性特征，殊不知，如果我们换一种范畴框架来观照思想对象，它们马上就会呈现出不同的面貌。这是就不同范畴框架方面来说的。事实上，哪怕是在同一个范畴框架下，我们也会犯想当然的错误，这主要表现在我们往往把特殊性规律当作普适性规律。比如说，牛顿的经典力学在相对论和量子力学产生之后，就只能作为特例了，而在此前的很长一段时间里，人们都是把它看作普适性的理论——这显然是不符合事实的。如果说在物理学领域，人们对涉及范畴框架的问题早就开始了反思的话，那么在叙事学领域，类似的反思却基本上还没有开始。笔者近年来从事的空间叙事学及其相关研究，即是进行此种反思的尝试。

在以往的经典叙事学研究中，"时间""因果"范畴占据着支配性的地位。我们知道，任何叙事活动都必须包括两个主要的步骤：① 从茫茫的事件之海中选择或虚构出若干有意义的、典型性的事件；② 对这些事件进行合理的组织和编排，赋予它们特定的秩序以使之情节化。而第二个步骤尤为重要，因为对叙事作品来说，如何叙述往往比叙述什么更为重要。长期以来，作家们总是根据线性时间和因果规律来组织情节，因而文学史上的叙事作品多呈现为因果—线性的情节模式。这种模式既符合思维的"经济性"原则，也符合情节的"完整性"规律，因而长期以来在叙事活动中大行其道，以至于渐渐地变成了叙事的不易法则。也正因为如此，因果—线性的情节模式成了叙事活动中根深蒂固的"定见"。德勒兹和迦塔利在论述"定见"的形成时，曾经这样写道："为了免于陷于混沌，我们只求少许秩序。……我们只要求把我们的观念按照越少越好的若干条稳定的规则串起来；而且观念之间的协调从来不过意味着为我们提供一些保护性规则：相似性、毗邻性、因果关系，以使我们能够对观念加以耙梳清理，能够依照某种时空秩序实现观念之间的过渡，避免我们的'非分之想'

① 欧阳莹之. 复杂系统理论基础·序言[M]. 田宝国，周亚，樊瑛，译. 上海：上海科技教育出版社，2002：1.

（谵妄和癫狂）突如其来地遨游世界，从而衍生出飞马火龙之类。……再者，每当事物和思维相遇的时候，我们都必须再造感觉，以保证或证实两者之间的协调……如果没有感受到某种跟过去相符的一致性，我们的身体器官便无法感知现在。这是我们为了取得一条定见所要求的全部东西，它就像一把使我们免于陷于混沌的'保护伞。"① 不难看出，作为定见的秩序（抑或作为秩序的定见）是具有两面性的，它一方面使我们在混沌中创造秩序，是使我们免于陷于混沌的"保护伞"；另一方面它也滋长思维的惰性，抑制我们的创造力。因此，一个有创造力的人必须在两方面作战：一方面他必须以秩序来对抗混沌，另一方面他必须"对抗那种自称能够保护我们免于陷于混沌的定见"；而且，随着创造活动的深入，第二种对抗会变得"愈来愈重要"②。在我看来，因果一线性的叙事模式就是这么一种作为秩序的定见。首先，它赋予复杂的、混沌的事件以秩序，这是值得肯定的，文学史上那成千上万的以这种模式写成的优秀的叙事作品为我们的肯定提供了依据；然而，一旦这种秩序成了根深蒂固的定见，以至于人们再也看不到其他叙事秩序的时候，它就成了一种桎梏，这是每一个有志于创造的叙事艺术家必须予以砸碎或修正的——而这，是更为艰难也必须有更大的勇气和创造力才能完成的事情。对此，德勒兹和迦塔利引述劳伦斯《诗歌中的混沌》中的观点这样写道："人类从未停止为自己制造保护伞，他们在这把伞的内衬上画出一片天空，再把他们的惯例和定见一一写上去；诗人和艺术家却将伞剖开一道裂缝，甚至撕破那片穹顶，好让一丝自由的混沌之风吹进来，让那块透过缝隙的视觉笼罩在一股强烈的光线当中：伍兹沃思的水仙花，塞尚的苹果，麦克白或者艾赫伯的侧影就是这种视觉。于是，效颦之辈蜂拥而至，拿着一块跟视觉大小差不多的补丁修补保护伞，文字解说员也努力用定见补上那条裂缝：这就是所谓沟通。只有另找别的艺术家才能剖开别的裂缝，进行也许规模越来越大的必要的破坏，为他们的先驱者恢复人们再也看不到的那种无法沟通的新颖性。这就是说，跟对抗（从某种意义上他真心实意地呼唤的）混沌相比，艺术家必须花更大的气力对抗那些定见的'陈词滥调'。"③

① 吉尔·德勒兹，菲力克斯·迦塔利. 什么是哲学？[M]. 张祖建，译. 长沙：湖南文艺出版社，2007：495 – 496.
② 吉尔·德勒兹，菲力克斯·迦塔利. 什么是哲学？[M]. 张祖建，译. 长沙：湖南文艺出版社，2007：499.
③ 吉尔·德勒兹，菲力克斯·迦塔利. 什么是哲学？[M]. 张祖建，译. 长沙：湖南文艺出版社，2007：499 – 500.

从这段话不难看出，要超越定见或捅破定见的保护伞是多么的艰难！

正因为定见的根深蒂固和难以超越，所以到目前为止古今中外留下来的绝大多数叙事作品都是以因果—线性模式写成的，而经典叙事学研究的也主要是这种叙事模式及其相关问题。由于因果—线性叙事模式是"由许多阶段组成的动力学过程，是一种一维组合系统。在一个确定性过程中，根据对某一规则的迭代（iteration），这些阶段一个接一个地发生"①，所以以这种模式结构而成的叙事作品也就只能把广阔无垠的天空简化成一种线性的带状物；而透过此类叙事作品去观察世界，看到的也就只能是窄窄的"一线天"——如果能清醒地意识到这一点也还不算太糟，可遗憾的是总是有不少人会把这"一线天"当作整个天空！当然，事情并不是千篇一律、铁板一块，事实上，文学史上也有不少有创造力的作家以非因果—线性模式写成的叙事作品。在我看来，只有好好地考察这些叙事作品，总结出它们的叙事规律，才能建构起更为全面、更有解释力的叙事理论。在《试论作为空间叙事的主题—并置叙事》一文中，我以"空间"（主题）与"分类"的范畴代替"时间"与"因果"的范畴②，对一系列类似"故事集"一样的叙事作品的总体结构进行了较为详尽的分析，从而颠覆了一些传统观念，并得出了一些崭新的看法。显然，该文涉及的是不同的范畴框架。这里我们要反思的，则是"时间"与"因果"范畴。我们的结论是：哪怕是在"时间"与"因果"的范畴框架下，也不是非得以线性模式来组织叙事作品的情节不可（事实上，线性叙事模式只是其中的特例和理想状态），"分形叙事"即是在此范畴框架下形成的非线性叙事模式。

关于"时间性"与"因果性"，我们常常认为两者间存在着紧密的联系，这样认为当然没有错，但需要记住的是：两者间的联系不是必然存在的。有些时间中的关联并不一定是因果性的，正如有学者所指出的："过去给定的条件或事件 A 与未来的另一组 B 之间的有序关联，并不一定意味着 A 是 B 的原因。反之，它可以含有这样的内容：A 与 B 之所以联结在一起，只是由于它们两者都是某一组共同原因 C 的产物，C 发生于 A 和 B 之先。"③ 而且，在时间中除

① 欧阳莹之. 复杂系统理论基础 [M]. 田宝国，周亚，樊瑛，译. 上海：上海科技教育出版社，2002：3.
② 当然，这是仅就文本的总体结构而言的，在构成总文本的各个组成部分，也就是各个"子叙事"中，其实仍然存在着"时间"和"因果"关系。事实上，如果完全、彻底地抛弃了"时间"和"因果"规律的话，任何叙事作品都是不可能存在的。
③ D. 玻姆. 现代物理学中的因果性与机遇 [M]. 秦克诚，洪定国，译. 北京：商务印书馆，1965：12.

了"先后"关系之外还有"共时"关系,处于"共时"中的两个事件间显然也不存在因果联系。从历史上的实际情况来看,仅有时序联结而无因果关联的叙事作品也是存在的,像历史文本中的"编年史"即是典型的这种类型的叙事作品;在虚构性的叙事作品中,仅以时序而不依因果规律来组织事件的作品也不难找到,如法国作家塞利纳于1932年出版的长篇小说《长夜行》(亦译《茫茫黑夜漫游》),便是这样一部著名的小说。然而,无论是在叙事作品的数量上,还是在人们根深蒂固的观念中,事件与事件之间存在因果关联的叙事作品仍占据着主流地位。一般来说,存在因果关系的叙事作品其中也必然蕴含着某种时间关系,"分形叙事"当然也不例外。但我要在这里强调的是:"分形叙事"的特质尽管与"时间性"有着毋庸置疑的关联,但这种叙事的"分形"本质主要还是由"因果性"造成的,也就是说,"分形"主要还是一个关涉"原因"或"结果"的问题。可遗憾的是:也许是受阿根廷作家博尔赫斯的影响(《小径分岔的花园》),人们却总是喜欢从时间的角度去分析"分形"问题。这种做法看上去似乎颇有道理,但仔细分析起来却是站不住脚的,因为时间只是我们感知万事万物的一个尺度或框架(空间同样如此),它本身无所谓"分形"不"分形"。比如说,在论及法国作家米歇尔·比托尔的小说《时间表》的叙述技巧时,莱奥·斯皮策这样写道:"现代小说家笔下的'时间'已经不再单纯由两部分组成,即由叙述者记录故事的现时和被描述的情节的过去,因为现在叙述者面对情节时已经不能像面对一幅幅连续的画面那样,只需按时间顺序记录就行了。被叙述的材料是运动的,在叙述者的思维中发展变化:叙述者会暂时遗忘情节的某些特征,只有对过去进行重新思考后,叙述者才会意识到这一点。因此,作品中不会出现线性的叙述,事实的多价性会随时体现出来……一个单一的时间(或分成两部分的时间)是不存在的,存在的只有一个多层次的时间,因为时间的距离不断变换,因为凌驾于现时之上的过去不是一个单一的过去,而是一个多重的过去(有时过去并不凌驾于现时之上,而是与现时融为一体)。"① 斯皮策说的这些当然没有错,但也难免失之笼统。仔细分析起来,当"现时"的叙述者面对某一个"过去"的事件时,作为"被叙述的材料",这一"过去"的事件不仅是"运动的"和"发展变化的",而且其运动和变化的轨迹不应该只是单一的、线性的(事实上,单一的轨迹只是其中的特例),而更可

① 莱奥·斯皮策. 米歇尔·比托尔小说技巧的几个方面[M]. 杨玉平,译//史忠义,卢思社,叶舒宪. 风格研究 文本理论(人文新视野·第六辑). 开封:河南大学出版社,2009:55.

能是多元的、复线的;也就是说,这一个"过去"的事件很可能会导致多个"现在",而这种情况是很多处于"现时"的叙述者不会或不愿去面对的。这种一个"过去"与多个"现在"之间的关系,当然是一种"时间关系",但更是一种"因果关系",即某个"过去"的原因事件引发多个"现在"的结果事件——这种一因多果的关系在结构上其实就是一种"分形"关系。实际上,对于这种情况,米歇尔·比托尔在《时间表》这一叙事文本中即有所揭示。在回忆起第一次与乔治·伯顿见面时的谈话时,处于某一个"现时"的小说主人公雅克·雷韦尔就有一种面对"过去"时的迷宫般的感觉:"寒冬的这次谈话蔓生出多少枝节啊……多少事件、多少念头、多少遗忘、多少思考、多少企图,都变成了一堆庞大的枝丫,不断发芽、分枝、交错、成茵、纠缠、汇聚……"①

小说"分形"(fractal)一词源于拉丁文"fractua",它具有"不规则的""分数的""破碎的"等含义。数学家本华·曼德博(Benoit B. Mandelbrot)受大自然中许多复杂的不规则现象启发,创造了"分形"一词,并由此创建了一门专门用来描述和解释自然和社会中的复杂现象的全新的数学——分形几何学②。无疑,分形几何学的创立对于科学研究来说其作用是革命性的,因为传统的几何语言只能处理规则、简单、光滑的形态,而分形几何学则能够很好地描述和解释混沌的、复杂的现象。显然,"分形"涉及的是一种非线性系统。非线性系统当然是与线性系统相对而言的:如果说在一个线性系统中,该系统初始状态的变化将导致任何后续状态成比例地变化的话;那么在一个非线性系统中,其初始状态的变化未必会导致后续状态成比例地变化。③ 由于我们所考察的非线性叙事现象在结构上与曼德博所说的"分形"颇为类似,所以本文借鉴其概念并把此种叙事现象命名为"分形叙事"④。

要理解分形现象的结构,我们必须了解"分形树"的概念。关于"分形树",J. 布里格斯和F. D. 皮特在其《湍鉴:浑沌理论与整体性科学导引》一书中这样写道:"一棵成活的树木的枝杈显然是分形的。树杈上又有小的树

① 莱奥·斯皮策. 米歇尔·比托尔小说技巧的几个方面[M]. 杨玉平,译//史忠义,户思社,叶舒宪. 风格研究 文本理论(人文新视野·第六辑). 开封:河南大学出版社,2009:59.
② 曼德布罗特的思想集中表现在其《大自然的分形几何学》一书中,该书有陈守吉、凌复华的中译本,上海远东出版社于1998年出版。
③ 参见E. N. 洛伦兹的《混沌的本质》一书中对这两个系统的解释。
④ 正如前面所谈到的,在文学研究中,人们也许从其他方面使用过"分形"这一术语,但把它与一种特殊的叙事现象联系起来并把它命名为"分形叙事",却是笔者的首创。

权,细节一直重复到微小的嫩枝上。用计算机模拟树木时,一种方法是忽略枝权的粗细,保持相同的枝权角度关系,在越来越小的尺度上观察发生了什么。建模者用这种方法可以复制出各式各样的'树木':从花椰菜、花茎甘蓝到较为熟悉的树木,精致的嫩枝结构似乎充满了所有可利用的空间,然而它们实际上不交叠。分形建模者通过改变分形参数,可以生产各种不同的树。"① 下面,就是美国科学家迈克尔·贝蒂(Michael Batty)用计算机生成的一种"分形树"。其中,每一"树枝"分岔为两枝,在迭代 6 次后即生成了图 1,而到了第 13 次迭代,生成的"树木"就更为逼真(图 2)。总之,"分形树描述了这样的观点:分形几何学是对变化的一种量度。树的每一分权,海岸线的每一曲折,都有一个决折点。决折点可以在越来越精细的尺度上考察,每一尺度下又都进一步有决折点"②。这里所谓的"决折点",其实就是"分岔点"。在分形系统中,"分岔点"是一个关键性的概念,比如,"在普里高津的方案中,分岔——指分枝或分叉处的一个词——是一个根本性概念。当小小单个能量光子、外界温度微微起伏、密度微微改变,或者香港的一只蝴蝶振动翅膀时,通过迭代,可以放大到出现分岔的程度,系统沿一个新的方向发展,所以系统的

图 1

图 2

① J. 布里格斯,F.D. 皮特. 湍鉴:浑沌理论与整体性科学导引 [M]. 刘华杰,潘涛,译. 北京:商务印书馆,1998:191-192.
② J. 布里格斯,F.D. 皮特. 湍鉴:浑沌理论与整体性科学导引 [M]. 刘华杰,潘涛,译. 北京:商务印书馆,1998:192.

分岔是至关重要的一刹那"①。一旦系统进行到"分岔点"处，原有的秩序就会因面临新的选择而受到挑战，或者说，系统的进程就会因出现多种可能性而举棋不定，正如 J. 布里格斯和 F. D. 皮特所指出的："在分岔点处，与环境有能量流通的系统实际上正赋予秩序一次新的'选择机会'。""在我们人类系统过去的每个分岔点处，一种能流出现，其中可有许多种未来。"② 而这种新的"选择机会"或"许多种未来"，其实是可以在"因果性"的框架内得到很好的解释的。在"分形叙事"的典型文本中，正是由于处于"分岔点"处的某一个事件，要么作为"前因"而导致了多个作为"后果"的事件，要么就是把这个事件作为"后果"而可以找出多个作为"前因"的事件。正因为如此，所以"分形叙事"的结构就体现为一种类似"分形树"一样的模式；也正因为如此，我们认为"分形叙事"是一种"空间叙事"③。

说起"因果性"，人们总是会首先想起一对一的线性序列。可事实上，"更普遍的一类因果关系"是"结果不是唯一确定的因果关系"。也就是说，因果关系的一般状态是"一对多"与"多对一"的关系，而一对一的线性序列只不过是因果关系的理想状态或特殊范例。正如科学哲学家和物理学家玻

① J. 布里格斯，F. D. 皮特. 湍鉴：浑沌理论与整体性科学导引 [M]. 刘华杰，潘涛，译. 北京：商务印书馆，1998：263.
② J. 布里格斯，F. D. 皮特. 湍鉴：浑沌理论与整体性科学导引 [M]. 刘华杰，潘涛，译. 北京：商务印书馆，1998：263-264.
③ 我们知道，线是一维的，面则是二维的，线与面通过它们的维数可以截然分辨开来，而且只有二维的面才可以构成空间（平面空间）。曲线也是一种线，只不过是把一条直线弯曲变形而已。然而，大约在1890年，纠塞波·皮亚诺（Giuseppe Peano）发明了一种他称之为"填space曲线"的东西，这种曲线以复杂的方式扭折，如果把它画在纸上，它竟可以充满整个纸面，也就是说，纸面上没有哪一点是皮亚诺曲线所无法到达的。这件事轰动了整个数学界，但也惹得数学家们极其不快：平面的两个维度根植于它的点集，如果所有这些点也同样处于一维的线上，那意味着什么？一个物体怎么可能既是一维的又是二维的？尼古拉·亚克夫列维奇·威兰金（Nicolai Yakovlevich Vilenkin）在《集合的故事》中，这样描述当时数学家们的反应："一切都垮台了！很难用言辞表达皮亚诺的结果对于数学世界的影响。似乎所有东西都处于崩溃之中，所有的数学基本概念都失去了意义。""这些没有斜率、维数模糊的可恶曲线让人烦恼透顶。数学家的唯一希望，这些东西并不会威胁到数学和几何用以描述大自然的规则方式，数学家只是开了个玩笑，可以把它们仅仅作为抽象思维的怪物排除掉。大数学家庞加莱自己也摆出了这种防御性的姿态。他称这些奇异曲线为'妖怪画廊'。""然而，在皮亚诺之后70年，曼德博严肃地对待这些曲线，他所揭示出来的这些东西的含义，足令数学舞台翻个个。他令人信服地阐明，妖怪般的曲线与外在世界的几何不是没有关系。他证明，情况完全相反，其中隐藏着通向测度真实世界不规则的秘密——分形的秘密。"（参见 J. 布里格斯，F. D. 皮特. 湍鉴：浑沌理论与整体性科学导引 [M]. 刘华杰，潘涛，译. 北京：商务印书馆，1998：159-161.）因此，尽管一般的线不构成平面，因而不具备"空间性"，但"分形"状态下的特殊线则可以构成平面，因而也就具备了"空间性"。正因为如此，我们认为"分形叙事"是一种"空间叙事"。

姆所说:"因果关系在现实中不能唯一地确定未来的结果,这是因果关系的一个普遍特性。因果关系只能在原因与结果之间建立一对多的对应……"①与"一对多"的因果关系相对应的则是"多对一"的因果关系,"所谓多对一的因果关系是这样一种因果关系:许多不同种类的原因能产生实质相同的结果。"② 因此,"一对一的因果关系,只是一对多和多对一因果关系的普遍结构中的一个永远不会完全实现的理想化了的东西"③。当然,在某些限定的条件下,我们可以接近这种状态,比如牛顿运动定律。"牛顿运动定律给出了某一时刻系统所有各部分的位置和速度与任一其他时刻它们的位置和速度之间的一一对应关系",然而,"从几个理由可以看出这种一一对应关系只是一种理想化了的情况。首先,完全孤立的力学系统是根本不存在的,来自系统之外的干扰会破坏这种关系的绝对一对一的特征。其次,即使我们能够使系统完全孤立起来,仍将存在来自分子级上的运动的干扰。当然,若将运动定律用到分子本身,人们在原则上也许能够将这种干扰考虑进来,但这时又会遇到来自物质的量子力学级和其他更深各层级上的进一步的干扰。因此,不存在有这样的真实场合,其中的因果关系完全是一对一的关系"④。总之,严格意义上的一对一的因果关系,也就是一因一果的因果关系,无论是在现实中还是在理论上都是难以存在的。

尽管一对一的绝对的线性因果关系在事实上难以存在,但我们在日常生活中乃至在叙事活动中,却经常以之去处理很多问题,从而形成了一对一的情节化的线性的思维模式。其实,在进行叙事活动时,很多人是知道因果之间并不必然构成一个一对一的线性序列的,但一方面出于方便和经济的考虑(同时也是惯性使然),另一方面出于特定解释的需要,他们往往无视其他的大量事件,而只取符合因果—线性模式的那些事件。就拿历史叙事来说,尽管"历史学家研究原因问题的方法的第一个特点便是他通常会在同一事件中找到几个原因"。但其第二个特点则是:"真正的历史学家,当他面对这堆收集的原因时,会有一种职业的冲动,把这些原因归类,并梳理为某种顺序,确定这些原因在这种

① D. 玻姆. 现代物理学中的因果性与机遇 [M]. 秦克诚,洪定国,译. 北京:商务印书馆,1965:24.
② D. 玻姆. 现代物理学中的因果性与机遇 [M]. 秦克诚,洪定国,译. 北京:商务印书馆,1965:25-26.
③④ D. 玻姆. 现代物理学中的因果性与机遇 [M]. 秦克诚,洪定国,译. 北京:商务印书馆,1965:28.

顺序中的彼此关系，或许也会决定将哪一种或哪一类原因当作主要的原因或全部原因中的原因来'穷究到底'或'归根结底'（历史学家所喜爱的词语）。"①如此看来，当历史学家开始写作时，他不仅选择"事实"，而且选择解释这些事实的"原因"，所以说到底，"历史是根据历史重要性进行选择的一种过程。……历史是'一个选择的体系'，不仅是对现实认识的选择体系，而且是对现实原因、取向的选择体系。就像历史学家从浩瀚的事实海洋中选择那些适合其目的的重要事实一样，他也从大量的因果关系抽绎出因果关系，也仅仅是这些因果关系才具有历史意义；历史意义的标准是：历史学家能使这些因果关系适合其合理说明与解释模式的能力。其他的因果关系则被当作偶然事件加以抛弃，这并不因为因与果之间的关系不同，而是因为这种关系本身不切题。这对历史学家毫无用处；它经不起合理的解释，无论对于过去还是对于现在都没有意义"②。这听上去似乎蛮有道理，其实未必然。因为就选择过去的事实而言，正如安德烈·莫洛亚所指出的："不存在什么有特权的过去……有的是数量无限的过去，它们全都一样真实……在无论多么短暂的每一刻，事件之线都像生出双枝的树干一样分着岔。"③就选择解释事件的"原因"而言，"如果我们为每一个结果只寻找一个原因，那么什么都不能解释，因为每一项结果都由许多不同的原因所决定，而每一个原因的背后又有许多原因。因此，每一桩事件（例如罪行），就像是百川纳入的旋涡，每一股水流都由不同的水源所驱动，在追寻真理的过程中，每一项都不能被忽视"④。而且，也不存在哪一种解释就一定是"合理的解释"，不同的历史学家对同一个历史事件难免会做出不同的解释，哪怕是同一个历史学家在不同的时空条件下也可能会对同一个历史事件做出不同的解释。

正是因为体会到了建立在一对一因果关系基础上的线性叙事模式的虚假性和独断性，所以一些具有创造力的作家就主动运用"一对多"与"多对一"的因果关系，来创作非线性模式的分形叙事作品。接下来，我们将结合具体的叙事文本，对建立在"多对一"或"一对多"因果关系基础上的"分形叙事"，进行较为全面地分析和较为深入地考察。

① E. H. 卡尔. 历史是什么？[M]. 陈恒，译. 北京：商务印书馆，2007：188 - 189.
② E. H. 卡尔. 历史是什么？[M]. 陈恒，译. 北京：商务印书馆，2007：205 - 206.
③ 转引自尼尔·弗格森《未曾发生的历史》一书的"序言"。
④ 伊塔洛·卡尔维诺. 为什么读经典 [M]. 黄灿然，李桂蜜，译. 南京：译林出版社，2006：233.

三、分形叙事的基本类型

事实上，建立在"多对一"或"一对多"因果关系基础上的"分形叙事"在形式上、结构上并没有本质的差别，它们都呈现出一种类似"分形树"一样的结构模式，只不过在时间上前者是面向"过去"的分形，而后者则是面向"未来"的分形。当然，严格说起来，"多对一"强调的是多因一果，而"一对多"强调的则是一因多果，就这一点来说两者又是不相同的，而这种差别也就构成了"分形叙事"的两种基本类型。

（一）多因一果与面向"过去"的分形叙事

在因果关系中，总是原因在前而结果在后，所以因果关系之中往往潜藏着时间关系。如果我们从"现在"的视角去观照某一个事件的话，那么，总是可以找到"此前"的多个事件作为导致此一事件的原因。也就是说，在这种回溯性的分形叙事类型中，如果我们以作为"后果"的事件为观照基点的话，那么作为"原因"的多个事件或事件链条总是发生在"过去"的。当然，作者在叙述故事时，既可以从"过去"作为"原因"的多个事件或事件链条写起，最后写到这些事件所共同导致的"结果"事件，也可以从"现在"作为"结果"的事件写起，而进一步回溯至导致此一事件的多个作为"原因"的事件或事件链条。显然，前一种写法是"顺叙"，而后一种写法则是"倒叙"。

关于多对一的因果关系，无论是作为叙事文本的局部构成还是整体结构，我们都可以在不少叙事作品中找到，比如英国小说家大卫·米切尔的《幽灵代笔》①，就是这样一部"多对一"结构的长篇小说。在该小说中，日本地铁恐怖袭击者的内心独白，困居香港的堕落英国律师发出的濒死哀鸣，四川圣山上的老妇人变幻莫测的一生，圣彼得堡艺术窃贼精心策划的阴谋，女核物理学家返回爱尔兰的旅程……在世界的九个角落，九个角色朝着一个共同的命运飞驰，全然意识不到各自的生命正以一种迷人的方式彼此交错、相互影响。此外，著名的以"多对一"结构写成的叙事作品，还有美国作家桑顿·怀尔德的小说《圣路易斯雷大桥》（该小说由于被几次翻拍成电影而变得更为著名）。在《圣

① 这是大卫·米切尔于1999年出版的小说处女作，一出版即轰动欧美文学界，荣获莱斯文学奖，并入围《卫报》处女作奖决选。上海文艺出版社于2010年出版了由方军、吕静莲翻译的该小说的中译本。

路易斯雷大桥》中，五名毫不相关的旅人，却仿佛是经过命运的安排，在1714年7月20日这一天的中午时分，由各自的旅程汇聚到秘鲁的圣路易斯雷大桥上。就在五人过桥时，大桥突然崩塌，五人坠落深谷而丧生。这互不相关的五个人，是纯粹意外地同时遭遇不幸？还是一切都是神意的安排？又或是圣路易斯雷大桥的崩塌和这五个人有关系？刚好目睹惨剧发生的裘纳普修士要去解开此中的原因，由此倒映出五人生前的故事……

为了更好地理解"多对一"分形叙事的结构，我们再来看看博尔赫斯的《赫伯特·奎因作品分析》这篇小说。在《赫伯特·奎因作品分析》中，博尔赫斯具体分析了一篇题为《四月三月》的所谓"逆行枝蔓"的小说——这篇小说是博尔赫斯在文本中所虚拟的作家赫伯特·奎因所写。"评判小说时，谁都发现那是一场游戏；作者本人也没有把它当成别的东西。我听他说过：我在那部作品里调动了所有游戏的基本特点——对称、随心所欲、厌倦。连书名也有游戏的痕迹：它不作'四月的行进'① 解，而确确实实是'四月三月'。有人在字里行间察觉到邓恩的博学的回声；奎因本人的前言却把它联系到布拉德利的颠倒的世界，在那里，先有死后有生，先有疤后有伤，先有伤后有打击（《表象和现实》，1897年，第二百十五页）。② 《四月三月》里的世界不是倒退的；倒退的只是叙事的方式。正如我上面说过的，逆行枝蔓。全书共十六章。第一章讲的是几个互不认识的人在人行道上的含糊不清的交谈；第二章讲的是第一章前夕的事情；第三章也是逆行的，讲的是第一章另一个可能的前夕的事情；第四章再讲另一个前夕。三个前夕中的每一个（它们严格地互相排斥）又分为另外三个前夕，性质迥然不同（不言而喻，第一章统辖九部）。那些小说中间，有象征主义，有超现实主义；有侦探小说，有心理小说；有共产主义，有反共产主义，等等。"③ 显然，《四月三月》这部小说的结构是比较复杂的，为了有助于了解它，博尔赫斯还列出了这样一个图解：

① 其英文原文是 April March。在原文中，March 既作"三月"也作"行进"解。
② 在原小说中，博尔赫斯在此处有这样的注释语："赫伯特·奎因的博学真了不起！1897年一本书里的第二百十五页真了不起！柏拉图《政治篇》里的对话者描写过相似的倒退：大地之子或者原居民受到宇宙倒转的影响，从老年退到成年，从成年退到童年，从童年退到无影无踪。古希腊演说家特奥庞波在《斥菲利浦》里也谈到北方有种果实，吃了便会产生同样的倒退过程……更有趣的是有关时间倒转的设想：我们能回忆将来，却不知道或者几乎不能预感过去。参看但丁《神曲》第九十七至一百零二行对预见和老视所作的比较。"（见《博尔赫斯全集》（小说卷），浙江文艺出版社，1999年版，第112页）
③ 豪·路·博尔赫斯. 赫伯特·奎因作品分析 [M]. 王永年，译. 杭州：浙江文艺出版社，1999：111-112.

$$Z\begin{cases}Y1\begin{cases}X1\\X2\\X3\end{cases}\\Y2\begin{cases}X4\\X5\\X6\end{cases}\\Y3\begin{cases}X7\\X8\\X9\end{cases}\end{cases}$$

在图解中，Z 代表最后的故事，Y1、Y2、Y3 分别代表 Z 的三个前夕发生的故事，X1 至 X9 则分别代表 Y1、Y2、Y3 的前夕发生的小故事。在列出这个图解后，博尔赫斯接下来写道："这个结构不禁让人想起叔本华的有关康德十二范畴的评论：为了求得对称，不惜牺牲一切。可以预见，九个故事中间，有的和奎因的才华并不相称；最好的一个不是他最初构思的 X4，而是属于幻想类型的 X9；另外一些则由于索然无味的玩笑，或者毫无价值的貌似严谨而逊色不少。如果按时间前后次序来读（例如：X3，Y1，Z），这本奇书的特色就丧失殆尽。X7 和 X8 两个故事分开来看意义不大，合在一起才有价值……我不知道是否应该补充一句，《四月三月》出版后，奎因后悔不该用三元次序，他预言说仿效他的人会用二元次序……"①

$$Z\begin{cases}Y1\begin{cases}X1\\X2\end{cases}\\Y2\begin{cases}X3\\X4\end{cases}\end{cases}$$

是啊，尽管"造物主和神道"喜欢"无限的故事"和"无限的枝蔓"，但人类却总是偏爱简单。之所以如此，是因为在无限的复杂性面前，人类的才能常常显得无能为力。就拿颇具创造力的赫伯特·奎因来说，在《四月三月》这部特别的小说中，也难免让"复杂的形式限制了作者的想象力"②。可见，尽管

① 豪·路·博尔赫斯. 赫伯特·奎因作品分析[M]. 王永年，译. 杭州：浙江文艺出版社，1999：113.
② 豪·路·博尔赫斯. 赫伯特·奎因作品分析[M]. 王永年，译. 杭州：浙江文艺出版社，1999：113.

那些富有创造力的作家们总是试图像上帝那样在他们的叙事作品中再现生活和世界的复杂性,但人类的"天才"毕竟是有限度的,而这种限度必然会限制他们的想象力与创造力。因此,我们看到的分形叙事多为二元或三元次序的,而且分形的层级也不会太多。

(二)一因多果与面向"未来"的分形叙事

从因果关系来分析,这种分形叙事最基本的特征就是:一个作为"原因"的事件不是产生一个而是产生多个作为"结果"的事件或事件链条。正如前面所分析的,这种分形叙事体现的是一种"一对多"的因果关系。由于作为"结果"的事件或事件链条总是发生在作为"原因"的事件之后,因此从时间的角度来看,这本质上是一种面向"未来"的分形叙事。因为这种叙事模式符合我们习惯上的前因后果式的思维定势,所以此类分形叙事文本在数量上占据着优势。

说起一因多果因而有多重"未来"的分形叙事,我们首先想到的可能就是博尔赫斯的著名小说《小径分岔的花园》。博尔赫斯的这个小说文本中还存在一个也题为《小径分岔的花园》的小说文本,这后一个文本是前一个文本中的人物兼叙述者"我"的曾祖彭㝡所写——这是一个类似迷宫般复杂的分形叙事文本。在博尔赫斯的小说中,汉学家斯蒂芬·艾伯特对"我"说起彭㝡(即"崔朋")花了13年时间写成的那个复杂的叙事文本:

> 在所有的虚构小说中,每逢一个人面临几种不同的选择时,总是选择一种可能,排除其他;在彭㝡的错综复杂的小说中,主人公却选择了所有的可能性。这一来,就产生了许多不同的后世,许多不同的时间,衍生不已,枝叶纷披。小说的矛盾就由此而起。比如说,方君有个秘密;一个陌生人找上门来;方君决心杀掉他。很自然,有几个可能的结局:方君可能杀死不速之客,可能被他杀死,两人可能都安然无恙,也可能都死,等等。在彭㝡的作品里,各种结局都有,每一种结局是另一些分岔的起点。有时候,迷宫的小径汇合了:比如说,您来到这里;但是某一个可能的过去,您是我的敌人;在另一个过去的时期,您又是我的朋友。①

① 豪·路·博尔赫斯. 小径分岔的花园 [M]. 王永年,译. 杭州:浙江文艺出版社,1999:130.

斯蒂芬·艾伯特（也就是博尔赫斯）是从时间的维度分析这部错综复杂的叙事文本的，他认为彭㝡小说所说的迷宫其实就是小说本身，也就是说，小说的复杂结构就像是一个复杂的由时间构筑而成的迷宫：

> 小径分岔的花园是一个庞大的谜语，或者是寓言故事，谜底是时间；这一隐秘的原因不允许手稿中出现"时间"这个词。自始至终删掉一个词，采用笨拙的隐喻、明显的迂回，也许是挑明谜语的最好办法。彭㝡在他孜孜不倦创作的小说里，每有转折就用迂回的手法。……显而易见，小径分岔的花园是彭㝡心目中宇宙的不完整然而绝非虚假的形象。您的祖先和牛顿、叔本华不同的地方是他认为时间没有同一性和绝对性。他认为时间有无数系列，背离的、汇合的和平行的时间织成一张不断增长、错综复杂的网。由相互靠拢、分歧、交错或者永远互不干扰的时间织成的网络包含了所有的可能性。在大部分时间里，我们并不存在；在某些时间，有你而没有我；在另一些时间里，有我而没有你；再有一些时间，你我都存在。目前这个时刻，偶然的机会使您光临舍间；在另一个时刻，您穿过花园，发现我已死去；再在另一个时刻，我说着目前所说的话，不过我是个错误，是个幽灵。①

引文中所表述的这种分岔的时间，是博尔赫斯的至爱，他认为"它是使文学成为可能的条件"②。他曾经多次表述过这种时间观念。在一篇关于但丁《神曲》的随笔中，他专门讨论了《地狱篇》中的一句诗——"于是饥饿又战胜了悲伤"③。这句诗暗示乌戈利诺在弥留之际可能吃了自己已经饿死的孩子，但又不能肯定。博尔赫斯在这篇随笔中这样写道："在真实的时间里，在历史上，每当人们面对不同选择时，只取其一，排除并且抛弃了其余的选择；艺术的模糊不清的时间却不同，它像是期待或者遗忘的时间。在那种时间里，哈姆雷特既理智又疯狂。乌戈利诺在他饥饿之塔的黑暗中既吞噬又没有吞噬亲人的尸体，那种摇摆的不明确性正是构成他的奇特的材料。因此，但丁梦见了两种可能的弥留的痛苦，后代也将这样梦见。"④ 不难看出，在这篇随笔中，博尔赫斯

① 豪·路·博尔赫斯. 小径分岔的花园 [M]. 王永年，译. 杭州：浙江文艺出版社，1999：132.
② 伊塔洛·卡尔维诺. 为什么读经典 [M]. 黄灿然，李桂蜜，译. 南京：译林出版社，2006：283.
③ 但丁. 神曲·地狱篇 [M]. 朱维基，译. 上海：上海译文出版社，1984：242.
④ 豪·路·博尔赫斯. 乌戈利诺的虚假问题 [M]. 王永年，译. 杭州：浙江文艺出版社，1999：179.

关于分岔时间的观念，与《小径分岔的花园》中所表述的时间观念简直如出一辙。

值得指出的是：《小径分岔的花园》中彭最所写的那种包含"所有的可能性"的小说，只可能在理论上存在，实际上是无法写出的。事实上，博尔赫斯也只是就他心目中的理想小说写了一个分析或评论。在《小径分岔的花园》这部小说集的"序言"中，博尔赫斯曾有这样的夫子自道："编写篇幅浩繁的书籍是吃力不讨好的谵妄；是把几分钟就能讲清楚的事情硬抻到五百页。比较好的做法是伪托一些早已有之的书，搞一个缩写和评论。卡莱尔在《成衣匠的改制》、巴特勒在《安乐的避难所》里都是那样做的；那两本书也有不完善之处，和别的书一样芜蔓。我认为最合理、最无能、最偷懒的做法是写假想书的注释。《特隆、乌克巴尔、奥比斯·特蒂乌斯》和《赫伯特·奎因作品分析》便是这类作品。"[①]《小径分岔的花园》当然也是这类作品，只不过博尔赫斯在其中增加了一个"书中书"的花招。对于这种写法，意大利作家卡尔维诺认为是"文学体裁中近期最大的发明"："博尔赫斯的发明在于，设想他要写的小说已由别人写好了，由他不认识的虚拟的作者写好了。这个虚拟的作家操着另一种语言，属于另一种文化。他的任务则是描写、复述、评论这本假想的著作。……博尔赫斯的发明创造了一种乘方与开方的文学，用后来法国人使用的术语来说，即一种'潜在文学'。"[②]但我觉得，这种写法有点投机取巧的味道，用这种方法写成的"小说"严格说来还算不上是真正的小说。

我们目前所能找到的可以称得上是真正小说的最复杂的分形叙事，也许要算是詹姆斯·乔伊斯的长篇小说《芬尼根的守灵》。根据学者戴从容的研究，《芬尼根的守灵》的"分岔"表现在三个层面：首先是词语层面。"《芬尼根的守灵》的词语层面作为文本的基础层面，直接体现了小径分岔的结构模式。《芬尼根的守灵》词语最独特的地方就是乔伊斯通过变形使词语包含多个含义。虽然在语言学上，多数词语包含不止一个含义，但在使用时，人们一般只选择其中的一个含义。《芬尼根的守灵》的不同之处在于它打开了词语的所有可能性。它不仅打开已有的所有可能性，而且还创造出新的可能性，并且新的可能性还可以无限增加。"[③]其次是事件层面。"如果说词语的分岔组成局部的花园，

① 豪·路·博尔赫斯. 小径分岔的花园·序言 [M]. 王永年, 译. 杭州: 浙江文艺出版社, 1999: 71.
② 伊塔洛·卡尔维诺. 美国讲稿 [M]. 萧天佑, 译. 南京: 译林出版社, 2012: 50–51.
③ 戴从容. 自由之书:《芬尼根的守灵》解读 [M]. 上海: 华东师范大学出版社, 2007: 103.

事件的分岔则组成整体的花园。《芬尼根的守灵》中的主要事件——HCE 的罪、那封神秘的信、两兄弟的斗争、少女的诱惑等，在书中的不同部分都有不同的说法"，比如说对那封信，"书中不同地方有不同的说法，而且没有一种说法能够被证明最终正确，换句话说，乔伊斯在这里'选择了所有可能性'，而且这些可能性也可以根据组合情况画一个网状图。"① 最后是人物层面。"《芬尼根的守灵》中人物的身份也被赋予了小径分岔般的多种可能性，这主要体现为在不同的时空中，人物也以不同的名称出现。男主人公主要是都柏林一个小酒馆的老板，叫 H. C. 叶尔委克，简称 HCE。不过正如他的简称'此即人人'表明的，在不同书、不同章节和不同段落中，主人公的身份也各不相同。"② 总之，《芬尼根的守灵》中的分形叙事具有无限的复杂性，比较起来，"博尔赫斯的《小径分岔的花园》只是《芬尼根的守灵》这个迷宫的一份说明书"③。然而，正如《芬尼根的守灵》的阅读史所告诉我们的：如此复杂的叙事作品是没有几个人读得懂，也是没有几个人有耐心读完的。也正因为如此，《芬尼根的守灵》一向以"天书"著称。

 无疑，包含"所有的可能性"的分形叙事作品由于其叙事的高度复杂性，在某些情况下会挣脱因果规律的束缚，或者会让因果关联变得非常淡薄和隐秘，尤其是当它们涉及多个平行宇宙的时候。对于这类高度复杂的分形叙事作品，除了因果规律，我们还必须结合其他理论（如混沌理论、平行宇宙理论、多重时间理论以及非欧几何等），才能对它们进行合理的解释，可这样的情况毕竟少之又少。正因为如此，所以那些有着多重"未来"的分形叙事，大都可以在一因多果的框架下得到合理的解释。

 我们所能看到的一因多果式的分形叙事，一般都只给"未来"提供两到三个选择。在中篇小说《圣诞欢歌》中，狄更斯只给吝啬鬼斯克掳奇的未来提供两种选择：要么继续吝啬、苛刻下去而走向悲惨的人生终点，要么一改吝啬的本性而走向新生。在欧·亨利的短篇小说《命运之路》中，作家也仅仅让主人公面临三种可选择的未来：走左面的路，走右面的路，或者沿原路返回城镇。此外，英国作家约翰·福尔斯在其著名小说《法国中尉的女人》中，也只是给小说安排了三个不同的结尾。除了小说，在电影中此类提供两到三个不同选择

① 戴从容. 自由之书：《芬尼根的守灵》解读 [M]. 上海：华东师范大学出版社，2007：104-106.
② 戴从容. 自由之书：《芬尼根的守灵》解读 [M]. 上海：华东师范大学出版社，2007：106.
③ 戴从容. 自由之书：《芬尼根的守灵》解读 [M]. 上海：华东师范大学出版社，2007：108.

的分形叙事也是占绝大多数，如彼得·霍维特的《滑动门》(*Sliding Doors*, 1998)与韦家辉的《一个字头的诞生》(*Too Many Ways to Be No. 1*, 1997)都仅提供最少的两个选择，而克日什托夫·基耶斯洛夫斯基的《盲打误撞》(*Blind Chance*, 亦译《机遇之歌》, 1981)与汤姆·提克威的《罗拉快跑》(*Run Lola Run*, 1998)则提供了三个。而且，尤为重要的是：除了选择的数目较少，这些分形叙事作品在层级上也只分岔一至两次。就拿电影中的分形叙事来说，"每一条路径在其分岔之后，都坚守一条严格的因果线。在第一次分岔之后通常也没有后续的分支，绝没有博尔赫斯所称的'进一步的分岔'。《滑动门》中的海伦在错过或者赶上火车之后，就没有再进行划分了，而即便是《一个字头的诞生》中的黄阿狗和《盲打误撞》中的维特克在每一条路径上都必须做出进一步的选择，情节也没有分解为更多的扩散性后果。叙事假定，一个时刻的选择或机遇决定了所有后续发生的事情"①。之所以如此，说到底还是出于人类崇尚简单的内在心理需求，正如大卫·波德维尔所指出的："跟平行宇宙观所唤起的无限的、完全不同的选择不一样，我们所得到的在数量和核心条件上都是有限的。这些情节都没有遭遇选择性世界中那些终极性的同时也更令人困惑的要求……我们得到的是简单得多的东西……它却符合了一种在认知上更易于控制的观念，即在我们自己的生活中分岔路径应该是什么样的。""叙事不是建立在哲学或物理学的基础之上，它建立的基础是常识心理学，是我们用以把握这个世界的常规过程。"②

　　当然，"常规"难免形成"定见"，所以作为一个崇尚复杂性的研究者，我还是希望能看到复杂程度更高一些的分形叙事作品。斯汶·艾吉·麦德森（Svend Aage Madsen）的小说《和迪恩在一起的日子》(*Days with Diam*)尽管只是采用二元次序的"未来"分形模式，但在经过5次分岔之后，一共可以读出32个故事。正如有学者所分析的："《和迪恩在一起的日子》是那种'分岔的小径'的小说类型。它的故事由标题为'S'的一章开始——之后读者可以在两个章节间进行选择，他可以选择阅读章节'SA'或章节'ST'——选择章节'SA'后又可以继续选择章节'SAL'或'SAN'，选择章节'ST'后也可以继续选择章节'STO'或章节'STR'，依次类推。每一章后面都会有

① 大卫·波德维尔. 电影诗学 [M]. 张锦，译. 桂林：广西师范大学出版社，2010：198.
② 大卫·波德维尔. 电影诗学 [M]. 张锦，译. 桂林：广西师范大学出版社，2010：196.

两个后续的可能选择。"① 在该小说的第一章中，故事主人公正在屋里打盹，并考虑要不要开车去火车站与情人相会——她乘坐的火车只在附近的火车站停留12分钟。在章节"SA"中，他去了火车站并得到惊喜，因为其情人迪恩说正计划和他在这里度过3天。接下来是他们如何打发3天时间的16种情节。但在章节"ST"中，故事主人公却并没有为要不要去火车站和情人相会而苦恼……故事完全在不同的轨道上运行。在电影中，我们也可以找到像阿仑·雷乃的《吸烟/不吸烟》(Smoking/No Smoking，1993) 这样的情节复杂而又分岔较多的"未来"分形叙事。这部电影以吸烟（Teasdale 夫妇）和不吸烟（Coombes 夫妇）的两对夫妇的双联故事展开叙述，其中每个故事以三个时间点标示出四个段落，而每个段落中的情节线索则由偶然瞬间引发截然不同的命运发展，从而达至不同的人生结局——共有12种不同的结局。当然，在《吸烟/不吸烟》中，尽管提供了多重可供选择的"未来"，但在每一个电影场景中都只有两个人物，始终是一个男人和一个女人。

 此外，还需要强调指出的是：我们所能看到的绝大多数分形叙事作品，都是文本自身就清晰地揭示了"分形"的若干种可能性。"未来"的具体走向，往往决定于某个"分岔点"上主人公所做出的选择。因此，在某个关键性的"分岔点"上，作家们一般会设置一段重复性的文字，以作为分形的标识。在《命运之路》中，欧·亨利在三种选择的开始部分写了一小段大体相同的文字。如"左面的路"，其开始部分的文字是："那条路伸展出去有三里格长，然后同另一条稍宽一些的路直角相交，形成了三岔口。大卫犹豫不决地站了一会儿，走上了左面的路。"② 到了"右面的路"部分，只是把这段文字的最后一句改为"走上了右面的路"③。而到了"中间的路"（也即返回故乡的原路）部分，也只是把最后一句改为"接着便在路边坐下休息"④。显然，这段重复性的文字为叙事的分形提供了明显的标识。在电影中，也有在"分岔点"处设置类似作为分形标识的文字的，如《罗拉快跑》中的字幕"于是接下来……"，但电影更多的是通过重放某一个镜头而以影像来达到同样的效果，就像大卫·波德维尔所说的那样："每一部电影的叙述都设置了一种清楚地表明这些分岔点的式

① 莱恩·考斯基马. 数字文学：从文本到超文本及其超越 [M]. 单小曦，陈后亮，聂春华，译. 桂林：广西师范大学出版社，2011：93.
② 欧·亨利. 命运之路 [M]. 王永年，译. 北京：人民文学出版社，2003：4.
③ 欧·亨利. 命运之路 [M]. 王永年，译. 北京：人民文学出版社，2003：12.
④ 欧·亨利. 命运之路 [M]. 王永年，译. 北京：人民文学出版社，2003：21.

样——一种被强化的'重放'按键,通常是对计时的强调。《盲打误撞》使用了一个定格镜头,同一音乐伴奏的重放,以及回到维特克向车站飞奔时几乎完全等同的镜头。《滑动门》则采用了一个倒放的机制:海伦没能赶上地铁,可是她的动作接着被倒放,这样她又回到了台阶上,然后再经过一个暂停,又跑下台阶并设法挤进了车厢。《罗拉快跑》重放了罗拉鲜红色电话话筒的坠落,接着她跑过母亲的房间,下楼,冲到外面的街上。此外,在每一个新的未来之前,汤姆·提克威都给了一个舒缓的红色单色调场景,罗拉和曼尼躺在床上冥想着他们的爱情。"① 无疑,这些"重复"或"重放"的文字和影像,给了叙事中的分形以明显的标识,并赋予整个叙事文本以清晰的结构。然而,也有少数分形叙事作品的文本中并没有明显的结构图示或分形标识,其不同的可能性要诉诸读者的解释。像上面论及的《芬尼根的守灵》,就属于这类分形叙事作品。美国作家罗伯特·库弗的短篇小说《昆比与奥拉,瑞典人与卡尔》②,则是更为精粹、更为集中的此类文本。这篇小说极为晦涩,不易看懂,根据布莱恩·麦克黑尔的概述,它叙述的是这样一些事:"卡尔是一位商人,正在度假钓鱼,他可能与其导游的女人上了床,也可能没有;如果他和她们中的一个上了床,那她或者是瑞典人的妻子昆比,或者是他的女儿奥拉;无论他与谁上了床(如果他确实和其中的一位上了床的话),瑞典人要么发现了这件事,要么没有。所以这些可能性都在库弗的文本中实现了。"③ 根据这些可能性,读者可以从中读出几个完全不同的故事,但由于文本自身提供的线索非常隐秘,所以"这些故事都要依赖于读者的解释"④。

四、分形叙事与可能世界

为了理解混沌的世界与复杂的事实,我们建构起了各式各样的理论,以使混沌的世界变得有秩序,并使复杂的事实变得可以理解。卡尔·波珀(Pop-

① 大卫·波德维尔. 电影诗学[M]. 张锦,译. 桂林:广西师范大学出版社,2010:200.
② 李自修、赵光旭则把它翻译为《昆比与奥拉,斯威德与卡尔》,参见罗伯特·库弗. 魔杖[M]. 李自修,钱青,等译. 北京:作家出版社,1998. 一书相关内容.
③ 转引自莱恩·考斯基马. 数字文学:从文本到超文本及其超越[M]. 单小曦,陈后亮,聂春华,译. 桂林:广西师范大学出版社,2011:65. 一书相关内容.
④ 莱恩·考斯基马. 数字文学:从文本到超文本及其超越[M]. 单小曦,陈后亮,聂春华,译. 桂林:广西师范大学出版社,2011:65.

per，K. P. 通译卡尔·波普尔）说得好："理论是我们撒出去抓住'世界'的网：使得世界合理化，说明它，并且支配它。我们尽力使得这个网的网眼越来越小。"① 无疑，网眼越小，抓住的事实也就必然会越多。是啊，无论是"一对一"还是"多对一""一对多"的因果理论，都是我们撒出去抓住"事件世界"的网，而后者显然是网眼更小的网，因此它抓住的事实肯定比前者更多。如此看来，"多对一""一对多"的因果理论是一种与世界的复杂性本质更为切合的理论，而建立在其基础上的"分形叙事"也就必然是一种能更好地体现事件世界复杂性的叙事模式。

然而，必须明白的是："生活中独特而多样的偶然事件，不能简化为规律和归类，尽管它们各有自己的逻辑。"② 说得明白一点就是：无论是以何种理论整理出来的经验都不是经验本身，其中从理论网眼中漏掉的事实都远远超过留在网中并被秩序化了的事实。卡尔维诺曾经以写一篇演讲稿和写一部小说进行类比，认为"开始写"是个非常重要的时刻。"对一个作家而言，就是这样一个决定性的时刻：抛弃那些数不胜数的、多姿多彩的各种可能性，奔向那尚不存在的，但如果接受某些限制或规则就可能存在的东西。在我们动手之前，我们拥有整个世界，即我们每个人都经历着的那个世界（我们所有信息、所有经验、所有价值观念的综合），一个浑然一体的世界，那里既没有开始也没有结束，那里既有个人的记忆，也有各种尚未明确表达出来的可能性；我们就是要从这样一个世界之中发掘出一篇演讲，一个故事，或者是一种感觉……""每一次开始都是这样一个抛弃众多可能性的时刻：对讲故事的人来说，就是抛弃众多可能讲述的故事，把他决定当天晚上要讲述的那个故事区分出来，并把它变成可以讲述的一个故事；对于诗人来说，就是要从自己那混沌般的精神世界之中区分出某种感觉，并使它与表达某种感觉或思想的词语和谐地结合在一起。"③ 看来，一件作品的完成，既意味着一个世界的诞生，也意味着一个更大世界的失去。为此，卡尔维诺曾经充满惆怅地写道："记忆——最好叫经验，给你伤害最大的记忆，给你带来最大的变化，使你变得不同——也是文学作品的第一营养（不只是文学作品），是作家的真正财富（不只是他的），而它一旦让文学作品塑了形，自己就枯萎，乃至毁灭。""我需要的正是别的东西，没有

① K.R. 波珀. 科学发现的逻辑 [M]. 查汝强，邱仁宗，译. 北京：科学出版社，1986：31.
② 伊塔洛·卡尔维诺. 为什么读经典 [M]. 黄灿然，李桂蜜，译. 南京：译林出版社，2006：128.
③ 伊塔洛·卡尔维诺. 美国讲稿 [M]. 萧天佑，译. 南京：译林出版社，2012：121-122.

写在那里的东西。写就的一本书永远也无法补偿我因它而毁掉的东西，也即那些经验……"① 也就是说，写作是一种遗憾的艺术：无论写作者的艺术手段多么高明，相对于完整的经验和记忆而言，失去的东西总是比表现出来的东西多；而且，这种遗憾是难以避免的，除非我们根本不写作。

然而，是写作让作家称其为作家，如果一个一辈子都不写作的人号称作家，那不但得不到别人的承认而且是要闹笑话的。于是，像卡尔维诺、乔伊斯、博尔赫斯这样的既洞悉了写作的本质又具有巨大的创作才能的作家，总是梦想创作出一部包含所有可能性的叙事作品，写出一部包含所有文本的叙事文本。当然，他们也明白：要创作出这样包含所有可能性的叙事作品，以传统的因果一线性模式是无法达到目的的。为此，他们都在创作生涯中做出了长期而又艰苦的探索。还是卡尔维诺说得好："我几乎无法使自己相信，我所描述的世界是个可以供人定居或长期居住的，自主、自在、自足的世界。恰恰相反，我总觉得这是一个假设的世界，是众多可能存在的世界中的一个，像群岛中的一个岛屿，或者像银河系中的一个天体，我们应该站在这个世界之外来观察这个世界。"② 无疑，分形叙事由于在叙事文本中提供了关于事件发展的多种可能性，因而给我们的思维开辟了一条通达可能世界的路径。

所谓可能世界，我们可以把它描述为这样一个世界系统："其中，作为系统中心的现实世界（the actual world）为众多的可能世界所包围，而且，现实世界只是众多可能世界中的一个而已。可能世界是世界的各种可能的存在方式，而现实世界则是世界的实际的存在方式。"③ 当然，让我们感到无奈的是：在现实生活中，当面对"众多可能存在的世界"时，我们一般只能选择一个而忽视或逃避其他的世界，毕竟我们带着一个沉重的肉身而分身乏术。写到这里，我们不由得想起了美国诗人罗伯特·弗罗斯特（Robert Frost, 1874—1963）的名诗《没去走的路》：

> 两条路岔开在黄叶林子里，
>
> 可惜一个人不可能走两条；
>
> 我久久站立在那里，尽力地沿其中的一条向前面望去，

① 伊塔洛·卡尔维诺. 通向蜘蛛巢的小径·前言[M]. 王焕宝, 王恺冰, 译. 南京：译林出版社, 2012: 24-25.
② 伊塔洛·卡尔维诺. 美国讲稿[M]. 萧天佑, 译. 南京：译林出版社, 2012: 139.
③ 张新军. 可能世界叙事学[M]. 苏州：苏州大学出版社, 2011: 18.

只见它拐进矮树丛消失掉。

我选的另一条的确也很好,
也许它还有更大的吸引力,
因为招人去践踏的草不少;
尽管在实际上,来往者的脚给它们留的是相近的痕迹。

那一天早上,两条路在那里盖着路的落叶都没给踩脏。
头一条就留待以后的日子!
可是我知道,路条条接下去,
我怀疑,我怎能走回这地方。

在某个所在,过很久很久以后,
我呀会叹着气讲述这事情:
在林中岔成两条路的路口,
我选了条足迹比较少的走,
而所有的差别由此就造成。①

　　是啊,我们的世界,我们的人生,到处都充满了岔路,我们必须对它们做出选择;而现实中的我们只能选择其中的一条路走下去,我们永远也不会知道另一种选择会给我们带来什么②,但我们知道:不同的选择往往会带来不同的人生,因为人生"所有的差别"都是由选择造成的。的确,我们永远只能生活在一个时空里,我们永远只能拥有一种人生,但作为"宇宙之精华,万物之灵长",我们总是会对另一种时空、另一种人生保持想象和向往。面对现实生活中的无奈选择,面对无数我们无法身处其中的时空,睿智如帕斯卡尔,也曾经对此感到无比的困惑:"当我思索我一生短促的光阴浸没在以前的和以后的永恒之中,我所填塞的——并且甚至于是我所能看得见的——狭小的空间沉没在我所不认识而且也不认识我的无限广阔的空间之中;我就极为恐惧而又惊异地看到,我自己竟然是在此处而不是在彼处,因为根本没有任何理由为什么是在

① 罗伯特·弗罗斯特. 没去走的路 [M] //黄杲炘. 美国抒情诗选. 上海:上海译文出版社,2002:198-199.
② 线性叙事在很大程度上就是遵循现实中的这种排他性的选择原则,在面对人生岔路口上的众多事件时只选择其中一条路上的序列事件进行叙述;至于其他路上的事件,作者是无须知道的,当然更不会被他们编织进情节的链条。

此处而不是在彼处，为什么是在此时而不是在彼时。是谁把我放置在其中的呢？是谁的命令和行动才给我指定了此时此地的呢？"① 困惑之余，帕斯卡尔也感到深深的无奈甚至恐惧："这些无限空间的永恒沉默使我恐惧。"② 之所以会如此，是因为他发现：在宇宙洪荒和时空海洋中，"有多少国度是并不知道我们的啊"③！说到底，在浩浩渺渺的宇宙中，我们只不过是一颗尘埃，在无边无际的时空中，我们只不过是一个过客。

如果说，现实中的选择难免给我们带来遗憾的话，那么，文学艺术所创造的世界却可以让这种遗憾得到弥补，尤其是在文本中提供了多种选择的分形叙事，更是为我们超越现实世界、进入可能世界提供了思想的路径。如此看来，尽管再复杂的"分形叙事"也不可能表现世界的所有复杂性，不可能提供一个包含所有世界的终极世界，但它毕竟走出了线性世界的单调和机械，毕竟提供了一个超越单一世界的多重世界，而这也正是它充满叙事魅力的根本原因所在。

《思想战线》2012 年第 5 期

①② 帕斯卡尔. 思想录：论宗教和其他主题的思想 [M]. 何兆武，译. 北京：商务印书馆，1985：101.
③ 帕斯卡尔. 思想录：论宗教和其他主题的思想 [M]. 何兆武，译. 北京：商务印书馆，1985：102.

空间叙事学的基本问题与学术价值

一

我们知道，作为一种基本的精神文化活动，"叙事"并不仅限于文学，诸如历史学、艺术学、哲学、传播学、教育学、心理学等学科领域都存在着"叙事"现象。当然，就对"叙事"的研究而言，除文学叙事研究之外，其他学科领域却严重滞后，似乎"叙事"只是一种仅限于文学领域的专业现象。近些年来，这种看法开始有所改变，在文学外的其他人文社会科学的研究者们也逐渐认识到了"叙事"的重要性，并开始运用"叙事"的方法去观察问题、解决问题，此之谓人文社会科学的"叙事转向"。

除"叙事转向"之外，人文社会科学领域还存在另一个"转向"，即所谓的"空间转向"。所谓"空间转向"，就是说各学科的研究者开始重点关注为以往研究所忽视的问题的空间维度，开始有意识地从"空间"的角度提出问题，并运用各种空间理论去分析问题和解决问题。笔者近年来所倡导的"空间叙事学"，即是从"空间"的维度去考察各类叙事现象，从而在传统研究的基础上开辟出了一条有别于以往经典叙事学乃至后经典叙事学的新路。

在某种意义上，空间叙事学把"叙事转向"与"空间转向"这两大转向统一在了一起，所以自提出以来，空间叙事学就备受关注，成为近年来人文社会科学研究中的一个热点。我们认为，当"叙事"中的"空间维度"得到关注之后，人们就会有意识地从"空间"的视角去观察问题，从"空间"的维度去思考问题，从而发现一些被传统研究所忽视的领域，并开辟出一些新的研究方向。这样一来，就必然会带动学科的新突破与新进展。就拿看似与"叙事"没

有多大关系的艺术与设计理论研究来说,空间叙事学就能带来一些新的启示。艺术与设计当然与"空间"有关系,但以前的研究者很少从"叙事"的角度去思考问题,而空间叙事学既注重"空间"也注重"叙事",这就给从事艺术与设计的人带来了新的思路。而一旦传统思维被打破,就必然会带来一些新的发现。比如说,我们不妨思考一下这类问题:中国人生产很多玩具,可为什么中国没有芭比娃娃?中国人生产很多服装,可为什么没有产生皮尔卡丹这样的品牌?事实上,要产生芭比娃娃和皮尔卡丹这样的著名品牌,不仅仅关涉玩具和服装,还涉及"叙事"问题——经过一番研究之后,我们不难发现:在每一个类似这样著名品牌的背后,其实都可以找到一个我们耳熟能详的堪称"原型"的故事。这样一来,"空间叙事"就不仅关涉艺术与产品设计问题,它还和社会经济活动联系了起来。

二

当然,就其学术目标而言,空间叙事学重点不在于和现实的社会经济活动产生关联,而在于关注为以往叙事学研究所忽视的空间维度,从而推动学科的完善与发展。

大家都知道,任何"叙事"要成为一部完整的叙事作品,都必须讲述时间进程中的一个或多个故事。就此而言,"叙事"与"时间"的关系无可置疑,正因为如此,以往的叙事学研究也非常重视"时间"维度。然而,由于种种原因,"叙事"与"空间"的关系却一直处于一种被遮蔽的状态,以至于长期以来"空间"维度的叙事学研究几乎还是一片空白。大约在 20 世纪末,我在阅读实践中首先碰到了空间叙事问题,进而开始有意识地思考"叙事"与"空间"之间的相互关联,并最终萌发了建构"空间叙事学"的理论构想。

作为一个叙事学研究者,我需要大量地阅读小说,尤其是那些在结构、形式上具有独创性的小说。在长期的阅读实践中,在"时间"之外,我也强烈地感觉到了"空间"对于"叙事"的重要性:不仅故事必定发生于某个特定的场所(空间),而且,不少叙事作品在结构上还具有某种"空间"特性。在阅读中产生了这种印象之后,我便开始有意识地思考"叙事"与"空间"的相互关系问题,这就把我带到对相关问题的理论探索之中。

按照康德的说法,"时间"和"空间"作为先验的感性形式,是一切我们

称之为"现象"的事物的存在方式。在理论上,"时间"只有以"空间"为基准才能考察和测定,正如"空间"只有以"时间"为基准才能考察和测定一样。也就是说,无论是作为一种存在,还是作为一种意识,"时间"和"空间"都是不可分割的统一体。正因为如此,所以明可夫斯基、爱因斯坦等人有"时空连续统"的说法,而巴赫金则提出了"时空体"的概念。而且,在康德看来,"空间"作为"外形式",规整外物在我们心中的形状以便被直观;"时间"作为"内形式",将外物的空间规定进一步排列成"先后"或"同时"的序列,由此完成感性认知,并通过图式与想象过渡到知性。如此看来,语言叙事作为时间序列已经内含着被空间规整过的外物;否则,所谓"叙事"也就不可能成为时间序列。就此而言,时间维度只是叙事的表征,空间维度作为时间维度的前提,本来就是叙事表征所内含的维度,是使时间维度成为可能的维度,因此,对它的研究具有更加深层的意义。

无疑,"叙事"作为一种基本的精神文化活动,与"时间"和"空间"的关系均非常密切,也就是说,叙事是具体时空中的现象,超越时间或超越空间的叙事现象和叙事作品都是不可能存在的。可是,在以往的叙事学研究中(无论是经典叙事学还是后经典叙事学),却存在着重"时间"而轻"空间"的现象。如果说,"叙事"与"时间"的关系在传统叙事学中已得到较为充分的研究的话,那么,"叙事"与"空间"的关系则被研究者有意无意地忽视了。而事实上,"叙事"与"空间"的关系在叙事学研究中非常重要,因为"空间"本来就是使时间维度成为可能的维度,也是构成叙事作品的至关重要的元素。正是基于上述思考,我认为叙事学研究既存在一个时间维度,也存在一个空间维度;也正是考虑到以往叙事学研究中空间维度的缺失,而这一维度对于"叙事"又具有毋庸置疑的重要性,所以我多年以前就在论文中倡导要在叙事学下面建立"空间叙事学"这一分支学科①。应该说,随着2014年我的《空间叙事研究》一书的出版②,"空间叙事学"已经具备了初步的理论框架。当然,就像

① 在2006年完成的《叙事学研究的空间转向》(《江西社会科学》2006年第10期)一文中,我就这样写道:"我想通过对叙事与空间问题的全面、深入探讨,在解决理论和创作实践问题的基础上,力求建立一门空间叙事学。"在2008年完成的《空间叙事:叙事学研究的新领域》(《天津师范大学学报》社会科学版2008年第6期、2009年第1期连载)一文中,我更是较为明确和全面地阐述了自己建构"空间叙事学"的理论构想。
② 参见龙迪勇. 空间叙事研究[M]. 北京:生活·读书·新知三联书店,2014. 一书相关内容,三联书店于2015年8月已经推出了该书的新版,新版正式更名为《空间叙事学》。

一切新兴学科的发展历程一样,要使"空间叙事学"这一新的分支学科进一步走向成熟和完善,还有很长的路要走。

三

空间叙事学的研究领域是非常宽广的。就学科而言,它既包括文学、历史等传统上就以"叙事"见长的学科,也包括哲学、心理学、艺术学、传播学、教育学等以往不太注重"叙事"的学科;就叙事媒介而言,它既包括以语言文字等时间性媒介写成的叙事作品,也包括以绘画、雕塑和建筑等空间性媒介为主的叙事作品。限于篇幅,下面仅对空间叙事学涉及的主要理论问题略作介绍。

(一)空间意识与叙事活动

在传统哲学中,人们对人之存在的"时间性"已做出了较为全面、深入的思考,但人之存在的"空间性"问题似乎至今仍未引起人们足够的重视。然而,存在与空间问题的重要性是毋庸置疑的:空间是人类生存的立基之地,人类每天在空间中呼吸、活动、生活,和空间产生互动。任何的个人思考和群体行为都必须在一个具体的空间中才能得以进行,空间可以说是我们行动和意识的定位之所;反之,空间也必须被人感知和使用,被人意识到,才能成为活的空间,才能进入意义和情感的领域。因此,我们认为:人类的叙事活动与人类所处的空间及其对空间的意识有着密切的联系,在某种意义上我们可以说,人们之所以要"叙事",是因为想把某些发生在特定空间中的事件在"记忆"中保存下来,以抗拒遗忘并赋予存在以意义,这就必须通过"叙述"活动赋予事件以一定的秩序和形式。挪威建筑理论家诺伯格·舒尔兹说得好:"人之所以对空间感兴趣,其根源在于存在。它是由于人抓住了在环境中生活的关系,要为充满事件和行为的世界提出意义或秩序的要求而产生的。"与舒尔兹的"存在空间"类似,日本学者奥野健男则提出了"原风景"的概念。奥野健男认为"原风景"是"作家固有的、自己形成的空间",它们不仅仅是真实的风景,更是文学母体的"原风景",它们是在作家幼年期形成的,是作家"灵魂的故乡"。确实,不止一个作家在他们的回忆录或创作谈中谈到过这样一种情况:如果没有一个熟悉的、具体的空间,他们就无法进行创作。就拿法国作家巴尔扎克来说,一个具体的、有特征、有个性的空间是其构建小说大厦的基石,故

事情节、人物性格等与小说有关的一切都建筑在这一"基石"之上。当然，因为由"存在空间"所构成的"原风景"不同，所以不同作家的创作特色也就不一样。在这种意义上我们也可以说，作家们的"存在空间"或"原风景"构成了他们创作的"底色"或"无意识"。

（二）创作心理的空间特性

叙事作品的空间特性其实在作家的创作心理中就可以找到深层根源。创作时的主要心理活动是记忆和想象，经过研究可知，记忆和想象均具有明显的空间特性，而这种空间特性必然会给作家们的创作活动带来深刻的影响，从而使他们创造出来的叙事作品从心理来源上就具有某种空间特征。就记忆而言，它不仅和时间有关，其空间特性也非常明显。事实上，早在古希腊的时候，人们就已经发现了记忆的空间特性，并依此而发展出了一种影响深远的专门的"记忆的艺术"。最早发现记忆之空间特性的是古希腊著名诗人西蒙尼戴，他发展出了著名的"位置记忆理论"或"地点记忆法"："将需要记忆的东西与一些特殊的位置，如房屋的房间餐桌旁的椅子等联系起来，再将其按逻辑顺序组织起来，使它们更利于记忆。"与古希腊人一样，古罗马人也对空间记忆术情有独钟。而且，他们在古希腊人的基础上推陈出新，他们不仅仅依靠位置来记忆，而且创建了一些有利于记忆的"建筑物"（这种"建筑物"仅在心理和想象中存在），从而推进了空间记忆术的发展。在中世纪和文艺复兴时期，空间记忆理论得到了进一步的发展。既然记忆具有某种空间性的特征，那么创作时以这种记忆方式来选择并组织事件而写成的叙事虚构作品，也就必然会具有某种空间性的特征。通过研究我们发现，记忆的空间性对叙事活动的影响既表现在内容或主题层面，也表现在结构或形式层面。

至于想象，它并不是像我们一般认为的那样具有海阔天空般的自由，它其实是"有限的"，关于任何事物的想象都总是基于空间中的某个地方。正如波兰作家米沃什所指出的："想象力总是具有空间的属性，指向东西南北，其中心点一定是个非常重要的地方，这也许是孩提时代的某一村庄或者出生地。只要这个作家还待在自己的国家里，那么以这个中心之地为圆心不断向外延伸，直到在某种程度上等同于他的国家。"① 这就是说，想象力总是把某一个非常重要的地方（比如出生地）作为"中心点"，这个"中心点"既是想象的出发点，

① 参见，米沃什. 米沃什散文三篇·流亡注解 [J]. 世界文学，2009 (1).

也是想象的归宿地。

（三）叙事文本中空间元素的叙事功能

在许多小说，尤其是现代小说中，空间元素具有重要的叙事功能。小说家们不仅仅把空间看作故事发生的地点和叙事必不可少的场景，而是利用空间来表现时间，利用空间来安排小说的结构，甚至利用空间来推动整个叙事进程。因此，在现代小说中，"空间叙事"已成为一种重要的技巧。在《空间叙事研究》一书中，我通过对具体叙事文本的解读，探讨了现代小说中"空间叙事"的类型和特征。首先，通过具体分析俄国作家蒲宁的中篇小说《故园》，探讨了叙述中的"神圣空间"问题。"神圣空间"借自宗教学术语。对于普通人来说，空间意味着"均质"和广延；但对于宗教徒来说，某些空间由于它的特殊性而被赋予了"神圣"的特性。苏霍多尔这个地方正是娜塔莉娅生命中的"神圣空间"，它在她的心目中成了一个特殊的空间，成了她个人世界的中心。小说的叙述紧紧围绕苏霍多尔展开，因为只有苏霍多尔，才是娜塔莉娅所有故事的滋生地；因此也只有苏霍多尔，才能赋予这些故事以形式。其次，通过分析福克纳的短篇小说《纪念爱米丽的一朵玫瑰花》，探讨了现代小说叙事中的这样一种重要现象：空间已成为一种时间的标识物，成为一种特殊的时间形式。《空间叙事研究》认为，爱米丽小姐所住的那幢屋子与周边环境的关系，其实也就是爱米丽小姐与镇上其他人的关系，也就是传统与现代的关系。再次，通过考察卡森·麦卡勒斯的中篇小说《伤心咖啡馆之歌》，探讨了现代小说中的空间变易与叙事进程问题。在《伤心咖啡馆之歌》中，麦卡勒斯通过同一个空间的几经变易，来讲述有关故事。空间在整个叙述进程中，可谓起着非常重要的作用。最后，通过分析弗吉尼亚·伍尔夫的短篇意识流小说《墙上的斑点》，考察了意识的流动与叙事的支点问题。作家只要找准了一个"支点"——一个小小的空间，就不仅可以支撑起像《墙上的斑点》这样只有短短几千字的叙事单间，它甚至可以支撑起像《追忆似水年华》那样洋洋二百余万言的叙事大厦。

（四）叙事作品的空间形式

叙事作品的空间形式问题虽然曾由美国批评家约瑟夫·弗兰克肇其端，但一直没有得到很好解决。在《空间叙事研究》中，我先由博尔赫斯的短篇小说《阿莱夫》出发，分析了小说叙事的困境问题。接下来，则通过分析博尔赫斯的另一篇小说《小径分岔的花园》，探讨了现代小说家试图摆脱"叙事困境"

的努力。"时间"是《小径分岔的花园》的主题。事实上,"时间"也正是 20 世纪以来许多现代或后现代小说的主题。然而,"时间总是不间断地分岔为无数个未来"。如果我们只是选择其中的一种,显然就把其他的可能性人为地否定掉了,在现代小说家看来,这并不符合时间或生活的本质。现代小说的目的,就是要表现这种更深层的"本质"。为了达到表现生活的复杂性和多个"未来"的目的,现代小说家在寻找一种新的结构方式。于是,时间的序列性和事件的因果律被大多数现代小说家抛弃了,代之而起的是空间的同时性和事件的"偶合律"。与传统小说相比,现代小说运用时空交叉和时空并置的叙述方法,打破了传统的单一时间顺序,展露出了一种追求空间化效果的趋势。因此,在结构上,现代小说总是呈现出某种空间形式。叙事中的空间形式包括"中国套盒""圆圈式""链条式""桔瓣式""拼图式"等。当然,这里所说的"空间"并不是日常生活经验中具体的物件或场所那样的空间,而是一种抽象空间、知觉空间。这种"空间"只有在完全弄清楚了小说的时间线索,并对整部小说的结构有了整体的把握之后,才能在读者的意识中呈现出来。也就是说,"空间形式"是读者接受反应的产物,它和我们的阅读方式息息相关。

此外,《空间叙事研究》一书还根据大量的叙事文本,概括出了主题—并置叙事和分形叙事这两种非常特殊也非常重要的空间叙事形式。关于主题—并置叙事,我对它的描述是:其构成文本的所有故事或情节线索都是围绕着一个确定的主题或观念展开的,这些故事或情节线索之间既没有特定的因果关联,也没有明确的时间顺序,它们之所以被罗列或并置在一起,仅仅是因为它们共同说明着同一个主题或观念。概括起来,主题—并置叙事一般有四个特征:首先,主题是此类叙事作品的灵魂或联系纽带,不少此类叙事作品甚至往往是主题先行。其次,在文本的形式或结构上,往往是多个故事或多条情节线索的并置。再次,构成文本的故事或情节线索之间既没有特定的因果关联,也没有明确的时间顺序。当然,这里值得注意的是:我们所说的是构成文本的各个"子叙事"之间既没有特定的因果关联,也没有明确的时间顺序;而作为叙事线索的这些"子叙事"本身往往也是由多个事件组合而成的,构成"子叙事"的这些事件间往往是既有因果关联,也体现出一定的时间顺序。最后,构成文本的各条情节线索或各个"子叙事"之间的顺序可以互换,互换后的文本与原文本并没有本质性的差异。通过考察词源可以知道:"主题"(topic)这个概念其实是由"场所"(topos)这个概念发展而来的。而"场所"正是一种"空间",所

以主题——并置叙事其实是一种空间叙事。

至于分形叙事，则是一种打破因果—线性叙事模式的树状叙事结构。在以往的经典叙事学研究中，研究者往往把因果关系简化成一对一的线性关系，这就形成了根深蒂固的因果—线性叙事模式。可事实上，一对一的线性序列只不过是因果关系的理想状态或特殊范例，其更为一般的状态是"多对一"与"一对多"的关系。正如科学哲学家和物理学家玻姆所说："因果关系在现实中不能唯一地确定未来的结果，这是因果关系的一个普遍特性。因果关系只能在原因与结果之间建立一对多的对应……"与一对多的因果关系相对应的则是多对一的因果关系。"所谓多对一的因果关系是这样一种因果关系：许多不同种类的原因能产生实质相同的结果。"因此，"一对一的因果关系，只是一对多和多对一因果关系的普遍结构中的一个永远不会完全实现的理想化了的东西"。正是因为体会到了建立在一对一因果关系基础上的线性叙事模式的虚假性和独断性，所以一些有创造力的作家就运用"一对多"与"多对一"的因果关系来创作非线性模式的分形叙事作品。建立在"多对一"或"一对多"因果关系基础上的"分形叙事"，在形式上、结构上并没有本质的差别，只不过前者是面向"过去"的分形，而后者则是面向"未来"的分形。当然，"多对一"强调的是多因一果，而"一对多"强调的则是一因多果，就这一点来说两者又是不相同的，而这构成了"分形叙事"的两种基本类型。

（五）叙事作品中的空间书写与人物塑造

人物形象是构成小说的主要要素之一。塑造成功的人物形象也是小说叙事的主要任务或目的。塑造人物形象当然有许多方法，如展示行动法、直接描写法、专名暗示法等。根据《空间叙事研究》，通过在叙事作品中书写一个特定的空间并使之成为人物性格的形象的、具体的表征，则是塑造人物形象的一种新方法——"空间表征法"。在不少优秀的叙事作品中，我们确实可以看到作家通过书写一个特殊的空间去表征人物性格特征的手法，比如，一个偏远的西部小镇、一栋处于繁华楼市包围中的破旧的老式别墅、一个充满恐怖感和神秘感的教堂、一个偏离正常秩序的私家花园……这些特定的空间都是某一类人物性格的空间性表征物。而且，无论是性格单一的"扁平人物"，还是性格复杂的"圆形人物"，作家们都可以通过创造出一个特殊的空间，而把人物的性格特征形象、具体地揭示出来。巴尔扎克、狄更斯、普鲁斯特、福克纳等人，都是善于利用"空间意象"来塑造人物形象的行家里手。而在各式各样的空间

中，住宅由于与人的关系最为密切，所以常常成为作者用来表征人物形象的"空间意象"。比如说，在福克纳的经典短篇小说《纪念爱米丽的一朵玫瑰花》中，我们就可以发现利用一个特殊的空间——一个古老、封闭、破败的老宅子来塑造人物性格的经典例子。在小说中，福克纳这样写道："那是一幢过去漆成白色的四方形大木屋，坐落在当年一条最考究的街道上，还装点着有19世纪70年代风格的圆形屋顶、尖塔和涡形花纹的阳台，带有浓重的轻盈气息。可是汽车间和轧棉机之类的东西侵犯了这一带庄严的名字，把它们涂抹得一干二净。只有爱米丽小姐的屋子岿然独存，四周簇拥着棉花车和汽油泵。房子虽已破败，却还是桀骜不驯，装模作样，真是丑中之丑。"[①] 可以说，这幢屋子与周边环境的关系，其实也就是爱米丽小姐与镇上其他人的关系，也就是"过去"与"现在"或传统与现代的关系。而这幢四方形大木屋，也正是爱米丽小姐这个特定人物性格特征的空间表征物。总之，"空间表征法"在人物形象的塑造中确实可以发挥很大的作用，收到很好的效果。但是，有这么一个问题我们也不容忽视：对于那些尽管生活在同一个空间中但性格特征却并不一样的人物，我们该如何用"空间表征法"来合理、清晰地加以表现呢？对此，我的回答是：在多人生活的集体大空间中再创造一些与个别人物性格特征相符的小空间进行个性化的书写。这样一来，我们要以之表征人物性格特征的"空间"便成了一种多重空间，也就是"空间中的空间"——前一个"空间"往往是全家人或一群人生活在一起的公共空间，而后一个"空间"才是属于自己，并反映自己个性特征的私人空间。显然，如果作家们运用得法的话，前一个"空间"可以用来表征某些人物的共性或集体性格，而后一个"空间"则可以用来表征单个人物的独特个性。

（六）跨媒介、跨学科叙事中的空间问题

叙事的媒介远远不止文字，正如罗兰·巴特所指出的："对人类来说，似乎任何材料都适宜于叙事。叙事承载物可以是口头或书面的有声语言，可以是固定的或活动的画面，可以是手势，以及所有这些材料的有机混合。"[②] 而且，叙事的领域也远远不止于文学，像历史学、艺术学、传播学、教育学、心理学

① 威廉·福克纳. 纪念爱米丽的一朵玫瑰花 [M]. 杨岂深，译//H. R. 斯通贝克. 福克纳中短篇小说选. 北京：中国文联出版公司，1985：99.
② 罗兰·巴特. 叙事作品结构分析导论 [M]. 张寅德，译//张寅德. 叙述学研究. 北京：中国社会科学出版社，1989：2.

等领域都存在"叙事"问题。无论是跨媒介叙事还是跨学科叙事，都与空间问题息息相关。在跨媒介叙事领域，我选择了图像叙事问题进行考察；在跨学科叙事领域，则选择了历史叙事问题进行研究。

图像是一种空间形态的叙事媒介，空间叙事学理应将它纳入研究的视野。我首先探讨了图像叙事的本质问题，并在此基础上总结出了单幅图像叙事的三种模式。"严格说来，讲故事是时间里的事，图画是空间里的"，那么，脱离了事件的时间进程，以空间的形式表现出来的图像如何才能达到叙事的目的呢？答曰：给它恢复或重建一个语境。我们知道，现实生活中的事件总是在一定的语境中发生的，都发生在特定的空间中，都有着一定的时间脉络。要不然，事件就只是进入不了人类认知视野的"自在之物"。但摄影家、画家等将事物以图像的形式从生活之流中移出，这就造成了图像的"去语境化"存在。由于去语境化（失去了和上下文中其他事件的联系），由于在时间链条中的断裂，图像的意义开始变得漂浮和不确定起来。我们只有给图像恢复或重建一个语境，只有把空间性的图像重新纳入时间的流程之中，才能达到"模仿"动作，也即达到叙事的目的。因此，我们说空间的时间化正是图像叙事的本质。概括起来，在图像叙事中，主要有两种使空间时间化的方式：利用"错觉"或"期待视野"而诉诸观者的反应；利用其他图像来组成图像系列，从而重建事件的形象流或时间流。对于单幅图像叙事，我们根据其各自对时间的处理方式，概括出了它的三种叙述模式：单一场景叙述、纲要式叙述与循环式叙述。所谓"单一场景叙述"，就是要求艺术家在其创造的图像作品中，把"最富于孕育性的顷刻"通过某个单一场景表现出来，以暗示出事件的前因后果，从而让观者在意识中完成一个叙事过程。所谓"纲要式叙述"，也叫"综合性叙述"，即把不同时间点上的场景或事件要素挑取重要者"并置"在同一个画幅上。由于这种做法改变了事物的原始语境或自然状态，带有某种"综合"的特征，故又称"综合性叙述"。所谓"循环式叙述"，"就是把一系列情节融合在一起"的一种叙述模式，这种模式"消解"了时间逻辑，它遵循的是空间逻辑。除了考察图像叙事的本质与模式，《空间叙事研究》一书还比较分析了图像叙事与文本叙事之间那错综复杂的关系。

长期以来，历史仅仅被看成是一种时间维度上的叙事文本，似乎历史是与空间并不相涉的一种抽象性、孤立性存在。可事实上，空间不是历史的可有可无的要素，而是构成整个历史叙事的必不可少的基础。在《空间叙事研究》一

书中，我从叙事的动机、历史的证据、历史的场所、历史的结构等四个方面，探讨了史学研究中非常重要却又长期为人们所忽视的历史叙事的空间基础问题。首先，古物、废墟和图像之类的空间性存在物很容易引发史学家的历史意识，进而成为他们进行历史叙事的空间性触发物，或者说，这些物件因其特殊的秉性而给史学家的历史叙事行为提供了动机。其次，古物、废墟和图像之类东西除了给历史叙事行为提供动机之外，还可以成为历史书写的证据。比如，瑞士著名的文化史大师布克哈特的史学著作就大大得益于他的古文物爱好和艺术史修养；温克尔曼在撰写《古代艺术史》时，也多次用到各种古代的器物。再次，所有的历史事件都必然发生在具体的空间里，因此，那些承载着各类历史事件、集体记忆、民族认同的空间或地点便成了特殊的景观，成了历史的场所。生命可以终止，事件可以完结，时间可以流逝，但只要历史发生的场所还在，只要储藏记忆的空间还在，我们就能唤起对往昔的鲜活的感觉。最后，历史学家可以在空间的维度上对所收集的历史事件进行编排和组织，从而赋予这些事件一种空间性的结构。

显然，作为一门新学科，空间叙事学还应该涵括很多问题，但上述问题无疑是最为基本的。对于空间艺术重要形式的建筑的空间叙事问题，《空间叙事研究》一书尚来不及探讨，但此后笔者又撰写了《建筑空间与中国文学叙事传统》[①]与《世系、宗庙与中国历史叙事传统》[②]两篇论文，算是弥补了这一缺陷。

四

那么，空间叙事学究竟能够为叙事学研究带来哪些革新？这些革新又具有什么样的学术价值呢？

首先，从空间维度探索叙事学，避免了以往的叙事学研究仅仅从时间层面考察叙事现象的单一化弊端。时间和空间是万事万物最基本的存在方式，因而也是我们考察它们最基本、最重要的维度。有时候，为了理论上的方便，我们会对事物或现象做出分类，比如，在文艺理论中，我们就经常把文学、音乐等艺术形式定义为"时间艺术"，而把建筑、绘画、雕塑等艺术门

① 龙迪勇. 建筑空间与中国文学叙事传统 [J]. 中国比较文学，2014 (4)：30-48.
② 龙迪勇. 世系、宗庙与中国历史叙事传统 [J]. 思想战线，2016 (2)：64-80.

类定义为"空间艺术"。这种分类尽管不尽合理，但由于在实际使用中比较方便，所以也就渐渐地被研究者所接受，并被不少人视为理所当然。但如果过分拘泥于这种分类的话，就可能会遮蔽我们探究的目光，从而使我们的研究停留在"常识"或"定见"的基础上而难以推进。比如说，如果我们要研究绘画、雕塑等图像艺术的叙事问题，就不能满足于一般性的分类，而恰恰需要考察被划归为"空间艺术"的图像的"时间性"特征；同理，我们研究以语词写成的小说、史诗、传记等所谓"时间艺术"类叙事作品，如果不考察故事发生的场所（空间）以及某些文本在结构上的空间特性，那我们的研究就是残缺的、不完整的，因而也是没有生命力的。作为一个以文艺理论为专业的空间叙事研究者，我一向比较关注"时间艺术"的空间维度和"空间艺术"的时间维度，试图在"时间"和"空间"的双重维度中比较全面地把握研究对象，力图把它们为常见分类所遮蔽的那些特征展示出来，并在此基础上提出自己的观点、建构自己的理论。

其次，从空间维度探索叙事学，打破了经典叙事学（结构主义叙事学）封闭僵化的理论体系。众所周知，经典叙事学是结构主义的产物，其基本思路就是悬置"作者""世界""读者"等要素，而把叙事作品（文本）作为一个封闭的体系进行去语境化的抽象性研究。这种研究方式最初也许有其合理性，但其弊端也非常明显。我所倡导的"空间叙事学"则打破了这种封闭性。在我的《空间叙事研究》一书中，我把"叙事"所涉及的"空间"分为四类，即故事空间、形式空间、心理空间和存在空间。所谓故事空间，就是故事发生的场所或地点。所谓形式空间，就是叙事作品整体的结构性安排（相当于绘画的"构图"），呈现为某种空间形式（套盒、圆圈、链条等）。所谓心理空间，就是作家在创作一部叙事作品时，其心理活动（如记忆、想象等）所呈现出来的某种空间特性。所谓存在空间，则是叙事作品存在的场所，也就是讲述故事的具体空间。显然，这四种空间既涉及叙事文本，也涉及生产和接受文本的语境，这就打破了经典叙事学的封闭性，从而避免了空间叙事理论的僵化。

我们认为，空间叙事学的理论革新，其学术价值主要体现在三个方面：首先是理论上的价值。正如前面所谈到的，空间叙事学有效地避免了以往叙事学研究的单一化和封闭性弊端，从而使整个叙事理论更为完整、系统、自洽。其次是批评方面的价值。空间叙事学可以为文学批评提供新的理论武器，并为中

国古代文学、中国现当代文学和外国文学研究提供新的理论视角。最后是对文学创作的价值。毋庸讳言，中外文学史上只有少数具有创造性的作家才会有意识地在小说中运用"空间"元素，并在叙事中采用非线性的"空间"结构，大多数作家则没有这种意识。我相信，随着空间叙事理论的提出并逐渐为作家们所熟悉，必将会为我们的文学创作注入新的活力。

《艺术广角》2016 年第 1 期

跨媒介叙事研究

试论作为跨媒介叙事的空间叙事

叙事是一种基本的人性行为，人性有多深邃叙事就有多深邃，人性有多丰富叙事就有多丰富。叙事本质上就是一种跨媒介、跨学科的现象，"它超越国度、超越历史、超越文化，犹如生命那样永存着"①。因此，叙事表达从来就不是某一种媒介的专擅，叙事研究也从来就不是某一个学科的专利。

在我看来，真正富有魅力、具有独创性的叙事研究应该超越媒介的束缚，并打破学科的藩篱。十多年以前，正是在这种研究思路的指导下，我开始了自己的空间叙事研究。在《空间叙事学》②一书中，我主要考察了语词叙事、图像叙事及其相互关系问题，并对建筑空间的叙事问题有所涉猎。如今看来，尽管该书也在跨学科层面考察了"历史叙事的空间基础"问题，但主要还是在跨媒介层面展开研究的。其实，历史、心理、教育等跨学科层面的空间叙事问题，也和跨媒介叙事息息相关。本文试图进一步明确：究其实际，空间叙事其实就是一种跨媒介叙事。要明白这一点，我们首先必须对跨媒介叙事有一个清晰的描述和准确的界定。只有在这个基础上，才能对空间叙事的跨媒介特性展开具体的分析。

一、媒介的分类及其"叙事属性"

要明白什么是跨媒介叙事，我们首先需要知道跨媒介；而要知道什么是跨媒介，则首先必须对媒介有一个清晰的把握。

① 罗兰·巴特. 叙事作品结构分析导论 [M] //张寅德. 叙述学研究. 北京：中国社会科学出版社，1989：2.
② 龙迪勇. 空间叙事学 [M]. 北京：生活·读书·新知三联书店，2015.

媒介是一个很常见的概念，但由于人们对这个概念的使用非常混乱，要把握起来并不容易，正如玛丽-劳尔·瑞安所说："倘若要不同学科的专家提供一份媒介列表，将会得到各种令人困惑的答案。社会学家或文化批评家的回答可能是电视、电台、电影、互联网；艺术批评家可能列举音乐、绘画、雕塑、文学、戏剧、歌剧、摄影、建筑；艺术家的清单会以黏土、铜、油彩、水彩、织物开始，以所谓混合媒介作品的奇特物品结束，如草、羽毛、啤酒罐拉环；信息理论家或文字历史学家会想到声波、古本手卷、抄本古籍、浮凸表面（盲文文本）、硅片；现象学派的哲学家会把媒介分成视觉、听觉、言语，抑或是触觉、味觉、嗅觉。"① 由此不难看出，媒介确实应算是使用最混乱的概念之一。那么，到底什么是媒介？对此，《韦氏大学词典》的"媒介"词条，收录了两种定义："① 通讯、信息、娱乐的渠道或系统；② 艺术表达的物质或技术手段。"② 第一种定义把媒介看作管道或信息传递方法；第二种定义把媒介视为"语言"（广义上的语言，相当于符号）。也就是说，关于媒介，主要有"管道论"和"符号论"两种定义，第一种定义下的媒介可称为传播媒介，第二种定义下的媒介可称为表达媒介。我们认为，第二种定义更为基本，对我们的研究也更为重要。之所以如此，是因为："在信息以第一种定义的具体媒介模式编码之前，部分信息已然通过第二种定义的媒介得到了实现。一幅绘画必须先用油彩完成，然后才能数字化并通过互联网发送。音乐作品必须先用乐器演奏，才能用留声机录制和播放。因此，第一种定义的媒介要求将第二种定义所支持的对象翻译成二级代码"；而且，"媒介可以是也可以不是管道，但必须是语言，才能呈现跨媒介叙事学的趣味"③。对于叙事学来说，主要研究的是"表达"而不是"传播"，所以，跨媒介叙事所指的"媒介"，在非特指的情况下一般均指作为表达媒介的"语言"或符号。

对于作为"语言"或符号的媒介，我们首先应该有一个基本的分类，并在此基础上辨识出不同类型媒介的叙事特性。只有在此基础上，我们才能接下来顺利地探讨跨媒介叙事问题。

在《拉奥孔》这一理论名著中，莱辛主要根据表达媒介的不同特性，而把以画为代表的造型艺术称为空间艺术，把以诗为代表的文学作品称为时间艺术。据此，我们不妨把绘画、雕塑等图像类媒介称为"空间性媒介"，它们长

①② 玛丽-劳尔·瑞安. 故事的变身 [M]. 张新军，译. 南京：译林出版社，2014：16.
③ 玛丽-劳尔·瑞安. 故事的变身 [M]. 张新军，译. 南京：译林出版社，2014：17.

于表现"在空间中并列的事物",而把口语、文字和音符等媒介称为"时间性媒介",它们长于表现"在时间中先后承续的事物"。对于这两者之间的区别,莱辛有一段经典的论述:

> 既然绘画用来模仿的媒介符号和诗所用的确实完全不同,这就是说,绘画用空间中的形体和颜色而诗却用在时间中发出的声音;既然符号无可争辩地应该和符号所代表的事物互相协调,那么,在空间中并列的符号就只宜于表现那些全体或部分本来也是在空间中并列的事物,而在时间中先后承续的符号也就只宜于表现那些全体或部分本来也是在时间中先后承续的事物。
>
> 全体或部分在空间中并列的事物叫作"物体"。因此,物体连同它们的可以眼见的属性是绘画所特有的题材。
>
> 全体或部分在时间中先后承续的事物一般叫作"动作"(或译为"情节")。因此,动作是诗特有的题材。①

当然,莱辛也认识到了:"物体"作为绘画所特有的题材,以及"动作"作为诗所特有的题材,都只是相对而言的,不可绝对化。之所以如此,是因为:"一切物体不仅在空间中存在,而且也在时间中存在。物体持续着,在它的持续期内的每一顷刻都可以显现不同的样子,并且和其他事物发生不同的关系。在这些顷刻的各种样子和关系之中,每一种都是以前的样子和关系的结果,都能成为以后的样子和关系的原因,所以它仿佛成为一个动作的中心。因此,绘画也能模仿动作,但是只能通过物体,用暗示的方式去模仿动作。""另一方面,动作并非独立地存在,须依存于人或物。这些人或物因为都是物体,或是当作物体来看待,所以诗也能描绘物体,但是只能通过动作,用暗示的方式去描绘物体。"② 在这种认识的基础上,莱辛提出了在创作"画"与诗时所必须遵循的原则:"绘画在它的同时并列的构图里,只能运用动作中的某一顷刻,所以就要选择最富于孕育性的那一顷刻,使得前前后后都可以从这一顷刻中得到最清楚的理解。""同理,诗在它的持续性的模仿里,也只能运用物体的某一个属性,而所选择的就应该是,从诗要运用它那个观点去看,能够引起

① 莱辛. 拉奥孔 [M]. 朱光潜,译. 北京:人民文学出版社,1979:84.
② 莱辛. 拉奥孔 [M]. 朱光潜,译. 北京:人民文学出版社,1979:85.

该物体的最生动的感性形象的那个属性。"① 总之，正如有学者所总结的："莱辛认为诗（文字）是连续的，是时间的艺术；画是一刻的捕捉，是空间的艺术；文字表现的世界，所呈露的物象是依次进行的，无法像画一样把四五个物象同时呈露。……文字亦有呈露物象的性能（虽然与画中的物象相异），但却受限于时间的因素而不易（在理论上是不能）同时呈露，因为呈露的过程必分先后。"②

尽管莱辛的上述看法后来引起了不少批评，但我们认为只要稍稍改变一下那些过于绝对化的语词（如"只能"），它们大致上还是成立的。因为对于理论工作来说，分类是至关重要的，而莱辛对媒介及其相关艺术作品的分类性描述，给以后的相关研究奠定了一个坚实的基础。而且，哪怕是不同意莱辛的看法，在研究诗画关系、研究"时间性媒介"与"空间性媒介"的基本特性时，也不能忽视莱辛的存在，而是必须以其看法作为研究的起点和基础，否则就很难写出真正的厚重之作。

在莱辛的基础上，玛丽-劳尔·瑞安进一步把作为符号的媒介分为"语言"（狭义的而非相当于符号的广义的语言）、"静止图像"、"器乐"以及"没有音轨的活动画面"等四类。对于前三类，瑞安还给出了它们的"叙事属性"。关于"语言"的"叙事属性"，瑞安这样概括道：

> 容易做的：表征时间性，变化、因果关系、思想、对话。通过指涉具体对象和属性提出确定性命题，表征现实性同虚拟性或曰反事实性之间的差异，评估所叙述的事情并对人物做评判。
>
> 做起来有点难度的：表征空间关系，并诱导读者创造一幅关于故事世界的精确认知地图。
>
> 做不了的：显示人物或环境的外貌，展示美（语言只能告诉读者某个人物是美的；读者不能自行判断，必须相信叙述者），表征连续的过程。（语言能告诉我们：小红帽用了两个钟头才到外婆的家，但不能显示她的进程。语言通常将时间分段成离散的各个时刻）③

至于"静止图像"的"叙事属性"，她得出的结论则是：

① 莱辛. 拉奥孔 [M]. 朱光潜, 译. 北京：人民文学出版社, 1979：85.
② 叶维廉. 现代中国小说的结构 [M] //叶维廉. 叶维廉文集（第1卷）. 合肥：安徽教育出版社, 2002：219-220.
③ 玛丽-劳尔·瑞安. 故事的变身 [M]. 张新军, 译. 南京：译林出版社, 2014：18.

容易做的：将观众沉浸到空间中，描绘故事世界地图，表征人物和环境的视觉外观。通过"有意味的时刻"技法暗示邻近的过去和未来，通过面部表情表征人物的情绪，表征美。

做不了的：表征明确的命题（如索尔·华斯所说的，"图画无法说'不是'"），表征时间的流动、思想、内心状态、对话，让因果关系明确，表征可能性、条件制约、反事实性，表征不在场的客体，做评价和判断。

弥补其缺陷的策略：通过标题，利用互文或互媒介指涉来暗示叙事连接，表征故事世界里的有言语铭文的客体，利用多幅帧或将图画分解成不同场景，来暗示时间的流逝、变化、场景之间的因果关系，采用绘画规约（思想标注框），来暗示思想和其他模式的非事实性。①

应该说，瑞安的概括是比较准确和全面的，其看法有助于我们对语词和图像这两种主要叙事媒介基本特性的理解。至于器乐，尽管是一种"时间性媒介"，但由于它基本上是非"述义性"的，其叙事能力非常弱，所以我们认为没必要在这里讨论其"叙事属性"。总之，瑞安认为不同性质的媒介具有各自不同的"叙事属性"——"有些媒介是天生的故事家，有些则具有严重的残疾"②；对于这种属性，创作者必须要有深刻的洞悉，才能在利用它们进行创作时如鱼得水，从而创造出真正出色和伟大的作品。

二、"出位之思"：跨媒介叙事的美学基础

在对语词和图像这两种最基本的叙事媒介的本质特征有了一个大致的了解之后，接下来要探讨的是"跨媒介叙事"的美学基础。

我们认为，要真正深刻地理解"跨媒介叙事"问题，就必须对"出位之思"这一美学思想有所了解。事实上，"跨媒介叙事"本质上就是一种"出位之思"现象。因此，我们把"出位之思"视为跨媒介叙事的美学基础。

所谓"出位之思"，源出德国美学术语 Andersstreben，指的是一种媒介欲超越其自身的表现性能而进入另一种媒介擅长表现的状态。钱钟书把这种美学

① 玛丽-劳尔·瑞安. 故事的变身 [M]. 张新军，译. 南京：译林出版社，2014：18-19.
② 玛丽-劳尔·瑞安. 故事的变身 [M]. 张新军，译. 南京：译林出版社，2014：4.

状态称为"出位之思"。在《中国画与中国诗》① 一文中，钱钟书说得好："一切艺术，要用材料来作为表现的媒介。材料固有的性质，一方面可资利用，给表现以便宜，而同时也发生障碍，予表现以限制。于是艺术家总想超过这种限制，不受材料的束缚，强使材料去表现它性质所不容许表现的境界。譬如画的媒介材料是颜色和线条，可以表现具体的迹象，大画家偏不刻画迹象而用画来'写意'。诗的媒介材料是文字，可以抒情达意，大诗人偏不专事'言志'，而用诗兼图画的作用，给读者以色相。诗跟画各有跳出本位的企图。"② 可见，"跳出本位"，超出媒介或材料固有性质之限制或束缚，强使它们"去表现它性质所不容许表现的境界"，正是"出位之思"的本意。钱钟书就是在这一思路下写出《中国画与中国诗》一文的。

对于"出位之思"这一特殊的创作心理现象，心理学家鲁道夫·阿恩海姆亦有很好的论述："所有的感觉表达媒介都在发生相互的渗透，尽管每一种表达媒介在依靠自身最独特的性质时发挥得最好，它们又都可以通过与自己的邻者偶然联袂为自己灌注新的活力。"③ 阿恩海姆是在讨论具体诗时得出上述结论的。在他看来，具体诗追求"图像"的效果，注重非时间的联系，在一些较为极端的具体诗中，甚至通过两种手段"取消了语词之间的限定关系"，"首先是它减少或者排除了连接成分，使得诗歌中留下的语词'凝练如钻石'。'语词是元素。语词是原料。语词就是物体！'其次，具体诗或者彻底排斥那种从头至尾的顺序，或者以另一种互不支配的顺序有力地与之抗衡"④。"按照具体诗的特有性质，它既无所谓开端又无所谓结尾。它不但总是回到任何一个故事的发生之先，而且它的探索还超出了结尾从而预测未来。"⑤ 总之，阿恩海姆认为具体诗写作的目的不在于提供"信息"，而在于成为像早期文化中的图像那样的

① 据日本学者浅见洋二，下面所引《中国画与中国诗》一文中的这段文字见《开明书店二十周年纪念文集》（开明书店，1947 年版）所收该文的初版。后来，钱钟书对《中国画与中国诗》一文进行过大幅度修改，此段文字不见其《旧文四篇》（上海古籍出版社，1979 年版）和《七缀集》（上海古籍出版社，1985 年版）所收该文。《开明书店二十周年纪念文集》1985 年由中华书局重版，但所收的该文是修改后的版本。（浅见洋二. 距离与想象：中国诗学的唐宋转型 [M]. 金程宇，冈田千穗，译. 上海：上海古籍出版社，2005：113.）
② 浅见洋二. 距离与想象：中国诗学的唐宋转型 [M]. 金程宇，冈田千穗，译. 上海：上海古籍出版社，2005：113.
③ 鲁·阿恩海姆. 艺术心理学新论 [M]. 郭小平，翟灿，译. 北京：商务印书馆，1994：119.
④ 鲁·阿恩海姆. 艺术心理学新论 [M]. 郭小平，翟灿，译. 北京：商务印书馆，1994：127.
⑤ 鲁·阿恩海姆. 艺术心理学新论 [M]. 郭小平，翟灿，译. 北京：商务印书馆，1994：130.

"纪念物"（如帕特农神庙中的雕塑、复活节岛上的巨石人像），此类"纪念物"不传达思想，或者说其主要功能不是传达思想，而是"为思想准备的场所"。显然，具体诗即是一种追求图像（空间）效果的文字性（时间性）作品，其创作的内在心理即体现出了"出位之思"的倾向。

其实，早在19世纪，"出位之思"现象就曾经引起过批评家和理论家的高度关注。但遗憾的是，自20世纪以来，尽管在创作领域出现了很多重量级的极好地体现了"出位之思"的跨媒介性的文学艺术作品，但在理论上对这一现象进行探讨的有创见的成果却难以看到。

1868年，诗人兼艺术批评家波德莱尔在《哲学的艺术》一文中曾经这样写道：

> 若干个世纪以来，在艺术史上已经出现了越来越明显的权力分化，有些主题属于绘画，有些主题属于雕塑，有些则属于文学。
>
> 今天，每一种艺术都表现出侵犯邻居艺术的欲望，画家把音乐的声音变化引入绘画，雕塑家把色彩引入雕塑，文学家把造型艺术的手段引入文学，而我们今天要谈的一些艺术家则把某种百科全书式的哲学引入造型艺术本身……①

那么，什么是所谓的"哲学的艺术"呢？按照波德莱尔的说法，哲学的艺术"就是一种企图代替书籍的造型艺术，也就是一种企图和印刷术比赛教授历史、伦理和哲学的造型艺术"，"哲学的艺术是向着人类童年所必需的那种形象化的一种倒退，如果它要严格地忠实于自己，它就不得不把它想要表达的一句话中的形象——画出来"②。

波德莱尔表示："尽管我把哲学的艺术家视为异端，我仍能出于我自己的理性而常常欣赏他们的努力。"之所以如此，是因为他认为："任何深刻的敏感和对艺术具有天赋的人（不应把想象力的敏感和心的敏感混为一谈）都会像我一样感觉到，任何艺术都应该是自足的，同时应停留在天意的范围内。然而，人具有一种特权，可以在一种虚假的体裁中或者在侵犯艺术的自然肌体时不断地发展巨大的才能。"③ 波德莱尔的这几句话是颇耐咀嚼的：首先，他认为"任

①② 波德莱尔. 1846年的沙龙：波德莱尔美学论文选[M]. 郭宏安，译. 桂林：广西师范大学出版社，2002：336.
③ 波德莱尔. 1846年的沙龙：波德莱尔美学论文选[M]. 郭宏安，译. 桂林：广西师范大学出版社，2002：342.

何艺术都应该是自足的",应该发挥自身媒介的优势,承认自身媒介的局限;其次,他也认为人有特权在艺术创造中打破自足状态、克服媒介局限,并顺应"出位之思"的冲动去发展自己"巨大的才能"。我们认为,这种"出位之思"的冲动实际上是人类的一种创造性冲动。在《空间叙事学》一书中,我曾经这样写道:"人类的创造性冲动之一,即是要突破媒介表现的天然缺陷,用线性的时间性媒介去表现空间,或者用空间性媒介去表现线性展开的时间。"① 美国学者 W. J. T. 米歇尔甚至认为这种冲动是"艺术理论和实践中的一种根本冲动"。正如他所指出的:"艺术家要打破时间艺术和空间艺术之间界限的倾向不是一种边缘的或例外的实践,而是艺术理论和实践中的一种根本冲动,并不局限于任何特定文类或时期的冲动。实际上,这股冲动如此重要,甚至见于康德和莱辛等确立了否定这股冲动的传统的理论家的著述中。"② 因此,"出位之思"本质上是一种符合人性,也符合艺术创造规律的创造性冲动,正是这种冲动为跨媒介叙事奠定了坚实的美学基础。

讨论"出位之思",当然不可不提英国唯美主义运动的理论家和代表人物沃尔特·佩特(1839—1894)。事实上,在"出位之思"方面发表看法的学者很多,但都不如佩特的说法有影响。佩特对这一问题的看法集中体现在《文艺复兴》一书中。在讨论画家桑德罗·波提切利时,佩特认为这位画家主要是从他同时代的文学作品(如但丁、薄伽丘的著作)和"古典故事"中寻找灵感③;在谈到法国"七星诗社"诗人龙萨的诗歌时,他认为:"龙萨的诗歌,其独创性、其精致华丽的外表、其轻盈以及奇妙的韵律组合和位于布尔日的雅克·科尔的住所或者鲁昂法院的窗饰息息相关。"④ 当然,集中表达其"出位之思"思想的,还在于该书中的《乔尔乔涅画派》一篇。

佩特关于"出位之思"的思想,有三点值得注意。首先,艺术家必须认识到,艺术所用的材料或媒介具有自身的特点,对此必须要有清晰的理解,这是"美学批判的真正起点",舍此即不可言创造。在《乔尔乔涅画派》中,佩特认为,清晰理解这一原则——"每门艺术中给人美感的材料都带有一种独特的美,它无法转化成其他任何形式,各自都是一种独特的感受状态",是"美学

① 龙迪勇. 空间叙事学[M]. 北京:生活·读书·新知三联书店,2015:67.
② W. J. T. 米歇尔. 图像学:形象,文本,意识形态[M]. 陈永国,译. 北京:北京大学出版社,2012:122.
③ 沃尔特·佩特. 文艺复兴[M]. 李丽,译. 北京:外语教学与研究出版社,2010:65.
④ 沃尔特·佩特. 文艺复兴[M]. 李丽,译. 北京:外语教学与研究出版社,2010:197-199.

批判的真正起点","因为艺术所关注的不是纯粹的理性,更不是纯粹的心智,而是通过感官传递的'充满想象力的理性'。而美学意义上的美有很多不同的类型,对应不同的感官禀赋。因此,拥有各自独特而不可转化的感官魅力的各门艺术,也有着各自独特的呈现想象的模式,对各自的材料手段负有责任。美学批判的一个任务就是确定这些界限,来评估一个给定艺术品对自己特定材料形式的负责程度;来指出一幅画画面的真正魅力所在,它一方面既不单单只是一个富有诗意的构思或情感的表达,另一方面也不仅仅是色彩或构图上的技巧所营造的效果;还有,来界定一首诗真正属于诗歌的特质,这种特质不单纯是描述性或沉思式的,而是来自对韵律语言,即歌唱中的歌曲元素的创造性处理;来指出一首乐曲的音乐魅力,那种不表现为语言,并且与情绪和思想无关,可以从其具体形式中脱离出来的本质音乐的魅力"[1]。显然,在这方面,佩特与波德莱尔的看法一致,认为"出位之思"的前提即是对自身媒介的深刻把握,绝不可片面地强调"出位之思"。其实,那些真正能在跨媒介叙事中成功地创造出伟大作品的人,都是深谙此道的大师,画家如此,作家同样如此。

其次,艺术创作中常常会出现"出位之思"的现象,其实质不是两种艺术的彼此取代,而是相互提供新的美感和新的"力量"。对此,佩特这样写道:"虽然每门艺术都有着各自特殊的印象风格和无法转换的魅力,而对这些艺术最终区别的正确理解是美学批评的起点;然而,需要注意的是,我们可能会发现在其对给定材料的特殊处理方式中,每种艺术都会进入到某种其他艺术的状态里。这用德国批评家的术语说就是'出位之思'——从自身原本的界限中部分偏离出来;通过它,两种艺术其实不是取代彼此,而是为彼此提供新的力量。"[2] 正因为如此,所以我们在艺术的百花园中,发现了多少因杂交或越位而培育出来的具有别样风姿的动人的艺术之花:

> 一些最美妙的音乐似乎总是近似于图画,接近于对绘画的界定。同样,建筑虽然也有自己的法则——足够深奥,只有真正的建筑师才通晓——但其过程有时似乎像在创作一幅绘画作品,比如阿雷那的小教堂;或是一幅雕塑作品,比如佛罗伦萨乔托高塔的完美统一;它还常常会被解读为一首真正的诗歌,就好像那些卢瓦尔河乡村城堡里奇

[1] 沃尔特·佩特. 文艺复兴 [M]. 李丽, 译. 北京:外语教学与研究出版社, 2010:165.
[2] 沃尔特·佩特. 文艺复兴 [M]. 李丽, 译. 北京:外语教学与研究出版社, 2010:169.

形怪状的楼梯,好像是特意那样设计,在它们奇怪的转弯之间,人生如戏,生活大舞台上的演员们彼此擦肩而过,却看不见对方。除此之外,还有一首记忆和流逝的时间编织而成的诗歌,建筑常常会从中受益颇多。雕塑也一样渴望走出纯粹形式的森严界限,寻求色彩或具有同等效果的其他东西;在很多方面,诗歌也从其他艺术里获得指引,一部希腊悲剧和一件希腊雕塑作品之间、一首十四行诗和一幅浮雕之间、法国诗歌常和雕塑艺术之间的类比,不仅仅是一种修辞。①

是啊,那种因"出位之思"而创作出来的跨媒介的文学艺术作品,与那些仅以单一媒介创作出来的文学艺术作品相比,确实多了几分别样的魅力。从上面佩特用其生花妙笔所描述出来的那种特殊情状中,我们不难发现"出位之思"的别致情思与跨媒介叙事的独特风韵;而且,这"不仅仅是一种修辞"。

最后,所有文学艺术"出位之思"的最终目标,就是达到音乐的境界,成就一种"内容"和"形式"无法区分的纯粹状态。佩特明确地指出:"所有艺术都共同地向往着能契合音乐之律。音乐是典型的,或者说至臻完美的艺术。它是所有艺术、所有具有艺术性的事物'出位之思'的目标,是艺术特质的代表。""所有艺术都坚持不懈地追求音乐的状态。因为在其他所有形式的艺术里,虽然将内容和形式区分开来是可能的,通过理解力总是可以进行这种区分,然而艺术不断追求的却是清除这种区分。诗歌的纯内容,例如它的主题,也就是给定的事件或场景——绘画的纯内容,即一个事件的真实情境、一处景观的地形地貌——如果没有创作的形式、没有创作精神与主旨,它们就什么都不是。这种形式,这种处理模式应该终结于其自身,应该渗透进内容的每个部分:这是所有艺术在不断追求,也在不同程度上实现了的东西。"② 在佩特的眼中,威尼斯画派的风景画就具有一种抽象的、纯粹的音乐效果;而诗歌,则以好的抒情诗为理想类型,因为此类诗是一种把内容与形式之分"降到最低限度的作品",这接近音乐的境界。总之,佩特认为:"艺术总是追求独立于纯理智之外,成为一种纯感觉的东西,并极力摆脱其对主题或是材料的责任;诗歌和绘画的理想范例是那些构成元素在其中紧密融合,其材料或主题不仅仅对智力形成吸引力,其形式也不仅仅是为悦目或悦耳;而是形式和内容在融合或统一

① 沃尔特·佩特. 文艺复兴[M]. 李丽,译. 北京:外语教学与研究出版社,2010:169.
② 沃尔特·佩特. 文艺复兴[M]. 李丽,译. 北京:外语教学与研究出版社,2010:169-171.

中向'富有想象力的理性'呈现一种整体的效果，而这种理性有着复杂的机能，每种想法和感觉都与其可感知的相似物或象征物孪生存在。""而音乐这门艺术最大限度地实现了这种艺术理想、这种内容和形式的完美统一。在极致完美的时刻，目的和手段、形式和内容、主题和表达并不能截然分开；它们互为对方的有机部分，彼此完全渗透。这是所有艺术都应该不懈向往和追求的——这种完美瞬间的状态。那么，不是在诗歌中，而是在音乐里我们将会找到完美艺术的真正类型或标准。因此，虽然每门艺术都有不可言传的元素、不可转化的表现手法以及为'富有想象力的理性'所感知的独特模式，但是可以说这些艺术都表现为对音乐的法则或原则不懈的追随，力求达到只有音乐才完全达到的状态。从这个意义上讲，在面对或新或旧的艺术品时，美学批判的主要任务之一，就是评估每一件作品接近音乐法则的程度。"①

显然，佩特所强调的一切文艺作品都追求达致音乐状态的思想，体现了一种追求纯粹形式的"现代"文艺观，在内在精神上与叙事学存在着某种深刻的契合，因为众所周知，叙事学本身就是追求"形式"的结构主义的产物。此外，还值得指出的是：我们经常可以听到"一切艺术最终都通向音乐"这样的说法，佩特即是对这一著名观点最早、最完整、最清晰表述的理论家。

总之，"出位之思"正是跨媒介叙事的美学基础。通过上面对"出位之思"现象的描述和分析，我们认识到：所谓"出位之思"之"出位"，即表示某些文艺作品及其构成媒介超越其自身特有的天性或局限，去追求他种文艺作品在形式方面的特性。而跨媒介叙事之"跨"，其实也就是这个意思，即跨越、超出自身作品及其构成媒介的本性或弱项，去创造出本非自身所长而是他种文艺作品特质的叙事形式。我们认为，奠基于"出位之思"思想基础之上的跨媒介叙事，在成功的状态下，创作者可以据此创造出高度复杂并体现极致美感的叙事作品，小说方面如詹姆斯·乔伊斯的《尤利西斯》《芬尼根的守灵夜》和马塞尔·普鲁斯特的《追忆逝水年华》，绘画方面如拉斐尔的《奥狄家族祭坛画》②

① 沃尔特·佩特. 文艺复兴[M]. 李丽，译. 北京：外语教学与研究出版社，2010：175.
② 《奥狄家族祭坛画》约作于1503年，是为佩鲁贾普拉托的圣弗兰西斯科教堂礼拜堂创作的。此画的主画拦腰分为上下两部分，下部描绘的是圣母的棺木周围盛开着玫瑰和洁白的百合花，使徒们环绕棺木围成半圆形；上部描绘的是圣母在众天使的赞美声中加冕。主画事实上通过一个画幅处理了发生在不同时间和不同"故事空间"中的事件。主画的下方还伴有三幅较小的精美的木版画，分别为《天使报喜》《三博士来朝》和《圣母于耶路撒冷神殿中奉献耶稣》，这三幅画分别叙述了和圣母有关的几个著名的故事。

《基督受难》①以及凡·艾克高度复杂的《根特祭坛画》②等,就是这样的伟大的跨媒介叙事作品。而阅读和欣赏这样的叙事作品,我们也必须"跨"出单一媒介,并借助其他媒介的"眼光"。就像叶维廉所说:我们面对那些高度复杂的跨媒介叙事作品,"在欣赏过程中要不断地求助于其他媒体艺术表现的美学知识。换言之,一个作品的整体美学经验,如果缺乏了其他媒体的'观赏眼光',便不得其全"③。

写到这里,必须强调指出的是:体现"出位之思"的跨媒介叙事作品,它们本身在文本形态上仍然是单一媒介,只是在创作或欣赏此类作品时,我们必须"跨"出其本身所采用的媒介,而追求他种媒介的美学效果或形式特征。比如,我们说普鲁斯特的《追忆逝水年华》这一文字性叙事作品在结构上体现出了某种"空间形式"(这种形式本身是图像作品所擅长或固有的),但这并不是说《追忆逝水年华》这一小说文本是由文字和图像两种媒介构成,而是说该作品仅以单一的文字为媒介而在很大程度上达到了图像作品的形式效果。同理,我们说贝诺佐·戈佐利(1420—1497)的画作《莎乐美之舞和施洗者约翰被斩首》"在其最简单的形式中,图画叙事用清晰的序列表现事件,即从左到右,类似于西文字母表的顺序"④,也并不是说这幅画作中有图像和字母两种媒介,而仅仅是说贝诺佐·戈佐利以图像达到了文字所具有的那种叙事效果,其画面本身仍只有图像这个单一的媒介。当然,我们常常可以在小说中发现增饰或说明性的插图,在图像中发现解释或题记性的文字,但这种现象并不是我们这里

① 《基督受难》是一幅祭坛画,约作于1503—1504年,是拉斐尔为卡斯泰洛城圣多明我教堂内的伽瓦里礼拜堂绘制的作品。关于这幅祭坛画的内容和艺术特色,意大利学者保罗·弗兰杰斯写道:"此画描绘了被钉在十字架上的耶稣基督形象。耶稣两侧各有一位飞翔的天使,手持小小的高脚杯承接自耶稣胸膛与双手滴落的鲜血。与此同时,圣母与福音圣约翰立在十字架下,圣哲罗姆与抹大拉的玛利亚双膝跪地,正在一同为耶稣祈祷。""拉斐尔借鉴了中世纪晚期人像绘画传统,在耶稣受难的十字架两臂上方分别绘制了太阳和月亮,以此影射希腊字母表中的起首字母'α'与结尾字母'ω',寓意神子耶稣掌控万物之始终。"(保罗·弗兰杰斯. 拉斐尔[M]. 王静,臬芸菲,译. 北京:北京时代华文书局,2015:38.)
② 此画约作于1424—1432年,是凡·艾克最著名的作品,也是弗兰芒画派乃至整个绘画史上最为复杂、最为细致、最为神秘也最有创造性的作品之一。此画共有24个画面,在画板闭合和打开时各12个。在画板闭合时,其中心是由4个画面组成的《圣母领报》;在画板打开时,其中心则是单一画面的《神秘羔羊》。此画高度复杂,对其内容和形式的分析需要撰写专文,这里仅作此简单和基本的介绍。
③ 叶维廉. "出位之思":媒介及超媒体的美学[M]//叶维廉. 中国诗学(增订版). 北京:人民文学出版社,2006:200.
④ 西摩·查特曼. 故事与话语:小说和电影的叙事结构[M]. 徐强,译. 北京:中国人民大学出版社,2013:20.

所说的跨媒介叙事，也许把它们称作"多媒介叙事"更为恰当些。"多媒介叙事"现象很重要，当然值得研究，但它们并不是我们所说的"跨媒介叙事"，这是一个常常容易被一些研究者搞混的问题，因此不得不在这里加以辨析。

三、空间叙事是一种跨媒介叙事

本文的核心观点是：空间叙事本质上就是一种跨媒介叙事。然而，就像空间叙事在经典叙事学阶段几乎无人问津一样，跨媒介叙事在那时候也基本上没有进入研究者的视野。我们认为，这种状况无论是对于叙事学本身的理论深度还是其完善程度来说，都意味着一种局限性。

当然，在叙事学学科创始之初，罗兰·巴特等人倒是清醒地认识到了叙事媒介的多样性与丰富性，而绝非仅限于语言文字。在《叙事作品结构分析导论》一文中，作为叙事学重要创始人之一的罗兰·巴特曾经这样写到道："世界上叙事作品之多，不计其数；种类繁多，题材各异。对人类来说，似乎任何材料都适宜于叙事：叙事承载物可以是口头或书面的有声语言，可以是固定的或活动的画面，可以是手势，以及所有这些材料的有机混合；叙事遍布于神话、传说、寓言、民间故事、小说、史诗、历史、悲剧、正剧、喜剧、哑剧、绘画（请想一想卡帕齐奥的《圣于絮尔》那幅画）、彩绘玻璃窗、电影、连环画、社会杂闻、会话。而且，以这些无限的形式出现的叙事遍存于一切时代、一切地方、一切社会。"[①] 除此之外，叙事学的另一位缔造者克劳德·布雷蒙在论及"故事"这一叙事要素时，亦曾经这样谈道："（故事）独立于其所伴生的技术。它可以从一种媒介转换到另一种媒介，而不失其基本特质：一个故事的主题可以成为一部芭蕾剧的情节，一部长篇小说的主题可以转换到舞台或者银幕上去，我们可以用文字向没有看过影片的人讲述影片。我们所读到的是文字，看到的是画面，辨识出的是形体姿态。但通过文字、画面和姿态，我们追踪的却是故事，而且这可以是同一个故事。"[②]

尽管两位学者的出发点和问题意识不一样，但他们对叙事媒介多样性的看

① 罗兰·巴特. 叙事作品结构分析导论 [M] //张寅德. 叙述学研究. 北京：中国社会科学出版社，1989：2.
② 西摩·查特曼. 故事与话语：小说和电影的叙事结构 [M]. 徐强，译. 北京：中国人民大学出版社，2013：7.

法却毫无二致。按照他们的描述,叙事学的研究对象应该包括以各类媒介表征的一切带有"叙述性"的作品。正如张寅德所指出的:"叙述学研究的叙事作品泛指一切带有叙述性(narrativité)的作品。这种叙事作品可以用语言材料,包括书面语和口头语作载体,因而神话、民间故事和小说毫无疑问属此范围。但是这种叙事作品还包括用其他非语言的或和语言相结合的交际手段作载体的作品种类,如电影、连环画、广告等等。此外,在文学范围内,叙述学的研究对象打破体裁种类的局限,它不仅包括用散文写成的叙事作品,而且还包括诗歌(如史诗、寓言诗)和戏剧这些体裁,因为这些体裁同样蕴含着叙事成分。总之,所有这些叙事作品共同构成叙述学的对象,而叙述学的任务就在于从中找出一种叙述特征,建立一种抽象的理论模式。"① 如果按照这一规划蓝图,多媒介、跨媒介、跨学科本来就应该是叙事学研究的题中应有之义,但让人感到遗憾的是:"叙述学的实际研究并没有完全遵循罗兰·巴特等理论家最初的主张和设想,从一切叙事作品中发掘抽象的叙述特性,而是将研究范围局限在以自然语言,尤其是书面语言为载体的叙事作品上,而对用其他交际手段为构成材料的叙事作品则较少问津。换而言之,神话、民间故事,尤其是小说的研究获得长足进展,而诸如彩绘玻璃上的宗教故事或日常会话中叙述的故事等叙事作品却鲜为理论家们注意。这并不意味着叙述学从未进入用非语言材料构成的叙事领域,如电影、电视、连环画等。问题在于这些叙事作品的研究是以用语言作载体的叙事作品的研究为参照才得以进行的,其分析方法和分析语言不是独创的,在很大程度上来源于文字语言叙事作品所建立的叙述学。"②

显然,叙事学学科初创时期的理论主张和学科发展的实际情况并不完全相符。我们此后实际看到的叙事学并没有罗兰·巴特等学科缔造者们所设想的那种阔大的理论气象,而是成为一门专门研究文字性叙事虚构作品的学问。就像美国学者玛丽-劳尔·瑞安所指出的:"叙事学被其两位缔造者构想为一个超越学科与媒介的研究领域。孰料随后三十年却歧路徘徊:在热奈特的影响下,叙事学演化成一个专究书面文学虚构的项目。"③ 这一方面当然与叙事学倡导者们

① 张寅德. 叙述学研究·编选者序 [M]. 北京:中国社会科学出版社,1989:6-7.
② 张寅德. 叙述学研究·编选者序 [M]. 北京:中国社会科学出版社,1989:7.
③ 玛丽-劳尔·瑞安. 故事的变身 [M]. 张新军,译. 南京:译林出版社,2014:4.

的兴趣转移有关①，但更重要的一方面还在于多媒介、跨媒介、跨学科叙事研究本身的难度：要从涉及语词、图像、音乐、舞蹈等各类叙事媒介并关涉多个学科的无数叙事作品中发现问题、找出规律，从而建构起普适的叙事理论，这谈何容易！

在这种研究状况下，不仅跨媒介叙事没有进入叙事学研究者的视野，建立在跨媒介叙事研究基础上的空间叙事更是无人问津。

自20世纪90年代以来，情况开始逐渐发生变化。伴随着"后经典叙事学"兴起的浪潮，学者们对经典叙事学的局限性开始有了深刻的体认。就研究的实际状况而言，无论是中国还是西方，研究者对非语词叙事（如图像、连环漫画、建筑、音乐等）现象的关注度都大为提高，相关成果也在稳步增加。而且，伴随着互联网的发展和各类新兴媒介的出现，媒介研究也进入了一个新的地平线。在这种情况下进行跨媒介叙事研究可谓恰当其时，它既可以把叙事学研究重新奠定在宏阔、深厚的基础上，又可以为媒介研究拓展新的领域、增加新的维度。玛丽-劳尔·瑞安说得好："我们对媒介的理解已更趋精细。我们不再认为所有媒介都能提供同样的叙事资源，并非所有的故事都能以不同的媒介如文学、芭蕾、绘画、音乐来表征。我们也不认为，故事能从一种媒介迁徙到另一种媒介而不对认知产生影响。意义的核心可以跨越媒介，但进入新媒介时，其叙事潜力可通过不同的方式得到充实和实现。说到叙事能力，媒介的资质是不一样的：有些媒介是天生的故事家，有些则具有严重的残疾。叙事的概念提供了一个公约数，可以让人们更好地领会单个媒介的优势与局限。反过来说，对各种媒介实现叙事意义的方式进行研究，提供了一个机会来批判性审视并扩展叙事学的分析词汇。因此，跨媒介叙事研究使得媒介研究和叙事学均受益匪浅。"② 应该说，玛丽-劳尔·瑞安的这种看法是符合实际情况的。也就是说，在新的研究形势和媒介环境下，跨媒介叙事应该尽快进入研究者的视野，

① 比如，在写出《叙事作品结构分析导论》一文之后，罗兰·巴特就几乎不再从事叙事学研究了；而叙事学的另一个主要奠基者茨维坦·托多罗夫也根本没有把主要兴趣放在叙事学上，其研究触角伸向了文学理论、思想史以及文化研究等诸多领域。说起来颇具意味的是：原来压根就没有想过研究叙事学的热拉尔·热奈特，受罗兰·巴特之邀为1966年第8期的《交流》杂志（众所周知，正是这一期《交流》标志着作为学科的叙事学的正式诞生）撰稿，他并不是太情愿地答应了下来，想不到此后居然一发而不可收，成为此后叙事学风貌的主要锻造者，"热奈特津津乐道的一个故事是，受巴特之邀为该期杂志撰稿，正是这次勉强使得他终身投入叙事研究。"（玛丽-劳尔·瑞安. 故事的变身 [M]. 张新军，译. 南京：译林出版社，2014：3.）

② 玛丽-劳尔·瑞安. 故事的变身 [M]. 张新军，译. 南京：译林出版社，2014：4.

并取得扎实的研究成果，最终建立起"跨媒介叙事学"。

当然，从目前已有的有关跨媒介叙事的学术成果来看，真正具有理论深度的成果还难得一见，可谓寥若晨星。在已经出版的号称"跨媒介叙事学"的著作中，玛丽-劳尔·瑞安的《故事的变身》是一部较为重要的作品。正如前面所述，瑞安对不同媒介特性的概括是合理的，也是适用的。而且，《故事的变身》一书写了或补充了经典叙事学仅仅基于语言而得出的有关"叙事"的概念，并对之进行了新的界定①；而且，该书还拓展了叙事学研究的空间，把叙事学研究的对象由文字性叙事虚构作品拓展到以其他媒介，尤其是伴随着网络而产生的各种"新媒介"所表征的叙事作品。然而，由于瑞安认为"跨媒介叙事研究所面临的主要问题，是为经典叙事学中的基于语言的正常定义寻找替代"②，受限于这种问题意识和研究目标，所以《故事的变身》一书无法给"跨媒介叙事"提供太多真正的洞见，当然更谈不上建构起"跨媒介叙事学"。我甚至认为，如果从"出位之思"的视阈来看，该书所考察的很多问题也许并不是"跨媒介叙事"。

幸运的是：近些年来，"空间叙事学"正蔚成风气，已经给叙事学乃至给文学甚至其他相关学科带来了一股新风。与"空间叙事"有关的理论探讨正在蓬勃展开，相关成果正在不断积累，加入到这一领域中来的研究者也在逐年增加。我们认为，这一新的叙事学分支学科的勃兴，或许能给"跨媒介叙事"研究开拓出一片新的理论空间。

① 对"叙事"这一广泛流行的术语重新进行界定，确实很有必要，正如瑞安所指出的："过去十年左右，'叙事'术语广为流行，以至于严重稀释了它的意思。杰洛米·布鲁纳论述身份叙事，让-弗朗索瓦·利奥塔论述资本化历史的'宏大叙事'，艾比·唐格及计算机软件的界面叙事，而且每个人都在说着文化叙事。其意思自然不是指传统故事的遗产，而是指界定一个文化的集体价值观，诸如西方社会对言论自由的信念，或者是指隐蔽的刻板印象与偏见，如种族叙事、阶级叙事、性属叙事。'叙事'瓦解成'信念''价值观''经验''阐释'或干脆是'内容'。这只能通过一种界定来防止，这种界定强调确切的语义学特征，如行动、时间性、因果论、世界建构。叙事的跨媒介界定要求将此概念拓展到语言之外，但这种拓展应该通过语义压缩来补偿，否则的话，所有媒介的所有文本到头来都将成为叙事。"（玛丽-劳尔·瑞安. 故事的变身[M]. 张新军，译. 南京：译林出版社，2014：6-7.）那么，瑞安是如何在跨媒介的视阈中对"叙事"进行重新界定的呢？"我建议将所有叙事视为模糊的集合，将叙事性（或'故事性'）视为一个分级属性，而非将心理表征分成故事与非故事的僵化的二元特征。在叙事性的分级性概念中，界定就成了由同心圆组成的开放系列，当从外圈向内圈、从边缘情况向典型情况移动时，条件规定的限制性趋强并预设前面陈述的项目。"（同上书《故事的变身》，第7页）在构成"叙事性"的条件中，瑞安提出了四个维度，即"空间"、"时间"和"心理"等三个语义维度，以及形式和语用维度。（同上书《故事的变身》，第7-8页）

② 玛丽-劳尔·瑞安. 故事的变身[M]. 张新军，译. 南京：译林出版社，2014：7.

根据我自己这十多年来研究"空间叙事"的经验，我深深地认识到：空间叙事实际上就是一种跨媒介叙事。比如说，我 2007 年刊发的《时间性叙事媒介的空间表现》① 一文，尽管没有冠以"跨媒介叙事"之名，而从研究思路、理论观点和精神实质来看，应算是一篇典型的关于"跨媒介叙事"研究的论文。该文主要考察了语言文字这一时间性媒介是如何在叙事时表征空间的，文章从"所指"层面研究了古老的"诗中有画"问题，并从"能指"层面研究了叙事文本的"空间形式"问题。该文首先从心理层面考察了"万象齐临"的意识状态，以及像语词这样的线性的时间性媒介在表现这一复杂的意识状态时的局限性与无奈感，认为正是这种"局限性"和"无奈感"，促成了跨越或突破单一媒介限制的"出位之思"问题。在研究这一问题的过程中，我其实已经大体认识到了跨媒介叙事与空间叙事的内在关联。于是，在发表《时间性叙事媒介的空间表现》一文之后，我开始策划一次小规模的学术会议，准备邀请不同学科领域的学者共同来探讨"跨媒介叙事"这一重要的学术问题。经过近一年的准备，"跨媒介叙事"学术研讨会于 2008 年 8 月 2—3 日在南昌顺利召开，会议收获了很多学术成果，并取得了不少共识，与会学者公认"跨媒介叙事"是一个很有学术魅力和研究前景的话题；当然，大家也认为研究这一问题具有相当的难度。②

这次会议之后，由于我仍在忙于建构"空间叙事学"的理论体系，所以还顾不上梳理"跨媒介叙事"的内在理路、心理动因及美学基础，当然也就因此没有合适的机会点明"空间叙事"与"跨媒介叙事"的内在关系。2014 年，我出版了《空间叙事研究》③ 一书。现在回过头去看，该书每一章研究的问题其实都既是"空间叙事"也是"跨媒介叙事"。《空间叙事研究》出版之后的这两年，我还完成了《建筑空间与中国文学叙事传统》④ 与《世系、宗庙与中国历史叙事传统》⑤ 两篇论文。明眼人不难看出，这两篇涉及"建筑"与"叙事"

① 龙迪勇. 时间性叙事媒介的空间表现 [J]. 江西社会科学, 2007 (4): 18 - 32.
② 龙迪勇. 叙事学研究的跨媒介趋势——"跨媒介叙事"学术研讨会综述 [J]. 江西社会科学, 2008 (8): 57 - 66.
③ 该书于 2013 年列入"国家哲学社会科学成果文库", 2014 年由生活·读书·新知三联书店出版发行。2015 年, 三联书店出版了该书的增订版, 并改名为《空间叙事学》(在《空间叙事研究》的基础上增加了《建筑空间与中国文学叙事传统》一文, 作为该书的"附录")。
④ 龙迪勇. 建筑空间与中国文学叙事传统 [J]. 中国比较文学, 2014 (4): 30 - 48.
⑤ 龙迪勇. 世系、宗庙与中国历史叙事传统 [J]. 思想战线, 2016 (2): 64 - 80.

关系的文章仍然是在不同媒介之间的跨界性研究，也就是说，它们其实也是一种跨媒介叙事研究。因此，我在此得出结论：空间叙事就是一种跨媒介叙事，空间叙事研究也就是跨媒介叙事研究。

需要注意的是，因为空间叙事仅仅是"一种"跨媒介叙事，所以我们不能反过来说：跨媒介叙事就是空间叙事，跨媒介叙事研究也就是空间叙事研究。之所以如此，是因为除了存在时间性叙事媒介与空间性叙事媒介之间（如创造"空间形式"的小说作品或追求文学效果的"连续性"叙事画），以及空间性叙事媒介自身之间（如追求雕塑般立体效果的叙事画）的"出位"或"越界"之外，还存在着时间性叙事媒介自身之间（如文字性叙事作品追求音乐或口头叙事的那种特殊效果）的"出位"或"越界"。

"空间叙事学"的问题域，就大的方面而言，其实也就是两大部分：① 由时间性叙事媒介（主要是文字）所建构的叙事文本所关涉的"内容"层面的"空间叙事"，以及结构层面的"空间形式"问题。② 由空间性叙事媒介（绘画、雕塑、建筑等）所建构的叙事图像或叙事空间，在表征故事、延续时间、建构秩序时所产生的种种问题。事实上，这两方面的内容都涉及媒介的"出位"或"越界"问题，所以，空间叙事研究必然就是跨媒介叙事研究。至于我所说的这些"空间叙事学"的内容与跨媒介叙事的关系，其实都已经体现在我的《空间叙事学》[①] 一书中了。下面，仅在这两大问题域中各选取一个有代表性的问题略加探讨。

首先，我们来看小说的"空间形式"问题。关于这个问题，虽然曾由美国批评家约瑟夫·弗兰克于 1945 年肇其端[②]，但一直以来并没有得到很好的解决。但这个问题本身是非常重要的，因此，我撰写了《空间形式：现代小说的叙事结构》[③] 一文，意在深化对"空间形式"问题的讨论。在文中，我先由博尔赫斯的短篇小说《阿莱夫》出发，分析了小说叙事的困境问题。接下来，则通过分析博尔赫斯的另一篇小说《小径分岔的花园》，探讨了现代小说家试图

① 龙迪勇. 空间叙事学 [M]. 北京：生活·读书·新知三联书店，2015.
② 1945 年，美国批评家约瑟夫·弗兰克在《西旺尼评论》(Sewanee Review) 上发表了《现代文学中的空间形式》一文，此文结合具体的叙事文本进行分析，明确地提出了现代主义文学作品中的"空间形式"问题。然而，由于历史的原因，弗兰克仅仅天才地提出了问题，还远远称不上解决了问题；而且，当时的接受语境也决定了"空间形式"问题难以引起更多学者的关注。因此，此后有关"空间形式"的问题被悬置起来，并没有引起叙事学家们的重视。此文的第二、第三部分曾以《现代小说中的空间形式》为题，被翻译成了中文，收录在秦林芳编译的《现代小说中的空间形式》（北京大学出版社，1991 年版）一书之中。
③ 龙迪勇. 空间形式：现代小说的叙事结构 [J]. 思想战线，2005 (6)：8.

摆脱"叙事困境"的努力。"时间"是《小径分岔的花园》的主题。事实上，"时间"也正是20世纪以来许多现代或后现代小说的主题。然而，"时间总是不间断地分岔为无数个未来"，如果我们只是选择其中的一种，显然就把其他的可能性人为地否定了，在现代小说家看来，这并不符合时间或生活的本质。现代小说的目的，就是要表现这种更深层的"本质"。为了达到表现生活的复杂性和多个"未来"的目的，现代小说家在寻找一种新的结构方式。于是，时间的序列性和事件的因果律被大多数现代小说家"抛弃"或终止了，代之而起的是空间的同时性和事件的"偶合律"。与传统小说相比，现代小说运用时空交叉和时空并置的叙述方法，打破了传统的单一时间顺序，展露出了一种追求空间化效果的趋势。因此，在结构上，现代小说总是呈现出某种空间形式。叙事作品的空间形式包括"中国套盒""圆圈式""链条式""桔瓣式""拼图式"等。当然，这里所说的"空间"并不是日常生活经验中具体的物件或场所那样的空间，而是一种抽象空间、知觉空间、图式空间。这种"空间"只有在完全弄清楚了小说的时间线索，并对整部小说的结构有了整体的把握之后，才能在读者的意识中呈现出来。也就是说，"空间形式"是读者接受反应的产物，它和我们的阅读方式息息相关。

显然，所谓"抛弃"或终止时间的序列性，追求"空间的同时性"，以取得图像那样的"空间化效果"，正是基于"出位之思"思想之上的跨媒介叙事。小说家创作此类作品时，要从"文字"这一叙事媒介越位到他种媒介——"图像"中去；要不然，就不可能达到"空间化效果"，也不可能使小说这样以时间性媒介（文字）写成的叙事作品具有图像那样的"空间形式"。同样，读者阅读这样的叙事作品，也必须超越文字这一媒介本身，而像读"图"那样去阅读这类作品；要不然，他很可能就看不懂像詹姆斯·乔伊斯的《尤利西斯》或克洛德·西蒙的《植物园》这样具有"空间形式"的小说作品。正如戴维·米切尔森所说："读者面临的是一系列无尽头的在主题上相互联系的因素，他必须把这些因素联结成一幅图画——一个'空间形式'。"[①]

其次，再来看图像叙事中的时间表现问题。众所周知，图像是一种空间性的叙事媒介，而任何叙事活动都必然涉及一个时间进程。正是在这个意义上，莱辛认为图像只能表现时间进程中的某个"顷刻"，因而是一种不能够

[①] 戴维·米切尔森. 叙述中的空间结构类型[M]//秦林芳. 现代小说中的空间形式. 北京：北京大学出版社，1991：168.

或不擅长叙事的媒介;如果实在需要用绘画、雕塑这样的空间性媒介来叙事的话,那就必须选择那种"最富于孕育性的瞬间",以暗示这一"顷刻"前后的那些时间。显然,莱辛是立于图像这一时间性叙事媒介的本位上立论的。

 莱辛的观点当然不能说错,但至少是片面的。为了对莱辛的观点有所补充,更为了对图像叙事的本质与基本模式有一个较为全面、科学的了解,我撰写了《图像叙事:空间的时间化》[①]一文。在该文中,我首先探讨了图像叙事的本质问题,并在此基础上总结出了单幅图像叙事的三种模式。在我看来,所谓图像叙事,无非是要用图像这种空间性媒介去表征叙事所必需的时间进程,所以图像的本质就是"空间的时间化"。概括起来,在图像叙事中,主要有两种使空间时间化的方式:利用"错觉"或"期待视野"而诉诸观者的反应;利用图像系列来重建事件的形象流或时间流。对于单幅图像叙事,我根据其时间处理方式,概括出了三种叙事模式:单一场景叙述、纲要式叙述与循环式叙述。所谓"单一场景叙述",就是要求艺术家在其创造的图像作品中,把"最富于孕育性的顷刻"通过某个单一场景表现出来,以暗示出事件的前因后果,从而让观者在意识中完成一个叙事过程。所谓"纲要式叙述",也叫"综合性叙述",即把不同时间点上的场景或事件要素挑取重要者"并置"在同一个画幅上。由于这种做法改变了事物的原始语境或自然状态,带有某种"综合"的特征,故又称"综合性叙述"。所谓"循环式叙述","就是把一系列情节融合在一起"的一种叙述模式,这种模式"消解"了时间逻辑,遵循的是空间逻辑。在这三种图像叙事模式中,第一种,也就是单一场景叙述,其实就是莱辛所说的那一种,即选取"最富于孕育性的顷刻"来表征故事,这是一种符合图像这种空间性媒介本性的叙事模式;而后两种,也就是纲要式叙述与循环式叙述,其实都已经由仅适合于表征一个时间点(也就是一个所谓的"顷刻")的空间性媒介"出位"或"越界"了,它们在单一的画幅中"并置"或"融合"了多个时间点上发生的事件,从而构成一个较为完整的时间系列——这不就"跨"到像文字这样的时间性媒介所擅长的叙事领域中去了吗?

 无疑,"跨媒介"对于空间叙事来说是至关重要的,因为无论是对于文字性(时间性)叙事作品的"空间形式",还是对于图像性(空间性)叙事作品

① 龙迪勇. 图像叙事:空间的时间化 [J]. 江西社会科学,2007 (9):39-53.

的时间表现来说，都离不开对本有媒介的"出位"或"越界"，离不开对他种媒介美学效果的主动追求。如果一切媒介都死守自身的界线，如果叙事活动中不存在"跨媒介"现象，那就根本不会有空间叙事，当然也就不会有人类精神园地中那些摇曳生姿、散发着独特魅力的跨媒介叙事作品了。总之一句话：空间叙事本质上就是一种跨媒介叙事。

《河北学刊》2016 年第 6 期

时间性叙事媒介的空间表现

媒介对于文学艺术创作乃至对于人文社会科学研究的重要性是不言而喻的：形象和思想必须依赖媒介才能得以表现，也必须依赖媒介才能得以传播，从而为他人理解和接受。一切大作家、大艺术家都必然对其使用的媒介了如指掌，并运用自如。就文学理论而言，一切影响深远的原创性著作都必然是基于对媒介的全面理解和深刻阐发上[①]，因为没有媒介，也就没有文学和文学理论。在西方，第一部影响深远的文艺理论著作是亚理斯多德的《诗学》。在作为全书总纲的第一章中，亚理斯多德（即亚里士多德）就重点探讨了媒介问题。他说："史诗和悲剧、喜剧和酒神颂以及大部分双管箫乐和竖琴乐——这一切实际上是摹仿，只是有三点差别，即摹仿所用的媒介不同，所取的对象不同，所用的方式不同。"[②] 接下来，亚理斯多德重点讨论了对媒介的使用情况："有一些人（或凭艺术，或凭经验），用颜色和姿态来制造形象，摹仿很多事物，而另一些人则用声音来摹仿；同样，前面所说的几种艺术，就都用节奏、语言、音调来摹仿，对于后两种，或单用其中一种，或兼用二种……而另一种艺术则只用语言来摹仿，或用不入乐的散文，或用不入乐的'韵文'，若用'韵文'，或兼用数种，或单用一种……"在中国，最有影响的文论著作是刘勰的《文心雕龙》。在这部著作的第一篇"原道"中，刘勰开篇就谈到了媒介——"言"（语言）的重要性。他认为天、地、人合称"三才"，而人最为重要，"为五行之秀，实天地之心"；而文章既赖于"心"，也赖于"言"，"心生而言立，言立

① 像哈罗德·伊尼斯、马歇尔·麦克卢汉等原创性的媒介理论家都论述过媒介与文化变迁之间的关系。麦克卢汉甚至认为"每一种传播媒介都是一种独特的艺术形式"，他还探讨过媒介与文学作品形式之间的关系，比如说，他认为乔伊斯、马拉美作品的独创性形式和作为大众传媒的报纸息息相关。遗憾的是，我们当今的研究者几乎都对媒介重视不够，打开现在的文艺理论著作，很少会发现有对媒介的专门探讨。
② 亚理斯多德. 诗学 [M]. 罗念生，译. 北京：人民文学出版社，1984：3.

而文明，自然之道也"。这是就表达或创造方面而言的。在传播方面，刘勰在"原道"中亦有论述："自鸟迹代绳，文字始炳，炎皞遗事，纪在《三坟》，而年世渺邈，声采靡追。唐虞文章，则焕乎始盛。"也就是说，自从文字书写代替了结绳记事，史实才得以存留，文采才得以丰富。《诗学》和《文心雕龙》在理论体系和很多具体问题上并不一致，但这两部中西文艺理论发展史上最有影响的著作在对写作媒介的重视上，却达到了惊人的一致。

在叙事方面，人类对媒介的探索经历了一个漫长的过程。在《先秦叙事研究：关于中国叙事传统的形成》一书中，傅修延这样写道："在未摸索出用文字记事之前，为了突破时空的限制，古人尝试过用击鼓、燃烟、举火或实物传递等方式，将表示某一事件的信号'传于异地'；发明过结绳、掘穴、编贝、刻契和图画等手段，将含事的信息'留于异时'。"① 由此也不难看出，人类可以用来叙事的媒介多种多样、变化莫测。在《叙事作品结构分析导论》一文中，罗兰·巴特认为："对人类来说，似乎任何材料都适宜于叙事。叙事承载物可以是口头或书面的有声语言，可以是固定的或活动的画面，可以是手势，以及所有这些材料的有机混合；叙事遍布于神话、传说、寓言、民间故事、小说、史诗、历史、悲剧、正剧、喜剧、哑剧、绘画（请想一想卡帕齐奥的《圣于絮尔》那幅画）、彩绘玻璃窗、电影、连环画、社会杂闻、会话。"② 罗兰·巴特的话是说得不错，但无可否认，语言（尤其是书面语言——文字③）仍然

① 傅修延. 先秦叙事研究：关于中国叙事传统的形成 [M]. 北京：东方出版社，1999：16.
② 罗兰·巴特. 叙事作品结构分析导论 [M] //张寅德. 叙述学研究. 北京：中国社会科学出版社，1989：2.
③ 当然，口头语言也是叙事（尤其是日常叙事）的主要媒介，但叙事学研究的主要对象却是书面语言——文字构成的文本。在某种意义上，我们甚至可以说，20 世纪的文学研究是一种在文本学视野中展开的研究。且不说新批评、结构主义等专注于文本的文论流派，就连关注文本背后的世界的社会历史批评、关注作者生平的传记批评以及关注读者接受的读者反应批评，也都不同程度地与文本有着千丝万缕的联系。诚然，由米尔曼·帕里和阿尔伯特·贝茨·洛德所开创的"口头诗学"（也称"帕里—洛德理论"），主要研究"口头史诗"，但这一理论也与文本息息相关。自然，我们一般接触到的阅读文本与"口头史诗"的文本是不太一样的，"在口头史诗的传播过程中，是艺人演唱的文本和文本以外的语境，共同创造了史诗的意义。听众与艺人的互动作用，是在共时态发生的。艺人与听众，共同生活在特定的传统之中，共享着特定的知识，以使传播能够顺利地完成。特定的演唱传统，赋予了演唱以特定的意义。演唱之前的仪式，演唱之中的各种禁忌，演唱活动本身所蕴含的特殊意义和特定社会文化功能，都不是仅仅通过解读语言文本就能全面把握的。"（约翰·迈尔斯·弗里. 口头诗学：帕里—洛德理论 [M]. 朝戈金，译. 北京：社会科学文献出版社，2000：19 - 20.）有时，艺人会根据表演的具体情况而对文本加以修改或歪曲，以至于最终表演出来的东西与原始文本大相径庭。然而，尽管"口头史诗"的文本与语境关系密切，但由于语境的难以把握性，所以"口头诗学"在研究中注重的仍是文本。"口头程序理论从某种意义上说，正是倾向于将侧重点放在文本上而非语境上。实际上，其方法乃是通过在同一部史诗的不同文本之间进行审慎细的比较考察，来确定其程序与主题。故而，尽管帕里和洛德费同现场史诗表演的实地研究，以修正他们自身在书斋中钻研史诗文本的这一局限，但是，他们因循的侧重研究依然是关注文本而非语境。"（同上，第 37 - 38 页）

是主要的叙事承载物，或者说主要的叙事媒介。

在《拉奥孔》一书中，莱辛主要根据题材、媒介以及艺术理想等方面的不同，把以画为代表的造型艺术称为空间艺术，而把以诗为代表的文学称为时间艺术。按照这样的分类，叙事作品当然属于时间艺术。然而，按照罗兰·巴特等人的说法，可以用来叙事的，既可以是时间性媒介，也可以是空间性媒介——这当然没错，但值得强调的是：线性的时间性媒介在叙事中具有天然的优势，因为叙事也正是一种在时间中展开的线性行为。无疑，语言文字是一种时间性的叙事媒介。对于这种媒介的优势，清人陈澧《东塾读书记》中有一段话说得极好："盖天下事物之象，人目见之，则心有意；意欲达之，则口有声。意者象乎事物而构之者也，声者象乎意而宣之者也。声不能传于异地，留于异时，于是书之为文字。文字者，所以为意与声之迹也。"① 因为文字这种线性的表现媒介可以打破"异地""异时"的限制，并与叙事的线性和时间性特点暗合，所以它很自然地就成了叙事的主要媒介。

按理说，线性的时间性叙事媒介在表现空间方面有着天然的缺陷，正如空间性叙事媒介在表现线性的时间方面有着天然的缺陷一样——这正是莱辛在《拉奥孔》一书中所要着力探讨和试图解决的问题。在《哲学的艺术》一文中，诗人兼批评家波德莱尔曾经这样写道："若干个世纪以来，在艺术史上已经出现了越来越明显的权力分化，有些主题属于绘画，有些主题属于雕塑，有些则属于文学。今天，每一种艺术都表现出侵犯邻居艺术的欲望……"② 可事实上，表达媒介并不是那么纯粹的，正如有学者所指出的："一切艺术都是'合成的'艺术（既有文本又有形象）；一切媒介都是混合媒介，把不同语码、话语习惯、渠道和认知模式综合在一起。"③ 而且，尤为重要的是：人类的创造性冲动之一，即是要突破媒介表现的天然缺陷，用线性的时间性媒介去表现空间，或者用空间性媒介去表现线性展开的时间④。本章所要探讨的，即是语言文字这一线性的、时间性的叙事媒介的空间表现：先探讨这种现象出现的内在心理机

① 傅修延. 秦叙事研究：关于中国叙事传统的形成 [M]. 北京：东方出版社，1999：16.
② 波德莱尔. 哲学的艺术 [M] //郭宏安. 波德莱尔美学论文选. 北京：人民文学出版社，1987：383.
③ W. J. T. 米歇尔. 图像理论 [M]. 陈永国，胡文征，译. 北京：北京大学出版社，2006：82.
④ W. J. T. 米歇尔甚至认为这种冲动是"艺术理论和实践中的一种根本冲动"，正如他所指出的："艺术家要打破时间艺术和空间艺术之间界限的倾向不是一种边缘的或例外的实践，而是艺术理论和实践中的一种根本冲动，并不局限于任何特定文类或时期的冲动。实际上，这股冲动如此重要，甚至见于康德和莱辛等确立了否定这股冲动的传统的理论家的著述中。"（W. J. T. 米歇尔. 图像学：形象，文本，意识形态 [M]. 陈永国，译. 北京：北京大学出版社，2012：122.）

制,再从语言的符号本质来分析空间表现的基本类型。

一、"六根互用":感觉世界的整体性

我们要感知世界、生成经验、积淀知识、形成思想,首先必须通过感觉。视觉、听觉、嗅觉、味觉、触觉合在一起,就像是布成了一张雷达网,将我们所有的感觉一网打尽。我们每时每刻都在用感官感觉世界,然后形成认知、生成经验。失去感官的世界将会是一片混沌,失去感官的人将不称其为人。

感觉世界是一个有机的整体,是一个主体和客体互融的世界。心理学家认为:"感觉世界是由我们四周不断变化着的事件或刺激以及我们或人以外的动物对它们做出反应这两方面所构成的。我们经常为周围环境中的刺激所冲击。我们的感觉世界是以永远变化着的一系列光、色、形、声、味、气息和触为其特征。在我们清醒的时间里,大量的、广泛的刺激像潮水一般向我们涌来,很奇怪的是,我们的感觉器官并没有因此而被淹没。相反,我们在这样的感觉世界中发育成长,我们和其他动物一样,都特别善于根据自己的需要选取适当的信息。"① 也就是说,并不是所有被我们看到、听到、嗅到、品尝到、触摸到的事物都可以进入我们的感觉世界,只有那些被我们感知到并对它们做出了反应的事物,才可以说是进入了我们的感觉世界。所以,"感觉世界就是感觉(sensation)和知觉(perception)的世界"②。

根据心理学家的看法,"可给感觉定义为将感觉到的信息(即环境中变化着的信息)传达到脑的手段。给知觉下定义比较困难。它指明我们经验到感觉世界的种种方式。感觉信息一经通过感觉器官传达到脑,知觉就随之产生。知觉有赖于我们对传入的刺激的注意和我们从种种刺激中抽绎出信息能力的警觉。我们可以把知觉看成是信息处理(information processing)的同义词"③。一般而言,感觉和眼、耳、鼻、舌、身等感官联系在一起,而知觉则牵涉大脑中的一整套知觉系统。但感觉和知觉总是如影随形、共同出现,所以有时我们就把它们简称为感知。感觉和知觉的关系,就像是一个连通器:眼、耳、鼻、舌、身等感觉器官和大脑中的知觉系统联通在一起。明白了这一点,我们才能更好地理解佛经中的"六根互用"④ 命题和创作中的"通感"现象。

①②③ 托马斯·L.贝纳特.感觉世界:感觉和知觉导论[M].旦明,译.北京:科学出版社,1985:1.
④ "六根互用"有时也叫"诸根互用",如《成唯识论》卷四云:"如诸佛等,于境自在,诸根互用。"

正如有学者所指出的："佛教称人的眼、耳、鼻、舌、身、意为六根，对应于客观世界的色、声、香、味、触、法六尘，而产生见、闻、嗅、味、觉、知等作用，即眼识、耳识、鼻识、舌识、身识、意识等六识。佛教认为，只要消除六根的垢惑污染，使之清净，那么六根中的任何一根就都能具他根之用。这叫作'六根互用'或'诸根互用'。"①"六根互用"的思想在佛经中多有所见，如《大佛顶首楞严经》卷四之五云："由是六根，互相为用。阿难，汝岂不知，今此会中，阿那律陀无目而见，跋难陀龙无耳而听，殑伽神女非鼻闻香，骄梵钵提异舌知味，舜若多神无身觉触。"释德洪《石门文字禅》卷一八《泗州院旃檀白衣观音赞》曰："龙本无耳闻以神，蛇亦无耳闻以眼。牛无耳故闻以鼻，蝼蚁无耳闻以身。六根互用乃如此……"人其实只有眼、耳、鼻、舌、身等五种感觉器官，按理应该是五根，而佛经中却说的是"六根"，其第六根——意根指的应该是大脑中的知觉系统。由于意根（知觉系统）的存在，所以敏感者哪怕只有一根，仍然能达到认知的目的，《涅槃经》说得好："如来一根，亦能见色闻声，嗅香别味，觉触知法。"② 有时候，就算是五根完全休眠，意根仍还在活动，德洪（德洪与惠洪为同一人，此处为德洪）曾以此来释梦，其《梦庵铭》曰："一境圆通，而法成办。五根不行，而意自幻。昼思夜境，尘劫无间。而睫开敛，初不出眼。知谁妙观，镜于心宗。以世校梦，乃将无同。"

由于人类感觉世界的整体性，由于眼、耳、鼻、舌、身等五根与大脑中意根的相通性，所以才会有"联觉"这一"最独特的感觉"③。"联觉"（synaesthesia）是生理学或语言学的术语，也叫"通感"或"感觉挪移"。按照语言学家本杰明·李·沃尔夫的说法："通感是指某个感官接受到具有另一感官特征的暗示，例如由声音而引起光和色彩的感觉或由光和色彩而引起声音的感觉。"④ 钱钟书先生在其著名的《通感》一文中亦写道："在日常经验里，视觉、听觉、触觉、嗅觉、味觉往往可以彼此打通或交通，眼、耳、鼻、舌、身

① 周裕锴. 诗中有画：六根互用与出位之思——略论《楞严经》对宋人审美观念的影响[J]. 四川大学学报（哲学社会科学版），2005（4）：68-73.
② 关于这一点，现实生活中也有很好的例子，如海伦·凯勒。"海伦·凯勒双目失明、聋而且哑，但她其他的感官却极为敏感。当她将双手放在收音机上欣赏音乐时，她能区分出短号和弦乐之间的区别。她从朋友马克·吐温的嘴唇上聆听密西西比河流域丰富多彩的生活和美国南方故事。她详尽地描述生活中奔泻而来的芳香、滋味、触摸和感情……"（黛安娜·阿克曼. 感觉的自然史[M]. 路旦俊，译. 广州：花城出版社，2007.）
③ 黛安娜·阿克曼. 感觉的自然史[M]. 路旦俊，译. 广州：花城出版社，2007：313.
④ 本杰明·李·沃尔夫. 论语言、思维和现实：沃尔夫文集[M]. 高一虹，等译. 长沙：湖南教育出版社，2001：144.

各个官能的领域可以不分界限。颜色似乎会有温度，声音似乎会有形象，冷暖似乎会有重量，气味似乎会有体质。诸如此类，在普通语言里经常出现。"①

通感既是一种日常经验和普通语言现象，更是一种艺术现象。因为，"一些最著名的具有联觉能力的人是艺术家"②。一些作曲家"能将色彩和音乐自由地联想起来"，俄国作曲家亚历山大·斯克里亚宾和里姆斯基-科萨科夫就是这样的艺术家，"令人更为称奇的是他们的音乐—色彩联觉多么相配一致"③。巴西作曲家维拉-罗勃斯也是如此，"维拉-罗勃斯习惯于在自家客厅的钢琴上作曲——他会打开窗户，望着四周的群山，选择当天的视野，在乐谱上画出群山的轮廓，然后将这些画出的轮廓用作旋律线"④。有关作家们的联觉情况，下面一段话是极好的说明：

> 作家们不是特别受到了联觉的垂青就是他们更擅长于将它描述出来。约翰逊博士曾经说鲜红色"代表着响亮的号角声"。波德莱尔对自己的感官世界语引以为荣，他的那些描写芳香、色彩和声音之间交流的十四行诗极大地影响了喜爱联觉的象征主义运动。Symbol（象征）一词来自希腊语symballein，意为"合在一起"，《哥伦比亚现代欧洲文学辞典》解释说，象征主义者相信"所有艺术均为对一个原始谜团的平行翻译。感官相互之间进行着联系；声音可以被翻译成芳香，芳香可以被翻译成视图。……在这些水平联想的驱使下"，他们运用暗示而不是直接交流去寻找"隐藏在大自然众多物体之后的那一个"。兰波给每个元音分配了不同色彩，将A形容为"嗡嗡作响的苍蝇身上那多毛的黑色紧身胸衣"，并且说艺术家得到生活真谛的唯一办法就是去体验"各种形式的爱、痛苦和疯狂"，准备接受"各种感官有计划的凌乱"。⑤

总之，"伟大的艺术家们在灿烂的感官世界里如鱼得水，并且给这世界再添加进他们自己复杂的感官瀑布"⑥。正是因为有了这些"复杂的感官瀑布"，艺术世界才有了许多新的可能性。钱钟书先生的《通感》一文，主要探讨的就是文学创作中的通感现象。

在中国，说起文学艺术中的通感现象，最有名的恐怕是宋代诗人苏轼评论

① 钱钟书. 通感 [M] //钱钟书. 钱钟书论学文选（第6卷）. 广州：花城出版社，1990：92.
②③ 黛安娜·阿克曼. 感觉的自然史 [M]. 路旦俊，译. 广州：花城出版社，2007：317.
④ 黛安娜·阿克曼. 感觉的自然史 [M]. 路旦俊，译. 广州：花城出版社，2007：前言.
⑤ 黛安娜·阿克曼. 感觉的自然史 [M]. 路旦俊，译. 广州：花城出版社，2007：317-318.
⑥ 黛安娜·阿克曼. 感觉的自然史 [M]. 路旦俊，译. 广州：花城出版社，2007：319.

唐代诗人王维的一句名言："味摩诘之诗，诗中有画；观摩诘之画，画中有诗。诗曰：'蓝溪白石出，玉川红叶稀。山路元无雨，空翠湿人衣。'"(《书摩诘蓝田烟雨图》) 由于这一名言涉及唐宋两个朝代，而这两个朝代又是中国诗歌史上的著名时期（有关唐诗、宋诗孰优孰劣的笔墨官司已经打了多年，至今尚未了断），所以围绕这句名言及其有关的诗画关系问题产生了许多研究成果。学者一般认为，这种诗画同质的艺术观成熟于宋，肇始于唐，萌芽于魏晋南北朝。如日本学者浅见洋二在《关于"诗中有画"——中国的诗歌与绘画》一文中认为："在中国，诗画同质艺术观的明确出现是在宋代。我们知道，将诗歌称作'有声画''无形画'，将绘画称作'无声诗''有形诗'等说法的出现也是在宋代。"[①] 另外，在《"诗中有画"与"宛然在目"——中国的诗歌与绘画》一文中，他又探讨了诗画同质艺术观出现的历史渊源："这种艺术观很难想象是到了宋代才突然出现的。在宋代之前，人们认为诗歌与绘画具有怎样的关系呢？带着这样的问题意识，本文上溯至魏晋南北朝唐代时期，借以探讨诗画比较论、同质论的形成过程，同时试图揭示中唐时期在其形成过程中所具有的划时代意义。"[②] 我们认为，这种观念史式的探讨固然是有意义的，但千万不能过头，否则就容易把一个普适性的问题化约成一个历史性的问题。如周裕锴先生在《诗中有画：六根互用与出位之思——略论〈楞严经〉对宋人审美观念的影响》一文中认为：

> 在唐前中国人的传统观念中，人的五官眼、耳、鼻、舌、身是各司其职的。如《庄子·天下》："譬如耳目鼻口，皆有所明，不能相通。"《公孙龙子·坚白论》："视不得其所坚，而得其所白者，无坚也。拊不得其所白，而得其所坚者，无白也。……目不能坚，手不能白。"《荀子·君道》："人之百官，如耳、目、鼻、口之不可以相借官也。"《焦氏易林·随》之《乾》："鼻目易处，不知香臭。"所以《列子·仲尼》尽管称老聃弟子亢仓子"能以耳视而目听"，但又让亢仓子出面辟谣："传之者妄，我能视听不用耳目，不能易耳目之用。"所以陆机尽管写过"哀响馥若兰"的句子，但在《演连珠》里仍明确宣称："臣闻目无尝音之察，耳无照景之神。"即使《列子·黄帝》中有"眼如耳，耳如鼻，鼻如口，无不同也"，但那只是指"心凝形释，骨

① 浅见洋二. 距离与想象：中国诗学的唐宋转型 [M]. 金程宇，冈田千穗，译. 上海：上海古籍出版社，2005：114.
② 浅见洋二. 距离与想象：中国诗学的唐宋转型 [M]. 金程宇，冈田千穗，译. 上海：上海古籍出版社，2005：138.

肉都融"的得道状态，指精神的自由不再借助于感官，"无待于外"，而并非指各感官之间相互通用。①

周先生该文的立意是：宋人诗画互通的审美观念主要是受了佛经，尤其是受了在唐代开始出现而大规模流行于北宋的《楞严经》的影响，佛经中的"六根互用"思想对宋人诗画互通的审美观念起了主要的作用；而"在唐前中国人的传统观念中，人的五官眼、耳、鼻、舌、身是各司其职的"。但在我看来，这种看法的"真理性"是必须作严格限定的。上面那段话也许说得没错，但这只是问题的一个方面。我们知道，古人论文主张浑整之"气"，讲究全文的整体性效果②。之所以如此，是因为中国人的思维方式是浑整的，而非分析的。在古代中国，我们不否认有五官各司其职的观念，但在这一观念的背后，存在的仍然是影响更为深远的整体性思想。众所周知，以老子、庄子为代表的道家主张的正是不可分的整体性思想，《庄子·应帝王》中著名的浑沌故事就是这一思想的集中体现："南海之帝为倏，北海之帝为忽，中央之帝为浑沌。倏与忽时相与遇于浑沌之地，浑沌待之甚善。倏与忽谋报浑沌之德，曰：'人皆有七窍以视听食息，此独无有，尝试凿之。'日凿一窍，七日而浑沌死。"一个完整的感觉有机体，如果非要把它割裂开来，其结果必然是导致整体感觉的解体或者歪曲。上面提到《庄子·天下》中的那句话，是出现在特定的上下文中的，我们不能割裂开来断章取义地理解："天下大乱，贤圣不明，道德不一。天下多得一察焉以自好。譬如耳目鼻口，皆有所明，不能相通。犹百家众技也，皆有所长，时有所用。虽然，不该不遍，一曲之士也。判天地之美，析万物之理，察古人之全。寡能备于天地之美，称神明之容。是故内圣外王之道，暗而不明，郁而不发，天下之人各为其所欲焉以自为方。悲夫！百家往而不反，必不合矣！后世之学者，不幸不见天地之纯，古人之大体。道术将为天下裂。"也就是说，那是一种"天下大乱""天下之人各为其所欲焉以自为方""道术将为天下裂"的不正常状况，而这正是庄子所不取并要极力加以批判的。关于古人的"通感"思想，钱钟书先生在《通感》一文中有如下概括：

① 周裕锴. 诗中有画：六根互用与出位之思——略论《楞严经》对宋人审美观念的影响 [J]. 四川大学学报（哲学社会科学版），2005（4）：68-73.
② 如《文心雕龙·原道》云："人文之元，肇自太极，幽赞神明，《易》象惟先。"周振甫对这句话的翻译为："人类文章的开始，起于天地未分以前的一团元气，深通这个神奇的道理，要算《易经》中的卦象最早。"（见周振甫：《文心雕龙今译》第11页，中华书局，1986年版）可见，由诗画互通所反映的整体性文学思想，在中国古代文论中其实是一以贯之的；而要探讨这种思想的源头，要到《易经》中去寻找，佛经等外来因素只是起了次要的作用。关于这个问题，笔者以后会做专题研究，此不赘言。

我们的《礼记·乐记》有一节美妙的文章，把听觉和视觉通连。"故歌者，上如抗，下如队，止如槁木，倨中矩，句中钩，累累乎端如贯珠。"孔颖达《礼记正义》对这节的主旨作了扼要的说明："声音感动于人，令人心想其形状如此。"《诗·关雎·序》："声成文，谓之音。"孔颖达《毛诗正义》："使五声为曲，似五色成文。"《左传》襄公二九年季札论乐，"为之歌《大雅》，曰：'曲而有直体'"；杜预《注》："论其声。"这些都真是"以耳为目"了！马融《长笛赋》既有《乐记》里那种比喻，又有比《正义》更简明的解释："尔乃听声类形，状似流水，又像飞鸿。泛滥溥漠，浩浩洋洋；长矕远引，旋复回皇。""泛滥"云云申说"流水"之"状"，"长矕"云云申说"飞鸿"之"象"；《文选》卷一八李善注："矕，视也。"马融自己点明以听通视。《文心雕龙·比兴》历举"以声比心""以响比辩""以容比物"等，还向《长笛赋》里去找例证，偏偏当面错过了"听声类形"，这也流露刘勰看诗文时的盲点。《乐记》里"想"声音的"形状"那一节体贴入微，为后世诗文开辟了道路。①

可见，中国古代的通感思想是源远流长的，这与古人的整体性思维是一脉相承的。如此看来，断言"在唐前中国人的传统观念中，人的五官眼、耳、鼻、舌、身是各司其职的"，是以偏概全的偏狭之论。

总之，我们的感觉世界是一个有机的整体，我们的感觉器官——"六根"是互相为用的。正因为如此，所以文学艺术中的"通感"现象是一个普适性的问题，而不是一个历史性的问题。然而，当我们感觉外界事物的时候确实是整体性的，但进入意识中的经验却必须由共存性转化为相继性，才能得到理解。作为媒介的语言文字是线性的，正迎合了意识经验的相继性，所以它可以说是最好、最适用的叙事媒介。既然如此，叙事艺术家又为什么总要突破媒介的限制，运用"出位之思"去苦心积累地表现空间呢？在做出回答之前，我们最好先来考察意识的基本状况及其运作机制。

二、"意识剧院"：经验的共存性与相继性

意识活动包括观察和内省两个方面，前者面对的是外在世界，后者面对的则是内在宇宙。观察主要通过前面提到的各种感官来进行，内省则需要充分调动记忆、

① 钱钟书. 通感 [M] //钱钟书. 钱钟书论学文选（第 6 卷）. 广州：花城出版社，1990：94.

想象等活动。只有在经过外在观察和内在自省之后，才能形成我们的经验世界。

意识是人类面对的最为复杂的现象之一，其运作机制是非常复杂的。心理学家巴斯（Bernard J. Baars）曾把意识比喻成一个"剧院"。在这个"剧院"中，包括这样一些基本的成分：第一，舞台，即"工作记忆"。工作记忆与我们的意识过程紧密相关，它"是我们的内心领域，在那里我们可以对自己复述电话号码，更有趣的是，在那里我们继续我们生活的故事"。工作记忆一般包括"内心言语"①和"视觉想象"。第二，前台演员，即意识体验的内容。既然有"前台演员"，也就会有"后台演员"——即将进入意识的内容。第三，注意的聚光灯。"当注意的聚光灯照在工作记忆这个舞台上的演员身上时，意识的内容就出现了。"聚光灯总是选择最重要的舞台事件。第四，后台操作员。这些后台操作员中有一个导演，即"作为代理者和观察者的自我"。导演"执行主管功能"，"无论我们是谁，都可以随意控制我们工作记忆的各部分。有时我们能控制将要进入意识的内容，并且在紧急情况下改变目前的信息流向"。第五，观众，即无意识的内容。② 上述五个基本成分构成了一个非常复杂的"意识剧院"。下面，在探讨意识的运行机制之前，我们先来看看意识"剧院"中的"演员"，即意识体验或即将体验的内容——经验究竟是一种什么东西。

（一）意识的限度与作为直觉知识的经验

当然，经验尚不足以形成知识，或者说，经验形成的只是一种特殊的知识，只有经过逻辑化推演和数学化表述的经验才是真正的知识。之所以如此，是因为无论是观察还是内省都有着各自的限度。关于感知觉的限度，数学史学家、数学哲学家 M. 克莱因这样写道："人人都不得不依赖于自己的感觉器官——听觉、视觉、触觉、味觉和嗅觉——来进行日常事务并享受某些快感。

① "内心言语"也即龙迪勇在《叙述：词与事》一文（《江西社会科学》2002 年第 4 期）中所谈到的"内部言语"。在该文中，这样写道："前苏联大心理学家维果茨基认为，人类的言语经历了一个由'外部言语'经'自我中心言语'向'内部言语'发展的过程。内部言语起源于自我中心言语，它是'对自己'的言语，而外部言语则是'对他人'的言语。在维果茨基看来，自我中心言语是从外部言语向内部言语过渡的形式，或者说是内部言语的早期形式，是联结外部言语和内部言语的中间环节。外部言语转变为自我中心言语意味着社会言语向个体言语的过渡，所以内部言语从心理本质上说是一种特殊的形成物，它不仅是去掉声音的言语，而且是一个独特的言语机能。事实上，直觉就是在内部言语的作用下而形成的事物的表象。一个事件只有经过内部言语的记录和书写，才能具备某种形式，才能进入心灵的领域。"
② Bernard J B. 在意识的剧院中——心灵的工作空间 [M]. 陈玉翠，等译. 北京：高等教育出版社，2002：25 - 28.

这些知觉向我们显露关于外部世界的很多信息。然而总的来说是粗糙的。"①
"对我们来说，感官不仅是有限的而且具有欺骗性。只相信感官甚至可导致灾难。"②"不管客观实在能否为我们的能力所及，我们的感官再呈现的，总非客观实在的忠实影像，而是人与实在之间关系的影像。"③ 正因为如此，所以"我们必须超越感觉知识"④。那么，如何超越呢？克莱因认为应通过数学，因为，"与感官知觉相反，数学的精髓，在于它利用人类头脑推理来产生关于物理世界的知识"⑤，"它不但校正和增长我们关于可知觉现象的知识，而且可以揭示活生生的但根本不能知觉的现象"⑥。

内省也有着难以超越的限度。心理学家恩斯特·波佩尔在《意识的限度——关于时间与意识的新见解》一书的第一章中就探讨了"内省的限度"这个重要问题。比如说，我们捧起一本书读了几行之后，当被问到对阅读的过程有什么印象时，我们多半会回答：阅读时视线均匀地从每一行的开头移到末尾，然后跳到下一行的开头。可事实上，这种视线均匀地扫过一行行字的感觉是一种错觉。波佩尔是通过试验来证明这一点的。他通过阅读三段不同难度的文字（这是对波佩尔本人而言的，因为哪怕是同一段文字，对不同的人也意味着不同的难度）来做实验：第一段是弗洛伊德对"潜意识"概念的说明，第二段是康德对时间概念的说明，第三段则是一段中文（波佩尔不懂中文）。通过阅读三段文字时所记录的眼睛的运动曲线，波佩尔证明我们平常的阅读印象是一种错觉："如果阅读时，视线均匀地从每一行的起始移到每一行的结束，那么就应当看到曲线的上升部分是光滑的，而事实上我们看到的却是阶梯状的。视线是间断地向右跳动着的，每跳动一下便在该处注视一定的时间，直到这一行的末尾，然后有一个相对大幅度的回跳，到下一行的开始。"⑦ 而且，"这种错觉并不是'光学错觉'，而是'时间错觉'"⑧。总之，这个实验证明：我们"阅读时眼球是跳跃地移动的"⑨，而且，随着文字难度的增加，"每行文字上所

① M. 克莱因. 数学与知识的探求 [M]. 刘志勇，译. 上海：复旦大学出版社，2007：前言.
② M. 克莱因. 数学与知识的探求 [M]. 刘志勇，译. 上海：复旦大学出版社，2007：22.
③ M. 克莱因. 数学与知识的探求 [M]. 刘志勇，译. 上海：复旦大学出版社，2007：32.
④⑤ M. 克莱因. 数学与知识的探求 [M]. 刘志勇，译. 上海：复旦大学出版社，2007：52.
⑥ M. 克莱因. 数学与知识的探求 [M]. 刘志勇，译. 上海：复旦大学出版社，2007：40.
⑦⑧ 恩斯特·波佩尔. 意识的限度：关于时间与意识的新见解 [M]. 李百涵，韩力，译. 北京：北京大学出版社，2000：1.
⑨ 恩斯特·波佩尔. 意识的限度：关于时间与意识的新见解 [M]. 李百涵，韩力，译. 北京：北京大学出版社，2000：2.

记录到的注视期数明显增多,在每行字上花的时间也长些"①。

意大利美学家克罗齐认为:"知识有两种形式:不是直觉的,就是逻辑的;不是从想象得来的,就是从理智得来的;不是关于个体的,就是关于共相的;不是关于诸个别事物的,就是关于它们中间关系的;总之,知识所产生的不是意象,就是概念。"②这就是说,见到一个事物,心中只领会那事物的形相或意象,不假思索,不生分别,不审意义,不给名称,不下断语,这是知的最初阶段的活动,所以叫直觉,即直接感觉的意思。直觉是一切知的基础。见到形相了,进一步确定它的意义,寻求它与其他事物的关系和分别,在它上面作逻辑分析或推理的活动,所得的就是概念或逻辑的知识(数学知识就是这种知识的纯粹形态)。

在日常生活中,我们常用到直觉知识,但在理论和哲学中直觉知识却没有得到应有的重视。理论家们总是重视逻辑的知识,而把直觉的知识置于奴婢或侍女的位置。但事实上,"直觉知识并不需要主子,也不要倚赖任何人:她无须向旁人借眼睛,她自己就有很好的眼睛"③。直觉品固然可以与概念混合,但是也有许多直觉品丝毫没有这种混合的痕迹,这就足见混合并非必要。画家所绘出的一幅月景,作曲家所谱出的一段优美或雄壮的乐曲,诗人所写出的一首嗟叹的抒情诗,或是我们在日常生活中发疑问、下命令和表示欣喜抑或悲伤的文字,都可以只是直觉的事实,而与理智与逻辑毫无关系。而且就算有些直觉品里含有概念,但混化在直觉品里的概念,就其已混化而言,已经不复是纯粹的概念,因为它们已经失去一切独立与自主。它们本是概念,现在已经成为直觉品的单纯元素了。放在悲喜剧人物口中的哲学格言并不在那里显出概念的功用,而是在那里起显示人物个性的功用。同理,人物画像上的一点红,并不表示物理学上的红色,而是画像的一个表示特征的元素。克罗齐说得好:"全体决定诸部分的属性。一件艺术作品尽管满是哲学的概念,这些概念尽管可以比在一部哲学论著里的还更丰富、更深刻,而一部哲学论著也尽管有极丰富的描写与直觉品;但是那艺术作品尽管有那些概念,它的完整效果仍是一个直觉品的;那哲学论著尽管有那些直觉品,它的完整效果也仍是一个概念的。"④总之,一件科学作品和一件艺术作品的分别,即一个是理智的事实,一个是直觉

① 恩斯特·波佩尔. 意识的限度:关于时间与意识的新见解 [M]. 李百涵,韩力,译. 北京:北京大学出版社,2000:3.
② 克罗齐. 美学原理 美学纲要 [M]. 朱光潜,译. 北京:外国文学出版社,1983:7.
③ 克罗齐. 美学原理 美学纲要 [M]. 朱光潜,译. 北京:外国文学出版社,1983:8.
④ 克罗齐. 美学原理 美学纲要 [M]. 朱光潜,译. 北京:外国文学出版社,1983:8-9.

的事实。这个分别就在作者所指望的完整效果上面显出。这完整效果决定而且统辖各个部分,而这各个部分并不能一一提出单独地、抽象地去看。

心理学家鲁·阿恩海姆认为:"直觉可以适当地定义为知觉的一种特殊性质,即其直接领悟发生于某个'场'或者'格式塔'(Gestalt)情境中的相互作用之后果的能力。"① 阿恩海姆把直觉与理智相对,认为:"直觉用于感知具体情态的总体结构,理智分析用于从个别的情境中将实体与事件的特征抽象出来并对之做出定义。直觉与理智并不各自分离地行使其作用,几乎在每一情境中两者都需要相互配合。"② 一般而言,与成人相比,小孩子的直觉能力要强些,因为"新生婴儿航行在视觉、听觉、触觉、味觉,尤其是嗅觉交融的波涛上",但是,"渐渐地,新生儿学会了区分和驾驭他所有通过感官得来的印象"③,于是他们的理智能力逐渐增强,直觉能力逐渐减弱。文学艺术家异于常人的地方,就在于他们尽管增强了理智能力,但直觉能力却并未因此减弱。由此也不难看出,直觉知识其实是六根共用——眼识、耳识、鼻识、舌识、身识、意识共同作用的结果,它着重的是完整思维和总体把握,这和理智偏重分解和区分的把握方式不太一样:"理智有一种基本的需要,即通过区分来确定事物。而直接的感性经验首先是通过事物如何结成一个整体来给我们以印象的。"④ 当然,除了对形象的"概观"之外,把握形象的结构层次也很重要,在这一点上,直觉与理智的把握方式也恰恰相反,正如阿恩海姆所指出的:"概观并不是理解一有组织整体的唯一不可或缺的条件。结构的层次也有同样的重要性。我们必须得知道在一整体中每一组成部分被置于何处。它是在顶端还是在边缘?它是唯一的还是与许多别的组成部分共存的?理智可以通过探查各单个子项之间的线性关系,将各个子项相加,将各种联结组织为一个广泛的网络,最后得出一个结论来对这类问题做出回答。直觉通过同时把握整个结构并在总的系统中明白各居其位的每一组成部分,从而有助于上述过程的完成。"⑤

显然,只有直觉的态度才是审美的态度,只有直觉的认识才是美感的认识。一个事件,只有被叙述者本人直觉到,才能被赋予形式,才能最终进入叙述的轨道,从而成为叙事的一个要素。我们研究叙事现象,面对的不可能是像

①② 鲁·阿恩海姆. 艺术心理学新论 [M]. 郭小平,翟灿,译. 北京:商务印书馆,1994:15.
③ 黛安娜·阿克曼. 感觉的自然史 [M]. 路旦俊,译. 广州:花城出版社,2007:315.
④ 鲁·阿恩海姆. 艺术心理学新论 [M]. 郭小平,翟灿,译. 北京:商务印书馆,1994:82.
⑤ 鲁·阿恩海姆. 艺术心理学新论 [M]. 郭小平,翟灿,译. 北京:商务印书馆,1994:24.

数学知识那样的精确知识，而是直觉知识，或者说经验知识①。正因为如此，所以叙事的世界才不像数学世界那么平板单一，而是像大海那样丰富和广阔。

值得在这里特别强调的是：直觉知识基本上是视觉性、图像性、空间性的，因为"我们体内百分之七十的感觉受体都集中在眼睛里，我们主要是通过看世界才对世界进行评估和理解"②，我们不仅通过眼睛去看具体的物品，而且

① 但数学对叙事的影响却是存在的。据 M. 克莱因所说，在 17、18 世纪，由于数学家成功地揭示和阐明了自然界的秩序，而成为当时文学的仲裁者。"在牛顿时代，人们普遍认为数学论文或数学演算的文章叙述得细致准确、清晰明了。许多作家们确信，数学所取得的成就应归功于这一质朴的风格，于是作家们决心模仿这一风格。"(M. 克莱因. 西方文化中的数学 [M]. 张祖贵，译. 上海：复旦大学出版社，2005：273.) 当时的大学者丰特奈尔在《论数学和物理学的用途》一书中写道："几何精神并不局限于几何学之中，它可以脱离几何学，转而在其他知识领域中发挥作用。一部有关伦理学、政治学，或者一篇批评性的，甚至有关雄辩术的著作，在其他条件相同的情况下，如果是出自一位几何学家之手，就会更胜一筹。现在，几何精神比以前得到了更为广泛的传播，一部好的著作中井然有序的结构、准确简洁的叙述，这些都是几何精神的结晶。"(转引自上书，第 274 页) 可见，几何对包括文学在内的各种著作的语言风格和叙述结构产生了不可忽视的重要影响。此外，这种强调理性的数学精神对小说这一叙事文体的产生，也产生了积极的推动作用，正如 M. 克莱因所指出的："由于当时强调文体的理性因素而舍弃感情因素，这就助长了注重修辞、推理和叙述的文风……在这一理性时代，表达理性所用的最富特色的方式是散文，这样就导致了那时田园诗、戏剧的发展远远不及小说、日记、书信、游记和散文等文学形式的发展。事实上，当时小说几乎取代了诗歌，成了文学创作的主流，田园诗则成了枯燥的'诗化的散文'。"(同上书，第 275 页) 而且，按照加拿大传播理论家马歇尔·麦克卢汉的说法，数学对叙事的影响甚至还不止于此：有"科学的语言"之称的数字塑造了人类思维中的因果观念和序列观念，而众所周知，这两种观念在叙事文中是最基本的事件组织原则。正如麦克卢汉所指出的："古代世界不可思议地把数字与物质实体的性质联系在一起，与事物的因果关系联系在一起。"(马歇尔·麦克卢汉. 理解媒介——论人的延伸 [M]. 何道宽，译. 北京：商务印书馆，2000：147.) 尤其是随着文字的诞生，数字的活力或魔力进一步被激发出来，"与货币、钟表及其他一切计量形式一样，文字的发明使数字取得了自己的生气和强度。无文字的社会不太用得上数字"。(同上书，第 149 页) 进入文字社会之后，人类才逐渐发展出了序列观念；而在无文字的原始部落，也许他们已经发明了简单的数字，但他们并没有发明"序列数字"，因此也就还没有产生序列观念。麦克卢汉曾经谈到过原始部落人的这种情况："澳洲和非洲最原始的部落，和今天的爱斯基摩人一样，尚未达到以指头计数的阶段，亦未发明序列数字，而只有一种二进制系统，由 1 和 2 这两个独立的数组成，复合数字最高只能数到 6。6 以上的数在他们的感知中，只不过是浑然一体的'一堆'。由于缺乏序列的感觉，如果从一排 7 根针中拿走两根，他们是很难察觉的。然而，如果少了一根针，他们反而能立刻察觉出来。"(同上书，第 150 页) 后来，随着古登堡印刷技术的发明，因果、序列、线性的观念进一步得到加强，"同一、连续和无限重复的小单位所构成的古登堡技术，同时还激发了与此相关的无限小的微积分概念。借助于这一概念，就可以将任何难弄的空间转化为直线的、平面的、整齐的和'理性的'东西。这一无穷的概念不是逻辑强加于我们的，它是古登堡技术赋予我们的。后来的工业装配线也是如此。将任何过程分割为不同侧面，并将其置于由活动而同一的部分组成的线性序列中——用这种办法将知识转化为机械生产的功能，是印刷机的形态要素。这一令人叹为观止的空间分析技巧，靠一种回响（echo）能立刻生产出自己的副本，它侵入了数字和触觉的世界"。(同上书，第 156-157 页) 在《数——科学的语言》一书中，数学家托比亚斯·但泽（Tobias Dantzig）认为："对应和顺序这两条原理渗透到数学的全部领域——不，渗透到精密思维的一切领域，这两条原理编织进了我们数学系统的织物之中。"紧接着这句话，麦克卢汉这样写道："事实上，它们还编织进了西方逻辑和哲学的织物之中。"(同上书，第 153-154 页) 在我看来，事情还不止于此，事实上，它们还编织进了文学作品尤其是叙事作品这类织物之中。

② 黛安娜·阿克曼. 感觉的自然史 [M]. 路旦俊，译. 广州：花城出版社，2007：250.

"我们依赖视觉去捕捉某个动作或情绪"①。直觉要求"概观"式的总体把握，而"概观如其字面意义所表示的，是视觉的"②。最新的研究表明："很可能抽象思维是从眼睛竭力对看到的东西进行理解中进化而来的。"③ 我们的经验世界基本上充满了各种视觉性的意象。正因为如此，所以人类最早学会的语言是视觉语言："人类是先学会刻和画，然后才发明文字并学会写字的。也就是说，人类是先学会视觉表达的方式，然后才发明文字表达的方式；先学会用图画说话，然后才学会用文字说话的。"④ 意象包括"物象"和"事象"，主要由外在世界中具体物和事在心灵中的影像构成。无论是对于人类的认知活动，还是对于文学艺术创作，意象的重要性都是不言而喻的："无论从事什么样的研究和为着什么样的目的，意象总可以提供一种对于认识情景的直觉把握，不管这些意象是通过图表还是通过隐喻，或是通过摄影、漫画或仪式提供出来的；而且不难看出，在每一实际的情形中，这样一种对于总情景的直觉领悟并不只是有趣的描述，而且还是整个认识过程的一个根本基础。"⑤ 意象基本上是空间性的："物象"是空间性的具体之物在心灵中的影像；"事象"之"事"，也涉及空间性的场景。对于叙事活动来说，主要面对的是"事象"（叙述），有时也会面对"物象"（描写）。诚然，叙述者最主要的任务是更好、更艺术地讲述故事，但不管怎么说，如何用语言这样一种时间性的媒介去表现空间性的意象，是他们面临的最大挑战。

（二）"阿莱夫"与"意识流"

正如我在《寻找失去的时间——试论叙事的本质》一文中所指出的，叙事的问题说到底其实是个时间问题⑥。而同时性和序列性，则是我们思考时间问题的出发点。康德在《纯粹理性批判》中谈到时间问题时，曾经这样写道："时间不是什么从经验中抽引出来的经验性的概念。因为，如果不是有时间表象先天地作为基础，同时和相继甚至都不会进入到知觉中来。只有在时间的前提之下我们才能想象一些东西存在于同一个时间中（同时），或处于不同的时

① 黛安娜·阿克曼. 感觉的自然史 [M]. 路旦俊, 译. 广州：花城出版社, 2007：251.
② 鲁·阿恩海姆. 艺术心理学新论 [M]. 郭小平, 翟灿, 译. 北京：商务印书馆, 1994：102.
③ 黛安娜·阿克曼. 感觉的自然史 [M]. 路旦俊, 译. 广州：花城出版社, 2007：250.
④ 陈兆复：岩画——人类早期的视觉表达 [M] //邓启耀. 视觉表达：2002. 昆明：云南人民出版社, 2003：27.
⑤ 鲁·阿恩海姆. 艺术心理学新论 [M]. 郭小平, 翟灿, 译. 北京：商务印书馆, 1994：27.
⑥ 龙迪勇. 寻找失去的时间——试论叙事的本质 [J]. 江西社会科学, 2000（9）：48-53.

间内（相继）。"① 不错，作为直觉知识的经验的同时共存与相继排列，是意识"剧院"中的真实状况，也是叙事者必须面对的主要矛盾。

1. "阿莱夫"：同时性框限与经验的共存性

什么是时间？这个问题没有一致的结论，不同的人可以从不同的角度对"时间"做出不同的定义。因此，我们还不如集中精力来讨论"人怎样感受时间"这一问题。为了回答这个问题，我们最好将人的时间经验做一个等级分类。所谓等级，是指每个更高的级别都以较低的级别为基础，包含有较低级的内容而又有自己的新内容。人类时间经验等级自下至上由以下基本现象构成：同时与不同时经验、序列或顺序经验、"现在"经验及时间长度经验。为了阐明时间经验的等级结构，我们首先要加以了解的就是"同时性"。②

为了确定什么是同时的，什么是非同时的，德国学者恩斯特·波佩尔做了这样一个实验③：让受试着戴上耳机，分别向两只耳朵里输送短暂的声音。这一声觉刺激只有千分之一秒，即非常短促的"嗒"的一声。当"同时地"刺激左右耳时，两只耳朵只听到"嗒"的一声，而不是像很多人所想象的那样是两声"嗒嗒"。这个"嗒"声有一个重要特征：它像是从"脑袋里面"发出来的。有意思的是，这个来自双耳、融合而成的短促声响虽然听起来像是从脑中发出来的，却并非来自脑的正中央，而是有些偏左。这是由于大脑左半球在处理信息的时程特征上占有优势。当两个短促声响不再发生在同一时刻，而是在物理时间上有一个微小的差别时，这两个声音刺激分别作用于双耳，会在主观上产生一个令人惊异的现象：人听到的虽然还是一个"嗒"声，但这一"嗒"声不只是像发自脑袋中央偏左位置而是明显让人感觉发自左脑了。如果我们不断改变两个声音刺激之间的时间间隔，那么"嗒"声就会在脑内不受其自身支配地左右移动。实验证明：在某一时间限度之内，在客观上是"非同时性的"两个事件，在主观上却表现为一个事件。这就是说，在这样两声刺激的情况下，我们处于一个"同时性框限"的制约之中。

如果继续增大两个声音刺激的时间间隔最终会达到一个阈限，如果长于这个阈限的时间间隔，两声"嗒嗒"就再也不能融合成一体了。这个阈限即同时

① 康德. 纯粹理性批判 [M]. 邓晓芒，译. 北京：人民出版社，2004：34.
② 恩斯特·波佩尔. 意识的限度：关于时间与意识的新见解 [M]. 李百涵，韩力，译. 北京：北京大学出版社，2000：9.
③ 恩斯特·波佩尔. 意识的限度：关于时间与意识的新见解 [M]. 李百涵，韩力，译. 北京：北京大学出版社，2000：9-10.

性框限，一经跳出这个框限，人马上就可以听到两个"嗒嗒"声了。这个阈限因人而异，从 2 毫秒到 5 毫秒不等。人的年龄愈大，这个阈限值就越大。该阈限与声音的强弱也有关。但无论如何，这个阈限是存在的，并且不会通过训练而减少。同时性框限的边界是固定的，主要是因为受脑自身机制的制约，部分地也由于声音传播速度的限制，因而同时性框架是无法缩小的。[1]

恩斯特·波佩尔指出，如果对视觉进行同样的实验我们将获得又一个不同的结果。若要获得非同时性的视觉印象，两个刺激之间的间隔至少需要 20 毫秒，在这个时间界限之内，一切都是同时性的。人类常自喻为视觉动物，但实际上，我们的视觉相对于听觉而言是相当低等的。最后，波佩尔得出结论："物理上的同时性与主观上的同时性不是一回事。为了避免在使用'同时性'这个词时发生误会，就应该随时说明所使用的场合。"[2] 说到底，在我们的时间经验中，同时性只是一个相对的概念。

看来，在同一单位时间内，我们的意识中可以出现许许多多的事件，这些事件在意识还来不及把它们按时间先后排列之前，是处于一种共存性的状态之中的。这些事件可以是当前正在发生之事，也可以是记忆中的过去之事或想象中的未来之事："把一个人在一定的时刻所有的具体事实进行具体的分析，就可以知道他在那个时刻所有的意识就包括他对当前一些事物的感觉和知觉和对一些不在当前或不呈现在面前的事物的意象、回忆、想象、推想，等等。"[3] 一般而言，能够进入意识的共存性事件并不能多至无限，正如恩斯特·波佩尔所指出的："在正常情况下，对事件的认可也有一个最低时间限度——30~40 毫秒。如果要求我们的脑在 1 秒钟的时间里去接受 100 个事件，就会撑坏了，因为这时相当于每个事件只能用 10 毫秒来处理，是不够的。若要理解每一个事件，事件信息流进入脑内的速度必须在每秒钟 30 个事件以下。"[4] 所以，心理学家巴斯认为："我们意识内容的容量是非常有限的：我们在某一瞬间只能注意到一串密集的意识内容。幸运的是，我们可以将大量信息包装成单一的意识

[1] 恩斯特·波佩尔. 意识的限度：关于时间与意识的新见解 [M]. 李百涵，韩力，译. 北京：北京大学出版社，2000：10-11.
[2] 恩斯特·波佩尔. 意识的限度：关于时间与意识的新见解 [M]. 李百涵，韩力，译. 北京：北京大学出版社，2000：14.
[3] 潘菽. 意识：心理学的研究 [M]. 北京：商务印书馆，1998：30.
[4] 恩斯特·波佩尔. 意识的限度：关于时间与意识的新见解 [M]. 李百涵，韩力，译. 北京：北京大学出版社，2000：18.

流……我们可以在不同的意识流之间来回转换。"① 当然，我们平常在感受事物时，一般不可能以毫秒为单位，所以我们在几分钟、几个小时甚至几天、几个月中意识到的事件是非常多的，我们经常会处于一种"万象齐临"的意识状态之中。莎士比亚在其剧作《亨利五世》的开场白中说得好："叫多少年代的事迹都挤在一个时辰里。"博尔赫斯在其短篇小说《阿莱夫》中更形象地写到了这种意识状态。根据博尔赫斯的描述，"阿莱夫"是"空间的一个包罗万象的点"，是"一个闪亮的小圆球，亮得使人不敢逼视"：

> 阿莱夫的直径为两三厘米，但宇宙空间都包罗其中，体积没有按比例缩小。每一件事物（比如说镜子玻璃）都是无穷的事物，因为我从宇宙的任何角度都清楚地看到。我看到浩瀚的海洋、黎明和黄昏，看到美洲的人群、一座黑金字塔中心一张银光闪闪的蜘蛛网，看到一个残破的迷宫（那是伦敦），看到无数眼睛像照镜子似的近看着我，看到世界上所有的镜子，但没有一面能反映出我，我在索莱尔街一幢房子的后院看到三十年前的弗赖本顿街一幢房子的前厅看到的一模一样的细砖地，我看到一串串的葡萄、白雪、烟叶、金属矿脉、蒸汽，看到隆起的赤道沙漠和每一粒沙粒，我在因弗内斯看到一个永远也忘不了的女人，看到一头秀发、颀长的身体、乳癌，看到人行道上以前有株树的地方现在是一圈干土，我看到阿德罗格的一个庄园，看到菲莱蒙荷兰公司印行的普林尼《自然史》初版的英译本，同时看到每一页的每一个字母（我小时候常常纳闷，一本书合上后字母怎么不会混淆，过一宿后为什么不消失），我看到克雷塔罗的夕阳仿佛反映出孟加拉一朵玫瑰花的颜色，我看到我的空无一人的卧室，我看到阿尔克马尔一个房间里两面镜子之间的一个地球仪，互相反映，直至无穷，我看到鬃毛飞扬的马匹黎明时在里海海滩上奔驰，我看到一只手的纤巧的骨骼，看到一场战役的幸存者在寄明信片，我在米尔扎普尔的商店橱窗里看到一副西班牙纸牌，我看到温室的地上羊齿类植物的斜影，看到老虎、活塞、美洲野牛、浪潮和军队，看到世界上所有的蚂蚁，看到一个古波斯的星盘，看到书桌抽屉里的贝亚特丽齐写给卡洛

① Bernard J B. 在意识的剧院中：心灵的工作空间 [M]. 陈玉翠，等译. 北京：高等教育出版社，2002：27.

斯·阿亨蒂诺的猥亵的、难以置信但又千真万确的信（信上的字迹使我颤抖），我看到查卡里塔一座受到膜拜的纪念碑，我看到曾是美好的贝亚特丽齐的怵目的遗骸，看到我自己暗红的血的循环，我看到爱的关联和死的变化，我看到阿莱夫，从各个角度在阿莱夫中看到世界，在世界中再一次看到阿莱夫，在阿莱夫中看到世界，我看到我的脸和脏腑，看到你的脸，我觉得晕眩，我哭了，因为我亲眼看到了那个名字屡屡被人们盗用、但无人正视的秘密的、假设的东西：难以理解的宇宙。①

看来，"阿莱夫"真的是一个神奇的、"难以理解的宇宙"，可谓须弥芥子、包罗万象、极天际地。说起来，"阿莱夫"是一个包含所有空间的微型世界。如果说，永恒是关于时间的，"阿莱夫"则是关于空间的：在永恒中，所有的时间，包括过去、现在和未来，都是共时存在的；而对于"阿莱夫"，则全部宇宙空间都原封不动地见于一个直径约为两厘米的亮闪闪的小圆球里。显然，像"阿莱夫"这样的意识空间是无法理解的，"幸运的是，我们可以将大量信息包装成单一的意识流"②，从而把共存性的经验转化成相继性的经验。

2."意识流"：顺序阈限与经验的相继性

根据恩斯特·波佩尔的研究，当两个刺激之间的时间间隔大于一定的时限，使人在主观上能够觉察出它们发生于不同的时间（即在同时性框限之外）时，人也不一定能分辨得出两个刺激中哪一个发生在先，哪一个发生在后，即这两个刺激仍是混在一起的，各自都不能成为一个独立的事件。只有当两刺激间的间隔继续增大，大到大于顺序阈限时，人才能分辨出它们发生的先后顺序，产生顺序经验，这时这两个刺激才成为两个独立的事件。

只有当某个事件是一个独立事件时，它才能在时间上与其他事件发生联系，也就是说，它才能作为一系列事件中的一分子而存在。一个事件必须具备"可认性"，才有可能把它置于一系列事件之中。在确定最短可认时间（或顺序阈限）的实验中，恩斯特·波佩尔发现："只有当两个'嗒嗒'声之间的时间间隔约为30~40毫秒时，人才可能准确地说出这两声的先后顺序。这个时间大约是人刚刚能够分辨出两声'嗒嗒'所需时间的十倍之多。由此可见，就听

① 豪·路·博尔赫斯. 阿莱夫 [M]. 王永年, 译. 杭州：浙江文艺出版社, 1999：306-307.
② Bernard J B. 在意识的剧院中：心灵的工作空间 [M]. 陈玉翠, 等译. 北京：高等教育出版社, 2002：27.

觉而言，识别出一个事件所需的时间，比起单纯分辨单元与双元所需的时间来说，要长得多。"如果用触觉刺激或视觉刺激来做这样的实验，同样会看到与同时性框限的明显不同。有趣的是，说出某个刺激的先后顺序，对于这三个感觉系统而言，所需的时间都是一样的，约为 30~40 毫秒。而对于同时性框限而言，各感觉系统间的差异是明显的。①

感知到了两个刺激在时间上的分离，还不等于知道了它们的时间方向。在 30 毫秒以内，还无法判断出它们的时间顺序。在接受听、视、触觉刺激时，主观上的非同时性经验是确定两个刺激先后顺序的必要条件，但还不是充分条件。我们知道两个事件一先一后却说不出它们的行进方向。这与我们的常识是相矛盾的，因为我们都自然而然地认为，既然感知到了事物的非同时性，当然也就知道它们的先后顺序，而事实并非如此。这样一来，"同时性"概念就变得相当复杂了。在一定的阈限下，可以说主观上存在着一个因感官而异的"完全的"同时性。在高于这个阈限，而又低于所谓顺序阈限 30~40 毫秒的情况下，还存在着一个对各感官系统相似的"不完全"同时性。在"不完全"同时性的情况下，我们确切地知道两个刺激不是同时发生的，我们听到、看到或触到了这一点。然而，我们对于"哪一个在先，哪一个在后"这个问题，却回答不上来。只有在超出这个时限的情况下，我们才能有把握地说，这两个刺激是非同时性的，因为这一个先发生，那一个后发生。也只有此时，一个刺激才成为一个独立的事件，因而才能在不同时间里发生的一系列事件中找到自己的位置。②

也许有人会问：为什么对于不同的感官而言，同时性框限是那么的不同，而顺序阈限又如此一样？其实，这个问题已经包含了一个假设：神经系统的不同部分造成了这个不同。在听、触、视觉上，对同时性与非同时性的分辨能力取决于相应感官本身的特性。在时间分辨能力上，视觉反应与听觉反应比起来相对迟钝，这主要是因为光能转换为脑的语言——神经冲动的过程是一种相对缓慢的化学过程，而声能转换成脑的语言的过程则快得多。这些不同的能量转换方式所要求的时间长短不一，而且启动惯性各异，这些都会在主观上通过对时差的分辨能力及对同时性与非同时性的经验上反映出来。在另一方面，通过顺序阈限来衡量

① 恩斯特·波佩尔. 意识的限度：关于时间与意识的新见解 [M]. 李百涵，韩力，译. 北京：北京大学出版社，2000：15-16.
② 恩斯特·波佩尔. 意识的限度：关于时间与意识的新见解 [M]. 李百涵，韩力，译. 北京：北京大学出版社，2000：16.

的事件的可认性并不由感官的功能决定,而由脑本身的过程决定。刺激不同的感官,在判别时间顺序上所需的时间都是一样的,就很好地说明了这一点。可见,在处理来自眼、耳和皮肤的信息时,脑内存在着一个共同的机制。①

在脑损伤的情况下,同时性框限的大小并未发生变化,但这时对事件的确认及对事件先后顺序的判别所需要的时间却增加到大约100毫秒。这就是说,在5~100毫秒这个时区内,虽然患者可以听出两个声音刺激是非同时产生的,却仍无法正确地判断它们产生的先后顺序。有明显事例表明,因脑出血而导致顺序阈限提高的病人,无法再理解语言信息,不是因为别的,而是因为减慢了的脑功能跟不上正常的语言速度。人们在这类语言障碍患者身上观察到一个有趣的现象:如果用很慢的速度同他们说话,他们就可能听懂,因为放慢了的语言速度与患者脑的时程处理功能相适应了。②

上面曾经谈到,"我们可以将大量信息包装成单一的意识流"③,从而把共存性的经验转化成相继性的经验,这是我们的"幸运"。说起"意识流",我们总是会想到威廉·詹姆斯在《心理学原理》中的这段经典论述:"意识在它自己看来并非是许多截成一段一段的碎片。乍看起来,似乎可以用'链条'或'系列'之类字眼来描述它,其实,这是不恰当的。意识并不是一节一节地拼起来的。用'河'或者'流'这样的比喻来描述它才说得上是恰如其分的。此后再谈到它的时候,我们就称它为思维流、意识流或主观生活之流吧。"④ 从上面恩斯特·波佩尔的试验看来,只有超过"顺序阈限"的事件,才能成为一个"独立的事件",因而才能在时间系列中的众多事件中找到自己的位置。如此看来,意识事件恰恰是"一节一节地拼起来的",我们之所以感觉意识像"河"或"流",那是因为我们的错觉。因此,威廉·詹姆斯看法的真理性是相对的。当然,按照贡布里希的说法,艺术本质上就是一种错觉,贡布里希甚至写了一部书来探讨这一问题。没有相继性的错觉,我们既无法理解世界,更无法创造艺术。但不管怎么说,对经验的相继性理解,对事件的线性

① 恩斯特·波佩尔. 意识的限度:关于时间与意识的新见解 [M]. 李百涵,韩力,译. 北京:北京大学出版社,2000:16-17.
② 恩斯特·波佩尔. 意识的限度:关于时间与意识的新见解 [M]. 李百涵,韩力,译. 北京:北京大学出版社,2000:17-18.
③ Bernard J B. 在意识的剧院中:心灵的工作空间 [M]. 陈玉翠,等译. 北京:高等教育出版社,2002:27.
④ 威廉·詹姆斯. 思维流、意识流或主观生活之流 [M]. 象愚,译//柳鸣九. 意识流. 北京:中国社会科学出版社,1989:346.

叙述,是不得已而为之的,事实上,这也正是叙事活动所面对的真实性的两难处境。就像《阿莱夫》的叙述者在面对"阿莱夫"这样的意识空间时所说:

> 现在我来到我故事的难以用语言表达的中心;我作为作家的绝望心情从这时开始。任何语言都是符号的字母表,运用语言时要以交谈者共有的过去经历为前提;我的羞惭的记忆力简直无法包括那个无限的阿莱夫,我又如何向别人传达呢?神秘主义者遇到相似困难时便大量运用象征:想表明神道时,波斯人说的是众鸟之鸟;阿拉努斯·德·英苏利斯说的是一个圆球,球心在所有的地方,圆周则任何地方都不在;以西结说的是一个有四张脸的天使,同时面对东西南北。(我想起这些难以理解的相似不是没有道理的,因为它们同阿莱夫有关)也许神道不会禁止我发现一个相当的景象,但是这篇故事会遭到文学和虚构的污染。此外,中心问题是无法解决的:综述一个无限的总体,即使综述其中一部分,是办不到的。在那了不起的时刻,我看到几百万愉快的或者骇人的场面;最使我吃惊的是,所有场面在同一个地点,没有重叠,也不透明。我眼睛看到的是同时发生的,我记叙下来的却有先后顺序,因为语言有先后顺序。总之,我记住了一部分。①

其实,就是那些记住了的部分,我们也无法完整地加以叙述。这恐怕是人类自开始叙事的时候起,便碰上了的最大的叙事学难题。《文心雕龙·神思》说得好:"夫神思方运,万涂竟萌,规矩虚位,刻镂无形。"这就是说,当作家们创作的时候,一旦想象开始活动,各种各样的事件和想法就会纷纷涌现,他们要在混沌的事件之海中选择事件、孕育内容,他们要在没有定形的文思中刻镂形象、组织文本。这何其难哉!于是,我们只好退而求其次,依循因果关系和时间方向(过去—现在—未来)来组织事件,从而建立叙事的秩序。这就是所谓叙事的因果线性规律。显然,这种线性叙事与经验的真实面目不符。在西方,很多现代小说所创造的空间形式,即是在某种程度上对"相继性"经验的否定,对线性叙事的突破。

① 豪·路·博尔赫斯. 阿莱夫 [M]. 王永年,译. 杭州:浙江文艺出版社,1999:305-306.

三、"出位之思": 时间性媒介如何表现空间

莱辛在《拉奥孔》中,认为文字写成的诗是连续性的,是时间性艺术;画则是对瞬间的捕捉,是空间性艺术;文字表现的世界,所呈露的物象是依次进行的,无法像画那样把若干个物象同时呈露。莱辛说的在道理上讲是不错的,"我们知道文字亦有呈露物象的性能(虽然与画中的物象相异),但却受限于时间的因素而不易(在理论上是不能)同时呈露,因为呈露的过程必分先后"①。面对视觉性、空间性的直觉经验,面对"万象齐临"的意识状态,文字这一线性媒介的局限性、使用这一媒介的叙事者的无奈感是显而易见的。但是,这种"局限性"和"无奈感"却无法抑制人类的创造性,于是就有了突破媒介限制的"出位之思"问题。

"出位之思"源出德国美学术语 Andersstreben,指的是一种媒介欲超越其自身的表现性能而进入另一种媒介表现状态的美学。钱钟书把这种状态称为"出位之思"。在《中国画与中国诗》一文中②,钱钟书说得好:"一切艺术,要用材料来作为表现的媒介。材料固有的性质,一方面可资利用,给表现以便宜,而同时也发生障碍,予表现以限制。于是艺术家总想超过这种限制,不受材料的束缚,强使材料去表现它性质所不容许表现的境界。譬如画的媒介材料是颜色和线条,可以表现具体的迹象,大画家偏不刻画迹象而用画来'写意'。诗的媒介材料是文字,可以抒情达意,大诗人偏不专事'言志',而用诗兼图画的作用,给读者以色相。诗跟画各有跳出本位的企图。"③ 心理学家鲁·阿恩海姆亦认为:"所有的感觉表达媒介都在发生相互的渗透,尽管每一种表达媒介在依靠自身最独特的性质时发挥得最好,它们又都可以通过与自己的邻者偶然联袂为自己灌注新的活力。"④ 当然,在这方面发表看法的学者还有很多,但

① 叶维廉. 现代中国小说的结构 [M] //叶维廉. 叶维廉文集(第1卷). 合肥: 安徽教育出版社, 2002: 220.
② 据日本学者浅见洋二,下面所引的这段文字见《开明书店二十周年纪念文集》(开明书店1947年版)所收初版。后来,钱钟书对此文进行过大幅度修改,此段文字不见其《旧文四篇》(上海古籍出版社,1979年版)和《七缀集》(上海古籍出版社,1985年版)所收该文。《开明书店二十周年纪念文集》1985年由中华书局重版,但所收的该文是修改后的版本。(浅见洋二. 距离与想象: 中国诗学的唐宋转型 [M]. 金程宇,冈田千穗,译. 上海: 上海古籍出版社, 2005: 113.)
③ 浅见洋二. 距离与想象: 中国诗学的唐宋转型 [M]. 金程宇,冈田千穗,译. 上海: 上海古籍出版社, 2005: 113.
④ 鲁·阿恩海姆. 艺术心理学新论 [M]. 郭小平,翟灿,译. 北京: 商务印书馆, 1994: 119.

都不如英国唯美主义理论家佩特的说法有影响:"在每种艺术特殊的把握材料的方式中,它们可能被发现变成了其他一些艺术存在的条件,用一个德国批评术语来说就是'另一种努力',即对其自身界限的部分的背叛,通过它,艺术能够做到的不是实际上取代彼此的位置,而是相互间提供新的力量。"① 那么,文字这一时间性叙事媒介是如何"跳出本位"去表现空间的呢?这个问题的答案,其实应该到语言的符号本性中去寻找。

语言本质上是一种符号,它是"一种两面的心理实体",包括"概念(所指)"和"音响形象(能指)"两个要素。"语言符号联结的不是事物和名称,而是概念和音响形象。后者不是物质的声音,纯粹物理的声音,而是这声音的心理印迹,我们的感觉给我们证明的声音表象。它是属于感觉的,我们有时把它叫作'物质的',那只是在这个意义上说的,而且是跟联想的另一个要素,一般更抽象的概念相对立而言的。"② 总之,语言包括所指和能指两个层面:所指是"述义"的、有所指的;能指则是"物质性"的,具有"线条特征"的。对于前者,我们容易理解;关于后者,索绪尔是这样解释的:"它跟视觉的能指(航海信号等)相反:视觉的能指可以在几个向度上同时并发,而听觉的能指却只有时间上的一条线;它的要素相继出现,构成一个链条。我们只要用文字把它们表现出来,用书写符号的空间线条代替时间上的前后相继,这个特征马上可以看到。"③ 显然,语言文字这一时间性叙事媒介的空间表现,也得在这两个层面展开④。

(一)"诗中有画":所指与叙事作品的空间表现

关于时间性的诗歌(不仅仅限于诗歌,也泛指一切文学作品)如何表现空间性的画面,可算是一个非常古老的问题了,在中国诗学中即是著名的"诗中有画"问题。流沙河先生认为:"一首诗,就其结构而言,可以分成描写和叙述两部分。所谓描写,就是画。所谓叙述,就是说。画一画,说一说,一首诗就出来了。"⑤ 这里面,又包括以下几种情况:① 先画后说。如《诗经·桃

① 佩特. 文艺复兴:艺术与诗的研究 [M]. 张岩冰,译. 桂林:广西师范大学出版社,2002:170-171.
② 费尔迪南·德·索绪尔. 普通语言学教程 [M]. 高名凯,译. 北京:商务印书馆,1980:101.
③ 费尔迪南·德·索绪尔. 普通语言学教程 [M]. 高名凯,译. 北京:商务印书馆,1980:106.
④ 对应于语言文字这一时间性叙事媒介空间表现的两个方面,我们将在下面的两章中结合具体文本详加分析,这里只是稍加涉及。
⑤ 流沙河. 画十说=诗 [M] //流沙河. 十二象. 北京:生活·读书·新知三联书店,1987:1.

天》:"桃之夭夭,灼灼其华。(画)之子于归,宜其室家。(说)"又如王之涣《登鹳雀楼》:"白日依山尽,黄河入海流。(画)欲穷千里目,更上一层楼。(说)"② 先说后画。如汉乐府诗《江南》:"江南可采莲,莲叶何田田。(说)鱼戏莲叶间。(画)鱼戏莲叶东(画),鱼戏莲叶西(画),鱼戏莲叶南(画),鱼戏莲叶北(画)。"又如王勃《山中》:"长江悲已滞,万里念将归。(说)况属高风晚,山山黄叶飞!(画)"③ 全部是画。如北朝民歌《敕勒歌》:"敕勒川,阴山下。天似穹庐,笼盖四野。天苍苍,野茫茫。风吹草低见牛羊。"再如杜甫《绝句》:"两个黄鹂鸣翠柳,一行白鹭上青天。窗含西岭千秋雪,门泊东吴万里船。"至于西汉枚乘所写的《青青河畔草》一诗①,流沙河先生甚至认为有一种电影意味:

青青河畔草,郁郁园中柳。
盈盈楼上女,姣姣当窗牖。
娥娥红粉妆,纤纤出素手。
昔为倡家女,今为荡子妇。
荡子行不归,空房难独守。

这首诗前面六句为画,后面四句为说,可见"这首诗着重于描写,多画,少说",而且"画得实在美"。如果再仔细看,我们会发现:

枚乘在拍电影,他是摄影师呢!他举着开麦拉,由远逼近,一边走一边拍,拍摄成这一卷彩色的纪录片,还写了一段解说词。

远景:一弯小河,岸草青青。
渐近:河边绿柳丛中一座庄园。
近景:庄园中一座楼,有窗临河。
更近:窗内一位少妇,体态丰盈,容貌姣好,沉思,远眺。
特写:脸部,浓妆艳抹。
特写:手部,搭在窗台上,白嫩,十指纤纤。
解说:她,从前的歌妓,如今的少奶奶。她在家中盼望着丈夫早日归来。唉,那个浪荡公子,一去不归!楼外的春天多美丽啊!剩她

① 当然,关于《青青河畔草》一诗的作者,也有学者认为不是西汉的枚乘,由于笔者这里论述的重点不是该诗的作者,笔者也无意于考证该诗的作者,为了论述的方便,故从流沙河先生所说,但需要说明的是:这并不等于我认为《青青河畔草》一诗的作者就是枚乘。

一个人，冷冷清清，烦死人了！①

仔细分析起来，上述"画面"是通过语言文字这一符号的所指或"述义"层面勾画或指代出来的，它必须借助于理解和想象，才能在我们的头脑中呈现出来。顺便说一句：要理解并把握这种"画面"，前提是必须识字，文盲的头脑中是不可能呈现出这种"画面"来的；而后面要谈到的悬置所指而诉诸能指的空间形式，甚至文盲有时候也可以基本把握，因为它固然要作用于"脑"，但首先却是作用于"眼"的。

上面说的是诗歌中的情况，小说中的情况当然要复杂得多，这里仅举两例来加以说明。首先，让我们来看看美国作家爱伦·坡的著名短篇小说《鄂榭府崩溃记》中的这一段描写：

> 我屏绝心中那个必定是梦想的念头，更仔细地端详府邸的真正面貌。看来主要特征就是古色古香。年代悠久，颜色大大褪落了。墙上布满极小的霉斑，乱糟糟地挂在屋檐下，像细蛛网。特别破落的样子倒也找不出。石墙没一堵倒塌，照旧完整如一，个别石头却碎了，看来绝不调和。其中不少情况使我不由想起，荒废的地下室里那种旧木雕，多年来吹不到一丝风，看看好似完整，实则已经烂了。话说回来，除了表面上这一片颓败的痕迹，全幢房子丝毫也看不出摇摇欲坠。大概要仔细端详一番，才找得出一条看不太清的裂缝，从正面屋顶曲曲折折地裂到墙根，消失在阴沉沉的池水中。②

小说中的这段场景描写是有着充分的叙事表现力的：它不是为了描写而描写，而是为了表现人物，也就是说，小说中的这一特殊空间——荒废、颓败的鄂榭府，是与特定人物及其怪异行为相对应的：

> 我好容易才认定眼前这个脸色惨白的人正是幼年时代的伙伴。可话说回来，他脸上的特征倒是一向突出。面如死灰；眼若铜铃，水汪汪，亮晶晶；嘴唇不厚，没一丝血色，轮廓倒是漂亮绝顶；鼻子端正，生成希伯来式，鼻孔却大得出奇；下巴长得有样，并不突出，活活描写出他生性软弱；头发又软又细，强似蛛丝；这副五官，加上异

① 流沙河. 画十说＝诗 [M] //流沙河. 十二象. 北京：生活·读书·新知三联书店，1987：10.
② 爱伦·坡. 爱伦·坡短篇小说集 [M]. 陈良廷，等译. 北京：人民文学出版社，1998：43.

常宽阔的天庭，构成那一副容貌真令人难忘。①

接下来，让我们再来看看中国现代"新感觉派"作家穆时英的短篇小说《上海的狐步舞》中的有关画面或场景描写：

> 上了白漆的街树的腿，电杆木的腿，一切静物的腿……revue（法语词，意为轻歌舞剧）似的，把擦满了粉的大腿交叉地伸出来的姑娘……白漆的腿的行列。沿着那条静悄的大路，从住宅的窗里，都会的眼珠子似的，透过了窗纱，偷溜了出来淡红的，紫的，绿的，处处的光。②

这段描写是刘有德先生即将走进家门——一座别墅式的小洋房之前在汽车里的感觉，暗示他刚从纸醉金迷的娱乐场所回来。这里的描写充满动感，颇有点像是电影镜头捕捉到的画面。刘有德先生刚踏进家门，便被年龄比他小好多的年轻夫人追着要钱：

> "回来了吗？"活泼的笑声，一位在年龄上是他的媳妇，在法律上是他的妻子的夫人跑了进来，扯着他的鼻子道。"快！给我签三千块钱的支票。"
>
> "上个礼拜那些钱又用完了吗？"
>
> 不说话，把手里的一叠账交给他，便拉着他的蓝缎袍的大袖子往书房里跑，把笔送到他手里。
>
> "我说……"
>
> "你说什么？"嘟着小嘴。
>
> 瞧了她一眼便签了。她就低下脑袋把小嘴凑到他的大嘴上。"晚饭你独自个吃吧，我和小德要出去。"便笑着跑了出去，砰地阖上门。……③

夫人刘颜蓉珠刚出门，紧接着，儿子小德又跑回来要钱了。还说是"姨娘"（即刘颜蓉珠）叫他回来的。当刘有德追问"她怎么会叫你回来要钱？她不会要不成？"的时候，刘颜蓉珠又开门"跑了进来"，从刘有德的皮夹里拿了

① 爱伦·坡. 爱伦·坡短篇小说集 [M]. 陈良廷，等译. 北京：人民文学出版社，1998：44.
② 穆时英. 上海的狐步舞 [M]. 北京：经济日报出版社，2002：2.
③ 穆时英. 上海的狐步舞 [M]. 北京：经济日报出版社，2002：3.

300 元现金，然后"做了个媚眼，拉上她法律上的儿子就走"。此时，小说中又出现了那段有关"腿"及从住宅的窗里透出的五颜六色的"光"的描写，字字句句一模一样，这暗示着这娘俩要去的地方同样是纸醉金迷的娱乐场所。而且，这娘俩的关系非常暧昧。果然，接下来，在车里，"儿子在父亲吻过的小嘴上吻了一下，差点儿把车开到人行道上去了"；再接下来，在舞厅里，"儿子凑在母亲的耳朵旁说：'有许多话是一定要跳着华尔兹才能说的，你是顶好的舞伴——可是，蓉珠，我爱你呢！'"总之，在穆时英的这篇小说里，有关场景（空间）的描写是有揭示人物兴趣、爱好及其相互关系的作用的。这从下面的空间或场景描写中可以更明显地看出来。晚饭后，刘有德来到了华东饭店：

> 华东饭店里——
> 二楼：白漆房间，古铜色的雅片香味，麻雀牌，《四郎探母》，《长三骂淌小娼妇》，古龙香水和淫欲味，白衣侍者，娼妓掮客，绑票匪，阴谋和诡计，白俄浪人……
> 三楼：白漆房间，古铜色的雅片香味，麻雀牌，《四郎探母》，《长三骂淌小娼妇》，古龙香水和淫欲味，白衣侍者，娼妓掮客，绑票匪，阴谋和诡计，白俄浪人……
> 四楼：白漆房间，古铜色的雅片香味，麻雀牌，《四郎探母》，《长三骂淌小娼妇》，古龙香水和淫欲味，白衣侍者，娼妓掮客，绑票匪，阴谋和诡计，白俄浪人……①

最后，"电梯把他吐在四楼，刘有德先生哼着《四郎探母》踏进了一间响有骨牌声的房间……"。在进"响有骨牌声的房间"之前，作者之所以不厌重复，以同样的文字对二、三、四楼进行反复描写，正是为了强调空间的不变性——这里上上下下都是一个吃喝玩乐、坑蒙拐骗的场所。而刘有德夫妇及其儿子小德是经常出入如此场所的充满了低级趣味的人。

总之，真正会表现空间的小说家绝不胡乱描写空间，他们笔下的空间总是要在叙事中起作用的，正如我在《论现代小说的空间叙事》一文中所指出的："他们不仅仅把空间看作故事发生的地点和叙事必不可少的场景，而是利用空间来表现时间，利用空间来安排小说的结构，甚至利用空间来推动整个叙事进

① 穆时英. 上海的狐步舞 [M]. 北京：经济日报出版社，2002：8.

程。"① 当然，上面所说的那些作用主要体现在现代小说中，在传统小说（如巴尔扎克的小说）中，空间描写的主要作用在于提供故事发生的背景并有助于揭示人物的性格。显然，在具体性、形象性乃至忠于现实方面，叙事作品中的画面肯定不如图画本身，但它也有图画不可替代的优势："诗中的图画比起艺术中的画图要广大得多。"② "生活高出图画有多么远，诗人在这里也就高出画家多么远。……诗人的语言还同时组成一幅音乐的图画，这不是用另一种语言可以翻译出来的，这也不是根据物质的图画可以想象出来的，尽管在诗的图画高于物质的图画的优点之中，这还只是最微细的一种。诗的图画的主要优点，还在于诗人让我们历览从头到尾的一系列画面，而画家根据诗人去作画，只能画出其中最后的一个画面。"③ 而且，由于"诗中的图画""画"出的是"意象"，所以也更难理解和把握："通过文学叙述和诗歌所产生的心中意象比之于画出来的远处景象更难于把握。至少画出来的远景与观赏者通过一共同的物理空间而有所联系，但在读者和他心中的意象之间就没有这样一种空间连续性的联结。这些意象出现在读者自己的现象世界中，它们是超然自处的，但并不是在一可指明的距离之内。"④ 因此，对于一些特别复杂、难以用文字表达的空间、场景或其他事物，很多小说家干脆在文字文本中画上一个图。关于这种情况，美国小说家库尔特·冯内古特的《冠军早餐》颇为典型。《冠军早餐》是一部荒诞的反传统小说，其主人公是科幻小说家基尔戈·屈鲁特与汽车代理商德威恩·胡佛。小说一开始就简单介绍了这两位主人公，他们一为科幻小说家，一为汽车代理商，"都是一个简称为美国的国家即美利坚合众国的公民"。接下来，作家介绍了他们的国歌和国旗。关于国旗，作家只是用文字引出，主要是用图像来说明。"他们的国旗是这样的"⑤（图1）。基尔戈·屈鲁特是心理健康方面的一个拓荒者，他是用科幻小说作为伪装提出其理论的。基尔戈·屈鲁特于1981年去世，"他当时已被公认为伟大的艺术家和科学家。美国文艺科学院在他的骨灰埋葬处树立了一块纪念碑。纪念碑正面刻了他最后一部小说也就是第二百零九部小说中的一句话，那部小说他死时还没有写完。纪念碑的形状是

① 龙迪勇. 论现代小说的空间叙事 [J]. 江西社会科学, 2003 (10): 15-22.
② 莱辛. 拉奥孔 [M] //朱光潜. 朱光潜全集（第17卷）. 合肥: 安徽教育出版社, 1989: 224.
③ 莱辛. 拉奥孔 [M] //朱光潜. 朱光潜全集（第17卷）. 合肥: 安徽教育出版社, 1989: 85.
④ 鲁·阿恩海姆. 艺术心理学新论 [M]. 郭小平, 翟灿, 译. 北京: 商务印书馆, 1994: 97.
⑤ 库尔特·冯内古特. 冠军早餐/囚鸟 [M]. 董乐山, 译. 南京: 译林出版社, 1998: 12.

图 1

图 2

这样的"① (图 2②)。总之,《冠军早餐》中的图像比比皆是,这些图像不仅可以节省文字,而且可以达到文字不易达到的效果。此外,打开意大利作家翁贝托·埃科的《波多里诺》、英国侦探小说家阿加莎·克里斯蒂的《斯泰尔斯庄园奇案》和《古墓之谜》,以及我国香港作家西西的《我城》等小说,都可以发现这种文中插图的情况。

关于"诗中有画"或叙事作品利用空间来达到叙事目的的情况,我们还要在第二章中结合文本做具体分析,所以这里对"空间叙事"的具体技巧及其在文本中的具体用法就不展开来谈了。

诚然,诗歌或小说之类的文学作品完全可以通过诉诸"所指"而达到表现空间或利用空间来表现的目的。然而,偏重物质层面的"能指",同样可以增强它们的表现力。正如有学者所指出的:"诗对物质的依赖最小,然而物质却可做出最有效的衬托。犹如心灵要通过身体的器官来映现,诗也要通过印刷、字体、合理的篇幅、醒目和舒展恰当的空白来表达。"③ 下面,就让我们来考察语言文字的物质层面——"能指"的空间表现能力。

① 库尔特·冯内古特. 冠军早餐/囚鸟[M]. 董乐山,译. 南京:译林出版社,1998:18-19.
② 图 2 中的文字为:基尔戈·屈鲁特,1907—1981,"只有我们的思想是人性的,我们才是健康的。"
③ Georges J. 文字与书写:思想的符号[M]. 曹锦清,马振聘,译. 上海:上海书店出版社,2001:144.

(二)"流动的建筑":能指与叙事作品的空间形式

说起"流动的建筑",我们很容易想到这样的类比:音乐是流动的建筑,建筑是凝固的音乐。是的,如果我们把文字符号的"所指"悬置起来而仅仅考察其能指,那么文字与音符确实没有什么差别。而且,按照佩特的说法,一切艺术都有趋向音乐的趋势。在《乔尔乔内画派》一文中,佩特在考察了绘画、建筑、雕塑、诗歌的"出位之思"之后,这样写道:"所有这些艺术通常渴望符合音乐的原则;音乐是其中的典型,或者说是理想化的完美艺术,是所有艺术、所有艺术特质或部分艺术特质的巨大的'另一种努力'的目标。"[①] 之所以如此,是因为"艺术总是努力于不受单纯信息的支配,力图变为纯粹感觉的艺术,力图去除对于其主题及材料的责任;在理想的诗歌和绘画的范例中,作品的组成要素完美地结合在一起,材料和主题不再仅打动理智,形式也不再仅打动眼睛和耳朵,而是形式与内容结合或者说统一在一起,每一种思想和情感都与其可感觉到的相似物或象征物相伴而生,它们为复杂的感知过程,即'想象性推理'提供单一的效果"[②]。在佩特看来,"音乐最完美地实现了这一艺术理想,实现了这一内容与形式的完美统一。……与其说在诗歌中,不如说在音乐中,能够真正发现完美艺术的典型或尺度。因此,尽管每种艺术都有其不能言传的因素、不能翻译的效果和达于'想象性推理'的独特方式,但是艺术仍然可以被描述成一种在音乐的规律或原则的支配下,以达于只有音乐才能完全达到的境地的持续不断的努力,对新旧艺术作品进行把握的审美批评的首要功能之一,就是评价艺术品在这个意义上,与音乐的规则接近的程度如何"[③]。

音乐之所以在艺术中有这么崇高的地位,是因为构成音乐的基本成分——音符是纯粹的符号,它只有能指,没有所指,所以音乐之美是完全内在的、形式的,因而也是纯粹的。正如爱德华·汉斯立克所指出的:"音乐美是一种独特的只为音乐所特有的美。这是一种不依附、不需要外来内容的美,它存在于乐音以及乐音的艺术组合中。"[④] "一个完整无遗地表现出来的乐思已是独立的

[①] 佩特. 文艺复兴:艺术与诗的研究 [M]. 张岩冰,译. 桂林:广西师范大学出版社,2002:171.
[②] 佩特. 文艺复兴:艺术与诗的研究 [M]. 张岩冰,译. 桂林:广西师范大学出版社,2002:174.
[③] 佩特. 文艺复兴:艺术与诗的研究 [M]. 张岩冰,译. 桂林:广西师范大学出版社,2002:175.
[④] 爱德华·汉斯立克. 论音乐的美:音乐美学修改刍议 [M]. 杨业治,译. 北京:人民音乐出版社,1980:49.

美,本身就是目的,而不是什么用来表现情感和思想的手段或原料。"① 音乐不叙述事件、不表达情感、不表现内容,它之所以能打动人,靠的完全是纯粹的形式之美。如果非得要追问音乐的内容的话,那么"音乐的内容就是乐音的运动形式"②,也就是说,其内容就是其形式。其他艺术之所以有向音乐看齐的趋势,看重的就是音乐既不借重"物质"也不借重"内容"的表现力。歌德认为"音乐是不折不扣的非物质性的艺术","在歌德心目中,'物质'是指实质(跟建筑和雕塑不同,音乐不为物质所压倒),又指题材(音乐不需要绘画的叙述性题材)。叔本华和佩特预示艺术归向音乐,同样涵盖着摆脱'物质'束缚这一层意义,这充分显示了音乐本身抽象表现力的意义"。③ 康定斯基也认为,"唯有音乐才能轻而易举地抛弃掉再现性目标","他回应歌德,称音乐是'当今最不具有物质性'的艺术。他曾对自己敬慕不已的作曲家勋伯格说,音乐家在艺术中是何等的幸运,他们能够全然摆脱纯粹的实用性。音乐无需借助任何故事、寓意和题材与听者交流"④。

在前面所述中,我们已经提到语言文字的"线条特征",事实上,在悬置"所指"之后,就像音乐靠音符组成的乐句来构造空间形式一样,叙事作品靠的是由语言文字组成的"线条"来构造空间形式(这种"空间"必须借助想象的力量,才能在头脑中呈现出来)。当然,在空间形式方面我们之所以拿叙事作品和音乐类比,是因为音乐具有不涉及内容的纯表现性,事实上,我们也可以拿叙事作品和其他纯表现性艺术比较。比如说,中国古代的丝织锦绣就可以拿来和叙事作品类比。在《丝织锦绣与文学审美关系初探》一文中,古风先生这样写道:"现在,一般认为,'文'与原始文身有关。而我认为,这是一种缺乏实证的说法,真实的情况恐怕与原始编织有关。陶文和甲骨文中都有'×'符号,恐是经线与纬线相交之形,也是麻织、毛织和

① 爱德华·汉斯立克. 论音乐的美:音乐美学修改刍议 [M]. 杨业治,译. 北京:人民音乐出版社,1980:49.
② 爱德华·汉斯立克. 论音乐的美:音乐美学修改刍议 [M]. 杨业治,译. 北京:人民音乐出版社,1980:50.
③ 戚灵岭. 视觉音乐与色彩音乐 [M] //范景中,曹意强. 美术史与观念史(第3辑). 南京:南京师范大学出版社,2006:401.
④ 戚灵岭. 视觉音乐与色彩音乐 [M] //范景中,曹意强. 美术史与观念史(第3辑). 南京:南京师范大学出版社,2006:402.

丝织最简洁的符号概括。"① 古风先生在该文中还将我们在前面提到的《江南》以及苏蕙所作的"织锦诗"——《璇玑图》②诗的构"图"方式和某些锦绣的花纹样式进行比较，结果发现了两者的同构之处。可见，文章的构成确实和"编织"有关。不仅中国，西方同样如此，英语中的"文本"（text）一词，即来自拉丁词"编织"（texere）。这种"编织"行为当然得在符号物质性的能指层面进行——把语言符号按特定的空间方位排列组合成某种"图形"，为的是达到一种"出位之思"的美学效果。"诗人们从来没有放弃过这样的乐趣：把语言引进视觉空间，在这个空间进行符号排列的游戏。立体诗（calligramme）的传统可以为此作证。自马拉梅和他的名诗《骰子一掷》发表以来，现代作家对作品中包含图画的那种自由感觉总是念念不忘，而画家又往往在画中掺进文字、文章片段、介于文字与纯粹游戏之间的神秘符号。"③ 可见，作为时间性艺术的"诗"总是想达到空间性艺术"画"的效果，就像作为空间性艺术的"画"也总想达到时间性艺术"诗"的效果一样。当然，在这方面，不同文化传统中情况是稍微有些不同的。由于汉字是一种图像性的象形文字，所以中国古诗很容易在形式上造成空间效果，而且中国还发展出了独特的书法艺术。"起源于象形文字的中国表意文字，本身也可以

① 古风. 丝织锦绣与文学审美关系初探［J］. 文学评论，2007（2）：153－159.
② 苏蕙，字若兰，约生于秦王苻坚永兴元年，相传幼时即聪慧过人，4岁能作诗，9岁会织锦。《晋书·列女传》称："窦滔妻苏氏……滔苻坚时为秦州刺史，被徙流沙，苏氏思之，织锦为回文旋图诗以赠滔，宛转循环以读之，词甚凄惋"。回文《璇玑图》锦分别用粉红、绿、白、青、黄五色织就，因形似图画，所以最初是以图画的形式在民间流传的。原诗共841字，纵横各29字。关于《璇玑图》的读法，武则天说"纵横反复，皆成章句"。明起宗道人将《璇玑图》按颜色分列7图，再按图分诗读出3752首，康氏兄弟从第三图内增设一图，又读出4206首，于是共得三、四、五、六、七言诗7958首。关于《璇玑图》的具体读法，李汝珍在其小说《镜花缘》中解说甚详，有兴趣者可以参考。由于《璇玑图》构思巧妙、形式精美，所以《诗薮》外编卷4云："苏若兰璇玑诗，宛转反复，相生不穷，古今诧为绝唱。"当然，也有人指责《璇玑图》诗"迁就成句，殊多勉强"，或仅仅将它视为形式的东西，但正如有学者所指出的："这样巧夺天工的序列文字组合，本身就自成一个作品，其智慧已具有超越文学的独立性。何况图中每首诗的语句节奏、对仗都能达到工整，韵律足够和谐，表达上也意真情切。""苏蕙的《璇玑图》放在今天来看，是带有文学性质的可视艺术，和带有视觉效果的文学作品"，"从高雅文学、大众文学、社会学和女性主义等多个方面入手去读它，都可以解读出不同层面的内容"。尤为重要的是，"《璇玑图》第一次把诗从分行的线性叙述，变成了一个平面、一个正方体的多重叙述诗体"。因此，"它实在是一部穿越时空的奇幻作品"，能给今天那些追求"空间形式"的叙事艺术家带来无穷的启示。（翟永明. 回文无尽是璇玑［J］. 读书，2006（4）：38－45.）
③ Georges J. 文字与书写：思想的符号［M］. 曹锦清，马振聘，译. 上海：上海书店出版社，2001：135.

图 3

说是图像诗。相比之下，西方文字却无助于书法艺术的形成"，之所以如此，是因为"西方的各种文字，尤其是拉丁文字，似乎对自身的形式颇为满意，不愿冒险损害抽象化的既有成果"①。但必须注意的是："西方文字仿佛被一条拉紧的缰绳束缚着，容不下过分的自由。图像诗（书法）却不时脱缰而出，打破固定规格，借用实际上原本属于自然的形式。"②说起西方文学史上的图像诗，人们也许马上会想到法国诗人马拉梅和阿波利奈尔等人所创作的"立体诗"。如阿波利奈尔所作的《被谋杀的鸽子和喷泉》一诗（图 3），组成全诗的单词首先呈现出的是一种形象的图像效果——全诗刚好占满一页，上部是一只鸽子的轮廓，中部是喷泉的轮廓，下部则是看着"鸽子"和"喷泉"的一只"眼睛"。在这首诗中，由语词物质层面的"痕迹"精心"编织"而成的"图像"的视觉冲击力跃居首位，语词的指意功能反倒成了第二位的了。也许，不熟悉情况的人会认为西方文学史上图像诗始于阿波利奈尔等人的所谓"立体诗"创作。其实不然。阿波利奈尔等人只是使"立体诗"（图像诗）的创作成为一场有意识的文学运动而已。事实上，这种创作活动在很早的时候就开始了，可算得上是一种源远流长的创作活动：早在公元前 3 世纪，古希腊罗得岛的诗人西米亚斯就创作了不少图像诗。正如有学者所指出的："西米亚斯并不满足于为诗篇加添视觉形象的外观。他将诗的韵律与图像结合起来，无论翅膀、蛋或斧头，每种形象都暗示着适合主题的诗律形式。在这里，图形与'诗形'紧密地结合在一起，以至于诗人必须为某种韵律找到最合适的图像，也必须为某种图形找到最贴切的'诗形。'"③ 到了后

①② Georges J. 文字与书写：思想的符号[M]. 曹锦清，马振聘，译. 上海：上海书店出版社，2001：162.
③ Georges J. 文字与书写：思想的符号[M]. 曹锦清，马振聘，译. 上海：上海书店出版社，2001：163-164.

来的古罗马时期和中世纪，这种模仿造型艺术的"图像诗"仍在一些诗人中颇受青睐。而中世纪的情况尤其值得我们注意，因为中世纪的书写艺术基本上为僧侣所控制，他们书写，但一般不创作，这样一来，反倒有利于把文字的书写提升成为一种"书法"与设计的艺术，从而创造出优美典雅、光彩夺目的手抄本，而手抄本中就不乏颇具创意的"图像诗"。在很多情况下，甚至文本中的每一页都像是一个由文字构成、或图像与文字一起构成的"图像"。在这些手抄本中，最著名的图像文本之一是一份题为《物象》的手稿，这是以加洛林字体书写的拉丁文译诗，原诗作者是公元前 300 年左右的小亚细亚的希腊作家阿拉图斯。《物象》手稿凡 25 页，以图像和文字呈现神话人物，如杀死蛇发女妖的珀修斯，寓言传说中的动物如九头蛇、鱼和狗等，以及船、七弦琴、星宿等无生命物体。该手稿中形象的主体均由文字"编织"而成，但也略加饰以图形，如人的头和手掌、脚趾，鱼的头和尾等。"虽然把手稿中的图文称为'calligramme'（以文字拼成图案，可译作'拼图文字'或'立体诗'），难免时代错乱之嫌——因为，直到 1000 年后，法国诗人阿波利奈尔才创制了这个语词，却也名副其实：文字拼合成图，表现各种物体形象。这样的拼图文字，与立体派画家勃拉克和毕加索的著名拼贴画，也颇有神似之处。"[①] 18 世纪，德国人鲍伦费德（Baurenfeid）甚至用文字"编织"出了形式上无比复杂的作品——《迷宫》。"如此，经由创造立体诗的最初努力，思想返回原初的形式。人们领悟到，在人类的下意识里，有一种虽然朦胧却肯定存在的感觉，立体诗或书法艺术所追寻的，其实乃是语言本身存在的基础。"[②] 不仅文字写成的作品（诗歌、小说等）如此，甚至纯粹的音符也可以"编织"出这样的图像性作品，比如说，有人曾用贝多芬的一首奏鸣曲的乐谱片段构筑成了贝多芬本人的肖像[③]（图 4）。可见，像文字、音符这样的符码确实也可以像石块、木头等建筑材料那样来构筑空间性的图像文本，此中的差别是：文字、音符之类的符码只能构筑平面性的"图像"，而石块、木头等材料

① Georges J. 文字与书写：思想的符号 [M]. 曹锦清，马振聘，译. 上海：上海书店出版社，2001：79.
② Georges J. 文字与书写：思想的符号 [M]. 曹锦清，马振聘，译. 上海：上海书店出版社，2001：164.
③ Georges J. 文字与书写：思想的符号 [M]. 曹锦清，马振聘，译. 上海：上海书店出版社，2001：154.

图 4

则可以构筑立体性的真正的建筑。

由于文字过多、篇幅过大,在这里,我们当然不可能具体分析长篇叙事作品是如何把文字"编织"成"图像"或构筑成空间形式的;而且,小说的空间形式还得借助于想象才能在意识中形成。由于问题过于复杂,分析起来比较麻烦,我们干脆到第三章中去做专门探讨。为了方便,我们这里先选出两首"图像诗"或"具体诗"来略作分析。第一首是唐代诗人白居易的《一七令·诗》:

诗。
绮美,瑰奇。
明月夜,落花时。
能助欢笑,亦伤别离。
调清金石怨,吟苦鬼神悲。
天下只应我爱,世间唯有君知。
自从都尉别苏句,便到司空送白辞。

全诗共有 7 行,每行字数从 1 到 14 逐渐增加,排列起来,形似宝塔,所以就取其形似而称之为"宝塔诗"。第二首为罗纳尔德·约翰逊(Ronald Johnson)所写,全诗只有一行字母:

Eyeleveleye

一般人恐怕不容易明白该诗的妙处,我们且来看鲁·阿恩海姆的解释:"看上去,它像一个词,但当我们按常规去读时,它就呈现为串联在一起的三个词,第一个和末一个相同。'eyelevel'(视平线)提示读者他在面对这一串字母时的情况,'level eye'则会引起一些模糊的联想。'eye'字在字串中的重复出现,提醒我们抛开从左至右的顺序,从它的对称性上观察这个字形,这样一调整立刻有了后果:两对'眼睛'现在好像从一张面孔上对着我们。一旦对这个视觉样式看得谐调以后,我们就会发现把字串紧密结合起来的六个字母

'e'的规则的排列,以及两个站立得十分牢固的字母'y'与两个直立的支柱般的字母'l'所体现出的均衡感。在两个字母'l'包围中显现出来的是一个'eve'(夜),又是一个'Eve'(夏娃),整个字形强调了这个'eve'的清晰的对称性,并且让我们默想起'eye'与'Eve'(夏娃)两词间的关系。"①

上面两首诗呈现出的都是可以诉诸视觉的空间性形式,非常直观。其实,中国古代的律诗也呈现出了一种比较典型的严整的空间形式,正如高友工所说:"律诗将时间性的节奏转化为空间性的图案,把时间性的语言所代表的现实世界提升为空间性的文字所象征的形象世界。"② 当然,这些所谓的"空间性形式"或"空间性的图案"都较为直观,容易看出来。对于一些较为复杂的长调词甚至长篇小说的空间形式,就不是那么容易发现或"看出来"了。为了分析宋代词人吴文英的长调词《莺啼序·春晚感怀》,美国汉学家林顺夫先对约瑟夫·弗兰克有关理论做了一番探讨和引申。我们知道,弗兰克是空间形式问题的创始者,并曾对普鲁斯特、乔伊斯、庞德、艾略特等人创作的具有空间形式的作品做过非常有名的分析。在《南宋长调词中的空间逻辑——试读吴文英的〈莺啼序〉》一文中,林顺夫这样写道:

> 福兰克(即弗兰克)尝引用诗人庞德给意象(image)一词所下的定义来开始讨论他自己的空间性形式观念。庞德说:"意象是一个于一瞬间体现思想与感情之复合物。"("An 'Image' is that which presents an intellectual and emotional complex in an instant of time.")如果我们只拿意象来指谓人心中个别的片断心象,那么意象还算是相当单纯的东西。但是,庞德及上述其他西方作家常把一首长诗(如艾略特的《荒原》)或一部长篇小说(如乔伊斯的《尤利西斯》)当作一幅巨大的意象(image)来写。这就产生了空间性结构这个极复杂而有趣的问题。意象变成了一个把许多不同的观念与感情混合起来并同时分布在一平面空间上的大图案(design)。虽然在这大图案上,作家所用的字群(word groups)以及所描述的经验或故事情节仍有先后之次序,可是我们不能只依照这种单纯的"时间逻辑"(time-logic)来了解作家所表达的意义与境界。图案是一种空间性的架构,而人类语

① 鲁·阿恩海姆. 艺术心理学新论 [M]. 郭小平,翟灿,译. 北京:商务印书馆,1994:135.
② 参见高友工的《中国语言文字对诗歌的影响》一文相关内容,载于《中外文学》第18卷第5期,该文亦载于作者的论文集《美典:中国文学研究论集》的第179-216页。

言基本上则是一种表达思想、意见及经验的时间性媒介。人们阅读空间性图案式的文学作品之困难就是来自这二者间的相互矛盾与冲突。当然，用语言文字所创造出来的图案并不像一幅绘画一样占有实际的空间（actual space），而只不过是一种存在于人内心的想象或概念空间（conceptual space）。然而，文学的空间既然也是一种空间，则其构成自应依循一种与"时间逻辑"有别的"空间逻辑"（space-logic）。此两种逻辑的根本区别在于前者是依靠时间的先后连续（temporal continuum），而后者则是依靠空间的方位分布（spatial configuration）来组织字群、段落和情节的。前者所表现的是有先后的直线之时间性秩序，而后者所表现的则是由平行、并列、对等诸原则所产生的空间性秩序。用空间逻辑写的文学作品之意义比较不容易把握，因为一篇作品里的字群、段落或情节，主要并不是指向外界事物，而是内指、反射，而形成彼此互相照应的关系。读者不能把作品只是从头至尾顺向地读下去就能了解其外指之意义。他非得把整篇看过之后（其实是常常看过几遍之后），才能领会那许多平行、横向、并列、互应的成分，是应被认为同时共存于一平面的图案上的。空间逻辑把握了以后，这类作品的意义也就比较容易了解了。①

在做了这样一番探讨之后，林顺夫接下来就分析吴文英的长调词《莺啼序·春晚感怀》：

> 残寒正欺病酒，掩沉香绣户。燕来晚、飞入西城，似说春事迟暮。画船载、清明过却，晴烟冉冉吴宫树。念羁情、游荡随风，化为轻絮。
>
> 十载西湖，傍柳系马，趁娇尘软雾。溯红渐、招入仙溪，锦儿偷寄幽素。倚银屏、春宽梦窄，断红湿、歌纨金缕。暝堤空，轻把斜阳，总还鸥鹭。
>
> 幽兰渐老，杜若还生，水乡尚寄旅。别后访、六桥无信，事往花委，瘗玉埋香，几番风雨。长波妒盼，遥山羞黛，渔灯分影春江宿。记当时、短楫桃根渡。青楼仿佛，临分败壁题诗，泪墨惨淡尘土。

① 林顺夫. 南宋长调词中的空间逻辑：试读吴文英的《莺啼序》[M]//林顺夫. 中国抒情传统的转变：姜夔与南宋词. 张宏生，译. 上海：上海古籍出版社，2005：193-194.

危亭望极，草色天涯，叹鬓侵半苎。暗点检：离痕欢唾，尚染鲛绡，暐凤迷归，破鸾慵舞。殷勤待写，书中长恨，蓝霞辽海沉过雁，漫相思、弹入哀筝柱。伤心千里江南，怨曲重招，断魂在否？

　　由于吴文英的这首词没有七律或"宝塔诗"那样明显的空间形式，我们要发现其空间逻辑自非易事。林顺夫认为："很有可能，《莺啼序》是吴文英晚年把以前写过有关他一生最难忘怀的经历的一些语句跟意象，在一个更庞大的艺术架构中总结体现出来。这首长词是由一连串的回忆组成，而全词的组织所依循的，已不再是叙事性的时间逻辑，而是图案式的空间逻辑了。"[①] "词分四段落，各段有各段的中心主题，每段又再分成四韵拍，而每拍复有其特别的焦点。在伤春、欢会、伤别、凭吊这四个大段落主题的安排上，此词似乎也有其时间顺序，即词人由当下感触起笔，接着叙写过去欢会与诀别两事，然后再以当下之凭吊来结束全词。可是组织词里许多中心与焦点的方式，并不是事件发生的时间顺序，而好像是把它们分布在一平面空间上，用平行、并列、对等的方法统一成一体。而这些平行、对等、并列的结构原则就是弗兰克所谓的空间逻辑。《莺啼序》是象征吴文英怀念其情侣的一幅庞大的意象。因为吴文英并不遵循传统的直抒胸臆或叙事的手法来写他无法忘怀的记忆，所以要读懂这首词就不容易。可是，一旦我们读懂它，一旦我们可以接受空间图案式的文学形式，我们也许会觉得陈廷焯评此词'全章精粹，空绝千古'并非完全是夸大之词。"[②] 对于林顺夫有关此词的上述判断，我们基本上是同意的，但是，此中也包含一个不确切的陈述：林顺夫把"叙事性"或"叙事的手法"与"时间逻辑"联系在一起，似乎"图案式的空间逻辑"与它们无关。对于这一点，我们是不能同意的。事实上，不仅"叙事性"的诗歌，甚至不少建立在"时间逻辑"基础上的小说也表现出了某种"图案式的空间逻辑"，而这正是约瑟夫·弗兰克首先提出，我们在后面也将继续探讨的空间形式的主要表现。

　　值得强调的是，无论是诗歌还是小说，文本的空间形式注重的都是整体效果，整体"空间"中的组成部分如果也具有一个空间形式，那当然是好事；但如果组成部分具有空间形式，而整体却没有这样的形式，那就有点本末倒置

[①] 林顺夫. 南宋长调词中的空间逻辑：试读吴文英的《莺啼序》[M]//林顺夫. 中国抒情传统的转变：姜夔与南宋词. 张宏生，译. 上海：上海古籍出版社，2005：203.
[②] 林顺夫. 南宋长调词中的空间逻辑：试读吴文英的《莺啼序》[M]//林顺夫. 中国抒情传统的转变：姜夔与南宋词. 张宏生，译. 上海：上海古籍出版社，2005：209.

了。美国小说家雷蒙德·菲德曼所写的后现代长篇小说《要就要不要拉倒》（译林出版社，2003年版），文本中随处可见字母排列成的空间形式，但全书却没有我们期望的那种空间形式，这不能不影响这部小说走向进一步的成功。

关于空间形式的具体情况，我们在第三章中将结合具体文本做进一步的探讨，此不赘言。最后，我们在这里想说的是：我们要"画"（从创作方面来说）或者"看"（从欣赏方面来说）出叙事作品的空间形式，需要的是一种整体性思维。当我们进行叙事活动时，我们面对的客体是"事件"，这一事件既可以是一个单一的小事件，也可以是由一系列小事件构成的大事件。对这一事件，我们是可以作空间性理解的，关键在于是否对它作"概观"或"冥思"，这需要的是一种整体性思维。一旦我们做到了这一点，"确实可以肯定，从时间形态向空间形态的转换会发生。尤其在视之为以同时性来替代历时性时是如此。这种情形的发生并不仅仅是为了方便起见，而是当心灵从参与态度转变为冥思态度时必然要出现的。为了将一个事件作为一个整体来理解，必须对它作同时性的概观：这意味着通过空间和知觉来进行"①。在这样做时，我们必须将事件发生的整段时间"视为"一个整体，"一旦这一事件是在一统一的时间系统中而不是作为各自独立系统的关系而出现时，时间知觉就让空间知觉取而代之了"②。当然，在知觉做了空间性转换之后，我们不是要取消时间性知觉，而是必须让两者共存，"必须经过同时性的知觉领域去追溯直线性的联系"，以"把聚集在时间维度上的行为综合起来"③。也就是说，小说家必须把"时间性"与"空间性"做创造性地结合，才能创造出好的"空间形式"，才能写出真正伟大的小说。

《叙事丛刊》第2辑，中国社会科学出版社，2009年版

① 鲁·阿恩海姆. 艺术心理学新论 [M]. 郭小平，翟灿，译. 北京：商务印书馆，1994：102.
② 鲁·阿恩海姆. 艺术心理学新论 [M]. 郭小平，翟灿，译. 北京：商务印书馆，1994：113.
③ 鲁·阿恩海姆. 艺术心理学新论 [M]. 郭小平，翟灿，译. 北京：商务印书馆，1994：123.

图像叙事与文字叙事
——故事画中的图像与文本

无论是在日常生活还是在学术研究中,"图像"现在都已成为一个关键词。所谓的"后现代转向",在某些学者看来其实就是"图像转向",正如美国学者安东尼·卡斯卡蒂所指出的:"鉴于当今的社会与物质环境,后现代主义哲学的'审美转向'已经不是多新鲜的事儿了。图像不只是无处不在——存在于任何表面之上或任何媒介之中,而且占据了一个先于'事物本身'的位置;今天的世界甚至可以用'图像先行'来定义。也就是说,图像不仅仅在时间上,而且在本体论的意义上均先于实在①。曼哈顿的时代广场已经转化成这样的一个都市空间,其中几乎每座建筑都非物质化了,让位于屏幕墙。'普通的'手机已经具备了照相机的功能;它们还能播放视频,并能利用互联网上丰富的图像资讯。作为中国最大最美丽的自然景观之一,九寨沟利用巨大的室外电子屏幕向游客介绍了自己,特别是向他们展现了各处景点的图像。这些拟像所产生的效果不仅是宣布(或宣传)了实在,而且还使它的存在合法化了。"② 斯科特·拉什认为:话语与图像之间的区分,本身已经为后现代美学这种"指意的图像体制"提供了基础。在《后现代主义社会学》一书中,斯科特·拉什还对现代与后现代的"感受性"做了一个区分:"现代的感受性首先是话语的,是居于图像之上的赋予特权的语词,是居于废话之上的理性,是居于非意义之上的意义,是居于失去理性之上的理智,以及居于本能之上的自我。与此对比起来,后现代的感受性是造型的,并

① 在让·波德里亚和居伊·德波等人看来,作为一种"拟像"的图像,如今已经成为一种"超真实"的"超实在",也就是说,图像显得比真实还要真实,它们甚至可以制造"真实"。
② 安东尼·卡斯卡蒂. 柏拉图之后的文本与图像[J]. 学术月刊,2007(2):31-36.

且赋予视觉感受性以高于字面上的感受性的特权，赋予造型一种超越概念的特权，赋予感觉一种超越意义的特权，以及赋予直接性一种超越更加中介的智力模式的特权。"① 此外，作为后现代运动的主将之一，在其早期著作《话语，图像》中，"利奥塔认为西方哲学是围绕着话语与图像、推论与感觉、说与看、阅读与感知、普遍与特殊之间的二元对立组织起来的。在上述每一组对立中，前者在传统上总是被赋予特权，而利奥塔则试图捍卫这些二元对立中被贬抑的一方。与许多符号学家提倡语言之优先性的做法相反，利奥塔赞成图像、形式和意象（亦即艺术和想象）对理论的优先性"。② 而且，利奥塔的目的还不止于此，"《话语，图像》一书并不仅仅是在倡导图像优于话语，或所见优于所言，它同时也在从事一项解构事业。利奥塔希望使图像进入到话语之中并影响话语，并且发展出一种绘图式的（figuring）写作模式，'以言词作画，在言词中作画'③"。④ 从中不难看出，利奥塔并不是真的要拒绝或否认话语，他只是试图把图像从长期的被贬抑中解放出来，并提醒人们注意话语中被遗忘的因素，正如马丁·杰伊所说："对利奥塔来说，话语意味着文本性（textuality）对感知的控制，概念性表征（conceptual representation）对前反映表达的控制，理性的逻辑一致性对理智的'他者'（other）的控制。它是逻辑（logic）、概念、形式、理论思辨作用和符号的领域。因此，话语通常用作传递信息和含义的符号载体，在此，能指的有形实质（materiality）已经被遗忘。"⑤ 看来，利奥塔心目中的理想状态是话语（文本）与图像的和谐共处、相互借鉴、相得益彰。

　　无疑，由语词或话语构成的文本与图像之间存在着非常复杂的关系：语词是一种时间性媒介，图像则是一种空间性媒介，但由语词构成的文本却总想突破自身的限制，欲达到某种空间化的效果（这种情况在现代作品中尤为明显）；而图像呢？也总想在空间中去表现时间和运动，欲在画幅中达到叙事的目的。在一些特殊的情况下，图像与文本间有时还存在着某种复杂的"互文性"关

① 阿莱斯·艾尔雅维茨. 图像时代 [M]. 胡菊兰，张云鹏，译. 长春：吉林人民出版社，2003：95.
② 道格拉斯·凯尔纳，斯蒂文·贝斯特. 后现代理论：批判性的质疑 [M]. 张志斌，译. 北京：中央编译出版社，1999：195.
③ 依我看来，所谓"以言词作画"，就是通过语词和话语精心规划和构筑作品的结构，以使文本形成某种"空间形式"（画）。所谓"在言词中作画"，就是在语词不能够成功表达的时候在文本中适当插入图像，以使语词和图像相互说明，从而形成一种"图—文互文"的关系。
④ 道格拉斯·凯尔纳，斯蒂文·贝斯特. 后现代理论：批判性的质疑 [M]. 张志斌，译. 北京：中央编译出版社，1999：198.
⑤ 阿莱斯·艾尔雅维茨. 图像时代 [M]. 胡菊兰，张云鹏，译. 长春：吉林人民出版社，2003：89.

系。总而言之,"图像与文本的关系是一个古老的问题,亚里士多德论述过诗歌与绘画的平行关系,贺拉斯的名言'诗如画'更是建立了它们的姊妹关系。在西方历史上,关于图像与语言的关系的争论,可谓是一场'符号之战'。所以,米歇尔(W. J. T. Mitchell)将图像与语词喻作说不同语言的两个国度,但它们之间保持着一个漫长的交流与接触的关系"①。当然,正如很多后现代理论家所指出的:除了这种相互借鉴和模仿的关系,图像与文本间还存在着竞争和压制的关系。在我看来,如果真正能把图像与文本之间那错综复杂的关系搞清楚,文艺理论、史学理论甚至其他学科中很多棘手的问题便会迎刃而解②。在《论现代小说的空间叙事》(《江西社会科学》2003 年第 10 期)、《空间形式:现代小说的叙事结构》(《思想战线》2005 年第 6 期)、《时间性叙事媒介的空间表现》(《江西社会科学》2007 年第 4 期)等文章中,我主要探讨了叙事作品中"以言词作画"的问题,并且涉及"在言词中作画"的问题。在本文中,我将通过具体考察故事画,来探讨叙事图像与叙事文本之间那错综复杂关系的另一个方面:图像对文本的模仿或再现问题。

一、叙事:语词与图像

语词与图像都是表情达意、传播信息的媒介,也是叙事的工具或手段。当然,人类可以用来叙事的材料很多,正如罗兰·巴特所说:"对人类来说,似乎任何材料都适宜于叙事:叙事承载物可以是口头或书面的有声语言,可以是固定的或活动的画面,可以是手势,以及所有这些材料的有机混合;叙事遍布于神话、传说、寓言、民间故事、小说、史诗、历史、悲剧、正剧、喜剧、哑

① 曹意强. 图像与语言的转向:后现代主义、图像学与符号学 [M] //曹意强,麦克尔·波德罗,等. 艺术史的视野——图像研究的理论、方法与意义. 杭州:中国美术学院出版社,2007:428.
② 当然,也有学者提出了图像研究的纯粹性问题,如葛兆光指出:"很多研究图像的,常常有一个致命的盲点,这就是他们常常忽略图像是'图',他们往往把图像转换成内容,又把内容转换为文字叙述,常常是看图说话,把图像资料看成文字资料的辅助说明性材料,所以,要么是拿图像当插图,要么是解释图像的内容,是把图像和文字一样处理。"(葛兆光. 思想史研究课堂讲录 [M]. 北京:生活·读书·新知三联书店,2005:138.)因此,他认为"应当注意的是图像所表现出来的文字文献所没有的东西",如"色彩""构图""位置""变形"等(同上,第 139-141 页)。在我看来,这种说法其实只看到了问题的一个方面,而忽视了另一个也许更为重要的方面。我们固然应当注意"色彩""构图""位置""变形"等纯粹图像性的问题,但在研究中,尤其是在思想史研究中,我们不能无视历史上实实在在存在过的图像和文字间的相互转换问题,因为我们的研究对象并不仅仅是"图",而是作为一种历史存在、社会存在的"图",是经过身处不同时间和空间的人用不同的方法不断阐释过的"图"。

剧、绘画（请想一想卡帕齐奥的《圣于絮尔》那幅画）、彩绘玻璃窗、电影、连环画、社会杂闻、会话。"① 但无可否认，最基本、最重要的叙事媒介却非语词与图像莫属。日本学者浜田正秀把语言和形象视为"两种精神武器"，这两种武器各有特色："语言是精神的主要武器，但另有一种叫作'形象'的精神武器。形象是现实的淡薄印象，它同语言一样，是现实的替代物。形象作为一种记忆积累起来，加以改造、加工、综合，使之有可能成为精神领域中的代理体验。然而它比语言更为具体、更可感觉、更不易捉摸，它是一种在获得正确的知识和意义之前的东西。概念相对于变化多端、捉摸不定的形象而言，有一个客观的抽象范围，这样虽则更显得枯燥乏味，但却便于保存和表达，得以区分微妙的感觉。形象和语言的关系，类似于生命与形式、感情与理性、体验与认识、艺术与学术的那种关系。"② 而且，这两种武器也各有所长、各有所短："在一个概念里面有好几个形象，但即便使用好几个概念也不能充分地说明一个形象。"③ 关于图像与话语这"两种精神武器"的优缺点，德国艺术评论家瓦尔特·舒里安有很好的论述："图画就是一种编了码的现实，犹如基因中包含有人的编码生物类别一样。所以，图画总是比话语或想法更概括、更复杂。图画以一种在时间和空间上都浓缩了的方式传输现实状况。因而，图画当然也让人感到某种程度的迷糊不清，然而，图画在内容上比话语更为丰富——话语'容易安排'，但也容易出偏差。"④ "大自然的多样化是更容易安置在图画里而不是在话语里的。当然，话语在信息传输时表达得清晰、有目的指向；然而多样性在话语里更容易失去。……话语有可能比图画真实或更真实，但是，同被现实性大大净化了的话语比较起来，图画中包含的观点具有更丰富的色彩、更丰富的内容，也更鲜艳夺目。"⑤ "正是图画（像）而不是话语才标示出了人与人之间的理解方式。人能够经话语而超越自己独特的本性并成长，但人能够借助于图画（像）而获得广博、深远的学识。图画（像）能够超越各个民族之间、各代人之间的界限和理解能力。在图画（像）中，各个民族之间、所有孩子与父母之间、外地人与本地人之间的种种直接理解可能性都会聚在一起。"⑥ 显然，用这"两种精神武器"来叙事，自然也是各不相同、各擅胜

① 罗兰·巴特. 叙事作品结构分析导论 [M] //张寅德. 叙述学研究. 北京：中国社会科学出版社，1989：2.
②③ 浜田正秀. 文艺学概论 [M]. 陈秋峰，杨国华，译. 北京：中国戏剧出版社，1985：32.
④⑤ 瓦尔特·舒里安. 作为经验的艺术 [M]. 罗悌伦，译. 长沙：湖南美术出版社，2005：268.
⑥ 瓦尔特·舒里安. 作为经验的艺术 [M]. 罗悌伦，译. 长沙：湖南美术出版社，2005：269.

场的。

　　细究起来，语词又可以分为口语和文字。在文字产生之前，最基本、最重要的叙事媒介是口语和图像。由于口语叙事仅限于当时当地，所以其局限性是显而易见的。在《先秦叙事研究：关于中国叙事传统的形成》一书中，傅修延这样写道："在未摸索出用文字记事之前，为了突破时空的限制，古人尝试过用击鼓、燃烟、举火或实物传递等方式，将表示某一事件的信号'传于异地'；发明过结绳、掘穴、编贝、刻契和图画等手段，将含事的信息'留于异时'。"[1]应该承认，这些试图把含事的信息传播于异时异地的"叙事"手段，大都已在历史的进程中灰飞烟灭，只有那些至今还留在远古洞穴或岩壁上的原始图画还能够让我们依稀读解出一些原始人的生活故事。在文字产生之后，图像便与文字一起，成为叙事最基本、最重要的工具或手段[2]。

　　可以说，在文字产生之前，图像是唯一重要的远古人类留下的遗迹。没有相关图像或器物的佐证，人类对"史前史"的撰述和理解都是不可想象的。就是在文字产生之后，图像仍然成为许多敏感的、富有创见的历史学家、文学家思想和灵感的激发物。保罗·拉克鲁瓦认为："在一个时代所能留给后人的一切东西中，是艺术最生动地再现着这个时代……艺术赋予其自身时代以生命，

[1]　傅修延. 先秦叙事研究：关于中国叙事传统的形成 [M]. 北京：东方出版社，1999：16.
[2]　当然，口头语言也是叙事（尤其是日常叙事）的主要媒介，但叙事学研究的主要对象却是书面语言——文字构成的文本。在某种意义上，我们甚至可以说，20 世纪的文学研究是一种在文本视野中展开的研究。且不说新批评、结构主义等专注于文本的文论流派，就连关注文本背后的世界的社会历史批评、关注作者生平的传记批评以及关注读者接受的读者反应批评，也都不同程度地与文本有着千丝万缕的联系。诚然，由米尔曼·帕里和阿尔伯特·贝茨·洛德所开创的"口头诗学"（也称"帕里—洛德理论"），主要研究"口头史诗"，但这一理论也与文本息息相关。自然，我们一般接触到的阅读文本与"口头史诗"的文本是不太一样的，"在口头史诗的传播过程中，是艺人演唱的文本和文本以外的语境，共同创造了史诗的意义。听众与艺人的互动作用，是在共时态发生的。艺人与听众，共同生活在特定的传统之中，共享着特定的知识，以使传播能够顺利地完成。特定的演唱传统，赋予了演唱以特定的意义。演唱之前的仪式，演唱之中的各种禁忌，演唱活动本身所蕴含的特殊意义和特定社会文化功能，都不是仅仅通过解读语言文本就能全面把握的"。（约翰·迈尔斯·弗里. 口头诗学：帕里—洛德理论 [M]. 朝戈金，译. 北京：社会科学文献出版社，2000：19 - 20.）有时，艺人会根据表演的具体情况而对文本加以修改或歪曲，以致最终表演出来的东西与原始文本大相径庭。然而，尽管"口头史诗"的文本与语境关系密切，但由于语境的难以把握性，所以"口头诗学"在研究中注重的仍是文本。"口头程序理论从某种意义上说，正是倾向于将侧重点放在文本上而非语境上。实际上，其方法乃是通过在同一部史诗的不同文本之间进行审慎深细地比较考察，来确定其程序与主题。故而，尽管帕里和洛德费同现场史诗表演的实地研究，以修正他们自身在书斋中钻研史诗文本的这一局限，但是，他们因循的侧重研究依然是关注文本而非语境。"（同上，第 37 - 38 页）

并向我们揭示这个（过去的）时代。"① 约翰·罗斯金认为："伟大的民族以三种手稿撰写自己的传记：行为之书，言词之书和艺术之书。我们只有阅读了其中的两部书，才能理解它们中的任何一部；但是，在这三部书中，唯一值得信赖的便是最后一部书。"② 雅各布·布克哈特则认为："只有通过艺术这一媒介，一个时代最秘密的信仰和观念才能传递给后人，而只有这种传递方式才最值得信赖，因为它是无意而为的。"③ 曾撰写过《艺术哲学》的丹纳甚至宣称："我立志要以绘画而非文献为史料来撰写一部意大利历史。"④ 所有这些看法，都说明了艺术图像在我们探究往昔以"复现"逝去时代时的重要性。大约1759年，西方第一个历史专业在德国哥廷根大学诞生。其首任历史教授约翰·克里斯托夫·加特雷尔便大力提倡当时仍被视为历史辅助学科的纹章学（heraldry）、钱币学（numismatics）、地理学等，"因为他深信，要将历史转化为一门独立的研究领域，就不可缺少这些相关的图像学科"⑤。对荷兰文化史家赫伊津哈来说，视觉图像甚至是历史灵感的唯一源泉，他认为历史意识就是一种产生于图像的视像（vision），离开艺术便无法形成一般的历史观念。他曾问道：如果仅仅阅读教皇谕书，而不过问泥金抄本图像，谁能真正了解13世纪呢？其名作《中世纪的衰落》的主导思想和全书结构即源于他的艺术知识，具体说来，这部名作是受了尼德兰画家凡·艾克兄弟绘画的启示而撰写的。⑥ 赫伊津哈之所以迷恋中世纪，是因为其图像遗物在他心目中创造了一个"处处是头戴插着羽毛钢盔的侠义骑士"形象的时代。对他来说，历史研究与艺术创作是相通的，它们都旨在塑造图像。1905年，赫伊津哈就任格罗宁根大学（Groningen University）历史教授时就职演说的题目是"历史思想中的美学要素"，他将历史喻为"视像"，强调直接与往昔接触的感觉。后来，他还借助视觉语言，径直把文化史研究方法

①② 曹意强. 艺术与历史：哈斯克尔的史学成就和西方艺术史的发展 [M]. 杭州：中国美术学院出版社，2001：59.
③ 曹意强. 艺术与历史：哈斯克尔的史学成就和西方艺术史的发展 [M]. 杭州：中国美术学院出版社，2001：59-60.
④ 曹意强. 艺术与历史：哈斯克尔的史学成就和西方艺术史的发展 [M]. 杭州：中国美术学院出版社，2001：59.
⑤ 曹意强. 艺术与历史：哈斯克尔的史学成就和西方艺术史的发展 [M]. 杭州：中国美术学院出版社，2001：88.
⑥ 曹意强. 艺术与历史：哈斯克尔的史学成就和西方艺术史的发展 [M]. 杭州：中国美术学院出版社，2001：63.

称为"镶嵌艺术法"。① 不仅赫伊津哈如此，像德罗伊申、布克哈特、哈斯克尔等史学大师都从图像中获得了丰富的营养，所以其思想和著作都充满了鲜活的"图像性"。

但文字产生之后，事情就发生了悄然的变化。"文字的历史是一则充满奥秘的故事，曲折离奇，千变万化。远在6000年前，人类为了记录而创造文字。随后，文字逐渐成为思考、酝酿理念以及创作的凭借，并成为人类自身存在的一种方式。"② 于是，伴随着文字的变化，人类的思维方式乃至精神创造的方式都发生了变化。文字在产生之初其实也是一种特殊的图像，所以有学者认为："文字的原型始终是图画。""几乎在所有的文明中，文字的故事的开篇第一章都是相同的。最初创立的符号必定是图画，也就是象形文字或若干个象形文字的组合。汉字如此，苏美尔人、埃及人、赫梯人、克里特人的文字也莫不如此。尽管在世界各地区产生的文字系统，源自非常不同的文化，这些文字系统的某些象形文字却极相似，仿佛证明各民族的认知方式起初是相近的。"③ 只是到了后来，由于这种"图像性"的象形文字不利于抽象思维的发展，无法便利地记录人类的经验和精神活动，所以人们才不断地简化或改造象形文字。此中，古希腊人、古阿拉伯人发明的以字母文字为主体的书写体系较有代表性。这种字母文字已经看不到图像的踪影了。在其他象形文字体系里，为了方便书写，文字也陆续地程度不同地与"图像性"开始分离。比如说，古埃及人为了书写的方便，先是在象形文字的基础上发展出一种"草书体"，"这种草书体的组成要素与正规的象形文字一样，也包含图像符号、表音符号和限定符号3种。但在草书体中，这三大要素经常混合使用，所以草书体的符号逐渐逸离原初的图像"④。后来，又在此基础上发展出一种更为方便的"通俗体"，"到公元前650年左右，象形文字与草书体仍然通行之时，出现了一种更为简便、有更多连笔笔画的书写体，其读向与草书体一样，从右到左。这种被称为'通俗体'的新书写系统，不久便在埃及流行起来。……所谓通俗体，就字义而言，即指庶民的文字，其构造离原始字

① 曹意强. 论图像证史的有效性与误区 [M] // 曹意强，麦克尔·波德罗，等. 艺术史的视野：图像研究的理论、方法与意义 [M]. 杭州：中国美术学院出版社，2007：6.
② Georges J. 文字与书写：思想的符号 [M]. 曹锦清，马振骋，译. 上海：上海书店出版社，2001：126.
③ Georges J. 文字与书写：思想的符号 [M]. 曹锦清，马振骋，译. 上海：上海书店出版社，2001：46-47.
④ Georges J. 文字与书写：思想的符号 [M]. 曹锦清，马振骋，译. 上海：上海书店出版社，2001：42.

形更远了。对不是专家的人来说，要一一辨识通俗体文字与正规象形文字的对应关系，是极其困难的事"①。当然，在这方面，汉字显得有些特别，因为"在埃及和美索不达米亚，象形文字和楔形文字早就被阿拉伯文字所取代。然而，中国文字却流传至今"②，固然，"中国象形文字很早就脱离图像式的描摹而形式化了。尽管如此，现代汉字仍保留着甲骨文的结构和构成要素，换言之，依然能找到早期象形文字的成分，也因此富有独特的诗意"③。但不管怎么说，在文字发展的历史进程中，其"图像性"的特征是越来越少、越来越不明显了，它最终发展成为一个独立的线性书写体系，这与精神的发展和历史的进步要求是相适应的。曾经有学者谈道："如果我们一般地不把精神的进步、发展想象成线性的，而是同时性的，那么，在所有的精神过程与生活过程中，图像都一直是与话语并列而非先于话语的。"④ 可事实就是事实，它不是"如果"。事实上，人类在漫长的成长过程中，却是把精神活动发展成"线性的"而不是"同时性"的，这与话语本身的性质是一脉相承的。因为话语在很多方面确实是优势明显的："在各种启蒙运动时代，语言和文字是精神表达和进行理解的优先手段。那时，图画同样是作为说明性插图和装点而出现的。在人从不成熟向精神之路攀登的阶梯上，图画可以说确实是一种前期阶段⑤。由于话语从具体事物方面解脱了出来，更直接地向事物的本质推进，话语便添加上了一种更大的精神灵活性。"⑥ 不管怎么说，在文字产生之后，由于口语难以保存和超时空传播的弊端得以克服，所以图像在叙事中唯我独尊的地位很快便被文字取而代之。这种地位的改变是有着深刻的内在原因的。首先，在纪录生活、表达意义时，图像容易产生歧义。正如我在《图像叙事：空间的时间化》一文中所谈到的：图像是一种从事件的形象流中离析出来的"去语境化的存在"⑦。由于在时间链条中的断裂，由于失去了和上下文中其他事件的联系，图像的意义很不明确。

① Georges J. 文字与书写：思想的符号[M]. 曹锦清，马振聘，译. 上海：上海书店出版社，2001：42-44.
② Georges J. 文字与书写：思想的符号[M]. 曹锦清，马振聘，译. 上海：上海书店出版社，2001：45-46.
③ Georges J. 文字与书写：思想的符号[M]. 曹锦清，马振聘，译. 上海：上海书店出版社，2001：47-48.
④ 瓦尔特·舒里安. 作为经验的艺术[M]. 罗悌伦，译. 长沙：湖南美术出版社，2005：265.
⑤ 这里所谓的"前期阶段"，指的是"不成熟阶段"。
⑥ 瓦尔特·舒里安. 作为经验的艺术[M]. 罗悌伦，译. 长沙：湖南美术出版社，2005：265.
⑦ 龙迪勇. 图像叙事：空间的时间化[J]. 江西社会科学，2007(9)：39-53.

要使其意义变得明确，必须辅之以文字说明，或者让它和其他图像组成图像系列。其次，"从记忆的角度说，一般的大脑大约可储存两千个不同的图案，但这个数目和人类能记住的词相比实在算不了什么；就大部分的语言来说，很多识字的人都能够轻易记住五万个词"①。我们知道："记忆是一个心理学范畴，在某种意义上，它是架在时间与叙事之间的桥梁。如果人类不具备记忆的功能，那么时间马上会变成一种毫无意义的东西，叙事也会因印象空白而变得不再可能。"② 既然我们记忆词汇的能力远远强于记忆图像的能力，那么在叙事方面语词强于图像也就是显而易见的了。再次，尤为重要的一点是：图像对应的是一种空间性思维，而语词对应的是一种时间性思维。只有在把具有"写实性"功能的具体图像转化成抽象的代码之后，人类才能从一图多义的纠缠中解脱出来，并加强事物前后相续的观念；也只有这样，时间观念和因果观念才能顺利地产生。众所周知，叙事主要是一种线性的时间性行为，与时间性思维相适应的语词自然在叙事中如鱼得水。当然，"词和图之间从未有过最终的分界线"，但人类是"一种依赖于语言的抽象性的生物"，所以，"总的说来，图最终是被词取代了"③。于是，历史地看，图像叙事的被贬抑地位是不可避免的。只有到了20世纪，借助机器（摄影机）的帮助，人类能把图像这样一种以空间性方式存在的"时间切片"方便地转化成事件的形象流时，图像叙事的边缘地位才得以改变。而且，图像的具体感、鲜活性与形象性却非语词所能比拟，所以电影、电视等图像叙事作品如今大行其道，大有盖过文字性叙事作品之势。

在中国，关于语词与图像的优劣问题长期以来亦有过有趣的讨论。传说中的"河龙出图，洛龟书灵，赤文绿字，以书轩辕"，即涉及了图像和文字的起源和功用问题。"河出图，天地有自然之象；洛出书，天地有自然之理。图像的产生，使人类能够认识自然的形相，而文字的诞生，使人类能够探求自然的法则。"④ 此时，图像与语词各显神通，还未有优劣之分。东汉的王充在《论

① 约翰·曼. 改变西方世界的26个字母 [M]. 江正文，译. 北京：生活·读书·新知三联书店，2007：4.
② 龙迪勇. 寻找失去的时间——试论叙事的本质 [J]. 江西社会科学，2000（9）：48-53.
③ 伦纳德·史莱因. 艺术与物理学：时空与光的艺术观与物理观 [M]. 暴永宁，吴伯泽，译. 长春：吉林人民出版社，2001：4.
④ 曹意强. 论图像证史的有效性与误区 [M] // 曹意强，麦克尔·波德罗，等. 艺术史的视野：图像研究的理论、方法与意义. 杭州：中国美术学院出版社，2007：4.

衡·别通篇》中说:"人好观图画者,图上所画,古之列人也。见列人之面,孰与观其言行?置之空壁,形容俱存,人不激劝者,不见言行也。古贤之遗文,竹帛之所载灿然,岂徒墙壁之画哉?"王充在此宣扬的显然是一种图像无用论,而文字能更好地反映古之圣贤的思想言行,所以优于图像。此后,西晋文学家陆机提出"宣物莫大于言,存形莫善于画"的观点,重新把语词与图像摆到了同等重要的位置上。然而,历史的趋势无可避免,像王充这样扬文字抑图像的观念在中国历史上始终占上风。到了魏晋南北朝时期,文字已彻底征服了图像。生活在当时的姚最叹息说:尽管在起源上图像先于文字,但"今莫不贵斯鸟迹,而贱彼龙文"。鸟迹者,文字也;龙文者,图像也。可见,当时的人们已普遍看重文字而轻视图像了。唐代的张彦远极力鼓吹图像的长处,在《历代名画记》一书中,他这样写道:"记传所以叙其事,不能载其容,赋颂有以咏其美,不能备其象,图画之制,所以兼之也。"当然,张彦远极力鼓吹图像的作用,主要考虑的还在道德层面,因为他觉得图像有比文字更为直观的扬道作用:"图画者,有国之鸿宝,理乱之纪纲。"可惜对张彦远的呼吁响应者甚少。一直到了宋代郑樵的出现,张彦远才算是找到了隔代知音。而且,作为识见不凡的史学家,郑樵对图像的长处和短处都有比前人更为深刻的体认。在《通志》一书中,郑樵首开"图谱"一略,主张图文互证,从而重建了将图像资料纳入史学框架的模式:"见书不见图,闻其声而不见其形;见图不见书,见其人不闻其语……后之学者离图即书,尚辞务说,故人亦难为学,学亦难为功。"(《通志》卷72,图谱1,志837)而且,郑樵还进一步指出,只重文字而轻图像的史学势必沦为虚学:"辞章虽富,如朝霞晚照,徒焜耀人耳目;义理虽深,如空谷寻声,靡所底止。二者殊途而同归,是皆从事于语言之末,而非为实学也。所以学术不及三代,又不及汉者,抑有由也。以图之学不传,则实学尽化为虚文矣。"(《通志》卷72,图谱1,志837)郑樵虽然在理论上强调了图像的重要性,可其传之后世的著作却仍以文字为重。这一点看似矛盾至极,实际上却是建立在对图像歧义性深刻考虑基础上的。据郑樵的自传性文字,不难看出他曾为《通志》制作了大量的插图,但考虑到此类图像被后人摹刻传承时,难免会走样失实,反而引起比文字更大的误解,因此他忍痛割爱,放弃了精心绘制的所有插图。[1] 到了现代,郑振铎先生有感于中国历史图像资料之匮

[1] 曹意强. 论图像证史的有效性与误区 [M]//曹意强,麦克尔·波德罗,等. 艺术史的视野:图像研究的理论、方法与意义. 杭州:中国美术学院出版社,2007:4-5.

乏，经过长时间的搜集，汇编出《中国历史参考图谱》一书。在该书的跋中，他这样写道："为什么我对插图那么重视呢？书籍中的插图，并不是装饰品，而是有其重要意义的。不必说地理、医药、工程等书，非图不明，就是文学、历史等书，图与文也是如鸟之双翼，互相辅助的……而历史书却正是需要插图最为迫切的。从自然环境、历史人物、历史事件、历史现象，到建筑、艺术、日常用品、衣冠制度，都是非图不明的。有了图，可以少说了多少说明，少了图便使读者有茫然之感。"① 然而，尽管在历史上有不少有识之士看到了图像的积极作用，但中国古代所谓"左图右史"、图文互证的传统却只可看作一种理想状态，它无法改变受文字支配的边缘性地位，正如鲁迅所说："古人'左图右史'，现在只剩下一句话，看不见真相了，宋元小说，有的是每页上图下说，却至今还有存留，就是所谓'出相'；明清以来，有卷头只画书中人物的，称为'绣像'。有画每画故事的，称为'全图'。那目的，大概是在诱引未读者购买，增加阅读者的兴趣和理解。"② 显然，这些所谓"出相""绣像""全图"之类的目的是为购买或阅读文字性文本服务的，其边缘性地位是无法否认的。

看来，在和语词的长期共存与竞争中，图像总是处于被贬抑的地位，中西概莫能外。这反映到叙事上，就表现出了以下三个特征：① 古今叙事作品多为文字性的，史诗、各类戏剧、历史著作、小说、传记、回忆录等构成了文化传统的主流；② 在叙事思维上，与语词相适应的时间性逻辑占了支配性的地位，这反映到叙事方式或叙事结构上就是明显的线性因果特征；③ 在电影产生之前，文化史上独立的、成熟的、完整的图像叙事作品很少，在文艺理论上也几乎没有对图像叙事的理论探讨，而且，一些故事性的图像总是对语词性的叙事文本趋之若鹜，以模仿或再现叙事文本为能事。

二、故事画：图像对文本的模仿

我们知道，语词在叙事这么一种精神行为中处于比图像更为优势的地位。

① 郑尔康. 郑振铎艺术考古文集 [M]. 北京：文物出版社，1988.
② 鲁迅. 连环图画琐谈 [M] //鲁迅. 鲁迅全集（第6卷）. 北京：人民文学出版社，1998.

语词构成话语，而话语构成文本①。可以说，在中西文化史上，文本都占了叙事作品的绝大多数，是叙事传统中的绝对主流。

亚里士多德、加布里埃尔·塔尔德等人认为，人是一种模仿性的生物，而模仿正是促使人类进行文化创造的根本性冲动。所谓模仿，按照塔尔德的说法就是："一个头脑对隔着一段距离的另一个头脑的作用，一个大脑上的表象在另一个感光灵敏的大脑皮层上产生的类似照相的复写。……我所谓的模仿就是这种类似于心际之间的照相术，无论这个过程是有意的还是无意的，被动的还是主动的。如果我们说，凡是两个活生生的人之间存在着某种社会关系，两者之间就存在着这个意义上的模仿（既可能是一人被另一人模仿，也可能是两人被其他人模仿，比如，一个人用相同的语言和另一个人交谈，那就是用原来就有的底片复制新的证据）。"② 在写完这些话后，塔尔德还作了这样一条注释："如果模仿的对象是自己，就可能是在同样的一个大脑里的复写，这是因为，模仿的两个分支记忆和习惯必须要和其他的记忆和习惯联系在一起才能够理解，我们所关心的模仿只能是这一种模仿。心理现象要用社会现象来解释，那是因为社会现象是从心理现象中产生出来的。"③ 可见，塔尔德是主张"泛模仿说"的，也就是说，模仿在社会和心理现象中是无处不在、无时不在的。塔尔德把被模仿者叫作"范本"，把模仿者叫作"副本"。模仿当然是有一定规律可循的，也就是塔尔德所谓的"模仿律"，而"模仿律"又可分为"逻辑模仿律"和"超逻辑模仿律"：前者是指"范本"成为模仿对象的内在逻辑规律，如和主流传统、先进技术越接近的发明越可能被模仿，地位最高、成就最大、距离最近的人以及目前最为模仿者所需要的事或物最容易成为模仿的对象；后者是指"范本"成为模仿对象的外在社会规律，如越是满足主导文化的成果，越容易成为模仿的对象。在模仿中，总是先有精神、思想上的模仿，然后才有物质、表象上的模仿，正如塔尔德所说："模仿在人身上的表现是从内心走向外表的。乍一看，一个民族或阶级模仿另一个民族或阶级时，首先是模仿其奢侈品和艺术，然后才迷恋上其爱好和文学、目的和思想，也就是其精神。然而，

① 文本（Texte）的本义是织物（Tissu），所以叙述的过程也就是一种类似于编织的过程。我们把语词"编织"成话语，再把话语"编织"成文本，这是把语词当作"编织"的基本材料。就图像而言，单幅图像当然无法"编织"，但如果是多幅图像，我们也可以进行类似的"编织"行为，所以瓦格纳（Peter Wagner）和米歇尔（W. J. T. Mitchell）等人有"图像文本"（iconotext，此乃艺术史家瓦格纳的新铸之词）的说法。由于本文考察的是作为单幅图像的故事画，所以这里的"文本"是与语词和话语对应的。
②③ 加布里埃尔·塔尔德. 模仿律［M］. 何道宽，译. 北京：中国人民大学出版社，2008.

事实刚好相反，16世纪，西班牙的时装之所以进入法国，那是因为在此之前西班牙文学的杰出成就已经压在我们头上。到了17世纪，法国的优势地位得以确立。法国文学君临欧洲，随后法国艺术和时装就走遍天下。15世纪，意大利虽然被征服并遭到蹂躏，可是它却用艺术和时装侵略我们，不过打头阵的还是他们令人惊叹的诗歌。究其原因，那是由于它的诗歌挖掘并转化了罗马帝国的文明，那是因为罗马文明是更加高雅、更有威望的文明，所以意大利征服了征服者。"① 尽管塔尔德把艺术和奢侈品并列而把文学和思想、精神并列的做法值得商榷，但当时文学（文本）高于艺术（图像）的地位却是不用怀疑的，因此图像对文本的模仿也是顺理成章、不可避免的。

模仿一般总是双向流动的，因为"互相模仿是人的普遍天性"②，"事事处处都被人模仿的个人已经不复存在。在诸多方面受到别人模仿的人，在某些方面也要模仿那些模仿他的人。由此可见，在普及的过程中，模仿变成了相互的模仿，形成了特化的过程"③。正因为如此，所以文化史上也存在不少文本模仿图像的情况。这主要表现在两个方面：① 某些叙事文本是直接受了图像的启发或根据图像而写成的；② 不少有创造性的叙事文本用线性、时间性的话语去模仿图像的"共时性"特征，以使其结构或形式达到某种空间效果（尤其是在一些现代或后现代小说中）。关于后者，我曾在《空间形式：现代小说的叙事结构》《时间性叙事媒介的空间表现》等文中作过探讨，此不赘述。关于前者，这里仅以"巴约挂毯"的例子略加阐述。著名的"巴约挂毯"其实是一件刺绣艺术品。"一般认为，这件图解了导致征服与诺曼底人胜利若干事件的史诗般的艺术品，是由征服者威廉的异母弟，巴约主教奥多（Bishop Odo of Bayeux）于1070—1080年间定制的。"④ "巴约挂毯并不是英格兰11世纪叙事性艺术的唯一实例，如果说这一时期教堂中没有叙事性的宗教雕刻，那么在世俗建筑中，却采用了叙事性雕刻，无疑还有叙事性绘画。"⑤ 在这么些叙事性艺术中，"巴约挂毯"之所以特别有名，是因为它凭着自己的"写实性"而成为后来许多文献记载的来源。正如有学者所指出的："从18世纪以来，史学家都以《巴

① 加布里埃尔·塔尔德. 模仿律 [M]. 何道宽, 译. 北京：中国人民大学出版社，2008：143-144.
② 加布里埃尔·塔尔德. 模仿律 [M]. 何道宽, 译. 北京：中国人民大学出版社，2008：173.
③ 加布里埃尔·塔尔德. 模仿律 [M]. 何道宽, 译. 北京：中国人民大学出版社，2008：167.
④ 乔治·扎内奇. 西方中世纪艺术史 [M]. 陈平, 译. 杭州：中国美术学院出版社，1994：279-280.
⑤ 乔治·扎内奇. 西方中世纪艺术史 [M]. 陈平, 译. 杭州：中国美术学院出版社，1994：287.

约挂毯》为史证,叙述诺曼底征服英国的情景。此挂毯绣绘了征服者威廉战胜英国时的70多个场面,从哈罗德访问法国开始,到英国在哈斯丁斯战役的溃败为止。对于哈罗德王的死因,现代叙述者的描述是他被一箭头刺穿眼睛致死,这个结论不是依据文献记载而是依据画面的一个场景得出的。画中可见一武士,正在把箭头从眼中拔出来,其上的铭文说'哈罗德王在此殉身'。这个故事于1100年初见于文字记载,而文字叙述可能源于对此图像的'读解'。然而,'哈罗德王在此殉身'的文字并不能消除画面的多义性,并不能证实从眼中拔箭的人物就是哈罗德,为什么不能是他右边翻身倒地的那个武士呢?如果我们不从视觉表现惯例的角度去考证《巴约挂毯》,那就只能停留在公说公有理、婆说婆有理的窘境。用双重连环的场景表现发生于同一事件中的两个不同时间的情节,乃是西方中世纪惯用的绘画叙述手段,因此,拔箭与倒地的武士描绘的是同一人物的两个阶段。"①

显然,文本模仿图像的情况在文化史上是比较少见的,艺术史上更多见的是图像模仿文本的情况。莱辛在《拉奥孔》的第五、第六章中专门探讨了雕刻家和诗人到底谁模仿了谁的问题。尽管莱辛宣称不能给出明确的结论,可他的倾向性还是非常明显:"就蛇把父亲和儿子缠在一起这一点来说,不是诗人模仿了艺术家,就是艺术家模仿了诗人,二者必居其一,而后一种可能性显得较大。"② 利奥塔说得好:"对于文本来说,最重要的不在于它的意义,而在于它之所为和它之所激发。它之所为即它所包含和传递的影响力。它之所激发即使这种潜在的能量完全转化为其他事物——其他文本、绘画、图片、影片、政治行动、决策、性高潮、反抗行为、经济上的进取心等。"③ 事实上,艺术史上的很多故事画正是文本"之所激发"。下面,我将以西方艺术史上的有关情况对此加以阐明④。

古希腊是西方艺术史上的黄金时代,那时的建筑、雕塑和绘画都以其风格上"高贵的单纯,静穆的伟大"而成为典范,成为后来艺术家模仿的对象。在

① 曹意强. 论图像证史的有效性与误区 [M] //曹意强,麦克尔·波德罗,等. 艺术史的视野:图像研究的理论、方法与意义. 杭州:中国美术学院出版社,2007:13.
② 莱辛. 拉奥孔 [M] //朱光潜. 朱光潜全集(第17卷). 合肥:安徽教育出版社,1989:51.
③ 道格拉斯·凯尔纳,斯蒂文·贝斯特. 后现代理论:批判性的质疑 [M]. 张志斌,译. 北京:中央编译出版社,1999:192.
④ 在我们中国,尽管图像与文字相比处于边缘性的地位,但图像模仿文字的现象似乎并不明显,所以艺术史上并没有出现故事画特别繁盛的现象。要把这种情况出现的原因说清楚,不是一件容易的事,笔者也许以后会另外撰文,对此及相关问题进行探讨,这里不拟深究。

今天看来，古希腊似乎是一个图像支配一切的时代，文学作品似乎是像图像一样被"看"的，甚至理论和观念也是被"看"出来的。有学者认为："虽然古希腊悲剧在今天更多的是作为文学作品来阅读和朗诵，但它们最初的确是被像雕塑和绘画一样来看的。海德格尔注意到，在古希腊，戏剧（theaomai）一词同理论（theoria）一词有着共同的词根，意为'全神贯注地观看、观赏'。剧场（theatron）一词的意思是'观看的地方'。"① 雅克·德里达甚至认为："在其希腊文化的谱系中，欧洲观念的整个历史，欧洲语言中观念（idein, eidos, idea）一词的整个语义学，如我们所知——如我们所见，是将看和知联系在一起的。"② 这种"看"法听起来似乎颇有道理，但并不符合实情。事实上，古希腊人已经形成了非常严密的理性体系，从而开了"逻各斯中心主义"的先河；而这一切，是和他们发明的字母系统分不开的。众所周知，具有图画特征的象形文字"具有一个共同特征：它们所代表的或者是语词（mot），或者说音节（syllabe）。因此，阅读或书写其中任何一种文字，都必须通晓大量的符号或字"，而"字母系统（alphabet）的功能全然不同。原则上只要使用约 30 个字母（在不同的字母系统中，字母的数量是不同的，但一般不会超过 30 个），就应该能够写出所有的语词。……因此，有些人认为，一直要到字母问世，一般民众才有可能识字问学"③。借鉴从北方传入的印度—亚利安语，"希腊人做出了一项简单的发明，就是用字母代替元音。元音一旦加入腓尼基人的辅音系统，就形成了一种便于使用的书写体系，这种体系在西方一直保持不变地沿用至今"④。"公元前 5 世纪左右，希腊字母系统业已确立，其中 17 个是辅音字母，7 个是元音字母。"⑤ 应该承认，希腊字母系统的确立，给西方文化带来的变化是革命性的。"希腊字母不仅是新的交流方式，而且它加工信息的方式极其有效，这给语言带来的革命性变化不啻今天的电脑。文字以字母表现，这是一种'方便用户'的系统，因为这无须像楔形文字等表意系统那样需要上千种

① 耿幼壮. 视觉、躯体、文本：古希腊艺术问题 [M] //耿幼壮. 破碎的痕迹：重读西方艺术史. 北京：中国人民大学出版社, 2005: 24.
② Jacques D. The truth in painting [M]. Chicago: The University of Chicago Press, 1993.
③ Georges J. 文字与书写：思想的符号 [M]. 曹锦清, 马振聘, 译. 上海：上海书店出版社, 2001: 52.
④ 伦纳德·史莱因. 艺术与物理学：时空和光的艺术观与物理观 [M]. 暴永宁, 吴伯泽, 译. 长春：吉林人民出版社, 2001: 19.
⑤ Georges J. 文字与书写：思想的符号 [M]. 曹锦清, 马振聘, 译. 上海：上海书店出版社, 2001: 62.

形状。希腊文字只使用 24 个字母。当把这些符号一个个按特定顺序横着连成一串时，就形成了可以破译的代码，这样，最常见的形状就被赋予了记录和传递信息的功能，而且执行起来相对比较容易。"① 而且，希腊字母的好处还不止于此："从另一个方面来讲，字母表是出现在人类文明中的最早的抽象艺术形式。当各个字母的实际形状同当初这些形状可能代表的事物脱离关系后，字母表的抽象性质便极可能潜移默化地促成使用者进行抽象思维。表意文字从根本上来说是图画，图画则可能包含若干套重叠在一起的概念。字母则不然，它们排除了这类概念，变成了词，连成了句，而词句的含义则取决于前后顺序。从表意系统变成线性代码，从一图多意的夹缠中解脱出来，这加强了人们认为事物按顺序鱼贯相接的观念。因此，字母系统也就在不知不觉中将因果观带进了使用者的思考过程。"② "众多古希腊人长时间反复使用字母文化的结果，很有助于理解事物的抽象化、线性化和连续化。"③ 由于"希腊字母不仅是科普特文、亚美尼亚文和格鲁吉亚文等复杂的字母系统的先驱，也是拉丁字母系统的源头——换言之，是今日西方世界字母系统的源头"④，所以"抽象化、线性化和连续化"也就成了此后西方文化的典型特征。总之，从上面的论述中不难看出：是字母系统而非图像系统促成了古希腊人理性的形成，从而导致他们抽象思维的特别发达。由此看来，把古希腊文化建基于图像性的"看"上，是站不住脚的。

既然整个文化大厦都建基于字母系统之上，那么在古希腊艺术中，是否存在图像对文本的模仿呢？通过具体考察，我们认为答案是肯定的。

根据一些艺术史家和人类学家的研究，我们知道原始艺术主要是写实性的。格罗塞说得好："原始的造型艺术在材料和形式上都是完全模仿自然的。除去少数的例外，都从自然的及人为的环境中选择对象，同时用有限的工具写得尽其自然。……原始造型艺术的主要特征，就是在这种对生命的真实和粗率

① 伦纳德·史莱因. 艺术与物理学：时空和光的艺术观与物理观 [M]. 暴永宁，吴伯泽，译. 长春：吉林人民出版社，2001：19.
② 伦纳德·史莱因. 艺术与物理学：时空与光的艺术观与物理观 [M]. 暴永宁，吴伯泽，译. 长春：吉林人民出版社，2001：19-20.
③ 伦纳德·史莱因. 艺术与物理学：时空与光的艺术观与物理观 [M]. 暴永宁，吴伯泽，译. 长春：吉林人民出版社，2001：20.
④ Georges J. 文字与书写：思想的符号 [M]. 曹锦清，马振聘，译. 上海：上海书店出版社，2001：63.

合于一体。"① 但到了古希腊时期，艺术的题材范围有所扩大，也就是说，古希腊艺术模仿的已不仅仅是"自然的及人为的环境中"的对象，而且包括精神产品。"希腊雕刻选择题材和希腊的其他艺术部门一样，主要有两个范围：一方面是瑰丽多彩的希腊神话，包括神祇的美妙传说和英雄们的勇敢业绩；另一方面是反映时代风俗的日常生活，有竞技的运动员、战斗的勇士、挈带着儿童的妇女和伫立于墓前的哀悼者等。重大战役和历史性事件在埃及、亚述以及后来在罗马的艺术中占有显赫而重要的地位，但在希腊艺术中却很少有直截了当的表现；通常是用神话里的战斗场面来暗示，例如用神祇和巨人，希腊人和阿玛宗人或者勒庇底人和堪陀儿的战斗场面来间接表现。"② 不难看出，在希腊艺术中，模仿神话和传说远比直接模仿自然和生活重要③，哪怕是记载现实中发生的"重大战役和历史性事件"，古希腊人也是"用神话里的战斗场面来暗示"的。在"希腊最早的历史艺术作品——基普塞洛斯的箱子"上，就"描绘有许多源自于传说和神话的形象"，而且，描绘者为了消除图像的歧义，还把"所有人物的名字都写在一旁以传达清晰的信息"④。当时最著名的作品是荷马的两部史诗《伊利亚特》《奥德赛》以及赫西俄德的《神谱》，它们成了艺术家模仿的重要对象。"不少古希腊瓶画就与荷马的史诗《伊利亚特》和《奥德赛》有很充分的联系"⑤，而且，"在一些很早期的叙述性希腊艺术品中就已经出现了

① 格罗塞. 艺术的起源 [M]. 蔡慕晖，译. 北京：商务印书馆，1984：144-145.
② 吉塞拉·里克特. 希腊艺术手册 [M]. 李本正，范景中，译. 杭州：中国美术学院出版社，1989：2.
③ 应该认识到，尽管在古希腊艺术中模仿神话和传说的重要性超过了直接模仿自然和生活，但作为西方艺术史上的黄金时代，其艺术中的写实性图像也非常发达。如著名的宙克西斯与巴尔拉修比赛的故事，"故事是这样的：宙克西斯画了一些葡萄，几只麻雀飞来啄葡萄。后来，巴尔拉修邀请宙克西斯一起到他的画室，在那里，他会向宙克西斯显示他能够做类似的事情。到了画室，巴尔拉修请宙克西斯把他画上的遮布拿开，然而遮布是画上去的。宙克西斯承认巴尔拉修比他高明：'我骗过了麻雀，但你却骗过了我。'"（恩斯特·克里斯，奥托·库尔茨. 艺术家的传奇 [M]. 潘耀珠，译. 杭州：中国美术学院出版社，1990：53.）类似的还有"神话式的艺术家"——代达罗斯的故事："一天晚上，赫拉克勒斯看到代达罗斯为自己作的雕像如此逼真，以至于他向雕像扔了一块石头。"（同上第56页）为了更好地模仿自然和再现生活，古希腊人甚至发明了透视法，正如吉塞拉·里克特所指出的："在公元前5世纪，逐渐发展了更具自然主义特色的手段。透视缩短以及尝试性的透视画法均被采用。将近该世纪末，第三度的再现得到进一步发展，色彩开始被混合，开始使形状具有立体感。由于这些变化，产生了公元前4世纪及其后各世纪的各现实主义流派。"（吉塞拉·里克特. 希腊艺术手册 [M]. 李本正，范景中，译. 杭州：中国美术学院出版社，1989：134-135.）当然，古希腊人从来没有像他们的文艺复兴继承者那样精确地掌握焦点透视的具体技法，但其探索之功更值得肯定，对后来产生了难以估量的重要影响。
④ A.S. 默里. 古希腊雕塑史：从早期到菲迪亚斯时代 [M]. 张铨，孙志刚，刘寒清，译. 南京：江苏美术出版社，2007：33.
⑤ 丁宁. 绵延之维：走向艺术史哲学 [M]. 北京：生活·读书·新知三联书店，1997：223.

特洛伊陷落的故事"①，像奥德修斯的故事、赫拉克勒斯的故事等，均为艺术家经常选用的题材。对此，美国艺术史家萨拉·柯耐尔这样写道：

> 描绘人的活动场面的冲动也同样导致希腊人——不同于所有古代民族——把他们的神话从超自然的神灵反抗自然法则的故事转变成富于戏剧性的记叙，在这里神的行为和人的行为一样。如我们在浮雕《国王纳拉姆辛胜利石柱》中看到的，近东产生了叙述性艺术的范例，但是在古希腊人之前没有人如此重视人的行动；由此产生的叙述性艺术完全摆脱了等级制的象征主义。它的内容已经成为希腊人圣经的荷马时期的神话和传说；《佛朗梭瓦瓶》描绘了《伊利亚特》中的英雄阿喀琉斯生活的情节。荷马的两部伟大史诗《伊利亚特》和《奥德赛》为瓶画提供了大量素材；这些题材也被后来的古典时期画家所用，并且成为西方美术古典传统的一部分，因为它们提供了富于戏剧性构图的美学感染力，尤其是结合了人类英雄主义和道德行为的价值。②

也就是说，古希腊艺术是一种人性化的艺术，但由于在古希腊人的观念中，"神的行为和人的行为一样"，所以他们除了创作直接描绘"人的行为"的作品之外，更多的是创作以神性来表现人性的作品。此外，古希腊时期戏剧非常盛行，所以当时的艺术作品也有刻意模仿戏剧的倾向。卡宾特在《古希腊艺术的美学基础》一书中说得好："波利克雷图斯（古希腊著名的雕刻家）艺术的最清晰注释可以在巴凯里德斯的抒情诗歌和索福克勒斯的戏剧中找到。"③ 斯皮威甚至给出了辨别这种艺术"戏剧性"的方法："在最为一般的意义上，对古希腊艺术中'戏剧性'的辨别就依赖于一种印象主义的判断：在一给定场景中的人物凝结在动作的模仿中。"④

尤为重要的是古希腊叙事性艺术作品的叙述方式本身，这种叙述方式要求其预设的观者对相关的传说和神话要相当熟悉；而且，由于古希腊人常有"用

① 马克·D. 富勒顿. 希腊艺术 [M]. 李娜，谢瑞贞，译. 北京：中国建筑工业出版社，2004：97.
② 萨拉·柯耐尔. 西方美术风格演变史 [M]. 欧阳英，樊小明，译. 杭州：中国美术学院出版社，1992：10.
③ Rhys C. The aesthetic basis of greek art: an introduction to Greek art [M]. Bloomington: Indiana University Press，1959：90.
④ Nigel S. Greek art [M]. London: Phaidon，1997：227.

神话寓指历史"的倾向，所以其预设观者还必须对古希腊的历史相当了解，好在希罗多德的《历史》、修昔底德的《伯罗奔尼撒战争史》等历史文本提供了这样的可能性。正如有学者所指出的，我们可以对古希腊艺术作品做两种理解：一种是"广义"的理解，即将它们"看作对古希腊历史进步、文化传统和公众价值观的一种反映"；另一种是"狭义"的理解，"即把艺术作品看作由历史事件所决定的、或代表着某次历史事件"。"狭义"的理解很有吸引力，但也很危险。"这种危险并不是说这种理解方法是错误的，而是说，当某件作品有多重含义的时候，按照'狭义'理解方法，人们就会对作品的含义有所取舍或有所选择，这种容易导致片面理解。有四点需要人们注意：第一，神话题材是一种间接、广泛地讲述史实的方法。第二，对于神话和史实的区分，希腊人远没有我们现代人区分界限那么严格。第三，希腊艺术确实表现了某些历史事件，不过直到后来才开始变得普遍。第四，也是最重要的一点，不管是史实本身，还是通过神话对事件进行的暗喻，都是艺术品的欣赏者脑子中对艺术品的解读。"① 这种"解读"当然对欣赏者提出了很高的要求，它必须诉诸其他媒介的帮助，这就决定了古希腊艺术叙事必须以语词叙事为基础，也就是说，它们说起来只是一些建立在叙事文本之上的叙事性图像。古希腊艺术的叙述方式非常丰富，像我在《图像叙事：空间的时间化》一文中总结的单幅图像叙事的三种方式——单一场景叙述、纲要式叙述与循环式叙述——在古希腊艺术中都可以找到典型的例子。"这种叙述要求欣赏者对作品题材本身必须相当的熟悉，因此能够理解城邦中假定的文化相似性。因为神话只是间接地反映历史，神话故事中的人物和内容也通常间接地和历史事件相联系。叙述本身只是一个结构，结构的内容要素都在欣赏者的脑子里。"② 总之，"只有当欣赏者具备了相当的背景知识，古典和早期的希腊艺术才会在欣赏者的眼中和大脑中产生意义"③。要获得这些丰富的背景知识，当然主要靠的是文本。而当时能欣赏艺术的希腊人都具备这样的知识，所以他们都能理解这样的叙事性图像。正因为如此，所以另外一种让人更容易理解图像叙事的叫作"连续性叙述"的方式很晚才产生，"在罗马和基督教时期变得普遍，但其植根于希腊艺术"。"连续性叙述方式直到较晚才开始变得流

① 马克·D. 富勒顿. 希腊艺术 [M]. 李娜，谢瑞贞，译. 北京：中国建筑工业出版社，2004：88.
② 马克·D. 富勒顿. 希腊艺术 [M]. 李娜，谢瑞贞，译. 北京：中国建筑工业出版社，2004：97-98.
③ 马克·D. 富勒顿. 希腊艺术 [M]. 李娜，谢瑞贞，译. 北京：中国建筑工业出版社，2004：107.

行，可能只是因为人们对这种方式的需求不是很强烈。"①

古希腊艺术把它的基本精神传给了古罗马。"对希腊化东方的征服导致罗马全盘接受包括神话在内的希腊文化。罗马以前与意大利的希腊殖民地的接触并没有这么大的影响；因为共和国罗马不信任文雅讲究的文明，认为它是软弱的标志。但是在奥古斯都时期罗马已经能够充分欣赏希腊各个阶段的艺术和建筑了。从东方战役中获得的战利品和希腊艺术在罗马泛滥达一个世纪之久；罗马人如今变成希腊艺术的热心收藏者并且促进了希腊艺术的罗马复制品的活跃贸易。"② 总之，古罗马人继承了古希腊艺术创造的一些基本范式并把它们加以发扬。随后，随着基督教的兴起、传播和扎根，历史进入了漫长的中世纪。在意大利人文主义者的眼中，中世纪是所谓的"黑暗世纪"——"文艺复兴把整个中世纪历史看作两个黄金时期之间野蛮状态的黑暗时期"③，这一看法长期以来一直被学者们视为正统观点。但随着研究的深入，人们逐渐发现："中世纪并不像我们想象的那样黑暗，那样停滞不前，文艺复兴也不像我们所想的那样光明，那样发展迅猛。中世纪展示了活力、色彩和变化，展示了对知识和美的热切探求，展示了在艺术、文学和教育等方面富于创造力的成就。"④ 而且，中世纪还是"把西方文明从罗马文明改变成欧洲文明的两种组织——修道院制度和封建制度的孕育时期。修道院和城堡同步发展并且互相独立，一个是宗教文化中心，是过去的保存者和未来的希望，另一个是现时代的维护者，是经济和政治生活的中心和堡垒"⑤。可以说，中世纪艺术展示了与古希腊艺术很不相同的另一种范式。那么，在中世纪，图像与文本间存在的是一种什么关系呢？

有学者经过研究后得出结论："不同于后来的 15 世纪文艺复兴，整个中世纪文化的统一性建立在严谨的写作之上，这使中世纪文化成为真正意义上的文本文化。当然，这里的写作不仅是指书写行为，而且也是指制约这一行为并使其得以实现的复杂条件和环境，即文化实践。但无论在哪一种意义上，作为基

① 马克·D. 富勒顿. 希腊艺术 [M]. 李娜，谢瑞贞，译. 北京：中国建筑工业出版社，2004：107.
② 萨拉·柯耐尔. 西方美术风格演变史 [M]. 欧阳英，樊小明，译. 杭州：中国美术学院出版社，1992：17-18.
③ 萨拉·柯耐尔. 西方美术风格演变史 [M]. 欧阳英，樊小明，译. 杭州：中国美术学院出版社，1992：30.
④ Charles H H. The renaissance of the twelfth century [M]. Cambridge: Harvard University Press, 1927.
⑤ 萨拉·柯耐尔. 西方美术风格演变史 [M]. 欧阳英，樊小明，译. 杭州：中国美术学院出版社，1992：30.

督教思想完整理论体系的经院哲学都是中世纪写作的最高形式。"① 经院哲学家是中世纪文化的主要创造者、传播者和阐释者,"对于经院哲学家来说,无论是分析还是综合,目的都是一样的,即展示信仰本身。因此,写作同思维一样,不过是一种技艺,一种精神练习,一种认识游戏。这样,虽然逻辑同语法、修辞一起成为经院哲学家的主要工具(这就是为什么他们又被称为逻辑学家的原因),但对于经院哲学家来说,辩证逻辑作为一种艺术首先是词语的艺术,其次才是论证的艺术。因此它主要与思想的呈现有关,以区别于一切与现实的再现有关的艺术;后者的对象才是真实的事物。当然,词与物都能展现真理,但对于经院哲学家而言,词是第一位的。这也就是说,他们关心的首先是词语本身。用现代语言来说,他们关心的是语言的能指而不是所指"②。既然在中世纪语词和文本高于一切,那么,这种观念必然会影响到当时的文艺创作:"就中世纪文化而言,在书写和形象之间有着一种较其他时代远为密切的关系。概括而言,它们之间的联结即是建立在统一的文本写作、阅读、阐释和接受之上的中世纪的主知主义(intellectualism)。"③ 在中世纪,语法学是最重要的学科:"语法学不只是众多学科中的一种,它加以一种本质上的构成功能,从而使某种阅读能力和文字文化本身的形成成为可能。通过语法话语而限定的或构成的文本对象和通过学科的制度化实践而起作用和复制的社会联系在中世纪文化中到处可见。作为基督教与古典抄本和经典文本的文化,中世纪文化根本就是以文本和语法的(在这个词的中世纪意义上)方式构成的。"④ 当然,"这并不是说中世纪艺术是依据语法学而创作的,但中世纪艺术(不仅是与语言更为接近的音乐,而且包括所有的视觉艺术)的确形成了并遵循着一种更为严格的'语言'规则"⑤。在这种观念和写作规则的影响下,中世纪艺术的文本特征非常明显。"中世纪艺术的最高成就——哥特式大教堂——从一开始就被视为一

① 耿幼壮. 神圣的符号学:经院哲学写作与中世纪的文学和艺术[M]//耿幼壮. 破碎的痕迹:重读西方艺术史. 北京:中国人民大学出版社,2005:36.
② 耿幼壮. 神圣的符号学:经院哲学写作与中世纪的文学和艺术[M]//耿幼壮. 破碎的痕迹:重读西方艺术史. 北京:中国人民大学出版社,2005:40.
③ 耿幼壮. 神圣的符号学:经院哲学写作与中世纪的文学和艺术[M]//耿幼壮. 破碎的痕迹:重读西方艺术史. 北京:中国人民大学出版社,2005:41.
④ Matin I. The making of textual culture [M]. Cambridge:Cambridge University Press,1927.
⑤ 耿幼壮. 神圣的符号学:经院哲学写作与中世纪的文学和艺术[M]//耿幼壮. 破碎的痕迹:重读西方艺术史. 北京:中国人民大学出版社,2005:42.

本书。"① 之所以如此，是因为中世纪人相信"对世界的知觉是对符号的知觉，尽管它是通过眼睛来实现的"②。"就视觉艺术而言，中世纪艺术家将形象视作词语的补充和说明显然与此有直接的联系。一方面，在中世纪艺术中，视觉形象在很大程度上就是以向不能阅读的人们传达基督的词语为目的。就意义的产生和理解而言，视觉形象的系列性也就较其本身的鲜明和准确更为重要。因此，视觉形象往往被以一种类似于象形文字的、图形的或文字符号的句法结构加以组织和安排。另一方面，由于形象的视觉冲击力量不被视作视觉艺术的主要手段和目的，形象的准确性（就对视觉而言）也就不再被加以考虑。事实上，中世纪艺术家常常是有意地使形象变形，以凸显其意指的含义。因此，中世纪绘画中的人物是不受视觉比例和透视规则限制的，或更正确地说，他们服从的不是视觉的比例和透视规则，而是一种书写的句法规则。"③ 中世纪艺术不求鲜明、准确，也不追求"形象的视觉冲击力"，而且，"绘画中的人物是不受视觉比例和透视规则限制的"，由于注重"视觉形象的系列性"，所以其图像的叙事功能大大加强，这比较明显地体现在作为中世纪绘画主要形式之一的教堂彩绘画中。教堂彩绘画属于宗教画的一种，多为叙事性的，其图像模仿的文本是《圣经》，且受到《圣经》强有力的控制。例如，著名的坎特伯雷大教堂东窗的玻璃画，就"能充分说明关于欧洲基督教艺术中的图像所受到的控制"④。画的中央方框描绘的是耶稣受难图，方框周围是四幅较小的半圆形玻璃画，分别描绘"圣经"中的有关场景。诺曼·布列逊认为："在这些场景并置背后有着一种理性思考。"⑤ 在此，"'圣经'决定了主文本，《福音》穿过画幅中心，《旧约》穿过半圆形的四页饰"⑥。当然，这一组图像也作为"图像本身"存在，但"'圣经'的文本先它而在又是它所依赖的"⑦。总之，"尽管图像作为独立文

① 耿幼壮. 神圣的符号学：经院哲学写作与中世纪的文学和艺术 [M] //耿幼壮. 破碎的痕迹：重读西方艺术史. 北京：中国人民大学出版社，2005：44.
② Wendy S. The colors of rhetoric: problems in the relation between modern literature and painting [M]. Chicago: The University of Chicago Press，1982：34.
③ 耿幼壮. 神圣的符号学：经院哲学写作与中世纪的文学和艺术 [M] //耿幼壮. 破碎的痕迹：重读西方艺术史. 北京：中国人民大学出版社，2005：48-49.
④⑤ 诺曼·布列逊. 语词与图像：旧王政时期的法国绘画 [M]. 王之光，译. 杭州：中国美术学院出版社，2001：1.
⑥ 诺曼·布列逊. 语词与图像：旧王政时期的法国绘画 [M]. 王之光，译. 杭州：中国美术学院出版社，2001：4.
⑦ 诺曼·布列逊. 语词与图像：旧王政时期的法国绘画 [M]. 王之光，译. 杭州：中国美术学院出版社，2001：7.

本站住了脚,却并没有跳出文本本身"①。

此外,中世纪还存在一种特殊的图—文互文关系:文本周围常常饰以图像,而且文本的首字母常常被设计成图像。"福音书著者肖像通常用边框框起来,并穿插以小型的叙事性的场景,这些小场景偶尔画在首字母之内。"② "一个最明显的例子就是大写字母'T',对于基督徒来说,它很自然地就同十字架上的基督的形象联系在一起了。"③ 这种图像与文本的关系更经常地出现在当时的书籍插图中。"书籍插图或小型绘画并不是中世纪的发明……但是,只有在中世纪,书籍插图才真正成为一种独立的艺术形式。""对于我们来说,中世纪书籍插图的真正价值在于,它展现了一种艺术想象力和一种同时由文字和视觉形象构成的叙事方式。""不过,毫无疑问的是,不管中世纪插图艺术家多么巧妙地将绘画和词语结合在一起,在整个中世纪的书籍插图艺术中,形象是服从于文字,描绘是服从于书写的。"④ 正如奥托·佩希特所指出的:在中世纪书籍插图中,"绘画因素(即构图)的结合和并置明显源自语言的句法——思维系列的以文字方式构成的结构。它们是作为词语陈述而'书写的'绘画,因而,它们需要通过'阅读'而不是简单地观看来加以理解"⑤。更有甚者,在许多中世纪的宗教画——祭坛画、多折画和"虔敬画"中,圣徒们正把书展开在面前读,远看似乎书上写有文字,近看却发现只有杠杠,"就像是小孩子在学校里画出来的那种小杠杠"。由此可见,当时的画家和观者可能都不识字,"所以重要的不是文字传递的信息,而是文字的'形'。本质上,文字的'形'象征了一种伟大的力量,那些圣言的代表通过文字的'形',而获得合法性"⑥。看来,中世纪艺术中文本对图像的影响,实在是可以称得上前无古人、后无来者了。

文艺复兴是西方艺术史上在古希腊之后的又一个伟大时代。乔托、米开朗

① 诺曼·布列逊. 语词与图像:旧王政时期的法国绘画[M]. 王之光,译. 杭州:中国美术学院出版社,2001:5.
② 乔治·扎内奇. 西方中世纪艺术史[M]. 陈平,译. 杭州:中国美术学院出版社,1994:105 - 106.
③ 耿幼壮. 神圣的符号学:经院哲学写作与中世纪的文学和艺术[M]//耿幼壮. 破碎的痕迹:重读西方艺术史. 北京:中国人民大学出版社,2005:51.
④ 耿幼壮. 神圣的符号学:经院哲学写作与中世纪的文学和艺术[M]//耿幼壮. 破碎的痕迹:重读西方艺术史. 北京:中国人民大学出版社,2005:51 - 52.
⑤ Otto P. Books illustration in the middle ages [M]. Oxford: Oxford University Press, 1986: 173.
⑥ 达尼埃尔·阿拉斯. 绘画史事[M]. 孙凯,译. 北京:北京大学出版社,2007:97 - 98.

琪罗、达·芬奇、拉斐尔、提香、波提切利、乔尔乔内、鲁本斯等人都是艺术史上熠熠生辉的名字，他们创作出了大量著名的故事画。之所以如此，是因为"那时候，故事画是公认为绘画中最高的一门"，"文艺复兴的一个代表人物阿尔培尔谛（L. B. Alberti）在《画论》（Della Pittura）里，就推崇故事画是画家'最伟大、最尖端'（Grandissima，summa）的作品"①。按照阿尔培尔谛的说法，"艺术品首先及最重要的任务就是描述一个故事（story）。这个故事得选自权威的文学资料，而不管是神圣的还是世俗的资料。艺术作品应该以尽可能令人信服和富有表现力的方法再现《圣经》、圣书中的历史或古典史、神话或传说中的某个事件"②。在17世纪时的荷兰共和国，著名画家伦勃朗的学生塞谬尔·凡·侯克斯特拉登（Samuel van Hoogstraten，1627—1678）在其关于绘画的论文中对绘画的类型作了一个划分："他将那些'表现理性人物的最高贵行为和意图'的历史画排在'第三也是最高等级'。而描写'小场景'（cabinet pieces）的画被排在第二等级，这类画主要是描写从田园浪漫风情到喜剧场景的小型作品，包括现在的风景画和风俗画。排在最低等级的是静物画，它是'军队中的步兵'。被凡·曼德认为卖不出好价钱的肖像画，没有列入上述几个类型，一方面因为它在描摹生活时过于直接，不像历史画那样充满了艺术家的想象；另一方面，像历史画一样，肖像画中的人物往往具有引导范型的功能。"③总之，文艺复兴时期的人们普遍认为"文学优先于视觉艺术"，"文学之所以优先有几条理由，其一是艺术还没有一种完全为世人所知的古典理论。所以，诗歌和修辞学理论被用来作为视觉艺术的指导原理"④。更有甚者，"有些画家自己写诗并创作了一些剧本。从15世纪开始，荷兰的艺术家往往会依附于当地的文艺团体，这些团体被称为修辞学会。这些因精通古典修辞学而著称的业余作家创作的剧本和诗歌有以下三种类型：宗教讽喻、言情的、喜剧的。他们的许多作品都是昙花一现，只在某些特殊的场合才有价值，但是资料也显示，在修辞学上他们的表现也将文学技巧发展到了一个很高的水平。从整个17

① 钱钟书. 读《拉奥孔》[M]//钱钟书. 钱钟书论学文选（第6卷）. 广州：花城出版社，1990：75.
② 比亚洛斯托基. 图像志[M]//曹意强，麦克尔·波德罗，等. 艺术史的视野：图像研究的理论、方法与意义. 杭州：中国美术学院出版社，2007：321.
③ 马里特·威斯特曼. 荷兰共和国艺术（1585~1718年）[M]. 张永俊，金菊，译. 北京：中国建筑工业出版社，2008：64-65.
④ 比亚洛斯托基. 图像志[M]//曹意强，麦克尔·波德罗，等. 艺术史的视野：图像研究的理论、方法与意义. 杭州：中国美术学院出版社，2007：321.

世纪的进程来看,文学和戏剧的生产逐渐成为了职业作家和戏剧演员的专职,修辞学会则在慢慢退出舞台。尽管许多画家依然属于修辞学会,尤其是哈勒姆的画家,但是一些画家在画中取笑这些修辞学家,诗人也在其诗中奚落他们。对修辞学家们的这些过时的形象的描绘表明,画家们是跟得上文学发展的脚步的。此外,写过论艺术的专著的画家们,如凡·曼德和凡·德·维勒,经常把绘画比喻成作诗,并与古代文学理论和意大利艺术理论做比较"[1]。既然有了和文学密切联系的观念,也就必然会出现体现这种观念的艺术创作,这是文艺复兴时期故事画繁荣的根本原因。因此,"到了 17 世纪,图画形式对文学主题的忠实成了视觉艺术作品的最受珍视的特质之一"[2]。"与文学类型相关的是言语和修辞模式。悲剧文学中特别注重运用正式的修辞模式和理想化的人物形象来表现重大事件。历史画中也有对这些主题和修辞方法的相应运用,例如,历史画一般(当然不总是这样)都比其他类型的画要大一些。在 1593 年创作的描绘特洛伊战争的《珀琉斯和西蒂斯的婚礼》(*The Wedding of Peleus and Thetis*)时,科尼利斯·科尼利厄斯把众神描绘成一丝不挂的肌肉发达的男人和肌肤柔软的女人,他们摆着各种各样的姿势。他们那完美的、崇高的躯体与他们的不朽的本质是相配的,也和他们所见证的这个不详的事件相符。"[3] 可见,在文艺复兴时期,除了《圣经》这一宗教性文本,希腊神话也重新燃起了画家们的热情。当然,这不是个别行为,而是和一个整体运动分不开的。"在文艺复兴时期,希腊神话的编写工作被重新拾起,荷马、赫西俄德、菲洛斯特拉托斯和他们的作品都受到了关注,并且,文艺复兴时期的学者们渊博的学识使得对古代神话的比较研究也得到了发展。"[4] 1578 年,法国学者德·维热奈尔出版了一本公元前 3 世纪用希腊语写成的文集的译本——《菲洛斯特拉托斯的画像或图画》,书后还附有对神话题材壁画的精彩描述,书中还有评注,其博学的评注"等于重建了古希腊人的多神教世界","这些由菲洛斯特拉托斯作画、维

[1] 马里特·威斯特曼. 荷兰共和国艺术(1585~1718 年)[M]. 张永俊,金菊,译. 北京:中国建筑工业出版社,2008:62-63.
[2] 比亚洛斯托基. 图像志[M]//曹意强,麦克尔·波德罗,等. 艺术史的视野:图像研究的理论、方法与意义. 杭州:中国美术学院出版社,2007:321.
[3] 马里特·威斯特曼. 荷兰共和国艺术(1585~1718 年)[M]. 张永俊,金菊,译. 北京:中国建筑工业出版社,2008:65-66.
[4] 马可·富马罗利,弗郎索瓦·勒布莱特. 100 名画:古希腊罗马神话[M]. 王珺,译. 桂林:广西师范大学出版社,2007:9.

热奈尔做了篇幅很长的评注的'图画'中一幅题为《安德里亚人》，表现了安德里亚岛上一次酒神节的情景。画家提香从希腊语文本中获得了灵感，画出了他最著名的一幅画，足以与菲洛斯特拉托斯描述的希腊无名氏画家相媲美"①。众所周知，提香的这幅"从希腊语文本中获得了灵感"的绘画作品叫作《安德里亚人的酒宴》。在文艺复兴这一艺术史上的黄金时期，提香度过了漫长而又多产的一生，这位画家有一种"对戏剧性与激烈运动的爱好"②，除了《安德里亚人的酒宴》这一名作之外，他的《维纳斯的崇拜》《巴科斯与阿里阿德涅》以及《欧罗巴的劫夺》等绘画作品，都是模仿古希腊神话文本而创作出来的。不仅提香，当时以及后来的很多画家都从维热奈尔的这本书中得到启示从而创作出了伟大的艺术作品，正像有学者所指出的："维热奈尔的《画像》中其他的神话故事情节启发了枫丹白露画派的画家和雕刻家，甚至启发了后来的画家鲁本斯和普桑。"③ 1604 年，卡略尔·凡·曼德出版了第一部论述尼德兰绘画和画家的论著《画家之书》。"凡·曼德的这部著作由三部分构成：第一是以诗歌形式写成的导论，向青年画家介绍绘画的流派和技法；第二是意大利、德国和尼德兰艺术家的散文体传记；第三是对最著名的古代文学作品之一——古罗马诗人奥维德（Ovid）的叙事长诗《变形记》（*Metamorphoses*）的解说。对于'艺术爱好者'和现代艺术史家来说，该书第一部分的理论和第二部分的散文体传记是最具有吸引力的。当然，对许多画家来说，解说奥维德的部分应该是更有用的。对于画家们来说，《变形记》是一座关于神和英雄的浪漫冒险故事的宝库，荷兰许多神话题材的绘画都取材于该书及其解说。"④

总之，主要通过模仿《圣经》和古希腊的神话文本，文艺复兴时期的画家们迸发出了巨大的创造力，创作出了一大批艺术史上著名的故事画。像提香这样的画家，仅仅是其中一个典型的代表而已。

总而言之，西方艺术史上这种叙事性图像模仿叙事文本的倾向持续了好多

① 马可·富马罗利，弗郎索瓦·勒布莱特. 100 名画：古希腊罗马神话 [M]. 王珺，译. 桂林：广西师范大学出版社，2007：10.
② 萨拉·柯耐尔. 西方美术风格演变史 [M]. 欧阳英，樊小明，译. 杭州：中国美术学院出版社，1992：104.
③ 马可·富马罗利，弗郎索瓦·勒布莱特. 100 名画：古希腊罗马神话 [M]. 王珺，译. 桂林：广西师范大学出版社，2007：10.
④ 马里特·威斯特曼. 荷兰共和国艺术（1585～1718 年）[M]. 张永俊，金菊，译. 北京：中国建筑工业出版社，2008：61.

个世纪,"19 世纪依然有这种风尚"①。因此我们可以说:19 世纪末 20 世纪初之前的西方艺术叙事史简直就是图像模仿文本的历史。这是一种彻底的文本中心主义,是由古希腊肇其端的理性主义或"逻各斯中心主义"思维方式造成的结果。这种图像模仿文本的风尚当然积淀了很多好的经验,并形成了很好的传统,但它的存在实在是太久、太顽固了,以至于现代艺术家们对它产生了本能的反感,他们认为:要使艺术获得真正独立并得到大的发展,必须彻底摆脱图像对文本的依赖。在《无墙的博物馆》一书中,安德烈·马尔罗这样写道:"在现代艺术能够产生之前,虚构的艺术必须死去。"② 所谓"虚构的艺术",也就是那种模仿文本的艺术,因为这种艺术让人看到的"不是作品本身,因为它们往往是在讲故事",而"现代艺术的首要特征是它不讲故事"③。20 世纪兴起的达达主义、立体主义、超现实主义等艺术流派就充分地证明了这一点——这些流派的艺术几乎不叙事,尤其不模仿文本中的那些故事。那么,以图像讲故事的艺术是否真的就此死亡了呢?答案当然是否定的。它只是换了一种形式出现,即:艺术中的图像已由模仿文本转而模仿现实。

在 19 世纪晚期到 20 世纪上半期的绘画中,我们确实几乎听不到叙事的声音,但需要指出的是:叙事并没有绝迹或一蹶不振,它只是暂时保持"沉默"而已。到了 20 世纪 60 年代中期,在法国艺术批评家吉拉尔德·佳西欧-塔拉波(Gérald Gassiot-Talabot)的倡导下,一场叫作"叙事具象"的艺术运动首先在法国兴起。"叙事具象"这一说法,"被用来指一大部分当代艺术作品"④,这些作品都是叙事性的,但它们所叙之事不是源于文本,而是源于现实生活中的某些"具象"。比如说,"对德国人康拉德·克拉菲克来说,一些毫无诗意的物品,如一辆自行车或者是一台缝纫机,都可以引发出一种极为细腻的绘画,其中不断出现的描绘表象渐渐坠入一种黑暗之中,里面充斥了一些从朦胧的梦境中逃出的具有象征色彩的人物"⑤。再比如,法国画家雅克·莫诺利,这位名重一时的艺术家"将自己的爱情自传跟一些 B 级电影中的怀旧相撞击,跟时间赛跑";其代表作是《谋杀》系列,"在里面充斥着谋杀、巨大的野兽、命运多舛的女人或者说天使的形象,莫里斯·布朗肖(Maurice Blanchot)式的'关于

① 钱钟书. 读《拉奥孔》[M]//钱钟书. 钱钟书论学文选(第 6 卷). 广州:花城出版社,1990:75.
②③ 安德烈·马尔罗. 无墙的博物馆[M]. 李瑞华,袁楠,译. 桂林:广西师范大学出版社,2001:34.
④ 让-路易·普拉岱尔. 当代艺术[M]. 董强,姜丹丹,译. 长春:吉林美术出版社,2002:63.
⑤ 让-路易·普拉岱尔. 当代艺术[M]. 董强,姜丹丹,译. 长春:吉林美术出版社,2002:63-64.

灾难的文字'跟侦探小说手法结合在一起,寻找最终真相大白的主要犯罪事实"[1]。在当时,"叙事具象""这个词的选择是有论争意图的,不是为了在当代艺术中再加一个什么'主义',因为它们实在已经太多了,而是为了在一大片由许多跟当时的艺术走向相决裂的年青一代艺术家创作的作品中,指明一种隐隐存在的事实"[2]。这些年轻的艺术家都熟悉20世纪以来的各种艺术流派及其艺术手法,"他们一致将在绘画中缺席了一个世纪之久的叙事性或者叙事痕迹拉回了绘画。跟安迪·沃霍尔不同的是,这些艺术家都清楚地将超市跟美术馆区别了开来!他们面对电视、电影或者连环画的挑战,选择了去创作而不是去简单借用;强调图像的模棱两可性而非鲜明性;更喜欢谜语与抗争,而不仅仅去做一些观察记录;更多使用'叙事'上的撞击性,而不去做枯燥的清点工作"[3]。——以上所说的是绘画中的情况。尤其值得强调指出的是:随着技术的进步,人们借助摄影机的帮助,可以迅速而忠实地记录生活,于是,"曾经作为绘画虚构之主导特征的表现价值,已经被吞没进了应该由电影重新发现、明显带有普遍性的世界"[4]。这样一来,以图像讲故事的艺术就进入一个全新阶段:原来用来讲故事的绘画、雕塑等空间性媒介开始由一种特殊的图像——影像所代替。如果说,叙事性绘画要等到20世纪60年代中期才以另一种面貌——由模仿文本转而模仿现实——出现的话,那么,电影却在19世纪末20世纪初故事画开始走向衰落之时即已出现。当电影艺术尚在蓬勃发展之时,更具普遍性、更有捕获力的电视艺术又应运而生。总之,由于有了技术的支撑,图像叙事的这条道路遂越走越顺、越走越宽,到现在终于摆脱并盖过了文本的影响,从而开创了一个所谓的"图像时代"。

三、叙述中的叙述:故事画的符号学分析

不管怎么说,故事画都曾经风光过,这是艺术史上活生生的既存事实,谁也否认不了。而且,无论是从哪个角度来说,其重要性都用不着去怀疑。如果没有故事画,中西艺术史都要大大改观,或者说,如果去掉故事画,我们简直

[1] 让-路易·普拉岱尔. 当代艺术 [M]. 董强,姜丹丹,译. 长春:吉林美术出版社,2002:65.
[2][3] 让-路易·普拉岱尔. 当代艺术 [M]. 董强,姜丹丹,译. 长春:吉林美术出版社,2002:63.
[4] 安德烈·马尔罗. 无墙的博物馆 [M]. 李瑞华,袁楠,译. 桂林:广西师范大学出版社,2001:78.

不知道艺术史该如何去书写。然而，尽管几乎所有著名的画家都创作过故事画，尽管艺术史上留下了那么多高质量的作品，又有那么悠久的历史、那么深远的影响，对故事画的研究却始终缺席。经查中国期刊全文数据库，我们几乎找不到一篇对其进行理论探讨的文章，致力于研究故事画的专著，就更谈不上了。学术界的这种状况，实在和故事画在艺术史上曾经有过的崇高地位和繁盛状况不相称。下面，我将从符号学的角度，来分析故事画的叙事问题——在我看来，这是故事画所涉及的最重要的理论问题。

如果从叙事的角度来分，图像包括叙事性图像与非叙事性图像（风景画、肖像画等）两种。无疑，故事画是一种特殊的叙事性图像，即：其叙述对象不是现实生活中实实在在发生过的事件，而是存在于其他文本中的"故事"——这一点，故事画与写实性的原始岩画和照片等"复制式"图像是不太一样的。按照古老的模仿理论，如果说故事画中的"文本"是对现实生活的模仿的话，那么其图像则是对文本的模仿，即对"模仿"的再一次模仿——模仿中的模仿；按照叙事学理论，如果说故事画模仿的文本是对现实或想象中发生的事件的叙述的话，那么故事画本身则是对已在文本中叙述过的"故事"的叙述——叙述中的叙述。可见，在故事画里面，既涉及多次模仿问题，又涉及叙事中的媒介转换问题。因此，为了研究故事画中复杂的"叙述中的叙述"问题，我们必须找到合适的研究途径和实用的理论工具。

为了找到解决问题的方式，我们最好追究到根源上去。下面，还是让我们先从发生学的角度，去看看故事画这种特殊的叙事性图像是如何产生的吧，也许，其中就潜藏着解决问题的方案。

我们知道，任何文学艺术作品的产生都必然涉及世界、作者、作品、读者这四个要素。美国文论家 M. H. 艾布拉姆斯在其名著《镜与灯：浪漫主义文论及其批评传统》中，曾经将这四个要素构造为"一个方便实用的模式"[①]：

① M. H. 艾布拉姆斯. 镜与灯：浪漫主义文论及其批评传统 [M]. 郦稚牛, 张照进, 童庆生, 译. 北京：北京大学出版社, 1989：5.

这个模式固然"方便实用",但难免失之简单,它不太适合用来分析故事画这样复杂的对象。美籍华人学者刘若愚在《中国的文学理论》一书中,曾将之改造为下列图式:

刘若愚认为,这一图式展示出了四个要素之间错综复杂、相互生成的关系,并揭示了"艺术过程"的四个阶段,"我所说的艺术过程不仅是指作家的创作过程和读者的审美经验,而且也指创作之前的过程和审美经验之后的过程"①。在艺术过程的第一阶段,外在世界影响、感发作家,作家对之做出反应。由于这种反应,作家创作出作品,这就是艺术过程的第二阶段。作品与读者相遇并对之产生影响,这是艺术过程的第三阶段。在艺术过程的最后阶段,读者因阅读作品的经验而对世界的看法和反应有所调整、改变。这样一来,整个艺术过程就构成一个完整的系统。同时,由于读者对作品的反应又受到世界影响他的方式的制约,而且通过反应于作品,他接触到作者的心灵,并捕捉到作者对世界的反应,因此,这个过程也以相逆的方向进行。从图中可以看出,在世界和作品之间没有箭头,因为它们之间只有通过作者或读者才能发生相互作用:如果没有作者,反映世界的作品就无从产生;如果没有读者,作品也就无从反作用于世界。同样,在作者和读者之间也没有箭头,因为只有通过作品或世界,它们之间才能发生相互作用,才能彼此交流或沟通。

从刘若愚的图式不难看出,文学艺术作品的产生是一个复杂、动态的过程。现在让我们来设想一下,如果上述图式中的"作品"是一个叙事文本而"读者"是一位画家的时候会发生什么情况。在我看来,如果这位画家确实被叙事文本中的故事所感动,并且觉得故事中的人物或场景足以表现他想要表现的某种思想或感情时,他一定会拿起画笔,用图像把故事再叙述一遍。事实上,这正是许多故事画创作的内在心理动因。当然,知道了画家进行故事画创作的内在心理动因还很不够,下面,我们还得聚焦故事画本身,从符号学的角度去探寻此类图像的本质。

① 刘若愚. 中国的文学理论 [M]. 田守真,饶曙光,译. 成都:四川人民出版社,1987:16.

那么，图像能否作为符号来处理呢？我们认为答案是肯定的。符号最根本的特点就是要让一个记号成为另一个事物的标志或符码，成为另一个事物的替代物，只要能够满足这个条件，任何事物都能够成为符号。罗兰·巴特就曾经研究过作为符号事实的照片、时装甚至埃菲尔铁塔。意大利作家卡尔维诺曾经在《看不见的城市》这部奇作的"城市与标志之一"中这样写道：

> 你在树木和石头之间一连数日行走。你的目光很难停留在一个物体上，只是在认出它是另一事物的标志时才会注目观察：沙上的足迹说明曾有老虎经过；一片沼泽说明有一脉水流相通；木芙蓉花意味冬季的结束。其余一切都是寂静无声的，可以互相替换的；树木和石头只是树木和石头。
>
> 旅程终于把你带到了塔马拉。你沿着两边墙上挂满招牌的街巷走进城市。你眼中所见的不是物品，而是意味着其他事物的物品的形象：牙钳表示牙科诊所，陶罐表示酒馆，戟代表卫队营盘，天平代表蔬菜水果铺。雕像和盾牌代表狮子、海豚、塔楼和星辰，是以狮子、海豚、塔楼或星辰为标志的某种东西。还有禁止在某处做某事的标志——车辆不得进入小巷，不得在报亭后面解手，不得在桥上垂钓——以及某些准许做的合法行为——给斑马饮水，打木球，焚烧亲友尸体。从寺庙门口，能够看到各种以其属性形态出现的神灵的雕像：羊角、沙漏、水母，信徒通过它们可以认出他们，并对他们做出正确的祷告。如若一座建筑没有招牌或什么形象标志，只要凭其形状和在城里的位置就足以说明它的职能：王宫、监狱、铸币厂、学校、妓院。就连商贩在货摊上陈放的商品的价值也不在其自身，而在于作为标志代表其他什么东西：绣花的护额带代表典雅，镀金的轿子代表权力，阿威罗伊书卷代表学识，脚镯代表淫逸。你放眼打量街巷，就像翻阅写满字迹的纸页：城市告诉你所有应该思索的东西，让你重复她的话，而你虽以为在游览塔马拉，却不过是记录下她为自己和她的各部分所下定义的称谓。①

卡尔维诺显然是以调侃的语气写下上面这段话的，接下来，他这样写道：

① 卡尔维诺. 看不见的城市 [M] //吕同六，张洁. 卡尔维诺文集. 南京：译林出版社，2001：145-146.

"无论在这些林立的招牌下城市包含或隐藏着什么,当你离开塔马拉时,都不会了解她的真实面貌。城外空旷的土地铺向远方的地平线,无际的天空,朵朵白云流过。偶尔的机缘和风儿给了云朵形状,你已经在辨认它们的轮廓:一艘帆船,一只手,一头象……"[①] 卡尔维诺在此讽刺的是一种符号支配一切的思维状况,因为在这种思维状况下,我们只能看到事物的符号而无法把握事物本身,但从他的描述中也可以看出:把事物作为符号来对待,不仅是可能的,而且在现实生活中确实普遍地存在。

既然实存的事物都能够作为符号存在,我们当然也可以把作为现实事物再现或反映的图像视为符号。事实上,绘画从其起源的时候开始,就是作为事物的标志、符码或替代物出现的。"人们认为绘画起源于素描,更确切地说是轮廓勾描。老普林尼总结道,所有早期的论述都认为'绘画起源于绘制人的影子的轮廓'。绘画从其最原始的阶段,即完全是轮廓勾描的阶段,一步步走向了色调和色彩。陶匠布塔德斯的女儿画下了她将要离开的情人的侧面影子轮廓的时候,就迈出了绘画史上重要的一步;她父亲用黏土填满轮廓——这成了立体造型的开端。"[②] 总之,无论是"轮廓勾描"还是"立体造型",人们都是把图像作为事物本身的替代物——符号来看待的。事实上,美国实用主义哲学家、符号学家查尔斯·S. 皮尔斯也正是把图像与"标志""象征"一起看作符号最基本的三个类别的。既然绘画可以被视为一种符号,那么我们该选取哪一种符号理论来对故事画进行有效地分析呢?

作为一门学科,符号学的范围甚至比语言学还要广,因为语言也只是符号的一种——当然是其中最重要的一种。像德·索绪尔、查尔斯·S. 皮尔斯、查理·莫里斯、罗曼·雅各布森、路易斯·叶姆斯列夫、罗兰·巴特、A. J. 格雷马斯、翁贝托·艾柯等人,都是世界著名的符号学家。面对形形色色的各类符号理论,我们的确会产生一种无所适从的茫然之感。也许,我们马上会想到瑞士语言学家索绪尔的语言理论,因为故事画涉及叙事问题。众所周知,叙事学是从结构主义这颗大树上开出的文化奇葩,而结构主义这一思潮的源头就可以追溯到索绪尔的语言理论。一改以往的研究路径,索绪尔的语言研究是共时性的,而非历时性的。在具体的研究中,索绪尔首先区

① 卡尔维诺. 看不见的城市 [M] //吕同六,张洁. 卡尔维诺文集. 南京:译林出版社,2001:146.
② 大卫·罗桑德. 素描精义:图形的表现与表达 [M]. 徐彬,吴林,王军,译. 济南:山东画报出版社,2007:4.

分出了"语言"与"言语"这一对概念。按照他的说法,一种语言的词汇和语法构成了它的符号系统。我们具体使用的词句叫言语,整个符号系统则叫语言。受索绪尔的影响,结构主义叙事学家也把叙事作品孤立起来作共时性的研究,研究的目的是要找出那个潜藏在具体作品(言语)下面的基本故事来,也就是说,要找出影响具体故事表述的深层叙述结构(语言)来。索绪尔把语言符号分为"能指"和"所指"两个组成部分,能指是符号的物质层面——"音响形象",所指则是符号的意义或概念层面。"语言符号联结的不是事物和名称,而是概念和音响形象。后者不是物质的声音,而是这声音的心理印迹,我们的感觉给我们证明的声音表象。它是属于感觉的,我们有时把它叫作'物质的',那只是在这个意义上说的,而且是跟另一个要素,一般更抽象的概念相对立而言的。"① 关于符号的这种关系,可用下面这样一个图示来形象地说明:

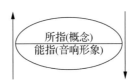

能指与所指之间没有什么必然的联系,它们之间的关系纯粹是任意的、约定俗成的,但能指和所指一旦结合成了符号,就不能任意更改,它具有相当的稳定性。符号的意义决定于符号与符号之间的差异,而这种"差异"是由纵聚合关系和横组合关系决定的,"所有的符号都处在这两种结构关系之中,它们的意义一部分由共处于相同系统中的其他成分所规定,一部分由具体话语中其他相邻的符号所规定"②。总之,索绪尔从整体论的立场出发,将语言视为一个先验的、静止的、封闭的结构。这一结构具有上帝般的自我运作能力,它分别在声音和意义连续体上进行切割,产生一定数量的能指和所指的相互对应关系,这就是结构主义所说的"符号"。这样来定义符号,既排除了语言主体在意义产生过程中的作用,也割断了语言与外部世界的联系,从而导致语言意义及相关研究的贫乏。按照索绪尔的意思,一个陈述句也许可以表述为以下这个图式:

① 费尔迪南·德·索绪尔. 普通语言学教程 [M]. 高名凯, 译. 北京: 商务印书馆, 1996: 101.
② 丁尔苏. 语言的符号性 [M]. 北京: 外语教学与研究出版社, 2000: 8.

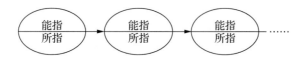

　　这个陈述句的意义决定于几个符号组合后所产生的结构或关系。其实，符号的范围可以扩大，一个事件也可以成为一个具有相应"能指"和"所指"的符号。由这样的事件符号组合而成的故事的意义或叙述效果，既不决定于叙述者，也不决定于读者，而是决定于事件与事件之间的关系，即叙述结构。叙事学家所要研究和寻找的正是这样的叙述结构。

　　这种研究的弊端上文已经言及，它无法解释像故事画这样特殊而复杂的研究对象。这里所要探讨的是如何避免这种弊端，以使我们的研究与刘若愚所说的"艺术过程"相切合，并对故事画做出合理的解释。显然，要想避免这种弊端，必须寻找新的符号模式，由此我们想到了美国实用主义哲学家皮尔斯的符号观①。

　　皮尔斯的哲学立场是此岸的。他首先肯定了外部世界的存在，这一世界与认知主体相互作用，从而产生了符号。皮尔斯是这样给符号下定义的："符号，

① 一开始，我也想到了丹麦语言学家叶姆斯列夫的"语符学"理论。叶姆斯列夫提出的"内涵符号"与"外延符号"的概念对分析故事画也非常有用，所以在这里略作介绍和引述。所谓"外延符号"，指的是那种"内容平面"和"表达平面"基本重合的符号，如照片、写实性的绘画等，也就是说，在"外延符号"中，"所指"和"能指"存在一一对应的关系。而"内涵符号"的情况则远为复杂，正如叶姆斯列夫所指出的："内涵单位是在一定的条件下出现在符号系统的两个平面上的指示体"（路易斯·叶姆斯列夫. 叶姆斯列夫语符学文集[M]. 程琪龙，译. 长沙：湖南教育出版社，2006：232.），"它的表达平面由一个外延符号系统的内容平面和表达平面提供。因此，它是一个特殊的符号系统，该系统的一个平面（即表达平面）包含一个符号系统"（同上，第233页）对此，意大利符号学家艾柯指出："内涵性代码，就其取决于某种更基本的形式而言，可以称作次代码。"（乌蒙勃托·艾柯. 符号学理论[M]. 卢德平，译. 北京：中国人民大学出版社，1990：63.）这种情况可用图表表示为：

表达平面（能指）	内容平面（所指）	
表达平面（能指）	内容平面（所指）	

这种"语符学"理论显然可以拿来分析故事画：故事画中的图像作为符号既包括"表达平面"（能指），又包括"内容平面"（所指），后者是指故事画所表达的具体"内容"，前者则是指由线条、色彩等构成的图像的物质层面，但这一物质层面又是由另一个"符号"决定的，这另一个"符号"即并不实际在场的叙事文本，它也有自己的"表达平面"（能指）和"内容平面"（所指）。按照艾柯的说法，当"含义的重合面"达到多重时，就会出现"内涵超高"的情况，于是，就会出现"一种迷宫般的交织一体的符号—功能网络"（同上，第64页）。比如说，文化史上往往有这样的情况：看过某幅故事画的评论家总是会写成评论性的文本，那些无法看到原作的研究者只能根据这些评论性文本写成研究性文本，而另一位处于不同时空中的画家再根据这一研究性文本作画。总之，这种情况无限延续下去，会造成非常复杂的情况。

或者说代表项，在某种程度上向某人代表某一样东西。它是针对某个人而言的。也就是说，它在那个人的头脑里激起一个相应的符号，或者一个更加发达的符号。我把这个后产生的符号称为第一个符号的解释项。符号代表某样东西，即它的对象。它不是在所有方面，而是通过指称某种观念来代表那个对象的。"① 值得注意的是，皮尔斯对"符号"的解释可分为狭义和广义两种。从其狭义来说，"符号"相当于"代表项"。但狭义的符号本身也处在一个三角关系之中，它指称某个"对象"，但又不是简单地与该指称对象相对应，而是通过一个叫作"解释项"的中介成分与其发生联系。这个"解释项"大概相当于索绪尔系统中的"概念"或"所指"，即指称对象在符号使用者头脑里唤起的"心理效应"或"思想"。如果这一"代表项"是初级符号，那么"对象"指的就是外在事实，"解释项"即是有关事实的概念，而"代表项"自身则是相当于"能指"的"音响形象"。可贵的是，皮尔士对符号的解释没有陷于封闭和静止，他把这个初级符号的整个三角关系，又看作更高一级符号的"代表项"。于是，从其广义上来讲，符号又被用来称谓"代表项""对象"和"解释项"这三者之间的相互关系。关于皮尔斯符号定义广、狭二义的区别，下面这个三角图也许能做出清楚的说明②：

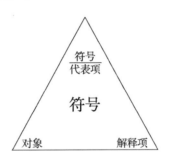

皮尔斯将指称对象引入关于符号的定义，这无疑是对结构主义二元符号模式的一大改进，但他的符号学理论更重要的价值，还在于它重视产生意义的语境或生活背景，而不是仅仅停留于符号本身。在论及符号的意义时，皮尔斯这样写道：

> 除非我们将指称对象同集体意识联系起来，不然它们不可能具有意义。某人独自在一条路上艰难地跋涉，碰到一个模样怪诞的人，那

① 丁尔苏. 语言的符号性 [M]. 北京：外语教学与研究出版社，2000：58-59.
② 丁尔苏. 语言的符号性 [M]. 北京：外语教学与研究出版社，2000：59.

人说："麦加拉起火了。"假如这件事情发生在美国中部，那附近很可能有一个名叫麦加拉的村庄。或者它指的是麦加拉的古代城市之一，或者谈论某个传奇故事。完全没有确切的时间。总之，在听话人问"哪里"之前，那句话根本不传递什么意义。"噢，沿这条路走大约半小时。"那个人指着他来的方向。"什么时候？""我经过的时候。"听话人这时才得到信息，因为前面那句话这时才与双方的共同经验联系了起来。因此符号传达的意义总是由集体意识中的运动对象所决定。顺便指出，运动对象并不是思想之外的东西。它虽然指在知觉活动中作用于人脑的东西，但还包括更多的成分。它是实际经验的对象。①

皮尔斯在这里强调的是：只有将符号放到具体的语境或指称背景之中，我们才能够确切地把握它们的意义。上述引文中的假想对话，就是一种不断确定参与双方共同的生活世界的活动，正是这种活动使符号的具体意义得到明确。在此，皮尔斯实际上还暗示："解释项"不仅包括符号自身的信息，还牵涉生活世界的一般知识，即：处于符号之外但对于符号解释又必不可少的所谓"补充经验"（collateral experience）或"补充观察"（collateral observation），"后者是前者的先决条件，而前者又不断对后者进行改造"②。可见，皮尔斯的符号系统不是自我封闭的，而是动态、开放的：初级符号的整个三角关系，又可以作为次级符号的"对象"；而次级符号的"对象"和它的解释项、代表项，又可以成为更高一级符号的"对象"……显然，这里"解释项"已隐含着一个"解释者"。有的翻译者在翻译"解释项"的英文"interpretant"时，甚至干脆有意无意地翻译成了"解释者"③。如果解释项是初级的，那么隐含的解释者所面对的就是外在事实；而如果解释项是次级的，那么隐含的解释者所面对的就是由外在事实及其解释项、代表项所组成的"符号"，如果我们把这一"符号"置换成叙事文本，那么隐含的解释者就成了这一文本的隐含读者。我们不妨来假设一下：如果这个读者正好是一名画家的话，他把对这一叙事文本的"解释"再用图像再现出来，不就成了故事画吗！因此，我们认为，皮尔斯的符号系统恰好切合了上面提到的刘若愚所说的"艺术过程"，是一个不仅包含了世界、作者、作品和读者等艺术创作要素，而且各要素之间还存在一种可以相互

① 丁尔苏. 语言的符号性 [M]. 北京：外语教学与研究出版社，2000：60.
②③ 丁尔苏. 语言的符号性 [M]. 北京：外语教学与研究出版社，2000：59.

生成和转换关系的复杂、动态的系统。只要加以合理运用，故事画的整个生成机制都可以在这个系统中得到完美的解释和说明。

在《事件：叙述与阐释》一文中①，我曾经将事件分为"原生事件""意识事件"与"文本事件"。所谓"原生事件"，就是在生活中实实在在、原原本本发生的事件。但事实上，"原生事件"只在理论上存在，因为事件一经发生，必然进入人的意识，为我们所认识和书写。没有进入人的意识的事件只是毫无意义的"自在之物"。而进入了人的意识并被我们所书写的事件，就已经不再是"原生事件"了。所谓"意识事件"，就是进入人的意识，为我们所认识和把握了的事件。所谓"文本事件"，则是被写成了文本，已经被我们用文字固定下来的事件。如果比照皮尔斯的符号模式，我们可把"原生事件"看作"对象"，把"意识事件"看作"解释项"，把"文本事件"看作"代表项"，这三种"事件"组成一个完整的"符号"，由于事件在"符号"中已经得到了"陌生化"的表述，所以这一"事件"就成了故事或情节；而这个"故事符号"又可成为一个隐含的解释者（读者）的对象，这个"对象"和它的"解释项"（反映在读者头脑中的故事形象）、"代表项"（读者以他头脑中的故事形象写成的文本）一起，又组成了一个新的"符号"，即一个更高一级的次生的故事……故事画里的图像再现的即是这个"次生的故事"（只是它用来再现的媒介已由语词换成了图像），在这个"次生的故事"背后还有着一个基础性的"源故事"。这个"源故事"在图像中当然是不在场的，它需要诉诸观者的反映或"解释"。如果我们采用图示的形式，那么这一符号—事件模式可以表述为②：

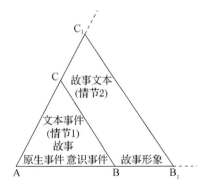

① 龙迪勇. 事件：叙述与阐释——叙事学研究之三 [J]. 江西社会科学，2001（10）：15-24.
② 龙迪勇. 试论叙事作品的意义生成 [J]. 江西社会科学，2003（4）：1-13.

在这个图示中，我们可以明显地看出故事画的内在运行机制。假设我们面对的是一个只包含一个事件的简单故事，那么我们就可以把这个故事看成一个广义的符号，即三角形 ABC。这个故事叙述了一个"原生事件"（A），这个"原生事件"是从众多的外在事件中选择出来的，而一旦被选择出来并进入叙述者的意识，"原生事件"也就成了"意识事件"（B）；"意识事件"如果被叙述者用语言文字叙述出来，那么就成了"文本事件"（C），也就是情节1。故事（ABC）在解释者的头脑中呈现为一种"故事形象"（B1），而把"故事形象"叙述为"故事文本"（C1）也就构成了情节2。显然，"情节 2"（C1）叙述的是一个"次生的故事"，它的"源故事"即情节 1 （C）。不难看出，故事画正是这么一种叙述中包含叙述的特殊的叙事性图像，在故事画中，"情节 1"的叙事媒介是语词，而"情节 2"的叙事媒介为图像。

上面我们分析的是故事画的生成或画家创作故事画时的情况，但对一个欣赏者或研究者来说，更多涉及的可能还是有关图像的解释问题。这个问题非常复杂，在很多方面学者们都难以达成共识。著名的图像理论家 W. J. T. 米歇尔曾经这样写道："尽管我们有数千个词来描写图像，但还没有一门令人满意的关于图像的理论。"① 到目前为止，这方面最有名也最有效的理论是德裔美国学者潘诺夫斯基等人所开创的"图像学"（iconology）②。尽管"图像学"如今也

① W. J. T. 米歇尔. 图像理论 [M]. 陈永国，胡文征，译. 北京：北京大学出版社，2006：1.
② 为了有效地展开讨论，我们必须先把"图像学"（iconology）与另一个相关概念"图像志"（iconography）区分开来。正如潘诺夫斯基所说："'图像志'的后缀 graphy，源于希腊文 graphein，它暗示着一种纯描述性的，而且常常是资料统计式的方法。因此，图像志是对图像的描述和分类，就像人种志（ethnography）是对人类种族的描述和分类一样。……在这些研究中，图像志对我们确定作品的日期、出处，偶尔还对我们确定作品的真伪具有无可估量的帮助；它为进一步解释提供了必要的基础，不过，图像志本身并不试图做出这种解释。""正是由于'图像志'这个词的普遍用法有这些严格的限制……所以我建议重新使用一个相当古老的术语'图像学'。凡是在不孤立地使用图像志，而是把它和某种别的方法，如历史学的、心理学的或批评论的方法结合起来以解释艺术中的难解之谜的地方，就应该复兴'图像学'这个词。'graphy'这个后缀表示某种描述性的东西，而'logy'源于 logos（思想或理性）——则表示某种解释性的东西。"（潘诺夫斯基. 图像志和图像学 [M] //E. H. 贡布里希. 象征的图像：贡布里希图像学文集. 上海：上海书画出版社，1990.）霍格韦尔夫在《图像学及其对基督教艺术系统研究的重要性》一文中这样写道："表述得好的图像学与实践得好的图像志有着密切的关系，就像地质学与地理学的关系：地理学的任务在于做出各种清楚的描述；其责任是不用解释性的评述……来记录各种实验事实，考虑各种征象。它基于观察并受地球表面事物的限制。而地质学则涉及对地球的结构、内部构造、起源、演变，以及与它的存在相关联的各种因素的研究。同样的学科关系还可以从人种志和人种学之间的关系看到。前者仅限于查明事实，而后者则寻求解释……在系统地检查了主题的发展之后，图像学紧接着就提出了它们的解释问题。图像学关心艺术品的延伸甚于艺术品的素材，它旨在理解表现在（或隐藏于）造型形式中的象征意义、教义意义和神秘意义。"（同上书，见该书"编选者序"所引）总之，图像学是一种特殊的图像志——"解释性图像志"。（参见比亚洛斯托基的《图像志》一文）

遭到了不少驳难，但我认为还没有哪个学者提出的其他理论可以取而代之。潘诺夫斯基认为，面对一幅艺术作品，我们可以从它的题材或意义中区分出三个层次：① 第一性的或自然的题材（primary or natural subject matter），从中又可分出"实际题材"（factual）和"表现性题材"（expressional）两类。"要领会这种题材，就要把某些纯形式，如线条和色彩组成的某些形态或者青铜、石头构成的某些特殊形式的团块，看成人、动物、植物、房子、工具等自然对象的再现，把它们的相互关系看成事件，把这类表现特质看成姿势或手势的悲哀特征或者看成一种安详舒适的内景气氛。被认作第一性的意义或自然意义的载体的纯形式世界可以被称作艺术母题的世界。"① 看来，对此类题材的辨识主要靠的是常识和经验。② 第二性的或约定俗成的题材（secondary or conventional subject matter）。这是建立在前者基础上的知识性题材，"这种题材的领会靠的是能辨认出一个男人和一把刀放在一起再现的是圣巴多罗买（St. Bartholomew）；一个手拿桃子的女人是'真诚'的拟人形象；一组通过一定的排列法，以一定的姿势坐在餐桌前的人表示'最后的晚餐'；两个以某种方式相斗的形象表示恶与善的搏斗。在这种辨认过程中，我们把艺术母题及母题的组合（构图）与主题或概念联系了起来。被这样认作第二性或约定俗成意义之载体的母题可以被称作图像（image）。图像的组合就是古代艺术理论家所谓的 invenzioni（发明），我们则习惯于称它们为故事（stories）或寓意"②。③ 内涵意义或内容（intrinsic meaning or content）。这是对图像的综合考察和智力探险，为的是揭示出隐含在图像中的复杂内涵和象征意义。"要领会这种意义，就得对那些揭示了一个民族、一个时代、一个阶级、一种宗教或一种哲学信仰的基本态度的根本原理加以确定，这些原理体现于一个人的个性之中，并凝结于一件艺术品里。"③ 对应这三个层次，潘诺夫斯基分别提出了三种解释方法："前图像志描述""图像志分析"与"图像学解释"。前图像志描述阶段的解释基础是实践经验，其修正解释的依据是风格史；图像志分析阶段的解释基础是原典知识，其修正解释的依据是类型史；图像学解释阶段的解释基础是综合直觉，其修正解释的依据是一般意义上的文化象征史④。当然，这三种解释方法不是割裂的、相斥的，而是有关联的、相辅相成的，它们共同构成了一个有关图像解

①②③　潘诺夫斯基. 图像志和图像学 [M] //E. H. 贡布里希. 象征的图像：贡布里希图像学文集. 上海：上海书画出版社，1990.
④　见 E. H. 贡布里希《象征的图像：贡布里希图像学文集》一书的"编者序"。

释的完整系统。

其实，潘诺夫斯基有关图像解释的三层次理论完全可以和皮尔斯的"符号三角模式"对应起来，因此它可以很好地用来解释故事画。当然，在对故事画的解释中，其运作过程刚好和创作故事画时的情况相反。在上述符号—事件模式图中，"前图像志描述"对应的是"情节2"（C1），不过，此时我们只可就图像中的线条和色彩做出经验的判断，千万不可超越经验妄加猜测。潘诺夫斯基提醒我们，如果要对罗杰·凡·德·韦登的画《三博士》做前图像志描述，"当然得避免使用'博士''圣婴''耶稣'等词。不过，必须提到天空中出现了一个小孩的幻影"。而之所以说该小孩是作为一个"幻影"来表现的，"这只能从另一点，即他悬浮在半空中这一点推断出来"①。只有到了第二个层面，即图像志分析阶段，我们才可使用"博士""圣婴""耶稣"等字眼，因为依靠相关的知识，我们知道罗杰·凡·德·韦登的画叙述的是著名的"东方三博士"（又称三贤士、三智者）的故事，该故事的"本事"出自《圣经》这一文本。"图像志分析"与上述符号—事件模式图中的三角形ABC对应，因为《圣经》文本中"东方三博士"的故事作为一个整体相当于皮尔斯"符号三角模式"中的"对象项"。最后，"图像学解释"则对应于皮尔斯"符号三角模式"中的"解释项"，它要揭示的是符号—事件模式图中的"故事形象"（B1），即画家的意识对某一"故事"的反映。当然，这一"解释项"既涉及画家个人对"对象项"——"故事"的反映，也涉及"一个民族、一个时代、一个阶级、一种宗教或一种哲学信仰的基本态度"，所以要对之进行解释绝非易事。为此，我们除了得具备相应的渊博学识，更得具备一种就像"医生诊断所具有的智力机能"——"综合直觉"，"而这种机能在富有才气的外行身上比在某些学识渊博的学者身上可以得到更好的发展"②。

值得指出的是：要对图像的意义进行卓有成效的解释，仅有对视觉因素的分析是远远不够的，所以在对图像进行解释的过程中，很多艺术史研究者都走向了寻求相关文本以印证图像的解释路径——这进一步证实了图像与文本之间确实存在着千丝万缕的密切联系。正如有学者所指出的："既然对于图像意义的阐释仅仅依靠视觉的构成因素本身还是远远不够的，那么寻求图像本身所依

①② 潘诺夫斯基. 图像志和图像学 [M] //E. H. 贡布里希. 象征的图像：贡布里希图像学文集. 上海：上海书画出版社，1990.

托的文献材料并由此回过头来重新阐释图像就变得顺理成章了。"① 在这个方面,有很多著名学者做出了开创性的工作:作为艺术史研究维也纳学派创始人之一的埃德尔伯格,于1871年便着手编辑艺术史研究领域第一套系统的文本文献《中世纪和文艺复兴时期的艺术史、艺术技巧参考文献》,凡18卷;维也纳学派后期代表人物施洛塞尔于1924年出版了《艺术文献》一书,几乎包括所有从古代到18世纪末的相关文献和书目;德国学者弗兰克尔(著名艺术史研究者沃尔夫林的学生)著有长达千页的《哥特式:八百年的文献与阐释》一书,为特定的图像研究提供了具体的、专门的依据;图像研究瓦尔堡学派的重要学者温德于1958年出版了《文艺复兴时期的异教奥秘》这样一部征引宏博、思虑精细的著作,其方法正是"建立在对与作品图像相关的文本的恰如其分的苦读细品之上,其影响甚者越出了艺术史本身而波及哲学和文学"②;1991年,美国学者阿什顿(Dore Ashton)出版了《一个现代艺术的传说》一书,精辟地分析了一些现代艺术图像是如何从巴尔扎克的小说《无名的杰作》中"汲取灵感"的……总而言之,这方面的出色研究很多,可谓成就斐然。但是,就像潘诺夫斯基所认为的:要把文本材料和视觉图像的解释富有成效地结合起来绝非易事,两者之间常常会发生所谓的"交通事故"③。对于此种"交通事故",我们在研究时必须要有深刻的洞察。

四、结语:书写与绘画之间的相互渗透

当很多后现代理论家都在抑话语而扬图像的时候,德里达却在两者间看到了某种内在的统一性。小时候,德里达一直为不能像兄长那样准确地描摹家人的照片或其他图片而深感苦恼。因此,尽管兄长的绘画才能非常一般,却常常招来德里达的羡慕。但后来他发现,作为一种替代或补偿,他具备另外一种才能——写作。④ 在《盲目的记忆》一书中,德里达这样写道:"对于我来说,我将写,我将把自己倾注于那些向我发出召唤的词语。……我编织有关图画的语言之网,或更准确地说,我使用痕迹、线条和字母编织一件书写的外衣,这件

① 丁宁. 绵延之维:走向艺术史哲学 [M]. 北京:生活·读书·新知三联书店,1997:222.
②③ 丁宁. 绵延之维:走向艺术史哲学 [M]. 北京:生活·读书·新知三联书店,1997:227.
④ 耿幼壮. 德里达的记忆 [M] //耿幼壮. 破碎的痕迹:重读西方艺术史. 北京:中国人民大学出版社,2005:1-2.

外衣捕获了图画的躯体。"① 可见，在德里达看来，书写其实也是一种"绘画"。他相信用"绘画式的书写"同样可以造成某种图像—视觉效果，对此，他在自己的《丧钟》和《绘画中的真理》两书中已经做了很好的尝试②。而绘画呢？在德里达看来则是一种"书写"。德里达认为包括绘画在内的一切痕迹的刻画都可以被视为书写，说到底，书写的本质其实就是刻画痕迹。因此，正如米歇尔所指出的："德里达对于'形象是什么'这一问题的回答只能是'那只不过是另一种书写'。"③

在为杜吕埃和葛雷瓜尔所著的《书写的文明》一书而写的"前言"中，罗兰·巴特几乎表达了与德里达相同的观点："我常常自问，我为何喜欢书写（当然是指用手书写）。有时候，案头的一张好纸、一支好笔给我带来的愉悦，就足以补偿脑力工作的辛苦。每当想到将写点什么，我就感到手在活动：转、连、升、降。有时，为了修改更正（涂去或延伸某个笔画），我将书写空间扩展到纸张的边缘。就这样，我使用表面上看来纯属实用性的字母线条，构成一部艺术品的空间。我是一个艺术家，并不是因为我描绘了什么物体，而是因为在书写的过程中，我的身体体验到了描绘、刻镂的欢乐。"④ 也就是说，书写同样可以像绘画那样创造"艺术品的空间"，并使身体像艺术家那样得到"描绘、刻镂的欢乐"。作为理论家的德里达和罗兰·巴特的上述思想，其实与先锋派艺术家保罗·克利的看法如出一辙："写字和画图归根到底没有区别。"⑤ 此外，还有一个众所周知的事实：几乎所有的原始文字都是从"图画"演变而来的。

写到这里，也许有人会问：既然"书写"与"刻画"或"绘画"与"画图"之间的差异已经"抹平"，那么文本与图像之间是否就不再有区别了呢？答案当然是否定的。无论是对于那些具有"空间形式"的现代或后现代小说，还是对于像故事画这样源于文本的绘画，文本照旧是文本，图像依然是图像。在这里，我们想说的是：在某种特殊的情况下，书写与绘画之间确实可能发生

① Jacques Derrida. Memoirs of the blind: the self-portrait and other ruins [M]. Chicago: The University of Chicago Press，1993.
② 参见耿幼壮的《德里达的记忆》一文，该文载于作者的论文集《破碎的痕迹：重读西方艺术史》。
③ Mitchell W J T. Iconology: image, text, ideology [M]. Chicago: The University of Chicago Press，1986：30.
④ Georges J. 文字与书写：思想的符号 [M]. 曹锦清，马振聘，译. 上海：上海书店出版社，2001：199.
⑤ Georges J. 文字与书写：思想的符号 [M]. 曹锦清，马振聘，译. 上海：上海书店出版社，2001：134.

相互渗透的现象，比如说，有一种叫作"涂鸦"的艺术，我们就真的难以弄清楚它们到底是"书写"（文字）还是"图画"，正如有学者所指出的："说到涂鸦，也就是涂写的题记，有时是文字，有时是图画，然而，有时没办法真正分清是文字还是图画，或者两者兼而有之。"① 而且，一个更具创造性的心理动因是：对于有天才、有追求的作家来说，他们总是能在以语词编织成的文本中达到某种图像（空间）效果；而对于有创造力的画家来说，他们总是能以图像这么一种空间性媒介来达到叙述事件、表现时间的目的②——而这，也正是"空间叙事学"所要研究的重要内容。

《叙事丛刊》第 2 辑，中国社会科学出版社，2009 年版

① Georges J. 文字与书写：思想的符号 [M]. 曹锦清，马振聘，译. 上海：上海书店出版社，2001：134.
② 里乌（D. Riout）、盖让（D. Guedjan）和勒鲁（J. P. Leroux）在《涂鸦之书》中说得好："诗人从来没有放弃过这样的乐趣：把语言引进视觉空间，在这个空间进行符号排列的游戏。立体诗（calligramme）的传统可以为此作证。自从马拉梅（Mallarmé）和他的名诗《骰子一掷》发表以来，现代作家对作品中包含图画的那种自由感觉总是念念不忘，而画家又往往在画中掺进文字、文章片段、介于文字与纯粹游戏之间的神秘符号。当前，以讨论绘画与文字的关系为主题的展览，真是不胜枚举。"（参见 Georges Jean 的《文字与书写：思想的符号》一书）

建筑空间与中国文学叙事传统

一、分类及其问题

人类对世界的认识其实是从分类开始的。"所谓分类,是指人们把事物、事件以及有关世界的事实划分成类和种,使之各有所属,并确定它们的包含关系或排斥关系。"① 如果没有分类,我们对世界的认识就只能停留在"混沌"阶段;而哪怕是最简单的分类,也可以让我们在混乱中找到某种"秩序"。当然,任何分类都是在某种作为前提的"标准"下做出的,都在凸显主要特征的同时排除了很多所谓次要的特征而只具有相对的价值,而且,分类都只在一定的范围内适用,如果我们把它绝对化,把它视为放之四海而皆准的真理,那就必然会走向问题的反面,有时甚至会导致认知的谬误而不自觉。因此,作为一个研究者,我们在重视分类的同时也必须对各种各样的分类保持某种程度的警醒。

在文艺理论中,文学、音乐等艺术形式常被定义为"时间艺术",而建筑、绘画、雕塑等艺术门类则被划分为"空间艺术"。这种分类尽管不尽合理,但由于在实际使用中比较方便,所以也就渐渐地被研究者接受了,并被不少人视为理所当然。对于一般性的认知,甚至对于某些类型的研究而言,这种分类当然没有问题,但对于那种比较专业的考察和比较精微的研究而言,拘泥于这种分类就可能会遮蔽我们探究的目光,从而使我们的研究停留在"常识"或"定

① 爱弥儿·涂尔干,马塞尔·莫斯. 原始分类[M]. 汲喆,译. 北京:商务印书馆,2012:2.

见"的基础上而难以推进。比如说,如果我们要研究绘画、雕塑等图像艺术的叙事问题,就不能满足于一般性的分类,而恰恰需要考察被划归为"空间艺术"的图像的"时间性"特征。而且,在对特定时空、特定文化传统中不同门类的艺术形式进行比较研究时,我们还必须牢记这一点:这些不同的艺术形式(文学、音乐、舞蹈、建筑、绘画、雕塑等)在体现各自的艺术特性时,不管它们是属于"时间艺术",还是属于"空间艺术",都往往会体现出某种共同的文化心理结构,因而在深层结构上它们往往会具有某种"同构性"特征。

 作为一个以文艺理论为专业的空间叙事研究者,我一向比较关注"时间艺术"的空间维度和"空间艺术"的时间维度,试图在时间和空间的双重维度中比较全面地把握研究对象,力图把它们为常见分类所遮蔽的那些特征展示出来,并在此基础上提出自己的观点、建构自己的理论。在《空间叙事研究》一书中[①],我对以小说为主的文学叙事(时间艺术)的空间问题,以绘画、雕塑为代表的图像叙事(空间艺术)的时间特性,以及图像叙事与文字叙事之间的相互模仿和转化问题,都做出了力所能及的考察。但由于种种原因,该书没有涉及建筑空间叙事及其与文学叙事的比较研究。然而,建筑空间的叙事性(时间性),以及建筑空间与文学叙事的相互影响问题,确实是存在的,也是值得好好研究的。显然,要对建筑和文学这样两种相差甚远的艺术形式(而且,建筑首先是一种功能性的空间形式,不是所有的建筑都能成为艺术,只有那些能成为艺术的建筑才能进入比较研究的视野)进行比较研究,其难度可想而知,而这也正是在"时间艺术"与"空间艺术"的比较研究中,我们很容易找到"诗"(文学)与"画"(图像)比较研究的文献(有关"诗画关系"的研究,无论是中国还是西方都是一个古老的问题,近来更是成为我国文学研究中的一个热点问题),而难以发现建筑与文学方面比较研究成果的深层次的原因。本文试图在这方面做出突破。

 本章的基本观点是:中国文学叙事传统中最主要的体裁是章回小说,章回小说最基本的叙事结构是分回立目与单元连缀,而这种结构受到了中国建筑空间组合艺术的深刻影响。下面,我们将具体考察中国古代建筑的空间艺

① 龙迪勇. 空间叙事研究[M]. 北京:生活·读书·新知三联书店,2014.

术与明清章回小说叙事结构之间的"同构性"关系①，希望能给比较文学和中国小说研究提供一条新路，并给本人的空间叙事研究开辟新的疆域。当然，由于这种研究的探索性，也由于问题本身的挑战性，不当之处，希望得到方家的指正。

二、明代文人的小说创作与建筑趣味

任何文艺作品都是人类主体的创造物，而这些创造物，乃至创造者本身，又都是时代的产物。因此，除了打上主体的烙印，这些创造物也必然会染上时代的色彩。下面，在对中国古代建筑空间与章回小说叙事结构进行比较研究之前，我们先对章回小说出现时的文学生态以及创作主体的有关情况做一些考察。

在《宋元戏曲考》一书中，王国维说得好："凡一代有一代之文学，楚之骚，汉之赋，六代之骈语，唐之诗，宋之词，元之曲，皆一代之文学，而后世莫能继焉者也。"② 正因为那些常见的文学体裁在以前的朝代都取得了难以逾越的成就，所以明代时期的文人就面临着一个巨大的挑战：如何在几乎所有的体裁都已被前人写尽且取得辉煌成就的情况下，创造出足以代表自己时代的文学？最终，他们选择了一种被前人视为"小道"而加以轻视的叙事性文体——小说③来加以发展。然而，由于"小说这一术语仅仅是

① 由于章回小说的叙事结构在明代即已完全定型，所以尽管这一文体是明清两代的标志性文学，但本文的论述还是以明代为主。
② 王国维. 王国维文学论著三种 [M]. 北京：商务印书馆，2001：57.
③ 说到"小说"，实在是中国学术史、文化史和文学史上的一个极其复杂的概念，它在《庄子》中就已经被使用，并在汉代桓谭的《新论》和班固的《汉书·艺文志》中已经被看作一种著述的类型。但这种"小说"概念的所指非常含混，正如有学者所指出的："假如对小说的可能含义的说法粗粗加以归纳的话，就会出现截然不同的诠释。在这个'小'字后面明显有纯粹与作品本身篇幅相关的地方，也被广义地用于对质量的评价……归入小说之列的文字作品可能有短小的故事（纯文学）、对特定作品的短小诠释（评注文献）以及就主流思想方向而言没有多大意义的哲学理论文献。"（司马涛. 中国皇朝末期的长篇小说 [M]. 顾士渊，葛放，吴裕康，等译. 上海：华东师范大学出版社，2012：6.）至于明确地把"小说"视为一种叙事艺术的观念，要等到北宋才出现，但此时的"小说"尚与"历史"等其他叙事艺术纠缠不清；从文学研究角度将"小说"与其他叙事艺术分而处置，则是明朝才有的事。（具体讨论可参见《中国皇朝末期的长篇小说》第一章第一节）

文学体系内一种带有贬义的分类，而起先并不具有一致性、整体性等特性"①，中国小说长期无法形成自己独特的文体。对于明代文人来说，这既是挑战也是机遇：创作一向被正统文人看不起的"小说"，弄不好就会搞得身败名裂；但也正因为"小说"还没有得到主流文学传统的认可，这就等于给创作者提供了极大的创造和探索的空间。几经耕耘和努力，明代文人取得了成功，他们终于把小说这种叙事性的文体从"小道"发展为文学大国，使之成为自己时代的文学代名词，并最终促成了中国文学传统的主流从"抒情"到"叙事"的转变。

明代小说最著名也最有代表性的作品，就是有"四大奇书"之称的四部长篇章回体小说——《三国演义》《水浒传》《西游记》和《金瓶梅》。对于这四部作品，"五四"时期的文化旗手们（如胡适、鲁迅、郑振铎等）为了证明他们的"白话文学"或"俗文学"观念的合理性，把它们看作一种源于民间的文体。比如，鲁迅在《中国小说史略》中这样写道："至于宋元平话，元明之演义，自来盛行民间，其书故当甚夥，而史志皆不录。"②郑振铎更是在《中国俗文学史》《插图本中国文学史》等著作中，勾画出一个中国文学发展的"平民化"历程，并把明清章回小说看成无非是一种复制或抄录无名氏口耳相传故事的书面文本而已。由于"五四"文化旗手们的巨大影响，这种把明清章回小说看成流行的"通俗文学"并由民间艺人集体创作的观念，深刻地影响了"五四"以后的几代学者，至今仍在不少人的思想中盘桓不去。如今，在很多学者扎实研究成果的推动下，人们越来越倾向于认为明清章回小说是一种"文人小说"，是一种高雅的文学艺术作品。当然，正如美国学者浦安迪所指出的："这个看法并不否认所谓'四大奇书'各个脱胎于通俗文化的民间故事、说书等现象，而只是强调这些长篇小说是经过文人撰著者手里的写作润色才得出一新的文体来，这个体裁除了反映明清文人的美学手法、思想抱负之外，也常呈现一层潜伏在错综复杂的字里行间、含蕴深远的寓意，惯用反讽的修辞法来提醒读者要在书的反面上去追寻'其中味'。"③"这四部16世纪的版本没有一部属于崭新的文学创作，而是都经过对

① 司马涛.中国皇朝末期的长篇小说[M].顾士渊，葛放，吴裕康，等译.上海：华东师范大学出版社，2012：21.
② 鲁迅.中国小说史略[M].北京：人民文学出版社，1973：6.
③ 浦安迪.明代小说四大奇书·作者弁言[M].沈亨寿，译.北京：生活·读书·新知三联书店，2006：1.

原始素材、先行故事和并行修订本的长期演变，逐步臻于完善的过程①。……我们目前看到的这四部16世纪的版本都代表这一演化过程的最重要阶段，即标志这一过程的最终完成，并将各自的故事内容提高到了自觉进行艺术构思的水准。"②而且，"上述四种修订本一问世，便立即成为随后长篇小说发展的范本。事实上……，正是这四部书，给明清严肃小说的形式勾画出了总的轮廓。这四部作品构成小说文类本源的重要地位，恰恰由于作品本身的卓越超群而有点被人忽视，因为它们无比丰富的内容和精巧绝伦的写作手法，同类作品中很少有能与之媲美者，因而，这四部'奇书'在一个半世纪里一直鹤立鸡群，自成一体，直到《儒林外史》与《红楼梦》问世之后，才形成所谓'六大古典小说'"③。

总之，我们认为：不管明清章回小说的标志性作品，也就是所谓的"六大古典小说"，袭用了多少史书或民间文艺中的素材或手法，它们的定型本总体上还是出自当时某些高级文人（所谓"才子"）手笔的创造性成果。而且，这

① 这种创作模式具有典型的"中世纪"特色，正如俄国汉学家李福清所指出的："中世纪的作者（不管是东方还是西方）在很大程度上是用现成的情节和修辞模式来构筑自己的作品的。""中世纪作者一般不虚构不寻常的新情节，他只是全力以赴去改写已有的情节。这样的例子是人所共知的，只要回想一下《摩诃摩罗多》和《罗摩衍那》就已足够，这两部作品不仅在印度本国，而且在东南亚其他国家都有无数改写本，还有西欧以亚瑟王故事为情节的作品。正如Б. А. 格里夫佐夫指出的，'中世纪作家并不发明情节，他仿佛只做转述，把古老的母题有时用散文，有时用韵文联结起来。'东方和西方中世纪文学中对同样一些情节的无穷无尽的加工和改编便由此而来。"（李福清. 中世纪文学的类型和相互关系 [M] // 李明滨. 古典小说与传说：李福清汉学论集. 北京：中华书局，2003：293.）英国学者C. S. 路易斯亦指出："中世纪作家们的典型行为（也许尤其是中世纪的英国作家们）就是'润色'已经存在的作品，而这些作品本身也许就是在更早作品基础上'润色'而成的。"（C. S. 路易斯. 中世纪和文艺复兴时期的文学研究 [M]. 胡虹，译. 上海：华东师范大学出版社，2010：57.）对于中世纪作家，我们不能戴着"现代"的有色眼镜，而将他们视为缺乏创造力。事实上，"我们既可以说我们的中世纪作家是人类最没有创意的，也可以说他们是最具创意的。他们没有创意，因为他们几乎不会尝试写以前没有写过的东西。但他们又是如此叛逆地强求原创，倘若不依靠自己激烈的直观及情感想象进行加工，不把抽象的东西转换成具体的东西，不使静态的活动变得骚动，不用红色与金色覆盖住一切没有颜色的东西，他们就无法在以前作品的基础上写出一页文字。他们无法保留原作品的完整性，正如我们无法原封不动地誊清我们自己以前的草稿。我们总是在修修补补，（希望）能有所提高。但在中世纪的时候，你修补别人的作品时也会像对待自己的作品一样兴致高昂，而这种修补工作常常能带来真正的提高"。（同上，第57－58页）明清章回小说是一种属于从"中世纪文学"向"近代文学"过渡时期的作品，所以其创作还带有很明显的"中世纪"特色，但越到后来，这种特色就越弱：在《金瓶梅》中，借用现成情节的成分就比较少了，《红楼梦》则已经完全摆脱了这种创作惯性，而向近现代小说迈出了坚实的步伐。
② 浦安迪. 明代小说四大奇书 [M]. 沈亨寿，译. 北京：生活·读书·新知三联书店，2006：1.
③ 浦安迪. 明代小说四大奇书 [M]. 沈亨寿，译. 北京：生活·读书·新知三联书店，2006：1-2.

些文人凭借高超的艺术手法和叙事技巧,把"小说"这一长期不被重视的文类的艺术水准提到前所未有的高度,并且为长篇章回小说这一新兴的叙事性文体树立了文体规范和美学典范。

俄国汉学家李福清在论及"中世纪文学"向"近代文学"过渡时期的文学现象时,曾经这样写道:"中世纪文学体系的一个典型特征,是把'文'的概念作为必须首先包括功能性体裁(即具有非文学的特别功能,一般是宗教仪式和公文功能)的书面语言做宽泛的阐释。中世纪文学体系的核心又恰恰是纯功能性的体裁,而具有弱化功能和完全不具功能的体裁(如各种叙事散文)则处于边缘,或者根本不属于中世纪理论家们公认的文学体系。在向近代文学过渡的时候,这一体系发生了急速的进步,原来处于其边缘的体裁(如小说、戏剧等),移向了中心,功能性体裁则退居边缘,或者完全处于文学体系之外。"① 李福清认为,欧洲的文艺复兴正是这样的过渡时期,"中国文学发展史上的这样的时期,看来应该划在 16 世纪中叶以后。正是在那个时候中国产生了资本主义关系的萌芽,没有这种关系,文化中就不可能出现原则性的新质。这是一个城市文化高度发展和尝试彻底打破中世纪文学体系结构的时期"②。显然,这样一个所谓的过渡时期,正是明代小说"四大奇书"产生并成熟的时期,而它们的产生和成熟也正标志着小说这一叙事性的体裁从文学体系的边缘走到了中心。当然,小说的这一从边缘到中心的旅程绝不是轻易就可以达到的,而是必须靠这些文学革新者树立新的文学观念、形成新的美学典范,并创造与此息息相关的一整套新的叙事技巧,而这一切都必须靠创作实力,写出足以让人们改变传统文学观念并放弃传统欣赏习惯的优秀叙事作品。

幸运的是,正如我们所看到的:明代的文人小说家创作出了这样的作品,这就是以"四大奇书"为代表的明代章回体长篇小说。这一特殊的叙事性文学体裁,直到晚清民初的时候才被人们正式命名为"章回小说"。对于这一新的叙事文类,美国汉学家浦安迪认为:如果只是泛泛地称之为"古典小

① 李福清. 中世纪文学的类型和相互关系 [M] //李明滨. 古典小说与传说:李福清汉学论集. 北京:中华书局,2003:274.
② 李福清. 中世纪文学的类型和相互关系 [M] //李明滨. 古典小说与传说:李福清汉学论集. 北京:中华书局,2003:300.

说"或"章回小说"的话,由于指代不够明确而难以成为一种很好的文学史研究的分析工具。所以,浦安迪决定干脆用"奇书"一语来界定这几部拥有共同美学原则的叙事作品,并用"奇书文体"一语来界定这一新的叙事文类。显然,这里所谓的"奇书",既指小说的思想和内容之"奇",也指小说的形式和技巧之"奇"。正如浦安迪所指出的:"古人专称《三国演义》《水浒传》《西游记》《金瓶梅》为四大奇书,是别有意焉。首先,这一名称本身含蓄指定了一条文类上的界限,从而把当时这四部经典的顶尖之作,与同时代的其他二三流的长篇章回小说区别开来。偏偏高举这四部经典作品不仅是由于它们的故事动情、人物可爱而已,而是因为它们孕育了一种在中国叙事文学史上独一无二的美学典范。这种迟至明末才告成熟的美学形式,又凝聚为一种特殊的虚构文体。"① 无疑,浦安迪用"奇书文体"一语来专指《三国演义》《水浒传》《西游记》和《金瓶梅》等四部优秀的章回体长篇小说所形成的体裁特征,是看重其文体上的创造性和美学上的独特性的。事实上,也正是这种文体上的创造性和美学上的独特性,使"四大奇书"迥异于宋元"话本",也与同时期流俗性的二三流作品划清了界限。总之,"'奇书文体'有一整套固定的体裁惯例,无论是就这套惯用的美学手法,还是就它的思想内容而言,都反映了明清读书人的文学修养和美学趣味。……从它们的刊刻始末、版式插图、首尾贯通的结构、变化万端的叙述口吻等方面,一望可知那是与市井说书传统天地悬殊的奥秘文艺。……这些'奇书'与同时代的吴门画派、江南文人传奇剧,其实同出一辙,因此我认为,我们不妨袭用'文人画''文人剧'的命名方法,用'文人小说'来标榜'奇书文体'的特殊文化背景,庶几不辜负这些才子文人作家的艺术成就和苦心雅意。这一崭新的虚构文体在本质上完全不同于宋元的通俗'话本',而是当时文人精致文化的巅峰境界"②。

在我看来,明清长篇章回体小说的出现、成熟并定型,不啻是中国文学艺术史上的一场革命,因为它改变了此前由"抒情"传统独霸文坛的局面,并最

① 浦安迪."文人小说"与"奇书文体"[M]//浦安迪.浦安迪自选集.刘倩,等译.北京:生活·读书·新知三联书店,2011:119.
② 浦安迪."文人小说"与"奇书文体"[M]//浦安迪.浦安迪自选集.刘倩,等译.北京:生活·读书·新知三联书店,2011:120.

终发展成为一种此后几乎独领风骚的文学体裁①。章回小说所树立的体裁惯例、美学典范，及其所拥有的比较固定的叙事结构和修辞技巧，更是为中国小说叙事传统奠定了真正的基础。在此之前，"小说"这一概念甚至连合法的文学身份都不具备，一直到明代，在一系列创作实绩的支撑和一大批文人的推动下（通过评点、汇编、出版等多种手段），"小说"才真正成为一种专门的虚构性叙事文体。

无疑，上述这种革命性的文学行动绝非"平民集体创作"所能够胜任，而只有富有才情的明代文人堪能为之。那么，明代的文人们到底具备哪些基本的艺术素养和特殊的写作才情呢？

明代的文人们常有"才子"之称。这些"才子"们不仅富有文学、艺术才能，具有很高的欣赏水准，而且热爱生活和一切堪称美好的东西②。明人思想活跃，崇尚自由，强调个性，所以明代在文学、绘画、建筑等多方面的创造活动中都产生了足以传世的作品。关于其他创造活动的情况，我们在这里无法细说，下面仅谈几点明代文人和建筑有关的事实。在我看来，这些事实足以说明明代文人具有独特而典雅的建筑趣味。

第一，明代出现了由个人撰写的研究建筑问题的专著。计成（1582—

① 在相当漫长的时间里，叙事性文体都难登中国"文学"的大雅之堂。在中国最有名的文艺理论著作——刘勰（约465—约520）的《文心雕龙》，以及最有名的文学选集——昭明太子萧统（501—531）的《昭明文选》中，都毫无例外地表现出了对一些"纯粹的实用功利性"文章、宗教文献、非官方的历史著作、"关于奇异事件的神话小说"（《搜神记》）以及笑话等纯粹娱乐性文体（《笑林》）的漠视。正如俄国汉学家李福清先生所指出的："对这些书的轻蔑和明显的对它们的不关注，证明了引人入胜的叙述没有被当时的理论家和文集编者看作艺术性的标志。用了一千多年的时间，才承认叙事散文有充分权利成为中国文学的一支。"（李福清. 中国中世纪文学中的体裁[M]. 李逸津，译//阎纯德. 汉学研究（第十五集）. 北京：学苑出版社，2013：130.）从刘勰和萧统的时候算起，经过"一千多年的时间"，其实正是明清章回小说兴起、定型并成长为文学大树的时候。甚至颇被鲁迅等人推崇的唐传奇，在宋代的文学选集中，也是难觅踪影的。比如姚铉（967—1020）编选的唐代文选《唐文粹》中，就没有收录一篇今天可以称之为"小说"的作品，"这样一来，对于生活在10世纪有权威的唐代文学选集的编者而言，也和对于他的前驱者一样，文学既是纯粹艺术的（赋、诗等），又是具有明确功能表现的应用文体的总和。可是，叙事性的作品，如今天著名的唐代小说，更有在佛教寺院里创作的、用那个时代口语来写的、用于口头表演的文本（变文），则全然没有进入文学体系"。（同上，第132页）由此可见，叙事性文体进入"文学"视野的历程是多么的艰难！由此也不难看出：明清章回小说的出现、成熟、定型并被人们所接受这一事实，是一件多么了不起的事情，所以我们说它掀起了一场文学领域的革命是毫不为过的。

② 正如张岱在其《自为墓志铭》中所说："少为纨绔子弟，极爱繁华，好精舍，好美婢，好娈童，好鲜衣，好美食，好骏马，好华灯，好烟火，好梨园，好鼓吹，好古董，好花鸟，兼以茶淫橘虐，书蠹诗魔，劳碌半生，皆成梦幻。"尽管这是国祚鼎革之后的追忆之语，其中颇有悔恨之意，但从中也不难窥见一个时代的风尚。张岱如此，唐寅、徐渭等人又何尝不是？

1642）的《园冶》与文震亨（1585—1645）的《长物志》，都是明代出现的两部由个人独立撰写的造园学著作。计成于崇祯七年（公元1634年）刊行的《园冶》一书，更是我国第一部造园学专著。显然，没有相应的知识储备，没有强烈的爱好和实践的支撑，要写出这样专门的建筑理论性著作是不可想象的。而且，明人不仅在《园冶》这样的专门著作表述对建筑的看法，在一些"笔记"体著作中也有很多关于建筑的精彩观点，如《浮生六记》就是这类著作。

第二，在园林等建造活动中，明代文人强调建造者的主体性地位。在《园冶》一书卷一的《兴造论》中，计成这样写道："世之兴造，专主鸠匠，独不闻三分匠、七分主人之谚乎？非主人也，能主之人也。古公输巧，陆云精艺，其人岂执斧斤者哉？若匠惟雕镂是巧，排架是精，一梁一柱，定不可移，俗以'无窍之人'呼之，其确也。故凡造作，必先相地立基，然后定其间进，量其广狭，随曲合方，是在主者，能妙于得体合宜，未可拘牵。假如基地偏缺，邻嵌何必欲求其齐，其屋架何必拘三、五间，为进多少？半间一广，自然雅称，斯所谓'主人之七分'也。第园筑之主，犹须什九，而用匠什一，何也？园林巧于'因''借'，精在'体''宜'，愈非匠作可为，亦非主人所能自主者，须求得人，当要节用。"[①] 这段话的重要性在于：它提出了建造活动中起关键作用的不是"匠"，而是营建的业主和建筑师。对此，汉宝德先生这样写道："它代表的意义是向已推演了上千年的宫廷和工匠传统挑战，其历史的重要性不下于欧西文艺复兴时读书人向中世纪的教会御用工匠传统挑战。这是建筑艺术知性化的先声。它提出了'主人'的身份，一方面暗示着营建的业主，再一方面则指今日所谓的建筑师（'能主之人也'）。"[②]

第三，园林开始成为明代文人进行诗文雅集或其他相关活动的场所，并在很大程度上成为他们拥有文人身份的象征。正如有学者所指出的："文人进行文化实践活动的一种十分重要的形式就是建造或者拥有园林，这种形式在明代中后期非常引人注目。"[③] "把园林作为志同道合的士大夫的聚会之所，这些士大夫通常都用纯粹的文学语言讨论问题，但是他们也利用社会场所例如园林里

① 计成. 园冶注释 [M]. 2版. 北京：中国建筑工业出版社，1998：47.
② 汉宝德. 明清建筑二论 斗栱的起源与发展 [M]. 北京：生活·读书·新知三联书店，2014：16.
③ 肯尼斯·J. 哈蒙德. 明江南的城市园林：以王世贞的散文为视角 [M]. 聂春华，译//米歇尔·柯南，陈望衡. 城市与园林：园林对城市生活和文化的贡献. 武汉：武汉大学出版社，2006：83.

面的聚会来进行一些另外的议程。文人们结社聚会、诗酒酬唱的现象在中国有悠久的传统,对文人来说这正是社会聚会的基本功能。"① 其实,在唐代,尤其是在宋代,随着文人士大夫地位的提升,园林就开始成为文人身份的象征和进行文化活动的典型场所。然而,元朝的建立导致了文人士大夫的边缘化。"当明朝在 1368 年取代蒙古人建立的元朝统治中国后,文人作为文化和政治事务上拥有统治权的精英又重新占据了中心地位。一直到 16 世纪,文人的文化霸权已经重新建立起来……园林仍然在文人的社会和文化生活中扮演重要角色,特别是在江南,园林的数量激增,著名的园林成为当地的骄傲和其他地方羡慕的对象。"② 正因为如此,所以很多明代文人都热衷于造园。比如,王世贞(曾被不少人视为《金瓶梅》的实际作者)就在其家乡江苏太仓建造了著名的弇山园,并为此写了《弇山园记》等文章。在王世贞看来,"建造园林对提高一个家族的声望是十分必要的,而且,园林在建造对显示那些只有像他这样的文人精英分子才能充分欣赏和评论的独特品质(包括道德上的和文化上的品质)也是不可或缺的"③。

第四,明代文人的建筑观是文学化的。汉宝德说得好:"这群文人的建筑观,与他们生活中最基本的成分——文学——的关系最为密切。他们对建筑的看法,则直接与他们的金石和绘画的感觉相通。"④ 李晓东与杨茳善亦指出:"纵观中国艺术的整个系统,可以认为园林的设计仿照了绘画,而绘画又勾起了人们对园林的想象。这种相互关系集中体现了中国式空间构想的话语特性。"⑤ 确实,把明代文人这种文学化的建筑观付诸园林建筑的实践,正可充分发挥其长处,因为清新、淡雅、充满诗情画意的建筑意匠正是园林艺术所需要的。也正因为如此,所以我们上面所谈到的明代文人和建筑有关的情况都与园林这种特定的建筑形式相关。因此,我们可以说:明代文人所建造的园林其实就是空间化、建筑化了的文学。既然如此,有人可能会问:这些敏感的、多才

① 肯尼斯•J. 哈蒙德. 明江南的城市园林:以王世贞的散文为视角[M]. 聂春华,译//米歇尔•柯南,陈望衡. 城市与园林:园林对城市生活和文化的贡献. 武汉:武汉大学出版社,2006:92.
② 肯尼斯•J. 哈蒙德. 明江南的城市园林:以王世贞的散文为视角[M]. 聂春华,译//米歇尔•柯南,陈望衡. 城市与园林:园林对城市生活和文化的贡献. 武汉:武汉大学出版社,2006:84.
③ 肯尼斯•J. 哈蒙德. 明江南的城市园林:以王世贞的散文为视角[M]. 聂春华,译//米歇尔•柯南,陈望衡. 城市与园林:园林对城市生活和文化的贡献. 武汉:武汉大学出版社,2006:90.
④ 汉宝德. 明清建筑二论 斗栱的起源与发展[M]. 北京:生活•读书•新知三联书店,2014:17.
⑤ 李晓东,杨茳善. 中国空间[M]. 北京:中国建筑工业出版社,2007:157.

多艺并具有典雅的建筑趣味的明代文人，是否有能力建造高度规整而又繁多复杂的宫廷建筑和礼仪建筑呢？尽管历史并没有提供这样的机会①，但我们的答案是肯定的，因为尽管明代文人没有建造出像紫禁城这样的多重宫殿式的实际的大型建筑物，但他们却在另一个领域大显身手，那就是：他们用文字建造出了像《三国演义》《水浒传》《西游记》《金瓶梅》《儒林外史》与《红楼梦》这样堪称文化瑰宝的大型文学建筑。

接下来，就让我们去看看这些流光溢彩的文学建筑在结构上是如何与建筑空间血脉贯通的吧。

三、多重组合的艺术：中国古代建筑与明清章回小说

在结构上，中国古代建筑与明清章回小说都体现了一种组合艺术的特点，它们都不是单一的"个体"，而是由多个"个体"组成的"群"；而且，经常为了适应各种功能上的需要，它们还可以不断地重复这种组合，从而形成更大的结构性的"群"。所以，从结构上来说，无论是作为"空间艺术"的中国古代建筑，还是作为"时间艺术"的明清章回小说，其实都是一种利用一定的结构"单元"而进行多重组合的艺术。

（一）整体结构

从整体上观察，中国古代建筑的"院落式"结构与明清章回小说的那种特殊的组合结构，具有非常明显的相似之处。让我们先从中国建筑的结构说起。

因为建筑的结构或组合模式归根结底与人类的生活方式紧密相关，而人类的生活方式是多种多样的，因而对建筑的需求也是多方面的，如居住、聚会、祭祀、朝会、游玩等；无疑，有些人类活动对建筑空间的需求是非常大的（如祭祀、朝会），所以建筑为了满足人类这方面的需求，就经常需要扩大规模。不同文化传统中的建筑，其扩大规模的方式并不相同，但概括起来也无非两种，正如李允鉌先生所指出的：

> 在建筑的历史经验中，我们可以看到两种不同的扩大建筑规模的

① 因为像宫廷建筑和礼仪建筑这样重大的建造活动是国之大事，都是由专门的建筑师来掌案设计并监督建造的；而且，在明清时期，主持皇家建筑设计的建筑师往往是由一个世袭的家族来担任的，如清代的"样式雷"就是这样的著名的建筑世家。而且，就当时整体的社会风气而言，真正从事建筑活动的人员，其社会地位仍然不高。

方式。一种就是"量"的扩大,将更多、更复杂的内容组织在一座房屋里面,由小屋变大屋,由单层变多层,以单座房屋为基础,在平面上以至高空中作最大限度的伸展。西方的古典建筑和现代建筑基本上是采用这种方式的,因此产生了一系列又高又大的建筑物,取得了巨大而变化丰富的建筑"体量"(mass)。另一种就是"数"的增加,将各种不同用途的部分分处在不同的"单座建筑"中,由一座变多座,由小组变大组,以建筑群为基础,一个层次接一个层次地广布在一个空间之中,构成一个广阔的有组织的人工环境。中国古典建筑基本上是采取这种方式,因此产生了一系列包括座数极多的建筑群,将封闭的露天空间、自然景物同时组织到建筑的构图中来。[①]

这两种不同的扩大建筑规模的方式,其实也就决定了两种建筑体系不同的结构方式和不同的性格特征。而且,在设计原则和建造技术上,也会有着相应的差别,"从'数'出发和从'量'出发对平面组织的要求是完全不同的。……当建筑设计以'座'为单位时,房屋内部的平面因使用功能上的要求,内部的分隔必然就十分复杂;相反地,因为室内部分已经将所有问题'化整为零',整体布局必然便是十分简洁。如果建筑设计以'群'为单位时,每一单位建筑的内部其实只相当于'整座'建筑物的一个房间或者一个局部,平面自然就会十分简单。在另一方面,因为使用上的组织要求要落在总平面中去解决,总平面的布局就会变得颇为繁琐和零碎了。平面的'组织'问题一个是处理于屋内,一个是解决于屋与屋间,因而两者表现出来的形式就适得其反了。中国古典建筑是出现过好些十分繁复的总平面组织的,根据文献的记载,唐代最大的寺院'章敬寺'凡四十八院,殿堂屋舍总数达四千一百三十余间。我们可以想象,将四千多'间'房屋组成一个建筑单位,它的总平面组织会是何等复杂,简直就是一个'城市'"[②]。

相比较而言,中国古代对"单座建筑"不那么重视,说起来这其实是由木结构建筑本身的结构所造成的:"中国传统的'单座建筑'殿堂房舍等平面构成一般都是以'柱网'或者'屋顶结构'的布置方式来表示的。建筑的平面其实只不过是结构的平面。"[③] 所谓"柱网",就是排列柱位所依据的参考用"轴

[①②] 李允鉌. 华夏意匠 [M]. 天津:天津大学出版社,2005:130.
[③] 李允鉌. 华夏意匠 [M]. 天津:天津大学出版社,2005:134.

线"纵向和横向所构成的方格形的"网"。这些"轴线"反映着标准的屋面构造,基本上是平行的。柱位则是这些方格形的"网"的交点,而屋面就支承在以这些交点作为支点的上面。正因为"单座建筑"的平面就是结构平面,所以其内部空间的构成也就相应地比较固定,难以有很大的变化;也正因为如此,所以"单座建筑"只有通过组合成"群"才能满足各种需要,并表达各种象征性的意义。

中国古代建筑长期采用木结构体系,之所以如此,当然并非如有些人所说的那样是由于材料和技术原因,而主要是出于文化观念和历史传统方面的考虑。事实上,也正是由于文化观念的不同,才导致中西建筑的基本差异,才促成了中国古代多单元相连缀的"院落式"建筑的最终形成和长期流行。关于中国古代"院落式"建筑的基本特征,楼庆西先生曾经这样概括:"中国古建筑采用木结构体系。因此与西方建筑相比,建筑个体的平面多为简单的矩形,单纯而规整,形体也并不高大。……宫殿、寺庙、园林、住宅各类建筑不同功能上的需求,不靠单体建筑的平面和体形,而是依靠它们所组成的不同群体来适应和满足。如果说西方古代建筑艺术主体体现在个体建筑所表现的宏伟与壮丽上,那么中国古建筑则主要表现在建筑群体所表现出来的博大与壮观。"①

与西方建筑在单一围合空间中扩大体量一样,西方长篇小说也主要在一个情节框架内扩展篇幅;与中国古代建筑"院落式"结构相对应的,则是明清长篇章回小说所采用的那种所谓的"缀段性"结构。这里所谓的"缀段性"(episodic),也被翻译成"穿插式",原是一些西方汉学家和一些盲从他们的中国学者依据亚里士多德的关于情节有机统一性的观点,而对明清章回小说缺乏艺术整体感,也就是缺乏结构意识的一种讥评:"总而言之,中国明清长篇章回小说在'外形'上的致命弱点,在于它的'缀段性'(episodic),一段一段的故事,形如散沙,缺乏西方 novel 那种'头、身、尾'一以贯之的有机结构,因而也就缺乏所谓的整体感。"② 这种评价当然是非常荒唐的,它是拿西方的批评标准来衡量出生于不同文化传统中的中国古典小说。在我看来,这实在是有点张冠李戴、郢书燕说的味道。"殊不知,这些中西批评家们所谓的'整体感'或'统一性',在西方文学中,本是指故事情节(plot)的'因果律'(causal relations)和'时间化'的标准而言的。"③ 而事实上,叙事艺术对人类经验的

① 楼庆西. 中国古建筑二十讲 [M]. 北京:生活·读书·新知三联书店,2001:33-34.
②③ 浦安迪. 中国叙事学 [M]. 北京:北京大学出版社,1996:56.

"模仿"或"组织",既可以采用"因果律"和"时间化"的结构模式,也可以采用"关联性"和"空间化"的结构模式;显然,西方叙事文学主要采用的是前一种模式,而中国明清长篇章回小说则采用了后一种叙事模式。

其实,在《诗学》中,亚里士多德对"穿插式"结构本身也不是全盘否定的。他在该书第 9 章中是这样说的:"在简单情节和行动中,以穿插式的为最次。所谓'穿插式',指的是那种场与场之间的承继不是按可然或必然的原则连接起来的情节。"① 可见,"穿插式"结构只是对简单情节来说才是最差的,对于复杂情节则并非如此。实际上,对于复杂情节来说,"穿插"不但没有坏处,反而颇有好处:如果使用得当的话,"穿插"可以起到增加作品长度、丰富作品内容并增加叙事效果的作用。在《诗学》第 17 章中,亚里士多德这样写道:"至于故事,无论是利用现成的,还是自己编制,诗人都应先立下一个一般性大纲,然后再加入穿插,以扩充篇幅。""戏剧中的穿插都比较短,而史诗则因穿插而加长。《奥德赛》的梗概并不长:一个人离家多年,被波塞冬暗中紧盯不放,变得孤苦伶仃。此外,家中的境况亦十分不妙;求婚者们正在挥霍他的家产,并试图谋害他的儿子。他在历经艰辛后回到家乡,使一些人认出了他,然后发起进攻,消灭了仇敌,保全了自己。这是基本内容,其余的都是穿插。"② 事实上,《奥德赛》中的穿插甚多,据统计,该作的主要情节仅占整部史诗的三分之一,"其余的都是穿插"。在《诗学》第 23 章中,亚里士多德写道:"和其他诗人相比,荷马真可谓出类拔萃。尽管特洛伊战争本身有始有终,他却没有试图描述战争的全过程。不然的话,情节就会显得太长,使人不易一览全貌;倘若控制长度,繁芜的事件又会使作品显得过于复杂。事实上,他只取了战争的一部分,而把其他许多内容用作穿插,比如用'船目表'和其他穿插丰富了作品的内容。"③ 在这里,"穿插"显然成了一种很好的叙事技巧,荷马就通过各种"穿插"的使用而"丰富了作品的内容"。在《诗学》第 24 章中,亚里士多德还有关于"穿插"作用的论述:"在扩展篇制方面,史诗有一个很独特的优势。悲剧只能表现演员在戏台上表演的事,而不能表现许多同时发生的事。史诗的模仿通过叙述进行,因而有可能描述许多同时发生的事——若能编排得体,此类事情可以增加诗的分量。由此可见,史诗在这方面有它的长处,因

① 亚里士多德. 诗学 [M]. 陈中梅,译. 北京:商务印书馆,1996:82.
② 亚里士多德. 诗学 [M]. 陈中梅,译. 北京:商务印书馆,1996:125-126.
③ 亚里士多德. 诗学 [M]. 陈中梅,译. 北京:商务印书馆,1996:163.

为有了容量就能表现气势，就有可能调节听众的情趣和接纳内容不同的穿插。雷同的事件很快就会使人腻烦，悲剧的失败往往因为这一点。"① 在这段话里，亚里士多德除了继续谈到史诗的"穿插"可以增加容量、表现气势并调节听众的情趣等长处，更是提出了编排得当的"穿插"可以"描述许多同时发生的事"的问题。这显然是对"穿插"这一叙事方式的最高的赞赏，因为众所周知，要把"许多同时发生的事"很好地叙述出来，直到今天仍然不是一件容易的事。不难看出，亚里士多德在《诗学》中，其实是提出了一种可以超越"因果律"和"时间化"并照样可以达到"整体感"和"统一性"的叙事结构的，而这种容量更大、情节也更为复杂的叙事结构正是通过"穿插"来实现的。遗憾的是：亚里士多德对"穿插"所做的全面论述，却被很多学者（包括很多西方的学者）做了不求甚解、断章取义的理解。由此也不难看出，那些试图搬出亚里士多德的理论来批评中国明清长篇章回小说的"缀段性"（"穿插式"）结构的说法，是多么的荒谬！

亚里士多德对"穿插"所做的全面的、辩证的论述，其实是符合古希腊古典叙事文学作品的实际情况的，因为在当时两大叙事性体裁——悲剧和史诗中，悲剧因篇幅较小而确实大都有一个"头、身、尾"一以贯之的所谓有机结构，史诗的情况则并非如此。在当时的两大史诗《伊利亚特》和《奥德赛》中，就大量存在"无机的""穿插的"（"并置"的）、非线性发展的叙事事实。据诺托普罗斯研究，荷马史诗大量存在"穿插"的事实，是因为它们还带有浓重的"口语文学"的特征，而"口语文学特别依赖于诗人的情绪和交际语境"②，"对荷马史诗和其他民族口语文学的听众的研究表明：听众很大程度上决定着这种并置模式的产生。听众利用某些因素促成了口语诗歌的穿插特征。其中最重要的因素就是诗人可支配的吟唱时间。仔细阅读《奥德赛》第 8 卷中口头诗人德摩多科斯的吟唱情形，我们就会注意到，他的吟唱是穿插式的，供他支配的吟唱时间受制于在场听众的交际活动和兴趣。……如果说，穿插的内

① 参见亚里士多德. 诗学 [M]. 陈中梅，译. 北京：商务印书馆，1996：168. 相关内容。为了方便理解，这里再列出罗念生先生对这段文字的翻译："史诗有一个非常特殊的方便，可以使长度分外增加。悲剧不可能模仿许多正发生的事，只能模仿演员在舞台上表演的事；史诗则因为采用叙述体，能描述许多正发生的事，这些事只要联系得上，就可以增加诗的分量。这是一桩好事（可以使史诗显得宏伟），用不同的穿插点缀在诗中，可以使史诗起变化（听众）；单调很快就会使人腻烦，悲剧的失败往往由于这一点。"（亚里斯多德，等. 诗学 [M]. 罗念生，译. 北京：人民文学出版社，1962：86-87.）
② 诺托普罗斯. 论荷马史诗中的并置 [M] // 刘小枫，陈少明. 荷马笔下的伦理. 北京：华夏出版社，2010：42.

容是诗人在听众容许的最少时间里的吟唱;那么,正如我们从《伊利亚特》和《奥德赛》的结构中所见,这种穿插也就成为诗人在拥有更多时间之时扩展其故事的基本组成部分。……充裕的时间并不会促成有机统一的创作,相反,穿插的故事倒恰好会随时间的增加而成倍增加。此时,诗人把穿插作为一种叙事技巧——穿插就是一个不可再分的社会事件的最小化单位,只有通过成倍地增加穿插,诗人才得以填满所获得的更长的那段时间。因此,诗人可支配的时间的不确定性,和诗人在吟诵中自身体力状况的变化,共同促成了口语史诗的无机特征和穿插式发展。如格罗宁根向我们所展示,这些穿插借助过渡、反复,呼应和预示等手段而得以相互衔接"[1]。可见,"穿插"或"并置"是荷马史诗乃至一切脱胎于"口语文学"的叙事文本共同的结构性特征;而且,"穿插"或"并置"可以通过一系列的叙事手段"相互衔接",所以并不会妨碍整个叙事文本的"整体性"。因此,诺托普罗斯得出结论:"纵观公元前5世纪中期以前的文学,我们可以看出,它们表现出程度不一的整体性,但同时也表明,起支配作用的整体性特征是'并置'、无机和灵活多变,这正是我们观察荷马史诗得出的结论。"[2]

由于作为一种结构模式的"并置",不仅在文学中,而且在古希腊的绘画、雕塑和建筑等艺术类型中也大量地出现,所以在诺托普罗斯看来:"并置首先是一种思维状态,而不是一种文学形态。"[3] "并置和表现并置的思维模式,是古典时期之前规范的表达方式和思维方式。"[4] 但慢慢地,"并置结构"开始让位于"主从结构","有机的"观念则开始替代"无机的"观念,而这种变化首先就是从希腊艺术中开始的:"恰好是希腊艺术表现出来的这种类似情形,突出地表明了从结构灵活而松散的整体到有机统一的思维模式这一演化过程发生的原因。这方面最明显的例子就是花瓶绘画和装饰艺术。古克里特人(Minoan)的花瓶就其本质特点来说,属于一种无机并置的装饰范畴。在雅典早期,

[1] 诺托普罗斯. 论荷马史诗中的并置 [M] //刘小枫,陈少明. 荷马笔下的伦理. 北京:华夏出版社,2010:45-46.
[2] 诺托普罗斯. 论荷马史诗中的并置 [M] //刘小枫,陈少明. 荷马笔下的伦理. 北京:华夏出版社,2010:23-24.
[3] 诺托普罗斯. 论荷马史诗中的并置 [M] //刘小枫,陈少明. 荷马笔下的伦理. 北京:华夏出版社,2010:36.
[4] 诺托普罗斯. 论荷马史诗中的并置 [M] //刘小枫,陈少明. 荷马笔下的伦理. 北京:华夏出版社,2010:38.

这种装饰让位于一种偏重于几何结构的有机统一观念……然而，与这种有机的表现手段并驾齐驱的，还有大量东部的（eastern）和东方的（oriental）花瓶，这些花瓶长久不变地表现了无机的并置结构。就花瓶装饰艺术中的并置表现手法而言，弗朗索瓦（Franoçis）花瓶是广为征引的经典范例（locus classicus）：它们的边沿绘有以历史故事为题材的图案，这些图案并置地排列，反映出与荷马史诗中的并置模式相同的特点。当我们观察阿提卡花瓶绘画的发展时，我们注意到，花瓶的绘画构图暗示了一种主从结构——远远早于文学中的类似结构。因为，随着公元前 6 世纪的到来，并置结构开始让位于主从结构，花瓶的正面绘画成为中心图景，而花瓶其余的装饰则从属于它。从而，花瓶成为雅典的精神发展过程中有机统一观念的首要表现之一。"① 从这段话不难看出，古希腊早期的绘画和装饰艺术还是一种典型的"并置结构"的艺术，然而，在公元前 6 世纪的时候，古希腊的花瓶绘画和装饰艺术开始发生由"并置结构"向"主从结构"的转变；与这种变化形成鲜明对照的是"东部的和东方的花瓶"，它们"长久不变地表现了无机的并置结构"。

其实，东方艺术"长久不变"的特性，不仅仅表现在绘画和装饰艺术上，也同样表现在建筑艺术上。比如说，前文提到的建筑扩展规模的两种方式——从"数"出发（"建筑群"的组合和扩大）和从"量"（"单体建筑"的横向或纵向发展）出发，中国人是自始至终都在坚持前者；而西方人则在同一起点上做出了根本性改变，他们选择了后者——尽管经历了一个较长的历史过程。其实，在人类社会的早期发展阶段，由于技术水平等方面的限制，建筑扩展规模的方式几乎都是利用"数"或"群"的方式来实现的，正如李允鉌先生所指出的："包括西方的古代在内，最早、最'原始'的建筑形式也是利用'群体'的方式来达到一定的规模的。公元前 2 世纪，希腊米勒图斯（Miletus）有一座议事堂（Bouleuterion），它的平面组织就和典型的中国式布局很相似，正面前头是一座'门屋'，内进之后就是一个大院，两侧是廊庑，正中就是立于台基之上的相当于'正殿'的主体建筑。不过，西方的建筑很快就倾向于'集中'和'合并'，另一方面主体建筑的'生长'和'膨胀'似乎也毫无休止。"② 西方艺术的这种"集中"和"合并"的特点，不仅表现在建筑等空间艺术上，其

① 诺托普罗斯. 论荷马史诗中的并置 [M] //刘小枫，陈少明. 荷马笔下的伦理. 北京：华夏出版社，2010：36-37.
② 李允鉌. 华夏意匠 [M]. 天津：天津大学出版社，2005：132.

实也表现在史诗、小说等时间艺术上：当叙事作品需要扩展容量（篇幅）时，不一定非得采取"穿插式"或"并置式"的结构而达到，那种"有机的"因果—线性结构照样可以产生篇幅浩繁的叙事作品，于是，"穿插式"或"并置式"的结构终于被因果—线性结构所取代；而后者在长期的发展过程中尽管也存在曲折之处，但最终发展成为西方叙事结构的标准模式和经典结构。而中国呢？无论是以建筑和绘画①为代表的造型（空间）艺术，还是以历史和小说为代表的叙事（时间）艺术，其结构的基本范型在漫长的历史进程中其实都没有根本性的大改变。

就建筑而言，从属于西周早期的陕西岐山凤雏甲组建筑的考古基址复原平面图（图1）来看，就已经是标准的"组合式"的院落建筑了，后历经几千年的发展而不变，到清代的故宫（故宫无非是多重院落的组合），可谓达到了"组合式"院落建筑的顶峰，甚至经过20世纪西方现代主义建筑的洗礼，这种结构到现在还顽强地存在（北京四合院，图2）。对此，李允鉌评论道："历史的条件产生了改变，中国古典建筑常常仍然顽强地坚持传统的形制，并且千方百计地解决这个矛盾，很少做根本性

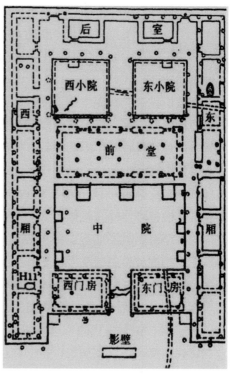

图1　陕西岐山凤雏西周甲组建筑考古基址复原平面图

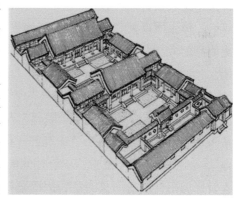

图2　北京四合院

① 在我看来，中国绘画的"散点透视"，其实也是建基于"组合"基础上的一种结构模式，与中国建筑的"院落式"结构和中国叙事作品的"连缀式"结构有其相通之处。

的变革。这种性格一方面导致建筑问题的解决达到非常广远和高深,另一方面也大大局限了建筑技术和艺术新的发展。我们的祖先常常用非常巧妙的方式解决很多难于解决的问题,有时正是因为问题得到了解决,就阻碍了在新的基础上做出新的变革。"①

应该说,李允鉌先生的上述评价,对中国建筑来说自然是非常恰切的,但如果要用类似的观点来评价中国叙事传统,则必须加以严格的限制才能适用:如果上述说法仅针对中国历史叙事传统,那么这种评价应该大体适用;但如果用于评价中国文学叙事,则要具体问题具体分析。因为中国古代的各种文体非常多(这些文体或多或少都具有叙事的功能),而在长篇章回小说产生之前,各类文学性叙事作品在篇幅上都非常短小。既然大都是短小的作品,其"组合式"的特征自然就不明显。劳悦强说得好:"在汉代以前,中国叙事文的主要特点在于捕捉故事中的高潮情节,至于导致高潮以及高潮以后的前后相关的情节,一般都不甚注意。因此,故事往往只限于单一的情节。环环相扣的叙事结构一直到汉代以后的中国叙事文,比如志怪小说及唐代传奇才慢慢开始普遍。"② 而且,中国古代的文体规范是非常严格的,所谓"奏议宜雅、书论宜理、铭诔尚实、诗赋欲丽"(曹丕《典论·论文》)③,说的就是这种情况;既然如此,它们甚至难以形成一个统一的传统,所谓"顽强地坚持传统的形制"更是无从谈起。中国历史叙事的情况则与文学叙事的情况不太一样,因为史书的篇幅都比较大,而且叙事结构比较稳定——主要结构无非就是"纪传"与"编年"二体,所以其"组合性""连缀性"的特征非常明显。比如,"纪传体"历史的创始人司马迁所著的《史记》,其基本结构无非就是把相关内容放入"本纪""世家""列传"以及"书"和"表"等五个大的"院落"之中,再使这五个"院落"组合成《史记》这一"建筑群";至于各"院落"内部当然也存在更小单元的组合关系;至于"院落"与"院落"之间,则尽量使用各种修辞手法来加强联系,以使整个"建筑群"看起来更具整体性和连贯性。至于"编年体",在组织材料时增加了一个时间的维度,但由于这一"时间"是外在的而不是历史事件本身所具有的,因而事件之间的内在联系和因果关系仍不是太明

① 李允鉌. 华夏意匠 [M]. 天津:天津大学出版社,2005:150.
② 劳悦强. 从纪事本末体论章回小说的叙事结构 [M] // 辜美高,黄霖. 明代小说面面观:明代小说国际学术研讨会论文集. 上海:学林出版社,2002:45.
③ 陆机《文赋》亦云:"诗缘情而绮靡,赋体物而浏亮。碑披文以相质,诔缠绵而凄怆。铭博约而温润,箴顿挫而清壮。颂优游以彬蔚,论精微而朗畅。奏平徹以闲雅,说炜晔而谲诳。"

显，所以其基本结构还是"组合性"或"连缀性"的。值得指出的是：无论是"纪传体"还是"编年体"，其"组合"或"连缀"的模式是非常机械的，如果就整部史书视之，我们说它结构松散、形如散沙，也并不为过。

为了强化历史叙事的有机整体性，南宋的袁枢又在"编年体"的基础上创设"纪事本末体"，并试图结合"纪传体"的长处。因为《四库全书总目》对"纪事本末体"有"遂使纪传、编年贯通为一"的评价，所以有学者认为："从叙事形式而言，编年体转化出纪事本末体，而纪事本末体又有可能对章回小说的出现起过一定的作用。"① 诚然，就整体而言，章回小说的发展与中国历史叙事传统关系密切，早期章回小说多为历史小说即为明证。但在我看来：无论是"纪传体""编年体"，还是"纪事本末体"，中国历史叙事对章回小说的影响主要还是表现在"内容"层面（很多章回小说作家都从历史著作中吸取了不少素材），至于"形式"层面的影响主要还是来自中国建筑。

有学者在概括章回小说的结构特点时，曾经这样写道：

> 纯粹从形式上的叙事铺排而言，章回小说叙事结构的一个最独特之处就是小说是分章叙事、分回立目的。章与章之间环环相扣，回与回之间又以目相连，相互牵搭，经纬交织，而编成一个错综复杂的故事。每一章回都有一两个主题，通常由该回的题目显示出来，而题目一般又以七言或八言偶句列出……章回小说的环环相扣的连锁式叙事结构，在每一回中都有特定的主人翁，该回的情节就环绕主人翁身上发展，一般来说，情节的展开都会牵涉到场景的转换，而情节的发展可以引出许许多多的迂回曲折，这些旁出的枝节往往又变成以后章回中情节发展的伏线，整个叙事结构因而产生错综复杂的效果。打一个视觉上的比喻，整个章回小说故事就好像一幅长画轴，随着故事的叙事发展，我们就好像展玩一卷画轴，等到叙事终结，画轴开到尽头，我们就可以看清楚故事的首尾，同时，我们也可以纵览全图。②

应该说，概括是很精彩的，但稍显不足的是最后那个比喻。我觉得，与其说章回小说像一幅"长画轴"，还不如说像一座"院落式"建筑，因为"长画

① 劳悦强. 从纪事本末体论章回小说的叙事结构 [M] //辜美高，黄霖. 明代小说面面观：明代小说国际学术研讨会论文集. 上海：学林出版社，2002：56.
② 劳悦强. 从纪事本末体论章回小说的叙事结构 [M] //辜美高，黄霖. 明代小说面面观：明代小说国际学术研讨会论文集. 上海：学林出版社，2002：43-44.

轴"是二维的空间艺术,其组合能力毕竟有限;而"院落式"建筑则是三维的(甚至是四维的、五维的)复合空间艺术,其组合能力因维度的增加而大大加强。而且,在中国艺术史上,我们也确实找不到有类似明清长篇章回小说那样的有着多重组合结构的卷轴画。

(二) 组合方式

正如我们在上面所谈到的:我们一般所说的中国古典建筑,指的都是一个"建筑群"而非一个"单座建筑",而"建筑群"也无非是由若干个"单座建筑"经过一次或多次组合之后而形成的。无疑,在长期的发展历史过程中,中国古代建筑形成了很多定型的、富有特色的组合方式。那么,有哪些组合方式影响到了明清章回小说,或者说,有哪些建筑组合方式给明清章回小说提供了极好的借鉴呢?下面,我们就提出其中重要的两种,并以之与明清章回小说的结构进行比较性考察。

1. 作为意义单位的"院"

在描述一个建筑群的规模时,中国古人一般不用"单座"的"座",而是常用"几间几院"。所谓"间"(或"开间"),是指在平行的纵向的柱网线之间的面积①。"古代文献表示房屋数量多以'间'为单位,'间'并不等于'座'或'栋'(block),而是柱距间面积的'间',因为每座建筑物的'间'数不等,用座或栋表示不如用'间'更准确一些。"② 一般来说,"间"往往用于计算"单座建筑"的大小,比如说章回小说中常说"五间正房""三间耳房""三间厢房"等,这里所说的"间"都是房屋有多少个开间的意思,用以说明它们的大小。所以,"间"其实就是最小的房屋计量单位。至于"院",则是用来表示建筑群的概念,也是最小的意义单位。几个"单座建筑"围绕一个中心空间(院子)从东南西北四方进行围合(所谓"四合院"的名称就由此而来),就形成了一个最基本的建筑群——"院",更大的建筑群则是多个"院"的组合和勾连。傅熹年先生曾经指出:"自汉代以后……主要采取以单层房屋为主的封闭式院落布置,很少再建由多种不同用途的房间聚合而成的单座大建筑。房屋以间为单位,若干间并联成一座房屋,几座房屋沿地基周边布置,围合成庭院;院落大都取南北向,主建筑在中轴线上,面南,称正房;正房前方东、西

① 至于横向轴线之间的面积则往往用"架"(或"步架")来表示。所谓"间架",在建筑平面设计中是常用来表示平面大小的纵横"坐标"。
② 李允鉌. 华夏意匠 [M]. 天津:天津大学出版社,2005:135.

外侧建东、西厢房；南面又建面向北的南房，共同围成四合院；除大门向街巷开门外，其余都向庭院开门窗。庭院是各房间的交通枢纽，又是封闭的露天活动场所。这种四面或三面围合成的院落大多左右对称，有一条穿过正房的南北中轴线。院落的规模随正房、厢房间数多少而改变。大型建筑群还可沿南北轴线串联若干个院落，每个称一'进'。更大的建筑群组还可以在主院落的一侧或两侧再建一个或多进院落，形成两条或三条轴线并列，主轴线称'中路'，两侧的称'东路''西路。"①（图3）应该说，傅熹年先生的说法是符合中国古代建筑院落式群组结构的实际情况的。

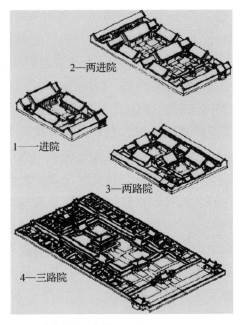

图3 院落组合示意图

在中国古代建筑中，哪怕是最简单的"院"也可以表现出长幼、尊卑之序，更可以为一家人的日常生活提供起码的生活空间，所以"院"也就成为了最基本的意义单位。一些大型建筑群，看上去非常复杂，但只要我们抓住"院"这个基本单位，就可以很好地理解其组合原则和设计理念。于是，"关于整群建筑物规模的描述便常用'几间几院'来说明。可见，'院'在中国人的心目中，长期被认为是建筑群的构成单位。在建筑计划上，重心在于'间'和'院'，而不在'单座'的'座'，和我们今日的一般观念很不相同"②。

"院"在中国古代建筑中的重要性毋庸置疑。在古代中国，由于"院"是由四周围绕着房屋而自然形成的，如果房屋不在，处于中间位置的"院子"自然就消失了。"院"尽管是"虚"的，但它在建筑整体中的作用甚至比作为实体的房屋还要大，所以本来仅指由房屋所围合空间的"院"，在中国古代建筑中就成了围合空间及其周围房屋这一建筑群的代名词了。当然，

① 傅熹年. 中国古代建筑发展概况［M］//傅熹年. 傅熹年中国建筑史论选集. 沈阳：辽宁美术出版社，2013：39-40.
② 李允鉌. 华夏意匠［M］. 天津：天津大学出版社，2005：142.

"院"并不是一定要依靠四周围绕着房屋才能够形成,它可以附在房屋的前面作为"前院",附在房屋的后面成为"后院",但在这种情况下,院子就成了房屋的附属物,而不是平面组织的中心了,所以这种情况在中国古代甚为少见。而且,所谓"前院""后院"必须经过人为的刻意设计才能够取得,而中国式的"内院"却是由房屋围合而自然形成的。"由于中国传统的单座建筑的平面简单,它们必须依靠院为中心才能达到机能完整。院的重要性必须和房屋的重要性完全相等,否则散布的单座建筑就无法构成一个完整的有机的整体了。甚至,在设计思想上单座建筑可以看作属于院子,只有这样才能将建筑群的层次逐级地构成,才能一组一组地组织起来。院子可以做出形状和大小不一的变化,通过这些变化就可以将内、外、主、从等关系表达出来。因为单座建筑采取了'标准化',在变化上是有限的,而院子的形状、大小、性格等的变化是无限的,用'无限'来引导'有限',化解了'有限'的约束,实在是一种非常高明的构图手法。"① 这种"有""无"相通,"虚""实"相生的理念,可以说是中国古代建筑群组织原则的关键所在。

在明清章回小说中,与"间"对应的是"回"。"回"在章回小说中,就像"间"在古典建筑一样,仅仅是一个"计量单位",其作用性并不明显,所以这里不展开来谈。那么,是否像在古代建筑中那样,在明清章回小说中也存在这样一个"院"呢?答案当然是肯定的。但由于文字建筑中的"院"不像实体建筑中的"院"那样明显,所以人们往往不容易发现它。在这方面,俄国汉学家李福清做出了突出的贡献。针对有些学者提出的把"人和物的某一行动或举动"作为一个情节单位的说法,他没有盲从,而是觉得应该具体情况具体分析:如果仅仅把它用作一个"计量单位",这种说法当然没有错;但用于分析明清章回小说的结构这样的问题时,这种情节单位就没有实际的意义了。"苏联的文学理论家 B. 科仁诺夫提议,应把'人和物的某一行动或举动'算作一个情节单位。我们假定必须找出一个最小的计量单位(例如比较一个故事是与民间文学平话之类的本子相近或是与另一个文学本子相近这样的问题),那么科仁诺夫的说法是正确的。但是,对于《三国演义》,我们却需要找出它的更大一些的单位,以便将罗贯中在写作自己的作品时,从史书、平话以及戏剧三者

① 李允鉌. 华夏意匠 [M]. 天津:天津大学出版社,2005:141.

的取材上加以对照时,每次都能运用这一单位。这样的单位就是演义中一个插曲内部的情节开展中的每一步段。它是一个不大的、相对完整的、其大小是继某一举动之后依次进行的一个'建筑'故事的单位。因为中世纪作家在建造自己的'大厦'时,在很大程度上是撷取现成的'构件'和细节,所以在艺术分析的过程中,阐明这些现成形式的来源就有着特殊的意义。"① 尽管李福清研究的出发点和本文不一样,但他的找出一个不大但意义完整的情节单位的做法,却可以给我们很大的启示。其实,李福清要找出的也就是叙事文本中类似"院"那样的单位。

在考察明清章回小说部分与整体的组合或连缀类似"回"与"院"那样的关系方面,美国学者浦安迪先生做了很多工作。他认为,明清章回小说整体形成了所谓的"百回"定型结构,而"更为重要的是,明清文人小说家们又把惯用的'百回'的总轮廓划分为十个十回,形成一种特殊的节奏律动"②;而在"十回"主结构中,还存在"次结构"的问题,"奇书文体的次结构,存在于每一个十回的单元之类,读奇书文体时,在一个十回的单元里,我们经常能发现某种小型的起伏存在……每十回中的第九、第十回在布局中都具有特定的功能。……每十回单元的中间,即第五回的前后往往是另一个关键,经常孕育着一个喜怒哀乐的情绪高峰,夹在首尾两次相对平静的低潮中间"③;而在"十回"之上,还有更大的组合单元,这种组合最典型的有两种,第一种是所谓"把全书划分为前后两半截的写法",浦安迪以《金瓶梅》为例,对此做了很好地说明:"在《金瓶梅》一书这种分壁的形状显而易见。从第一回到第四十九回西门庆一家人贪财恋色之欲望步步膨胀;恰恰是第四十九回胡僧赠春药一关目引起后半部,西门庆在宦途、在房中无不万事如意,而此时他越极其乐越走向生悲的必然结局。"④ 第二种是所谓"富有对称感的 20—60—20 叙述程式"。比如说,《金瓶梅》的第一、第二个十回作为两个意义单元组成了一个更大的单元,它们都有意识地安排了"纳妇"的母题:第一个十回重述《水浒传》中的故事,写潘金莲与西门庆私通,谋杀亲夫武大,武松报仇未成终被放逐,最

① 李福清. 关于东方中世纪文学的创作方法问题:从中国古典小说《三国演义》的创作方法谈起[M]//李福清. 汉文古小说论衡. 南京:江苏古籍出版社,1992:187.
② 浦安迪. 中国叙事学[M]. 北京:北京大学出版社,1996:62.
③ 浦安迪. 中国叙事学[M]. 北京:北京大学出版社,1996:68.
④ 浦安迪.《红楼梦》与"奇书"文体[M]//浦安迪. 浦安迪自选集. 北京:生活·读书·新知三联书店,2011:224.

后以第九回西门庆把潘金莲娶进门而结局;第二个十回则写李瓶儿的两个丈夫花子虚、蒋竹山接踵死亡,而瓶儿本人于第十九回进入西门庆的家。与这"首"二十回相对应的是"尾"二十回,它们也组成另一个意义单元,表达了一个"衰落"的主题:第九个十回写西门庆暴卒后众妻妾各奔前程,整个家族树倒猢狲散;第十个十回通过把笔锋转向陈经济的穷困潦倒,引读者走向落幕的结局。在《金瓶梅》中,除了这首尾各二十回组成两个相互照应和对称的单元,还有一个最大的单元则是由中间的六十回所组成。这三大单元在整个小说的布局中,除了在"形式空间"中形成结构性联系之外,甚至小说的"故事空间"① 也在整体布局中起着作用。正如浦安迪所指出的:

> 首尾二十回的故事大都发生在西门庆私宅的院墙之外。在开头的二十回里,家庭新添金、瓶、梅三小妾,奠定了全书的规模,分明与结尾的二十回同一家庭的分崩离析、土崩瓦解遥相呼应。小说的中间六十回是《金瓶梅》叙事的中心,作者展开了围着庭园内部的核心虚构境界,把叙事步骤减速,不疾不徐地讲述那日日夜夜、寒来暑往的静中动和动中静交替的故事。这一内在世界的存在一直延续到第八十回,直到西门庆死于非命,树倒猢狲散为止,终于转回到最后二十回的西门庆家外世界。②

我们认为,《金瓶梅》的这一家外(头 20 回)→家内(中间 60 回)→家外(最后 20 回)的叙事结构,无论从"形式空间"还是从"故事空间"层面视之,都体现了明显的"空间叙事"的特征。关于"形式空间"层面的大体情况已如上述,至于更具体、更详尽的分析,可以参考浦安迪先生的相关论述③。至于"故事空间"层面的"空间叙事",其实张竹坡在《杂录小引》中就已经

① 所谓"形式空间"与"故事空间"是我在《空间叙事研究》一书中提出的概念。在该书中,我把"空间叙事"所涉及的空间分为故事空间、形式空间、心理空间和存在空间四类。所谓"故事空间",就是叙事作品中写到的那种"物理空间"(如一幢老房子、一条繁华的街道、一座哥特式的城堡等),其实也就是故事发生的地点或场所。所谓"形式空间",则是叙事作品整体的结构性安排(相当于绘画的"构图"),呈现为某种空间形式(如"套盒""圆圈""链条"等)。(龙迪勇. 空间叙事研究[M]. 北京:生活·读书·新知三联书店,2014:526.)
② 浦安迪. 中国叙事学[M]. 北京:北京大学出版社,1996:72.
③ 除了《中国叙事学》与《明代小说四大奇书》两部著作,还可以参考其《浦安迪自选集》(生活·读书·新知三联书店,2011 年版)中的有关论文。应该承认,浦安迪的这一系列研究成果,对明清章回小说的结构研究做出了重要贡献,但他没有将他所谓"奇书文体"的结构与中国古典建筑的"院落式"结构联系起来思考,有点让人感到遗憾,而这也不能不影响到他的这些研究进一步走向深入。

指出过:

> 凡看一书,必看其立架处,如《金瓶梅》内,房屋花园以及使用人等,皆其立架处也。何则?既要写他六房妻小,不得不派他六房居住。然全分开既难使诸人连合,全合拢又难使各人的事实入来,且何以见西门豪富。看他妙在将月、楼写在一处,娇儿在隐现之间。后文说挪厢房与大姐住,前又说大妗子见西门庆揭帘子进来,慌的往娇儿那边跑不迭,然则娇儿虽居厢房,却又紧连上房东间,或有门可通者也。雪娥在后院,近厨房。特特将金、瓶、梅三人,放在前边花园内,见得三人虽为侍妾,却似外室,名分不正,赘居其家,反不若李娇儿以娼家娶来,犹为名正言顺。则杀夫夺妻之事,断断非千金买妾之目。而金梅合,又分出瓶儿为一院,分者理势必然,必紧邻一墙者,为妒宠相争地步。而大姐住前厢,花园在仪门外,又为敬济偷情地步。见得西门庆一味自满托大,意谓惟我可以调弄人家妇女,谁敢狎我家春色,全不想这样妖淫之物,乃令其居于二门之外,墙头红杏,关且关不住,而况于不关也哉!金莲固是冶容诲淫,而西门庆实是慢藏诲盗,然则固不必罪陈敬济也。故云写其房屋,是其间架处,犹欲耍狮子,先立一场;而唱戏先设一台。①

显然,这些在"故事空间"层面的颇具匠心的结构性安排,主要体现在中间的六十回里,而这一部分构成了《金瓶梅》一书叙事的重点。

2. 外部空间设计

《老子》中有一段非常经典的话,常被人引用:"三十辐共一毂,当其无,有车之用。埏埴以为器,当其无,有器之用。凿户牖以为室,当其无,有室之用。故有之以为利,无之以为用。"(第十一章)这几句话当然可以从很多角度去解释,但就"建筑空间"来说,它们说的无非是"有""无"相生的问题,告诫我们不要太拘泥于"有",有时候"无"才是问题的关键。对建筑物来说,围合的墙体当然是必需的,但被围合成的"空间"才是真正有用的东西。当然,空间也存在不同的类型,不同类型的空间在建筑群中的作用并不一样。

写到这里,为了更好地说明问题,我们最好引入建筑理论中的"内部空

① 兰陵笑笑生. 金瓶梅(上)[M]. 济南:齐鲁书社,1991:3.

间"和"外部空间"概念。所谓"内部空间",指的是由墙体围合而成的单体建筑的室内空间;而"外部空间"则是指建筑外墙以外建筑或建筑群之间的那些没有被屋顶所覆盖的空间。对于一个具体的"院","外部空间"就是指被四周围绕着的房屋围合而成的空间;而对于整个"建筑群","外部空间"则还应包括"群"与"群"之间的空间。必须指出的是,建筑的"外部空间"仍然是整个建筑群的一部分。日本学者芦原义信说得好:"因为这个空间是建筑的一部分,也可以说是'没有屋顶的建筑'空间。即把整个用地看作一幢建筑,有屋顶的部分作为室内,没有屋顶的部分作为外部空间考虑。"①

对于"内部空间"和"外部空间",中国与西方的建筑师对待它们的态度是很不同的。一般来说,西方建筑偏重"内部空间"的创造,而中国古典建筑则偏重"外部空间"的设计。之所以会产生这种差异,是与中西建筑不同的布局方式有关。"其实,在建筑布局上,一共只有两种基本的原则:一种是空间包围着房屋,另一种就是房屋包围着空间。前者以建筑物为主,建筑物以'三维'(three dimension)的'塑像体'(plastic)的形式出现,它是视线的焦点,因此房屋平面的本身便要求有足够的变化。后者以构成一个良好的空间(广场或庭园)为主,房屋只能以'两维'(two dimension)的'平面的'形式作为空间的封闭,目的在于使空间本身得到最好的效果。"② 西方建筑基本上都是单体的,所以创设"内部空间"便成为建筑师们进行建筑空间设计的主要任务。至于"外部空间",那只是无关紧要的存在。意大利建筑理论家布鲁诺·赛维认为,"每一个建筑物都会构成两种类型的空间:内部空间,全部由建筑物本身所构成;外部空间,即城市空间,由建筑物和它周围的东西所构成"③。尽管赛维承认两种空间的存在,但他基于西方的立场,在品评建筑时只看重"内部空间":"建筑历史主要是空间概念的历史。对建筑的评价基本上是对建筑物内部空间的评价。""只有内部空间,这个围绕和包围我们的空间才是评价建筑的基础;是它决定了建筑物审美价值的肯定或否定。所有其他因素是重要的,或者我们只能说可能是重要的,但对空间概念而言,

① 芦原义信. 外部空间设计 [M]. 尹培桐,译. 北京:中国建筑工业出版社,1985:3-5.
② 李允鉌. 华夏意匠 [M]. 天津:天津大学出版社,2005:142-144.
③ 布鲁诺·赛维. 建筑空间论:如何品评建筑 [M]. 张似赞,译. 北京:中国建筑工业出版社,2006:14.

它们总是处在从属的地位。"① 这种基于西方建筑而做出的结论，显然无法适用于中国古代建筑。

与赛维的看法正好相反，如果我们要品评中国古代建筑，恰恰不能太看重"内部空间"，而需要高度重视"外部空间"。正如前面所提及的，这正是与中国古代建筑的群体特性息息相关：中国古代建筑的群体性与多重组合性，决定了建筑群"院"与"院"之间，以及"院"的内部会存在许多"间隙"，这种"间隙"正是这里所说的"外部空间"，它们对于"院"与"院"以及"院"内各单体建筑之间的联系，起着类似"黏合剂"一样的重要作用。正因为如此，所以与西方建筑注重"内部空间"设计和建筑体本身的"雕塑"不同，中国古代建筑更为注重"外部空间"设计。对此，萧默先生有很好的论述："由于中西文化观念的不同，决定了其建筑材料和结构的不同，从而也决定了建筑的形体和内部空间存在巨大的差异。简言之，中国建筑受到木结构梁柱结构的很大限制，外部形体不够多样，内部空间也不够发达，总体风格倾向于温润柔美；西方建筑以砖石结构为本位，挣脱了梁柱体系，发展了拱券穹窿结构，大大拓展了形体和空间的创造可能性，在两千多年的发展中，展现出绰约多姿的风貌，总体风格则倾向于刚健雄壮。但是，当我们把眼光转向室外，我们将会惊奇地发现，由于中国人特别强势的群体观念，很早以来就发展了群体构图的概念：建筑群以院落的形式横向伸展，占据很大一片面积。这就产生了外部空间的课题，即通过多样化的院落方式，把各个构图因素有机组织起来，包括各单体之间的烘托对比、院庭的流通变化、空间与实体的虚实相映、室内外空间的交融过渡，以形成总体上量的壮丽和形的丰富，渲染出强烈的气氛，给人以深刻感受。……可以说，'群'是中国建筑的灵魂，甚至为了'群'的统一，不惜部分地牺牲了单体的多样。"②

中国古典建筑当然创造了很多强化"外部空间"的设计手法，以使整个建筑群显得富有整体感。但在建筑方面很有效的手法，用于叙事作品时却未必奏效，比如建筑方向的确定、左右对称、中轴线的设置，以及建筑的"门"

① 布鲁诺·赛维. 建筑空间论：如何品评建筑 [M]. 张似赞, 译. 北京：中国建筑工业出版社, 2006：16.
② 萧默. 建筑的意境 [M]. 北京：中华书局, 2014：58-59.

"堂"分立原则①等,在中国建筑漫长的发展过程中,都因带上了浓重的文化色彩而属于建筑的所谓"软性"构件,因而难以被其他媒介的艺术作品模仿。就拿建筑方向问题来说,中国古代建筑从秦汉时期开始,就确定了"主座朝南"的制度,这当然有地理方面的考虑(因为中国所处的地理位置,朝南是房屋最理想的方向),但更多的应该还是文化历史的影响,因为古代帝王认为"面南"才最能体现出威严。正因为如此,"主座朝南"在当时官方的文献中都是明文规定了的,"营造房屋的时候,首先要做的就是'取正',取正者就是测定一条准确的南北方向线作为房屋排列组织依据的参考"②。但这种观念只是秦汉以后的事,在更早的时候(比如"三代")就不是这样子的,那时建筑的朝向基本上都是东西方向的。无论是南北朝向,还是东西朝向,对建筑设计者来说都是一件比较容易的事情:只要取好了"正",定好了"中",再把"主座"的位置确定下来,建筑的方向就有了。对于明清章回小说来说,由于文本的"院"与"院"之间缺乏因果关联性,所以就只能通过类似"欲知后事如何,且听后回分解"这样的机械手段,来划定"方向"并加以连缀了。

关于宫殿居中、"左祖右社"的左右对称布局,写于春秋时期的著作《考工记》中就有记载,而该书是对西周洛邑王城及其宫殿建筑的追记。专家研究记载:"周代的宫殿,沿中轴线由诸多称为'门'的门屋和诸多称为'朝'的

① "门""堂"分立原则是中国古典建筑一个非常重要的特点,正如李允鉌所说:"'门'和'堂'的分立是中国建筑很主要的特色,历来所有的平面布局方式都是随着这个基本原则而展开。为什么'门'和'堂'一定要分立并并存呢?在理论上大概是出于内外、上下、宾主有别的'礼'的精神;在功能和技术上是借此而组成一个庭院,将封闭的露天空间归纳入房屋设计的目的和内容上。""'门堂之制'成为一种传统之后,中国建筑就没有以单独的'单座建筑'作为一个建筑物的单位而出现了。有堂必须另立一门。'门'随'堂'相继而来。'门'成为建筑物的外表,或者说代表性的'形式';'堂'才是房屋的内容,真正的使用功能所需要的地方。因此,中国建筑的门就成为十分重要的一个组成元素,'门制'就成为平面组织的中心环节。这种'内''外'分立,'表面'与'内涵'分离的设计思想是其他建筑体系所没有的,虽然它们是存在着'门'(gate)这一建筑元素,但是它们的性质和含义和中国建筑的门并不完全相同。""从平面构图的艺术上说,中国建筑的门担负起引导和带领整个主题的任务,它们正如一本书的序言、楔子,一首乐曲的序曲、前奏,再或者是戏剧和电影的序幕、开场白。总之相当于一切艺术作品的一个开头,首先做出一个简短和扼要的概括,使人对其内容和性质产生一个总的印象。""中国建筑的'门'同时也代表着一种平面组织的段落或者层次,虽然并不严格地规定一堂一门,大体上是一'院'一门。'门'成为变换封闭空间景象的一个转接点,每一道'门'代表了每一个以院落为中心的建筑'组'的开始,或者说是前面的一个'组'的终结。在庞大的建筑群中,平面布局中的节奏和韵律基本上是依靠门而体现出来的。"(李允鉌. 华夏意匠 [M]. 天津:天津大学出版社,2005:63-64.)在我看来,明清长篇章回小说的"门"就是"回",它们在整个叙事文本中也起着提纲挈领并体现叙事的节奏和韵律的作用。对于"门制"与"回目"的关系,笔者将会作专题研究,此不赘述。
② 李允鉌. 华夏意匠 [M]. 天津:天津大学出版社,2005:146.

广场及其殿堂顺序相连组成，它们依中轴线作纵深构图，在不同区段创造出不同的氛围，有机组合，达到预定的空间艺术效果。它不但对以后各代宫殿，而且对佛寺、坛庙、衙署和住宅等的布局，都有着影响。"① 现存最大的宫殿建筑——紫禁城，也是严格按照这一模式进行布局的。这种布局在建筑中效果极好，但用于叙事文本却难免捉襟见肘。在明清章回小说中，小说家们做出了极大的努力，比如在一章中分别叙述两件事，而在目录中则以对句的回目形式加以概括。但这种做法效果其实并不好。可见，在作为"空间艺术"的建筑中效果极好的手法，不一定都能很好地被作为"时间艺术"的明清章回小说所模仿，因为两种艺术间虽然存在诸多共通的东西，而不可通约之处也还是不少。

 当然，明清章回小说也创设了许多为"时间艺术"所独有的，旨在加强叙事文本关联性的外在手段，如对诗词、"入话"的巧妙利用。章回小说中的诗词其实是具有结构功能的，正如有的论者所说："以诗'开篇'，以诗'作结'，中间则是咏一人一事、一景一物的'以诗为证'，这是明清小说的基本体例……据统计，《水浒传》共引诗556首、词54首；《三国演义》共引诗近400首（新中国成立后整理出版的普及本保留了206首）；《金瓶梅》300余首；《红楼梦》前80回曹雪芹就插入诗词140多首。"② 所谓"入话"，是叙事者在"篇首诗"后所作的阐释、说明或发挥。"入话"在"三言""二拍"中就已经定型，明清长篇章回小说依然保留了这种形式。"'入话'反映了文人参与创作的痕迹。文人具有较高的文学修养，出于对诗歌与小说这两种文体的自觉和认识，一开始就注意到，在'篇首诗'和'正话'之间缺乏适当的转换会造成生硬突兀，所以冯梦龙、凌濛初在创作时便将'入话'作为一个不可或缺的'单位'。"③ 由于这些诗词和"入话"并不是小说叙事逻辑的内在发展所必需，所以将它们巧妙地用在章回小说中，其实也正是一种对叙事文本的"外部空间设计"。

四、结语：建筑空间、叙事传统与关联思维

 在《小说结构与中国宇宙观》一文中，林顺夫先生这样写道："所有中国传统小说都显示出一种由不同成分组成的、由松松散散地连在一起的片段缀合

① 萧默. 建筑的意境 [M]. 北京：中华书局，2014：73-74.
② 赵炎秋，陈果安，潘桂林. 明清叙事思想研究 [M]. 长沙：湖南师范大学出版社，2008：15.
③ 赵炎秋，陈果安，潘桂林. 明清叙事思想研究 [M]. 长沙：湖南师范大学出版社，2008：39.

而成的情节特性。……而且，这种缀段组合的特性，也为中国叙事文体的其他种类，如历史散文、传记文学、古典故事（传奇）和白话小说所共有。因此我们必须将这一结构特性视为中国传统叙事文体的显著特征。"① 中国的叙事文学之所以会呈现这种特性，其根源在于中国人特殊的世界观（宇宙观）："和其他许多民族不同，中国人颇为独特地相信宇宙和宇宙中的人并非被一种外部力量或终极原因所创造。相反地，他们把宇宙看作一种独立自足的、自我发生的、能动的过程，它的各个部分在一个相互协调的有机整体中相互作用。人则被认为参与了宇宙的创造过程，构成天、地、人的三合一。"② "这种世界观与中国人不重视事物系统里因果关系的概念之间存在着联系。因果关系的概念如此代表了西方人的思想和需求，以致事件往往被相互纳入原因与结果的机械链条之中。如果认可这种特殊的因果观，紧密而集中的情节结构就是可能的。这种线性的、基本上是时间性的结构样式里，人物要素或事件要素被挑选出来作为叙事文体的'基本原动力'，或能动的连接因素。然而，中国人的传统观念妨碍了这种因果关系的解释。取代在直线的因果关系链条里次序井然的事件，中国人把事件看作正在形成的一种广袤的、交织的、'网状的'关系或过程。事件不再被描绘成因果关系的链环，它们被简单地一个挨一个地联结或并置，好像是由于巧合似的。因而，原因与结果关系的时间顺序就被空间化为一种以并置的具体'事件'构成的能动模式。"③ 正是在这种世界观（宇宙观）倾向的影响下，中国传统的叙事文学才没有采取西方那种线性的、因果的、时间性的结构，而是呈现出一种网状的、并置的、空间性的"缀段组合的特性"。而且，在林顺夫看来，受这种世界观（宇宙观）影响的，还不仅仅限于中国文学叙事传统。

林顺夫把中国人特殊的世界观（宇宙观）归结为其独特的思想方法（思维方法），这种和西方"从属思想"（subordinative thinking）背道而驰的思想方法叫作"协调思想"（coordinative thinking，多被译为"关联思维"或"关联式的思考"），"在中国人的协调思想里，事物是'依赖于整个世界组织而存在的部分；它们相互起作用，较之凭借机械的推动力或因果关系，更多地凭借一

① 林顺夫. 小说结构与中国宇宙观 [M] //李达三，罗钢. 中外比较文学的里程碑. 北京：人民文学出版社，1997：343.
② 林顺夫. 小说结构与中国宇宙观 [M] //李达三，罗钢. 中外比较文学的里程碑. 北京：人民文学出版社，1997：343-344.
③ 林顺夫. 小说结构与中国宇宙观 [M] //李达三，罗钢. 中外比较文学的里程碑. 北京：人民文学出版社，1997：344.

种神秘的共振.'在这种协调系统里,整体的一致性的维持,不是靠使所有部分从属于一个外部的初始原因,而是靠使它们通过内在的协调、平衡和一致而相互关联"①。林顺夫的这种说法来自于李约瑟。李约瑟在《中国古代科学思想史》中这样写道:"在'关联式的思考'中,概念与概念之间并不相互隶属或包含,它们只在一个'图样'(pattern)中平等并置;至于事物之相互影响,亦非由于机械的因之作用,而是由于一种'感应'(induction)。……在中国思想里的关键词是'秩序'和(尤其是)'图样'。符号间之关联或对应,都是一个大'图样'中的一部分。万物之活动皆以一特殊的方式进行,它们不必是因为此前的行为如何,或由于他物之影响;而是由于其在循环不已之宇宙中的地位,被赋予某种内在的性质,使它们的行为,身不由己。如果它们不按这些特殊的方式进行,便会失去其在整体中之相关地位(此种地位乃是使它们所以成为它们的要素),而变成另外一种东西。所以万物之存在,皆须依赖于整个'宇宙有机体'而为其构成之一部分。它们之间的相互作用,并非由于机械性的刺激或机械的因,而是出于一种神秘的共鸣。"②

 如此看来,无论是中国建筑的"院落式"结构,还是明清章回小说的"缀段性"结构,其实都是中国特殊的宇宙观及其"关联式"思想方法(思维方法)③的产物。但"宇宙观""思想方法"这样高度抽象的说法(而且还是今天的研究者们重构的产物),对于明清时期急于找到一种合理而又适用的结构方式,以便架构起像"章回小说"这样前所未有的文学叙事大厦的小说家来说,实在是显得有点空洞和遥远。由于建筑是"一个民族的文化最具体的表现"④,而且,"也许建筑根本就不是一门学问,而是一个思想的范畴"⑤,所以建筑这种集中体现民族文化精神的思想范畴与文学具有天然的亲近性,因为文学无疑也是一种集中体现民族文化精神的思想范畴。就中国建筑与中国文学的关系而言,曾经担任过辅仁大学总建筑师的比利时建筑艺术家格里森就这样指出过:

① 林顺夫. 小说结构与中国宇宙观[M]//李达三,罗钢. 中外比较文学的里程碑. 北京:人民文学出版社,1997:346.
② 李约瑟. 中国古代科学思想史[M]. 陈立夫,等译. 南昌:江西人民出版社,1990:375-376.
③ 早期的西方人其实也是以这种思想方法(思维方式)去观照世界并创造其文化的,但他们很快就以一种因果的、"从属的"、线性的方法取代了那种早期的方法,从"量"的方面无限扩展的建筑,因果的、线性的叙事作品,都是后一种思想方法的产物;而且,后者很快就取得了支配性的地位,并进而被视为西方的思想"传统"或文化"传统"。显然,这种情况必须做历史的、辩证的分析。
④ 汉宝德. 中国建筑文化讲座[M]. 北京:生活•读书•新知三联书店,2008:14.
⑤ 汉宝德. 中国建筑文化讲座[M]. 北京:生活•读书•新知三联书店,2008:20.

"中国建筑是中国人思想感情的具体表现方式，寄托了他们的愿望，包含着他们民族的历史和传统。与其他民族的文化一样，中国人也在他们的艺术中体现出本民族的特征和理想。中国建筑在反映中国民族精神的特征和创造方面并不亚于他们的文学成就，这是显示中国民族精神的一种无声的语言。"[1] 正因为如此，所以在我看来，明清文人小说家从建筑的空间组合模式中，去寻找架构章回小说这一"新的"叙事文体的文本结构的可能性，是非常之大的，本文的写作就是证明这种可能性的一种尝试。

当然，小说毕竟是一种文学性的"时间艺术"，其空间性的特征（组合性、缀段性）是不容易被一般的研究者所察知的，"因为组成部分的展现，不像在一幅画里那样在一个封闭的空间里同时发生，而是在连续的时间结构里同时发生的。表面上的缀段性结构，恰好是在语言这种线性媒介中去创造一个独立自足的连锁组织的企图的产物。现代中国学者关于小说结构的先前的误解，大部分是由于他们不承认这一基本企图。因此，在谈论到中国传统小说的结构方式时，我们必须既考虑到事件相互关系方面的共时性、本质上是'空间'的概念，也要考虑到一部文学作品基本的'时间'特性"[2]。就像我们在第一部分所指出的：对于"时间艺术"与"空间艺术"的分类，既有其必要性，也有其对深层问题的遮蔽性，所以对于分类，我们既要承认其合理性，也不要对它过于迷信和执着。

考虑到中国的叙事文学一直要等到明清章回小说的出现，才可算得上是形成了真正属于自己的叙事传统[3]，而正如上面所论述的，这种叙事传统的形成与建筑空间息息相关。所以，在这个意义上我们说：建筑空间在很大程度上促成了中国文学叙事传统的形成。当然，无论是中国古代的"院落式"建筑空间，还是明清章回小说的"缀段性"叙事结构，都深深地植根于中国古人那种特殊的"关联式"的思维方法，所以，就像其他传统一样，中国的文学叙事传统同样是华夏民族的性格特征与五千年深厚文化传统的产物。

《中国比较文学》2014 年第 4 期

[1] 转引自董黎的博士学位论文：《中西建筑文化的交汇与建筑形态的构成——中国教会大学建筑研究》。
[2] 林顺夫. 小说结构与中国宇宙观 [M] // 李达三，罗钢. 中外比较文学的里程碑. 北京：人民文学出版社，1997：346-347.
[3] 在"小说"成为一种独立的文学体裁之前，中国的叙事传统主要体现在历史叙事中，文学叙事则因被赋、诗、词、曲以及"志怪""传奇"等各种体裁所共有或"瓜分"，而难以形成自己真正的传统。

世系、宗庙与中国历史叙事传统

尽管叙事堪称一种基本的人性冲动,从人之为人的那个时候开始,人类就具备了基本的叙事能力,但作为一门学科的叙事学却迟至20世纪60年代才伴随着结构主义的浪潮在法国正式诞生。自20世纪80年代进入中国以来,叙事学因为自身的理论活力和强大的阐释能力,一直受到中国学者,尤其是文学研究者的青睐。但叙事学毕竟是一门舶来的学科,其概念、范畴和理论模式都是基于西方的叙事传统和文学经验之上的。对于中国来说,在经过一段时间的接受、消化和吸收之后,如何把源于西方的叙事理论中国化,并最终建立起奠基于中国叙事传统和文学经验的中国叙事学,是每一个叙事学研究者都必须面对的一个严肃问题。而要建立起有别于西方叙事理论的中国叙事学,首先要做的就是对中国叙事传统的梳理。近年来,有不少学者已经开始了这方面的工作,但他们的主要着眼点还在于试图在中国文学内部梳理出一个有别于抒情传统的叙事传统。这方面的研究当然有其学术价值,但我认为:考虑到中国古代并没有明确学科分野的事实,我们对中国叙事传统的梳理必须在跨学科的视野中进行;而且,对中国文学叙事传统的研究,最重要的是描述并概括出其有别于西方文学叙事传统的本质特点,而不在于确定中国文学叙事传统存在本身,因为与抒情传统并列的叙事传统本来就是中国文学史上确凿无疑的事实。

在《建筑空间与中国文学叙事传统》一文中[①],我考察了中国明清章回小说分回立目与单元连缀的"缀段性"特征及其与中国古代建筑结构之间的内在关联,并认为这种特征与中国古人特殊的思维方式——"关联思维"息息相关,正是这种特殊的思维方式铸造了中国文学叙事传统。本章要考察的则是中

① 参见龙迪勇的《建筑空间与中国文学叙事传统》一文相关内容,该文刊发时约2.2万字。

国历史叙事传统。在我看来，构成这一传统核心的世系叙事，其结构性特征与中国古代一种特殊的建筑——宗庙有关，而归根结底，中国历史叙事传统又可追溯到中国古代的祭祀传统与世系结构。

一、前文字时期的世系

在长期的发展过程中，每一种文化都会形成某种"凝聚性结构"（Konnektive Struktur），这种结构在社会和历史两个层面发挥作用，前者在空间层面把人与他人联系在一起，后者则在时间层面把昨天与今天联系在一起。① 这种"凝聚性结构"先是通过仪式，后又通过经典文本，把一个共同体从空间和时间两个方面凝聚在一起。在上古之时，早期文明往往都把对祖先的追忆塑造成"凝聚性结构"，古埃及如此，古巴比伦如此，古代中国尤其如此。

在先秦时期的中国，血族存续是高于一切的观念，祭祀祖先则是压倒一切的大事，所谓"国之大事 在祀与戎"②。与祭祀祖先活动相伴随的则是记述祖先的世系，因为祭祖活动中首先必须搞清楚的就是祖先的世系。徐中舒先生说得好："祀祖观念在我国之发达，古今无殊。故祖孙世系先后，在文字肇兴以前即以结绳记之。"③ 在中国古代，辨清王室世系的工作往往有专人负责。据《周礼》所述，在周代，"小史"的主要职责即为"掌邦国之志，奠系世，辨昭

① "凝聚性结构"是德国学者扬·阿斯曼提出的一个重要概念，它指的是一种文化结构，这种文化结构能够将一群人、一个共同体甚至一个民族国家凝聚在一起。在《文化记忆：早期高级文化中的文字、回忆与政治身份》一书中，扬·阿斯曼这样写道："每种文化都会形成一种'凝聚性结构'（Konnektive Struktur），它起到的是一种连接和联系的作用，这种作用表现在两个层面：社会层面和时间层面。凝聚性结构可以把人和他身边的人连接到一起，其方式便是让他们构造一个'象征意义体系'（贝格尔/卢克曼［Breger/Luckmann］）——一个共同的经验、期待和行为空间，这个空间起到了连接和约束的作用，从而创造了人与人之间的相互信任并且为他们指明了方向。这一文化视角在古代文明的文本中以关键词'公正'的形式得到了梳理。凝聚性结构同时也把昨天跟今天连接到了一起；它将一些应该被铭刻于心的经验和回忆以一定形式固定下来并且使其保持现实意义，其方式便是将发生在从前某个时段中的场景和历史拉进持续向前的'当下'的框架之内，从而生产出希望和回忆。这一文化视角是神话和历史传说的基础。规范性和叙事性的两个方面，即指导性和叙事性方面，构成了归属感和身份认同的基石，使得个体有条件说'我们'。与共同遵守的规范和共同认可的价值紧密相连、对共同拥有的过去的回忆，这两点支撑着共同的知识和自我认知（Selbstbild），基于这种知识和认知而形成的凝聚性结构，方才将单个个体和一个相应的'我们'连接到一起。"（扬·阿斯曼. 文化记忆：早期高级文化中的文字、回忆与政治身份［M］. 金寿福，黄晓晨，译. 北京：北京大学出版社，2015：6-7.）
② 语出《左传·成公十三年》，收录于杨伯峻编著的《春秋左传注》（第二册）。
③ 徐中舒. 结绳遗俗考［M］//徐中舒. 徐中舒历史论文选辑（上）. 北京：中华书局，1998：710.

穆",在举行大祭祀的时候,"读礼法","以书叙昭穆之俎簋"①。对此,冯尔康这样解释:"小史主管记录诸侯国的历史,其中最重要的是搞清帝王、诸侯世系以及两方面的昭穆关系,写出《帝系》《世本》,当先王宗庙中有祭祀之类的事情时,应当提前告诉时王,以免误事。小史是中央史官,主要任务是辨明帝王与诸侯的世系关系,并予以记录。在诸侯国设有专官掌管公室事务,如楚国设立三闾大夫一职,管理楚王族昭、屈、景三族,编辑宗谱,表彰贤良族人,鼓励他们为国出力。"②当然,这指的是书写、记录手段比较发达时的情况;而事实上,在中国,对祖先世系的追忆、传承、记录与重塑,在文字发明之前的原始社会就开始了。当然,由于缺乏像文字那样的记录手段,当时对家族世系的传承要么以口传心授的方式,要么就以结绳记事的方式来进行。

在长期的历史发展过程中,对家族世系的记述形态即构成了我们平常所说的家谱。所谓"家",是指一定的血缘集团;所谓"谱",是指全面系统地布列同类事物,那么,将"家"与"谱"合起来,"家谱"就是"记述血缘集团世系的载体"③。在专门研究谱牒的王鹤鸣先生看来,"将家谱定义为'记述血缘集团世系的载体'比较确切。这个定义包含了'记'和'述'两个方面的家谱。'记'的家谱主要指文字家谱,'述'的家谱主要指口传家谱。这个定义涵盖面比较广,既包括一个家族、宗族的系谱,也包括多个家族、宗族的百家系谱;既包括书本式的家谱,也包括书本以外的其他类型的家谱,如结绳家谱等;既包括宋以后体例比较成熟、内容比较丰富的家谱,也包括最为原始的家谱,如甲骨家谱、青铜家谱等。同时这个定义也排斥了那些未系统记载家族世系的家族历史记载,如家传、家史等。这些著作尽管记述了一个家族的历史事迹,但因其缺乏家族完整的世系罗列,故难以称其为家谱。家族世系是家谱的核心内容,也是区别判断是否为家谱文献的唯一标准"④。应该指出的是:在前文字时期,有些家谱的记述范围非常有限,这就是名副其实的"家"谱;如果稍作扩展就必然会涉及宗族,于是家谱就成为宗谱。

中国最早的家谱是口传家谱和结绳家谱,这两种家谱都是在文字尚未发明的时候因记述家族世系的需求而产生的。

所谓口传家谱,就是以口耳相传的方式传授、记忆并以"口碑"形式流

① 语出《周礼·春官·小史》,收录于(汉)郑玄注、(唐)贾公彦疏、彭林整理的《周礼注疏》(中)。
② 冯尔康. 中国古代的宗族与祠堂[M]. 北京:商务印书馆,2013:30.
③④ 王鹤鸣. 中国家谱通论[M]. 上海:上海古籍出版社,2010:4.

传的家谱。冯尔康说得好:"在没有文字以前,人们就懂得谱系的作用,以口碑相传,保存家族史。"① 这无论是对少数民族还是对汉族来说都是如此。② 关于口传家谱,王鹤鸣这样认为:"中国家谱最早起源于母系氏族社会的口传家谱。按中国家谱的定义——记述血缘集团世系的载体,口传家谱是通过世代口传心授流传下来的,已具备家谱定义中'血缘集团'和'世系'两个基本要素,是中国家谱中形态最原始的家谱,也是最古老的家谱。"③ 对于中国上古时期的口传家谱,我们尽管难以理解其真实形态,但透过《世本》《山海经》等古籍,我们尚可以窥见其丝丝痕迹,因为那些通过口传心授流传下来的口传家谱,有些被这些早期古籍记载了下来。比如,《世本》就是一部专门记录上古著名家族世系的典籍,其中很多口传家谱都被该书文字化了,班固说它"录黄帝以来至春秋时帝王公侯卿大夫祖世所出"④,是对其性质的准确界定;司马迁著《史记》时,就大量采用了《世本》中的记载。至于《山海经》,尽管它是一部杂著,但也载录了不少上古时期的口传家谱。比如,《山海经》这样记录帝俊的世系:"帝俊生禺号,禺号生淫梁,淫梁生番禺,是始为舟。番禺生奚仲,奚仲生吉光,吉光是始以木为车。"⑤ 关于炎帝神农氏的世系,《山海经》也以大体相同的模式予以记载:"炎帝之妻,赤水之子听訞生炎居,炎居生节并,节并生戏器,戏器生祝融,祝融降处于江水,生共工,共工生术器,术器首方颠,是复土穰,以处江水。共工生后土,后土生噎鸣,噎鸣生岁十有二。"⑥ 对于这种叙述家族世系的模式,有学者把它们叫作"连名家谱":"这种连名家谱是将上一代名字的末一个或两个乃至三个音节,置于下一

① 冯尔康. 中国古代的宗族与祠堂 [M]. 北京:商务印书馆,2013:15.
② 关于少数民族口传家谱的情况,冯尔康引述了《西南少数民族风俗志》中的一个例子:在20世纪以前的彝族社会,"每个家支都有从共同的男性祖先开始而世代相传的父子连名系谱,彝语称为'茨'。家支成员从童年开始就得接受'茨'的严格教育。如果成年后不能熟诵无误地远溯本家支的世系,那他就会受到社会和家人的歧视,甚至被视为'外人'而沦为奴隶;反之,若能熟背本家支的系谱,那他不论走到家支的什么地方,遇到家支中无论怎样的陌生人,他都会被视为骨肉而受到亲切款待,故有'走家支地方不带干粮,依靠家门三代都平安'的谚语。"(《思想战线》编辑部. 西南少数民族风俗志 [M]. 北京:中国民间文艺出版社,1981:56.)关于汉族的情况,冯尔康这样写道:"汉人在没有文字时,也有这样的口碑系谱时代,即'瞽矇(瞽史)说史':瞽矇是一种官职,负责乐器和演唱,所唱的内容之一是帝王贵胄的家世和功德,以劝诫人君。"(冯尔康. 中国古代的宗族与祠堂 [M]. 北京:商务印书馆,2013:16.)
③ 王鹤鸣. 中国家谱史图志 [M]. 合肥:安徽科学技术出版社,2012:6.
④ 参见(汉)班固撰、(唐)颜师古注的《汉书·司马迁传》(点校本)一书相关内容。
⑤ 袁珂. 山海经校注 [M]. 成都:巴蜀书社,1993:529.
⑥ 袁珂. 山海经校注 [M]. 成都:巴蜀书社,1993:534.

代名字之前,如'炎居生节并,节并生戏器,戏器生祝融'等。这种连名的形式,很像唐代著名诗人李白《白云歌送刘十六归山》一诗中的连句:'楚山秦山皆白云,白云处处长随君。长随君,君如楚山里……'。这样连句的形式便于记忆、背诵及流传。"[1] 这种以"连名"形式载录家族世系的家谱确实"便于记忆、背诵及流传",它们正是口传文化的重要特征。

在我国西南一些少数民族中,由于没有自己的文字,直到 20 世纪上半叶还流行记忆家族世系的口传家谱。1921 年,丁文江赴云贵调查地质时采辑的《安氏世纪》,就记录了彝族水西安氏土司的口传家谱,共计 114 代。[2] 20 世纪 30 年代,傅懋勣在川康调查时记录的罗洪家谱,"共十四代五十四人,世系清晰,脉络分明"[3]。"云南哈尼族较普遍地存在着父子连名的家庭谱系。每个成年男子都可以通过背诵从始祖传下来的连名家谱而找到自己的家族与本家族分支立户的时间,从而判断自己与族人之间的血缘远近和亲戚关系。这些家谱新中国成立后还流传着,一般有四五十代左右。红河思陀地区一个李姓土司的世系谱,据其专用巫师的背诵,共有七十一代。"[4] 当然,涉及如此多代的口传家谱,其早期世系的准确性必然会打折扣,但较近时代的世系却基本准确,就像有学者所指出的:"虽然这些家谱的开始若干代是人鬼不分的世系,带有传说的色彩,但其后来的世系却都是真实的。"[5]

口传家谱一般没有实物留存,但我国苗族有一种非常特殊的"没有文字记载的实物家谱",即所谓的"无字家谱",我们认为本质上也应该属于口传家谱。据王鹤鸣记述:"在湖北恩施土家族苗族自治州宣恩县的小茅坡营村、苗寨村和湖南湘西土家族苗族自治州花垣县的夯寨村等苗族居住地区,就保留有'无字家谱'。这里的苗族保留着这样的文化习俗:将一块无字的精制青布或黑布密封在一个小竹筒里,苗族称为'表',每逢人口出生或死亡,都要举行隆重的入'表'、出'表'仪式。婴儿出生后,拿出'表'顺转两次,谓之入'表';族内人死后,再拿出'表'反转两次,谓之出'表'。'表'是苗族族内的一件最高信物,其入'表'、出'表'仪式显示:苗族既要保存家族的血缘关系,但又不愿留下任何文字依据。在族内,每一个人都时刻牢记自己的族

[1] 王鹤鸣. 中国家谱通论 [M]. 上海:上海古籍出版社,2010:30.
[2] 王鹤鸣. 中国家谱通论 [M]. 上海:上海古籍出版社,2010:32.
[3] 欧阳宗书. 中国家谱 [M]. 北京:新华出版社,1992:11.
[4] 王鹤鸣. 中国家谱通论 [M]. 上海:上海古籍出版社,2010:34.
[5] 杨冬荃. 中国家谱起源研究 [M] //中国谱牒学研究会. 谱牒学研究(第一辑). 北京:书目文献出版社,1989:73.

源，自己已入了'表'（或谱）；但在族外，对外人来说却一无所知，这件被苗族称为'表'的信物起到了家谱的作用，这块被称为'表'的精制布，实际上就是一件'无字家谱'。"① 在这种所谓的"无字家谱"中，尽管有实物（精制布）的存在，但这件实物本身事实上并没有表达任何实质性的内容，苗族人的家谱内容仍然要靠口授和记忆，这种成为"表"的"无字家谱"只不过起一种信物的作用——入"表"或出"表"，其实质仍是一种口传家谱。苗族人之所以采用这种"无字家谱"，王鹤鸣认为是与其特殊的民族历史有关："苗族传统文化习俗上保留'无字家谱'，与苗族的悲壮历史有着密切关系。苗族既是一个古老的民族，又是一个多灾多难和不断迁徙的民族。历史上，历代王朝都不断地残酷镇压和围剿苗族，在不断的战争和颠沛流离中，用文字详细记叙族谱是一件很危险的事情。苗族为了保存自己的民族，被迫采用'无字家谱'的形式，将世代传承的家谱变成内在的坚定信仰，仅仅举行入'表'、出'表'的简单仪式，达到了编修家谱传承家族世系的功能，既使得民族的血缘不致中断和混乱，又掩盖了自身的本来面目，对外起到了保密作用。"②

在许多古老文明的早期，由于文字还没有产生，所以都曾经存在结绳记事的现象③，中国上古时期同样如此。《周易·系辞下》曰："上古结绳而治，后

① 王鹤鸣. 中国家谱通论 [M]. 上海：上海古籍出版社，2010：11.
② 王鹤鸣. 中国家谱通论 [M]. 上海：上海古籍出版社，2010：11-12.
③ 比如，南美洲的古代印加人，就流行以"基谱"记事，"'基谱'是一组打结的绳子，一般是棉条，常染色，单色多色均有"，"在过去的时代里，印加人每到一处，总是要进行人口普查，而且把结果记录在'基普'上。金矿的产量、劳动力的构成、贡税的数量和种类、库房的藏品直到最新的丑闻，全都记录在'基普'上。当权力从一位萨巴王（Sapa）传给下一位萨巴王时，储存在'基普'上的一切信息都提取出来去重述历代国王的丰功伟绩。'基普'可能在印加人上升到权力顶峰前就已经存在。但在印加人的治理下，'基普'成了治国术的一部分。齐耶查（Cieza）著书讴歌印加王的文治武功，在论述'基普'那一章时得出这样的结论：'印加基普井然有序地系统记录印加王的功绩，他统治帝国，使其各方面达到顶峰状态，我们从这一结绳记事系统和其他更伟大的成就中可以看出来'"。（玛西尔·阿舍，罗伯特·阿舍. 无文字的文明：印加人与结绳记事 [M] //戴维·克劳利，保罗·海尔. 传播的历史：技术、文化和社会. 5版. 董璐，何道宽，王树国，译. 北京：北京大学出版社，2011：36.）"基谱"既可以横向解读，也可以纵向解读，总之，"'基谱'是由绳子及其间隔空间构成的。……绳子间的大大小小的空间是在总体构建中有意安排的"，"这些属性的重要意义在于：绳子可以与不同的意义联系，意义的依据是绳子的垂直方向、层次及其在主绳上的相对位置；副绳的意义则依据其在同一层次中的相对位置"。（同上书，第37页）除了方向、层次和位置，颜色在"基谱"中亦具有表意功能，"每一根绳子自有其位置，亦有其颜色。颜色在'基普'的象征系统中具有这样的意义。颜色的编码即颜色的使用自有其意义，代表的是另一层意义，而不是颜色本身"（同上书，第38页），"一个'基普'所用的颜色的多少取决于它要区别的意义的多少。颜色的总体模式表现绳子所表征的关系。紧密排列、互相联系的绳子所用的颜色编码系统和电阻器的颜色系统有相似之处，这就是将视觉功能与触觉功能联系在一起。……'基普'与电阻器颜色系统的另一个相同的特征是，颜色的意义和位置的意义是互相联系的"。（同上书，第39页）总而言之，古代印加人的"基谱"是一种非常复杂的表意系统，就是在古印加社会内部也得有专人才能进行完整的解读，外人要把握这种表意系统是非常困难的。

世圣人易之以书契，百官以治，万民以察。"许慎《说文解字·序》亦云："神农氏结绳为治，而统其事，庶业其繁，饰伪萌生。"唐人李鼎祚《周易集解》则说得更明白："古者无文字，其有约誓之事，事大大其绳，事小小其绳，结之多少，随物众寡。各执以相考，亦足以相治也。"总之，在早期中国，当文字还没有产生的时候，"人们不但用结绳记事来过日子、记账目、传递信息，而且还用来记载本家族历代成员的情况，用来记载本家族的世系，于是就形成了特殊的结绳家谱"①。结绳家谱反映了上古先民在文字尚没有发明之前的漫长时期，试图把家族世系外化至物质媒介形态上的努力。"所谓结绳家谱，就是以结绳记事的方法反映家族世系情况的家谱，这也是中国家谱中形态最原始的家谱，同时也是最古老的实物家谱。"② 与口传家谱一样，结绳家谱也是中国最早的记录家族世系的家谱形态之一，据专家研究，"中国的原始家谱中，与口传家谱基本同时的就是结绳家谱"③。

与口传家谱一样，结绳家谱也是直到 20 世纪还在我国一些少数民族中存在（图1）④，如鄂伦春族、满族、锡伯族等，其中较为典型的是锡伯族的结绳家谱。"如果说满族具有结绳家谱性质的索绳记载家族世系尚嫌较模糊的话，那么锡伯族的结绳家谱，记载家族世系的辈数、子女人数则清晰多了。锡伯族同满族一样，也非常重视祭祖。锡伯族人不供祖父母画像，只供父母画像。父母死三年后，即将祖父母像撤去，送山上僻静处，换上父母画像。祖先位置在西墙，有两个木匣，即为祖宗匣。靠南木匣为子孙妈妈，也称喜利娟娟，是传说中的女祖先。与满族一样，子孙妈妈也是保佑家宅平安和人口兴旺的神灵，用长约两丈的丝绳，上系小弓箭、小靴

图1 满族原始族谱——子孙绳

① 王鹤鸣. 中国家谱通论 [M]. 上海：上海古籍出版社，2010：41.
② 王鹤鸣. 中国家谱史图志 [M]. 合肥：安徽科学技术出版社，2012：6.
③ 王鹤鸣. 中国家谱通论 [M]. 上海：上海古籍出版社，2010：40.
④ 冯尔康. 中国古代的宗族与祠堂 [M]. 北京：商务印书馆，2013：246.

鞋、箭袋、摇篮、铜钱、布条、背式骨（猪后腿的距骨，俗称嘎拉哈）等物制作而成。平日装入纸袋里，每到春节，由袋内取出，斜拉到东南墙角，烧香磕头，二月二日再装入纸袋。制作子孙妈妈要邀请人丁兴旺、子孙满堂、岁数大的人。添一辈人添一背式骨，生男孩挂一弓，生女孩挂一红布条。锡伯族立祖宗匣的仪式非常隆重，也很神秘，一般在午夜进行，只准本族人参加，不准外人观看。仪式进行时，要杀牛，牛先拴在外面西烟囱柱上，杀后用肉供祖先。"① "锡伯族这条长约二丈的丝绳，就是他们的结绳家谱。从丝绳上看出，有几块背式骨，表明本家族经历了多少代；有几个小弓箭，知道本家族有多少男子；有几条红布条，知道本家族有多少女子。作为结绳家谱，锡伯族的这条丝绳，较鄂伦春族的马鬃绳、满族的索绳要更加精确。"② 与口传家谱一样，结绳家谱在母系氏族社会时期也产生了。常建华认为："从锡伯族、满族用起着谱书作用的绳系祭祀其祖先的子孙妈妈来看，结绳谱系或产生于母系氏族社会。"③ 结合实际情况，我们认为这一论断是成立的。

　　由于结绳家谱出现在文字产生之前，而其所记的宗族世系又具有某种实物形态，所以它对有关文字的诞生产生了重要影响。比如，对于"世系"之"世"字，徐中舒不同意《说文解字》"从卉"之说，而当循金文之字形从结绳遗俗去考察；考察"系"之本义亦当如此。在《结绳遗俗考》一文中，徐中舒这样写道："《说文》'三十年为一世'，从卉而曳长之。按金文世，从止不从卉，《说文》据后出字形为说，不可信。金文世……从止结绳，止者足趾。《诗·下武》'绳其祖武'，《传》云：'武，迹也。'谓足止迹也。此即世字确解。意者古代祖先祭坛上，必高悬多少绳结以记其世系。故《诗·抑》云'子孙绳绳'，《螽斯》云'宜尔子孙绳绳兮'，并此事之实录。孙之从系，系亦象绳形。盖父子相继为世，子之世即系于父之足趾之下，故今人犹云'踩到祖先足迹'，仍古俗之遗也。又先、后字亦分从止与绳形。先、金文……从止在人上。后、金文……从倒止系绳下。"④ 关于纪录之"纪（记）"字的本义，徐中舒亦认为与结绳遗俗有关："纪，记也，记识也。凡年代世次有所记识，必以绳结之。故十二年为一纪，世次相承曰本纪，曰世系，曰继统，曰绍绪，皆此

① 王鹤鸣. 中国家谱通论 [M]. 上海：上海古籍出版社，2010：42 - 43.
② 王鹤鸣. 中国家谱通论 [M]. 上海：上海古籍出版社，2010：43.
③ 常建华. 宗族志 [M]. 上海：上海人民出版社，1998：227.
④ 徐中舒. 结绳遗俗考 [M] //徐中舒. 徐中舒历史论文选辑（上）. 北京：中华书局，1998：710 - 711.

意也。"① 可见，早在文字还没有发明的时代，古人就有了结绳记世系的需求，也正是这种实际需求才导致了纪（记）录这一行为的产生。

在上古时期的中国人看来，结绳记世系这一纪（记）录行为具有一种神圣的意味。按照徐中舒先生的看法，"神"字之本义即与结绳记世系有关："神从申者，申象绳形，其初当为祖先祭坛所悬以记世次者，其后即引申为百神之称。"② 除了从"申"，"神"又从"示"。"示"者，"主"也，"示与主本为一字，主乃从示字分化出来"③。所谓"主"，即"神主"或"木主"，也就是后来所说的代表祖灵的"牌位"④。"示"与"主"之所以可以相通，是因为："示与主俱为祭祀之对象，俱为神灵之象征物，但示为神位而主为神本身，故示与主虽然不同，却是无法隔离的一而二、二而一的东西。因此，罗振玉说示即主，而王国维谓'其说至确而证之至难'。"⑤ 之所以其说"证之至难"，张肇麟先生有很好的解释："探求示与主的关系，其根本困难还在于字形通常与本义相联系而与假借义无关。'示'之本义为神藉，即神所凭依之物（最初为结茅），即神灵之象征物；而'主'字之本义为火主，主作为神灵之象征物则是假借义。因此主在字形上与神灵没有直接的联系。于是从文字来看，示与主有重大区别，示表示本义而主表示假借义，故二者无法直接沟通，故罗振玉之说无法直接证明，此即问题之所在。"⑥

"示"或"主"必与"宗"（"庙"）相联，也就是说，"示"或"主"必藏之于"宗"（庙）之中，或者说，对于祖先"神主"的祭祀必须要在"宗庙"这一特定空间中进行。于是，宗庙便成为一个"神圣空间"，在上古时期的中国具有压倒一切的重要性；而且，在这一"神圣空间"中，宗族的世系得到了空间化的展示。

①② 徐中舒. 结绳遗俗考 [M] //徐中舒. 徐中舒历史论文选辑（上）. 北京：中华书局，1998：711.
③ 赵林. 殷契释亲：论商代的亲属称谓及亲属组织制度 [M]. 上海：上海古籍出版社，2011：45.
④ 其实，"牌位"之"牌"（"主"）才代表祖神本身，"牌位"之"位"（"示"）则代表祖神在世系中的位置。一般而言，"牌"必占有一个"位"，故曰"牌位"；但有时候，在一个特定场合，仅一个空的"位"即可代表祖神。巫鸿就曾对祭祀场合中的"空位"以及墓葬中的"灵座"进行过探讨，认为："一个祭祀场合中的空位代表着该场合中所供奉的对象，同时也意味着供奉者精神集中的焦点。古代世界其他宗教中礼拜者所崇奉的人形偶像不属于这种宗教、礼制传统。这种以座位隐喻主体的形式促使礼拜者对礼拜对象做形象化的想象。"（巫鸿. 无形之神：中国古代视觉文化中的"位"与对老子的非偶像表现 [M] //巫鸿. 礼仪中的美术：巫鸿中国古代美术史文编. 北京：生活·读书·新知三联书店，2005：517.）
⑤ 张肇麟. 示与主 [M] //张肇麟. 姓氏与宗社考证. 北京：社会科学文献出版社，2015：278-279.
⑥ 张肇麟. 示与主 [M] //张肇麟. 姓氏与宗社考证. 北京：社会科学文献出版社，2015：279.

二、宗庙：世系的空间化

在文字产生之后，对家族世系的记录当然是更为便利了。进入商代，随着文字的出现，我国出现了最原始、最古老的用文字记载的实物家谱——甲骨家谱和青铜家谱。"所谓甲骨家谱，即锲刻在龟甲、兽骨上揭示家族世系的家谱。在没有文字之前，家族成员要记住自己的祖先，只能靠口耳传授、结绳记事的办法来认识自己家族的血缘关系。时间一长，记忆难免有错。到文字产生之后，人们开始将文字锲刻在甲骨上来记事，甲即龟甲，骨指兽骨，尤其是牛的肩胛骨。其记载家族成员世系的甲骨，即锲刻在龟甲和兽骨上的家谱，即为甲骨家谱。"[①] 目前，共有三件甲骨可以被确认为家谱：一件最早见于容庚等编的《殷契卜辞》，序号为209；一件最早见于董作宾编的《殷墟文字乙编》，序号为4856；一件最早见于《库方二氏藏甲骨卜辞》，序号为1506。这三件甲骨家谱上的人名，都不属于商代王室成员，"由此可以推测不仅王室，就是其他一些显贵家族，也已出现了用文字记载本家族世系的家谱"[②]。在商代，与甲骨家谱差不多同时出现的还有青铜家谱，即铸刻在青铜器上的家谱，也叫金文家谱。在现存的商代末年的青铜器中，共有四件专门记载家族世系人名的家谱，一件为"祖丁"戈（又称"祖乙"戈），另三件因出土于易州（今河北易县）而合称"易州三戈"。"祖丁"戈一共只有6字，分别为"祖丁"、"祖己"和"祖乙"。"易州三戈"则各有22字、24字和19字，分别记载了6位"祖"、6位"父"和6位"兄"，所以又叫作"六祖戈""六父戈"和"六兄戈"。对于这些青铜家谱的目的和作用，杨冬荃认为："这些单纯铭刻祖先兄弟世系、忌日的铜戈，应是某家族供奉于祖庙、用来祭祀祖先、记录世系的家谱载体。其做器的目的，就在于以铜戈为载体而铭刻文字记录家谱，使子孙不忘祖先世系、忌日，按时追祭，使祖先世系得以随器而永存。这与后世人们将祖先名讳忌日刻之于石、陈于家祠家庙的用意完全相同。"[③]

其实，甲骨家谱和青铜家谱都是被供奉于宗庙之中的，它们所记录的宗族

[①] 王鹤鸣. 中国家谱通论［M］. 上海：上海古籍出版社，2010：44.
[②] 王鹤鸣. 中国家谱通论［M］. 上海：上海古籍出版社，2010：46.
[③] 杨冬荃. 中国家谱起源研究［M］//中国谱牒学研究会. 谱牒学研究（第一辑）. 北京：书目文献出版社，1989：63.

世系是为了在祭祀祖先时被"小史"等专业人士备查（当然，"小史"本身也是记录人员）。至于这些家谱本身，在祭祀仪式中是并不出现的（至少是不起主要作用的），因为此时宗族的世系已经被明确地表现于宗庙的排列和宗庙中神主的排列之中了。显然，此时的世系体现出了一种空间化的特征。

宗庙的出现及其制度化，是随着祭祀观念的演变而来的，而祭祀观念的变化又伴随着祭祀场所的变化，这就涉及庙祭和墓祭问题。

关于我国古代墓祭的情况，是学术界争论很大的一个问题，其中主要有三种观点，对此，霍巍先生这样写道："一种观点认为古有墓祭；一种观点认为'古不墓祭'；还有一种观点认为墓祭在春秋战国之际在民间已开始推行，但其普遍流行则是在秦汉以后。我们认为，第三种观点比较接近于秦汉以来意识形态变化的客观实际。祭祀礼俗，反映着人们对于祖先灵魂的敬仰和崇拜，因此，祖先灵魂的去向，对于祭祀场所的选择影响极大。由于古时认为'冢以藏形，庙以安神'，所以先秦时期的祭祀活动多在都邑中所设立的宗庙里进行。宗庙仿生人的宫室，设立前'朝'后'寝'，庙中安放祖先神主，寝中陈设祖先衣冠用具，四时祭祀，供奉祖先灵魂。这种情况在秦汉时期已发生变化……为什么要把'寝'从宗庙中移到墓侧？其中主要的原因之一，就在于当时人们已普遍认为墓室才是祖先灵魂居住的地方。"① 对于祭祀场所在秦汉时期发生变化的情况，其实汉代人王充和蔡邕已说之甚明。王充在《论衡》中说："古礼庙祭，今俗墓祀……墓者，鬼神所在，祭祀之所。"② 蔡邕《独断》则云："宗庙之制，古者以为人君之居，前有朝，后有寝，终则前制庙以象朝，后制寝以象寝。庙以藏主，列昭穆；寝有衣冠几杖象生之具，总谓之宫。……古不墓祭，至秦始皇出寝，起之于墓侧，汉因而不改，故今陵上称寝殿，有起居衣冠象生之备，皆古寝之意也。"③

上述看法如果仅就商周至秦汉以后变化的大趋势来说，当然是大体不错的，但问题是所谓"古不墓祭"之说中的"古"到底古到什么时候。其实，古人最原始的祭祖行为主要还是在墓地进行的。甚至到了商代前期，仍主要盛行墓祭。晁福林先生根据甲骨文中有关"囗（堂）"的卜辞，并结合相关考古材

① 霍巍. 从丧葬礼俗看先秦两汉时期两种不同的形神观念［M］//霍巍. 西南考古与中华文明. 成都：巴蜀书社，2011：365.
② 语出《论衡·四讳》，收录于（汉）王充著、黄晖校释的《论衡校释》。
③ 杨宽. 中国古代陵寝制度史研究［M］. 上海：上海人民出版社，2003：178.

料，就得出了商代武乙以前的"□（堂）"即是殷王陵区的公共祭祀场所的结论。晁福林认为："关于甲骨文'□（堂）'字的卜辞可以分为两大类。一类是时代较早的从武丁到武乙时期的卜辞。这类卜辞里的堂字单独使用；另一类是文丁、帝乙时期的卜辞，这类卜辞里的堂字附属于某一位先王或先妣的名号之后使用。"①"殷王陵区的公共祭祀场所是殷墟考古发掘所见面积最大、使用时间最长、祭祀种类最多、用牲数量最多的祭祀场所。在卜辞中能够在各个方面和这个祭祀场所相符合的只有关于堂的前一类卜辞。由此可得出这样的推论，即武乙以前甲骨卜辞中的堂，就是殷王陵区公共祭祀场所的名称。""堂是殷王陵区公共祭祀场所里举行祭祀和各种仪式的主要所在，绵延数万平方米的祭祀葬坑只不过是堂的附属区域。"② 商代祭祀制度在康丁、武乙时期开始发生变化，其中一个大的变化就是公共祭祀场所开始远离王陵区而出现在宫殿区。"康丁、武乙时期，商王朝的祭祀制度正酝酿着深刻而重大的变化。主要是：第一，商王陵区的公共祭祀场所逐渐被废弃，所发掘的祭祀坑皆属殷墟文化第一、二期就是明证……那种没有限定的专门祭祀对象的堂祭卜辞皆属第一、二期，也是明证。第二，从康丁时开始在堂祭时较多地选祭父辈先王，说明商王室随着王权的加强已经不满足于以前习见的那种笼统的堂祭。第三，和前一类卜辞锐减的情况形成对照的是在宗、室等处祭祀的卜辞大量涌现。""宗的位置很可能不在王陵区，而应当是在宫殿区的建筑。这个时期不仅有祭祀所有先王和神灵的作为公共祭祀场所的宗，还出现了专属某位先王的宗……"③ 总之，商代自康丁、武乙之后，就开始出现了"宗庙"这一建筑形式，并将其作为祭祖的场所。

"宗庙"之所以能作为祭祀祖先的场所，首先就在于它模仿了祖先的形貌。"宗"的本义就是祖庙，《说文解字》解释说："宗，尊祖庙也，从宀示。"关于"宀"，《说文解字》继续解释说："宀，交复深屋也。""交复"指的是其人字形的屋顶，所以"宀"即屋宇，"示"即神主，"宗"之本义即为内藏神主之庙。《说文解字·广部》又云："庙，尊先祖貌也。"可见宗庙是象征先祖形貌所在的宫室。邢昺疏注《孝经·丧亲》曰："宗，尊也；庙，貌也。言祭宗庙，见先祖之尊貌也。"也就是说，祭宗庙就像是看见了祖先。④ 这就是说，宗庙本身

① 晁福林. 先秦社会形态研究 [M]. 北京：北京师范大学出版社，2003：361.
② 晁福林. 先秦社会形态研究 [M]. 北京：北京师范大学出版社，2003：366.
③ 晁福林. 先秦社会形态研究 [M]. 北京：北京师范大学出版社，2003：369-370.
④ 王鹤鸣，王澄. 中国祠堂通论 [M]. 上海：上海古籍出版社，2013：41.

即是一种象征祖先形貌的建筑形式。

既然商代后期祭祀制度已经发生了变化,并开始出现"宗庙"这一新的作为祭祀场所的建筑形式,那么商代的庙制如何呢?要回答这个问题,我们必须考虑商周时期宗法制度的基本情况,因为正如有学者所指出的:"庙制和宗法是一个问题的两方面,庙制体现并导源于宗法制度。……因此,庙制的研究必须追溯宗法制度的形成过程。"① 商代后期已经有了大宗、小宗和大示、小示的区分,不少学者据此认为商代后期已经有了初步的宗法制,并因而形成了初步的庙制。王玉哲认为:"大宗与小宗有分别,大示与小示也有分别。'宗'是宗庙,而'示'则是祭祀时的神主(或称庙主)。商人所谓'大宗',乃是大的祖庙,庙主自上甲起。在大宗举行合祭的祀典,是祭自上甲或大乙以下的大示;'小宗'是小的祖庙,庙主自大乙起,在小宗举行合祭的祀典,是祭自大乙以下的小示。所谓'大示'是指自身所出的直系先王先公,而'小示'则是指包括旁系的先王先公。这是宗法制度中'大宗'和'小宗'的根源。"② 王贵民亦根据宗系制度的演变,认为商代已经有了庙制的雏形:"所谓宗系,就是宗法上的大宗、小宗和直系、旁系的划分。这种划分,在商代也是由来已久。而这种制度的最终确立,也是在商代后期和祭祀制度的长期演变中,结合在一起的。西周的情况大体与此相同。"③ "商代后期祭祀制度的变化……体现了宗法制度的逐步完成,随之也就显露了庙制的雏形。"④

与上述看法不同,晁福林认为不能根据卜辞中大宗、小宗和大示、小示的划分而得出商代已有宗法制的结论。他认为:"过去以为卜辞里的'大宗''小宗'是宗庙建筑,'中宗'是先王称谓。现在看来,并非绝对如此。应当说,大宗、中宗、小宗既是宗庙建筑,又是先王称谓。它们之间的区分标准应当和大示、中示、小示一样,以时代先后划分,而不在于所谓的'直系'与'旁系'的区别。一般来说,大示者入大宗,中示者入中宗,小示者入小宗。"⑤ 之

① 王贵民. 商周庙制新考 [M] //王贵民. 寒峰阁古史古文字论集. 北京:社会科学文献出版社,2015:228.
② 王玉哲. 中华远古史 [M]. 上海:上海人民出版社,2000:365.
③ 王贵民. 商周庙制新考 [M] //王贵民. 寒峰阁古史古文字论集. 北京:社会科学文献出版社,2015:233.
④ 王贵民. 商周庙制新考 [M] //王贵民. 寒峰阁古史古文字论集. 北京:社会科学文献出版社,2015:231.
⑤ 晁福林. 先秦社会形态研究 [M]. 北京:北京师范大学出版社,2003:318-319.

所以可以依时代先后来进行这种划分，是与商代祭祀场所的发展演变情况相关的："分析殷代'宗'的演变情况，可以看到其发展趋势是由合祭所有先王的公共祭祀场所，渐次变为合祭某一些先王的场所，最后变为某一位先王的单独祭祀场所。殷代祭祀先祖的神庙殿堂是由大而小、由集中到分散而演变的。"① 据此，晁福林指出："殷代的祭祀形式，无论是对于示、宗的祭祀，或是周祭，其实质都是要轮流祭祀殷先王，并且这些先王在享祭时基本上没有高低贵贱之别，而仅以先后次序而享祭。这种情况与周代大、小宗在祭祀制度上的严格区分很不相同。"② 晁福林认为宗法制的关键是嫡长子继承制，并引用王国维"商人无嫡庶之制，故不能有宗法"③ 的论断，而否认了商代有宗法制。最后，晁福林指出："早在原始氏族时代，宗法制就有所萌芽，但作为一种维系贵族间各种复杂关系的完整制度，其形成和完备则是周代的事情。尽管如此，就是到了周文王、武王时期，宗法制仍然没有确立，因此，文王舍长子伯邑考之子而立次子武王，武王死前又欲传位于弟周公。随着周公执政称王和平定三监之乱，封邦建国的制度遂成为周王朝的立国之本。周代从周公开始，经成康昭穆诸王以降所实行的分封制的精髓，在于将尽量多的王室子弟和亲戚分封出去，建立新的诸侯国，故有'立七十一国，姬姓独居五十三人'（《荀子·儒效》）之说。从根本上看，宗法制是适应了周代分封制普遍展开以后、稳固周王朝统治的需要而产生的。与周王朝的情况不同，殷代没有分封之制，所以也就没有实行宗法制的社会需要。"④

我们认为，说商代晚期已经出现了宗法制或庙制的雏形是成立的，但这种制度毕竟还只具备"雏形"，与周代成熟时的状况是有较大区别的。王玉哲先生说得好："称作宗法制度的'宗法'乃是一种宗庙之法，必然与宗庙制度、祖先崇拜、血缘关系、尊卑制度有关。宗法既是与血缘关系有关，所以，它起源很早。考商之世，尚无像西周那样的宗庙制的昭穆序列，而是所有先王几乎都立有尊庙，存而不毁，凡有子继承王统的，死后即祀于大庙，亦即'大宗'；

① 晁福林. 先秦社会形态研究 [M]. 北京：北京师范大学出版社，2003：318.
② 晁福林. 先秦社会形态研究 [M]. 北京：北京师范大学出版社，2003：321.
③ 在《殷周制度论》一文中，王国维这样写道："商人无嫡庶之制，故不能有宗法；藉若有之，不过合一族之人奉其族之贵且贤者而宗之。其所宗之人，固非一定而不可易，如周之大宗、小宗也。周人嫡庶之制，本为天子、诸侯继统法而设，复以此制通之大夫以下，则不为君统而为宗统，于是宗法生焉。"（王国维. 殷周制度论 [M] //周锡山. 王国维集. 北京：中国社会科学出版社，2008：127.）
④ 晁福林. 先秦社会形态研究 [M] //北京：北京师范大学出版社，2003：322.

无子继承王统的,虽系嫡长子,也归入小庙,即为'小宗'。所以,殷墟卜辞中之大宗、小宗,与周人具有严格嫡庶规定的所谓大小宗意义是不同的。商时兄弟的权位差别不大,王位的继承'兄终弟及',而周人的兄弟间严格分别嫡庶长幼,'立嫡以长不以贤,立子以贵不以长',周人新创的继承法是固定的'嫡长子'继承和宗法制度。"① 这就是说,商与周"宗法"的一个大的区别,就在于商代的王位继承制度中还存在"兄终弟及"现象,也就是说,当兄去世后,其王位由弟弟继承而不一定由嫡长子继承。这样一来,当兄弟几人相继为王而只有一人的儿子继承王位的情况下,就只有这一人拥有单独或个别的宗庙,其后代可以在此宗庙中认祖归宗;其他几个兄弟则因为不拥有自己单独的宗庙,其后代必须到上一代,也就是其祖父的宗庙中去认祖归宗。上述情况涉及给历代直系先王建立单独宗庙的问题:"所谓历代直系先王乃指有嫡子继位的商王,其嫡子可以仅有一位,也可以有多位,例如祖丁有四子阳甲、盘庚、小辛、小乙皆相继为王,但四人仅小乙有子武丁为王,小乙因而有宗,但阳甲、盘庚、小辛因无子为王而成了旁系先王,没有他们个别的宗,他们的后代只能前往祖丁宗去认祖归宗。商王室的宗(庙、嗣系)制无疑将商人的群体依血脉、世代、直旁的关系做出了分类,而每一类的建立,乃以个别先王的宗作为区隔的标志。"② 此外,商代所说的大宗、小宗,也与周代的有别。对此,赵林先生说得很明白:"商人的宗(庙、嗣系)制以建立两座集体的祖庙,即大宗、小宗,以及建立历代直系先王个人的祖庙为制度核心结构之所在。大宗神主始自上甲下及历代先王,这表示商王室追认商汤开国前六世祖的后裔和所有先王的后裔为王室之血亲,因此大宗是此一商人血亲群体的象征,也可以说是子姓的象征。小宗神主始自大乙(商汤)下及历代先王,小宗因此象征商王室本身,而王室为子姓的主干。历代直系先王个别的宗,乃为一个所有出自该商先王的后人认祖归宗的礼拜场所,因此历代直系先王个别的宗象征着子姓主干的各个分枝。"③ 显然,这里所说的大宗、小宗,和周代的含义是不同的:周代的小宗是从大宗分出来的旁系,而小宗自身经过世代的延续,又不断地分出更小的宗,相对于更小的宗来说,该小宗又是"大宗";只有最初的大宗为

① 王玉哲. 中华远古史[M]. 上海:上海人民出版社,2000:566.
② 赵林. 殷契释亲:论商代的亲属称谓及亲属组织制度[M]. 上海:上海古籍出版社,2011:90.
③ 赵林. 殷契释亲:论商代的亲属称谓及亲属组织制度[M]. 上海:上海古籍出版社,2011:89 - 90.

"百世不迁之宗"①，永远继承始祖，其他各小宗则只能"继祢"，后延至第五世则要离宗，是为"五世则迁之宗"。在这个意义上，说商代没有"宗法制"也是可以成立的，当然，必须明白的是：我们这里说的是商代没有像周代那样的为后世所继承的宗法制。

应该说，通过大宗、小宗这两座集体的祖庙以及历代直系先王个人单独的"宗"这三种宗庙形式，商代的世系被宗庙这种建筑形式空间化了；通过认祖归宗的程序，每一个商人都可以在这一空间化的宗族世系中找到自己的位置："总之，先王的宗，乃为出自这位先王所有的后代子孙提供了一个认祖归宗的对象。而通过认祖归宗的程序，每一位商人都可以为自己，以及为自己的家人，在整个亲属组织的网络中标示出属于他或他们的位置。"② 在这种复杂的世系网络中，其世系分类模式也许是抽象的，但整个认祖归宗的程序却是在具象的、空间化的宗庙中进行的，正如赵林先生所说："在商人认祖归宗之运作程序中，每一位商人需要一代一代地向上追溯，而每一代的祖先皆可以'亲称＋

① 此处的"百世不迁之宗"以及后文的"五世则迁之宗"，语出《礼记·大传》："别子为祖，继别为宗，继祢者为小宗。有百世不迁之宗，有五世则迁之宗。百世不迁者，别子之后也。宗其继别子之所自出者，百世不迁者也。宗其继高祖者，五世则迁者也。尊祖故敬宗，敬宗，尊祖之义也。有小宗而无大宗者，有大宗而无小宗者，有无宗亦莫之宗者，公子是也。"（参见［汉］郑玄注、［唐］孔颖达正义、吕友仁整理的《礼记正义》一书相关内容。）对于这段话所涉及的宗法关系，杜正胜先生这样解释："别子即是从母族分别出去到外地殖民的子孙，诸侯是别子，卿或大夫也可以是别子。以鲁国为例，周公是文王的别子，立国于鲁，周公未就封，留佐周室，其子伯禽为鲁公。周公成为鲁国之祖，谓之'别子之祖'；伯禽继承周公，就是'继别为宗'，鲁公在鲁国传祚不绝，就是'百世不迁者，别子之后也。宗其继别子之所自出者，百世不迁者也'。鲁公所承奉为大宗者是周公所自出的文王，继文王而为天子者是大宗，相对来说，鲁公是小宗。鲁在东方立国，子孙又向外殖民，占领封邑。譬如费国，春秋早期为鲁所并吞，鲁僖公将费赐给季友（《左传》僖元）。季友是季氏的始祖，桓公的别子，对费邑而言，他是'别子为祖'，他的继承者在费便'继别为宗'，累世不迁，似亦可以百代不朽了。他们尊为大宗的是季友所自出的鲁公，所以鲁公对季氏是大宗，季氏自己则是小宗。"（杜正胜.古代社会与国家［M］.台北：允晨文化实业股份有限公司，1992：406-407.）"如果武装殖民不断发展，氏族分衍之递演下去，当然不断地会有别子和独立的邦国或采邑出现，也就不断地有各邦国采邑上的百世不迁之宗。事实上不可能有不断成功的武装殖民，源源繁衍的贵胄既不能'别'立封地，遂沦为'继祢者为小宗'之列。因为父之嫡子上继祢，为诸弟所宗，古亦谓之'小宗'（参见《礼记·大传·正义》），这是只能'宗其继高祖者'，'五世则迁'的小宗。继祢小宗五世之外不在继高祖的范围内，于是'祖迁于上'，他的'宗'便'易于下'。郑玄注说：'宗者，祖祢之正体.'严分大小宗是要让人知道自己之所自出。周天子让人知道他出自文王，鲁公出自周公，季氏出自季友。人能'尊祖，故敬宗，敬宗，所以尊祖祢也'（《礼记·丧服小记》）。由于殖民运动有时而穷，殖民封疆不能无限地拓展，'继别之宗'自然有限；不能安顿之宗日众，沦落为庶人者日速，族类难收，乃不得不以'祖'济'宗'，借着宗庙祭祀把共祖子孙凝聚在宗族长之下。……凡周之同族皆能因尊过去之祖而敬目前的宗，以达到收获的功效，这是大小宗的精义。"（同上书，第408-409页）

② 赵林.殷契释亲：论商代的亲属称谓及亲属组织制度［M］.上海：上海古籍出版社，2011：90.

前或后缀'的命名式来识别分辨。这是以商人的亲称体系为序列（order）的、对己之血亲所进行的再分类，它同时也为每一位活着和死去的商人在其血亲组织的网络中做了垂直（世代先后）及水平（直旁尊卑）的定位。虽然认祖归宗一部分的程序以抽象思维的方式进行，但其整个程序乃是在有形的庙祭仪式中实践、体现、完成。总之，商人的血亲分类兼有具象和抽象思维的性质，而其抽象性是内在于具象的庙祭及其仪式中的。"① 也就是说，商代认祖归宗的世系总体来说是比较复杂和抽象的，但这种世系都体现在其具象化、空间化的宗庙制度之中了。是的，对于一般人来说，他们不需要对宗族世系作抽象化的理解，而只要在特定的日子里按时到宗庙参加祭祀典礼就行了，这种规范化的祭祀仪式的不断重复，就是对宗族世系的潜移默化的灌输。于是，对于参与宗庙祭祀仪式的人来说，宗族世系就成了像英国学者迈克尔·波兰尼所说的那种"默会知识"②。

由于传世文献所记载的庙制都限于周代，所以对于商代庙制和世系的考察只能依据考古材料来进行。依据甲骨文中有关商王室的资料，王国维先生撰写了开风气之先的《殷卜辞中所见殷先公先王考》一文。此后，不少学者紧接其后，纷纷加入到考证商王世系的工作之中，其中尤以将殷卜辞"周祭"祀周中所显示的商王系统与《史记·殷本纪》做出对比，对厘清问题、重建史实有着较大的贡献。"经过近一个世纪以来，地上与地下材料相互对比，有关商人先公先王从上甲微到帝乙、帝辛（纣王）的世代和位次等问题大致上可以说尘埃已经落定。《史记·殷本纪》的可信度相当高……"③ 可见，商代宗庙祭祀确实真实反映了商代的宗族世系，尽管我们无法直接看到商代宗庙的面貌，但通过科学考证有关宗庙祭祀的甲骨文，还是可以大体还原出宗庙所反映的商代世系。总之，商代的世系先是反映在宗庙祭祖的仪式中，后又出现在司马迁所撰写的《史记·殷本纪》这一历史文本里。

周代在宗法制成熟之后，就有了明确的宗庙制。由于庙制和宗法的一体两

① 赵林. 殷契释亲：论商代的亲属称谓及亲属组织制度 [M]. 上海：上海古籍出版社，2011：91-92.
② 所谓"默会知识"，指的是那种虽然知道但不能明确说出来的知识，也就是说，这种知识可以通过行为方式自然地表现出来而不能加以清晰、系统地描述。关于"默会知识"的讨论，可以参见迈克尔·波兰尼的《个人知识：迈向后批判哲学》一书。（迈克尔·波兰尼. 个人知识：迈向后批判哲学 [M]. 许泽民，译. 贵阳：贵州人民出版社，2000.）
③ 赵林. 殷契释亲：论商代的亲属称谓及亲属组织制度 [M]. 上海：上海古籍出版社，2011：419.

面性，我们在探讨周代的庙制之前，最好先阐明周代的宗法制。

周代的宗法制不仅是一项宗法制度，而且是一项政治制度，它总是与周代的分封制（封建制）联系在一起。正如杨宽先生所说："宗法制度不仅是西周春秋间贵族的组织制度，而且和政权机构密切相关着。它不仅制定了贵族的组织关系，还由此确立了政治的组织关系，确定了各级族长的统治权力和相互关系。"① 也就是说，宗法制本质上是一种宗族与政治一致、宗统和君统合一的统治制度。按照宗法制度，周王自称天子，王位由其嫡长子所继承，称为天下的大宗，是同姓贵族的最高族长，又是天下政治上的共主，掌握着统治天下的权力。天子的众子（其他儿子）被分封为诸侯，君位也由其嫡长子所继承，对天子为小宗，在其本国则为大宗，是国内同宗贵族的大族长，又是本国政治上的共主，掌有统治封国的权力。诸侯的众子被分封为卿大夫，职位也由其嫡长子所继承，对诸侯为小宗，在其本家则为大宗，世袭官职，并掌有统治封邑的权力。卿大夫的众子则只能为士，而士的众子就已经成为庶人了。"在各级贵族组织中，这些世袭的嫡长子，称为'宗子'或'宗主'，以宗族族长的身份，代表本族，掌握政权，成为各级政权的首长。"② 周代的这种宗法与封建（分封）关系，可以形象地用图2来表示③。

图2 周代宗法与封建（分封）关系图

宗法制的作用，主要在于明确王位只能由嫡长子一人继承，从而避免了像商代那样因"兄终弟及"的继承制度而带来的王位和财产之争。冯尔康说得好："周王和各级贵族利用宗法制，确定嫡子（妻生子）、庶子（妾生子）的区别。处理诸子继承问题，是一种行之有效的方法，即嫡长子继承父位为大宗，余子为小宗，大宗统领小宗，实质是'以兄统弟'，把家庭制度纳入这一格局中，避免诸子发生冲突和祸乱。同时由于这一原则的实行，促使分封制得以顺利贯彻，维持了周王与各级贵族的等级秩序和权力，有利于周朝政权的稳定和社会发展，所以宗法制在其初期有积极

①② 杨宽. 西周史 [M]. 上海：上海人民出版社，2003：426.
③ 王鹤鸣，王澄. 中国祠堂通论 [M]. 上海：上海古籍出版社，2013：46.

意义。"① 正因为有上述这些好处,所以周代所制定实施的嫡长子王位继承制,被以后所有的封建王朝所采纳,成为影响中国两千多年的一项政治制度。

关于周代的庙制,史籍记载主要有"天子七庙"和"天子五庙"两种说法②。对于这个问题,历代学者争论颇多,难有定论,本文取"天子七庙"说。关于"七庙"说的几处记载,早期典籍主要见于《礼记》和《大戴礼记》:

> 天子七庙,三昭三穆与太祖之庙而七;诸侯五庙,二昭二穆与太祖之庙而五;大夫三庙,一昭一穆与太祖之庙而三;士一庙。庶人祭于寝。③

> 礼,有以多为贵者,天子七庙,诸侯五庙,大夫三,士一。④

> 是故王立七庙、一坛、一墠:曰考庙,曰王考庙,曰皇考庙,曰显考庙,曰祖考庙,皆月祭之;远庙为祧,有二祧,享尝乃止;去祧为坛,去坛为墠。坛墠有祷焉祭之,无祷乃止;去墠曰鬼……⑤

> 故有天下者事七世,有国者事五世,有五乘之地者事三世,有三乘之地者事二世,待年而食者不得立宗庙,所以别积厚者流泽光,积薄者流泽卑也。⑥

由于在宗法制度上确立了五世则迁的原则,所以在祭祀上也应有与其配套的

① 冯尔康. 中国古代的宗族和祠堂 [M]. 北京:商务印书馆,2013:32-33.
② 关于"天子七庙"说,本文后面会有引述并讨论,至于"天子五庙"说,主要见于以下几处早期典籍:(1)《礼记·文王世子》:"五庙之孙,祖庙未毁,虽为庶人,冠、娶妻者必告,死必赴,练、祥则告。"(转自[汉]郑玄注、[唐]孔颖达正义、吕友仁整理的《礼记正义》[中])(2)《礼记·文王世子》:"王者禘其祖之所自出,以其祖配之,而立四庙。"郑玄注曰:"高祖以下,与始祖而五。"(转自[汉]郑玄注、[唐]孔颖达正义、吕友仁整理的《礼记正义》[中])(3)《吕氏春秋·谕大》:"《商书》曰:'五世之庙,可以观怪。万夫之长,可以生谋。"(转自许维遹撰、梁运华整理的《吕氏春秋集释》)除"天子七庙"和"天子五庙"两种说法之外,还有天子多庙说,其代表人物为清代的秦蕙田。秦蕙田在《五礼通考》中这样写道:"夏殷以前,太祖亦以世数而迁,复于郊谛及之……凡庙须推始祖为太祖,又须有一创业之主,即所谓祖也。又须有一有功业致太平之主,所谓宗也。祖、宗二祧与始祖之庙永不祧也。若后世之君有中兴大勋业者,亦当为不祧之主,如祖、宗也……又如四亲庙,自高至祢,皆不可不祭。若使一世之中各有兄弟数人代立,不可以庙数确定,却有所不祭也。虽数人,止是当得一世,故虽亲庙亦不害为数十庙也。"(秦蕙田. 五礼通考 [M]. 台北:台湾商务印书馆,1983:353.)
③ 语出《礼记·王制》,收录于(汉)郑玄注、(唐)孔颖达正义、吕友仁整理的《礼记正义》(上)。
④ 语出《礼记·礼器》,收录于(汉)郑玄注、(唐)孔颖达正义、吕友仁整理的《礼记正义》(中)。
⑤ 语出《礼记·祭法》,收录于(汉)郑玄注、(唐)孔颖达正义、吕友仁整理的《礼记正义》(下)。
⑥ 语出《大戴礼记·礼三本》,收录于方向东撰的《大戴礼记汇校集解》(上)。

制度，因此天子所立亲庙只能从父庙上及高祖庙，此四亲庙加上始祖（太祖）庙共五庙，至于高祖以上的庙则要不断地毁去，将其神主迁出藏于始祖庙，此之谓"祖迁于上"①；同样，高祖以下至本人为五世，在宗法的亲属关系范围内，再下一代则超出这一范围，意味着离宗，此之谓"宗易于下"。这一"迁"一"易"根据的其实是同一原理，同时在世系的两端实行，每一世代均如此，一个宗族始终保持着五世的系统。正因为如此，所以有学者指出："按宗法制度，本人以上的四亲庙，再加始祖庙的五庙制，应该是根本的制度，是普遍的原则。"② 这种说法本身是不错的，但周代的情况比较特殊，因为周文王和周武王是受命为王的，建立了创立周朝的功勋，所以也和始祖庙一样应在"不迁"之列。于是，常规的"五庙"再加上文王和武王，就成"七庙"了，是故郑玄注曰："七者，太祖及文王、武王之祧与亲庙四。"③ 也正因为这样，"七庙分为两个部分：第一部分为后稷庙、文王庙、武王庙，其庙主是固定的，即后稷、文王、武王；第二部分为高祖庙、曾祖庙、祖庙、祢庙（即父庙），这四庙成为亲庙，其庙主是不固定的"④。文王庙和武王庙因属"不迁"之庙，因而有"文世室"和"武世室"之称。"这种'七庙'的建筑结构可能出现于恭王时期（公元前10世纪）之后，随即成为周王室宗庙的定制：为后稷、文王和武王所设的三个祠堂固定不变，而四个昭、穆祠堂所供奉的对象则每代变更以保持固定的祠堂数目。当一个周王死去时，他被供奉在'考庙'中；他的父亲、祖父和曾祖父将依次上移；其曾祖父之父的灵位将被拆除，移存到祧中。"⑤

在周代的庙制中，除了庙数的定制，还应该包括宗庙本身以及宗庙中神主的排序，这种序列其实正是周代世系的空间化表征。

在周代的宗庙中，无论是天子、诸侯还是大夫，都把始祖放在最重要的位置上，"天子七庙，是天子之父、祖、曾祖、高祖、始祖等七位祖先的享堂；诸侯

① 此处的"祖迁于上"以及后文的"宗易于下"，语出《礼记·丧服小记》："别子为祖，继别为宗，继祢者为小宗。有五世而迁之宗，其继高祖者也。是故祖迁于上，宗易于下。尊祖故敬宗，敬宗所以尊祖祢也。庶子不祭祖者，明其宗也。"（参见〔汉〕郑玄注、〔唐〕孔颖达正义、吕友仁整理的《礼记正义》〔中〕）
② 王贵民. 商周庙制新考 [M] //王贵民. 寒峰阁古史古文字论集. 北京：社会科学文献出版社，2015：235.
③ 语出《礼记·王制》，收录于（汉）郑玄注、（唐）孔颖达正义、吕友仁整理的《礼记正义》（上）。
④ 张肇麟. 宗及其层级 [M] //张肇麟. 姓氏与宗社考证. 北京：社会科学文献出版社，2015：286.
⑤ 巫鸿. 中国古代艺术与建筑中的纪念碑性 [M]. 李清泉，郑岩，等译. 上海：上海人民出版社，2009：104-106.

五庙，第一位被祭祀的是始受封诸侯，以下四庙为其已去世的子孙袭爵者分享；大夫三庙，也是首先供奉始受封的祖先"①。就周代的庙制而言，都是把始祖庙放在正中间，其他庙分昭穆排在始祖庙的左右两边。就拿周代的天子七庙来说，其昭穆顺序为：祖考庙（太祖庙）为后稷庙，昭一庙为武王庙（武世室），穆一庙为文王庙（文世室）。至于昭二庙、穆二庙、昭三庙、穆三庙即为皇考庙（曾祖庙）、显考庙（高祖庙）、考庙（父庙）、祖庙（王考庙）。这种分昭穆排列宗庙顺序的制度，可以用图3的形式来表示②："这种宗庙建制，以最早的祖先（太祖）之庙为中心，后来的祖先

图 3　天子七庙排列分布图

则依次按左昭右穆的顺序排列，充分表明昭穆制度在宗庙中居非常重要的地位。所谓'宗庙之礼，所以序昭穆也'……宗庙中将祖先分为昭辈和穆辈两组，表明了宗庙主的行辈。"③

除了宗庙本身的布局，宗庙中的神主也按昭穆分类并排序。"宗庙中神主的置放，以始祖的灵牌为正中，其左侧为第二代，右侧为第三代，第四代置于第二代一侧，第五代又回到第三代一侧，以下代数的安置以此原则类推，在左侧的称为'昭'，右侧的称作'穆'，这样的放置原则也称为昭穆制度。"④ 这就说明，祖先神主的排列方式，也和宗庙本身的排列一样，遵循着昭穆制，同样体现了宗族的世系。

关于周人的昭穆制，是中国学术史上最复杂难解、最聚讼纷纭的问题之

① 冯尔康. 中国古代的宗族和祠堂 [M]. 北京：商务印书馆，2013：31.
② 巫鸿. 中国古代艺术与建筑中的纪念碑性 [M]. 李清泉，郑岩，等译. 上海：上海人民出版社，2009：105.
③ 王鹤鸣，王澄. 中国祠堂通论 [M]. 上海：上海古籍出版社，2013：52.
④ 冯尔康. 中国古代的宗族和祠堂 [M]. 北京：商务印书馆，2013：31.

一。① 本文不拟对此问题本身发表意见，这里只想征引张富祥先生的观点，以明了昭穆制的本质特征及其缘起。关于昭穆制的特征，张富祥认为："古文献所见昭穆制的特征，不管有多少不同说法，实可总归于一条，即祖孙同昭穆而父子异昭穆。"② 关于周人昭穆制的缘起，是由于原始的辈分群婚制："种种迹象表明，周人的昭穆之分即是由原始的辈分婚制继承和发展而来的。""辈分群婚制的基本特征是在同一原始集群内部，根据人们出生先后的辈分和年龄划分允许通婚的群体，纵向的不同辈分的群体之间不允许存在两性关系，横向的相同辈分的同一群体内部则既是兄弟姐妹，又是夫妻。"③ 对于昭穆制的作用，张富祥这样认为："昭穆制的根本机制，其实只在于避免婚姻关系与亲属制度上的乱伦，或说是血亲婚配禁忌上的一种大前提而已……"④

值得指出的是，昭穆制的本质特点，在宗庙本身以及宗庙中神主的排列上，可以借助空间化的方位次序得到形象化的展示（见图2）；而在历史文本的叙述中，这种左昭右穆的特点却极不容易说清楚：这是因表达媒介的不同而带来的差异。

① 近人研究昭穆制的学者，据张光直先生所说，以葛兰言（Marcel Granet）、李玄伯与凌纯声三位先生最为著名，他们均以为昭穆制代表婚级，在初民社会中不乏其例。在《商王庙号新考》一文中，张光直认为昭穆制和周代整个亲属制度有关，并提请我们注意昭穆制的三点特征："其一，昭穆显然为祖庙的分类；周代先王死后，主立于祖庙，立于昭组抑穆组视其世代而定。周王如用庙号，则必是太王穆、王季昭、文王穆、武王昭一类的称呼，与康丁、武乙、文丁、帝乙相类。其二，昭穆制的作用，古人明说为别亲疏之序，亦即庙号之分类，实代表先王生前在亲属制上的分类。……按祖庙之祭倘非分为昭穆二系而不能'别父子远近长幼亲疏之序'，则这种'序'显然不是简单的祖—父—子—孙相承的直系。其三，在昭穆制下祖孙为一系而父子不为一系；《公羊传》所谓'以王父之字为氏'，似与此也有消息相关。"（张光直．商王庙号新考［M］//张光直．中国青铜时代．北京：生活·读书·新知三联书店，2013：203．）后来，在《殷礼中的二分现象》一文中，张先生进一步指出："昭穆是周人的制度。它的详情如何，今日已不得而知，但下列的几点特征或许是大家都能承认的。(1) 照可靠的周代文献的记载，昭穆制确实盛行于西周初叶，但西周初叶以后至少还通行于中国的一部分。(2) 昭穆制的骨干是世代之轮流以昭穆为名，而某人或属于昭世或属于穆世，终生不变，如王季为昭，文王为穆，武王为昭，成王为穆。换言之，宗族之人分为昭穆两大群，祖孙属于同群，父子属于异群。(3) 昭穆制与宗法有关。大宗如果百世不迁，其昭穆世次亦永远不变，但如小宗自大宗分出，则小宗之建立者称太祖，其子为昭世之始，其孙为穆世之始。(4) 昭穆制与祖庙之排列有关。太祖之庙居中，坐北朝南，其南有祖庙两列，'左昭右穆'；换言之，昭世祖先之庙在左，即在东列；穆世者在右，即在西列。昭穆两列祖庙之数有定，依宗族的政治地位而异。这种昭穆制度的背后，有什么政治社会或宗教的背景或因素，我们在史籍上无明文可稽。近代学者之研究，或以为与婚姻制度有关……"（张光直：《殷礼中的二分现象》，同上书第240页）新时期以来，专门研究昭穆制较突出的学者有李衡眉与张富祥两位先生，前者著有《昭穆制度研究》一书（齐鲁书社，1999年版），后者则著有《日名制·昭穆制·姓氏制度研究》一书（上海古籍出版社，2014年版）。
② 张富祥．日名制·昭穆制·姓氏制度研究［M］．上海：上海古籍出版社，2014：182．
③ 张富祥．日名制·昭穆制·姓氏制度研究［M］．上海：上海古籍出版社，2014：186．
④ 张富祥．日名制·昭穆制·姓氏制度研究［M］．上海：上海古籍出版社，2014：187．

由于宗庙这一特定空间是对宗族世系的形象化展示，所以我们不妨在广义上把宗庙视为展示宗族世系的空间化文本。从这一"文本"中，人们对周代的历史会有一个结构性的把握。要明白这一点，我们首先必须了解周代祖先神的类型，只有在此基础上，我们才能了解这种类型与宗庙结构的象征性之间的关联。事实上，这两个方面有着重要的内在关联，在某种意义上是一而二、二而一的事情。巫鸿先生曾根据周王室宗庙的内部组织结构而把周代的祖先神分成三组，并用图示的方式表述如下（图4）[①]：在这一结构系统中，三个祖先群组其实代表着周王朝的三段历史，其中第一、二组代表的历史已经被周人格式化，第三段代表的则是活态的、流动的历史。对此，巫鸿这样写道："总的来说，决定着宗庙结构及其礼器系统的三个祖先群组，为把有关周代的零散历史记忆组织在一起提供了一个基本系统。换言之，这三个祖先群组是从后代角度对周代历史的分期。郑玄在注解'三礼'时写道：'先公之迁主，藏于后稷之庙；先王之迁主，藏于文武之庙。'这意味着宗庙中的这三个永久性礼拜对象（后稷、文王和武王）不仅仅被看作个体的祖先，也被看成周代历史中两个重要阶段的象征：作为姬姓部落的始祖，后稷代表了先周时期；而文王和武王创立了周朝，象征着周代的统一政体。庙中崇拜的其余四个祖先表明在位之王的直系血统，并将这个在位之王与他的远祖联系在一起。"[②]

第一组：　　　　　　　[1] 远祖

第二组：　[2] 祧1：文王　　　[3] 祧2：武王

第三组：　　[穆]　　　　　　[昭]
　　　　　[4] 高祖父　　　　[5] 曾祖父
　　　　　[6] 祖父　　　　　[7] 父

图 4　周王室宗庙内部组织结构图

那么，为什么始祖后稷的祠堂深藏于整个宗庙的后部，而近祖却被祭祀于靠近外部的祠堂？（见图3）巫鸿认为："回答这个问题的关键在于发现宗庙的建筑空间与宗庙礼仪程序之间的关系。祖先祠堂在宗庙中的位置隐含着从现时向遥远过去进行回溯的编年顺序；这个顺序帮助确定礼仪程序；而这个礼仪程

[①] 巫鸿. 中国古代艺术与建筑中的纪念碑性 [M]. 李清泉，郑岩，等译. 上海：上海人民出版社，2009：104.
[②] 巫鸿. 中国古代艺术与建筑中的纪念碑性 [M]. 李清泉，郑岩，等译. 上海：上海人民出版社，2009：106.

序又使人们重温历史记忆,赋予自己的历史一个确定的结构。实际上,周代的宗庙可以被认为是一座'始庙',在庙中举行的仪式活动遵循着一种统一模式,以回归到氏族的初始,并和初始交流。《礼记》中不下十次地强调宗庙礼仪是引导人们'不忘其初''返其所自生'。《诗经·大雅》中所保存的商周时期的宗庙颂诗,无一例外地将人们的始祖追溯到洪荒时期的神话人物。……确切地说,这类颂诗的主旨并不在于颂扬个别祖先,其创作目的是为了将他们共同的来源告知部落成员。这也就是《姜嫄》一诗为什么以'生民如何'的设问开篇,又以'后稷肇祀,庶无罪悔,以迄于今'之句作为结语。当这首诗在周庙中被唱起、祭品在始祖的灵前陈上,祭祀者便可明了自己的身份与由来。在这个礼仪传统中,'神话'被当作历史,而历史又把现在与过去连在一起。"[1] 而且,整个"七庙"均以围墙或廊庑围合,各庙既相对独立,又合起来构成一个整体,多重的墙和门造成了一种将宗庙与庙中神主和礼器隐匿起来的层叠结构。"依靠对空间的处理,宗庙创造了时间性的礼仪程序,加强了宗教感。它不向公众显露它的内涵,而是保持着自己的'封闭'结构——一个高墙环绕、外'实'内'虚'的复合建筑体。由于与外部世界隔绝,它那深深的庭院和幽暗的堂室于是变得'庄严''秘密'和'神圣'。所有的这些空间要素引导着礼拜者步步接近那秘密的中心,但同时也造成重重屏障去抵制这种努力。甚至在礼仪过程的终点,人们所见到的仍然不是祖先的实在影像,而是提供与无形神灵沟通之途径的青铜礼器。作为纪念碑综合体的宗庙因而成为历史和祖先崇拜本身的一种隐喻:返回初始、保存过去、不忘其所自生。"[2] 总之,"宗庙是一种有围墙的集合建筑,其中的祖先享堂以二维的宗谱形式排列"[3]。

这种试图"返回初始、保存过去"的努力,这种对始祖后稷以及对开国君王文王和武王的追忆,这种对宗族世系的空间化表征,使周代的宗庙成为一种非常有效、非常具有凝聚力的"凝聚性结构"。当然,之所以能够如此,除了宗庙本身的结构性特征之外,还在于先秦时期宗庙祭祀活动的重要性、经常性

[1] 巫鸿. 中国古代艺术与建筑中的纪念碑性[M]. 李清泉,郑岩,等译. 上海:上海人民出版社,2009:106-107.
[2] 巫鸿. 中国古代艺术与建筑中的纪念碑性[M]. 李清泉,郑岩,等译. 上海:上海人民出版社,2009:113.
[3] 巫鸿. 中国古代艺术与建筑中的纪念碑性[M]. 李清泉,郑岩,等译. 上海:上海人民出版社,2009:140.

与重复性①。扬·阿斯曼认为："每个'凝聚性结构'的基本原则都是重复（Wiederholung）。重复可以避免行动路线的无限延长：通过重复，这些行动路线构成可以被再次辨认的模式，从而被当作共同的'文化'元素得到认同。……这样，每次庆典都依照着同样的'次序'来不断地重复自己，就像墙纸总是以'不断重复的图案'呈现那样。我们可以把这个原则称为'仪式性关联'。"②

此外，这里还必须指出的是：在原历史或前历史时期，只有像宗庙这样的"神圣空间"才有可能成为"凝聚性结构"，因为"对古代人来说，如果在世上生活具有一种宗教价值的话，那么这也就是可以称为'神圣空间'这种特殊经验所产生的结果"③。之所以如此，是因为只有"神圣空间"与其他空间的分离，才能导致世界秩序的产生，就像埃利亚德所说："对宗教人士来说，这种空间的非同质性表现在那唯一真实与实际存在的空间，即神圣的空间与所有其他空间，即环绕神圣空间的无形苍穹之间的对立经验中。这种空间的非同质性的宗教经验是一种原始经验，与世界的创立相类似。正是这种在空间上形成的

① 《左传·成公十三年》所谓"国之大事 在祀与戎"，即是先秦时期宗庙祭祀活动重要性的真实写照；而且，宗庙祭祀在当时还是一种经常性与重复性的日常活动。对于商代祭祀的情况，美国学者吉德炜（David N. Keightley）这样写道："一个具有五个定期祭典的时间表，连同那些向个别王室父系先辈提供的款待一起被执行，这形成了殷商祖先崇拜系统的核心。……直到王朝结束以前，整个完整的周期包括五个祭典，需要不少于360日去施行……"（吉德炜. 祖先的创造：晚商宗教及其遗产[M]. 周昭端，译//陈致. 当代西方汉学研究集萃（上古史卷）. 上海：上海古籍出版社，2012：27.）吉德炜所说的五个祭典，其实就是商代的周祭制度，"所谓周祭制度，比如以殷末帝乙、帝辛时期的所谓第五期卜辞（据卜者者亦称黄组卜辞）为例，几乎利用一年的时间对从上甲到康丁为止的三十一个先王以及二十个先妣（直系先王的配偶），总计五十一位全员按顺序进行……五种祭祀的制度"。（高木智见. 先秦社会与思想：试论中国文化的核心[M]. 何晓毅，译. 上海：上海古籍出版社，2011：92.）要完整地完成五种祭祀，"需要不少于360日"或"几乎利用一年的时间"，可见祭祀确实已经成了商人的一种经常性与重复性的日常活动。周代的情况与商代差不多。刘源先生把周代的祭祀分为"常祀"和"临时祭告"两种。关于"常祀"，刘源这样写道："常祀之称，见于文献，为历代学者所沿用，用来称呼定期举行的祭祀仪式。周代贵族对祖先的常祀，如希望家族绵延、世代发达、个人平安寿考等，但这些都属于长久的福祉，非由一时一事引发，大致与商人所举行的无具体目的之祭祀仪式相当……"（刘源. 商周祭祖礼研究[M]. 北京：商务印书馆，2004：47.）至于"临时祭告"，周人会因政治活动、军事活动、社会活动或因灾祸等原因到宗庙去祭告祖先（刘源. 商周祭祖礼研究[M]. 北京：商务印书馆，2004：76-88.），其祭祀活动之频繁，几乎可说是无日不祭、无事不祭。总之，从以上所述不难看出：商周时期的宗庙祭祀活动确实具有压倒一切的重要性、经常性与重复性。而且，周代因为宗法制的进一步完善，其祭祀活动与商代相比更具有一种规范化的特征，也就是说，周代宗庙祭祀的"重复性"特征更为明显。

② 扬·阿斯曼. 文化记忆：早期高级文化中的文字、回忆与政治身份[M]. 金寿福，黄晓晨，译. 北京：北京大学出版社，2015：7.

③ 米尔希·埃利亚德. 神秘主义、巫术与文化风尚[M]. 宋立道，鲁奇，译. 北京：光明日报出版社，1990：26.

分离才使得世界得以构成,因为,它为所有未来的取向展示出了固定的点即那个中心轴。当这种神圣通过教义来表现时,就不仅仅是对空间同质性的突破,也是对绝对实在的启示。这种绝对实在与四周广袤苍穹的非实在性是相互对立的。在本体论上,这种神圣的自我显现就创造了这个世界。在那个同质性的和无限的苍穹中,在那个没有一个可能的参照点因而也可能确立任何定向的苍穹中,宗教秘义阐释学揭示出了一个绝对的固定点,即一个中心。"[1] 西方的神庙和教堂就是这样的"神圣空间",中国古代的宗庙也是这样的"神圣空间"。此外,举行仪式活动本身,也首先需要一个具有神圣性的场所(空间),只有这样才能把参与仪式活动的人聚合在一起。这就告诉我们:在中国古代,像世系这样的抽象观念,只有在宗庙这样的"神圣空间"具体化、形象化之后,才能成为真正意义上的"凝聚性结构"。

当然,仪式的意义并不仅仅在于重复上一次仪式,它更重要的意义是"现时化"另一个更早的事件,比如说"后稷肇祀"或"武王伐纣"。《诗经》"雅""颂"中那些歌颂后稷、文王或武王的诗歌,其实就是伴随着歌舞在宗庙礼仪中对他们生平重要事件(也是周代历史上的重要事件)的"现时化"。"现时化"是一种根本不同于"重复"的指涉方式,正如扬·阿斯曼所说:"所有的仪式都含有重复和现时化这两个方面。仪式越是严格遵循某个规定的次序进行,在此过程中'重复'的方面就越占上风;仪式给予每次庆典活动的自主性越强,在此过程中'现时化'的方面就越受重视。在这两极之间就形成了一个动态结构的活动空间,文字对于文化中凝聚性结构的重要意义也便在此空间中得以展现。伴随着将流传下来的内容进行文字化这一过程,一个这样的过渡就逐渐形成:从'仪式性关联'(rituell)过渡到'文本性关联'(textuelle Kohärenz),由此,一种新的凝聚性结构便产生了,这种结构的凝聚性力量不表现在模仿和保持上,而是表现在阐释和回忆上。这样,阐释学便取代了祷告仪式(liturgie)。"[2] 当然,这里所说的"阐释学"与施莱尔马赫、海德格尔和伽达默尔等人所说的那种哲学阐释学有所区别,它指的主要是一种叙事性阐释。

[1] 米尔希·埃利亚德. 神秘主义、巫术与文化风尚[M]. 宋立道,鲁奇,译. 北京:光明日报出版社,1990:26-27.
[2] 扬·阿斯曼. 文化记忆:早期高级文化中的文字、回忆与政治身份[M]. 金寿福,黄晓晨,译. 北京:北京大学出版社,2015:8.

其实，撰写文本性的历史本质上就是一种阐释活动，是为了"现在"的目的而攫取或利用"过去"，这与为了在宗族世系中获得一席之地的宗庙礼仪活动有着根本性的不同。在宗庙还在祭祀体系中占支配地位的时代，是不可能存在真正的历史思维的。随着战国秦汉之际祭祀中心由"庙"至"墓"的转变①，

① 在《中国古代艺术与建筑中的纪念碑性》一书中，巫鸿这样写道："早在三代时期'庙'和'墓'就同为祖先崇拜的中心，可二者的宗教含义和建筑形态却大相径庭。……'庙'总是一个集合性的宗教中心，而单独的墓葬，比如妇好墓，仅仅属于死者个人或连同其家族成员。'庙'筑在城内，事实上是城市的核心，而'墓'则多建在城外的旷野。祖庙中祭拜的对象是远祖，而坟墓则奉献给近亲。庙是一个世系的'活纪念碑'——它的宗教内容（被祭拜的祖先）与物质组合（礼器）是可以不断更新的；坟墓则是象征个人静止的符号。'创建'庙的通常不是一个世系的后代，因为那总是开创者的事，而坟墓却是由死者的后人或死者本人建的。对纪念碑的建筑形象研究尤为重要的是，宗庙是一种有围墙的集合建筑，其中的祖先享堂以二维的宗谱形式排列，相反，坟墓这一祖先崇拜中心却采取了十分异样的形式。""墓是'垂直的'，而庙是'水平的'；在墓中，死者的灵魂要顺着一条垂直的通道到地上接受供奉，而在庙里，活着的人要沿着水平的轴线前去祭拜他们的祖先。墓葬的唯一可视部分——地上的小祠堂——是一个地界标志，一个为已故个体而设的纪念碑。……与庙不同，墓地是死亡的领域，不是人们可以从中了解宗族历史和其生命来由的场所。"（巫鸿. 中国古代艺术与建筑中的纪念碑性［M］. 李清泉，郑岩，等译. 上海：上海人民出版社，2009：140.）总之，在商周时期，庙及其与之相关的一整套制度，是以血亲世系为导向的与当时社会意识相适应的宗教形态；而为个体而设的墓葬，则只能是祖先崇拜的次要形式。但进入东周之后，随着周王室的衰弱与社会情势的变化，这种情况开始发生转变：人们对墓的兴趣日益增长，而代表宗族世系的宗庙不再是他们关注的焦点，"此时死者的身份和'爵等'并非由其宗族内的地位而定，而是取决于他生前的任职和贡献。从这里我们可以了解东周时期'庙'与'墓'截然不同的社会意义：'庙'代表了宗族的利益，而'墓'象征着个人在新的官僚系统中的位置和成就"。（同上书，第145页）在从"庙"至"墓"的转变中，秦始皇骊山陵的建造是一个标志性的事件，"这座陵墓的核心部分是一个巨大的丘冢。可以说，这一建筑形式的基本原理和象征意义与宗庙建筑全然相反，设计的主题不在于二维空间的纵深扩张，而在于向三维空间发展。在这里，'闭合空间'为'自然空间'所取代，矗立在辽阔地平线上的坟丘背衬着青天，数里以外便可望见。值得注意的是，与古埃及、中东地区相比，这类金字塔式纪念碑建筑物在中国出现得相当晚。其晚出的原因在于只是在这一特定时期，纪念碑建筑才成为适当的宗教艺术形式。正如'始皇'这一称号所示，嬴政自视为'始'，给自己确定了一个开天辟地的历史位置，甚至连他的祖先也无法比拟。这一与三代社会、宗教思想截然两立的新观念在他的坟墓设计中得到了具体的表现"。（同上书，第146页）汉因秦制，"自惠帝以降，每个皇帝皆有一庙，并且就建在他的陵墓附近。……这样，为一个单独世系而存在的传统宗庙消失了，它化解成一系列仅属于帝王个人的庙。庙与陵以甬道相接，每月车骑仪仗将过世皇帝的朝服从陵内寝殿护送到陵外的庙中祭祀一次，这条甬道因而名为'衣冠道'。有趣的是，庙堂与寝室本为一座宗庙的两个不可分割的组成部分，秦从宗庙中萃取了寝，并将其安置在皇陵中。西汉统治者走得更远：他们将庙也变成宗教陵墓的附设。虽说寝建在陵园内，庙建在陵园外，可是通过两者之间的那条衣冠道，它们再次连为一个整体"，"因此，一座西汉帝庙从根本上不同于三代王庙。作为君主的私有财产，西汉庙不再意味着王室的系谱和政治传统，那种传统宗庙在秦与西汉之间消亡了，庙已经与墓结下了牢固的姻缘。然而直到东汉，庙一直都建在陵园的外面，而且仍然是举行祭祖仪式的主要场所。紧接其后，墓葬作为祭祖中心获得了完全的独立，丧葬建筑作为社会上最为显著的纪念碑地位得到了充分的提升"。（同上书，第151-152页）也就是说，自东汉开始，墓地开始作为独立的祭祀场所，并成为祖先崇拜的中心。祭祀中心由"庙"至"墓"的这一转变，对中国文学、艺术以及精神文化生活的许多方面都带来了深刻的影响。此处亦可参阅巫鸿的《从"庙"至"墓"：中国古代宗教美术发展中的一个关键问题》一文，收录于《礼仪中的美术：巫鸿中国古代美术史文编》（下卷）。

为了突显时王个人的成就，社会意识的中心开始从"过去"转向"现在"①，而"过去"则成为构筑"现在"的丰富宝藏。于是，历史编纂活动开始兴起②，经过一个时期的酝酿和实践（如孔子著《春秋》，以及左氏、公羊和谷梁等三家为《春秋》所作的"传"），到汉代终于出现了像《史记》《汉书》这样的文本化的长篇史学巨著。

三、宗庙与本纪：建筑空间与中国历史叙事传统

要编纂像《史记》《汉书》这样的长篇史书，史料当然不存在问题，最重要也是最迫切需要解决的是叙事结构问题。在我看来，体现在宗庙中的宗族世系，就为《史记》《汉书》中的纪传体叙事提供了最重要的结构。如果说，作为祭祀场所的宗庙凸显的是世系的空间化的话，那么，以文字写成的纪传体史书反映的则是世系的文本化。

说到体现在宗庙中的宗族世系，除了上面所论述的宗庙本身以及宗庙中神主的空间化表征外，前文字时期的"口传"形式仍起着重要的作用。在《周礼·春官》中，瞽矇位列第27，其主要工作是"掌播鼗、柷、敔、埙、箫、管、弦、歌。讽诵诗、世奠系，鼓琴瑟"③；而"小史"位列第58，其主要职责为"掌邦国之志，奠系世，辨昭穆"④。两者工作性质大体相同，都是为了确定宗族的世系，但他们所使用的媒介却不相同，瞽矇用"声音"，小史用文字。从《周礼·春官》中的排序可以看出，瞽矇的位置高于小史。此外，《国语·鲁语上》记载有专门记录、管理世系的官职"工史"："故工史书世，宗祝书昭穆，犹恐其逾也。"⑤ 韦昭认为"工史"包括"工"和"史"两个官职，他们的共同职责就是管

① 从这个意义上说，意大利史学理论家克罗齐"一切历史都是当代史"和英国哲学家科林伍德"一切历史都是思想史"的论述，确实是对历史本质的绝佳概括，他们的观点揭示了一切历史都是为了表述"当代"、都是为"现在"服务的本质。
② 当然，商周时已有专门的史官，但他们仅限于对亲历的其时实事的据实记录，这不是真正的历史编纂，而是像西晋杜预所说的那种"记注"。"记注"语出杜预《春秋左氏经传集解序》："周德既衰，官失其守，上之人不能使春秋昭明，赴告策书诸所记注，多违旧章。"
③ 语出《周礼·春官·瞽矇》，收录于（汉）郑玄注、（唐）贾公彦疏、彭林整理的《周礼注疏》（中）。
④ 语出《周礼·春官·小史》，收录于（汉）郑玄注、（唐）贾公彦疏、彭林整理的《周礼注疏》（中）。
⑤ 徐元诰. 国语集解（修订本）[M]. 北京：中华书局，2002：165.

理世系，只不过前者以"诵"（声音）的方式记忆、后者以"书"（文字）的方式书写而已："工，瞽师官也。史，太史也。世，世次先后也。工诵其德，史书其言。"① 可见，所谓"工史"，即"瞽史"，也就是"瞽师"和"太史"。所谓瞽师，是中国古代专门给王侯演奏音乐并在宗庙中讽诵诗歌的盲眼乐师，他们凭借自己超常的记忆能力承担着传承历史的责任，并具有预言未来的能力。所谓太史，这里仅笼统地指用文字记录的史官。从"工史"这个词汇的词序，也可以看出"工"的重要性高于"史"。之所以如此，是因为战国以前的中国社会还处于口传文化或声音文化占支配地位的阶段。哪怕文字已经产生，也还存在一个声音文化与文字文化共存的阶段，在文字文化还没有彻底取代声音文化之前，声音文化仍起着主要的作用，战国以前的中国社会就是如此。正如日本学者齐藤道子所说："当时的思维范式就是，实际上发生的事件与文字记录分属两个范畴，只有用声音相告的事件才可以被记录。换句话说，当时的人们有一种意识：声音比文字更占优势，只有用声音相告，已经发生的事件才可以记录。……出现在这里的认知模式为：在现实的世界中，经过言词的截取，再加上声音的告知，一件已发生的事件才能成为'事实'。不论通告与否，'客观事实'总是客观存在的，类似这种我们现在的思维在当时并没有看到。要成为'事实''事件'，就必须要告知，对人、对天如此，对祖先也是如此。"② 因此，那种认为先由小史写定世系、再由瞽矇"讽诵"的说法是靠不住的，事实可能恰恰相反。

当然，商周时期毕竟文字已经产生，所以两种媒介在确定宗族世系时共同起着作用，这一点在文字中还保留着证据：表示以口头传承流传下来的世系，其汉字为"諜"；表示以文字记录保存下来的世系，其汉字为"牒"。对此，高木智见这样写道："'世'字加上表示口语的'言'字旁的'諜'，指瞽矇传唱的世系；而'世'字加上表示木简的'片'字旁的'牒'，指的则是史官记录的世系。还有，表示重复读唱'世'的'諜諜'一词，《史记·张释之列传》里就用的是多次重复的意思。其原因可能是因为帝王诸侯的系谱应该像唱经文一样反反复复不断念唱的缘故。"③

的确，当时祭祀活动的一个重要内容，就是在宗庙中念唱自始祖以来的宗族世系。念唱的时候，很可能是由瞽矇领唱的。之所以需要念唱，是因为世系

① 徐元诰. 国语集解（修订本）[M]. 北京：中华书局，2002：165.
② 齐藤道子. 作为社会规范的"告"[M]//《日本中国史研究年刊》刊行会. 日本中国史研究年刊（2007年度）. 上海：上海古籍出版社，2009：59.
③ 高木智见. 先秦社会与思想：试论中国文化的核心[M]. 何晓毅，译. 上海：上海古籍出版社，2011：104-105.

在念唱中被进一步确认，而且在念唱中可以给处于世系末端的念唱者本人一个证明自身存在的机会。"春秋的祭祀活动，在宗庙念唱始祖以来的'世'，是子孙们认识创造了自己血族历史的每一位祖先谥号的机会，另外，也是确认处于这种'世'最末端的自己的一个机会。"① 这种希望进入世系，进而确认自己的行为，可以由当时对于死亡的一种表述方法证明。《左传》《国语》等史籍中保留了不少把死亡说成"即世"或"就世"的材料，如《左传·成公十三年》有"献公即世""文公即世""穆、襄即世"之说②，《国语·越语》则有"先人就世，不縠就位"这样的说法③。关于这种现象，高木智见这样解释："'即'与'就'如同'即位'和'就位'一样，意思相通，是一组同义词，意思是到达某个地方或者到达某种状况，或者说占有某个位置。因此，'就世'可以解释成占有那个叫作'世'的地方或者位置。而如果是表示死亡的意思的话，那么这里的'世'，当然肯定就是……表示血族连续的那个'世'了。所以，'就世'可以看成死后即占据始祖以来祖先系谱中末端的位置。"④ 由此我们不难看出，世系观念在当时人们的心目中是多么的重要和神圣。

总之，要进入宗庙这样的神圣空间，参与祭祀活动的人首先需要穿过由宗庙群本身所构筑的世系空间；待进入一个特定的宗庙之后，他们不仅要面对由祖先神主所组成的另一个世系空间，而且还要在祭祖仪式中念唱自始祖以来的宗族世系。通过宗庙中这种多渠道、多媒介的反复灌输或浸染，宗族世系已经成为先秦时期人们的集体记忆。而当宗庙祭祀的重要性有所弱化的时候，宗族世系的观念就作为一种结构性的文化记忆，转移到历史叙事的文本结构中，并在很大程度上建构了中国的历史叙事传统。于是，中国古代的"凝聚性结构"完成了从"仪式性关联"到"文本性关联"的过渡。这样一来，"正典最终取代了圣殿（Tempel）和聚会（Synedrium），实际上，这些被视为正典的文献起初是在后者的框架下作为其沉淀下来的传统逐步形成的"⑤。

① 高木智见. 先秦社会与思想：试论中国文化的核心 [M]. 何晓毅，译. 上海：上海古籍出版社，2011：103.
② 杨伯峻. 春秋左传注（第二册）[M]. 北京：中华书局，1981：859 - 867.
③ 徐元诰. 国语集解（修订本）[M]. 北京：中华书局，2002：580.
④ 高木智见. 先秦社会与思想：试论中国文化的核心 [M]. 何晓毅，译. 上海：上海古籍出版社，2011：102 - 103.
⑤ 扬·阿斯曼. 文化记忆：早期高级文化中的文字、回忆与政治身份 [M]. 金寿福，黄晓晨，译. 北京：北京大学出版社，2015：106.

要考察宗庙与中国历史叙事传统的关系，我们只要找出两者之间的内在关联即可。从上面的论述中，我们已经明了由宗庙所体现出来的世系结构，这种结构会以"框架"的形式影响到历史文本的结构。下面，我们需要阐明的是中国历史叙事传统的本质特点和内在结构。

那么，什么是中国历史叙事传统？这一叙事传统的结构性特征又是什么呢？

说起传统，美国学者爱德华·希尔斯曾经这样写道："传统意味着许多东西。就其最明显、最基本的意义来看，它的含义仅只是世代相传的东西（traditum），即任何从过去延传至今或相传至今的东西。……决定性的标准是，它是人类行为、思想和想象的产物，并且被代代相传。"① 也就是说，"人类所成就的所有精神范型，所有的信仰或思维范型，所有已形成的社会关系范型，所有的技术惯例，以及所有的物质制品或自然物质，在延传过程中，都可以成为延传对象，成为传统"②。但所有这些东西，无论它们是物质方面的，还是精神、信仰或思维方面的，要成为传统，就必须满足持续延传或一再出现这个条件，因为"无论其实质内容和制度背景是什么，传统就是历经延传而持久存在或一再出现的东西"③。当然，堪称传统的那种"持久存在或一再出现的东西"并非意味着一成不变，而是允许它们在保持共同主题、共同渊源和相近表现方式的基础上发生种种变异，但其各种变体之间必须有一条共同的链锁联结其中。

也许有人会说，成为传统只要满足"持久存在或一再出现"这一个条件，岂不是太容易了。但事实恰恰相反，因为无论是物质制品、生活习性，还是社会、历史和文化都处在不断的变动之中，在这种变动中能保持持续延传的东西不是太多而是太少了。正因为穿越漫长时间的真正传统是如此的难得，所以进入近现代以来，人们甚至会为了种种现实的需要，而不惜伪造或歪曲历史去"发明"所谓的传统。对于这种"发明传统"的现象，英国历史学家 E. 霍布斯鲍姆和 T. 兰格所编的《传统的发明》一书进行了极为深刻的阐述。E. 霍布斯鲍姆在该书的"导论"中指出："'被发明的传统'意味着一整套通常由已被公开或私下接受的规则所控制的实践活动，具有一种仪式或象征特性，试图通过重复来灌输一定的价值和行为规范，而且必然暗含与过去的连续性。事实上，只要有可能，它们通常就试图与某一适当的具有重大历史意义的过去建立连续性。……然而，就与历

① 爱德华·希尔斯. 论传统 [M]. 傅铿，吕乐，译. 上海：上海人民出版社，1991：15.
②③ 爱德华·希尔斯. 论传统 [M]. 傅铿，吕乐，译. 上海：上海人民出版社，1991：21.

史意义重大的过去存在着联系而言,'被发明的'传统之独特性在于它们与过去的这种连续性大多是人为的（factitious）。"① 比如说,大名鼎鼎的苏格兰褶裙,我们现在往往把它视为体现苏格兰民族特性的典型服饰,但据学者休·特雷弗-罗珀的研究,它其实正是一种因应现实需要而被发明出来的"传统"②。显然,这种"被发明的传统"并不是我们所说的真正的传统。

作为有着悠久历史和灿烂文明的古国,中国当然有很多优良的传统,无论是物质遗存还是精神文化方面都是如此。然而,也并非所有古老的、躺在时间深处的东西就都能够成为传统。就拿中国历史来说,我们有着几千年的文明史,也有着汗牛充栋的各类史籍,但真正足以称得上是中国历史叙事传统的东西也绝不会太多。那么,什么才真正可以称得上是中国历史叙事传统的东西呢?对这个问题的回答很可能会见仁见智,但我相信大家在这一点上会形成共识,那就是:被称之为"正史"的二十五史③形成了中国史学的主流或"正统",而作为二十五史体裁的纪传体叙事,则构成了中国历史叙事的主要传统。

我们知道,二十五史的体裁——纪传体创始自司马迁,而定型于班固,以后各史遂把它作为常规体裁遵行而不改。纪传体是一种综合性的历史叙事体裁,自司马迁开创这一体裁的《史记》一书言之,它其实包括本纪、表、书、世家和列传等五个组成部分。对此,司马迁自己在《史记·太史公自序》中说得甚是明白:"罔罗天下放失旧闻,王迹所兴,原始察终,见盛观衰,论考之行事,略推

① E. 霍布斯鲍姆, T. 兰格. 传统的发明 [M]. 顾杭, 庞冠群, 译. 南京：译林出版社, 2008：2.
② 在我国,自2009年春节联欢晚会"小沈阳"成功表演小品《不差钱》以来,更是刮起了一阵苏格兰风。殊不知,所谓的苏格兰褶裙其实并非古已有之,而只是一种晚近的"被发明的传统"。正如休·特雷弗-罗珀所说："现在,每逢苏格兰人聚集在一起颂扬其民族特性时,他们总是通过某种具有民族特色的方式来公开肯定这种特性。他们穿着用格子呢做的苏格兰褶裙,裙子的颜色和样式表明了其'克兰'（氏族）；当他们沉溺于音乐时,其乐器是风笛。他们将这种传达民族特性的载体归于伟大的古代遗风,其实它在很大程度上是现代的。这种载体是与英格兰合并以后（其中某些因素甚至是在很久以后）才发展起来的,在某种意义上它是对英格兰的一种抗议。在合并以前,它确实以一种残留的形式存在；但大多数苏格兰人视这种形式为野蛮的标志,它是懒散无赖、掠夺敲诈的高地人之象征。这种高地人多是些讨厌鬼而不会对文明开化的古苏格兰构成威胁。其实,甚至在高地残存的这种载体也是相当新近的,它并非高地社会原创的或独特的象征。"（E. 霍布斯鲍姆, T. 兰格. 传统的发明 [M]. 顾杭, 庞冠群, 译. 南京：译林出版社, 2008：16.）
③ 对于"正史",一般有"二十四史"和"二十五史"两说。传统上一般只有"二十四史",但1921年中华民国总统徐世昌下令将《新元史》列入"正史",与"二十四史"合称"二十五史"。《新元史》共257卷,由民国时的柯劭忞（1848—1933）编纂。但也有人主张不将《新元史》列入,而改将赵尔巽（1844—1927）编纂的《清史稿》（共529卷）列为"二十五史"之一。本文《新元史》与"二十四史"合称"二十五史"之说。

三代，录秦汉，上记轩辕，下至于兹，著十二本纪，既科条之矣。并时异世，年差不明，作十表。礼乐损益，律历改易，兵权山川鬼神，天人之际，承敝通变，作八书。二十八宿环北辰，三十辐共一毂，运行无穷，辅拂股肱之臣配焉，忠信行道，以奉主上，作三十世家。扶义俶傥，不令己失时，立功名於天下，作七十列传。凡百三十篇，五十二万六千五百字，为太史公书。"①

对于《史记》的这种五体结构，一般认为可以大体分成两个部分："经"与"传"。"经"部分包括本纪、表和书三类，"传"部分则包括世家和列传两类。而且，《史记》这种分"经""传"叙述的方法是仿效了《春秋》的做法，对此，唐代的刘知几有云："夫纪传之兴，肇于《史》《汉》，盖纪者，编年也；传者，列事也。编年者，历帝王之岁月，补春秋之经；列事者，录人臣之行状，犹《春秋》之传。《春秋》则传以解经，《史》《汉》则传以释纪。"② 当然，《史记》的这种分"经""传"叙述的方法，不仅仅是因袭《春秋》等已有史籍，更是太史公的综合创新，对此，顾颉刚先生说得很清楚："司马氏父子③生当西汉全盛的时代，用了他们丰富的知识来整理所能把握的史料，他们想把相传的孔子的《春秋》大义结合自己的正义感而作为历史观点，混合了《春秋》《尚书》《国语》《世本》诸种旧史体裁，创作一部囊括古今各时代、各部族和各阶级的通史，于是他们就把当时所有的历史资料一齐打通，加以选择和修改，而建立《史记》的新体裁。……他们隐然把本纪、表、书三类作为'经'，因为这些都是帝王的政治，关系全面，体制高而影响大；世家、列传两类作为'传'，因为这些都是诸侯、大夫和庶民的事情，他们地位低，关系只是局部的，可以当作本纪、表、书的注解，例如春秋、战国时的各诸侯世家就是《周本纪》《十二诸侯年表》和《六国年表》的传，商鞅、张仪、樗里子、穰侯、白起、范雎、吕不韦、蒙恬、李斯九篇列传就是《秦本纪》和《秦始皇本纪》的传。因为是传，所以把一系列的传文称作'列传'。"④

这种分《史记》五体为"经""传"的做法当然不无道理，这是一种以书写对象的地位或重要性为标准的分类。但如果我们换一个视角，从"叙事特点"或"叙事内容"的角度来考察问题，那么，《史记》的五个部分或五种体

① 参见司马迁撰、裴骃集解、司马贞索引、张守节正义的《史记》（点校本）一书相关内容。
② 刘知几. 史通全译（上）[M]. 贵阳：贵州人民出版社，1997：72.
③ 因为《史记》的撰述还包括司马迁的父亲司马谈所做的一部分工作，所以顾颉刚才有此言，但学界一般还是把《史记》的"著作权"算在司马迁的名下。
④ 顾颉刚. 顾颉刚古史论文集（卷十一）[M]. 北京：中华书局，2011：638 - 639.

裁则可以分为三类：其中，本纪、表和世家因为均以叙述帝王或诸侯的世系为主，我们可以将它们归为一个大类，书和列传则因在叙事上各有特点而各自成为一种单独的类别。

当然，在司马迁所开创的五体结构（本纪、表、书、世家和列传）中，并不是五种体裁均为纪传体史书所必需，也就是说，并不是所有的纪传体史书都必须包括这五种体裁。就二十五史而言，本纪和列传各史都有，有书（《汉书》之后改称为志）的共十八史，有表的共十史，而世家的情况比较复杂，但总的趋势是在《汉书》之后"正史"中甚少出现世家一体①。因此，构成纪传体史书的必备体裁是本纪和列传，正如李宗侗所指出的："本纪列传，各史皆有，苟缺一种则不能成为纪传体。"② 既然本纪和列传是构成纪传体史书的必备体裁，而以纪传体写成的二十五史又构成了中国史学的主流或"正统"；那么，我们可以说，本纪和列传即是形成中国历史叙事传统的主要体裁。关于列传的叙事问题，笔者拟另撰文作专门探讨，这里仅考察本纪。

我们认为，本纪的叙事可称为世系叙事，其基本结构即源于宗庙这一特定的建筑空间，源于宗庙对家族世系的空间化表述。

① 之所以"世家"这一《史记》中的重要体裁为班固所弃之不用，是由于社会情势的变化使然。对此，李宗侗先生有很好的解释："班固完全采用太史公的体裁，只将《史记》的通史性质改为断代史而已。此外，他更将世家并入列传，这是由于两人所处的社会不同而非对体裁有何相异的见解。周代列国并立，周王并未若秦以后天子的集权。且各国皆系世袭，不只与周相始终，且有较周后亡者，如卫君角之灭较周尚晚。列传只能记一人之事，而世家则记一国之事，故太史公不能不用世家。汉初行郡国制，既有天子直辖的郡县，又有世袭的王侯国。至少汉初的王侯国仍近似东周的列国，所以《史记》遂亦列为世家，如《萧相国世家》等是也。但自景帝削平七国以后，武帝用王侯分封子弟的办法，王侯国遂与东周列国大异。太史公生于汉武之世，社会较近于古代；班固生于东汉之初，社会与古代大不相同，故并世家于列传，亦有其理由存在。这种改变后的体裁遂为各史所遵行。"（李宗侗. 二十五史的体裁 [M] //李宗侗. 中国古代社会新研 历史的剖面. 北京：中华书局，2010：256.）当然，《汉书》之后的史书也不是完全不用"世家"一体，如欧阳修撰《新五代史》时就重新用过这一体裁，而"《宋史》因之"；此外，《晋书》的"载记"、《辽史》的"外纪"虽不用"世家"之名而所叙述的实际情况则与"世家"相同，但总的来说，班固把"世家"完全并入"列传"的做法确实为后来的修史者所承袭。对此，清人赵翼在《廿二史劄记》中曾经颇有微词地这样写道："《史记·卫世家赞》'余读《世家》言'云云。是古来本有世家一体，迁之以王侯诸国，《汉书》乃尽改为列传。传者，传一人之生平也。王侯开国，子孙世袭，故称世家，今改作传，而其子孙嗣爵者又不能不附其后，究非体矣。然自《汉书》定例后，历代因之。《晋书》于僭伪诸国数代相传者，不曰世家，而曰载记，盖以刘、石、苻、姚诸君有称大号者，不得以侯国例之也。欧阳修《五代史》则于吴、南唐、前蜀、后蜀、南汉、北汉、楚、吴越、闽、南平，皆称世家。《宋史》因之，亦作十国世家。《辽史》于高丽、西夏，则又称其名曰外纪。"（赵翼. 廿二史劄记校证 [M]. 北京：中华书局，1984：3 - 4.）

② 李宗侗. 二十五史的体裁 [M] //李宗侗. 中国古代社会新研 历史的剖面. 北京：中华书局，2010：258.

由于纪传体这一历史叙事的体裁是由司马迁的《史记》所奠定的，所以我们这里就以《史记》为中心来探讨本纪世系叙事的主要特点。正如前面所谈到的，《史记》全篇采用的是一个包括本纪、表、书、世家和列传等五种体裁的综合性结构。其中，本纪、表和世家均以叙述帝王或诸侯的世系为主，但表的叙事过于简略①，而世家在《汉书》之后即基本弃而不用②，所以本纪的世系叙事最具代表性，也最有影响。

① 《史记》中共有十表，在五体结构中紧随"本纪"排在第二。关于表，司马贞在《史记·三代世表·索引》中这样写道："应劭云：'表者，录其事而见之。'案：《礼》有《表记》，而郑玄云'表，明也'。谓事微而不著，须表明也，故言表也。"（参见［汉］司马迁撰、［宋］裴骃集解、［唐］司马贞索引、［唐］张守节正义的《史记》（点校本）相关内容。）赵翼《廿二史劄记》则曰："《史记》作十表，昉于周之谱牒，与纪、传相为出入。凡列侯、将相、三公、九卿，功名表著者，既为立传，此外大臣无功无过者，传之不胜传，而又不容尽没，则于表载之。作史体裁，莫大于是。故《汉书》因之，亦作七表。"（赵翼.廿二史劄记校证［M］.北京：中华书局，1984：4.）看来，两位古代学者对"表"的看法基本一致，认为"表"这种体裁适用于虽有较高的政治地位但无功无过、功名不足以立传之人，以及轻微不著、其重要性不足以写入本纪和世家之事。顾颉刚先生则除了指出"表"的适用范围，还点出了这种体裁的文体渊源，并肯定了"表"在史学上的突出贡献："《史记》的表是取资《春秋》和《世本》里的《王侯谱》的。桓谭《新论》说：'太史三代世表，旁行斜上，并效周谱（《梁书·刘杳传》引）。周谱现在看不见了，当即《王侯谱》的一部分，或类似《王侯谱》的一部书。凡是占有高级的政治地位而没有突出的事迹可记的人们，例如长沙王吴芮以及若干帮汉高祖定天下的功臣都只记在表里，以免空占了本纪和世家的篇幅，这是一种最经济的手段。《三代世表》序说：'余读谍记，黄帝以来皆有年数；稽其《历谱谍》《终始五德》之传，古文咸不同、乖异；夫子之弗论次其年月，岂虚哉！'作者在把送出的资料经过比较和考证之下，发现共和以前的年数，记载虽多而都出于后世的臆测，就毅然决然去掉'年'而专记其'世'，这不能不说是历史面貌的一次革新。又如秦、楚之际，中央和地方政局的变化最为剧烈和急速，如果仅仅编年是看不清楚的，于是就创为'月表'，把极复杂的现象清理了出来，这尤见他们的执简御繁的巧思。"（顾颉刚.顾颉刚古史论文集（卷十一）［M］.北京：中华书局，2011：639-640.）关于《史记》中的表，张大可先生专门撰有《〈史记〉十表之结构与功用》一文，其中写道："十表在五体序列中紧接本纪之后，二体互补，均编年记正朔。本纪编年以王朝和帝王为体系，反映了从黄帝至汉武帝两千三百余年朝代变迁和帝王相承的大势；年表编年以时代的变革划分段落，打破了王朝和帝王相承的体系，更鲜明地表现了各个历史段落的世势发展与变迁，表序则就各个历史段落的大势承递作理论的剖析，宗其始终，供人自镜。"（张大可.《史记》十表之结构与功用［M］//张大可.史记研究.北京：商务印书馆，2011：306-307.）总之，"表"在《史记》中紧随"本纪"之后，它具有重要的结构功能。"表"扩大了叙事的范围，增加了叙事的对象，补充了"本纪""世家"叙事之不足，并在"本纪"与"世家"之间架起了一座关联性的桥梁。当然，"表"的叙事毕竟过于简略，它无法承担更多的保存历史事实和塑造历史人物形象的功能，但正如上面各位学者所指出的："表"在整个《史记》叙事文本中的结构性功能却不容小视，它构成了司马迁最突出的创造性贡献之一。

② 但这里必须指出的是："世家"在叙事上具有与"本纪"相同的特征，即两者都是对宗族世系的叙述。关于"世家"的作用，司马迁在《太史公自序》中说得很清楚："二十八宿环北辰，三十辐共一毂，运行无穷，辅拂股肱之臣配焉，忠信行道，以奉主上，作三十世家。"也就是说，"世家"应该像"二十八宿环北辰，三十辐共一毂"一样，在外围拱卫、辅弼着处于中央的大宗或王室，以使其血脉或基业永远延续下去。由于诸侯也有着自己的世系，所以标准的"世家"，在叙事上与"本纪"具有共通性或相似性，即它们都是对宗族世系的叙述，只不过"本纪"叙述的是帝王的世系，而"世家"叙述的则是诸侯或巨室大族的世系；而且，"世家"所叙述的世系很可能就是"本纪"所叙述的世系的分支或旁支。

《史记》共十二本纪，在五体结构中位列第一。关于本纪，司马贞《史记·五帝本纪·索引》认为："纪者，记也。本其事而记之，故曰本纪。又纪，理也，丝缕有纪。而帝王书称纪者，言为后代纲纪也。"① 张守节《史记·五帝本纪·正义》也说："裴松之《史目》云'天子称本纪，诸侯曰世家'。本者，系其本系，故曰本；纪者，理也，统理众事，系之年月，名之曰纪……"② 上述两位唐代学者都谈到了"本纪"的本质性或纲纪性作用。在此基础上，刘知几在《史通》中则溯"纪"体之源，并谈到了"本纪"的影响："昔汲冢竹书是曰《纪年》，《吕氏春秋》肇立纪号。盖纪者，纲纪庶品，网罗万物。考篇目之大者，其莫过于此乎？及司马迁之著《史记》也，又列天子行事，以本纪名篇。后世因之，守而勿失。譬夫行夏时之正朔，服孔门之教义者，虽地迁陵谷，时变质文，而此道常行，终莫之能易也。"③ "盖纪之为体，犹《春秋》之经，系日月以成岁时，书君上以显国统。"④ 在以上各位学者论述的基础上，张大可总结出了关于"本纪"的五种意义：

①"本纪"为法则、纲要之意，它"纲纪庶品"，故为最尊贵之名称。

②"本纪"为记载天子国君之言事所专用。

③"本纪"是"网罗万物"的，即国家大事无所不载，不得视为人物传记。

④"本纪"编年，记正朔，象征天命攸归。从编纂学角度立论，编年记事是我国史法的优秀传统，使叙列的历史事件、兴衰发展的线索分明，它创自《春秋》。

⑤"本纪"效《春秋》十二公，故为十二篇。《太史公自序》云："著十二本纪"⑤。

关于"本纪"的上述意义，对照《史记》，我们认为确实存在；但对于"本纪"更为始源性、基础性的意义，以上各位学者却都是语焉不详。我们认为，对于"纪者，记也……理也"的说法，相信大家都没有异议，而理解"本

①② 参见（汉）司马迁撰、（宋）裴骃集解、（唐）司马贞索引、（唐）张守节正义的《史记》（点校本）一书相关内容。
③ 刘知几. 史通全译（上）. 贵阳：贵州人民出版社，1997：54.
④ 刘知几. 史通全译（上）. 贵阳：贵州人民出版社，1997：57.
⑤ 张大可.《史记》体制义例 [M] //张大可. 史记研究. 北京：商务印书馆，2011：215.

纪"的关键恰恰就在于"本"字上。为了理解这个"本"字，我们首先必须理解其本义，并在先秦宗法制的背景下理解"本纪"的始源性意义。许慎《说文解字》云："木下曰本。"段玉裁注解曰："从木，一在其下。"① 这应该就是"本"字的本义，如果将之引申到人伦关系上，"本"则指宗法上的"大宗"，与"大宗"相对的"小宗"则是"支"（枝）。这种植物与人之间的类比，在古代中国是一件非常自然的事，正如日本学者高木智见所说的那样："在古代中国，人和植物是被类比认识的。在这样的认识下，同族人发挥强烈的生命力保持繁荣，与植物繁盛没有任何区别。"② 正因为如此，所以《诗经·小雅·天保》以"如松柏之茂，无不尔或承"③，《诗经·大雅·绵》以"绵绵瓜瓞，民之初生"④ 来比喻周族子孙的繁荣，而《诗经·大雅·板》则以"大帮维屏，大宗维翰（干）"⑤ 来比拟宗族核心的直系子孙（大宗）。与"本"之义直接相关的，我们可以举出《诗经·大雅·文王》一诗为例：

> 文王在上，
> 於昭於天。
> 周虽旧邦，
> 其命维新。
> 有周不显，
> 帝命不时。
> 文王陟降，
> 在帝左右。
> 亹亹文王，
> 令闻不已。
> 陈锡哉周，
> 侯文王孙子。
> 文王孙子，
> 本支百世。

① 参见（汉）许慎撰、（清）段玉裁注、许惟贤整理的《说文解字注》（上）一书相关内容。
② 高木智见. 先秦社会与思想：试论中国文化的核心 [M]. 何晓毅，译. 上海：上海古籍出版社，2011：60-61.
③ 周振甫. 诗经译注 [M]. 北京：中华书局，2002：241.
④ 周振甫. 诗经译注 [M]. 北京：中华书局，2002：402.
⑤ 周振甫. 诗经译注 [M]. 北京：中华书局，2002：448.

>凡周之士，
>
>不显亦世。
>
>……①

对于诗中"文王孙子，本支百世"一句，高木智见这样解释："'本支'当然指的就是以文王为始祖的大宗'本（树干）'，和旁系子孙小宗亦即'支（枝叶）'。这个'本支百世'的说法，直截了当地形容了周代宗法制度的核心。"②"宗法制度作为周代封建制度存在的基础，是一个通过严格区别血族成员之间的亲疏远近，从而达到实现嫡子继承安定化的社会体系。这个体系以继承祭祀祖先、政治权利、封建财产的历代嫡系子孙为大宗，以同母和庶出兄弟为小宗的原则下统治全血族的秩序。具体是，继承周天子地位的嫡长子是世系的大宗，作为诸侯被封的次子以下的世系为小宗。在诸侯世系中，虽然对于天子来说是小宗，可是在封国内却是大宗。就是说，诸侯（国王）的地位被历代嫡长子所继承，这个世系是大宗，次子以下被封的卿大夫世系为小宗"，"以下同样，卿大夫的地位被历代嫡长子所继承，这个世系为大宗，而次子以下被封为士的世系则为小宗。再次，历代继承士的地位的嫡长子世系为大宗，次子以下变为庶人的世系为小宗。大略如此的宗法体制，借用植物比喻的正是上述'文王孙子，本支百世'。再重复一遍，文王直系子孙是大宗，比喻为'本'亦即树干，次子以下是小宗，比喻为'支'亦即枝叶"③。为了更好地理解宗族世系的这种"本支"关系，我们可以参考下面的"宗法继统表"（表1）④。从表中可以看出，"嫡长子"为"大宗"，直接继承父亲拥有的身份与地位；而"别子"为"小宗"，则只能等而"下"之了。在这样的视野下，所谓"本纪"的意义也就显而易见了。说到底，"本纪"无非就是对"本"之"纪"，也就是对作为大宗的帝王之世系及相关事迹的记载或叙述。

明白了"本纪"的基本含义，那么，接下来我们要考察的，就是《史记》中以"本纪"为代表的世系叙事的本质特征了。

① 周振甫. 诗经译注 [M]. 北京：中华书局，2002：396.
② 高木智见. 先秦社会与思想：试论中国文化的核心 [M]. 何晓毅，译. 上海：上海古籍出版社，2011：61.
③ 高木智见. 先秦社会与思想：试论中国文化的核心 [M]. 何晓毅，译. 上海：上海古籍出版社，2011：61-62.
④ 许嘉璐. 中国古代礼俗辞典 [M]. 北京：中国友谊出版公司，1991：421.

表 1　宗法继统表

对于《史记》中的"本纪"在叙事上的特点,以往也有学者做过一些探讨。比如,顾颉刚先生对"本纪"的叙事特征就有一个大致的归纳:"《史记》的'本纪'无疑是效法《春秋》的,它用帝王的次序和年代扣住许多重要的事情,来见出盛衰兴亡的线索。不过它已把《春秋》式的文体解放了,不再用很精简的句子来记述一件事情,也不再有记言和记事的区别,而把档案式的《尚书》体裁和杂记式的《国语》体裁汇合在一起,使得人们一览之下就可明白这件事情的全貌。至于没有年代可寻的,如《五帝本纪》,当然效法于《尚书》的《尧典》,只把现存材料略略分出先后而贯穿起来。"[1] 顾颉刚先生把"本纪"的叙事特征概括为"用帝王的次序和年代扣住许多重要的事情,表现出盛衰兴亡的线索",当然大致不差,但这种说法稍嫌笼统。为了更好地理解《史记》世系叙事的本质特征,我们还必须做更为具体的分析。

我们认为,要把握以"本纪"为代表的世系叙事的本质特征,必须把政治性和血缘性,也就是所谓的"政统"和"宗统"结合起来统一考虑,而且

[1] 顾颉刚. 顾颉刚古史论文集(卷十一)[M]. 北京:中华书局,2011:639.

后者往往更为重要。之所以如此，是因为上古中国的政治统治模式往往是建立在血缘和宗族的基础之上的。为了便于说明问题，我们最好还是来分析具体的叙事文本。如《史记·五帝本纪》开篇云：

> 黄帝者，少典之子，姓公孙，名曰轩辕。生而神灵，弱而能言，幼而徇齐，长而敦敏，成而聪明。
>
> 轩辕之时，神农氏世衰。诸侯相侵伐，暴虐百姓，而神农氏弗能征。於是轩辕乃习用干戈，以征不享，诸侯咸来宾从。而蚩尤最为暴，莫能伐。炎帝欲侵陵诸侯，诸侯咸归轩辕。轩辕乃修德振兵，治五气，艺五种，抚万民，度四方，教熊罴貔貅貙虎，以与炎帝战於阪泉之野。三战，然后得其志。蚩尤作乱，不用帝命。於是黄帝乃徵师诸侯，与蚩尤战於涿鹿之野，遂禽杀蚩尤。而诸侯咸尊轩辕为天子，代神农氏，是为黄帝。天下有不顺者，黄帝从而征之，平者去之，披山通道，未尝宁居。
>
> 东至于海，登丸山，及岱宗。西至于空桐，登鸡头。南至于江，登熊、湘。北逐荤粥，合符釜山，而邑于涿鹿之阿。迁徙往来无常处，以师兵为营卫。官名皆以云命，为云师。置左右大监，监于万国。万国和，而鬼神山川封禅与为多焉。获宝鼎，迎日推筴。举风后、力牧、常先、大鸿以治民。顺天地之纪，幽明之占，死生之说，存亡之难。时播百谷草木，淳化鸟兽虫蛾，旁罗日月星辰水波土石金玉，劳勤心力耳目，节用水火材物。有土德之瑞，故号黄帝。①

这段文字包括三段，第一段介绍了黄帝的出身、姓氏以及性格特征。第二段主要叙述了轩辕氏通过种种政治和军事手段而获得诸侯拥戴，并取代神农氏而成为"黄帝"的过程。第三段则简要叙述了黄帝在成为"天子"后的活动范围及主要政绩。显然，这段文字偏重的是政治性的叙述，至于黄帝之前的世系，大概是由于资料的缺乏，司马迁只说出黄帝为"少典之子"这个事实。整体而言，这段文字"文约而事丰"，非常符合刘知几所崇尚的历史叙事应"简

① 参见（汉）司马迁撰、（宋）裴骃集解、（唐）司马贞索引、（唐）张守节正义的《史记》（点校本）一书相关内容。

要"而"隐晦"的原则①。

接下来,《五帝本纪》就开始叙述黄帝之后或以黄帝为始祖的上古世系了:

> 黄帝二十五子,其得姓者十四人。
>
> 黄帝居轩辕之丘,而娶於西陵之女,是为嫘祖。嫘祖为黄帝正妃,生二子,其后皆有天下:其一曰玄嚣,是为青阳,青阳降居江水;其二曰昌意,降居若水。昌意娶蜀山氏女,曰昌仆,生高阳,高阳有圣德焉。黄帝崩,葬桥山。其孙昌意之子高阳立,是为帝颛顼也。
>
> 帝颛顼高阳者,黄帝之孙而昌意之子也。静渊以有谋,疏通而知事;养材以任地,载时以象天,依鬼神以制义,治气以教化,絜诚以祭祀。北至于幽陵,南至于交阯,西至于流沙,东至于蟠木。动静之物,大小之神,日月所照,莫不砥属。
>
> 帝颛顼生子曰穷蝉。颛顼崩,而玄嚣之孙高辛立,是为帝喾。
>
> 帝喾高辛者,黄帝之曾孙也。高辛父曰蟜极,蟜极父曰玄嚣,玄嚣父曰黄帝。自玄嚣与蟜极皆不得在位,至高辛即帝位。高辛於颛顼为族子。
>
> 高辛生而神灵,自言其名。普施利物,不於其身。聪以知远,明以察微。顺天之义,知民之急。仁而威,惠而信,脩身而天下服。取地之材而节用之,抚教万民而利诲之,历日月而迎送之,明鬼神而敬事之。其色郁郁,其德嶷嶷。其动也时,其服也士。帝喾溉执中而遍天下,日月所照,风雨所至,莫不从服。
>
> 帝喾娶陈锋氏女,生放勋。娶娵訾氏女,生挚。帝喾崩,而挚代立。帝挚立,不善,而弟放勋立,是为帝尧。

① 在《史通·叙事》篇中,刘知几提出了好的历史叙事应该把握的两条原则:简要与隐晦。第一条原则即是简要:"夫国史之美者,以叙事为工,而叙事之工者,以简要为主。简之时义大矣哉!历观自古,作者权舆,《尚书》发踪,所载务于寡事;《春秋》变体,其言贵于省文。斯盖浇淳殊致,前后异迹。然则文约而事丰,此述作之尤美者也。"(刘知几. 史通全译(上)[M]. 贵阳:贵州人民出版社,1997:326.)但好的历史叙事光有简要是不够的,所以刘知几又提出了第二条原则,也即隐晦的原则:"夫饰言者为文,编文者为句,句积而章立,章积而篇成。篇目既分,而一家之言备矣。……然章句之言,有显有晦。显也者,繁词缛说,理尽于篇中;晦也者,省字约文,事溢于句外。然则晦之将显,优劣不同,较可知矣。夫能略小存大,举重明轻,一言而巨细咸该,片语而洪纤靡漏,此皆用晦之道也。"(同上书,第335页)

……

　　尧立七十年得舜，二十年而老，令舜摄行天子之政，荐之於天。尧辟位凡二十八年而崩。百姓悲哀，如丧父母。三年，四方莫举乐，以思尧。尧知子丹朱之不肖，不足授天下，於是乃权授舜。授舜，则天下得其利而丹朱病；授丹朱，则天下病而丹朱得其利。尧曰"终不以天下之病而利一人"，而卒授舜以天下。尧崩，三年之丧毕，舜让辟丹朱於南河之南。诸侯朝觐者不之丹朱而之舜，狱讼者不之丹朱而之舜，讴歌者不讴歌丹朱而讴歌舜。舜曰"天也"，夫而后之中国践天子位焉，是为帝舜。

　　虞舜者，名曰重华。重华父曰瞽叟，瞽叟父曰桥牛，桥牛父曰句望，句望父曰敬康，敬康父曰穷蝉，穷蝉父曰帝颛顼，颛顼父曰昌意：以至舜七世矣。自从穷蝉以至帝舜，皆微为庶人。①

　　在这段文字中，我们可以看到典型的世系叙事。在这里，叙事的主要目的就是讲清楚"五帝"之间的世系关系。为了把这种关系叙述清楚，司马迁既采取了"顺叙"，也采取了"倒叙"。所谓顺叙之法，就是按照从父到子、从子到孙、从上到下进行叙述的方法，如黄帝与正妃嫘祖所生二子，一曰玄嚣，一曰昌意，其后皆有天下，黄帝崩，其孙昌意之子高阳立，是为帝颛顼；颛顼崩，而玄嚣之孙高辛立，是为帝喾；帝喾崩，先是其子挚代立，因施政不善而为弟放勋取代，是为帝尧。所谓"倒叙"之法则相反，就是从下到上地追溯世系之法，比如在谈到高辛时，就这样追溯其世系："高辛父曰蟜极，蟜极父曰玄嚣，玄嚣父曰黄帝。"而叙述帝舜的世系，也是从舜开始一代接一代往上推："虞舜者，名曰重华。重华父曰瞽叟，瞽叟父曰桥牛，桥牛父曰句望，句望父曰敬康，敬康父曰穷蝉，穷蝉父曰帝颛顼，颛顼父曰昌意：以至舜七世矣。"其中尧与舜之间天子位的嬗递尽管被史学家们称为"禅让"，但追溯起来两者间还是血缘或宗族关系，只是相隔得比较远而已。关于"五帝"之间的世系关系，李学勤先生根据《史记·五帝本纪》的叙述制作了一张表（表2）②，也许更为直观地反映出了上古的世系。如果按照这个世系表，那么后来先秦时期的主要

① 参见（汉）司马迁撰、（宋）裴骃集解、（唐）司马贞索引、（唐）张守节正义的《史记》（点校本）一书相关内容。
② 李学勤.《史记·五帝本纪》讲稿［M］. 北京：生活·读书·新知三联书店，2012：26.

世系、宗庙与中国历史叙事传统　359

表 2　五帝世系表

朝代和几乎所有重要人物都可以归结到黄帝及其以下的两大系统。对于这个上古世系表，由于年代太久远、资料太匮乏，我们当然不能全都相信，但我们也不要像"古史辨派"学者那样把它全盘推翻，因为司马迁给出的这个世系本身，就包含很多重要的有关上古时期的信息。正如李学勤所说："这张表不代表上古世系的事实，但它反映了中国最古老的一些世系传说，这些传说包含着很多有意思的信息。比如按照《史记》的记载，黄帝、颛顼、帝喾是五帝中的三帝，从这个表中我们可以看到，他们和黄帝的关系都很密切，再往后的尧，传说是喾的儿子，而舜和颛顼之间就隔了很多代，所以古人其实也已经指出，不能完全相信传说，但传说能显现出他们之间存在着一定关系。五帝的这些传说就反映出当时的氏族、部落之间的关系网。"①

总之，对于世系叙事来说，阐明世系是第一要务，只有在世系已明的前提下，才展开对各类重大事件的叙述，并对人物性格进行概述或刻画。比如《史记·五帝本纪》，每位帝王都是在首先明确其在家族世系中的位置之后，才展开其他方面的叙述。比如，关于帝颛顼，司马迁首先写明其世系："帝颛顼高阳者，黄帝之孙而昌意之子也"；接下来的两句，是对其性格特征的高度概述："静渊以有谋，疏通而知事"；再接下来的几句，是对帝颛顼所做过的足以传之后世的功德事件的叙述："养材以任地，载时以象天，依鬼神以制义，治气以教化，絜诚以祭祀"；然后，则谈到了帝颛顼所统治的地域："北至于幽陵，南至于交阯，西至于流沙，东至于蟠木"；最后叙述的，则是颛顼统治时期良好的社会和政治状况："动静之物，大小之神，日月所照，莫不砥属。"②

① 李学勤.《史记·五帝本纪》讲稿［M］. 北京：生活·读书·新知三联书店，2012：26.
② 参见（汉）司马迁撰、（宋）裴骃集解、（唐）司马贞索引、（唐）张守节正义的《史记》（点校本）一书相关内容。

《史记》世系叙事的这种先明世系再叙其他事件的结构模式，在后来的《夏本纪》《殷本纪》《周本纪》和《秦本纪》中，因为神话色彩的逐渐淡去和史料的日渐丰富，司马迁对其世系的叙述也就愈益繁复。比如《史记·殷本纪》：

> 殷契，母曰简狄，有娀氏之女，为帝喾次妃。三人行浴，见玄鸟堕其卵，简狄取吞之，因孕生契。契长而佐禹治水有功。帝舜乃命契曰："百姓不亲，五品不训，汝为司徒而敬敷五教，五教在宽。"封于商，赐姓子氏。契兴於唐、虞、大禹之际，功业著於百姓，百姓以平。
>
> 契卒，子昭明立。昭明卒，子相土立。相土卒，子昌若立。昌若卒，子曹圉立。曹圉卒，子冥立。冥卒，子振立。振卒，子微立。微卒，子报丁立。报丁卒，子报乙立。报乙卒，子报丙立。报丙卒，子主壬立。主壬卒，子主癸立。主癸卒，子天乙立，是为成汤。
>
> 成汤，自契至汤八迁。汤始居亳，从先王居，作帝诰。
>
> ……
>
> 汤崩，太子太丁未立而卒，於是乃立太丁之弟外丙，是为帝外丙。帝外丙即位三年，崩，立外丙之弟中壬，是为帝中壬。帝中壬即位四年，崩，伊尹乃立太丁之子太甲。太甲，成汤嫡长孙也，是为帝太甲。帝太甲元年，伊尹作伊训，作肆命，作徂后。
>
> ……
>
> 太宗崩（即帝太甲），子沃丁立。帝沃丁之时，伊尹卒。既葬伊尹於亳，咎单遂训伊尹事，作沃丁。
>
> 沃丁崩，弟太庚立，是为帝太庚。帝太庚崩，子帝小甲立。帝小甲崩，弟雍己立，是为帝雍己。殷道衰，诸侯或不至。
>
> 帝雍己崩，弟太戊立，是为帝太戊。帝太戊立伊陟为相。……殷复兴，诸侯归之，故称中宗。
>
> 中宗崩，子帝中丁立。帝中丁迁于隞。河亶甲居相。祖乙迁于邢。帝中丁崩，弟外壬立，是为帝外壬。仲丁书阙不具。帝外壬崩，弟河亶甲立，是为帝河亶甲。河亶甲时，殷复衰。
>
> 河亶甲崩，子帝祖乙立。帝祖乙立，殷复兴。巫贤任职。
>
> 祖乙崩，子帝祖辛立。帝祖辛崩，弟沃甲立，是为帝沃甲。帝沃

甲崩，立沃甲兄祖辛之子祖丁，是为帝祖丁。帝祖丁崩，立弟沃甲之子南庚，是为帝南庚。帝南庚崩，立帝祖丁之子阳甲，是为帝阳甲。帝阳甲之时，殷衰。

自中丁以来，废嫡而更立诸弟子，弟子或争相代立，比九世乱，於是诸侯莫朝。

帝阳甲崩，弟盘庚立，是为帝盘庚。……殷道复兴。诸侯来朝，以其遵成汤之德也。

帝盘庚崩，弟小辛立，是为帝小辛。帝小辛立，殷复衰。百姓思盘庚，乃作盘庚三篇。帝小辛崩，弟小乙立，是为帝小乙。

帝小乙崩，子帝武丁立。……①

《史记·殷本纪》就这样以一种近乎机械的叙事模式写下去，一直写到帝纣亡国为止。看这样一篇东西，就像是在看一篇帝王家谱，一般人肯定是难以卒读的。但这就是典型的世系叙事，其目的首先是要把王朝的世系说清楚，可能是因为商代的世系过于复杂，所以司马迁在叙事上顾不上对其他事情多费笔墨。这样一来，《殷本纪》的枯燥乏味就是难以避免的了。不仅《殷本纪》是这样的，其他以朝代命名的本纪，如《夏本纪》《周本纪》等，在叙事上的特点也大体如此。而且，不仅本纪如此，叙述诸侯世系的世家的叙事也具有大体相同的特征，就像日本学者高木智见所说："在《史记》的《本纪》和《世家》中随处都能看到极端枯燥乏味记录世系的记述。这些基本反映了当时'世'的状况。"② 显然，这种近乎机械和枯燥的叙事模式，正是上古中国血缘、世系之极端重要性在历史叙事上的体现。

关于《史记》的世系叙事，还有一个特点必须引起重视：年代越往后的本纪，在叙事上越生动，尤其是那些以帝王个人命名的本纪，如《秦始皇本纪》《项羽本纪》《高祖本纪》等，在叙事上更是生动，有些甚至近乎列传了。这种"近乎列传"的本纪叙事模式，在《史记》之后的纪传体史书中几乎成为一种定制。从《汉书》开始，纪传体史书就从通史改为断代史了，随着书写对象的集中，叙事体例也更趋格式化。于是，本纪的世系叙事从"对象"或"内容"层面

① 参见（汉）司马迁撰、（宋）裴骃集解、（唐）司马贞索引、（唐）张守节正义的《史记》（点校本）一书相关内容。
② 高木智见. 先秦社会与思想：试论中国文化的核心 [M]. 何晓毅，译. 上海：上海古籍出版社，2011：106.

完全转到了"形式"或"结构"层面：如果说，《史记》中那些以朝代命名的本纪（如《五帝本纪》《夏本纪》《殷本纪》等），世系还只是叙述的"对象"或"内容"的话；那么，从《汉书》开始，宗族世系则成为各史书本纪中诸位帝王"传记"的"形式"或"结构"了，也就是说，在这些断代史中，除非有篡位等意外情况发生，诸位帝王在本纪中均在一个相对固定的文本化的"形式"或"结构"中按世系先后各就其位，就像他们死后在宗庙中拥有一个属于自己的牌位一样。

众所周知，对于一种体裁来说，"形式"方面的特征比"内容"方面的特征更为重要。自开创纪传体这一历史叙事体裁的《史记》一书言之，本纪的体例尚不完全统一，因为该书还存在以一朝为一本纪和以一帝为一本纪之分①。也就是说，司马迁的《史记》在本纪的体例上尚没有完成从"内容"到"形式"的转化。到了班固撰写的《汉书》，单个帝王以"近乎列传"的叙事模式书写其功业伟绩，而整个朝代各帝王的本纪则严格按照世系或即位的先后顺序排列。也就是说，在《汉书》中，世系已经不是本纪所书写的内容，而是成为类似帝王家谱那样的一种叙事结构了。《汉书》中本纪的这种世系叙事模式，为以后号称"正史"的"二十四史"中的本纪所完全继承，从而成为影响中国两千多年封建王朝历史叙事的一种正统体裁。正是在这个意义上，梁启超在《中国之旧史学》一文中才做出"二十四史非史也，二十四姓之家谱而已"②这样的论断。一直到1920年，柯劭忞写成了《新元史》一书（该书于1922年刊行于世），该书共257卷，包括本纪26卷、表7卷、志70卷、列传154卷，其本纪的世系叙事模式，亦与《汉书》本纪中的叙事模式毫无二致。也许正因为如此，所以徐世昌才于1921年下令把《新元史》列入"正史"，从而与《史记》《汉书》《后汉书》《三国志》等"二十四史"合称为"二十五史"。正是在这个意义上我们说，由《史记》所开创并由《汉书》所定型的世系叙事，构成了中国历史叙事的主要传统之一。

考虑到本纪在所有"二十五史"中都无一例外地存在，而且都处于第一的核心位置，因此，我们认为本纪所代表的世系叙事在中国历史叙事传统中有着

① 正如李宗侗在《二十五史的体裁》一文中所说："自《史记·秦始皇本纪》以下，各史多以一帝为一本纪，而始于开国之君。《史记》在秦统一以前，多以一朝为一本纪，如夏、殷、周即是。"（李宗侗. 二十五史的体裁 [M] //李宗侗. 中国古代社会新研 历史的剖面. 北京：中华书局，2010：256.）
② 梁启超. 新史学 [M]. 北京：商务印书馆，2014：85.

特别的重要性。这种世系叙事当然不是仅仅存在于叙事文本中的能指游戏,而是真实反映了中国古代(尤其是先秦时期)血缘意识所具有的压倒一切的重要性。对此,高木智见说得好:"对于把自己置身于连续不断的血缘长河中的当时人来说,始祖以来的祖先系谱也就是世系本身,具有一种绝对的价值。"① 也许,现在我们面对那些机械的、格式化的世系叙事时,确实难免会产生一种枯燥乏味、隔靴搔痒的感觉,"但我们应该铭记的是这才是反映原中国②'历史'意识的记述。如果把历史定义为在从过去到未来的时间长河中确定现在位置的一个工作,那么原中国则把这个工作在祭祀祖先的场合中进行了。对他们来说,通过追溯祖先的系谱,确认自己在始祖以来的血族长河中的位置,从而实际感受到的,就是历史。因此,在这里制作传承系谱,就是传承记录历史。而且这些历史令人惊异的正确"③。这种"追溯祖先的系谱,确认自己在始祖以来的血族长河中的位置"的内在需求,先是在空间性的宗庙中,后又在文本性的纪传体史书中得到了完整而清晰的体现。对于身处 21 世纪的今天而习惯了因果一线性历史叙事的我们来说,必须明白这一点:对于先秦时期的先人们来说,这种对宗族世系的叙述才是最真实、最重要的历史。

由于本纪存在于所有二十五部"正史"之中,并在其历史叙事中起着"纲纪"性的作用,所以我们说,以本纪为代表的世系叙事构成了中国历史叙事传统的主要模式;而在这一叙事模式的形成过程中,宗庙这一特定的建筑空间起到了至关重要的结构性作用。总之,如果说,宗庙是宗族世系的空间化的话,那么,以"本纪"为代表的世系叙事则是宗族世系的文本化。

① 高木智见. 先秦社会与思想:试论中国文化的核心 [M]. 何晓毅,译. 上海:上海古籍出版社,2011:103.
② "原中国"是日本学者高木智见专门用来指称"三代"的一个术语。高木智见把中国历史划分为"原中国""传统中国"与"现代中国"三个阶段:"夏、殷、周三代为'原中国';秦至清为'传统中国';民国以后为'现代中国'。但是在原中国和传统中国之间有春秋战国时代这个过渡期。……实际上春秋时代与战国时代有很大的不同。因此,作为过渡期的春秋战国时代,可以严密划分如下:春秋时代浓郁地残存有其以前时代的特征,因此应该看作原中国的完成期或终末期;而战国时代则可以定义为传统中国理论的形成初期,即初始期。"(高木智见. 先秦社会与思想:试论中国文化的核心 [M]. 何晓毅,译. 上海:上海古籍出版社,2011:4-5.)
③ 高木智见. 先秦社会与思想:试论中国文化的核心 [M]. 何晓毅,译. 上海:上海古籍出版社,2011:107.

四、结语:传统与新变

在漫长的封建社会,尽管宗族制度也曾遭到挑战甚至破坏,但基于世系认同基础上的宗庙作为一种"凝聚性结构",还是几乎没有间断地一直沿袭了下来;但进入20世纪以来,伴随着经济基础、政治制度、社会结构、文化传统和思想观念的急剧变化,宗族组织的情况也发生了巨大的改变。[1] 随着最后一个封建王朝——清王朝的被推翻,作为国家礼仪活动的宗庙祭祀活动终于寿终正寝了。然而,作为尊祖、敬宗活动的宗族祭祀活动本身并没有随之消失。我们认为,自20世纪以来,尽管宗族组织及其相关活动备受冲击[2],但并没有完全消失,而是沿着民间化、大众化的方向发展演变。至少在20世纪上半叶,各地的宗族组织仍较完善,祠堂或家庙(图5)[3]中的祭祀活动仍较频繁。正如王鹤鸣、王澄所指出的:"此时各地的宗族组织、宗族观念仍然起着一定的作用,具体的表现就是宗族组织仍较为完善,宗族功能亦较为突出。……许多

[1] 关于宗族组织发展演变的情况,冯尔康先生有简练而又精当的概述:"宗族产生于上古,比四邻结社、宗教组织、职业社团、政治团体都产生得早,而且要早得多。宗族产生后,几次遭到破坏,但后来重建,沿袭下来。第一次大破坏是在战国时期,宗子宗族制(大宗法制)瓦解,宗族组织基本消失;两汉时期,经历数百年的恢复、重建宗族,到东汉进入世系宗族时代,随即发展为魏晋南北朝隋唐的士族宗族时代,中间经过旧、新士族的更迭,至唐末五代士族制衰亡,宗族组织再次稀见,然而经历两宋官僚和理学家的倡导、组建,宗族又一次新生。不过,这次是以官僚宗族为主体,平民宗族相应大量出现。到明清时代,绅衿阶层成为社会重要力量,他们对建设宗族表现出更大的热情。他们的宗族也就成为全社会宗族结构中的主体,使这一时期成为绅衿宗族制时代。20世纪中叶,随着社会制度的巨变,古老宗族组织几乎消失,但到20世纪末期,在某些地方,它又出现了,而在台湾、香港和海外华人社会异化为宗亲会。"(冯尔康. 中国古代的宗族与祠堂 [M]. 北京:商务印书馆,2013:267.)

[2] 对于这些冲击,王鹤鸣、王澄这样写道:"在清末,中西方文化开始出现碰撞、较量与交流,随着军事与政治的双重失败,中国传统的文化形态也跟着衰落下来。当时否定传统成为社会各界的一种主流,作为传统文化代表之一的宗族组织自然受到鞭笞。当清政府着手仿效西方的成文法制颁行《大清民律草案》时,这事实上就是一个瓦解中国宗族制度文化的信号。""1929年,民国政府颁布民法总则,施行民法债编、物权编、亲属编、继承编。当中就有取消传统宗法制度中所有嫡子、庶子、嗣子的分别,摒除旧法中的子女及配偶继承权的限制,以及削弱家长的权力等规定。这些规定从法律上扫除了传统宗族存在的条件,从法律上真正触动了宗法制度赖以存在的各种基础。""1949年10月,中华人民共和国成立,使中国传统的宗族组织和宗族祠堂没有沿着20世纪初的趋势自发向前运行,而是发生了剧变。共和国政府命令取缔封建性的宗族组织,中国大陆农村社会结构发生了根本变化,传统的宗族无论是组织形式还是价值标准,都难以与社会主义所要达到的目标、与现代法制相适应。各地的具体做法就是以各种形式解散宗族的组织机构,其结果就是宗约族规被废除,宗族势力受到削弱,祠堂活动受到遏制。"(王鹤鸣,王澄. 中国祠堂通论 [M]. 上海:上海古籍出版社,2013:171-172.)

[3] 上海图书馆. 中国家谱资料选编·图录卷 [M]. 上海:上海古籍出版社,2013:402.

图 5 湖南湘潭乌石吴氏祠堂

村庄的族产、族田并没有被瓜分掉,宗族组织依然存在,祠堂依然存在。民众还比较认同宗族权威,在经济上强化宗族合作,在政治上寻求宗族保护,宗族祠堂活动继续开展,宗族还成为人们对外交往的象征资源和实际依托。"① 但不管怎么说,"现代的宗族活动比起古代,无论其所涉及的生活面和产生的社会影响,都要小得多"②。这是我们必须承认的事实。

　　随着宗庙的终结,以祠堂或家庙为核心的宗族活动在现代的情况大体如此,那么,以本纪为核心的纪传体史书,或者说,以本纪为代表的世系叙事在 20 世纪以来的命运又会如何呢?下面,我们将以梁启超的"史界革命"和柯劭忞的《新元史》被列入"正史"一事为例,对此略加申说。

　　正如前面所述及的,柯劭忞的《新元史》一书于 1921 年被徐世昌下令列入"正史"。特别富有意味的是:《新元史》一书被列入"正史"的前 20 年,

① 王鹤鸣,王澄. 中国祠堂通论[M]. 上海:上海古籍出版社,2013:171-172.
② 冯尔康. 中国古代的宗族与祠堂[M]. 北京:商务印书馆,2013:11.

梁启超刚好提出了他的"史界革命"论。其实，梁启超在1899—1902年连续抛出了"诗界革命""文界革命""史界革命"和"小说界革命"等革命主张。其中，"史界革命"的主张是由《中国史叙论》一文首先发出的①。该文初刊于光绪二十七年（1901年）七月二十一日、八月初一日出版的横滨《清议报》第90、91册，刊文的是"本馆论说"栏目。《中国史叙论》开篇即指出："史也者，记述人间过去之事实者也。虽然，自世界学术日进，故近世史家之本分，与前者史家有异。前者史家，不过记载事实；近世史家，必说明其事实之关系，与其原因结果。前者史家，不过记述人间一二有权力者兴亡隆替之事，虽名为史，实不过一人一家之谱牒；近世史家，必探察人间全体之运动进步，即国民全部之经历，及其相互之关系。以此论之，虽谓中国前者未尝有史，殆非为过。"② 无疑，梁启超的这种主张既是学术性的，也带有一定的政治色彩。正如有学者所指出的："《清议报》是戊戌政变以后康、梁一派的政治喉舌，同时带有一定的学术普及功能，旨在'增长支那人之学识''发明东亚学术以保存亚粹'，继而提出'主张清议、开发民智'两大主义。不难设想，《清议报》的政治与学术两方面，完全有可能在同一刊物的文本空间内互相影响。在戊戌变法失败、流亡异国的情境下，梁启超毅然发起'新史学'，除了受到西洋、日本社会学说和'文明史论'的直接启悟，亦受制于近代国家观念勃发期的政论环境。"③ 可见，梁启超的"史界革命"所要革的正是那种类似帝王家谱般的纪传体史书的"命"，而其中以叙述帝王世系为主的历史体裁——本纪，当然尤其是他革命的对象。无疑，梁启超的这种史学主张中还强烈地隐含着以"近代国家观念"取代"封建王朝观念"的政治意图在内。

但让我们觉得诧异的是，当梁启超的"史界革命"主张提出20年之后，柯劭忞完全以传统纪传体史书体例写成的《新元史》一书，仍然被徐世昌堂而皇之地以"国家"的名义下令纳入"正史"之列。由此不难看出，"新史学"要完全取代旧史学，还必须有一个过程，无论是在政治层面、观念层面，还是

① 1902年，由于刊发《中国史叙论》一文的《清议报》停办，梁启超再创办《新民丛报》，在该报"历史"栏（开始为"史传"栏）刊发《新史学》一文，在"地理"栏刊发《中国地理大势论》一文。这两篇文章可看作此前《中国史叙论》一文的拓展和具体化。《中国史叙论》、《新史学》与《中国地理大势论》这三篇文章，构成了梁启超"新史学"观的核心文本。
② 梁启超. 新史学 [M]. 北京：商务印书馆，2014：65.
③ 陆胤. 梁启超"新史学"的外来资源与经学背景 [M] //梁启超. 新史学. 北京：商务印书馆，2014：22.

具体操作层面都是如此。

当然，自20世纪以来，尤其是自"五四"新文化运动以来，各种"革命"的观念毕竟深入人心，"史界革命"同样如此。随着西方文化影响的日渐深入，我们的传统文化在"革命"的浪潮中发生了翻天覆地的变化，各种新文学、新史学、新思潮、新文化最终取得了彻底的胜利。而像纪传体史书、世系叙事这样的历史叙事传统，与其他文化传统一样，先是被打倒，后又成了被保存的对象，"然而，当它变成一个被'保存'的东西的时候，传统文化已经被深刻地改变了。……'保存'本身改变了一系列的文化文本、实体和具体实践"[1]。于是，曾经有着"正史"之殊荣的纪传体史书就此固化成了"典籍"，历经两千多年而被诸位封建史家奉行不变的本纪也不再成为历史书写的体裁。总而言之，进入20世纪以来，以纪传体史书为代表的中国历史叙事传统已逐步走向了终结，而从西方舶来的那种"因果—线性"叙事模式开始成为历史叙事的主流。

对于这种改变，当然有其历史必然性，因为新的时代、新的内容总是需要与其相适应的新的历史叙事模式。但身处21世纪的当代中国，面对这种彻底否定传统的史学新变，当我们肯定其进步或成绩的同时，是不是也应该反思一下：当我们在书写自己的历史，尤其是书写古代历史时，如果仅仅用从西方舶来的因果—线性叙事模式，去书写中国深厚、丰富而且源远流长的历史事实时，在某种程度上不也是一种扭曲、分割和改变吗？在我看来，面对已经消失或固化的世系叙事，我们需要做的既不是一棍子打死，也不是盲目地接受，而是应该考虑怎样在适当的场合（比如撰写"中国古代史"的时候）在扬弃的基础上激活它，让它继续像源头活水那样自时间的深处静静地流淌，继续给我们的文化心灵以丰富的滋养，并把我们自近现代以来深受西方影响的历史叙事重新奠定在传统深厚的文化土壤上。

《思想战线》2016年第2期

[1] 宇文所安. 把过去国有化：全球主义、国家和传统文化的命运 [M] //宇文所安. 他山的石头记：宇文所安自选集. 田晓菲，译. 南京：江苏人民出版社，2003：336.

模仿律与跨媒介叙事
——试论图像叙事对语词叙事的模仿

在中外艺术史上,我们都不难发现这样一种现象:在相当长的一个历史时期里,那些叙事性图像所叙述的故事很少是直接模仿生活的,而大多都是对民间口传的或文本记载的著名故事的再一次叙述,也就是说,图像叙事一般不是直接对生活中的事件的模仿,而是对语词叙事已经叙述过的故事的再一次模仿。按照古老的模仿理论,如果说叙事性话语或叙事性文本是对现实或虚拟生活的模仿的话,那么叙事性图像则是对话语或文本的模仿,即对"模仿"的再一次模仿——模仿中的模仿;按照叙事学理论,如果说叙事性图像模仿的话语或文本是对现实或想象中发生的事件的叙述的话,那么叙事性图像本身则是对已在话语或文本中叙述过的"故事"的再一次叙述——叙述中的叙述。在《图像叙事与文字叙事——故事画中的图像与文本》一文中①,我曾经从符号学的角度对叙事性图像的这种"模仿中的模仿"与"叙述中的叙述"的现象本身做过描述和分析。但当时由于篇幅所限,该文对于这种现象出现的原因仅约略提及而未及深入论述,本文拟从"模仿"和"媒介"的角度,对图像叙事模仿语词叙事的深层原因做出揭示。

① 龙迪勇. 图像叙事与文字叙事——故事画中的图像与文本 [J]. 江西社会科学,2008 (3):28-43.

一、模仿与媒介

因为任何叙事作品都必须用一种或多种媒介①去叙述一个或多个外在于该媒介的事件，所以叙事作品无非是一种通过媒介去模仿外在事件的艺术，而外在事件在被媒介表征之后就成为情节化的"故事"了。因此，叙事作品其实就是一种模仿艺术，在叙述或模仿的过程中，模仿物就是被媒介表征的"故事"，而被模仿物则是外在于该媒介的"事件"。显然，在叙述或模仿的过程中，媒介扮演了一个非常重要的角色：不借助表达的媒介，任何叙述或模仿活动都无法正常进行；而且，哪怕是面对同样的"事件"，只要是被不同的媒介所表征，最后形成的却是不同类型的叙事作品。

在文艺理论史上首先系统而深入地论述模仿与媒介问题的著作是亚里士多德的《诗学》。亚里士多德在《诗学》第 1 章中这样写道："史诗的编制，悲剧、喜剧、狄斯朗勃斯（酒神颂）的编写以及绝大多数供阿洛斯和竖琴演奏的音乐，这一切总的来说都是摹仿②。它们的差别有三点：即摹仿中采用不同的媒介，取用不同的对象，使用不同的而不是相同的方式。"③ 在这段话中，亚里士多德主要提出了两个问题：第一，各种类型的"诗"（文艺）的本质都是模仿；第二，区别"诗"（文艺）之类型的三个标准，即模仿中所用的媒介不同、所取的对象不同、所采的方式不同。其中第二个问题尤为重要，因为它关涉模仿艺术的分类，而在决定分类标准的三个要素中，模仿的媒介是至关重要的。

① 在叙事学研究中，媒介是最重要也是使用最混乱的概念之一，其中最常见的混乱就在于对"表达媒介"和"传播媒介"不加区别地混用。《韦氏大学词典》的"媒介"词条，收录了两种有关媒介的定义："（1）通讯、信息、娱乐的渠道或系统；（2）艺术表达的物质或技术手段。"（玛丽-劳尔·瑞安. 故事的变身 [M]. 张新军，译. 南京：译林出版社，2014：16.）第一种定义把媒介看作管道或信息传递方法；第二种定义把媒介视为"语言"（广义上的语言，相当于符号）。也就是说，关于媒介，主要有"管道论"和"符号论"两种定义，第一种定义下的媒介可称之为传播媒介，第二种定义下的媒介可称之为表达媒介。我们认为，第二种定义更为基本，对我们的研究也更为重要。之所以如此，是因为"在信息以第一种定义的具体媒介模式编码之前，部分信息已经通过第二种定义的媒介得到了实现。一幅绘画必须先用油彩完成，然后才能数字化并通过互联网发送。音乐作品必须先用乐器演奏，才能用留声机录制和播放。因此，第一种定义的媒介要求将第二种定义所支持的对象翻译成二级代码"；而且，"媒介可以是也可以不是管道，但必须是语言，才能呈现跨媒介叙事学的趣味"。（同上书，第 17 页）对于叙事学来说，主要研究的是"表达"而不是"传播"，所以，本文所说的"媒介"，指的是作为表达媒介的"语言"或符号。
② 摹仿（mimēsis）亦作模仿，为了行文的统一，本文除引用的文字外，均写成模仿。
③ 亚里士多德. 诗学 [M]. 陈中梅，译. 北京：商务印书馆，1996：27.

事实上，模仿媒介是亚里士多德《诗学》首先具体论及的问题，也是其三大文艺分类标准中的第一个。在总括性地提出模仿艺术及其三点差别（也就是文艺分类的三个标准）之后，亚里士多德在《诗学》第1章中接下来这样写道：

> 正如有人（有的凭技艺，有的凭实践）用色彩和形态摹仿，展现许多事物的形象，而另一些人则借助声音来达到同样的目的一样，上文提及的艺术都凭借节奏、话语（语言）和音调进行摹仿——或用其中的一种，或用一种以上的混合。阿洛斯乐、竖琴乐以及其他具有类似潜力的器乐（如苏里克斯乐）仅用音调和节奏，而舞蹈的摹仿只用节奏，不用音调（舞蹈者通过糅合在舞姿中的节奏表现人的性格、情感和行动）。
>
> 有一种仅以语言摹仿，所用的是无音乐伴奏的话语或格律文（或混用诗格，或单用一种诗格），此种艺术至今没有名称。……
>
> 还有一些艺术，如狄斯朗勃斯（酒神颂）和诺摩斯（日神颂）的编写以及悲剧和喜剧，兼用上述各种媒介，即节奏、唱段和格律文，差别在于前二者同时使用这些媒介，后二者则把它们用于不同的部分。①

在上述文字中，亚里士多德以模仿媒介为标准，对文艺作品进行了分类。首先是"用色彩和形态摹仿"的艺术和"借助声音来达到同样的目的"的艺术，它们的目的都是为了"展现许多事物的形象"。其实，这两类艺术也就是我们后来常说的空间艺术和时间艺术，当然，对于前者，亚里士多德没有展开详细的论述，他重点探讨的是后者，也就是重点考察借助声音来模仿的艺术（时间艺术）。接下来，亚里士多德根据节奏、话语（语言）和音调等三个要素的使用情况——"或用其中的一种，或用一种以上的混合"，对借助声音来模仿的艺术（时间艺术），进行了进一步的分类：第一类是器乐，包括阿洛斯乐、竖琴乐以及其他像苏里克斯乐这样具有类似潜力的器乐，此类艺术仅用音调和节奏来模仿；第二类是舞蹈，只用节奏、不用音调来模仿；第三类是仅以语言进行模仿的艺术，所用的是无音乐伴奏的话语或格律文——这种艺术在当时还不是太重要，所以连名称也还没有；第四类是混合艺术，兼用节奏、唱段（音调）和格律文（语言）等多种媒介，包括狄斯朗勃斯（酒神颂）和诺摩斯（日

① 亚里士多德. 诗学 [M]. 陈中梅, 译. 北京: 商务印书馆, 1996: 27.

神颂）以及悲剧和喜剧，它们的差别在于前二者同时使用这些媒介，后二者则把它们用于不同的部分。

必须承认，亚里士多德是首位认识到了模仿艺术与模仿媒介之间存在紧密关联的理论家，并以模仿媒介为标准，对"诗"（时间艺术）的基本类型做出了清晰的界定和系统的描述。当然，由于论述对象的限制，他没有对"用色彩和形态摹仿"的空间艺术做出描述和阐释，更没有对形成空间艺术和时间艺术的不同的模仿媒介的特性进行比较性研究——这一工作一直要等到18世纪的莱辛写出著名的《拉奥孔》一书之后，才算是真正取得了扎实可靠的理论成果。

在《拉奥孔》一书中，莱辛主要论述的是"诗"与"画"，也就是时间艺术与空间艺术在模仿媒介和表现题材等方面的差异。在该书中，莱辛主要根据表达媒介的不同特性，而把以画为代表的造型艺术称为空间艺术，把以诗为代表的文学作品称为时间艺术。据此，我们不妨把绘画、雕塑等图像类媒介称为"空间性媒介"，它们长于表现"在空间中并列的事物"——"物体"，而把口语、文字和音符等媒介称为"时间性媒介"，它们长于表现"在时间中先后承续的事物"——"动作"或"情节"。当然，莱辛也认识到了："物体"作为绘画所特有的题材，以及"动作"作为诗所特有的题材，都只是相对而言的，不可绝对化。之所以如此，是因为："一切物体不仅在空间中存在，而且也在时间中存在。物体也持续，在它的持续期内的每一顷刻都可以现出不同的样子，并且和其他事物发生不同的关系。在这些顷刻的各种样子和关系之中，每一种都是以前的样子和关系的结果，都能成为以后的样子和关系的原因，所以它仿佛成为一个动作的中心。因此，绘画也能摹仿动作，但是只能通过物体，用暗示的方式去摹仿动作。""另一方面，动作并非独立地存在，须依存于人或物。这些人或物既然都是物体，或是当作物体来看待，所以诗也能描绘物体，但是只能通过动作，用暗示的方式去描绘物体。"① 在这种认识的基础上，莱辛提出了在创作"画"与"诗"时所必须遵循的原则："绘画在它的同时并列的构图里，只能运用动作中的某一顷刻，所以就要选择最富于孕育性的那一顷刻，使得前前后后都可以从这一顷刻中得到最清楚的理解。""同理，诗在它的持续性的摹仿里，也只能运用物体的某一个属性，而所选择的就应该是，从诗要运用

① 莱辛. 拉奥孔 [M]. 朱光潜，译. 北京：人民文学出版社，1979：85.

它那个观点去看,能够引起该物体的最生动的感性形象的那个属性。"①

在莱辛的基础上,美国学者玛丽-劳尔·瑞安进一步把作为符号的媒介分为"语言"(狭义的而非相当于符号的广义的语言)、"静止图像"、"器乐"以及"没有音轨的活动画面"等四类。对于前三类,瑞安还给出了它们的"叙事属性"。关于"语言",瑞安认为其"叙事属性"容易"表征时间性、变化、因果关系、思想、对话"②,因而便于叙事;至于"静止图像",其"叙事属性"则容易"将观众沉浸到空间中,描绘故事世界地图,表征人物和环境的视觉外观"③,而在叙事方面却处于明显的劣势。应该说,瑞安的概括是比较准确的,其看法有助于我们对语词和图像这两种主要叙事媒介的基本特性的理解。总之,瑞安认为不同性质的媒介具有各自不同的"叙事属性",对于这种属性,创作者必须要深入了解,才能在利用它们进行创作时如鱼得水,从而创造出真正出色和伟大的作品。

从上面的介绍不难看出,无论是亚里士多德、莱辛还是玛丽-劳尔·瑞安,他们所强调的都是模仿所采用的媒介给模仿艺术本身所带来的本质特征,以及这种艺术由于媒介自身的局限所带来的表达方面的界限,也就是说,他们所做的主要工作是以模仿媒介为标准而给艺术分类,并为各类艺术的表达能力划界。这种研究当然是非常重要的,因为只有在对艺术的基本分类及其表达界限有了一个清晰地认识之后,我们才能对各门具体的文学和艺术进行有效地描述、分析和阐释,也才能真正推进文学理论的进步和发展。正是在这个意义上,我们认为亚里士多德和莱辛等人的研究工作是奠基性的,此后的相关研究都不能忽视他们的观点,而且只有把后续研究建立在他们的基础之上,才能取得真正突破性的进展。就拿叙事媒介来说,正如瑞安所指出的:"有些媒介是天生的故事家,有些则具有严重的残疾。"④ 对于各类媒介自身的"叙事属性",无论是作为创作者还是作为研究者,我们都必须要有深刻的洞悉。

然而,无论是亚里士多德还是莱辛,他们所强调的都是模仿艺术和模仿媒介的"本位",而对于文学史、艺术史上的另一种重要现象——"出位之思"则根本没有意识到,当然更谈不上研究了。瑞安尽管对这种现象有所了解,但

① 莱辛. 拉奥孔 [M]. 朱光潜,译. 北京:人民文学出版社,1979:85.
② 玛丽-劳尔·瑞安. 故事的变身 [M]. 张新军,译. 南京:译林出版社,2014:18.
③ 玛丽-劳尔·瑞安. 故事的变身 [M]. 张新军,译. 南京:译林出版社,2014:18-19.
④ 玛丽-劳尔·瑞安. 故事的变身 [M]. 张新军,译. 南京:译林出版社,2014:4.

并没有做出正本清源的理论性的研究。所谓"出位之思",源出德国美学术语Andersstreben,指的是一种媒介欲超越其自身的表现性能而进入另一种媒介擅长表现的状态。钱钟书把这种美学状态称为"出位之思"。在《中国画与中国诗》①一文中,钱钟书说得好:"一切艺术,要用材料来作为表现的媒介。材料固有的性质,一方面可资利用,给表现以便宜,而同时也发生障碍,予表现以限制。于是艺术家总想超过这种限制,不受材料的束缚,强使材料去表现它性质所不容许表现的境界。譬如画的媒介材料是颜色和线条,可以表现具体的迹象,大画家偏不刻画迹象而用画来'写意'。诗的媒介材料是文字,可以抒情达意,大诗人偏不专事'言志',而用诗兼图画的作用,给读者以色相。诗跟画各有跳出本位的企图。"②可见,"跳出本位",超出媒介或材料固有性质之限制或束缚,强使它们"去表现它性质所不容许表现的境界",正是"出位之思"的本意。钱钟书就是在这一思路下写出其《中国画与中国诗》一文的。

 对于"出位之思"现象,叶维廉先生专门撰写了《"出位之思":媒体及超媒体的美学》一文予以探讨,文中谈到:"现代诗、现代画,甚至现代音乐、舞蹈里有大量的作品③,在表现上,往往要求我们除了从其媒体本身的表现性能去看之外,还要求我们从另一媒体表现角度去欣赏,才可以明了其艺术活动的全部意义。事实上,要求达到不同艺术间'互相认同的质素'的作品太多了。迫使读者或观者,在欣赏的过程中要不断地求助于其他媒体艺术表现的美学知识。换言之,一个作品的整体美学经验,如果缺乏了其他媒体的'观赏眼

① 据日本学者浅见洋二,下面所引钱钟书《中国画与中国诗》一文中的这段文字见《开明书店二十周年纪念文集》(上海:开明书店,1947年版)所收该文的初版。后来,钱钟书对《中国画与中国诗》一文进行过大幅度修改,此段文字不见其《旧文四篇》(上海:上海古籍出版社,1979年版)和《七缀集》(上海:上海古籍出版社,1985年版)所收该文。《开明书店二十周年纪念文集》1985年由中华书局重版,但所收的该文是修改后的版本。(浅见洋二.关于"诗中有画":中国的诗歌与绘画[M]//浅见洋二.距离与想象:中国诗学的唐宋转型.金程宇,冈田千穗,译.上海:上海古籍出版社,2005:113.)
② 浅见洋二.关于"诗中有画":中国的诗歌与绘画[M]//浅见洋二.距离与想象:中国诗学的唐宋转型.金程宇,冈田千穗,译.上海:上海古籍出版社,2005:113.
③ 当然,叶维廉仅仅把"出位之思"现象局限于现代作品是不符合实际情况的,因为"出位之思"不仅包括时间艺术模仿空间艺术的情况,还包括空间艺术模仿时间艺术以及一种时间艺术模仿其他时间艺术、一种空间艺术模仿其他空间艺术等多种情况,在这些不同类型的跨媒介模仿现象中,有些类型的出现远远早于所谓的"现代",比如说,空间艺术模仿时间艺术的情况在中西艺术史上都有着源远流长的传统。当然,如果仅限于文学(时间艺术)模仿图像(空间艺术)的情况,叶维廉所说的情况大体上成立,因为这种跨媒介模仿类型确实只有到了"现代"才大量出现。

光',便不得其全。"① 叶维廉认为:"一首诗、一张画、一首乐曲的'美感主位对象'并不存在于其媒体性能所发挥的魅力;这个对象应该存在于 Kraft 里,一种不受媒体差别所左右的生命威力。……要找出一个艺术的核心,我们必须在媒体特有性能之'外'去寻求。"② 正因为如此,所以"文人画通过外在写实的一些细节而捕捉事物主要的气象、气韵。同样的,诗人避过'死义'的说明性,而引我们渡入事物原真的'境界'。两者都要求超越媒体的界限而指向所谓'诗境'、所谓'美感状态'的共同领域。"③

叶维廉对于莱辛在《拉奥孔》一书中阐述的诗画观有所修正,就"诗"而言,他以汉乐府民歌《江南》、王维的《辛夷坞》、柳宗元的《江雪》等中国诗为例,认为尽管诗由于用了语言,物象也只能依次呈现,"但它们并不如戏剧动作那样用一个故事的线串联起来;它们反而先是'空间性的单元'并置在我们目前,而我们对它们全面的美感印象,还要等到它们全部'同时'投射在我们觉识的幕上始可完成。物象不但以共存并置的关系出现;这些空间性的物象,由于观者的移动而被时间化。更重要的是:以上的美感瞬间没有一个可以称得上莱辛所说的'动作'(事件)。莱辛的心目中只有一种诗,那便是史诗或叙事诗;他完全忽视了 Lyric(抒情诗)的整个创作的现实"④。此外,叶维廉还认为诗的主要任务是写出感情和思想的"生成状态"而不是完成状态,"为了要达致感情和思想的'生成状态',诗便要消弭文字的述义性,转而依赖一种音乐与绘画的结构或程序。自庞德、艾略特、威廉斯、史蒂芬斯到黑山诗人(Black Mountain Poets),都曾设法打破文字的局限而攀向斐德(佩特)'音乐的状态'(如应用了母题重叠、题旨逆转、变易、寂音交替等)和'绘画的状态'(如放弃纵时式串联性展露而代之以并时式罗列性构筑),都是为了要达到厄尔都所说的'中心的表现',介乎'手势与思想之间',介乎语言与音、色之

① 叶维廉. "出位之思":媒体及超媒体的美学[M]//叶维廉. 中国诗学(增订版). 北京:人民文学出版社,2006:200.
② 叶维廉. "出位之思":媒体及超媒体的美学[M]//叶维廉. 中国诗学(增订版). 北京:人民文学出版社,2006:206.
③ 叶维廉. "出位之思":媒体及超媒体的美学[M]//叶维廉. 中国诗学(增订版). 北京:人民文学出版社,2006:214.
④ 叶维廉. "出位之思":媒体及超媒体的美学[M]//叶维廉. 中国诗学(增订版). 北京:人民文学出版社,2006:204.

间的一种中性的表现"①。就"画"而言,叶维廉也认为莱辛"单一瞬间(顷刻)的呈现"理论不存在普适性,比如将之运用于中国画就有点格格不入:"几乎所有的中国山水画的构图,都不是'一瞬'的描摹,都不是'单一的透视'(即选择一个固定的方向看出去)。在中国的山水画里,我们不但从前山看,也从后山看,不但从侧看,也仰视,也俯视,是从许多不同的'瞬间'、从许多不同的角度同时看。……在结构上避开单一的视轴,而设法同时提供多重视轴来构成一个整体的环境,观者可以移入遨游。换言之,观者并未被画家任意选择的角度所左右;观者仿佛可以跟着画中提供的多重透视回环游视。"② 不仅中国画如此,"在西方古典画里,莱辛的结论也是有问题的。西方画中虽然大致上是依循科学式的单一透视,但在中世纪的画中,不乏同时用'逆转透视'(reverse perspective)的例子;而在文艺复兴时期的画中,要利用不同时间的情节压缩在同一画面上来制造'幻觉的空间'(illusionary space),也大有人在。虽然这些画在结构上和中国画的多重透视或回旋透视还是大不相同,但它们对空间的处理也可以说明莱辛的'单一瞬间的呈现'的理论之粗略"③。总之,无论是就"诗"而言还是就"画"而言,叶维廉都认为存在着所谓的"出位之思"现象,而这种现象的存在给文学艺术作品带来了一种别样的美感。

事实上,本文所说的"跨媒介叙事"本质上就是一种"出位之思"现象。在《空间叙事本质上是一种跨媒介叙事》一文中,我曾经把"出位之思"视为跨媒介叙事的美学基础,并这样写道:"所谓'出位之思'之'出位',即表示某些文艺作品及其构成媒介超越其自身特有的天性或局限,去追求他种文艺作品在形式方面的特性。而跨媒介叙事之'跨',其实也就是这个意思,即跨越、超出自身作品及其构成媒介的本性或强项,去创造出本非自身所长而是他种文艺作品或他种媒介特质的叙事形式。"④

从上面的论述不难看出,就模仿与媒介的关系而言,既存在"本位"现象,也存在"出位"现象,前者强调的是模仿时遵循媒介自身的特性,后者强

① 叶维廉. "出位之思":媒体及超媒体的美学 [M] //叶维廉. 中国诗学(增订版). 北京:人民文学出版社,2006:215-216.
② 叶维廉. "出位之思":媒体及超媒体的美学 [M] //叶维廉. 中国诗学(增订版). 北京:人民文学出版社,2006:204-205.
③ 叶维廉. "出位之思":媒体及超媒体的美学 [M] //叶维廉. 中国诗学(增订版). 北京:人民文学出版社,2006:205.
④ 龙迪勇. 空间叙事本质上是一种跨媒介叙事 [J]. 河北学刊,2016(6):86-92.

调的是模仿时在遵循自身特性的同时也跨出自身而追求另一种媒介的美学效果。在我看来,前者是各种文艺类型存在的基础,也是作家、画家们在进行模仿活动时必须把握的准绳;后者则为创作活动提供了一种创造性的途径,有利于文学艺术打破常规而取得别样的美学效果。

二、模仿律

正如本文开头所说,我们试图回答的问题是:为什么图像叙事一般不直接模仿生活中的事件,而模仿语词叙事中的故事?从第一部分的论述不难知道,图像叙事模仿语词叙事的情况正是一种典型的"出位之思"现象:以"图像"作为媒介的叙事作品跨出本位去模仿"语词"叙写的"故事"。必须指出的是:中西方艺术史上这种叙事性图像模仿叙事文本的倾向持续了好多个世纪。就西方而言,从古希腊罗马开始,中经中世纪,到文艺复兴时期这种叙事性图像模仿叙事文本的倾向达到了顶峰,"19 世纪依然有这种风尚"①。在《图像叙事与文字叙事——故事画中的图像与文本》一文中,我曾经指出:"19 世纪末 20 世纪初之前的西方艺术叙事史简直就是图像模仿文本的历史。这是一种彻底的文本中心主义,是由古希腊肇其端的理性主义或'逻各斯中心主义'思维方式造成的结果。"② 可是,除文本中心主义或理性主义这一思想渊源之外,我们还必须给出图像叙事热衷于模仿语词叙事的内在原因,而这一内在原因还得从模仿与媒介的角度去寻找。

为了发现图像叙事模仿语词叙事的内在原因,我们首先需要知道的就是模仿的基本规律。在这方面,法国社会学家加布里埃尔·塔尔德的"模仿律"会给我们提供许多有关模仿的洞见。

塔尔德是法国社会学的创始人之一,在社会学、社会心理学、刑事犯罪学、统计学等方面均取得了较大的成就,尤其以社会学著作《模仿律》著称于世。塔尔德认为,人是一种模仿性的生物,而模仿正是促使人类进行文化创造和社会融合的根本性冲动之一。所谓模仿,按照塔尔德的说法就是:"一个头脑对隔着一段距离的另一个头脑的作用,一个大脑上的表象在另一个感光灵敏的大脑皮层上产生的类似照相的复写。……我所谓的模仿就是这种类似于心际

① 钱钟书. 读《拉奥孔》[M] //钱钟书. 七缀集. 北京:生活·读书·新知三联书店,2002:48.
② 龙迪勇. 图像叙事与文字叙事——故事画中的图像与文本 [J]. 江西社会科学,2008 (3):28-43.

之间的照相术,无论这个过程是有意的还是无意的,被动的还是主动的。如果我们说,凡是两个活生生的人之间存在着某种社会关系,两者之间就存在着这个意义上的模仿(既可能是一人被另一人模仿,也可能是两人被其他人模仿,比如,一个人用相同的语言和另一个人交谈,那就是用原来就有的底片复制新的证据)。"① 在写完这些话后,塔尔德还做了这样一条注释:"如果模仿的对象是自己,就可能是在同样的一个大脑里的复写,这是因为,模仿的两个分支——记忆和习惯必须要和其他的记忆和习惯联系在一起才能够理解,我们所关心的模仿只能是这一种模仿。心理现象要用社会现象来解释,那是因为社会现象是从心理现象中产生出来的。"② 可见,塔尔德是主张"泛模仿说"的,也就是说,模仿在社会和心理现象中是无处不在、无时不在的。

在塔尔德的《模仿律》中,"发明"(发现)是与"模仿"对应的一个概念,前者代表社会中变革、创新和进步的一面,后者则代表社会中持续、融合和稳定的一面。关于"发明",塔尔德指出:"我把这个词用来描绘个人的一切首创(initiative)。我不考虑个人是否意识到自己的首创性——这是因为个人常常是在无意之间搞革新,可实际上最富有首创性的总是这样那样的发明家。"③ 当首创性的"发明"发生之后,必然会引来无数人的模仿,于是一个模仿性的"社区"便得以形成。在一个正常的社会中,当然会有许多个"发明"存在,这些"发明"处于一种竞争的状态之中。正如塔尔德所说:"两个发明满足同一个欲望时,就互相冲突……每一个发明的生产者和消费者都希望或相信,这一个发明更加适合他心中的目的,另一个发明则略逊一筹。不过,即使两个发明满足不同的欲望,它们也可能矛盾,原因有二:一是因为两个欲望是另一个高一级欲望的不同表现,两者都认为自己更加适合表达那个高一级的欲望;二是因为一个欲望的满足意味着另一个欲望的不满足,而且两个发明都希望对方的欲望得不到满足,这就是它们竞争的结局。"④

塔尔德认为:"一个民族的发明和发现越多,它的创造力就越旺盛,新发现越是多,它越是热心去探索新的发现。"⑤ 然而,尽管"发明"很重要,但与之相比,模仿对于社会、历史却更为重要:对社会而言,"模仿是一切社会相似性的原因"⑥,是社会的灵魂;对历史来说,"历史是最成功的事物的集合,

①②③ 加布里埃尔·塔尔德. 模仿律 [M]. 何道宽,译. 北京:中国人民大学出版社,2008:7.
④ 加布里埃尔·塔尔德. 模仿律 [M]. 何道宽,译. 北京:中国人民大学出版社,2008:115.
⑤ 加布里埃尔·塔尔德. 模仿律 [M]. 何道宽,译. 北京:中国人民大学出版社,2008:108.
⑥ 加布里埃尔·塔尔德. 模仿律 [M]. 何道宽,译. 北京:中国人民大学出版社,2008:28.

换言之，历史就是被模仿得最多的首创性的集合"，"总体上来说，唯一对历史有意义的东西是模仿的历程（the career of imitations）。历史的真正定义就在其中"①。而且，"在文明开化的人中，驾轻就熟的模仿能力的增长速度，超过了发明的数量和复杂性的增长速度"②。"模仿的生命力更强；其影响力不仅跨越很长的距离，而且跨越长时间的中断。模仿在发明者和模仿者之间架设起了孕育的关系，哪怕二者相隔数千年之遥……"③正因为如此，所以塔尔德指出："文明的进步似乎是在促进模仿发明的才能，而不是在繁殖发明的天才。真正名副其实的发明日益困难，所以在不久的将来，这样的发明必然会越来越稀罕。而且，有朝一日它必然会消减殆尽，因为任何一个种族的头脑都不可能无穷无尽地发展。随之而来的结论必然是，或迟或早，每一个文明，无论它是亚洲的还是欧洲的文明，注定要撞到它固有的藩篱上，然后就开始它那无穷无尽的循环往复。"④也就是说，"发明"只是少数人的专利，而且"发明"总有耗尽的时候，而模仿却是人与生俱来的天性，它既是维持社会存在的强韧纽带，又是形成社会历史的关键性因素。

模仿当然是有一定规律可循的，这也就是塔尔德所谓的"模仿律"，而"模仿律"又可分为"逻辑模仿律"和"超逻辑模仿律"。相比较而言，塔尔德认为"超逻辑模仿律"更为重要，之所以如此，是因为"超逻辑模仿"是一种根植于内心深处的无意识行为：首先，许多自觉的、有意识的模仿行为慢慢地会变成无意识的模仿行为；其次，许多模仿行为始终都是无意识的。正如塔尔德所说："随着一个民族开化程度的增长，它模仿的方式是不是越来越自觉、有意和自愿呢？我想事实正好是相反的。个体无意识的习惯在发轫之初是有意识的、自主的行为；同理，一个民族符合传统或风俗的一切所作所为在最初滥觞之时，也是一个最难的问题，需要反复拷问是否需要引进。……许多模仿行为自始至终都是无意识的、无意为之的。口音和举止的模仿就是无意识的，与我们的生活环境相关的理性和情感的模仿行为，常常是无意识的、无意为之的。……非随意、无意识的模仿绝不会成为随意和有意的模仿；相反，随意和有意的模仿却可能带上相反的特征。"⑤所谓的"逻辑模仿律"，就是决定极少

① 加布里埃尔·塔尔德. 模仿律 [M]. 何道宽，译. 北京：中国人民大学出版社，2008：100.
② 加布里埃尔·塔尔德. 模仿律 [M]. 何道宽，译. 北京：中国人民大学出版社，2008：136 - 137.
③ 加布里埃尔·塔尔德. 模仿律 [M]. 何道宽，译. 北京：中国人民大学出版社，2008：26.
④ 加布里埃尔·塔尔德. 模仿律 [M]. 何道宽，译. 北京：中国人民大学出版社，2008：99.
⑤ 加布里埃尔·塔尔德. 模仿律 [M]. 何道宽，译. 北京：中国人民大学出版社，2008：138 - 139.

数"发明"(革新)被传播(模仿)而大多数"发明"(革新)被忘记的社会逻辑规律,正如塔尔德所说:"我们的问题是要弄清楚,在同时构想的 100 种语词、神话思想、工业流程等革新之中,为什么一成的革新能够得到传播,九成的却被忘记。"① 形成这一问题的原因既包括"物质原因",也包括"社会原因",塔尔德认为后者更为重要,《模仿律》一书所考察的也主要是"社会原因":"影响革新和模仿的社会原因分两种:逻辑的原因和非逻辑的原因(non-logical)。这样的区分极其重要。一个人喜欢某一个革新而不喜欢其他的革新,那是因为他认为,这一革新比其他的革新更加有用,就是说,这个革新更加符合业已在他的脑子里占有一席之地的目的或原理(当然是通过模仿而学到的)——在这个时候逻辑原因就在起作用。在这些情况下,新旧发明或发现本身就成为唯一的问题;它们和周围的发明发现所带有的毁誉是没有关系的,和其他发明发现滥觞的时间地点也是没有关系的。"② 也就是说,逻辑性模仿的对象主要是那些对模仿者"更加有用"的发明或革新③,这显然是一种有意识的模仿行为;与之相反,超逻辑性的模仿则更多地带有无意识色彩,因而也是一种更具深层心理,也更为基本的模仿行为。塔尔德认为:"逻辑不起作用的模仿分为两大类:轻信(credulity)和顺从(docility),也就是信念(belief)的模仿和欲望(desire)的模仿。表面上看,把被动追随另一人的思想叫作模仿,似乎有一点奇怪。然而……一个脑袋对另一个脑袋的反映,无论它是主动还是

① 加布里埃尔·塔尔德. 模仿律 [M]. 何道宽,译. 北京:中国人民大学出版社,2008:101.
② 加布里埃尔·塔尔德. 模仿律 [M]. 何道宽,译. 北京:中国人民大学出版社,2008:102.
③ 窃以为,从塔尔德本人的学术思想被后人模仿的角度而言,就体现出了一种"逻辑模仿律"。在法国,塔尔德与孔德、迪尔凯姆同为社会学的创始人和先驱者,当年纪稍长的孔德去世后,塔尔德与迪尔凯姆势不两立,其中迪尔凯姆占尽上风,塔尔德的学术思想却没有很好地得到继承和发展。仔细分析起来,应该和两个学术流派在"逻辑决斗"中迪尔凯姆一边占了上风有关,在这种情况下,模仿迪尔凯姆显然对模仿者来说"更加有用"。而塔尔德的学术思想之所以模仿者少,可能跟以下原因有关:(1)孔德的思想偏重实证主义哲学,塔尔德则偏重抽象的哲学思辨。迪尔凯姆得到孔德的真传,把实证主义思潮推向顶端,塔尔德则偏离孔德的传统,因此得不到孔德的荫庇。(2)在两套对立的学术体制中,迪尔凯姆处于强势的一方,塔尔德则处于弱势的一方。迪尔凯姆的立场是教会、政府、军队和国立大学的立场,塔尔德则是自发性思潮的代表,他抱定反体制的姿态,反映的是破落贵族、都市无产者和乡村农夫的立场。(3)迪尔凯姆在国立巴黎大学任教,垄断最重要的学术资源,塔尔德则在私立大学任教,而这些私立大学后来纷纷衰败,所以他难以拥有体制内的学术声誉。(4)巴黎大学授博士学位,所以迪尔凯姆有世代嫡传的弟子担任吹鼓手,塔尔德执教的法兰西公学是私立大学,不授博士学位,所以在法国的学术精英中,他没有多少嫡传弟子,因而也没有多少人继承、弘扬和鼓吹其学术成就(关于这些原因,可参阅《模仿律》一书的中译者何道宽先生撰写的"中译者前言")。正是由于上述原因,所以尽管塔尔德的学术原创性丝毫不比迪尔凯姆逊色,但其名声和影响却没有后者那么大。

被动,其实并没有什么关系,我用模仿这个词的引申义应该是合情合理的。……我把顺从纳入模仿是有道理的,也是必要的,这一点很容易证明。只有这样,我们才能够看清模仿现象的全部意义。一个人模仿另一个人时,一个阶级模仿另一个阶级的衣着、家具和娱乐时,它已经借用了后者的欲望和情感,因为衣着、家具和娱乐是欲望和情感的外在表现。"① "轻信"和"顺从"这种看似不经意的行为,当然具有无意识的色彩,因而这种模仿更多的带有一种不受逻辑制约的"超逻辑"特征。

正是在"超逻辑"的层面,塔尔德提出了两条重要的"模仿律":① 从内心到外表的模仿;② 从高位到低位的模仿。接下来,我们就结合这两条模仿的规律,来具体分析图像叙事对语词叙事模仿的内在原因。

三、作为"范本"的语词叙事

塔尔德把被模仿者叫作"范本",把模仿者叫作"副本"。"范本"和"副本"是相比较而存在的,当两个或多个"范本"相遇的时候,占据优势、处于高位的"范本"往往会成为真正的"范本",处于弱势或低位的"范本"则降为"副本";当两个或多个"副本"相遇的时候,同样会出现这种情况。可作为"范本"或"副本"的,既可以是人、事、物,也可以是一种精神气质、一种生活方式、一种人生态度,当然也可以是一种模仿媒介、一种文艺体裁、一种叙述方式,等等。对于"超逻辑模仿律"的两条原理,塔尔德是这样表述的:"假定在逻辑价值或目的论价值相同的情况下:① 主观范本被模仿的机会走在前,客观范本被模仿的机会走在后;② 被认为占优势的人物、阶级或地域的范本将获得胜利,处于劣势的人物、阶级或地域的范本会败下阵来。"② 所谓"主观范本",指的是那些更靠近内心、更具有"主观性"的精神、思想、情感上的东西,这类东西具有更多成为范本的潜质,在模仿活动中具有成为范本的优先性;所谓"客观范本",则是指那些带有某种"客观性"的物质、表象、符号上的东西,它们也能成为范本,但如果与"主观范本"相比较,它们一般都是作为"副本"而存在。当然,在两个或多个"客观范本"中,要成为真正的范本,则要看谁在竞争中能取得优势,从而成为占优势的范本。所谓占优势

① 加布里埃尔·塔尔德. 模仿律 [M]. 何道宽,译. 北京:中国人民大学出版社,2008:142.
② 加布里埃尔·塔尔德. 模仿律 [M]. 何道宽,译. 北京:中国人民大学出版社,2008:139-140.

的范本，也就是占据着高位的范本；所谓处于劣势的范本，也就是在"逻辑决斗"中败下阵来了的、处于低位的"范本"，事实上它们更多的是作为"副本"而存在。

某一种东西之所以被称为"范本"，是因为它们在某一方面具有优势而容易成为被模仿的对象。在叙事方面，语词比图像更具有优势，因而语词更容易成为范本而被图像所模仿。下面，我们就分别介绍塔尔德所概括的两条"模仿律"，并以之作为理论工具来分析图像叙事模仿语词叙事的内在规律。

（一）从内心到外表的模仿

在模仿中，总是先有精神、思想、情感上的模仿，然后才有物质、表象、符号上的模仿，或者说，首先模仿的往往是"范本"的内心情感和精神实质，然后才会模仿其外在表象和表现形式。正如塔尔德在《模仿律》一书中所写到的："在起初阶段，模仿基本上是从内心开始的，而且它必然与信念或欲望的传播有关系；模仿的外在形式仅仅是信念或欲望的表达形式和次要的目标而已……与此相反，到了第二阶段，虽然内在源头逐渐干涸而且必然会失去力量，然而外在形式还是会继续传播下去——难道不是这样吗？于是，我们就可以这样来解释模仿的现象：模仿的走向是从里到外，是从模仿的对象走向模仿的抽象符号。到了某一时刻，被复制的东西不再是范本内在的一面，不是言行中潜隐的信念或欲望，而是范本外在的一面。"[①] "如果给予更具精确的表述，这个从里到外的模仿过程就含有两层意思：① 思想的模仿走在思想的表达之前；② 模仿的目的走在模仿的表达之前。目的和思想是内在的东西，手段和表达是外在的东西。"[②] 除了这种高度概括性的表述，塔尔德对这一模仿律还有更为具体和形象的描述：

> 模仿在人身上的表现是从内心走向外表的。乍一看，一个民族或阶级模仿另一个民族或阶级时，首先是模仿其奢侈品和艺术，然后才迷恋上其爱好和文学、目的和思想，也就是其精神。然而，事实刚好相反，16世纪，西班牙的时装之所以进入法国，那是因为在此之前西班牙文学的杰出成就已经压在我们头上。到了17世纪，法国的优势地位得以确立。法国文学君临欧洲，随后法国艺术和时装就走遍天

① 加布里埃尔·塔尔德. 模仿律[M]. 何道宽, 译. 北京：中国人民大学出版社，2008：151-152.
② 加布里埃尔·塔尔德. 模仿律[M]. 何道宽, 译. 北京：中国人民大学出版社，2008：149.

下。15世纪,意大利虽然被征服并遭到踩躏,可是它却用艺术和时装侵略我们,不过打头阵的还是他们令人惊叹的诗歌。究其原因,那是由于它的诗歌挖掘并转化了罗马帝国的文明,那是因为罗马文明是更加高雅、更有威望的文明,所以意大利征服了征服者。此外,法国人的住宅、服装和家具被意大利化之前,他们的习惯早就屈从于跨越阿尔卑斯山的罗马教廷,他们的内心早就被意大利化了。①

在这段文字中,文学和思想等精神产品的重要性远远高于艺术和奢侈品,显然,塔尔德认为文学(文本)的地位远远高于艺术(图像),因此图像对文本的模仿是顺理成章、不可避免的。之所以如此,是因为塔尔德认为语词构成的文学是一种更靠近"内心"的东西,图像构成的艺术则徒具外表而远离"内心"。

在塔尔德看来,靠外在模仿的方法是不可能形成社会纽带的。他以尚没有发明语言的"史前史的黎明期"为例,对此进行了说明:"在那个时候,脑袋里私密的内容,它的欲望和思想是如何从一个脑袋传入另一个脑袋的?实际上,我们可以从动物社会的行为来推断。动物没有符号,但是它们似乎互相理解,好像用暗示在心理上实现了'通电'一样。应当承认,在那个黎明期,大脑之间的远距离作用也许是令人惊叹的……催眠术的暗示能够给我们一个朦朦胧胧的概念,这种病态的现象有点像正常的现象。"② 是啊,没有符号的动物尚且可以实现大脑之间的远距离作用,处于"史前史的黎明期"的人类当然是更容易实现一个心灵对另一个心灵、一个大脑对另一个大脑的模仿的。

后来,随着语言的诞生,模仿当然是变得更容易了,但正如塔尔德所说:"语言的发明大大促进了思想和欲望从一个头脑进入另一个头脑,而不是启动了这样的嫁接。因此,模仿的走向是从里到外的。如果没有这样的进步事先存在,语言诞生是难以想象的。言语的发明者首先在自己的脑子里是如何把一个给定的思想和一个给定的语音联系起来(用体态使之完善)的呢?这一点不难理解。然而,仅仅靠对方听见他发出的语音,他又怎么能够向另一个人暗示这个语义关系呢?这个问题就难以理解了。倘若听话人仅仅像鹦鹉学舌一样地重复这个语音,不能够把它和语义挂钩,我们就难以明白,这种表面上机械的重

① 加布里埃尔·塔尔德. 模仿律[M]. 何道宽,译. 北京:中国人民大学出版社,2008:143-144.
② 加布里埃尔·塔尔德. 模仿律[M]. 何道宽,译. 北京:中国人民大学出版社,2008:147.

复怎么能够使他理解陌生人的意思，如何能够使他从语音过渡到语词。必须承认，语义是通过声音传播的，语义反映了语音。催眠术用暗示创造的奇迹近来已非常普及；凡是接触过催眠术的人肯定是不难承认这个假设的。""况且，观察两三岁幼儿咿呀学语的情况就可以加重这个假设的分量。他们学会表达想说的东西之前，早就能够听懂父母对他们说的话。如果不是从里到外地模仿成人，他们怎么能够先听懂话然后才说出话来呢？承认这一点之后，语言在幼儿身上的扎根虽然神奇，理解起来也就没有什么困难了。历史发轫期的语言不是后来那个样子的语言，不是用作知识和观点交换的语言。我经常提及任何学习过程都有一个先单边后双向的规律，根据这个规律，在其发轫期，语言一定是父亲给幼儿的单边传授或指令，是对不做应答的神灵的祈祷，它一定具有一种祭司的、君主的功能，具有明显的权威，伴有暗示的幻觉，它是一种神圣的仪式，是令人敬畏的垄断。"① 也就是说，原初的语言具有一种内在的模仿性，从语义到语音再过渡到语词的过程，本身就是一种单边的传授或指令，是一种几乎没有中断的连续的模仿过程。

　　细分起来，语言其实包括言语和文字两种表达媒介，而无论是言语还是文字，它们都拥有比图像更强的表达内心想法和精神活动的能力，因此也更容易成为模仿中的范本。就言语而言，塔尔德说得好："一个占优势的脑袋对一个被支配的脑袋具有远距离的作用，一旦受到言语交流习惯的促进和调控，这种作用就得到了难以抗拒的力量。……多亏了言语，模仿才能够在人类世界里突显出它的主导作用。首先，它以最活生生的样式依附在人类最固有的特征之上，并且以难以想象的精确度复制人们潜隐的思想和目的；然后，它才以不那么准确的方式来捕捉住手势、态度和动作的范本。动物界的情况则刚好相反。动物的模仿相当不精确，仅仅表现为鸣叫、肌肉动作的复制，而神经传导的现象、思想和欲望的传播总是模模糊糊的。动物世界停滞不前的原因就在这里。这是因为，即使一个机灵的念头在一只乌鸦或野牛的脑袋里闪光，根据我们的假设，它也必然随着这只动物的思维而消失。在动物界，首先和显著的模仿是肌肉的模仿；在人类身上，首先和显著的模仿是神经的模仿和大脑的模仿。这就是人类和动物界的主要差别，我们可以用这个反差来解释人类社会的优越性。"② 至于文字作为范本的潜质，则更为明显了：因为文字的掌握不是一件容

① 加布里埃尔·塔尔德. 模仿律 [M]. 何道宽，译. 北京：中国人民大学出版社，2008：147.
② 加布里埃尔·塔尔德. 模仿律 [M]. 何道宽，译. 北京：中国人民大学出版社，2008：148.

易的事,它必须经过一番艰苦的学习过程;而且,在相当长的一个历史时期里,文字都掌握在上层阶级的手中。正如塔尔德所说:"使用文字的权利是由上层阶级垄断的;在不识字的人的心里,文字曾经享有崇高的威望,其原因就在这里。《圣经》里就有这样的记载。"① 无疑,在文字产生之前,其威望是由言语所拥有的,但言语受制于特定的时空,所以文字诞生之后言语的部分优势就被文字所取代了,按照塔尔德的说法就是:"倘若言语失去了文字那样的威望,显然那是因为它比文字要古老得多。然而,言语曾经享有崇高的威望,其证据有:古老司法程序被赋予圣典的功能,《祈祷书》被赋予神奇的力量,雅利安人的《吠陀经》、拜占庭人的圣语、基督徒的逻各斯被神化的地位等。"②

当然,尽管语词在再现思想情感和精神生活时具有图像等其他模仿媒介所难以比拟的广度和深度,但语词的表现也自有其弱点,比如,"语言文字从表现感觉直到表现最高级的观念,却都最多止于某种近似的程度。它不能把事物具体化到表现出事物的物质性质。它能说'颜色',但不能让我们看到颜色。因此人们才用舞台动作来补充对话,用插图来补充小说。同时我们也懂得这种补充并非必不可少的。作家在描写任何物体时,都能在精确性方面达到他的艺术目的所必需的程度"③。这说明,尽管语词的表现也有其弱点,但这种弱点并不会影响到作家们的艺术创作目的。对此,德国艺术理论家鲁道夫·爱因汉姆概括道:"如果我们把文学称为一切手段中最完备的一种,那么我们就必须记住它的广泛性同时也构成了它的弱点,而其他的手段也有它们特有的力量。但是,就内容来说,语言文学却能兼有其他一切手段的全部领域:它能把世界上的事物描写成静止的或不断变化的;它能无比轻易地从一个地方飞跃到另一个地方,从一个时刻飞跃到另一个时刻;它不仅表现我们的外部感觉世界,而且也表现灵魂、想象、情绪和意志的整个领域。语言文字不仅能抓住外部的和内在的事实本身,它还能表达人的头脑在这些事实之间所建立的逻辑的和本能的联系。它几乎能用任何程度的抽象性来表现物体:从个别的具体现象到经过提炼的概念。它能自由地来往于感觉和观念之间,从而既满足最世俗的要求,也满足最脱俗的要求。它特别擅长为现象和思想提供一个诱人的会面场所——这是诗人进行活动的场所。"④ 也就是说,无论语言文字具有什么样的弱点,其弱点都不会妨碍它成为"一切手段中最完备的一种",它作为一种表达手段"能

①② 加布里埃尔·塔尔德. 模仿律[M]. 何道宽,译. 北京:中国人民大学出版社,2008:148.
③④ 鲁道夫·爱因汉姆. 电影作为艺术[M]. 杨跃,译. 北京:中国电影出版社,1981:177.

兼有其他一切手段的全部领域"。

总之，就像德国语言学家洪堡特所说的那样："我们绝不应该把语言看作与精神特性相隔绝的外在之物。虽然初看起来并非如此，事实却是，语言是不可教授的；语言只能够在心灵中唤醒，人只能递给语言一根它沿之独立自主地发展的线索。"① 正因为如此，无论是言语还是文字，它们在作为模仿媒介时都具有强大的表达内心想法和精神活动的能力，而这种能力是图像无法比拟的，所以在叙事活动中，包括言语和文字在内的语词叙事往往会成为模仿的范本，而图像叙事在一般的情况下则只能成为副本。正是考虑到了模仿的这一特点，所以塔尔德指出：

> 艺术并不像斯宾塞主张的那样演化。他认为，艺术演化从比较客观的东西走向比较主观的东西，从建筑走向雕塑，从绘画走向音乐和诗歌。相反，艺术总是发轫于一部伟大的著作、史诗或相当完美的诗歌创作。荷马史诗中的《伊利亚特》、《圣经》、但丁的《神曲》等都是高山流水一样的源头，一切艺术注定要从这些源泉流淌而出。②

的确，在一切民族的文学艺术源头中，都存在一些足以让后人望尘莫及的完美的叙事作品，它们作为永恒的范本而为后来的各类叙事作品所模仿。历史事实证明，这类叙事作品都是语词性的，而不是图像性的。

其实，在讯息的传播与交流或内心思想情感的表述活动中，从模仿者的角度来说是模仿，而从被模仿者的角度来说则是分享。与模仿一样，分享也是最基本的人类动机之一。美国演化语言学家迈克尔·托马塞洛说得好："人类有基本的与人分享讯息的动机……这种与人分享，可以扩展自己和他人的共同基础，让自己变得跟团体中的其他人一样，也希望他人喜欢自己，以便能与他们更亲密地沟通，所以这是某种形式的社会认同及联系。……这种分享/认同动机，最后也导致许多社会行为的常态化，因为有个内在的社会压力，督促自己照着别人的方法去做事。语言总呈现出强烈的常态结构，不管是在我们以特定的语言惯例指涉事物的方法上，或是在句子形式合不合乎语法上。"③ 无疑，"督促自己照着别人的方法去做事"的情况就是与分享相对应的模仿，而因为

① 威廉·冯·洪堡特. 论人类语言结构的差异及其对人类精神发展的影响[M]. 姚小平，译. 北京：商务印书馆，1999：49.
② 加布里埃尔·塔尔德. 模仿律[M]. 何道宽，译. 北京：中国人民大学出版社，2008：148-149.
③ 迈克尔·托马塞洛. 人类沟通的起源[M]. 蔡雅菁，译. 北京：商务印书馆，2012：198.

这种模仿性的行为，才导致"社会行为的常态化"。而且，"社会行为的常态化"与"语言的常态结构"之间又存在着一种紧密的对应关系。也就是说，人类内心深处分享讯息的动机导致了相应的模仿行为，模仿则导致了社会行为的常态化，而社会行为的常态化又被语言的常态结构所表征，于是，人类动机、社会行为与语言结构之间存在着一种牢固的共构性的关系。我们认为，这种共构性关系为作为范本的语词叙事奠定了坚实的基础，因为这种关系的主要表现途径就是叙事活动，正如迈克尔·托马塞洛所说："世界上所有文化背景的人，与团体中其他人分享讯息、态度的主要场合，就是叙事。基本上所有文化都有叙事，帮助定义这个团体是个历经时间考验却仍连贯的实体，如创世神话、民俗传说、寓言等，这些东西代代相传，是文化主轴的一部分。"① 在这里，必须指出的是：在叙事活动中，能够成为"文化主轴"的往往是语词叙事，而不是图像叙事；之所以如此，就是因为与图像叙事相比，语词叙事更适合表现个人内心中的思想和情感以及民族文化中更具精神性的内容。

（二）从高位到低位的模仿

在论述从高位到低位的模仿律时，塔尔德这样写道："人类的模仿从远古开始就带有深刻的主观性，这个主观性能够使不同的灵魂脱离各自的中心并将之捆绑在一起。……主观性的优势滋生出人的不平等，滋生出社会等级结构。这是必然的结果，因为范本与副本的关系演变出使徒与教徒、主子和仆从的关系。因此，既然模仿的过程是从范本的内部走向外部，这里面就有一个范本的下行过程，这就是模仿从高位到低位的走势。这就是从里到外的模仿律隐含着的第二条规律，是值得我们单独审视的规律。"② 与从里到外的模仿律一样，这条模仿律也体现在政治、宗教、阶级以及文化、媒介等很多方面，比如在政治方面，塔尔德认为："一切东西都是靠模仿实现的，靠模仿优势阶级实现的，甚至连走向平等的趋势都是这样实现的。"③ 总之，从模仿的角度审视在政治上处于不同阶层的人时，我们可以发现："在距离相等的情况下，模仿总是从高到低、从高位人到低位人，在地位低的阶层中，模仿的走向总是从里到外的。"④

塔尔德以言语中的"口音"为例，对从高位到低位的模仿律进行了具体的

① 迈克尔·托马塞洛. 人类沟通的起源[M]. 蔡雅菁, 译. 北京：商务印书馆, 2012：198.
② 加布里埃尔·塔尔德. 模仿律[M]. 何道宽, 译. 北京：中国人民大学出版社, 2008：154.
③ 加布里埃尔·塔尔德. 模仿律[M]. 何道宽, 译. 北京：中国人民大学出版社, 2008：165.
④ 加布里埃尔·塔尔德. 模仿律[M]. 何道宽, 译. 北京：中国人民大学出版社, 2008：166-167.

说明:"我们今天在客栈酒店里看见的无数打牌人,无意之间在模仿昔日宫廷的时尚。各种形式规则的礼节也是通过这样的模仿渠道传播的。上层的风雅来自宫廷,公民的礼仪来自都市。宫廷的口音逐渐传遍京城,又逐渐传遍各个阶级和各个省区。可以肯定,古代曾有过巴比伦口音、尼尼微口音、孟斐斯口音,正如今天有巴黎口音、佛罗伦萨口音、柏林口音一样。言语口音的传播是最难以察觉、难以抗拒、难以说清楚的模仿形式,所以它非常恰如其分地说明了我们正在阐述的规律:从上到下辐射的模仿的力量强大、道理深刻。我们看到,即使在口音上,我们也可以感觉到上层阶级对下层阶级、上层人对下层人的影响;因此在书写、手势、表情、衣饰和风俗上,高位人对低位人的影响就更加强大了,更不容置疑了。"①

关于文学艺术方面从高位到低位的模仿律,塔尔德则以"神权贵族政治时期"为例进行了令人信服的阐述:

> 在神权贵族政治时期,如果说陋屋模仿城堡,那么城堡就模仿教堂和神庙,先模仿建筑风格,后模仿各种艺术和奢侈之风,这些风尚先在上层兴盛,然后就向下传播到下层阶级。在中世纪,教堂的金匠和木工为世俗的工匠定下标准,所以世俗的工匠能够把哥特式的珠宝装饰和家具塞满贵族的官邸。雕塑、绘画、诗歌和音乐就是这样世俗化的。宫廷以谄媚、狭隘和单向礼节的形式,创造了相互而普遍的、和谐而礼貌的时尚;同理,一旦首领的指令、少数幸运儿的特权传播开来,就会产生法律,产生一人对众人的指令和众人对一人的服从;同理,在每一个民族的文学之首,我们都可以发现一本圣典——万书之典,后世的一切世俗书籍只不过是从圣殿里盗取的星火;一切历史著作之首,都有一部圣典;一切音乐之首,都有一种哀婉乐和抒情乐;一切雕塑之首,都有一种偶像;一切绘画之首,都有一种墓室壁画、庙堂壁画或诠释圣典的帝王画……认为是世俗的中心的先是庙堂,然后是宫殿,这是恰如其分的。宫殿长期被认为是传播文明的中心;无论在表层意义还是在深层意义上,无论在艺术和风雅上还是在箴言和信仰上,宫殿都是传播文明的中心。②

① 加布里埃尔·塔尔德. 模仿律 [M]. 何道宽, 译. 北京: 中国人民大学出版社, 2008: 156.
② 加布里埃尔·塔尔德. 模仿律 [M]. 何道宽, 译. 北京: 中国人民大学出版社, 2008: 160-161.

在这里，尽管塔尔德没有直接谈到艺术（图像）对文本（语词）的模仿，但他说到了"诠释圣典的帝王画"——这种画存在的目的就是为了诠释文学或历史中的"圣典"，也就是说，这种艺术（图像）正是以文学或历史中的"圣典"作为模仿的对象的。

事实上，按照塔尔德的从高位到低位的模仿律，在相当长的一个历史时期里，图像也确实是以文本作为模仿对象，或者说，图像叙事也正是以语词叙事作为模仿对象的。之所以如此，是因为文学性文本在历史上确实身处"高位"，它们往往会成为各类图像的模仿对象。这一点，美国学者保罗·奥斯卡·克里斯特勒在《艺术的近代体系》一文中有很好的阐述："诗歌总是最受尊重，诗人从缪斯（Muses）那里获得灵感的观念可追溯到荷马（Homer）和赫西奥德（Hesiod）。拉丁术语也表明了诗歌与宗教预言的古老联系，因此当柏拉图在《斐多篇》中认为诗歌是神性疯狂的形式之一时，他是在利用一个早期的观念。"① 为了说明诗歌（文学）确实"高于"图像的事实，克里斯特勒对从古希腊罗马开始一直到 18 世纪的西方文学艺术史上的实际情况，进行了有理有据、颇具说服力的梳理。

首先，在古希腊罗马时期，雕塑、绘画等图像艺术的地位比诗歌（文学）的地位要低得多。正如克里斯特勒所说："当我们考虑绘画、雕塑和建筑这些视觉艺术时，似乎它们在古代的社会和知识声望比人们可能根据它们的实际成就或者多半属于后来几个世纪偶然的热情评论所预期的要低得多。诚然，西摩尼得斯（Simonides）和柏拉图、亚里士多德和贺拉斯把绘画与诗歌相比较，如西塞罗、哈利卡尔那索斯的狄奥尼西奥斯（Dionysius of Halicarnassus）和其他作家把它与修辞学相比较一样。也诚然，瓦罗（Varro）和维特鲁威（Vitruvius）把建筑包括在自由艺术中，普林尼（Pliny）和盖伦（Galen）把绘画包括在自由艺术中，戴奥·克里索斯托（Dio Chrysostom）把雕塑家的艺术和诗人的艺术相比较，菲洛斯特拉托斯（Philostratus）和卡利斯特拉托斯（Callistratus）在写关于绘画和雕塑的文字时充满热情。然而塞内加明确地否认了绘画在自由艺术中的地位，大部分其他作家也不予理睬这一问题，卢奇安（Lucian）关于人人都赞美伟大的雕塑家的作品而自己却不想当雕塑家的话，似乎反映了在作家和思想家中流行的观点。通常用于画家和雕塑家的希腊词，反映

① 保罗·奥斯卡·克里斯特勒. 文艺复兴时期的思想和艺术 [M]. 邵宏，译. 北京：东方出版社，2008：171.

出他们低下的社会地位，它与古代对体力劳动的蔑视有关。当柏拉图把对他的理想国的描述比作一幅画，甚至把他的塑造世界的神称作造物主（demiurge）时，他与亚里士多德在把雕塑用作人类艺术的产物的标准范例时一样，也没有提高艺术家的重要性。……没有一位古代哲学家撰写过关于视觉艺术的单独的有系统的论著，或者在他的知识序列中给予它们突出的位置。"① 不仅在自由艺术中如此，在缪斯女神的序列中，古代的视觉艺术（图像艺术）也是没有地位的："正如在自由艺术序列中那样，在缪斯女神的序列中诗歌和音乐与一些科学学科归在一起，而视觉艺术则被略去。在古代并没有主绘画和雕塑的缪斯女神；她们必须由近代早期的寓言作家们创造。构成近代体系的五门美的艺术②在古代并没有被归到一起，而是与不同的学科为伍；诗歌通常与语法和修辞相伴，音乐与数学和天文学紧密相随，如它与舞蹈和诗歌紧密相随一样；而视觉艺术由于被大多数作家排除于缪斯女神和自由艺术的领域，必然卑微地与其他手工艺为伍。"③

在中世纪，圣维克托隐修院的于格（Hugo of St. Victor）最先阐述了相应于自由艺术的七门"技工艺术"序列，其中包括编织、装备、商贸、农业、狩猎、医学和演剧等。在这个序列中，"建筑以及雕塑和绘画的各种不同分支连同几种其他的技艺被列为 armatura（装备）的亚类，因而甚至在技工艺术中也占有十分从属的位置"④。而且，在中世纪，"诗歌与音乐包含在许多学校和大学教授的学科之中，而视觉艺术则只局限于工匠的行会，在那里，人们有时把画家与为他们调制颜料的药剂师相联系，把雕塑家与金饰工相联系，把建筑

① 保罗·奥斯卡·克里斯特勒. 文艺复兴时期的思想和艺术［M］. 邵宏，译. 北京：东方出版社，2008：172-174.
② 五门美的艺术指的是绘画、雕塑、建筑、音乐和诗歌。在克里斯特勒看来，五门美的艺术的观念一直要到近代才产生。克里斯特勒认为："尽管人们常常把'艺术'、'美的艺术'或者'Beaus Arts'只等同于视觉艺术，然而它们通常也具有更广泛的意义。在这种更广泛的意义上，'艺术'一词首先包括绘画、雕塑、建筑、音乐和诗歌这五门大艺术。这五门艺术构成了近代艺术体系不可分割的核心，所有作家和思想家似乎都同意这一点。从另一方面说，有时人们把某些其他的艺术添加到这个系统中，但是不那样有规律，而是取决于有关作者的观点和兴趣：园艺、版画和装饰艺术、舞蹈和戏剧，有时还有歌剧，最后是雄辩术和散文文学。"（保罗·奥斯卡·克里斯特勒. 文艺复兴时期的思想和艺术［M］. 邵宏，译. 北京：东方出版社，2008：167-168.）
③ 保罗·奥斯卡·克里斯特勒. 文艺复兴时期的思想和艺术［M］. 邵宏，译. 北京：东方出版社，2008：176.
④ 保罗·奥斯卡·克里斯特勒. 文艺复兴时期的思想和艺术［M］. 邵宏，译. 北京：东方出版社，2008：178.

师与石匠和木匠相联系"①。

 一直要等到文艺复兴时期,视觉艺术(图像艺术)的地位才有所提高。"在意大利从契马布埃(Cimabue)和乔托(Giotto)开始,绘画与其他视觉艺术稳步兴起,在 16 世纪达到高潮。在佛罗伦萨的钟塔(the Campanile of Florence)上可见到视觉艺术的声望不断提高的早期表现,在那里,绘画、雕塑和建筑独立成组,并与自由艺术和技工艺术并列。这一时期的特点不仅是艺术品的质量,而且是在视觉艺术、科学和文学之间确立的密切联系。"② "日益强烈地要求提高视觉艺术的社会和文化地位的呼声,在 16 世纪的意大利导致了新的发展,新的发展稍晚些时候又在其他欧洲国家出现:三门视觉艺术,绘画、雕塑和建筑,第一次与技艺截然分离。而在此前的一个时期里,它们与技艺是联系在一起的。……1563 年,理论上的这种变化在制度上得到表现。那时,在佛罗伦萨……画家、雕塑家和建筑师们断绝了他们先前与工匠行会的联系,成立了一所艺术学院(Accademia del Disegno),这是第一所这类的学院,它为意大利和其他国家后来类似的机构充当了样板。"③

 值得指出的是,文艺复兴时期视觉艺术(图像艺术)地位的提高是通过对文学的模仿以及与文学的比较而取得的。比如,佛罗伦萨艺术学院的教学模式就模仿了文学学园的模式,正如克里斯特勒所谈到的:"艺术学院仿效已存在相当长时间的文学学园模式,它们用一种正规教育取代了更古老的作坊传统,而这种教育包括诸如几何和解剖学等科学学科。"④在文艺复兴时期的人们看来,"文学优先于视觉艺术","文学之所以优先有几条理由,其一是艺术还没有一种完全为世人所知的古典理论。所以,诗歌和修辞学理论被用来作为视觉艺术的指导原理"⑤。此外,通过与诗歌(文学)的比较,绘画艺术也开始分享文学的传统声誉。"绘画要分享文学的传统声誉的雄心也说明了一种观念何以如此流行,这种观念第一次显著地出现在 16 世纪的画论中,其吸引力将持续到 18 世纪:绘画与诗歌之间的比较。其基础是贺拉斯的《诗如画》(*Ut picture poe-*

① 保罗·奥斯卡·克里斯特勒. 文艺复兴时期的思想和艺术 [M]. 邵宏,译. 北京:东方出版社,2008:178-179.
② 保罗·奥斯卡·克里斯特勒. 文艺复兴时期的思想和艺术 [M]. 邵宏,译. 北京:东方出版社,2008:183.
③④ 保罗·奥斯卡·克里斯特勒. 文艺复兴时期的思想和艺术 [M]. 邵宏,译. 北京:东方出版社,2008:184.
⑤ 比亚洛斯托基. 图像志 [M] //曹意强,麦克尔·波德罗,等. 艺术史的视野——图像研究的理论、方法与意义. 杭州:中国美术学院出版社,2007:321.

sis），以及普鲁塔克转述的西摩尼得斯（Simonides）的话，连同柏拉图、亚里士多德和贺拉斯著作中的其他一些文字。人们认真地研究了从16世纪到18世纪这一观念的历史，并正确地指出，当时对于这种比较的利用超过了人们所做的或者打算做的任何事情。实际上，这一比较的意义被人们颠倒了，因为人们是在撰写关于诗歌的文章时把诗歌与绘画相比较，而近代作家们更经常的是在撰写关于绘画的文章时把绘画与诗歌相比较。贺拉斯的《诗艺》（Ars poetica）被奉为一些画论的文学范本，这些作者以多少有些矫揉造作的方式把许多诗歌理论和概念应用于绘画，由这个事实可以看出人们多么认真地看待这一比较。和三种视觉艺术从技艺中解放出来一样，诗歌与绘画之间持续的比较，为后来五门美的艺术体系十分有力地准备了条件……"①

绘画要分享文学传统声誉的观念，不仅在意大利，在其他国家同样盛行。"在17世纪，欧洲的文化领导地位由意大利移到了法国，意大利文艺复兴时期的许多颇具特色的观念和倾向被法国古典主义和启蒙运动所延续和转化，然后成为后来欧洲思想和文化的一部分。"② 在诗画比较方面，法国也延续了意大利的传统。"迪弗雷努瓦有意模仿贺拉斯《诗艺》（Ars poetica）的形式写的拉丁诗《论画艺》（De arte graphica）被译成德文和英文，一时注家蜂起。诗的开首便引用了贺拉斯的'诗歌就像绘画'（Ut Picture Poesis），然后又颠倒过来'绘画就像诗歌'。将画与诗做平行比较，以及诗与画之争，对于这些论者来讲，如同在他们意大利文艺复兴时期的前辈那里一样都是很重要的，因为他们急于为绘画争得与诗歌和文学相等的地位。这种观念（人们对此做过全面的研究）一直延续到18世纪初期。尤其有意义的是，绘画因为其与诗歌的相似性而获得的荣耀，有时就像意大利文艺复兴时期那样，被雕塑、建筑甚至版画所分享，都被视作相关的艺术。至于Beaux Arts（美的艺术）这一术语，作为Arti del Disegno（设计的艺术）的对应词最初专指视觉艺术，可有些作家也喜欢用它来指称音乐或诗歌。绘画与音乐的比较也有人做过，像居住在意大利的普桑，就曾尝试将希腊音乐中的施调法（Greek Musical Modes）理论移植到诗

① 保罗·奥斯卡·克里斯特勒. 文艺复兴时期的思想和艺术 [M]. 邵宏，译. 北京：东方出版社，2008：184-185.
② 保罗·奥斯卡·克里斯特勒. 文艺复兴时期的思想和艺术 [M]. 邵宏，译. 北京：东方出版社，2008：190.

歌，尤其是绘画中去。"①

文本因处于"高位"而容易成为图像模仿的"范本"的情况，一直到19世纪都还是一个不容忽视的事实。比如说，当摄影在19世纪作为一种新的图像形式产生的时候，就一直试图通过与文学（文本）的比较而提升自己的地位。这样一来，"摄影与文学的关系因此组成了摄影复杂的发展史上一个至关重要的部分，并且成了一个不断增长的探究领域"②，"这其中反复出现的一个假设是：文学是二者之间更古老且更成熟的一种文化形式，而摄影，姑且不算是麻烦制造者的话，也是（仍然是!）新生事物，是一个外来物。……诚然，在话语与影像或书面与视觉文化之间关系的西方传统叙述中，或许能观察到同样的关系模式，并且这类叙述在西方哲学中已经根深蒂固"③。当然，正如法国学者弗朗索瓦·布鲁纳所指出的："并非摄影的所有用途和用户均信奉文学为其伴侣。"④ 但一个不容忽视的事实是："'摄影'一词的创造本身就反映了印刷传统（约翰·赫舍尔将该词与平版印刷术和铜版雕刻术联系起来），而不是诸如'阳光绘画'或'光绘'这些流行的注释，然而塔尔博特早期关于'光照相术'（skiagraphy，即'利用影纹制作出的图画或文字'）的理解将他的发明与文字联系起来。很多摄影先驱的首次实验都围绕书面或印刷文献的复制展开，这其中包括尼埃普斯的平版印刷案例、海格力斯·弗洛伦斯（Hercules Florence）的证书，以及塔尔博特早期光学成像的手稿。如果影像在19世纪确实不曾依赖印刷和书面文字而呈现，对于历史学家而言，对摄影早期的研究仍然主要基于对书面资料的探究。这其中往往掺杂一些它们自身的历史，而不是依靠'影像'本身。任何关于摄影、科学或法律话语，以及系谱语言方面的叙述往往忽略了摄影的存在，这是不充分的，有时在视觉上会给人以平庸之感。这些系谱叙事承认摄影发明的变革性及其在看似普遍的'人类梦想'中的根源，它们通常借助文学资料与手法来充实这种新的媒介。最终，伴随早期摄影图像的书面话语的数量证明了摄影在最初的几年甚至是几十年里所处的附属地位。"⑤
总之，"摄影就像19世纪的其他发明一样，先作为一个事件而为人们所知，并

① 保罗·奥斯卡·克里斯特勒. 文艺复兴时期的思想和艺术 [M]. 邵宏，译. 北京：东方出版社，2008：193.
② 弗朗索瓦·布鲁纳. 摄影与文学 [M]. 丁树亭，译. 北京：中国摄影出版社，2016：7.
③ 弗朗索瓦·布鲁纳. 摄影与文学 [M]. 丁树亭，译. 北京：中国摄影出版社，2016：8.
④ 弗朗索瓦·布鲁纳. 摄影与文学 [M]. 丁树亭，译. 北京：中国摄影出版社，2016：9.
⑤ 弗朗索瓦·布鲁纳. 摄影与文学 [M]. 丁树亭，译. 北京：中国摄影出版社，2016：13-14.

付诸文字，然后才在视觉上呈现在人们面前。这种话语上的先发制人意味着摄影首先是作为一个概念或文本而被人们接受，而不是一幅图片，更不是一项试验。对于一项被描述为'自然的自我呈现'的发明而言，这种情况是相当矛盾的：自然的图像，在进入公众的视野之前，已经被列入文化的产物"[1]。也就是说，在摄影与文学（文本）的关系中，前者在相当长的一个时期里都试图借助后者的影响力来提升自己作为一种新生事物的地位；而之所以如此，就是因为文学（文本）处于"高位"而成为处于"低位"的摄影（图像）所模仿的"范本"。

总之，从古希腊罗马开始，一直到19世纪，一部西方艺术史都是以叙事性图像作为主流的，而这种叙事性图像大都追踪、模仿着叙事性文本。之所以如此，是因为语词这一时间性媒介更适合叙述时间进程中的故事；而且，以语词构筑成的叙事文本长期以来都处于文化的"高位"而成为图像叙事所模仿的"范本"。正因为如此，所以很多20世纪的艺术家都认为：艺术要获得真正的独立和发展，就必须彻底摆脱图像对文本的依赖。在著名的《无墙的博物馆》一书中，安德烈·马尔罗这样写道："在现代艺术能够产生之前，虚构的艺术必须死去。"[2] 所谓"虚构的艺术"，也就是那种图像模仿文本的艺术，因为这种艺术让人看到的"不是作品本身，因为它们往往是在讲故事"，而"现代艺术的首要特征是它不讲故事"[3]。20世纪兴起的达达主义、立体主义、超现实主义等艺术流派就充分地证明了这一点。这些流派的艺术几乎不叙事，尤其不模仿文本中的那些故事。只有到了这个时候，一直执意模仿语词（文本）的叙事性图像才基本上消歇下来。

四、结语：图像与语词在叙事中的相互模仿问题

从前面的论述中可以发现，无论是从内心到外表的模仿，还是从高位到低位的模仿，语词都堪称一种具有更大优势的媒介，在抒情表意或叙事说理等活动中容易作为"范本"而成为图像等其他媒介模仿的对象；塔尔德所揭示的这一模仿律，正是图像作为一种空间性叙事媒介试图通过模仿语词叙事而力求达

[1] 弗朗索瓦·布鲁纳. 摄影与文学[M]. 丁树亭, 译. 北京：中国摄影出版社，2016：17.
[2][3] 安德烈·马尔罗. 无墙的博物馆[M]. 李瑞华, 袁楠, 译. 桂林：广西师范大学出版社，2001：34.

到相应的时间性效果的深层原因。

其实，这种跨出图像的空间本位而追求语词的时间效果的叙事倾向，只是语词与图像之间跨媒介叙事的一个方面，另一个方面则是：由语词构成的文学性文本，其本位的效果应该是一种与语言文字这一时间性媒介相对应的线性结构；可在一些具有创造性的现代、后现代作家的笔下，却每每中断文本的时间进程而追求一种图像般的空间效果。这就是备受关注的所谓现代文学的"空间形式"问题。其实，后者也是一种跨媒介叙事，只不过它跨出的是语词的本位而追求图像的效果，与本文所考察的图像跨出本位去追求语词效果的现象正好反向而行。关于文学文本追求图像效果的"空间形式"问题，我在《空间叙事学》一书中已经做过大量研究①，这里不再赘述，下面仅从双向模仿的角度略加阐述②。

按照塔尔德的看法，模仿一般总是双向流动的。我们不妨把处于低位和劣势者对处于高位和优势者的模仿叫作正向模仿，把处于高位和优势者对处于低位和劣势者的模仿叫作反向模仿。塔尔德认为："互相模仿是人的普遍天性。"③"事事处处都被人模仿的个人已经不复存在。在诸多方面受到别人模仿的人，在某些方面也要模仿那些模仿他的人。由此可见，在普及的过程中，模仿变成了相互的模仿，形成了特化的倾向。"④然而，相互模仿的现象尽管也确实存在，但多的是正向模仿，反向模仿现象一般较为少见。正如塔尔德所正确指出的："不仅高位人引起低位人的模仿，并成为模仿的对象；不仅平民模仿贵族、普通信徒模仿教士、外省人模仿巴黎人、乡下人模仿城里人；而且，低位者也能够引起高位者的模仿，或者可能被高位者模仿，当然他们成为模仿对象的可能性在一定程度上要小得多。两个人长期相处时，无论其地位多么悬殊，他们总是要互相模仿的，当然一个人的模仿要多得多，另一个人的模仿要少很多。"⑤不仅如此，而且"只有在从上到下的影响耗尽之后，反过来从下到上的模仿才会发生，不过从下到上的影响是相当罕见的"⑥。就语词与图像的相互模

① 参见龙迪勇的《空间叙事学》一书相关内容。有兴趣者可参阅该书的第一、第三、第四和第五章。
② 当然，双向模仿只能部分地解释语词叙事（文本）模仿图像叙事的情况，要完全、彻底地解决这一问题，还得寻找其他的角度和其他的理论资源，不过那应该是下一篇论文的任务了。
③ 加布里埃尔·塔尔德. 模仿律[M]. 何道宽, 译. 北京: 中国人民大学出版社, 2008: 173.
④ 加布里埃尔·塔尔德. 模仿律[M]. 何道宽, 译. 北京: 中国人民大学出版社, 2008: 167.
⑤ 加布里埃尔·塔尔德. 模仿律[M]. 何道宽, 译. 北京: 中国人民大学出版社, 2008: 154.
⑥ 加布里埃尔·塔尔德. 模仿律[M]. 何道宽, 译. 北京: 中国人民大学出版社, 2008: 62.

仿而言，从前面的论述不难看出历史上多的是正向模仿，反向模仿则是在正向模仿"影响耗尽之后"的 19 世纪之后，才开始大量地出现。

不过，正因为相互模仿现象的存在，所以就作为叙事媒介的文本（语词）与图像的关系而言，除了正向的图像叙事模仿语词叙事（文本）的情况，文化史上也存在不少反向模仿，也就是语词叙事（文本）模仿图像叙事的情况。这主要表现在两个方面：① 某些叙事文本是直接受到了图像的启发或根据图像而写成的；② 不少有创造性的叙事文本用线性、时间性的话语去模仿图像的"共时性"特征，以使其结构或形式达到某种空间效果（尤其是在一些现代或后现代小说中）。在这两种情况中，后者也就是结构或形式方面的模仿是语词叙事（文本）模仿图像叙事的主流，正如我在《空间叙事学》中所指出的：图像叙事模仿语词叙事的情况，多发生在内容层面，因为语词作为时间性媒介，在再现世界或模仿生活的时候比图像更"深"、更"广"①，所以在叙事时图像模仿语词的现象是"顺势而为"；而语词叙事模仿图像叙事的情况则是"逆势而上"，这种情况多发生在结构或形式层面，因为作为空间性媒介的图像具有"再现"和"造型"的双重性质，其"造型"的一面虽然让图像在叙事时吃亏不小，但其在结构或形式方面的长处却每每为那些具有创造力的天才作家所羡慕并模仿。②

《学术论坛》2007 年第 2 期

① 因为语词既可以很好地描述物质的外观、流畅地展示事件的进程，又可以清晰地表达深刻的思想、自如地抒发内心的情感，而图像在这方面则有所欠缺，所以说语词在再现世界或模仿生活的时候比图像更"深"；而且，语词可以自由地叙述一个涉及较长时间流程的完整故事，图像则只能展示故事时间进程中的一个特定"瞬间"，所以说语词在再现世界或模仿生活的时候比图像更"广"。正因为语词再现世界或模仿生活的能力比图像强，所以图像模仿语词的时候是"顺势而为"；至于语词模仿图像的情况，就没有图像模仿语词那样自然和顺利了，而是会碰到许多困难，需要克服很多障碍，所以就只能强行模仿、"逆势而上"了。

② 龙迪勇. 空间叙事学 [M]. 北京：生活·读书·新知三联书店，2015：521-522.

 美学研究及其他

论韩愈诗歌"以丑为美"审美倾向形成的原因及其影响
——兼论中西方艺术"以丑为美"的差异

清人刘熙载曾在《艺概·诗概》中指出韩愈诗歌"以丑为美"的审美倾向,但长期以来韩诗的这一重要特征并未得到学术界的足够重视。其实,韩愈正是以那些"以丑为美"的诗歌,开创了中国古典诗歌的新境界。为此,本文将对韩诗这一审美倾向的形成做些探讨。韩诗"以丑为美"的审美倾向当然源于作者"以丑为美"的审美趣味。那么,有哪些因素促成韩愈这种审美趣味的形成呢?本文将从四个方面加以分析。另外,韩诗"以丑为美"的审美倾向,对唐以后诗歌尤其是宋诗美学风格的形成有着非常重要的影响。

一

美学研究的对象并不仅仅是美。作为一个系统,它既包括优美、壮美等美的诸范畴,也包括丑和畸形、怪诞等丑的变种,还包括美和丑交织而产生出的其他范畴,如崇高、滑稽等。

在西方,由于受亚里士多德"模仿说"的影响,其艺术中的丑着重反映生活中丑的审美属性,艺术家通过对生活丑的概括提炼,真实地揭示生活丑的本质及其表现形态,使观众(读者)通过美与丑的对比,更好地认识丑,进而否定和鞭挞丑,从而达到肯定美的目的。一句话,表现丑是为了更好地反衬和表现美。

中国则是一个古老的诗国。"诗缘情"说一直在中国诗论中占据着重要地

位。受其影响，中国的丑艺术也就具有一种不同于西方的特征：它似乎对反映生活丑的审美属性不感兴趣，而更多地表现一种作者通过丑表现出来的独特的审美感情。如果说西方的丑艺术重在再现的话，中国的丑艺术则重在表现。

在此，我们就以韩愈那些"以丑为美"的诗歌为例来说明中国丑艺术重在表现的特征。

安史之乱后，唐帝国由盛转衰，士大夫的思想意识也发生了巨大的变化。反映到诗歌上，也出现了"恶同喜异，其派各出"（明许学夷《诗源辨体》）的情况，诚如李肇《国史补》所说："大抵天宝之风尚党，大历之风尚浮，贞元之风尚荡，元和之风尚怪也。"尽管陈衍在《石遗室诗话》中有"元和以降，各人各具一种笔意"之说，但"尚怪"确实抓住了元和诗坛的主要倾向。"尚怪"指的是以韩愈、孟郊为代表的险怪诗派的美学特征。才大学富的韩愈更以那些"姿态横生，变怪百出"（张戒《岁寒堂诗话》卷上）的诗歌，为中国古典诗歌开辟了一个全新的境界，在诗史上具有非常重要的地位。当然，由于他过分迷信"以丑为美"出奇制胜的诀窍，把散文的笔法引入了诗歌，并引入了一些丑陋骇怪的意象，违背了诗歌欣赏中长期积淀的审美习惯，所以有时也会引起读者的反感和厌恶（如《苦寒》写鼻塞，《城南联句》写胡麻，《谴疟鬼》写疟疾）。以至明朝的王世贞说他"于诗本无所解"（《艺苑危言》卷四），清人黄子云更说他"不由正道"（《野鸿诗的》）。

诚然，韩诗"兼有清妙、雄伟、磊坷三种笔意"（《石遗诗话》），但不可否认，其最主要的艺术风格还是奇崛险怪。与传统诗美相比较，这无疑是一种丑。清人刘熙载说"昌黎诗往往以丑为美"，确实一语中的。这些奇崛险怪的丑诗歌无疑是作者"以丑为美"审美趣味的直接产物。那么，这些诗歌是主要为了反映现实的审美属性还是表现作者的审美感情呢？且举《鸣雁》一诗为例：

> 嗷嗷鸣雁鸣且飞，穷秋南去春北归。去寒就暖识所依，天长地阔栖息稀。风霜酸苦稻粱微，毛羽摧落身不肥。徘徊反顾群侣违，哀鸣欲下洲渚非。江南水阔朝云多，草长沙软无网罗，闲飞静集鸣相和。违忧怀惠性匪他，凌风一举君谓何。

据钱仲联《韩昌黎诗系年集释》："公贞元八年第进士，十二年始佐董晋汴州。十五年晋薨汴乱，公依张建封于徐。"另据韩愈《与孟东野书》自述："去年脱汴州之乱，遂来于此。主人与余有故，居余符离睢上。及秋，将辞去，因

被留以职事。默默在此，行一年矣。今年秋，聊复辞去。"这首《鸣雁》即于贞元十六年秋作于徐州。据钱仲联先生分析，"公在徐郁郁不得志，故见于诗与文者如此"，于是乃"托雁以自喻也"[①]。诗中那只"毛羽摧落身不肥"的孤雁可谓丑矣。通观全诗，这只徘徊反顾、哀鸣不已的孤雁完全是作者的化身，孤雁的一系列行为都是作者忧郁、苦闷、无奈的心声的表露。可见"鸣雁"只是成功地充当了作者情感的有效载体。

二

既然中国的丑艺术以表现为主，那么，要知道韩诗"以丑为美"审美倾向形成的原因，分析作家主体的审美趣味就显得特别重要。无疑，影响一个作家审美趣味的原因是多方面的，任何执着一端的分析常会使人陷入尴尬的境地。对于韩愈来说，诗歌本身发展的要求、审美时尚的影响、他本人思想的复杂性与独特的人生经历、气质、心态等因素无疑对他"以丑为美"审美趣味的形成起着决定性的作用。

（一）诗歌本身发展的要求

中国古典诗歌发展到盛唐后，各体兼备，且都已登峰造极，空前繁荣。这就给中唐诗人留下了一个很严峻的现实问题，即在盛唐声律风骨气韵兼备之后如何写诗。诚如叶燮《原诗》所说："开、天之时，一时非不盛，递至大历、贞元、元和之间，沿其影响字句者且百年。此百余年之诗，其传者已殊尤出类之作，不传者更可知矣。必待有人焉，起而拨正之，则不得不改弦而更张之。"大历十才子之诗承盛唐王孟派余绪，就已有"尚浮"的流弊：内容多不出月露风云，天涯芳草，游山过寺，送别怀人；风格闲雅而欠高古，清虚而不沉实，有神韵而少骨力。看来，不摆脱盛唐诗风的影响，诗歌很难摆脱自身的困境。

黑格尔曾经指出："每一门艺术都有它在艺术上达到完美发展的繁荣期，前此有一个准备期，后此有一个衰落期。"[②] 中国古典诗歌在走过了它的"繁荣期"——盛唐之后，难道让它就此衰落下去吗？在这种情况下，韩愈便"手执文柄，高视寰海"，对传统的诗歌美学观点提出了挑战。他以丑为美，以俗为

① 韩愈. 韩昌黎诗系年集释 [M]. 上海：上海古籍出版社，1984：109.
② 黑格尔. 美学（第三卷上册）[M]. 朱光潜，译. 北京：商务印书馆，1979：5.

雅，以生硬为自然，以奇险为平正，旁搜博引，纵横挥写，终于开创出了以险怪为基本特征的韩孟诗派，且开了宋诗重神骨、尚瘦劲、多理趣的先河。俄国形式主义文论家施克洛夫斯基说得好："新的艺术形式的产生是由把向来不入流的形式升为正宗来实现的。"① 韩愈的那些"以丑为美"的诗歌，正是以一种"向来不入流的形式"，追求一种"陌生化"的效果，给诗坛带来了一股清新的气息，引起了一场对诗歌传统审美观念的革命。如果说这种迥异于盛唐的诗歌在宋代才达到它的"繁荣期"的话，那么，中唐无疑是它的"准备期"。事实证明：韩愈在这条偏锋出奇兵的捷径上取得了出奇制胜的战果，所以苏轼说："诗之美者若如韩退之，然诗格之变自退之始"（据《王直方诗话》引），而清人吴乔则说得更明白："于李杜后，能别开生面，自成一家者，惟韩退之一人，既欲自立，势不得不行其心之所喜奇崛之路"（《围炉诗话》卷三）。当然，任何成功都是要付出代价的，比如韩愈把本应属于散文的议论任务过多地摊派给诗歌，从而使一些诗不堪重负，成了干瘪枯燥酸腐呆滞的训话。这样，"丑"并未转化为"美"，以至沈括嘲笑韩诗只是"押韵之文耳，虽健美富赡，然终不是诗"（《冷斋夜话》卷二）。

（二）审美时尚的影响

审美时尚是指某一时代或时期人们共同的审美追求和审美趣味。通过对中唐这一特定时期审美时尚的考察，我们发现：韩诗的那些被标举为戛戛独造的东西放到当时时代文化的大背景下来透视，居然与同时代其他艺术门类某些类项有"共构"的特征。韩愈在元和诗坛上扮演的角色并不是独唱演员，而是合唱队员。

安史之乱后，士人的心态及其审美趣味亦随之发生了重大变化。盛唐人那种昂扬威武、乐观向上的精神气魄消退了，代之而起的是怀疑、困惑和幻灭。时至中唐，国势确已走向衰退，元和中兴只是昙花一现，随之而来的是士人更大的幻灭和绝望。同时，审美时尚也发生了重大的转变。

盛唐人以肥胖为美，这正是唐朝全盛时期的强盛国力与国人乐观气质的反映。体态丰腴的杨贵妃，陕西唐墓盛唐壁画中肥胖的妇女，韩干绘画中壮硕的御马，都是这一审美时尚的生动体现。诚如郭若虚《图画见闻志》所说："唐开元、天宝之间，承平日久，世尚轻肥。"进入中唐，战祸连绵，生灵涂炭、

① 张隆溪. 二十世纪西方文化论述评 [M]. 上海：三联书店，1986：77.

穷愁潦倒的悲苦哀吟乃成了时代的主调。人们的审美趣味当然会随之发生转变。这种转变最早是从由盛唐入中唐的"诗圣"杜甫发出消息的。他在那首著名的题画诗《丹青引赠曹将军霸》中批评代表盛唐风范的著名画家韩干说："干惟画肉不画骨，忍使骅骝气凋丧。"另外，他在《李潮八分小篆歌》中还提出了他的书法理论："书贵瘦硬方通神"。由此不难看出：重神重骨、尚瘦劲，是杜甫艺术审美取向的基本内核。这就已经开启了审美时尚由盛唐向中唐的微妙嬗变。当然，杜甫的艺术审美观只具备了中唐审美观的雏形，表达隐曲而细碎，观点亦时有反复，体现了过渡时期审美意识的不明晰性和不稳定性。如他在《画马赞》中又称赞韩干："韩干画马，笔端有神。"到了韩孟诗派出现的中唐，审美时尚发生了根本转变，以韩干为代表的尚丰腴圆肥、重客观描绘的盛唐画家在画坛已站不稳脚跟。这时，较受推重的画家有善画松石的张璪，善画竹的萧悦和善画牛的戴嵩。那么，他们的画又有何特点呢？关于张璪，符赞说："张公运思，与造化敌。根如蹲虬，枝若交戟。离披惨淡，寒起素壁。"（《文苑英华》卷七八四）元稹说："张璪画古松，往往得神骨。"（《画松》）关于萧悦，白居易说"人画竹身肥拥肿，萧画茎瘦节节竦。"（《画竹歌并引》）至于戴嵩，黄庭坚将他与韩干做了一个比较，曰："韩生画肥马，伏伏有辉光。戴老作瘦牛，平生千顷荒。"（《题李亮功戴嵩〈牛图〉》）看来，在这些画家的笔下，"瘦""竦""寒"不再是羸弱、贫瘠、丑陋的贬称，而成了精气神和、骨力劲健的表征。这就是说，较之盛唐，中唐时期的审美时尚表现出一种重神骨、尚瘦硬的倾向。

　　法国艺术史家丹纳曾经说过："的确，有一种'精神'的气候，就是风俗习惯和时代精神与自然界的气候起着同样的作用。"① 韩愈生当国势转衰之世，他从精神气质到事业态度都表现出典型的中唐风貌，审美趣味也与重神骨、尚瘦劲的审美时尚相契合。韩孟派诗人（尤其是韩愈）均喜研琢画艺，这就为艺文相通提供了可能。事实上，韩愈在其题画诗《桃源图》中有"文工画妙各臻极，异境晃忽移于斯"之句，可见他确实是主张艺文相通的。这样，韩愈以及追随他的韩孟派诸诗人就自然而然地把重神骨、尚瘦劲、多理趣的审美取向移到了诗歌领域，追求一种骨力劲健、戛戛独造的诗美。既要"戛戛独造"，死守传统当然不行，而打破传统的审美取向，以丑为美，不失为一种好方式。

① 丹纳. 艺术哲学 [M]. 傅雷，译. 北京：人民文学出版社，1963：35.

（三）佛教思想的影响

韩愈的思想是复杂的。儒、佛、道、法、阴阳诸家思想都对他产生过程度不同的影响，但他思想中占主导地位的还是儒家。至于佛道二家，韩愈一方面是大加排斥，另一方面却又有意无意地接受其影响。说到影响其审美趣味的思想，大多数论者都认为是儒家的入世思想。这种说法如果仅就其散文世界而言，无疑是正确的，但如果推及诗歌领域，本人却不敢苟同。钱钟书先生曾经指出：韩诗"豪侠之气未除，真率之相不掩，欲正仍奇，求厉自温，与拘谨苟细之儒曲，异品殊料"[①]。因此，笔者认为：韩诗审美倾向的形成，主要还是受佛道思想的影响。可以这样说：正是佛道思想的影响，促成了他"以丑为美"审美趣味的形成，并最终导致其诗歌向险怪的方向发展。当然，这只是就大体而言，韩愈的部分诗歌主要还是受儒家思想影响。

佛教发展到中唐，完全中国化了的禅宗占据了统治地位，当时的思想界为一派禅风所笼罩。唐王朝从高祖李渊起，为了提高门第，神化李姓，就很尊崇道教。时至中唐，上流社会与民间佞道之风尤炽。[②] 当时儒佛道三家基本上是"三分天下"。身处这样的文化氛围，韩愈不可能不受到影响。按照现代心理学的解释，每个人的言行都不可避免地打上了群体的烙印，这便是集体无意识。集体无意识反映了种族在以往的历史进化中所积累起来的集体经验，它总是潜移默化地作用于社会每个成员。无疑，佛道思想作为一种集体无意识，已在韩愈的思想里沉淀下来。关于韩愈受禅宗影响的事实，陈寅恪先生在《论韩愈》一文中已做了详细论述（见《金明馆丛稿初编》），此不赘言。至于韩愈受道教思想的影响，也确是事实，尽管他对道教不无揶揄。其《送张道士》《答道士寄树鸡》《赠剑客李园联句》等诗就是明证。五十六岁那年（公元823年），韩愈曾针对太学博士李于因服"长生药"而"下血"死去之事作过一篇《故太学博士李君墓志铭》，曰："余不知服食之说自何世起，杀人不可计，而世慕尚之益至，此其惑也！"接着还列举了他熟悉的七位官员因服药而死的惨状。但具有讽刺意味的是：一年后，他也因服药而死去。下列诗文可以为证："退之服硫磺，一病竟不痊。"（白居易《思旧诗》）"退之……作李博士墓志，戒人服金石药，而自饵硫磺邪？"（孔毅夫《杂说》）当然，作为宗教的佛道思想对文学

① 钱钟书. 谈艺录［M］. 北京：中华书局，1884：64.
② 卿希泰. 中国道教思想史纲（二卷）［M］. 成都：四川人民出版社，1985.

的影响是"更高层次的更精神的更无形的","它是独立的更深层次的相互联系"①。那么,它们对韩诗的影响又表现在哪些方面呢?

目前,学术界基本上认为韩诗几乎不受禅宗的影响。如周裕锴先生就断言:韩诗的险怪雄奇,"基本上与禅宗的清静澹泊无缘"②。周先生在作这个结论时忽视了一个重要事实:禅宗发展到中唐,已掀起了一股离经慢教与呵佛骂祖的风气,禅师们反对传统,反对偶像崇拜,肯定个性,提倡独创。"禅宗的这种反叛精神不仅导致佛教的革命,而且波及整个思想领域,由毁佛进而非圣,从反对佛经束缚进而反对六经及儒家思想的统治,带来了一场非圣、非经、非理的对传统观念的破坏运动。"③ 显然,这场佛教的革命给诗坛提供了不少新的观念和新的感受。"丈夫皆有冲天志,莫向如来行处行"(《景德传灯录》卷二十九),诗人们不再株守陈法,迷信前哲,而是强调自己内心的独特体会,敢于标新立异,独辟蹊径。这种革新的观念自然与好大喜功、不甘居于人后的韩愈一拍即合,并最终促使其"以丑为美"审美趣味的形成。

至于道教对韩愈"以丑为美"审美趣味形成的影响,笔者认为:这主要表现在道教促使了诗人的审美意识向尚怪倾斜。这种审美意识与道教的神秘思维方式直接相关联,关联的前提在于它们都是掌握世界的一种方式,关联的环节在于它们都具有神秘互渗的思维方式。它们在感知世界的过程中,物我同一,情感剪接着世界,人格同化着自然,客体被主体的情感体验所包容。这种思维方式被列维-布留尔称为原始思维。正如布氏所说:在原始思维的表象那里,"客体不是简单地以映象或心象的形式为意识所感知","恐惧、希望、宗教的恐怖、与共同的本质汇为一体的热烈盼望和迫切要求、对保护神的狂热呼吁,这一切构成了这些表象的灵魂","而秘密力量、神秘影响、形形色色的互渗则混进知觉所直接提供的材料中,组成了实在世界和看不见世界的合而为一"④。这就是说,通过原始思维,客观世界在心理世界中被体验为神秘、恐怖或幻想的表象。于是,在道教、思维方式与审美意识联系的链条中,知觉体验事物的那种怪诞方式,在审美活动中逐渐生成赏异、嗜奇和尚怪的审美趣味。无疑,这是"以丑为美"的另一种形式。

① 参见吴秋林的《宗教与文学》一文相关内容,该文收录于《花溪文坛》1989 年第 2 期。
② 周裕锴. 中国禅宗与诗歌 [M]. 上海:上海人民出版社,1992:61.
③ 周裕锴. 中国禅宗与诗歌 [M]. 上海:上海人民出版社,1992:14.
④ 列维-布留尔. 原始思维 [M]. 丁由,译. 北京:商务印书馆,1981.

（四）韩愈本人独特的人生经历、气质和心态，也对他"以丑为美"审美趣味的形成起了推动作用

韩愈生于忧患，长于忧患。他的少年时代是痛苦和孤独的，据《新唐书·韩愈传》载，"愈生三岁而孤，随伯兄会贬官岭表"。两年后伯兄病死韶州。韩愈又随嫂嫂郑氏护灵北归。回乡不久又逢战乱，孤儿寡嫂再度南逃宣城。少年时代的痛苦和忧郁，将成为人们风雨不蚀的记忆，这种"记忆"无疑为韩愈"以丑为美"审美趣味的形成提供了最初的土壤。

作为中唐新儒学的代表人物，韩愈力排佛老，力求建立一个儒学新道统，这使他卷进了当时激烈而复杂的政治和思想文化斗争之中。为了革除弊政，弹劾权佞，他屡遭打击。为了谏迎佛骨，他几乎丧命。就连提倡古文，反对骈文，也不免"群怪聚骂，指目牵引"（柳宗元《答韦中立论师道书》）。尤其是两次贬斥南荒，更使他怀着被抛弃的巨大忧愤和悲凉，在苦海中挣扎呼号，在绝望中吞咽泪水，默默地体验着那种深入骨髓的痛苦。"进则不能见容于朝，退又不肯独善于野"（叶燮《原诗》）这使他长期处于一系列矛盾斗争的漩涡；正与反、是与非、利与害、廉与贪、进与退、出世与入世、妥协与僵持、勇敢与怯懦、庄严与滑稽、崇高与卑下……各种矛盾冲突不已。这种强烈而复杂的冲突，使他的精神总处于履险犯难之中，加上他本人褊躁的个性，就形成了一种独特的躁郁气质，这促使他的诗歌走上了一条迥异于儒家传统诗教的道路。从心底的狂涛骇浪，到笔底的惊风骤雨，奇崛不平之气从内心喷薄而出，使得韩诗往往给人一种富有刺激性的奇险之感，意象光怪陆离，意境峥嵘瑰奇，颇有一种在险岩峭壁上号呼跃马之势。

昌黎以诗为文章末事。欧阳修在《六一诗话》中说得很清楚："退之笔力无施不可，而尝以诗为文章末事，故其诗曰：'多情伴酒杯，余事作诗人'也。然其资谈笑，助谐谑，状物态，一寓于诗而曲尽其妙。"韩愈的古文理论源于孟子的"养气"说，主张内在的学养充实之后，由醇而肆，文以载道，要"其皆醇也"（《答李翊书》），才能放笔为文。诗既是文章余事，以抒发感情为主，便无须如此庄重，下笔时更能纵恣无拘束，嬉笑怒骂，谈说谐谑，皆成文章。那些丑陋的、怪诞的、离奇的人情物态，无一不可入诗。这样，他会为掉落的牙齿而津津乐道（《落齿》），为酣睡中的鼾声而喋喋不休（《嘲酣睡》）。因此，"不难理解，同一个韩愈，与进攻性、煽动性、通俗性的韩文相并行的，倒恰

好是孤僻的、冷峭的、艰涩的韩诗"①。

三

现在，我们来谈谈韩诗"以丑为美"的审美倾向对宋诗的影响。

韩诗"以丑为美"的审美倾向为宋诗的发展开了无限法门，宋诗的许多特点都可追溯到韩诗。清人叶燮在《原诗·内篇》中说得好："唐诗为八代以来一大变。韩愈为唐诗之一大变。其力大，其思雄，崛起特为鼻祖。宋之苏、梅、欧、苏、王、黄，皆愈为之发端，可谓极盛。"今人钱钟书先生也指出："韩昌黎之在北宋，可谓千秋万代，各不寂寞者矣。"②两人都只谈到韩诗对北宋诗的影响，因为宋诗的美学风格在北宋即已大备。

考察中国诗歌中，我们发现：宋人在诗歌领域面临一个和中唐人一样的窘境，即如何在唐人把好诗都已写尽的情况下写诗。缪钺先生说得好："宋人欲求自立，不得不自出机杼，变唐人之所已能，而发唐人之所未尽。"③于是，他们巧妙地避开了唐人已登峰造极、臻于绝境处，找到了唐人未及开发或开发得不够处，循此而进，出奇制胜，成功地化解了不变与求变的矛盾，建构了迥异于唐诗的宋诗美学范式。这块终得让宋人得以筑成自家七宝楼台的风水宝地，就是由杜甫开其端，韩孟承其后的对一种"以丑为美"的审美趣味的追求。正是这种与传统迥异的审美趣味，造成了宋诗重神骨、尚瘦劲、多理趣的美学风格。明人胡震亨云："盛唐诗一味秀丽雄浑，杜则精粗巨细，巧拙新陈，险易浅深，浓淡肥瘦，靡不毕具，参其格调，实与盛唐大别，其能荟萃有人在此，滥觞后世亦在此。"（《唐音癸签》）其实，对杜甫来说，这还只是别体小变，对韩愈来说，却已是主体大变了。诚如赵翼《瓯北诗话》所云："至昌黎时，李杜已在前，纵极变化，终不能再辟一径。惟少陵奇险处，尚可推广，故一眼觑定，欲从此开山辟道，自成一家。"于是，宋人沿其途，扬其波，终于完成了体现宋诗风范的一代诗风之变。严羽在《沧浪诗话》中曾把宋诗的特点概括为"以文字为诗，以才学为诗，以议论为诗"，这确实是对宋诗特点的准确概括。其实，这些与传统诗美大相径庭的特点，都是在韩诗"以丑为美"审美倾向的

① 李泽厚. 美的历程 [M]. 北京：中国社会科学出版社，1989：145.
② 钱钟书. 谈艺录 [M]. 北京：中华书局，1984：2.
③ 缪钺. 诗词散论 [M]. 上海：上海古籍出版社，1982：36.

影响下形成的。下面将简要论之。

在诗歌语言上，韩愈主张陈言务去，刻意求新。本来，在韩愈之前，中国古典诗歌已经建立起了以盛唐诗为代表的语言规范。为了创新求奇，韩愈大胆地背叛了这种语言规范，而主张"规模背时利，文字觑天巧"（《答孟郊》）。即使是写轻柔细微之物，也多用奇险狠重之语，从中透出刚健的骨力，从而形成一种强弓硬弩式的诗风。如以"艳姬蹋筵舞，清眸刺剑戟"（《感春三首·其三》）写妖姬妙女。总之，为求语言的去熟生新，同时也为了呈才斗博，韩愈常常独辟蹊径，人习言者不言，人难言者多言。或用险僻之字，押窄险之韵；或反用旧语故典，化腐朽为神奇；或不避粗俗丑陋，以俗为雅，以丑为美；或巧于比喻，以生见新，以博见奇。无疑，这对宋诗特点的形成有重要影响。尤其是与以黄庭坚为首"以文字为诗，以才学为诗"的江西诗派"点铁成金""脱胎换骨"的法门有直接渊源。尽管黄庭坚一再标榜以杜甫为宗师，但主要还是接受了韩愈的影响。这一点早已有人指出：他"于公（韩愈）师其六七，学杜者二三"[①]。

韩愈常常援用古文的笔法入诗，也就是把古文谋篇、布局、结构的方法与起承转合的气脉贯注到诗歌创作中去，即所谓"以文为诗"的写法。他用了雄辩式的气势、大赋式的铺张加上奇怪的想象冲破了诗歌应有的含蓄、节制与雍容，用了奇僻、生拗、古拙的散文结构、句式和语词，改变了诗歌历来沿用并不断定型的气脉、节奏和语言习惯，用了光怪陆离甚至奇诡丑陋的意象强行楔入文人表现美感世界专用的诗歌，在字里行间大发议论，仿佛一个不顾观众退席只顾自己兴致勃勃嘟囔的演员。当然，他的大部分诗歌能把所要表达的思想融入具体的形象之中，所发的议论也已形象化了。如《山石》一诗，徜徉自然的无限快意，沉浮宦海的无言苦衷，在诗人的心中激烈撞击，迸发出思想的火花。《调张籍》与《醉赠张秘书》二诗，评论作家，谈论诗艺，形象生动，语言诗化，毫无牵强之感。但也有一部分诗，抽象化的议论过多，造成诗歌语言啰唆，结构松散，有损诗的形象性和韵律美。如《荐士》是一首专论诗史的诗，尽管诗里有些著名的观点，但全诗"横空盘硬语"缺乏形象的描绘，简直就是一篇句式整齐的论文。又如《谢自然诗》的后半部分，长达三十六句的议论，简直使读者透不过气来，失去了诗歌应有的抒情性和音乐美。这部分诗恐

[①] 参见李洋所撰《韩诗精萃》相关内容。

怕有悖于他"以丑为美"的初衷。

　　韩愈这种"以文为诗"的写法无疑开了宋诗"以议论为诗"的先河。陈寅恪先生在谈到韩诗"以文为诗"的特点时说："词旨声韵无不谐当，既有诗之优美，复具文之流畅，韵散同体，诗文合一，不仅空前，恐亦绝后。"（《论韩愈》）然而，说"空前"固然不错，说"绝后"似乎还欠考虑。宋代就很有些"以文为诗"的诗人，尤其是苏轼，比之韩愈，恐怕还有过之而无不及。清人赵翼早就很清楚地看到了这一点："以文为诗，始自昌黎，至东坡益大放厥词，别开生面，成一代之大观。"（《瓯北诗话》）其实，欧阳修、王安石、黄庭坚及江西派诸诗人莫不如是。这些诗人在他们的诗中指点江山，评论人物，表述思想，使其诗理趣迭出，议论风生，与传统诗美大异其趣。

　　诚然，韩诗"以丑为美"的审美倾向，使其诗自成一家于李杜之后，并且对宋诗特点的产生乃至整个美学风格的形成，都产生了不可忽视的重要影响。但不可否认，这也使得宋代那批追随他的诗人从娘胎里就染上了不少坏习惯。

　　　　　　　　　　　　　　　　　　　　　　《社会科学研究》1995年第3期

从忧郁到悲愤
——戴望舒诗歌创作的情绪历程

关于戴望舒其人其诗,已经说得够多了。但翻看近年有关研究文章,内容多不出诸如戴诗的外来影响、戴诗的民族传统、戴诗究竟是不是"现代派"之类,难免给人这样一种印象:这类文章外部研究多,内部研究少,似有隔靴搔痒之嫌。有感于此,本文试图从一新的角度,对戴望舒的诗歌做些有益的探讨。

诗歌是一门主情的艺术,"诗的境界是情趣与意象的融合"①。作诗无非是为特定的情趣寻找某种恰切的意象,在实际的人生世相之外自造一个独立自足的小天地。因此,本文拟找到某种贯穿诗人作品始终的情绪为经线去探讨戴望舒的创作历程。

走进戴望舒的诗歌世界,你会感到一种浓重的忧郁扑面而来。它是那样的浓郁,那样的持久,几乎弥漫于诗人创作道路的始终。直到最后那段"灾难的岁月",民族和个人的双重苦难,才迫使诗人由忧郁的抒写转向悲愤的控诉,蘸着血泪写下了最后几首风格迥异于前期的诗篇。

戴望舒生前共出了四本诗集:《我的记忆》《望舒草》《望舒诗稿》与《灾难的岁月》。其中,《望舒诗稿》基本上是前两本诗集的汇编,无单独讨论的必要。另外三本诗集则大体标志着戴望舒诗歌创作的三段历程。因此,本文在对忧郁做些理论上的剖析之后,将主要沿着这三本诗集所指示的方向去感受戴诗中那种无所不在的忧郁与深入骨髓的悲愤。

① 朱光潜. 诗论 [M]. 上海:三联书店,1984.

一、忧郁的解剖

说起忧郁,不由得令人想起弥尔顿的诗句:"贤明圣洁的女神啊,欢迎你,/欢迎你,最神圣的忧郁!"代尔(Dyer)在《罗马的废墟》中亦写道:"那是给痛苦以抚慰的同情,/把健康与宁静唤醒,/多么悦耳……/忧郁之神啊,你的音乐多么甜蜜!"法国浪漫主义诗人拉马丁则喜欢大自然阴沉的样子,因为只有这种样子才与他心中的忧伤更为和谐一致:"再见吧,最后的美好日子:大自然的悲凉,/才与忧伤的心情相称,使我喜欢。"在谈到拜伦时,海涅写道:"他们因为他很忧郁而怜悯他。难道上帝不也很忧郁吗?忧郁正是上帝的快乐。"[①]

看来,有一部分诗人确实对忧郁偏爱有加。忧郁之于他们是一种宗教,一种精神的安慰。雪莱说得好:"倾诉最哀伤的思绪的才是我们最甜美的歌。"[②]可是,"最哀伤的思绪"真的能成为"最甜美的歌"吗?忧郁真的能给人以快感吗?且听朱光潜先生的解释:

> 一切受到阻碍的活动都导致痛苦。忧郁本身正是欲望受到阻碍或挫折的结果,所以一般都伴之以痛苦的情调。但沉湎于忧郁本身又是一种心理活动,它使郁积的能量得以畅然一泄,所以反过来又产生一种快乐。……所以,任何一种情绪,甚至痛苦的情绪,只要能得到自由的表现,就都能够最终成为快乐。……我们所谓"表现",主要是指本能冲动在筋骨活动和腺活动中得到自然宣泄,也就是说,像达尔文说"情感的表现"时的那种意思;其次是指一种情绪在某种艺术形式中,通过文字、声音、色彩、线条等象征媒介得到体现,也就是说,是"艺术表现"的意思。[③]

按照朱先生的说法,忧郁是"欲望受到阻碍或挫折的结果",而忧郁的情绪只要得到自由的表现,便会"最终成为快乐"。因此,要使"最哀伤的思绪"变成"最甜美的歌",关键还在于自由地"倾诉"。

我们承认忧郁的情绪只要在筋骨活动和腺活动中得以自然宣泄抑或在某种

[①②] 转引自朱光潜的《悲剧心理学》一书第 156-157 页相关内容。
[③] 朱光潜. 悲剧心理学 [M]. 北京:人民文学出版社,1983:162-163.

艺术形式中得以自由表现便会最终成为快乐，但我们认为忧郁并不一定产生于欲望的受阻或受挫。比如说，在戴望舒的诗歌创作历程中，忧郁几乎贯串始终，难道都是由于欲望的受阻或受挫吗？在最后那段"灾难的岁月"里，戴诗开始告别忧郁，走向悲愤，难道居然是欲望不再受阻或受挫？抑或是诗人彻底消解了欲望？问题显然不是这么简单。

其实，忧郁跟人的气质有关。气质不同的人，趣味爱好也不相同。在文学方面，有的人拥护六朝，有的人崇拜唐宋，有的人赞赏苏辛，有的人推崇温李，这都是气质不同的结果。尹在勤先生认为：气质对诗人的观察体验、意态倾向、艺术风格都有着深刻的影响。① 的确，每位诗人的作品之所以都打上了个性的烙印，气质起了非常重要的作用。按照心理学家的说法，人的气质可分为多血质、胆汁质、黏液质、抑郁质四种类型：多血质者活泼、好动，注意力易转移，情感丰富易变且直接表露于外；黏汁质者性急、暴躁，精力旺盛，动作敏捷，情感强烈且迅速表露于外；黏液质者沉稳、迟缓，能忍耐，情感深藏，注意稳定但难于转移；抑郁质者孤僻、寡言，情绪体验少，但体验深刻而持久，情感不轻易外露，善于观察别人不易觉察到的细小事物。

如果按气质归类，戴望舒应该是属于抑郁质而兼黏液质类型的。戴诗往往爱用暮天、残日、枯枝、死叶、怪枭等意象，表现出一种忧郁、孤独而凄冷的情调，这固然可以从诗人所处的时代和具体生活环境得到解释，但笔者认为这更与他独特的气质有关。这种气质使他不想也不适合像郭沫若那样进行热情洋溢的呼喊与痛快淋漓的抒写，而只能"撑着油纸伞，独自彷徨在悠长，悠长又寂寥的雨巷"；只能做一个"最古怪的"夜行者，对着"已死美人"似的残月唱"流浪人的夜歌"；或者抱着"陶制的烟斗"静听着记忆"老讲着同样的故事"。

笔者认为：戴望舒忧郁的气质与他所抒写的题材和情调在其诗歌艺术中得到了和谐完美的统一，这就是戴诗至今还能强烈地点燃我们的心灵的原因。望舒总是真诚、质朴、忠实地表现着自己的思想和情趣，"他不夸张，不越过他的感官境界而探求玄理；他也不掩饰，不让骄矜压住他的'维特式'的感伤"②。这使其诗华贵中有质朴，忧郁中见真诚。哪怕是到了那段"灾难的岁月"，在改变风格后的戴诗中，感人至深的还是像《狱中题壁》《我用残损的

① 参阅《诗人心理构架》第五章相关内容。
② 孟实. 望舒诗稿 [M] //戴望舒. 戴望舒. 北京：人民文学出版社，1993：244.

手掌》等在忧郁中抒发愤怒的诗篇,而不是像《元日祝福》这类呼号式作品。正是在这个意义上,我们说戴望舒的后期作品抒写的主要是悲愤,而不是激愤。

在进行这番理论解剖之后,我们该走进戴望舒的诗歌世界,再品尝一下那种魅力独具的忧郁了。

二、《旧锦囊》《雨巷》:缠绵悱恻的古典式忧郁

戴望舒的第一本诗集《我的记忆》于 1929 年 4 月由水沫书店出版,共收诗 26 首,分为三辑:第一辑题为《旧锦囊》,收诗 12 首;第二辑题为《雨巷》,收诗 6 首;第三辑题为《我的记忆》,收诗 8 首。这三辑诗歌基本上显示了诗人这一时期创作思想演变的轨迹,诚如施蛰存先生所说:"这种分法,表示了作者自 1924 年至 1929 年这 5 年间作诗的三段历程。"① 这种说法固然不错,但如果考虑到诗人的整个创作历程,我们会发现《旧锦囊》与《雨巷》还是有许多明显的共同点,比如诗中明显的中国古诗词的痕迹,对形式美的高度重视,等等。因此,笔者把它们同视为戴望舒诗歌创作的第一个阶段。至于《我的记忆》,里面的诗歌除《断指》一首之外全都收进了《望舒草》,属于戴诗创作的第二个阶段,后面再论,此不赘言。

李泽厚先生认为:"20 年代的中国新诗,如同它的新鲜形式一样,我总觉得也带着少年时代的生意盎然和空灵、美丽,带着那种对前途充满了新鲜活力的憧憬、期待的心情意绪,带着那种对宇宙、人生、生命的自我觉醒式的探索追求。"② 李先生的说法实在是以偏概全,戴望舒该期的诗歌即是一个反证。戴望舒的天性和气质,使他的诗歌一开始就对前途和命运既没有什么憧憬与期待,也不想对宇宙和人生进行什么探索与追求。诗人这时还没有接受时代的磨难,他只想沉湎于一种与自己气质相合的古典式忧郁之中,寻求快感和解脱。

戴望舒认为:"不必一定拿新的事物来作题材,旧的事物中也能找到新的诗情。"③ 这一阶段,戴诗最显著的特征便是明显的古诗词的痕迹。艾青早就指出过:"望舒初期的作品,留着一些不健康的旧诗词的很深的影响,常常流露

① 施蛰存:《戴望舒诗校读记引言》。
② 李泽厚:《美学散步·序》。
③ 戴望舒:《诗论零札》。

一种哀叹的情调。"① 当然，古诗词的影响一直贯串诗人创作的始终，只是这期尤为明显罢了。

由于接受不同的外国诗的影响，《旧锦囊》与《雨巷》中的诗毕竟有某些不同的特征。为了论述线索的清晰，下面分别进行阐述。

（一）《旧锦囊》：忧郁的直接宣泄

阙国虬在《试论戴望舒诗歌的外来影响与独创性》一文中谈到："从他存留在《旧锦囊》那一辑中的少年之作看来，他是带着中国晚唐温李那一路诗的影响进入诗坛的。其时，正值新月派诗人大力介绍英美浪漫派诗歌及其理论，提倡新诗格律化，给诗坛以极大的影响。在这个背景下，他接受了法国浪漫派作品的影响。"② 以上影响无疑都是存在的，但阙文显然忽视了"世纪末"英国"颓废派"诗人道生对这期戴诗的影响。关于这一点，施蛰存先生说得很清楚："作《旧锦囊》诸诗的时候正是郁达夫在《创造》季刊上介绍了英国诗人欧纳思特·道生，同时美国出版的近代丛书本《道生诗集》到了上海，我们都受到影响，望舒和杜衡以一个暑假的时间译出了道生的全部诗作，这期间，目营心受，无非是道生的诗，《旧锦囊》里的那些作品，无论是思想情绪，或表现方法，都显然可以觉得是道生诗的拟作，不过这中间还加上了一点中国的诗的意境和辞藻。"③ 卞之琳先生也指出："在望舒的这些最早期诗作里，感伤情调的泛滥，易令人想起'世纪末'英国唯美派（便如陶孙——Erneser Dowson）甚于法国的同属类。"④

如此看来，《旧锦囊》中的诗至少受到四个方面的影响：中国古诗词、新月派、英国诗人道生与法国浪漫派。笔者认为，它们对这期戴诗的影响主要表现在：中国古典诗词的影响使戴诗富于古典气派，颇具民族特色；新月派的影响使戴诗形式整齐，音韵和谐；道生的影响则使其诗忧郁中更带一种颓废的色彩；法国浪漫派的影响则给了诗人直抒胸臆的表现手法。下面以《寒风中闻雀声》一诗为例。

该诗共四节，每节四行，每行字数相等，每节二四句押韵。从形式上看，分明是新月派的拟作。诗的第一节提到的"薤露歌"在汉乐府中是出殡时挽柩

① 艾青：《戴望舒诗选·序》。
② 见1983年第4期《文学评论》相关内容。
③ 施蛰存：《戴望舒诗校读记引言》。
④ 卞之琳：《戴望舒诗集·序》。

人唱的挽歌,"薤露"意指生命短促,就像薤叶上的露珠一样容易消殒。这一古典的运用,使全诗飘逸出一种古雅的民族气息。诗的第二节这样写道:"大道上是寂寞凄清,/高楼上是悄悄无声,/只有那孤零的雀儿,/伴着孤零的少年人。"这很容易叫人想起柳永"伫倚危楼风细细,望极春愁,黯黯生天际"的词意。全诗使用了枯枝、死叶、寂寞的大道、无声的高楼、孤零的雀儿等意象,忧郁之外更逸出某种委顿、颓废的气息。另外,这首诗的抒情方式也很特别。诗的前三节都是从"少年人"的角度以客观铺叙的方式渲染一种感伤、颓废的气氛,到了最后一节,诗人终于抑制不住情感的涌动,第一人称"我"取代了第三人称"他","我"直接打开情感的闸门,让久蓄的忧郁情绪奔涌而出:"唱吧,同情的雀儿,/唱破我芬芳的梦境,/吹吧,无情的风儿,/吹断我飘摇的微命。"

(二)《雨巷》:忧郁的象征化

这一时期,戴望舒主要接受了法国象征派诗人魏尔伦的影响。"在这个阶段,在法国诗人当中,魏尔伦似乎对望舒最具吸引力,因为这位外国人诗作的亲切和含蓄的特点,恰合中国旧诗词的主要传统。"① 魏氏诗歌的主要特点是:追求诗歌的音乐美、形象的流动性与主题的朦胧性。这些特点都可以在戴望舒该期的代表作《雨巷》中得到印证。

读完《雨巷》,我们很容易想起李璟"青鸟不传云外信,丁香空结雨中愁"(《浣溪沙》)与李商隐"芭蕉不展丁香结,同向春风各自愁"(《代赠》)的诗句,但这首诗绝不是中国古典诗词的"稀释",它是中国古诗词的意境与法国象征派诗人某些诗歌主张融合后产生出来的艺术奇葩。杜衡曾借一位朋友之口说望舒的诗歌是"象征派的形式,古典派的内容"②。朱自清先生也曾对戴诗的象征作过一段评价:"戴望舒氏也取法象征派。他译过这一派的诗。他也注重整齐的音节,但不是铿锵而是轻清的;也找一点朦胧的气氛,但让人可以看得懂;也有颜色,但不是像冯乃超氏那样浓。他是要把捉那幽微的精妙的去处。"③ 对照《雨巷》,确实如此。

走进《雨巷》,首先看到诗人给我们展示了一幅梅雨季节江南小巷的阴沉图景。抒情主人公忧郁、孤独、寂寞,在绵绵细雨中,希望逢着"一个丁香一

① 卞之琳:《戴望舒诗集·序》。
② 杜衡:《望舒草·序》。
③ 朱自清:《中国新文学大系·诗集导言》。

样的结着愁怨的姑娘"。然而,"丁香姑娘"内心也充满了"冷漠""凄清"与"惆怅"。最后,她"像梦一般的""哀怨又彷徨"走尽这雨巷。这是一个富于浓郁的象征色彩的抒情意境。那"悠长,悠长又寂寥的雨巷"分明象征着当时黑暗而沉闷的社会现实,"丁香姑娘"则象征诗人怀着的一个美好希望。最后,姑娘的飘逝则象征希望的破灭。

这样理解当然未尝不可,但如果仅止于此,我们则会失去一次认识《雨巷》深刻意义的机会。《雨巷》产生的1927年,是中国现代史上一个极其黑暗的年代。"白色恐怖"使一部分原来拥护革命的青年一下子从火的高潮坠入夜的深渊。他们找不到革命前途,在痛苦中坠入迷惘,在失望中渴求新的希望。戴望舒忧郁的气质自然很适合表现这种彷徨、无奈的时代情绪。当时,他隐居松江,在孤寂中咀嚼着"在这个时代做中国人的苦恼"①,此时写就的《雨巷》无疑成了黑暗时代的一面镜子,是当时很大一部分进步青年无奈心境的反映。在这个意义上,我们认为《雨巷》不仅是诗人忧郁的象征,而且还是时代苦闷的载体。

三、《望舒草》:内在忧郁的自由释放

对于诗歌艺术,戴望舒始终都在进行艰苦地探索。到了《望舒草》时期,他已经开始对早期诗作进行勇敢地反叛了。"就是他在写成《雨巷》的时候,已经开始对诗歌的他所谓'音乐的成分'勇敢地反叛了。"杜衡回顾了望舒写出《我的记忆》时的狂喜:"'你瞧我的杰作',他这样说。我当下就读了这首诗,读后感到非常新鲜;在那里,字句的节奏已经完全被情绪的节奏所替代,竟使我有点不敢相信是写了《雨巷》之后不久的望舒所作。"②戴望舒的这首使杜衡"感到非常新鲜"的诗,表明他已经找到了诗歌艺术的一种新的可能性。"我们就是说,望舒的作风从《我的记忆》这一首诗而固定,也未始不可的。"③

当然,戴望舒反叛的仅仅是早期诗作的形式,而不是情绪。考察起来,戴望舒该期的诗歌基本上是"新瓶装旧酒",形式与早期诗作迥异,情绪则一脉相承。

这时,戴望舒已经疏远了象征派诗人魏尔伦。从1928年起,他开始翻译后期象征派诗人果尔蒙、耶麦、保尔·福等人的作品,逐渐倾向于这派诗人

①②③ 杜衡:《望舒草·序》。

自由自在、朴素亲切的诗风。正如施蛰存先生所说:"译果尔蒙、耶麦的时候,正是他放弃韵律,转向自由诗体的时候。"①

戴望舒认为:"愚劣的人们削足适履,比较聪明一点的人选择较合适的鞋子,但是智者却为自己制最合自己的脚的鞋子。"② 如果说《雨巷》时期他还在选择鞋子的话,那么这时他已经开始自制鞋子了。这样,戴望舒终于从新月派的阴影中走出来,真正成为他自己,并确立了他在中国新诗发展史上不可替代的地位。卞之琳先生说得好:他这期的诗歌,"达到了恰好的火候,也就发出了一种与众不同的声调,个人独具的风格,而又是名副其实的'现代'的风味","这种艺术独创性的成熟,却也表明他上接我国根深蒂固的诗词传统这种功夫的完善,外应(或拒)世界诗艺潮流变化这种感性的深化,却再也不着表面上的痕迹"③。

《望舒草》是戴望舒诗歌的代表作。诗人自己也比较看重这个集子,"就是望舒自己,对《雨巷》也没有像对比较迟一点的作品那样地珍惜"④。施蛰存先生认为:"望舒对自己在30年代所宣告的观点,恐怕是有些自我否定的。"⑤ 确实如此,戴望舒编《望舒草》时不收录《旧锦囊》与《雨巷》中的任何一首诗,清楚地说明了他对早期诗作的态度。在《望舒草》里,诗人那种一以贯之的浓重忧郁几乎浸透了集中的每一片诗叶。另外,由于诗人自动放弃对形式的刻意追求,这就使得那种内在的忧郁得到了更为自由的释放。

观赏形式,或许能见出"新瓶"的诸多妙处;玩味意象,大概会品出"旧酒"的独特风味。下面,笔者分别从形式与意象两个角度对戴望舒该期的诗歌进行分析。

(一) 走出形式的樊笼

早期的戴望舒是个彻底的形式主义者。这种对形式美的执着追求,某种程度上固然是给自己编织樊笼,但形式一旦与诗人所要表现的情绪达到妙合无间的程度,便会激发出艺术的火花,使他写出像《雨巷》那样的杰作来。但对形式美已有成功经验的戴望舒,到了《望舒草》时期,却义无反顾地走出形式,

① 施蛰存:《戴望舒译诗集·序》。
② 戴望舒:《诗论零札》。
③ 卞之琳:《戴望舒诗集·序》。
④ 杜衡:《望舒草·序》。
⑤ 施蛰存:《戴望舒译诗集·序》。

提出了一系列新的诗歌主张:"诗不能借重音乐,它应该去了音乐的成分","诗不能借重绘画的长处","诗的韵律不在字的抑扬顿挫上,而在诗的情绪的抑扬顿挫上,即在诗情的程度上"①。这些新的主张,使他找到了释放忧郁的新途径。

《望舒草》对形式的勇敢反叛,使它开创了一片新的诗歌美学天地——散文美。说起诗的散文美,不能不提到艾青的著名论文《诗的散文美》。其实,这种新的诗歌美学主张是戴望舒的首创,艾青只是作了发挥而已。艾青自己说得很明白:"我说的诗的散文美,说的就是口语美。这个主张并不是我的发明,戴望舒写《我的记忆》时就这样做了。"②"这是他给新诗带来的新的突破,也是他在新诗发展史上立下的功劳。"③

俄国形式主义者认为:"诗歌的目的就是要颠倒习惯化的过程,使我们如此熟悉的东西'陌生化'……以便把一种新的、童稚的、生意盎然的前景灌输给我们。"④戴望舒这期诗歌所显示出来的散文美,无疑是对早期诗歌的"陌生化"。正是这种富有创造性的"陌生化",使其诗获得了新的、更为广阔的前景。

且看这些诗句:"说我是一个在怅惜着,/怅惜着好往日的少年吧,/我唱着我的崭新的小曲,/而你却揶揄:多么'过时'!"(《过时》)"——给我吧,姑娘,那朵簪在你发上的,/小小的青色的花,/它是会使我想起你的温柔来的。/——它是到处都可以找到的,/那边,你看,在树林下,在泉边,/而它又只会给你悲哀的记忆的。"(《路上的小语》)这里没有整齐的形式,看上去形式自由,结构松散,但字里行间自有一股回肠荡气的忧郁情绪在流动,给读者带来回味和想象。这种诗,"在亲切的日常生活调子里舒卷自如,锐敏、精确,而又不失它的风姿,有节制的潇洒和有功力的淳朴。日常语言的自然流动,使一种较有韧性因而较适应于表达复杂化、精微化的现代感应性的艺术手段,得到充分的发挥"⑤。

诗的散文美并不是诗的散文化。"五四"时期,一些白话诗的先驱者认为诗只要写得明白如话,用口语分行排列便是诗。这种诗歌"散文化"的主张实

① 戴望舒:《诗论零札》。
② 转引自周红兴、葛荣的《艾青与戴望舒》一文,载于《新文学史料》1983年第4期。
③ 参见周佶的《就当前诗歌问题访艾青》一文,载于《山东文学》1981年第5期。
④ 霍克斯. 结构主义与符号学 [M]. 上海:上海译文出版社,1987:61.
⑤ 卞之琳:《戴望舒诗集·序》。

在是对诗的一种误解。《望舒草》中的诗歌尽管也写得明白如话，但诗中总是贯注着一股内在的诗情。如《我的记忆》，全诗共五节，每节形式各异，诗行词句之间开合有致，随意灵活，给人一种闯出樊笼的舒展之感。在第一节中，诗人只用了两行诗切入主题，简洁地交代了"记忆"与"我"的关系："我的记忆是忠实于我的，/忠实得甚于我最好的友人。"第二节中，诗人用一连串的意象让"记忆"纷至沓来，交叠映现。细细体味这些意象，我们会发现一种忧郁情绪的恣意涌动左右了诗句的构成和布局，仿佛一条骤然涌来而又自然流淌的河流奔腾起伏于诗人的笔端。因此，这首诗尽管形似散文，字里行间却始终奔涌着一股浓郁的诗情，体现了一种实实在在的散文美。

（二）多姿多彩的意象组合

意象是诗歌的基本语汇，它是诗人主观情思的客观对应物，不受理性逻辑与语言规范的制约，只忠实于诗人的情感逻辑与想象逻辑。因此，诗人独特的情感个性往往决定着意象的选择与组合。

戴望舒的气质决定了他忧郁的情感个性，这种情感个性直接影响了其诗的意象选择。打开《望舒草》，像萎谢的蔷薇、颓垣的木莓、梦的灰尘、残的音乐以及夜行人、单恋者、薄命妾、寻梦者之类的意象翩然而来，直把我们带进一个孤独、忧郁、空虚、凄冷的情感世界。

戴诗的意象组合绝不平板单一，而是多姿多彩的。这种多姿多彩的意象组合，使诗人忧郁情绪的释放不拘一格，摇曳生姿。具体说来，有以下几种组合方式：

① 内涵相同（或相近）意象的排列。如《印象》，全诗十二行，充满了一些看似零乱破碎，实际上却是具有同一指向的意象：有听觉范畴的"幽微的铃声"与"浅浅的微笑"；有视觉范畴的"小小的渔船"与"颓唐的残阳"；有幻觉范畴的"坠到古井的暗水里"的"真珠"。（这正应了戴望舒的主张："诗不是某一个感官的享乐，而是全官感或超官感的东西。"①）这些不同类型的意象的杂置，似乎随意性很大，但细细读来，却不难发现它们在总体内涵和情调上的一致性：都是弱小的，又都是美好的、易逝的；都是渺远的，又都是抑郁的、感伤的。这些意象实际上是形断意连的一体，直接指向诗人寂寞、忧郁、感伤和怅惘的内心世界。

① 戴望舒：《诗论零札》。

属于这种类型的还有《三顶礼》《秋天的梦》《烦忧》等。

②内涵相异（或相反）意象的叠加。这种方式往往以不同意象的互衬以展示主体的情绪变化。《二月》《小病》《微辞》《深闭的园子》等诗都是好例。这里且看《深闭的园子》："五月的园子，/已花繁叶满了，/浓荫里却静无鸟喧。小径已铺满苔藓，/而篱门的锁也锈了——/主人却在迢遥的太阳下。在迢遥的太阳下，/也有璀灿的园林吗？陌生人在篱边探首，/空想着天外的主人。"一个"五月的园子"，花繁叶茂，浓荫密布，该是一个小小的欢乐的王国呢。但与自然风光的美丽同时出现的却是人类生活气息的荒寂。"深闭的园子"本身就是一个唤起寂寞与忧郁的荒芜性意象，何况"小径已铺满苔藓"，"篱门的锁也锈了"。主人已弃园子而去，园子里寂无人影，甚至连鸟雀的喧闹声也听不到了，而"陌生人"却在"篱边探首"，"空想着天外的主人"。全诗表现出来的不是一种寂寞与忧郁的情绪又是什么呢？

③主次意象的交错映衬。这种方式往往在中心意象的逐步展示中，体现主体情绪的变化，其间还常伴有次要意象的映衬。这种类型，比较典型的有《寻梦者》《秋蝇》《夜行者》《妾薄命》等。如《寻梦者》一诗的中心意象贝（珠），"深藏""在青色的大海的底里"。我们只有经过"攀九年的冰山"、"航九年的旱海"与"把它在海水里养九年""把它在天水里养九年"等磨难，才能见到"金色的贝吐出桃色的球"。这一过程显然象征着"寻梦"——追求理想过程的艰难。其间，次要意象像"大海""冰山""旱海""云雨声""风涛声""海水""天水"等则映衬着"寻梦"的历程，体现诗人对人生理想的整体感受。最后，"你的梦开出娇妍的花来了"，但这是"在你已衰老了的时候"。此中，诗人的忧郁与怅惘之情依然清晰可辨。

④动态意象的流动、变幻。《古神祠前》即属这类。诗中首先出现的是一只"蜘蛛"，接着变为生出翅翼的"蝴蝶"，后来化为一只"云雀"，最后幻化成一只翱翔于蓝天的"鹏鸟"。蜘蛛—蝴蝶—云雀—鹏鸟，这些意象随着诗人潜意识的流动而不断流动和幻化，由小变大，由低到高，逐渐扩展，暗示生命的流逝如虫鸟的变幻，缥缈不定，无从捉摸，也暗示蛰伏在诗人心底的忧郁、寂寞之情越来越深广。

四、《灾难的岁月》：走向悲愤

抛却《旧锦囊》，走出《雨巷》，告别《望舒草》，望舒走进了《灾难的岁月》。

这一时期，诗人在艺术倾向上转向了瓦雷里、艾吕雅、许拜维艾尔、洛尔迦等人。同时，国际无产阶级文学运动与苏联文学也给诗人以影响。[①] 当然，前两个阶段所接受的影响仍然沉潜于诗人的心中。这多方面的影响，使这期的戴诗呈现出象征主义、超现实主义、现实主义与浪漫主义兼收并蓄的多元态势。

如果说《望舒草》时期的诗作是"新瓶装旧酒"的话，这期则大体为"旧瓶装新酒"，形式方面体现了诗人早期创作思想的回潮。但诗人并不拘于形式，他只是想把前两个阶段几近对立的形式统一于该期的创作中。

思想情趣方面，《灾难的岁月》已表现出了某种新的因素。具体说来，以《元日祝福》为界又可分为前后两个时期。前期表现的仍是那种一以贯之的忧郁，可视为诗人创作中忧郁的余音；后期则一反常调，跳跃出一连串悲愤的音符。如此看来，《元日祝福》在望舒的诗歌创作历程中具有里程碑的意义，它显示了诗人创作观的重大转变。

为了更好地说明这一转变，必须先来消除一个误解。艾青认为：

> 望舒所走的道路，是中国的一个正直的、有很高的文化教养的知识分子的道路，这种知识分子，和广大劳动人民失去了联系，只是读书很多，见过世面，有自己的对待世界的人生哲学，他们常常要通过自己真切的感受，有时甚至要通过现实的非常惨痛的教育，才能比较牢固地接受或是拒绝公众早已肯定或是否定的某些观念。而在这之前，则常常是动摇不安的。
>
> ……他始终没有越出个人的小天地一步，因之，他的诗的社会意义就有了一定的局限性。[②]

卞之琳先生也作过类似论述：

[①] 参阅《文学评论》1983年第4期阙国虬的文章。
[②] 艾青：《戴望舒诗选·序》。

> 大约在1927年左右或稍后几年初露头角的一批诚实和敏感的诗人，所走的道路不同……面对狰狞的现实，投入积极的斗争，使他们中大多数没有工夫多作艺术上的考虑，而回避现实，使他们中其余人在讲求艺术中寻找了出路。望舒是属于后一种人。……直到全面抗日战争爆发以后，他才转而参与了为民族解放和社会进步而斗争的有责任感的诗人的行列。①

依照艾、卞两位先生的说法，戴望舒早期属于那种"回避现实"，躲在象牙塔中咀嚼着自己小小的悲哀的诗人。只有在经历了"非常惨痛的教育"之后，他的思想才发生转变，成为一个"为民族解放和社会进步而斗争的有责任感的诗人"。因此，"他的诗的社会意义就有了一定的局限性"。

这其实是一个误解。戴望舒自始至终都是一个追求真理、追求进步、向往革命的爱国诗人，并非"始终没有越出个人的小天地一步"。下列事实可以为证：1926年，他"和施蛰存、杜衡一起加入中国共产主义青年团。并在上海卢家湾地区搞地下宣传工作"。1927年，"因积极宣传革命，思想激进，与杜衡一起被孙传芳军阀当局拘留"。1928年，与冯雪峰、杜衡、施蛰存等人"决定办文学刊物《文学工场》，编好两期，因内容过激，未能出版"。（写于1927年夏天的《雨巷》，即发表于这年八月的《小说月报》。诗人的实际人生与诗里人生差异何其大！）1930年，"三月二日，参加中国左翼作家联盟在上海的成立大会，并为第一批成员"。1934年，去西班牙旅行，声援国际作家的反法西斯运动。1938年，"春夏之间，大批文化人转道香港、九龙去汉口，但戴望舒仍留在香港开展抗日救亡工作"。1940年，与冯亦代、叶君健等编辑《中国作家》，"向海外朋友介绍中国抗战时期的文学作品"。1942年，"因从事抗日活动，被日本宪兵逮捕"。②

以上事实足以说明问题了。那么，为什么诗人前期诗作总是表现一种浓重的忧郁情绪，而不反映自己进步的思想追求呢？这除了决定于诗人的气质，还与他前期的诗歌创作观有关。那时，他"把诗当作另一种人生，一种不敢轻易公开于俗世的人生"。③ 诗歌既然是俗世人生之外的另一种人生，我们怎么能够简单地根据诗风的变化来评判诗人的生活道路与思想历程呢？事实上，早期的

① 卞之琳：《戴望舒诗集·序》。
② 应国靖：《戴望舒年谱》。
③ 杜衡：《望舒草·序》。

望舒是把满腔爱国热情倾注到了苏联文学及其他国家无产阶级文学的翻译与介绍中去了。

因此，戴望舒追求理真理、追求进步的思想前后期并没有什么变化，他并不是"几经变革"，才"终于发出战斗的呼号"的。在"灾难的岁月"里，民族矛盾（抗战爆发）与个人苦难（被捕入狱）的双重刺激，只是导致了诗人创作观的变化。事实上，当时的社会现实已经不允许诗人在"俗世的人生"之外营造"另外一种人生"了。于是，《元日祝福》之后，诗人直面社会，直面人生，悲愤的控诉代替了忧郁的吟唱，民族与社会的苦难代替了个人的悲苦，终于完成了诗风的重大转变。

下面着重谈谈《灾难的岁月》中的"悲愤"。其实，这种悲愤情绪，诗人自己在《等待》之二中已有清楚的揭示："你们走了，留下我在这里等，/看血污的铺石上徘徊着鬼影，/饥饿的眼睛凝望着铁栅，/勇敢的胸膛迎着白刃。/耻辱黏住每一颗赤心，/在那里，炽烈地燃烧着悲愤。"这里以《我用残损的手掌》一诗为例：

这是望舒在日寇的铁牢中写下的一首情真意切、撼人灵魂、催人泪下的诗篇。诗中并不存在一个有形的地图，但诗人心灵的"无形的手掌"下却有一片完整而又破碎的祖国大地："我用残损的手掌，/摸索这广大的土地：/这一角已变成灰烬，/那一角只是血和泥。"对祖国的热恋情怀，对敌人的无比愤怒，随着诗人手掌的摸索而不断深化：那长白山的雪峰，那黄河的泥沙，那江南水田中的蓬蒿，那岭南荔枝花的憔悴，那南海没有渔船的苦水……既是诗人对伤痕累累的祖国大地的感受，更隐含着诗人对民族命运的关切。"无形的手掌掠过无限的江山，/指沾了血和灰，手掌沾了阴暗"，全诗字字含泪，句句带血，流露出来的情感基调不全是悲切，也不全是愤激，而是两种情绪的水乳交融。透过诗句，诗人的一颗赤心分明在字里行间跳跃，动人心弦，感人至深。掩卷之余，我们的情感犹在悲愤中激动，我们的思想还在激动中升华……

《江西社会科学》1997年第4期

姚一苇的戏剧思想与美学理论

一、在创作与学术之间

姚一苇①是著名的戏剧作家,他一生共创作戏剧作品 14 部,其中既有《孙飞虎抢亲》(1965)、《碾玉观音》(1967)、《申生》(1971)、《傅青主》(1978)、《左伯桃》(1980)、《马嵬驿》(1987)等历史剧,也有《来自凤凰镇的人》(1963)、《红鼻子》(1969)、《一口箱子》(1973)、《我们一同走走看》(1979)、《访客》(1984)、《大树神传奇》(1985)、《X 小姐》(1991)、《重新开始》(1993)等现代剧。由于其剧作具有丰富的内涵和深刻的意蕴,并表现出了高超的技巧,所以每一部剧作都产生了重大的影响。关于姚一苇的剧作,曹明在《关注人的处境——姚一苇戏剧创作的深刻意蕴》一文中有很好的评述:"从姚一苇的戏剧创作历史来看,由于他早期在祖国大陆受教育,深受'五四'新文化的熏陶,他最初的剧作具有现实主义色彩。……但他后来的一些作品,在很大程度上有意借鉴当代西方剧场的新潮流,企图在剧作上有所突破和转变,努

① 姚一苇(1922—1997),本名公伟,江西南昌人。他早年毕业于厦门大学,初学工程,后改学银行。1946 年赴台湾,任职于银行,并在一些大学及学院任教,主要讲授戏剧理论和美学理论。从 1963 年开始,曾长期主持台湾著名文学刊物《现代文学》的编务,培养了一大批文学创作人才。1971—1972 年,姚一苇应美国国务院之邀,赴美国爱荷华大学参加"国际写作计划"。1980—1984 年,他在担任台湾"中国话剧欣赏演出委员会"主任委员期间,举办了五届实验剧展,对推动台湾戏剧运动起了很大的作用。姚一苇曾任台湾"中国文化学院"戏剧研究所所长,"艺术学院"戏剧系主任、戏剧研究所教授等职。其剧作有《来自凤凰镇的人》《孙飞虎抢亲》《碾玉观音》《红鼻子》《申生》《一口箱子》《傅青主》《我们一同走走看》《左伯桃》《访客》《大树神传奇》《马嵬驿》《X 小姐》《重新开始》等 14 部;重要学术论著则有:《诗学笺注》《艺术的奥秘》《美的范畴论》《戏剧论集》《欣赏与批评》《戏剧与文学》《戏剧与人生》《戏剧原理》《审美三论》《艺术批评》等多种。

力走出传统模式而在作品中赋予现代意识和积极运用新的形式。""姚一苇是从人的'存在'思考人的'处境'和'自处'方式,他把戏剧审美创造的人生观照与人所依存的世界和社会结合起来以表现人的生存困境。一方面揭示社会对人的压迫与异化,而另一方面则表现人对困境的抗争,对命运的反叛。作为一位具有正义感和使命感的剧作家,他通过人的处境这一视角切入,用以评析历史、批判现实。虽然有的作品由于表现人因无法改变自身的艰难处境而陷于困境甚至走向悲剧,有的作品由于批判社会弊病令人失望而感到沉重。但是总的来说,在他的一些作品中,还是充满了一种乐观的调子,显示出他对美好人性的呼唤以及对未来生活的信心,使其作品洋溢着一种积极向上的精神。……他的戏剧创作业已成为海峡两岸戏剧界的共同财富,应在中国现代戏剧史上占有重要位置。"[①] 我们认为,这样的评价是恰切的、精当的。

除了是一位知名的戏剧作家,姚一苇还是重要的戏剧理论家、有成就的美学家和出色的文学评论家,其重要学术论著有:《诗学笺注》(1966)、《艺术的奥秘》(1968)、《戏剧论集》(1969)、《文学论集》(1974)、《美的范畴论》(1978)、《戏剧与文学》(1984)、《戏剧原理》(1992)、《审美三论》(1993)、《艺术批评》(1996) 等。

姚一苇知识渊博,治学严谨,是一位成就卓著、影响深远的学者。关于姚一苇的戏剧思想与美学理论,本文将在第二、三部分做专门介绍,这里先来谈谈他的文学评论。在去世前不久,姚一苇曾写过一篇题为《文学往何处去——从现代到后现代》的文章。文章主要表达了他对现代与后现代文学戏剧的一些看法,以及他对文学今后走向的关切及忧虑。姚一苇本人亲自参与过台湾60年代"现代主义"的文学运动,而他本人也承认是"现代主义迷",他对于现代文学作品,尤其是现代主义全盛期如乔伊斯、卡夫卡、伍尔芙等人的小说以及同时代的现代剧作不免偏爱,因此,姚一苇对文学作品的看法,在艺术形式及美学架构上,自然就有了十分严格的要求。他比较现代与后现代的文学戏剧时,对于后现代的一些"现象",提出了质疑和批评。姚一苇认为,现代主义全盛期的作家对待创作的态度严肃,"像乔伊斯、卡夫卡、伍尔芙、叶慈、艾略特等,他们是根据自己的理念来创作的,不管有没有人看,有没有市场","因此在那个时代作者是为了自己而写的,是所谓的精致文化(High Culture)

[①] 曹明. 关注人的处境:姚一苇戏剧创作的深刻意蕴 [J]. 台湾研究,1998 (3):5.

的时代"。相对于此,后现代进入了晚期资本主义,"有一件事却是肯定的,那便是'文化工业'。文化成了工业,任何文化活动都是商品化了。这个现象把以往所谓的精致文化和大众文化的界线消弭了"。姚一苇特别关心的一个现象,便是"到了后现代(20世纪70年代)以后,我们不再相信传统留下来的观念和教义"。他引用了列奥塔所指出的从文艺复兴以降人本主义传统的"大叙述"(Grand Narratives)过渡到后现代变成了"迷你叙述"(Mini Narratives),变成了"局部的、部分的、特殊地区的、少数族群所发生一些临时性、偶然性、相对性的东西"。姚一苇认为,"现代主义"的重要作家,他们的作品即使悲观、失望,表露出某种哀愁或是怀旧,可是基本上还是蕴含着对这个世界、对人类的关怀。他举出艾略特的《荒原》、乔伊斯的《都柏林人》、契诃夫的剧本等,"都不是自我的小问题,都有大关怀在内"。对于后现代作品中流行的"戏拟"(Parody)与"拼凑"(Pastiche),姚一苇亦颇有微词,"到了后现代,这种创作方式(指"拼凑")移植到文学上来,便是东抄一段,西抄一段,毫无关联地放在一起,这边模仿张三一段,那边模仿李四一段,于是就拼成一个作品"。姚一苇对此类现象百思不得其解,他后来联想到台湾电视的现象,得到了一个比喻:台湾电视台自第四台开放后,有好几十个频道,台湾观众看电视的习惯,拿着遥控器,这里看一点,那里看一点,不是从头到尾看一个节目,而是由完全不相关的碎片拼凑起来。"拼凑"的作品,就像电视片段的集锦,没有了整体,只是一堆彼此连接不起来的碎片。①

最后,《文学往何处去——从现代到后现代》一文谈到了学术界文学批评的一个相当普遍的现象:"便是文学批评几乎完全演变为文化批评。"文学研究者言必称种族、性别、阶级,这些原本属于社会学、心理学、政治学的研究课题,喧宾夺主,反而成为了文学研究的主流。欧美学界此风更加为烈,美国大学的文学系,20世纪四五十年代以耶鲁大学布鲁克斯、华伦等人为首建立的"新批评"学派,提倡精读文本的文学研究方法,曾经独领美国学界风骚二三十年,现在这种主张以文学论文学的学派已被推翻打倒,美国大学的文学系大门大开,各种社会科学的文化研究者蜂拥而入,文学研究也就变了质。文学不再被视为一门独立艺术,而沦为各种社会科学研究的原始材料。文化研究者总是从文学作品中寻找诸如"人种认同""女性形象""种族关系""性别歧视"

① 参阅白先勇的《文学不死——感怀姚一苇先生》一文,收录于《联合报》1997年11月29日—12月1日联合副刊。

"少数族裔"之类的研究题目。姚一苇对此难以认同,他接下来问:"请问大家这些所谓的主题,与文学有无多大关系?"严格说来,恐怕关系不是太大。关于这一点,正如白先勇在《文学不死——感怀姚一苇先生》一文中所说:"文学作品当然可以描写反映这些主题,但书写这些题目的文章不一定就是文学,更不一定就是好文学。'新批评'学派盯紧文本精读,可能视野狭隘了一点,但的确是正宗的'文学研究',现在的文化研究(Culture Studies),范围宽了,无所不包,却往往离题太远,有些研究与文学本身实在没有什么关联。"① 值得指出的是,当今我们的文学批评界又兴起了一股"文化批评"之风,也许这就是所谓"后现代"的必然结果吧。从某种意义上来说,"文化批评"固然是无可厚非的,也是必要的,但它毕竟离文学远了点。我想,如果那些持"文化批评"的人能看看姚一苇的《文学往何处去——从现代到后现代》一文的话,也许他们会产生新的想法。

姚一苇一生处于创作与学术之间,并且在两方面都取得了非凡的成就。姚一苇经常戏称自己是摆杂货摊的"货郎",古今中外之学均在其涉猎之中,他对自己一生所学的评价是:剧作第一,理论第二,散文第三,翻译第四,旧诗第五。② 姚一苇的学生林乃文在《暮霭中的书房》一文中说得好:"老师是传统的治学者,左手写理论,右手写剧本,每一本都下过扎扎实实的研究功夫,其来有自,其言必有据。"③ 是的,学术与创作,差不多是姚一苇相当自觉平衡地行进的事业双轨。对于理论研究和文学创作这两个不同的领域,姚一苇有他个人十分明确的看法,前者是知性活动,是严密的逻辑思辨工作,要有渊博的学问才能下笔。不断地思考,不断地读书,是学术研究的必要功夫,正因为这是持续性的自我要求与训练,所以对姚一苇而言,理论性文章随时可作,因为材料都是预备好的。"但创作则不然",姚一苇严肃地谈起他的创作经验,"这是一种从内在发出的冲动,仿佛有东西压迫着你非吐不快。创作动机纯然是感性的,完全的自发性,即便创作过程和作品本身是知性的活动,但催促你去做的动力绝对是感性的"。因此,姚一苇的剧作在意念萌生之后,须经过一段时间

① 参阅白先勇的《文学不死——感怀姚一苇先生》一文,收录于《联合报》1997 年 11 月 29 日—12 月 1 日联合副刊。
② 参阅陈郁的《隐没的酒神——姚一苇的阅读人生》一文,收录于《联合报》1997 年 4 月 21 日联合副刊。
③ 参阅林乃文的《暮霭中的书房》一文,收录于《读剧之夜特刊》1997 年第 5 期。

的酝酿，再以妥当的艺术框架去表现。①

姚一苇曾经谈到："我这个人没有什么娱乐，最大的娱乐就是读书。尤其对于知识性的追求，我是非常有兴趣的。""读这些知识性的书有一点很重要，就是根基要打好。我第一次看弗洛伊德的时候看不懂，但是我就是不相信自己怎么会看不懂，所以我把图书馆翻遍了，找出当时心理学的教科书，先读懂后，再看变态心理学。后来回头看弗洛伊德的著作，果然就读懂了，所以说这个基础一定要扎实。""我读的书之杂，恐怕是很少有人可以和我比的！"②（他谦称之"杂"，其实是渊博）姚一苇在年轻的时候，读书非常辛苦；在战乱当中，也没什么相当的条件，完全是苦读出来的。他曾经说，他一直到《诗学笺注》这本书出版之后，才学到做学问一些基本道理：那就是一丝不苟。而且，每一位大师的经典著作，一定要看得完整、完全了解，那么，慢慢的，学问就会扎实起来。姚一苇条理清楚地剖析美学研究之所以冷僻的原因："美学涉及的范围太广了，包括哲学、心理学、社会学、语言学、人类学……还必须有艺术范畴的素养，仅仅是知识的积累是不够的，还得有艺术的敏锐感受，两者缺一不可。很少有人能这么全面的兼顾。"那么他自己呢？"我呢？读书太杂了，什么都念，无目的、无方向、不计代价地读书，反倒有了比较扎实的底子可以游走于不同领域。"③ 正是这种持续而广博的阅读，使姚一苇打下了扎实而深厚的学术功底。1966年，他先出版了《诗学笺注》一书，两年后，则出版了《艺术的奥妙》。这两本书，加上后来陆续完成的《戏剧论集》《美的范畴论》等书，奠定了姚一苇美学家、戏剧家、批评家的地位。而后，姚一苇在大学和研究所教授"美学""戏剧原理""艺术批评"等课程，教学相长，也促使他完成了《审美三论》《戏剧原理》《艺术批评》等著作。

姚一苇几乎将一生都投注于追求学识、追求美与追求艺术之中，所以他从不会感到寂寞。正如他在《说人生》一文中谈到生存方式的选择，只要能"遇事好奇，不断学习，希望能感、能思、能有所悟"，那么，即便是居陋巷，一箪食、一瓢饮，生命仍然是充实而美好的。

① 参阅刘淑慧的《不寂寞的读书人》一文，载于《文讯》1993年第52期。
② 参阅陈郁的《隐没的酒神——姚一苇的阅读人生》一文，收录于《联合报》1997年4月21日联合副刊。
③ 参阅刘淑慧的《不寂寞的读书人》一文，载于《文讯》1993年第52期。

二、戏剧思想简述

姚一苇对戏剧的本质与形式进行了长期的思考，他的戏剧思想是非常丰富和深刻的。限于篇幅，我们这里只能就其戏剧时空论略加介绍。至于其戏剧本质论、戏剧动作论、戏剧人物论等，这里只好付之阙如，有兴趣的读者可以去参阅《戏剧原理》《戏剧论集》等书。

戏剧的时空处理是戏剧形式上的一个重要问题，它不但关系到幕的分割，而且关系到整个戏剧的构成。戏剧和小说、叙事诗不同，它受着表演的限制，一般只能提供二三小时内所能表现的东西，因此它不能任意地、冗长地描写，必须经过压缩与集中。戏剧必须压缩与集中到一定长度的时间内，通常以不超过四小时为原则。哪怕偶有例外，也应以一个观众所能忍受的时间长度为限，过此即无法正常地演出。因此，任何一个戏剧家都必须熟练地知道如何控制时间，即如何在一段特定的时间内把整个情节完美地表现出来。同时，戏剧也受到场地的限制。除了在象征性的舞台（这种舞台没有舞台装置观念，场地或背景皆由叙述表达出来，一切诉诸观众的想象）上表演的戏剧之外，一般均须集中到一个或少数几个场地内，过多便会遇到演出上的困难：这便是戏剧在先天上所受到的时空限制。[①] 这一"先天"的限制，到了新古典主义时期更发展成为人为的限制，这就是所谓的"三一律"，即时间不超过 24 小时、单一的空间与单一的动作。当然，"三一律"后来受到浪漫主义戏剧家的无情攻击。

（一）戏剧的时间

根据姚一苇的总结，戏剧的时间处理主要有两种不同的形式：一种是集中的形式，即把整个情节压缩到最后的部分，使我们在舞台上所看到的时间符合时间律或相当接近于时间律；另一种是延展的形式，这是属于顺序发展的一类，没有经过压缩或甚少压缩，即顺着时间的序列而依次推展，使我们在舞台上所看到的时间为无限量。这是戏剧的两种不同的时间处理方式，也是两种不同的表现方法，它们同时存在，并将永远共存。

1. 时间集中型

① 姚一苇. 戏剧的时空论 [M] //姚一苇. 戏剧论集. 台湾：台湾开明书店，1969.

在时间集中型的戏剧中，我们在舞台上所看到的只是事件的最后部分，其时间幅度为有限量的，往往不超过一天或接近这一时间；其场地也是单一的或甚少变更。当然，戏剧事件的发端和根源可能经历很长的一段时间，可这一长期的发展和演变过程却不让它在舞台上表现出来；事件也可能经历不同的场地或空间，但在舞台上所见到的则是单一化了的，或尽可能予以单纯化了的空间。当然，所谓集中到事件的最后部分，并不是说整个戏剧只是一个段落，其间也可以分割成若干个段落，只是段落间的间隔很短，往往不超过若干个小时；所谓不超过 24 个小时，是就各段落时间之总和而言。

首先采取这种形式的戏剧家为希腊人，即所谓的"希腊传统"；后来，新古典主义也遵循这一传统。希腊悲剧一般分为两大部分，即插话与歌唱，前者往往由演员担当，后者则由合唱团担任，它们总是交替出现于戏剧中。不过，希腊中期以后的歌唱往往用来代替幕间音乐的作用，不是推进剧情，而是复述剧情或松弛观众的情绪。因为当时的剧场是没有幕的，各段落间的时间间隔只有依赖合唱团以资区分。

事实上，舞台上所展示的时间与全剧情节所延续的时间是不成比例的，前者的时间虽无法确定，但一般仅限于几个小时之内；后者的时间虽亦无法确定，但可以持续至若干年。当然，尽管舞台上所展示的时间只是全剧情节构成中的一刹那，可造成这一态势的渊源却是其来有自，它只是"隐匿"了起来，没有直接搬演而已。姚一苇认为，这种形式的戏剧不同于时间延展型的，其构成有着特殊的意义。接下来，他将这种特殊的意义逐点分析如下：

第一，在时间集中型的戏剧中，"动作"的推进主要不是面向未来，而是向过去倒转。如古希腊悲剧家索福克勒斯的《俄狄浦斯王》，该剧的"动作"可以解释为"从追寻凶手到发现凶手正是他自己"的一系列发展过程。从表面上看，时间是在向未来推移，"动作"亦随之而推进；但我们如仔细体会，则可以发现："动作"的每一次推移，主要是为了倒回过去，以把过去的情形展现出来。当然，凡属倒转的部分，均非把"动作"直接展示给观众，而是采取"叙述"的方法，用言词代替真实的活动。

第二，在时间集中型的戏剧中，"动作"的推进表现为倒转的形式，而每一次倒转均构成劳逊所谓的推向一种不安定的情势或平衡的破坏，亦即亚契尔所谓的推向"危机"。此一"危机"，此一"不安定的情势或平衡的破坏"，形成相关的连续的形式，即自一点扩大、加深、作螺旋状推进的式样，这与时间

延展型跳跃前进的形式迥然不同。

第三，时间集中型戏剧张力的维持，同样不是建立在向未来的延展，而是建立在向过去的倒转上，即建立在"动作"作螺旋状推进的过程中，以紧扣观众的情绪，并使戏剧达到高潮。然而，它不是要使观众去关心"下面将会怎样""他或她的计划将如何实现""他或她将会成功还是会失败"之类，而是要使观众迷失在整个事态之中，因而跟随着剧情去追溯前因后果，去了解整个事情的真相。观众不关心主人公以后能有何作为，而是关心他以前曾做过什么，所以，观众的情绪依循着"动作"的推移方式，向过去的深处发掘；一旦真相大白之后，观众的紧张情绪才随之消失。

第四，时间集中型的戏剧重视或强调境遇甚于表现人物的性格。因为我们在舞台上所见到的是事件的最后部分，事态业已酝酿成熟，构成所谓成熟的条件，因而剧中人物往往被置于一种困境中（即希腊人所谓"境遇的骤变"），所以我们要追究的是造成这一"成熟的条件"或"困境"的原因，使整个戏剧不是推向未来，而是倒转向过去，形成一种对造成这一境遇的原因的分析。因此，这种戏剧不是表现人物性格的如何发展，而是表现境遇如何作用于人。

第五，从纯技术的观点来分析，时间集中型的戏剧因为在形式上所受的限制与约束最大，所以在戏剧的构成上需要高度的技巧。一般来说，创作这种类型戏剧的剧作家都必须掌握以下三种技巧：首先是集中。由于这种类型戏剧的时间压缩到最后的一刻，事件亦必须集中到我们称之为"成熟的条件"或"境遇的骤变"的最后部分，所以安排此一"成熟的条件"或"境遇的骤变"，为任何一位剧作家都必须掌握的技巧。最主要的，剧作家必须掌握使事件发展至最后部分的必然律或可然律。其次是埋藏。时间集中型的戏剧包含两大部分，其一为展示的部分，由真实的演员的活动来表达；另一为隐藏的部分，通过演员的叙述来表达。因此，剧中人必然背负着一大堆的"过去"，这些"过去"正是作者所埋藏的部分。在某种程度上，我们可以说整个戏剧都是为了揭开这一埋藏的部分，所以剧作家必须充分掌握"埋藏的技巧"。最后是引发。剧作家除了应该懂得如何把过去的部分埋藏，更必须懂得如何把它显露出来。这一显露的方法，我们称为"引发的技巧"。所谓"引发的技巧"，即如何把"过去"与"现在"有机地糅合在一起，使现在所发生的事件与过去发生不可分割的联系，以把被埋藏的"过去"在动作的推移中自觉不自觉地显露出来。

第六，时间集中型的戏剧由于在时空限制上的严格，所以并不是所有的题

材或"动作"均能适合于这一戏剧形式。勉强适应的结果,必然会留下拼凑、斧凿的痕迹。①

2. 时间延展型

戏剧在时间的处理上,最常见、最容易理解的便是按顺序发展的一类。从理论上说,它可以自事件的发端时开始,至事件的终止时结束;也就是说,自"动作"开始时开始,至"动作"完成时结束。其间所经历的时间幅度没有限制,可以数日、数月甚至数年、数十年;中间截取的段落亦无限制,可以被截取为数段、十四段甚至数十段。在延展型戏剧中,事件的发展为延展的,没有经过压缩或只经过很少的压缩。这一形式的戏剧,源于所谓的中世纪宗教剧传统,在理论上可以不受时间的限制。不过,它与宗教剧的最大不同之处在于:所谓"不受时间的限制",仅指在"动作"的幅度之内而言,并不是毫无关联、漫无目的的任意延展。时间延展型的戏剧是一种向未来推进的戏剧形式,它对于戏剧的构成有其特殊的意义:

第一,在时间延展型的戏剧中,时间向未来延展,故事亦跟着推进,也就是说,"动作"随着时间的推进而推进。因此,时间延展型的戏剧主要是把"动作"直接展示给观众,甚少采取"叙述"的方法。当然,这类戏剧并非完全没有经过压缩,但在"动作"的范围内,时间没有或甚少经过压缩。

第二,在时间延展型的戏剧中,时间向未来延展采取跳跃的形式——向未来跳跃前进的形式(之所以要跳跃前进,是因为一个戏剧不可能照搬某一时间内的所有事件,而必须有所选择)。戏剧不像小说,可以采取缓慢推进的形式:小说家可以利用它的缓慢性,使性格或环境的变化精细到从表面上看不出来,而需要读者去细心体会;戏剧家则必须把握"动作"发展过程的转捩点,使之成为一种跳跃前进的形式。每一次跳跃都必须是巧妙的、恰到好处的,而不能是随意的、胡乱安排的。

第三,时间的延展不仅与"动作"的推进有关,而且与观众的情绪有关。我们必须在时间延展或"动作"推进的过程中,紧扣观众的情绪,成为上升的而非下降的形式,以达到戏剧的高潮。所谓高潮,亦即情绪的紧张点。剧本所经历的时间幅度越大或剧本的长度越长,越需要情绪的强度以维持观众,也就是说,时间的长度与戏剧的张力成正比,这就是剧本长度的比例律。

① 姚一苇. 戏剧的时空论 [M] // 姚一苇. 戏剧论集. 台湾:台湾开明书店,1969.

第四，时间延展型的戏剧长于表现人物的性格。一般说来，一部优秀的剧作必须是一件完整的艺术品，用以表现一个完整的"人生"。所谓"人生"，亦即人物与环境间的冲突，因此人物与环境构成戏剧的两大要素。要表现人物性格的发展，往往需要通过不同的时间和空间，亦即通过时空的延展来实现。因此，创作此类戏剧，必须掌握一种"发展的技巧"。

第五，时间延展型的戏剧，在时间延展的过程中，容易吸收偶然的因素，从而旁生枝节。在一部表现人物性格的戏剧中，由于人物性格的发展要经历不同的时空，其所遭到的境遇是可变的，所以易于吸收偶然的因素，甚至易于增添即兴的东西。对于这种"偶然的因素"或"即兴的东西"，剧作家不能兴之所至、忘乎所以，而要掌握一定的"度"。

第六，时间延展型的戏剧，在结构上容易流于散漫与松弛。因为这一类型的戏剧在时空的处理上没有限制，在时间延展的过程中，易于吸收偶然与即兴的东西，所以容易流于自由、散漫、毫无节制。这是创作此类戏剧的剧作家所必须予以特别注意的。①

（二）戏剧的空间

尽管姚一苇的《戏剧的时空论》一文以时空并举，可主要探讨的却是戏剧的时间问题，正如其所说："我们的标题虽是时空并列，然而在今日的舞台技术上，空间亦即场地的变更的问题，越来越失去其重要性，因此我们所要探究的主要仍是时间的处理问题。"② 当然，尽管《戏剧的时空论》一文甚少谈及场地亦即空间问题，姚一苇在《论莎士比亚戏剧的演出》《剧场的失落》《谈舞台空间》等文中，还是对这一问题做出了探讨。

在《论莎士比亚戏剧的演出》一文中，姚一苇具体探讨了剧场的历史变迁。莎士比亚的戏剧产生于伊丽莎白时代的剧场，这种剧场一般为圆形、四方形或八角形的建筑；中间靠后建有一座舞台；舞台前便是所谓的座池，完全没有座位设施，是下等观众站立之处；舞台四周建有三至四层类似包厢式的楼座，这是上等的席位；至于所谓的特别席，简直就设在舞台上。舞台则分为三部分：前面没有上盖的部分称为本舞台；本舞台后上盖的部分，一般用幕将其隔开，此为后舞台；再后则为上舞台，事实上，此即包厢式楼座的第二层。

莎士比亚的戏剧与当时的舞台是密切配合着的：第一，这种舞台的布景完

①② 姚一苇. 戏剧的时空论 [M] //姚一苇. 戏剧论集. 台湾：台湾开明书店，1969.

全是象征性的。摆上一盆小树便用来代表森林，摆上一两把椅子便用来代表宫室，燃上火把便用来象征黑夜，更换一两件道具便表示场景的转换；再配合本舞台、后舞台与上舞台的交替使用，才能应付莎士比亚戏剧频繁的场景转换。第二，象征性的舞台必须要求观众的想象力与联想力。观众不能自眼睛获得的，必须自耳朵获得。因此只有靠台词来产生魅力。第三，那时的剧作家爱用独白与旁白，亦与当时的剧场有密切的关系。因为当时的观众是环绕舞台的，有的更坐在舞台上，演员与观众之间已融为一体，所以演员的独白就仿佛是对着亲近的人说话。如果在今日的镜框式舞台上，演员与观众之间分隔得非常鲜明，独白与旁白便失去其意义了。第四，这种剧场的观众是非常复杂的：座池的观众充满了流浪汉、骗子、走江湖的以及下流女人等；楼座的观众稍微文雅些，多半是公民、诗人或低级官吏；坐在舞台上的则为贵族。无疑，观众非常多且成分复杂，伊丽莎白时代的剧场正是与此相适应的。

到了"王政复辟"时期，英国的剧场发生了巨大的变化，其舞台成了"具有绘画远景装置的镜框式舞台与高座舞台之折中"。由于它有了背景的观念，因此戏剧的活动便受到了背景的约束，不再容许剧作者任意变换场地。在有背景装置的舞台上，戏剧的场景必须集中，演员与观众的距离远了。到了18世纪后期，舞台越来越趋向写实的倾向，要么强调舞台气氛的重要性，要么在舞台上表现出考古的倾向。到了19世纪，舞台考古的倾向越来越浓厚。为了展示历史的正确，人们把舞台变成了史料的展览会场，那绚烂夺目的历史人物的行列，那写实风格的舞台装置，必然带来舞台竞尚豪奢的风格。只有到了20世纪，随着反写实主义演剧理论的兴起，舞台才又回到单纯化的道路上来。①

无疑，姚一苇是反对那种不必要的舞台的豪奢风格的。在《剧场的失落》一文中，他写道："当他们上演历史剧，不惜自博物馆找出图片、书籍，把舞台变成了考证家的场所；他们采用巨幅的绘画远景装置，甚至画上人物，让真人与假人同台。而他们的演员可以自由放纵，为了博取观众的爱戴，可以任意窜改剧本，于是留下来的是使舞台庸俗化，使古典的那一朴素的、庄严的形式消失。"② 正因为如此，所以，姚一苇反倒欣赏那座在庙前随意搭起的"临时性的舞台"，"我感到这是一座真正的舞台，具有古老而长远的历史；在这座舞台上仍保有它的原始的意义，是人类残存的祭式剧场"③。是啊，在任何时候，我

① 姚一苇. 论莎士比亚戏剧的演出 [M] // 姚一苇. 戏剧论集. 台湾：台湾开明书店, 1969.
②③ 姚一苇. 剧场的失落 [M] // 姚一苇. 戏剧论集. 台湾：台湾开明书店, 1969.

们都不能为了舞台技术而忽视戏剧本身。

在《谈舞台空间》一文中,姚一苇还谈到了如何扩展舞台的空间。到了20世纪,几乎所有剧场艺术家,都极力想打破舞台的限制,以使其所代表的空间具有伸缩性,甚至想使其变成一个无限的空间。姚一苇认为,主要有三种舞台具备扩展空间的可能性:一为开放的舞台。这种舞台没有舞台边缘的限制,除了背后的一面墙外,其余三面都伸向观众之中,形成一个开放的空间,使舞台的表现范围由框内伸展到框外来了。二为圆形剧场。圆形剧场的四面均围坐着观众,舞台在中间,它没有边框的限制,自由度比开放性舞台更进一步。三为象征舞台。这种舞台具有传统的形式,舞台前景拱门和边框仍被完全保留,可是演出的方式却不是写实的而是象征的。[①]

三、美学理论管窥

姚一苇是20世纪中国重要的美学家,其美学理论思虑精深、体系严密。他的《艺术的奥秘》《美的范畴论》《审美三论》《艺术批评》等著作,有"姚一苇美学四书"之称。这里,我们不展开来谈,只打算从"美的范畴论"中,一窥姚一苇美学思想的堂奥。

在美的范畴问题上,姚一苇的研究进路和一般学者不同。他主要是依据"美的基准"与"非美的基准"来划分美的范畴。所谓美的基准,乃一般人一见之下即能产生直接的、纯净的快感者:这种快感是立即的,不需经过思索,故人人皆可获得;同时,它又是纯净的,不含快感以外的成分,即不含严肃、痛苦、荒谬、丑等不属于快感之情绪者。所谓非美的基准,具有一般人所谓的美以外的意义,它所带给我们的不是纯净的快感,而是在快感中包含了非快感之情绪;同时,它不是立即可以把握的,而是需要通过思考和理解,才能被我们所把握。姚一苇说得好:"此种由快感的纯净程度与引起之情绪性质、传达与接受者的能力以及二者的相关性来设立基准,系我的整套美学观建立之基础。"[②] 正是依据这种基准,姚一苇把美分为秀美、崇高、悲壮、滑稽、怪诞、抽象等六类;其中,前两者属于"美的基准",后四者则属于"非美的基准"。这里,我们从"美的基准"中选出秀美与崇高,从"非美的基准"中选出悲壮

① 姚一苇. 谈舞台空间 [M] //姚一苇. 戏剧论集. 台湾:台湾开明书店,1969.
② 姚一苇. 美的范畴论 [M]. 台湾:台湾开明书店,1978:7.

与滑稽,分别加以介绍。

(一) 美的基准

在美的基准之内,并非只有一种性质之美,而有大小之分,强弱之别。比如说,一望无际的平野田畴的美,星空万里、波涛起伏的海洋的美,绝不同于一朵花、一只小鸟或女性之美。我们在观看前者时,会为它的汪洋博大而心情振奋、情绪高扬;而在观看后者时,则会为它的细致精巧而心情宁静、情绪柔和。故前者为大的美,后者则为小的美。所谓小的美,不仅表现为形体的细致精巧,还表现为精神的或力的柔弱,所造成的情绪反应不是上升的,而是归于宁静、妥帖,故名之为秀美。所谓大的美,不仅为形体的大,亦可以是精神的或力的大,所造成的情绪反应是上升的,激发起我们昂扬、振奋的感情,故名之为崇高。①

1. 秀美

姚一苇所谓的"秀美",首先是作为与"丑"对立的范畴。所谓丑,是指足以引起使人厌恶、痛苦等不愉快之情绪者。秀美所引起的情绪反应,为令人喜悦之纯粹快感,绝不含快感以外的其他情绪,也就是说,秀美决不包含丑的成分。其次,他所谓的"秀美",是作为与"崇高"对立的范畴。崇高为美之大者,秀美为美之小者,两者所引起的情绪是互相对立的。

从审美的观点看,秀美或秀美的艺术不仅关系到人的生理的机能、心理的实质,亦关系到社会的功能;不仅含有形式的一定架构,亦含有精神的或伦理与哲学的意义;不仅具有感性的成分,亦具有知性的成分。姚一苇从以下两个方面对秀美进行了进一步的深入分析。

(1) 自外在的秀美到内在的秀美

在审美的观照下,秀美的自然与秀美的艺术均为独立的个体,其形式与内容是不可分割的:内容只能存在于它的形式之中,形式只有足够而且充分地传达出内容,才能构成其自我充足的性格。任何的割裂均无助于对它的了解,所以,秀美必须自此一形式与内容对立而又相关的二重性上来考察:

第一,自外形的调和到精神的融合。秀美的外形必须符合比例与匀称这两个基本原则。同时,外形的调和与精神的融合是互为表里的,外形的调和表现于精神上,则为无矛盾、无紧张、无冲突。秀美必是由外形的调和到精神的融

① 姚一苇. 美的范畴论 [M]. 台湾:台湾开明书店,1978:7-8.

合所形成的一致性，才能使人觉得浑然天成、和谐融洽。

第二，自外形的"圆满"到精神的"完遂"。任何美丽的物体，如果表面破裂、凹凸不平，即使其他方面如何美好，也不能予人以快感，所以圆满为构成秀美的重要基础。但外形的圆满必具一定的边限或规律的周期性，它是平滑的、圆润的，其变化只能在一定的幅度内产生，绝不会给人以意外、突然的感觉，从而造成精神上的完遂。所谓精神的完遂，一方面它是完美无缺、无可增损、妙手天成、恰到好处的；另一方面，它与我们所预期的相符，以致心领神会、妙趣相同，最后达到外形的圆满与精神的完遂的统一。

第三，自外形的纤小到精神的柔顺。秀美的外形必以纤小为条件：它是纤巧的、细小的，而非雄浑的、宏大的。这种美表现在精神方面，乃是化倔强为柔顺，化紧张为协和。所谓纤小并非软弱无能，而柔顺协和亦非只是消极妥协。

第四，自外形的可爱到精神的依恋。"爱"与"恋"其实是孪生姐妹，难以分割，所以外形的可爱必引起精神上的依恋。我们对可爱之物必生依恋之情，进而必生占有之欲，所以我们对某物的感情应保持一定的距离，否则便超出美感的范畴了。①

(2) 自快感到美感

秀美所引起的快感是纯粹的快感，即它不含快感以外的其他情绪。但快感并不等于美感，快感仅及于人的感性层面，即引起由感觉到情绪的一系列心理过程；而美感则不仅及于人的感性层面，更由感性层面进入人的理性层面，亦即兼容了知觉与理解的知性过程。因此，所谓秀美的美感，首先由于外在形式的调和、圆满、完遂、柔顺与依恋，使我们走出狭隘的自我世界，而进入美的世界。当我们与此一美的世界相结合时，我们必为其所驯服、所软化，于是刚者柔，桀者驯，劣者善。这是美的至高境界，也是人生的至善境界。②

2. 崇高

和秀美一样，崇高既见于自然物，亦见于艺术品。在对表现于自然、建筑、雕塑、绘画、音乐、文学中的崇高加以介绍之后，姚一苇还对班纳特、柏克、康德、谢林、黑格尔等人的崇高理论进行了分析与批判。接下来，姚一苇从两个方面对崇高进行了探讨。

① 姚一苇. 美的范畴论 [M]. 台湾：台湾开明书店，1978：37-42.
② 姚一苇. 美的范畴论 [M]. 台湾：台湾开明书店，1978：42-45.

(1) 自外在的崇高到内在的崇高

所谓外在的崇高，乃指其具有形式、占据空间，是一种可见可触的真实的存在。外在的崇高当然是崇高的重要对象，因为在面对无边大海、无际星空、无垠原野时，我们会为之心情开朗、意气风发、精神振奋，从而产生快感。但这种形式的"大"或空间的"广"只存在于大自然之中，所以与艺术品关系最为密切的是内在的崇高。内在的崇高所显示的是人的精神层面，表现于艺术品上亦最为复杂，它主要包括"热情的崇高""圣洁的崇高""壮丽的崇高"等三类。

外在的崇高与内在的崇高同具精神的适应性，也就是说，它们都符合人类一定的精神条件或法式。就外在的崇高而言，它不仅不能是一种怪诞或不合理的"大"，而且我们必须完全置身于危险之外，甚至完全不能意识到危险。就内在的崇高而言，精神的"大"或能力的"大"必须合乎我们精神的条件，或者说顺应我们想象的性质，它在人类行为的规范或标准上是"善"的类，在人类的理想上属于"好"的一面；它在表现人类的能力时应该有益于人类，或至少不得危害人类。所以，从观赏者的精神层面而言，外在的崇高与内在的崇高具有一致性。自然形式的"大"或精神威力之"大"，纵然具有无限的力量，可在审美静观时，不是将我们压倒或击垮，而是激起我们自身的无限性，所以它们都是人类自身力量的表现，是人类自身精神伟大的表征。①

(2) 崇高的美学性格

崇高作为积极的快感，有着两个层面或阶段：在第一个阶段，它使人感到阻滞或挫折；但在继之而起的第二个阶段，它会使人精神奋发高扬。此种精神奋发与情绪高扬所生的快感，其实是人对于自身的一种肯定和赞扬，或者说，由对自身之肯定和赞扬而转化为崇高感。总之，崇高的自然与艺术的无限、巨大、有力的性质所产生的积极的快感，转化为精神上的自由、豪放、雄浑与仰慕，这样一来，我们就由感性领域进入理性领域，表现为感性与理性的合一，从而使我们走出狭隘的自我世界，与广大无垠的宇宙相同一。这就是崇高所导致的快感到美感的全部历程。②

(二) 非美的基准

非美的基准因为不属于纯净的快感，而是快感中羼杂进了诸如恐惧、痛

① 姚一苇. 美的范畴论 [M]. 台湾：台湾开明书店，1978：79-84.
② 姚一苇. 美的范畴论 [M]. 台湾：台湾开明书店，1978：84-88.

苦、哀伤等不快之情绪,所以并不像从秀美到崇高一样属于量的变化,而是属于质的变化。非美的基准所表现的质的变化,在艺术品中最为常见,其样式也较美的基准远为复杂。

1. 悲壮

在姚一苇的《美的范畴论》中,讨论悲壮的那一章占到了三分之一,足见他对于此一范畴的重视。其实,姚一苇所谓的悲壮,与一般美学中的"悲剧性"这一范畴大体相当,但并不完全一致,而是做出了一些新的规定。《美的范畴论》分上下两篇来讨论悲壮:上篇为悲壮的时空性格,下篇为悲壮的美学性格。悲壮的时空性格,主要探讨不同时空背景下悲壮艺术的差异性,此不赘言,下面,我们来介绍悲壮的美学性格,亦即不同悲壮艺术的共有特点。

首先,姚一苇分别检讨了建立在人类学、心理学、伦理学、哲学基础上的悲壮观。然后,"为了避免前人所犯的错误",从以下四个方面进行他的解析工作。

(1) 自悲惨、悲悯到悲壮

悲壮艺术的兴味往往集中于一个或少数几个主要人物,即所谓的"悲剧英雄"身上。悲剧英雄的性格强度往往超出常人之上,他们一般可以分为两类:第一类的悲剧英雄,如普罗米修斯、俄狄浦斯、安提戈涅等,他们面对的是一个巨大无比的势力,而且明知此种势力无法对抗,可他们一旦认为自己的行为是对的,则不惜牺牲一切,全力以赴,正是知其不可为而为之的精神表现。在这一类的悲壮艺术中,一方面显露出人类处境的艰难、人类的渺小与动辄得咎,另一方面则使人类的精神得以发扬出来。人即使处于最恶劣、最绝望的境地,仍然是有所作为的,虽然最后难免失败,但虽败犹荣;而且,他们失败的只是肉体,在精神上则是胜利的。第二类的悲剧英雄,如欧里庇得斯、马罗、莎士比亚、拉辛笔下的人物美狄娅、帖木儿、奥赛罗、麦克白等,他们虽亦有作为,但其作为却出之以自身的野心、情欲、偏执的性格或错误的判断,因此,这类悲剧英雄比起第一类来,便显得更为个人化。第一类的悲剧英雄多少带有神性气质,第二类则属于所谓"人的英雄"。然而,悲壮艺术并非只能表现英雄,它也可以表现一个受害者或牺牲品。这样一来,悲壮艺术的人物至少可以分为第一类英雄、第二类英雄与受害者三类。

由于人物个性及其行为性质之不同,观众所产生的心理反应自必有别。由不同性质之人物产生不同的情绪反应,势必构成悲剧艺术的不同性格。姚一苇

认为：第一类英雄产生悲壮艺术，第二类英雄产生悲悯艺术，受害者则产生悲惨艺术。亚里士多德曾经谈到，悲剧艺术所导致的"哀怜"或"恐惧"具有不同的层次，但从情绪之振奋、高扬的程度，或其从消极到积极的性质而言，不能超出自悲惨、悲悯到悲壮的范围之外。①

(2) 自特殊悲壮到普遍悲壮

悲壮艺术是一种情节构架的艺术，所以必须具有一定的结构，包含开始、中间和结局的发展样式，以构成其自身的完整性。按照亚里士多德在《诗学》中的说法，此一情节构架必须符合逻辑，也就是说，无论是情节转变还是人物性格，都必须符合必然律和可然律。应该说，那些伟大的悲剧家的作品是符合必然律和可然律的，这种悲剧艺术即所谓"普遍悲壮"。但是，在流行小说或商业剧场中，也充满了奇情冒险的故事与才子佳人的传奇。这些作品包含了太多的机会、意外与偶然，是不符合必然律和可然律的。虽然它们也属于悲壮艺术的范畴，可它们显示的不是人生中的恒常部分，而是特殊的部分，是飘浮在人类真实世界之外的一个矫饰造作出来的世界，此类悲剧艺术即所谓的"特殊悲壮"。②

(3) 悲壮的可避免性与不可避免性

在那些传奇性的故事中，主人公所经历的一连串的奇情艳遇、冒险患难的故事，主要是建立在意外、偶然的因素上，这些因素是不可测的，我们无法肯定它是否会发生。同时，这种故事是在人类真实世界之外虚构出来的，对一般人来说，很难遇到同样的事情；即使偶然遇到，因为不是英雄，在事故发生之前，很可能就逃之夭夭了。此即悲壮的可避免性。相反，在古典悲剧艺术中，则表现为一种不可避免的悲壮，这一方面决定于外在势力的无法抗击，另一方面决定于自身性格的不可改变。概括起来，悲壮艺术的可避免性与不可避免性有三种可能出现的情况：① 对人物或角色而言是可避免的，对读者或观众而言也是可避免的。② 对人物或角色而言是不可避免的，对读者或观众而言也是不可避免的。③ 对人物或角色而言是不可避免的，对读者或观众而言则是可避免的。③

(4) 自低级悲壮到高级悲壮

悲壮艺术既然具有不同的性质，自然亦有不同的价值。价值低的为低级悲

① 姚一苇. 美的范畴论 [M]. 台湾：台湾开明书店，1978：192 - 197.
② 姚一苇. 美的范畴论 [M]. 台湾：台湾开明书店，1978：198 - 202.
③ 姚一苇. 美的范畴论 [M]. 台湾：台湾开明书店，1978：203 - 205.

壮，价值高的则为高级悲壮。姚一苇认为，划分低级悲壮与高级悲壮，必须坚持以下三条标准：① 凡属建立在必然的或可律的因果关系上的，必高于建立在"机会"或偶发性上的。② 凡属触及人生的真实处境问题的，必高于肤浅、虚构的，同时，其所触及的问题越真实、普遍与深刻，其价值越高。③ 凡属积极的、向上的、肯定人的价值的，必高于消极的、颓废的、否定人的价值的。①

2. 滑稽

滑稽是与悲壮对立的范畴。所谓滑稽，是指这种艺术品可以让我们愉悦、发笑，或者说，可以让我们产生一种滑稽感。一般地说，如果就滑稽的形式来划分，可以分为滑稽的形象、滑稽的言词和滑稽的动作三大类。这三大类的划分虽然难免粗略，但包含了滑稽艺术的重要形态。在这些形态之中，有无意的滑稽，那些笨拙、粗俗、误会等所产生的滑稽形象、言词或行为，即属于此类；有有意的滑稽，这是纯理性的表现，是聪明的卖弄，在言词的滑稽中最为常见，那些机智、幽默、吊诡、讽刺的言词，充分表露出说话者的智慧和修养。②

亚里士多德认为，滑稽是一种丑，但这种丑不会引起痛苦和伤害。事实上，滑稽作为一种美的范畴，确实包含丑的成分，但滑稽中的丑有着特殊的性质：① 滑稽之丑没有不快的性质。滑稽之丑可以是一种扭曲、变形、愚蠢、过失甚至荒谬，但以不包含任何罪恶，不引起厌恶或痛苦为前提。② 滑稽之丑应不含"同情"。因为悲壮亦是一种丑，但这种丑因包含"受难"，而引起观众的哀怜与恐惧，从而引起"同情"，而不是发笑。因此，滑稽之丑应让哀怜与恐惧"沉默"，并隔绝"同情"。③ 滑稽之丑应低于我们的精神价值。滑稽的人物，其外形为弱小、猥琐，其行为为笨拙、机械、懦弱，其言语为戏谑、夸张、似是而非，对比之下，观众的情绪为之高扬，感到自己在这一精神价值水平之上，从而得到满足。④ 滑稽之丑是琐碎的，而不是严肃的。

比较起来，姚一苇所说的滑稽大概相当于一般美学范畴中的"笑"，但与"笑"又有所区别：① 滑稽必引起发笑，但发笑并不就是滑稽。首先，那些纯生理的笑，不属于滑稽的范畴；其次，滑稽之笑必须能与人共享，那些日常生活中做作出来的笑，如冷笑、媚笑、阴险的笑、虚假的笑等，因不能与人共享，所以不属于滑稽之笑的范畴。② 我们所谓的滑稽是一种美学范畴，它属于

① 姚一苇. 美的范畴论 [M]. 台湾：台湾开明书店，1978：209.
② 姚一苇. 美的范畴论 [M]. 台湾：台湾开明书店，1978：228.

非美的基准，也就是说，它含有丑的成分。那些不含"丑"的笑，当然不属于滑稽之笑。③滑稽之笑中虽然含有丑的成分，但它带给我们的快感中，不含恐惧、痛苦、悲伤、荒诞的成分。如果含有这些成分，那么它便不属于滑稽，而属于"怪诞"了。④滑稽之笑中包含了复杂的文化成分。在"朴素"的笑与"纤巧"的笑之间，有着不同的文化层面；文化层次不同的人，所见到的"笑"亦不一样。①

四、结束语

　　姚一苇一生勤于读书，精于思考，是一位严肃认真、学贯中西的学者。无论是他的戏剧思想还是美学理论，都体现出了体大思精、取精用宏、见微知著、新见迭出的特点。限于时间和篇幅，本文只是对其戏剧思想与美学理论做了一些粗浅的介绍，挂一漏万之处在所难免；更深一步的分析和研究，只好留待未来。最后，这里只想指出一点：姚一苇的学问绝不空洞、抽象，而是充满了创造性，充满了"艺术"，充满了"美"（这也许和他剧作家的身份有关），正如他在《美的范畴论》一书的"自序"中所说："我要彻底探讨美的类型问题，而且把这一探讨的工作自抽象的概念的层面落实到具体的艺术品上来。我以为吾人学习美学的目的，不只是对美的认知，更重要的是如何创造美，或者说如何增益美的创造的能力。"是啊，如果学问不能加深人们对生活的认知，不能增益人们的创造能力，那么就很容易堕落成沙龙中的摆设或象牙塔中的玩物。姚一苇的戏剧思想和美学理论，无疑为很多伪学问、准学问提供了借鉴。

《江西社会科学》2005年第6期

① 姚一苇. 美的范畴论[M]. 台湾：台湾开明书店，1978：255–260.

在迷宫里探险：对文学意义的追寻

文学的意义是什么？它是如何产生的？这是一个基本问题。对这一问题的不同回答形成了文学理论的不同流派。然而，"几乎所有的理论都只倾向于一个要素。就是说，批评家往往只是根据其中一个要素，就生发出他用来界定、划分和剖析艺术作品的主要范畴，生发出借以评判作品价值的主要标准"[①]。有感于此，本文试图综合考察世界、作家、作品、读者等文学的基本要素，对文学的意义世界进行一番比较全面的巡礼。也许，本文并没有对此基本问题提出什么全新的见解，但考虑到当今理论批评界偏激、狂躁、狭隘、各执一端、不尊重他人看法的现象仍然大量存在，通过这种巡礼，让大家明白文学的意义其实并不必然像某些自我感觉具有某种道德优势的人所说的那样，恐怕还不是毫无意义的吧。

一、意义的发现

当作家们进行创作时，肯定是有某种强烈的推动力迫使他拿起笔。这种推动力也许是白杨的飞絮、夕阳的余晖，也许是某个触动心弦的刹那、某个偶然投来的字眼或流盼，要么就是伊人离去时某一滴晶莹的泪珠、深夜独坐时某一声无奈的叹息……无疑，这些东西对于作家们来说，都具有某种意义，这种意义在他们的心灵或思想中沉潜、酝酿、奔突，等到它们强烈到非表现出来不可的时候，作家们就几乎像被驱赶似的坐到了写作台前。P. D.

① M. H. 艾布拉姆斯. 镜与灯：浪漫主义文论及批评传统[M]. 郦稚牛，张照进，童庆生，译. 北京：北京大学出版社，1989：6.

却尔说得好:"当一位作者写一首诗或一部小说时,他必定要通过这个作品传达或表达某种意思。"① 美国作家亨利·詹姆斯则说得较为形象:"宝贵的粒子……小说家的想象力一触到它,便像触到了某个尖点上的刺儿,痛得往回缩……它的价值全藏在它那针尖般大小的质量中,刺透的力量要多大有多大。"② 你看,文学"粒子""刺透的力量要多大有多大",作家们只要去发现这样的"粒子"就行了。

那么,作家们是如何找到这种"宝贵的粒子",如何发现文学意义的呢?我觉得,这种发现主要在两个方面进行:一是由内到外,即由作家主体到世界客体;二是由外到内,即由世界客体到作家主体。下面分别阐述。

由内到外的方式,在美学上一般叫作"移情作用",也就是说,作家自己领悟了某种意义,生发了某种情感,需要在外在世界找到某种客观对应物。等到找到了这种客观对应物,然后用文学的形式固定下来,文学作品也就诞生了。关于"移情作用",朱光潜先生有一段话说得极其到位:"'移情作用'是把自己的情感移到外物身上去,仿佛觉得外物也有同样的情感。这是一个极普遍的经验。自己欢喜时,大地山河都在扬眉带笑;自己悲伤时,风云花鸟都在叹气凝愁。惜别时蜡烛可以垂泪,兴到时青山亦觉点头。杨柳有时'轻狂',晚峰有时'清苦'。陶渊明何以爱菊呢?因为他在傲霜残枝中见出孤臣的劲节;林和靖何以爱梅呢?因为他在暗香疏影中见出隐者的高标。"③ 在中国古诗词中,像"感时花溅泪,恨别鸟惊心"(杜甫)、"春蚕到死丝方尽,蜡炬成灰泪始干"(李商隐)、"有情芍药含春泪,无力蔷薇卧晓枝"(秦观)等诗句都是"移情作用"的好例。

一般来说,以"移情作用"的方式写成的东西,多为抒情性的作品。解读这类作品,了解作者的"意图"倒是很有必要。了解作者的生平,或者恢复作者写作该作品时的情境,不失为解读这类作品的一把钥匙。

由外到内发现文学意义的方式,在美学上叫作"内模仿"。看见别人发笑,自己也随之发笑;看见旁人踢球,自己的脚也跃跃欲试;看见有人骑马坠地,自己也觉得战战兢兢……这是日常的经验。我们认识事物,都以模仿为基础。

① P.D. 却尔. 解释:文学批评的哲学 [M]. 吴启之,顾洪洁,译. 北京:文化艺术出版社,1991:37.
② 程代熙,程红. 西方现代派作家谈创作 [M]. 文心,程红,李小刚,等译. 北京:中国广播电视出版社,1991:5.
③ 朱光潜. 谈美 谈文学 [M]. 北京:人民文学出版社,1998:31.

当然，日常生活里的模仿毕竟与艺术的模仿不同。日常生活里的模仿大半实现于筋肉动作，而美感的模仿大半隐于内心而不发出来，因此德国美学家谷鲁斯把它称作"内模仿"。谷鲁斯在其名著《动物的游戏》中是这样解释"内模仿"的："一个人在看跑马，真正的模仿当然不能实现，他不但不愿离开他的座位，而且也有许多理由不能去跟着马跑，所以他只心领神会地在模仿马的跑动，在享受这种内模仿所生的快感。这就是一种最简单、最基本、最纯粹的美感的观赏了。再比如看戏。扮演的动作和声调原来不过使我们明了剧中所表现的心理的变迁，但是我们的体肤却有基本模仿演员的姿态。我们在听故事时，故事所用的字不过是一种符号，但是我们却能感到它们所表现的情感……有时我们在书上读到一个故事也能发生内模仿。"[①] 由此可见，"内模仿"其实是一种"象征的模仿"。象征是一切记忆的基础。以往的经验凝结为记忆之后，再现于意识时便无须也无法和盘托出，其中某个细微的物件就可代替它、象征它。比如热恋中的男女要分离一段时间，一根金簪、一帧照片或者一封书信就可以使他们重现对方的神情模样，从而获得莫大的满足。

当然，"移情作用"与"内模仿"并不能囊括所有的文学冲动。前面谈到过，有些作家的文学"推动力"仅仅是某个不经意的微笑或者流盼，在很长一段时间里，作家们甚至弄不明白这微笑或流盼对他意味着什么，但它们深深地植根于他的心中，一碰到合适的契机，它们便会如岩浆奔涌，从笔底喷薄而出。英国作家乔伊斯·卡里写的一篇小说就是由于一个年轻女人额头上的皱纹的触动。[②] 你看，几道皱纹就给了卡里风雨不蚀的印象，最终非得通过文学的形式表现出来不可——作家捕捉文学意义的能力真可谓大矣。

二、意义的增补或亏蚀

作家们既然在客观世界中发现了意义，找到了形象，如果按照意大利美学家克罗齐"直觉即表现"的说法，艺术过程也就完成了，根本没有必要再形诸语言文字。但克罗齐的说法有着很大的缺陷，因为如果按照他的说法，便无法解释那么多文艺作品存在的理由。那么，作家们为什么要把从外在世界中直觉

[①] 转引自朱光潜. 文艺心理学 [M]. 安徽：安徽教育出版社，1996：60.
[②] 程代熙，程红. 西方现代派作家谈创作 [M]. 文心，程红，李小刚，等译. 北京：中国广播电视出版社，1991：536-537.

到的形象变成作品呢？在作品成型的过程中，意义有没有得到完全的表现呢？下面，我们就此进行论述。

因为这一部分论述运用了语言学的理论，因此有必要先来区分两个概念：言语和语言。按照瑞士语言学家索绪尔的说法，一种语言的词汇和语法构成了它的符号系统。我们具体使用的词句叫言语，整个符号系统则叫语言。具体言语可以千差万别，因人因时而异，语言却有着比较固定的程式和结构。

（一）危险的增补

卢梭在他的《发音法》中这样写道："语言是供口头讲的，写作只能作为对言语的增补……言语以约定俗成的符号代表思想，写作则用同样方式代表言语。因此写作不过是思想的间接代表。"卢梭在这里把写作界定为一种对言语的增补，是一种可有可无的附加，甚至是一种"言语不健全"的现象，因为写作是由可能导致误解的符号组成的，而且它往往是在说话人不在场的情况下来读解的。不过，尽管卢梭声称写作是可有可无的附加，但实际上他在自己的著作中还是把写作作为使言语完整或者弥补言语中的不足的手段。比如说，卢梭在其名著《忏悔录》中开创了自我是一种"内在"的、不为社会所知的真实这一观点。他之所以写作《忏悔录》，把自己隐藏起来不暴露给社会，是因为在社会中，他总是把自己表现得"不仅处于不利的地位，而且与自己完全不同……如果我在场，人们就永远也不能了解我的价值"。对于卢梭来说，他的"真实"的、内在的自我和他在与别人交谈时所表现出来的自我是不同的，所以他需要写作来弥补他言语中的误导。如此说来，写作便是必不可少的了，因为言语也具有此前被认为是属于文学的性质：它像文学一样也是由不够清晰明了的符号组成，它并不能自动传达说话者自己想要表达的意义，而是有待于对它进行解释。

卢梭需要写作，因为言语会被误解，在《忏悔录》中，卢梭描述了他在青年时期对德·华伦夫人的恋情。他住在华伦夫人的家里，并称她为"妈妈"。卢梭是这样描述的：

> 我要是把自己这位亲爱的妈妈不在眼前时，由于思念她而做出来的种种傻事详细叙述起来，恐怕永远也说不完。当我想到她曾睡过我这张床的时候，我曾吻过我的床多少次啊！当我想起我的窗帘、我房间里的所有家具都是她的东西，她都用美丽的手摸过时，我又吻过这

些东西多少次啊！甚至当我想到她曾经在我屋内的地板上走过，我有多少次匍伏在它上面啊！

当夫人不在场时，这些不同的物件起了补充或替代她的作用。但是，后来即使她在场，对补充物的需要仍然不可缺少：

> 有时，当着她的面我也曾情不自禁地做出一些唯有在最热烈的爱情驱使下才会做出的不可思议的举动。有一天吃饭的时候，她把一块肉刚送进嘴里，我便大喊一声说上面有一根头发，她把那块肉吐到她的盘子里，我立即如获至宝地把它抓起来吞了下去。

夫人的不在场，他只能靠一些替代物或者一些能让他想起夫人的标志打发时光；而夫人的在场并不是可以给人以满足的时候，如果没有补充物或其他标志，她的在场并不意味着立即可以得到她本身。于是，各种替代物的链条便可以连续不断。这些文本越是向我们强调事物在场的重要性，就越显示出中间物的不可缺少性。事实上，正是这些符号或者补充物，造成了那种确实有什么东西存在（比如夫人），并且可以抓得住的感觉。从这些文本中，我们可以得到这样的理念：原物其实是由复制品造成的，而原物本身总是迟迟不到——你永远也不能真正抓住它。也就是说，当你认为你脱离开符号标志或文本而得到"事实本身"时，你发现的其实只是更多的文本、更多的标志符号和没有终结的各种补充物的链条。

至此，我们可以得出结论：我们通常认为真实即存在的事物，以及"原物"即曾经存在的事物这些观点都是站不住脚的：经验总是要经过符号的中介，而"原物"也总是由符号和补充物的作用而产生的。如此看来，夫人的在场与不在场其实没有任何区别，她的在场只是一种特殊形式的不在场，仍然需要中介和补充物，这就为作者意识中"形象的直觉"通过语言文学转化为作品提供了理论依据。然而，德里达在"增补"前加了个限定词"危险的"，这种增补之所以是危险的，是因为它必须运用语言文字作为中介或补充物，而语言本身就有着天然的缺陷性。

（二）语言的贫困

文学是语言的艺术，这本身就说明文学是一种意义的载体。对此，张隆溪先生解释说："语言是意义的社会性组织，在语言中，每一个词都被承认为一个语言学符号，它已经按照特定语言共同体的规则而被赋予了特定的意义。一

首诗只要用词写成就必然具有意义。"①

然而，文本（作品）的意义却不一定就是作者从客观世界中发现的意义，也就是说，文字符号并不能完全表现作家从外在世界中发现的意义，意义在这一转变的过程中发生了亏蚀。要明白这一点，先得对西方的哲学背景做一点介绍。西方哲学的传统一直把"真实的世界"与"语言的世界"区分开来，把事情本身与对它们的再现区分开来，把思想与表达思想的符号区分开来。"真实的世界"是超乎人的接触、超乎概念、超乎语言的，只有通过一系列的命名和指义，才可能在"真实的世界"之上筑成"语言的世界"。按照索绪尔的说法，能指（即一个或一组有着具体的音、形的语言符号）和所指（具体的指称物）之间并不是一对一的关系，而是有着巨大的空白。比如说，"玫瑰"这个能指，既可以指称自然界中一种实在的花，也可以指称爱情或其他什么。在这里，它具体指称什么，作者的"意图"似乎起不了决定性的作用。一个语词如此，一段言语如此，一个文本同样如此。

而且，在整个语言系统中，言语被认为是思维直接的或有形的表现形式，是第一能指；而书面文字是在说话人不在场的情况下运作的，它被认为是语言的一种模拟的、派生的、有可能起误导作用的再现形式，因此是第二能指。这种"形上等级制"在中国古代其实有更早、更清晰的表述："书不尽言，言不尽意。"（《周易正义》）为了更形象地说明问题，这里再以莎士比亚的一首十四行诗为例：

> 我的缪斯的产品多么贫乏可怜！/只有这一点天地来展示其荣耀，/可是她的题材，尽管一无妆点，/却胜过有了我的赞美。/哦，别非难我，如果我再也写不出什么！/照照镜子吧，看你镜中的面孔，/是那样胜过我笨拙的创作，/使我的诗失色，叫我无地自容。/那可不是罪过吗？努力要增饰，/反而把原来无瑕的题材涂毁？/因为我的诗并没有其他目的，/除了要模仿你的才情和妩媚；/是的，你的镜子，当你向它端详，/它展示你远远胜过我的诗章。
>
> （十四行诗第 103 首）

你看，在莎翁天才的笔下，一首短短的十四行诗居然就把语言的贫困展示得一览无余：实事高于文词，展示高于言说，忠实反映美丽面孔的镜中形象高

① 张隆溪. 道与逻各斯 [M]. 成都：四川人民出版社，1998：278-279.

于以不完满的方式再现其美丽的文字表达。

然而，尽管作者从外在世界中捕捉到的意义在变成文本的过程中有所亏蚀，但能指的未决定状态却为文学意义的丰富多彩提供了无限的可能性。也就是说，尽管作者的意义有所亏蚀，但文学自身的意义却更加丰富，而这正是文学的魅力所在。

三、意义的完成

现在我们可以把目光投向读者了。

在进入我们的论题之前，还是让我们对 20 世纪西方文论的走向略作回顾吧。自从注重作者传记和意的传统批评受到挑战后，主张对文本进行条分缕析的"细读"的新批评成了欧美文论的主流。这种批评方式以作品为中心，强调对单个作品语言技巧的分析，主张深掘文本自身的意义，这就难免忽略作品之间的关系和体裁类型的研究。从 20 世纪 60 年代开始，结构主义兴起，新批评失去了原有的声势。结构主义文论家把语言学的模式应用于文学研究，把每部作品看成文学总体（语言）的一个局部，试图透过各个作品（言语）之间的关系去探索文学的结构（语法）。结构主义发展到后来，有人对像语言学那样去追寻本文下面的结构表示怀疑。法国文论家罗兰·巴特与雅克·德里达都主张把批评家的注意力从决定文字符号的意义的超然结构拉回到文字符号本身，从而使结构主义文论片面追求文学"语法"的枯燥抽象趋势有所改变。但"后结构主义"不是要回到新批评那种对文本的崇拜，而是把文学作品视为符号的游戏，批评就是参加这样的游戏，而不是给作品找出一个固定的意义。批评家现在留意的是读者阅读作品的过程本身，而不是最后的结构，这就和读者反应批评与接受美学联系起来。接受美学认为，读者才是文学意义的最终完成者。弗莱曾以德国神秘主义者波麦的情形为例，把这一过程说得十分风趣："有人说波麦的书好比是野餐，作者带来文字，读者则自带意义。"

然而，尽管我们把作品意义的最终决定权交给了读者，读者却不可滥用这个权利，因为作品对读者有一种难以分割的"内在规定性"，读者并不能脱离文本而任意生发。而且，读者也不能仅仅凭一点阅读印象就认为自己深刻地认识了作品，可以对作品的意义指手画脚。认识是一个复杂的过程，它是有层次的。

（一）读者、冒牌读者与自我认同

在很大程度上，并不是读者在选择作品，而是作品在选择读者。

要明白这一点，必须先来引入一个冒牌读者的概念。这是美国学者沃克·吉布森在 1950 年发表的论文《作者、说话者、读者和冒牌读者》中提出的概念。吉布森认为：在文学批评和教学中，认真区别一篇作品的作者和这篇作品里假想的说话者，已成为十分普遍的事。因为作品写成之后，真正的作者即已"死"去，只有假想的说话者活在作品里。由此出发，吉布森认为在读者方面也应该引入一个类似说话者的角色加以研究。这个角色就是冒牌读者。吉布森对冒牌读者的定义是：在每一次文学体验中都有两种可以区别的读者，一种是膝上摊着书本的真实读者，他的性格像任何一个死去的作者一样复杂和无法表述。另一种是作者假想的读者或作品所要求的那类读者，即冒牌读者。"冒牌读者是一种人工制品，听人支配，是从杂乱无章的日常情感中简化、抽象出来的。"比如说，一个关心我的写作情况的朋友问我最近发表了什么作品没有，我告诉他我刚在××杂志上发表了一篇书评，不料他马上说："你评的那本书我根本没有读过，而且我不喜欢看书评。"显然，他没有成为我那篇书评的冒牌读者。

看来，有什么样的作品，就会有什么样的冒牌读者。一个正对琼瑶小说着迷的小姑娘，多半对《诗经》《楚辞》没有兴趣；同样，一个研究莎士比亚或者弥尔顿的专家，大概对充斥街头的流行杂志也提不起兴致。如此看来，不正是作品本身在选择着自己的读者吗？也就是说，作品与读者之间有一种必然的"内在决定性"，读者并不能挥舞着读者反应批评或者接受美学的理论大棒，声称对任何作品都拥有发言权。

当我们阅读一本非常喜爱的书时，读者与冒牌读者很可能重合。这时，读者就会对书中的主人公产生一种深深的认同感。我们经常会这样对自己说："娜塔莎真可爱"或者"我也要像保尔·柯察金那样生活"。正是这种认同感塑造着读者的自我，而一系列这种认同感最终促使读者人格的形成。按照美国心理学家埃里克·H. 埃里克森的说法，人格并不是一蹴而就的，而是逐渐形成的。在人格形成的过程中，人生各个阶段（尤其是青少年时期）的各种"自我认同"起了决定性的作用。① 当然，自我认同并非只是来自文学作品，它也来

① 参阅埃里克森的《童年与社会》《同一性：青少年与危机》等书。

源于现实生活，但不管怎么说，文学作品是自我认同对象的一个重要来源，很多伟人在谈到他们的成功经验时，都认为青少年时期阅读的某部作品的主人公使他产生了强烈的认同感，正是这种认同感使他们产生了要像书中主人公那样干一番大事业的决心。

（二）认识的层次

认识是有层次、分步骤的。对同一事物的认识，会因人因时而异。记得几年前读《五灯会元》，青原惟信禅师那段有关悟道的见解给我留下了深刻的印象："老僧三十年前未参禅时，见山是山，见水是水。及至后来，亲见知识，有个入处。见山不是山，见水不是水。而今得个休歇处，依旧见山只是山，见水只是水。"后来又读到英国批评家罗斯金的一段文字："我们有三种人：一种人见识真确，因为他不生情感，对于他樱草花只是十足的樱草花，因为他不爱它。第二种人见识错误，因为他生情感，对于他樱草花就不是樱草花，而是一颗星，一个太阳，一个仙人的护身盾，或是一位被遗弃的少女。第三种人见识真确，虽然他也生情感，对于他樱草花永远是它本身那么一件东西，一枝小花，从它的简明的连茎带叶的事实认识出来，不管有多少联想和情绪纷纷围着它。"[①] 再后来又接触到德国接受美学家尧斯的著作。尧斯在《走向接受的美学》一书中提出了"阅读视野"的概念。他认为"阅读视野"可分为三个层次：一是"审美感知式的阅读"，二是"反思的诠释性阅读"，三是"历史性阅读"。青原惟信禅师的"三般见解"、罗斯金的"三种人"、尧斯的"三个层次"之间也许并无必然联系，但细心的读者还是不难发现它们的互证之处。

其实，尧斯的这一说法是受了伽达默尔的影响。伽氏在《真理与方法》一书中曾提出过"合成视野"之说，意思是说每个人在阅读时都有由其个人生活经验和阅读经验所形成的一个视野水平，他对作品的理解就是通过这一视野水平来进行的。但如果仅凭自己个人的这一视野水平来理解，又难免会产生主观的偏差，因此就必须结合文化传统的历史视野来阅读，通过这个"合成视野"才能达到比较正确的理解。当然，伽达默尔针对的主要是理解与阐释中的一种普遍情况，而尧斯的"三个层次"说则是想把读者在阅读具体文本时的一些极难区分的感受、体验与思维过程加以深细的剖析。这三个层次具体是指：第一个层次是对于作品的形式和声音等各方面直觉的美感的感受；第二个层次是较

① 朱光潜. 诗论 [M]. 合肥：安徽教育出版社，1997：50.

为理性的对作品内涵的反思和探索；第三个层次则是除以上两层理解之外，还要参考自这篇作品出现以来，在过去各个历史时期被读者阅读和诠释的接受过程中所形成的多种诠释。

尧斯对第三个层次的阅读较为重视，因为对他来说，作品之所以具有"未决定性"不仅由于本文结构，还与时代变迁所造成的隔阂有关：由于过去时代的读者与后代的读者具有不同的语境与期待水平，便必然产生阐释的差异。研究文学应尽量了解作品的接受过程，即重建当时读者的期待水平，然后考察这一水平与后代读者的水平之间的变迁，以及这种变迁对作品接受的影响。尧斯这种主张的目的是用新的观点和方法来研究文学史，这种文学史不像过去的文学那样以作者、影响或流派为中心，而是集中考察文学作品在接受的各个历史时期所呈现出来的不同面貌。

现在我们的巡礼可以告一段落了。考虑到问题本身的复杂性和难以确定性，我们的巡礼无异于一次对意义迷宫的探险。也许最终我们并没有明确地发现什么，但一路上领略到的风景却是丰富多彩的。

总之，文学的意义不是单一的，而是多元的；不是封闭的，而是开放的。这正是文学的魅力所在。

《江西社会科学》1999 年第 11 期

从抽象到具体：马克思主义文论的思想路径

一

众所周知，马克思从一开始就表现出对文学强烈的兴趣和广博的知识。对此，英国学者柏拉威尔有较全面的论述："从一开始起，他就对文学表示了强烈的兴趣，这种兴趣后来从来没有减退过，导致了大量的附带批评、暗喻和引述。文学点缀着他的个人生活和私人事务；他的博士论文中提到文学作品的地方比比皆是；在他早年当记者的时候，文学成了他有力的战斗武器；随着他自己的 Weltanschauung（世界观）逐渐从早期的黑格尔和费尔巴哈混合物中演变出来，他就开始借助文学来证实和提出他的新观点；他认为，在文学或其他艺术中不取得一个牢固的杰出的地位，他在成熟时期要形成一个完整的体系是不可能的；晚年的马克思则经常从文学作品中寻找精神上的支持、游戏的材料、论战的弹药。他精通古典文学，从中世纪到歌德时代的德国文学，但丁、波雅多、塔索、塞万提斯、莎士比亚的作品，18 和 19 世纪的法国和英国的散文小说；任何当代诗歌，凡是能够有助于破坏传统权威和引起对未来社会正义希望的，例如海涅的诗歌那样，他无不感兴趣。"① 基于上述情况，人们有充分的理由期待马克思写出一部全面、系统的文艺理论著作，但让我们感到遗憾的是，事实并非如此："马克思从来没有写过一篇完整的美学论文，也从来没有发表过一篇扎实的正式文学批评——他对欧仁·苏的《巴黎的秘密》的分析是他揭

① 希·萨·柏拉威尔. 马克思和世界文学 [M]. 梅绍武，等译. 北京：生活·读书·新知三联书店，1982：537 - 538.

露施里加和布鲁诺·鲍威尔的青年黑格尔分子的附带产物;他对《弗兰茨·冯·济金根》的评论是在一封私人信件中信笔挥就的。"①

然而,尽管马克思没有写过全面、系统的专门的文艺理论著作,但这并不表示他没有精深的文学思想。事实上,马克思的文学思想是非常深刻的,也在文艺理论发展史上产生了非常重大而深远的影响。在我看来,要研究马克思主义文论,我们首先就必须回到马克思,回到马克思考察文学现象的基本思路和方法上来。当然,马克思关于文学问题的直接论述是那么的少,这无疑给我们的考察带来了一些障碍。但只要我们认识到马克思考察文学现象与考察其他社会现象之间在思维方法或思想路径上的内在关联,那么这些障碍就会一扫而空。于是,一条通达马克思主义文论的正确道路就会在我们面前自动呈现出来。

马克思从来就没有把文学艺术看作孤立的现象,正如有论者所指出的:"不论从作者或读者的观点,都不能把文学看成是一个独立自主的领域。它的内容和形式都不能独立于一定的经济组织或生产方式之外。"② 马克思有一个强烈的信念:"富于想象力的文学和其他种类的著作并不是截然可分的,而这一点又是他最最深刻的一个信念的必然结果,那就是:人们表达自己思想的方式,他们所创造的一切社会关系,都是有紧密联系的;因此对这一切的研究应该形成一个整体,一种'人类的科学'。"③ 事实上,"当马克思考虑到文学时,他是在一种广泛的经济、社会、历史的条件下考虑到文学的"④。正因为如此,所以我们说马克思在考察文学现象时与考察其他社会现象有着大体一致的思维方法或思想路径;也正因为如此,我们在探讨马克思主义文论的问题、思想和特征时,可以借助马克思探讨其他社会问题(如资本、历史等)的思想方法进行类比式的分析。

无疑,任何方法都是为特定的思想体系服务的。因此,我们在考察某位思想家的思想时,可以从其独特的思维方法或研究方法入手,因为方法往往是通

① 希·萨·柏拉威尔. 马克思和世界文学 [M]. 梅绍武,等译. 北京:生活·读书·新知三联书店,1982:537.
② 希·萨·柏拉威尔. 马克思和世界文学 [M]. 梅绍武,等译. 北京:生活·读书·新知三联书店,1982:544.
③ 希·萨·柏拉威尔. 马克思和世界文学 [M]. 梅绍武,等译. 北京:生活·读书·新知三联书店,1982:562.
④ 希·萨·柏拉威尔. 马克思和世界文学 [M]. 梅绍武,等译. 北京:生活·读书·新知三联书店,1982:564.

达思想迷宫的最佳路径。事实上，马克思关于文艺问题的一些具体思想，都是其独特方法的产物；而这种方法也是马克思考察其他社会意识问题的基本方法。总之，马克思独特的思想方法，才是通达马克思主义文论的正确路径；也只有掌握了马克思的方法，才能对马克思主义文论做出准确的理解和合理的阐释。

那么，马克思最基本的思想方法到底是什么呢？对于这个问题的答案，人们也许马上就会脱口而出——唯物辩证法。这当然没有错，正如有学者所指出的："马克思的所有理论是靠他的辩证的观点及其范畴创立的，而且只有掌握了辩证法，这些理论才能被恰当地理解、评价和应用。"[①] 然而，这个答案难免失之笼统，对此，我们还需要进行具体地分析："强调唯物辩证法的指导作用，并不意味着用它来替代具体学科的研究方法。"[②] 而且，唯物辩证法本身也包含许多具体的内容，如联系的观点、发展的观点等。

众所周知，黑格尔也是辩证法的大师，但他的辩证法是头足倒置的，也就是说，"在黑格尔看来，思维过程……是现实事物的创造主，而现实事物只是思维过程的外部表现"；而马克思的看法则恰恰相反，"观念的东西不外是人的头脑并在人的头脑中改造过的物质的东西而已"[③]。正因为如此，所以我们说马克思的辩证法是"唯物"的。这种根本性的改变给马克思的辩证法带来了两个非常重要的特征：首先，在"历史"与"逻辑"的关系上，尽管黑格尔和马克思都坚持两者相统一的原则，但黑格尔把"逻辑"看作"历史"的基础和前提，而马克思则认为"历史"是"逻辑"的基础，"逻辑"是"历史"的一种抽象，"历史"从哪里开始，思想进程便从哪里发生；其次，与一般思想家从具体到抽象的思想方法不同，马克思独创性地提出了政治经济学的"从抽象上升到具体"的方法，并认为它是"科学上正确的方法"[④]。在我看来，后者（从抽象到具体）尤其构成了马克思思想方法中最具特色的内容，它既是马克思研究政治经济学的主要方法，也是他考察包括文学在内的其他社会科学的主要方法。

① 伯特尔·奥尔曼. 辩证法的舞蹈：马克思方法的步骤 [M]. 田世锭，何霜梅，译. 北京：高等教育出版社，2006.
② 陆贵山，周忠厚. 马列文论导读 [M]. 北京：作家出版社，1991：111.
③ 马克思. 资本论（第1卷）[M]. 2版. 北京：人民出版社，2004：22.
④ 马克思.《政治经济学批判》导言 [M] //中共中央编译局. 马克思恩格斯选集（第2卷）. 北京：人民出版社，1995：18.

二

抽象在人类思维和认知中的作用是不言而喻的,对此人们没有什么争论。但是,对于抽象在认知活动中的步骤或次序,在思想史上却存在很大的分歧,主要表现在:认知活动到底是从"具体"开始而陆续达到"抽象",还是从"抽象"开始而最终通向"具体"。对于这个问题,马克思认为前者是"错误的",只有后者才是"科学上正确的方法"。马克思说得好:"从实在和具体开始,从现实的前提开始,因而,例如在经济学上从作为全部社会生产行为的基础和主体的人口开始,似乎是正确的。但是,更仔细地考察起来,这是错误的。……如果我从人口着手,那么,这就是关于整体的一个混沌的表象,并且通过更切近的规定我就会在分析中达到越来越简单的概念;从表象中的具体达到越来越稀薄的抽象,直到我达到一些最简单的规定。于是行程又得从那里回过头来,直到我最后又回到人口,但是这回人口已不是关于整体的一个抽象的表象,而是一个具有许多规定和关系的丰富的总体了。"① 马克思进一步指出:"第一条道路是经济学在它产生时期在历史上走过的道路。例如,17 世纪的经济学家总是从生动的整体,从人口、民族、国家、若干国家等开始,但是他们最后总是从分析中找出一些有决定意义的抽象的一般的关系,如分工、货币、价值等。""后一种方法显然是科学上正确的方法。具体之所以是具体,因为它是许多规定的综合,因而是多样性的统一。因此,它在思维中表现为综合的过程,表现为结果,而不是表现为起点,虽然它是现实的起点,因而也是直观和表象的起点。"② 这就是说,如果走的是第一条道路,尽管起点是"具体",最终把握到的却只能是"抽象";如果走的是第二条道路,起点是"抽象",最终通达的却是"具体"。对此,马克思总结道:"在第一条道路上,完整的表象蒸发为抽象的规定;在第二条道路上,抽象的规定在思维行程中导致具体的再现。"③

马克思的以上论述可说是把握到了人类认知活动的本质,但由于问题本身的复杂性,理解起来却不是易事。事实上,上面论及的"具体"和"抽象"涉及两个不同的领域或不同的系统,如果我们在理解时把它们扯在一起,就难免

①②③ 马克思.《政治经济学批判》导言[M]//中共中央编译局.马克思恩格斯选集(第 2 卷).北京:人民出版社,1995:18.

产生错误。马克思所说的"第一条道路",也就是从"具体"到"抽象"的认知方式,如果我们能清醒地意识到它涉及两个不同领域或系统——现实世界与思维世界,那就不能算错。这里的"具体"指的是具体的活生生的外在世界,"抽象"指的则是思维对外在对象的意识或认知。所以,我们可以说"具体"是"现实的起点",但绝不是思维的起点,因为进入思维中的"具体"就已经变成一种"抽象"了。遗憾的是,总有不少思想家把现实世界中的"具体"看作思维世界中的"具体",并把它当作思维活动的起点,因而产生了这样那样的错误。而马克思所说的"从抽象上升到具体"的方法,也就是他所说的"第二条道路",其实始终是在思维中进行的一个认知过程,这里的"具体"说到底只是一种"精神上的具体",而不是外在活生生的具体世界。可这个本是统一的思维过程,却总有人把它看成两个领域或系统,黑格尔就是在这里走入了误区,"因此,黑格尔陷入幻觉,把实在理解为自我综合、自我深化和自我运动的思维的结果,其实,从抽象上升到具体的方法,只是思维用来掌握具体,把它当作一个精神上的具体再现出来的方式,但绝不是具体本身的产生过程"[①]。如此看来,马克思所论及的从"抽象"到"具体"的思维方法,其实涉及两个系统和两个步骤。"两个系统"指的是现实世界与思维世界。思维通过"抽象"活动,把现实世界中具体的认知对象分解成可认知的要素,从而使具体的认知对象作为孤立的"意象"或抽象的"知识"进入意识或思维世界,这是人类进行认知活动的必要步骤。一般人关于具体对象的认知仅仅止于这一步,所以他们思维或意识中的认知对象也就仅仅是一些抽象的存在物。而马克思所说的认知活动还包括第二个步骤——使"抽象"具体化,也就是把那些"抽象存在"在意识或精神上还原为"具体存在"。因此,马克思所说的从"抽象"到"具体"的思维方法,目的无非是通过"抽象"活动,使"现实中的具体"到达"精神上的具体"。关于这一点,美国学者伯特尔·奥尔曼有精当的论述:"他的方法从'现实的具体'(将其自身展现在我们面前的世界)出发,经过'抽象'(将这个整体分解成我们用来思考它的精神要素的思维活动)到达'精神上的具体'(在头脑中被重构并且于当下被理解了的整体)。现实的具体就是我们居于其中的、具有所有复杂性的世界。精神上的具体就是马克思在已经开始被称为'马克思主义'的理论中对那个世界的重构。通向理解的极好

① 马克思.《政治经济学批判》导言[M]//中共中央编译局. 马克思恩格斯选集(第2卷). 北京:人民出版社,1995:18-19.

之路,据说是通过抽象方法从现实的具体走向精神上的具体。"① 如果说伯特尔·奥尔曼的论述还着眼于这一思维过程的普遍性的话,匈牙利思想家乔治·卢卡契的《现实主义辩》一文则以文学创作过程为例,对从"现实中的具体"到"精神上的具体"这一思维过程进行了更有针对性地揭示:"没有抽象就没有艺术。否则,典型从何产生呢?但是,抽象化如同任何运动一样,是有一定方向的。问题就在这里。每一个著名的现实主义作家对其所经验的材料进行加工(也利用抽象这一手段),是为了揭示客观现实的规律性,为了揭示社会现实的更加深刻的、隐藏的、间接的、不能直接感觉到的联系,因为这些联系不是直接地露在外面,因为这些规律是相互交错的,不平衡的,它们只是有倾向地发生作用,所以著名的现实主义作家在艺术上和世界观上就要进行巨大的、双倍的劳动,即首先对这些联系在思想上加以揭示,在艺术上进行加工,然后并且是不可或缺地把这些抽象出来的联系再在艺术上加以掩盖——把抽象加以扬弃。通过这一双重劳动,便产生了一种新的、经过形象表现出来的直觉性,一种形象化的生活表面。这种表面,虽然在每一瞬间都闪烁着本质的东西(在生活的直觉中则不是这样),但是却作为一种直觉性,一种生活的表面表现出来。从它所有的本质方面看来,它是一种生活的整个表面,不仅仅是一个主观上从整个联系中攫取出来的、经过抽象的孤立瞬间。这就是本质与现象在艺术上的统一。"②

必须承认,我们面对的外在世界本质上是一个复杂的、混沌的整体,但为了被我们所认知,同时为了被思考和传达,这个外在的世界必须分解成可把握的元素。也就是说,"我们的头脑与我们的肚子一样不能一口气吞下这个世界整体。所以,每个人,而且不只是马克思和马克思主义者,都是通过区分一定的属性、关注它们并以适当的方式组织它们来开始完成试图理解他或她周围的环境这个任务的"③。对此,法国科学哲学家皮埃尔·迪昂说得好:"人类思维面临着大量的具体事实,每个事实都纵横交错着大量的、各种各样的细节;谁也不能领悟和记住所有这些事实的知识;没有人能和他的同事交流这些知识。因此,抽象应运而生。它的作用是排除这些事实中所有

① 伯特尔·奥尔曼. 辩证法的舞蹈:马克思方法的步骤 [M]. 田世锭,何霜梅,译. 北京:高等教育出版社,2006:72-73.
② 乔治·卢卡契. 现实主义辩 [M]. 卢永华,译//中国社会科学院外国文学研究所. 卢卡契文学论文集(二). 北京:中国社会科学出版社,1981:13.
③ 伯特尔·奥尔曼. 辩证法的舞蹈:马克思方法的步骤 [M]. 田世锭,何霜梅,译. 北京:高等教育出版社,2006:73.

与个人有关的或个别的东西,从其总体中仅仅抽出对它们来说是普遍的或共有的东西。"① "抽象"源于拉丁文"abstrahere",其本义为"从……中抽出",也就是说,把某一部分从整体中抽出或使之独立出来。事实上,我们只能"看到"一些位于我们面前的东西,只能"听到"一部分在我们附近的声音,只能"感觉"一小部分我们身体所接触的东西……我们通过其他感官得到的也是如此。在每一种情况下,都确立了一个中心并在我们的感觉中确立了一种把有关的东西同无关的东西区分开来的界限。同样,在思考任何对象的过程中,我们都只关注它的部分性质和关系。许多能够被包括进来的东西——它们可能在事实上被纳入另一个人的观点或思想,并且可能在另外的场合被纳入我们自己的观点或思想——都被遗漏了。确定这种界限的精神活动,无论是有意识的还是无意识的——尽管它通常是二者的混合物——就是抽象过程。② 总之,"在回应包括物质世界和我们在其中的经验的混合影响,以及个人愿望、团体利益和其他社会制约的过程中,是抽象过程确立了我们与之相互作用的对象的特性"③。"例如,在听一场音乐会时,我们通常是集中于一种单一的乐器或连续的主旋律,然后再将注意力转移到别处。每当这时,整个音乐都改变了,新的范式出现了,每个音都具有了不同的价值。我们如何理解音乐,这在很大程度上是由我们如何抽象它决定的。这同样适用于我们在观看戏剧时所注意的东西,无论注意的是一个人、一群人,还是舞台的一部分。戏剧的意义以及为研究或检验这种意义所需要的更多的东西都会随着每个新的抽象而改变,通常是显著的改变。这样,我们如何抽象文学,把界限划到哪里,也决定着什么作品以及每个作品的什么部分将会被研究、用什么方法研究、涉及其他什么问题、按什么顺序甚至由谁操作。例如,把文学抽象为包括其观众的文学,则会导致一种文学社会学;而文学抽象只包括形式而排除了其他一切的话,则会产生各种结构性的方法论;等等。"④

应该说,"抽象"过程对于人类的认知活动来说是必不可少的。由于"抽象"符合恩斯特·马赫所说的那种"智力经济"原则,所以它从根本上提升了

① 皮埃尔·迪昂. 物理理论的目的和结构 [M]. 孙小礼,李慎等,译. 北京:商务印书馆,2005:38-39.
②③ 伯特尔·奥尔曼. 辩证法的舞蹈:马克思方法的步骤 [M]. 田世锭,何霜梅,译. 北京:高等教育出版社,2006:73.
④ 伯特尔·奥尔曼. 辩证法的舞蹈:马克思方法的步骤 [M]. 田世锭,何霜梅,译. 北京:高等教育出版社,2006:74.

人类的认知和思维水平。但是，这种水平的提升是以牺牲世界的丰富性和事物的整体性为代价的。首先，外在世界的具体性和丰富性在抽象过程中被排除掉了，被抽象出的事物成了一种"去语境化"的存在；其次，事物的众多特性在抽象所谓的本质特性过程中失去了，如此一来，事物难免成为一种"单面化"的存在。尼采在论及"语言"① 转化成"概念"的过程时，就准确地谈到概念的"要求共通"特性及其对丰富的"原体验"的驱逐或排斥："语言到底怎样变成概念呢？——其实经过如下的过程，语言则立刻成为概念：语言是通过一次性的而且有彻底的个性的原体验来发生。可是从概念形成的角度来说，各个语言所各自拥有的、对于其一次性的原体验的记忆却是不受重视的。为了形成概念，语言则需要无数的、或多或少互相类似的原体验。这些原体验从严格意义来看可能不是等同的，甚至会是完全不同的。但是，概念却强制要求共通。就是说，所有的概念都是通过把不等同的原体验加以等同化来形成的。就像一张树叶子实际上确定不可能完全等同另一张树叶子那样，'树叶子'的概念确实是通过任意地丢弃各个树叶子的个性的差异性，也通过忘却它们种种的偏差点来得以形成的。"② 总之，抽象活动确实使我们获得了对事物的有力而又深刻的认知，但这种认知是以抹平个体的"原体验"来实现的，也就是说，它在使我们获得深刻认知的同时，也使我们认知的事物失去了它们应有的丰富性和完整性。因此，尽管抽象对于认知来说是必不可少的，但对于那些在抽象过程中失去的东西，我们必须要有清醒的认识和深刻的洞察。

由于抽象是通过确立一个认知中心并把与这个中心无关的东西在思维中排除出去来实现的，所以一般的思想家在获得认知的同时也就忘记了认知对象的丰富性和完整性，或者说，忘记了潜藏在同一性下面的差异性。而马克思对于事物的丰富性、完整性以及看似相同事物之间的差异性，从一开始就有着清醒的认识。对于马克思的这种"差异"意识，我们在其博士论文《德谟克利特的自然哲学和伊壁鸠鲁的自然哲学的差别》中就可以明显地感觉到。以往的哲学史通常认为，伊壁鸠鲁和德谟克利特的自然哲学是没有差别的，伊壁鸠鲁只是借用了德谟克利特的自然哲学，他只是对它略作改变——甚至是拙劣的修改。而马克思却不这样认为，他的观点是："德谟克利特试图以决定论来直接理解

① 当然，尼采这里所谓的"语言"，其实并不是结构主义思想中的那种体系性的语言，从其个体性和丰富性来看，倒是类似于结构主义者所说的"言语"。
② 转引自日本学者柄谷行人的《马克思，其可能性的中心》一书。

自然界，而伊壁鸠鲁则为此强调了偏差，因为伊壁鸠鲁坚信，这种偏差恰恰孕育着'自我意识'，因而有人的主体性或自由所产生的根据。"① 这就是马克思比其他哲学家高明之处："他所关注的'差异'居然是通常被视为'同一'的因素内部的差异。"② 在其博士论文中，马克思这样写道："一方面人们有一个根深蒂固的旧偏见，即把德谟克利特的物理学和伊壁鸠鲁的物理学等同起来，以致把伊壁鸠鲁所作的修改看作只是一些随心所欲的臆造；另一方面，就具体情况来说，我又不得不去研究一些看起来好像无关紧要的细枝末节。但是，正因为这种偏见同哲学的历史一样古老，而二者之间的差别又极其隐蔽，好像只有用显微镜才能发现它们，所以，尽管德谟克利特的物理学和伊壁鸠鲁的物理学之间有着联系，但是证实存在于它们之间的贯穿到极其细微之处的本质差别就显得特别重要了。在细微之处可以证实的东西，当各种情况在更大范围表现出来的时候就更容易加以说明了，相反，如果只作极其一般的考察，就会令人怀疑所得出的结论究竟是否在每一个别场合都能得到证实。"③ 对此，日本学者柄谷行人这样评述："在这里马克思所强调的，不是一看就明了的哲学或实践上的差异，而是看来几乎相似的两种自然哲学之间的、细微的却是'本质的'差异。换句话说，马克思试图解体把伊壁鸠鲁看作德谟克利特的追随者的、这种庞大的'同一性的场'（＝意义系统）本身。实际上，到了《资本论》，马克思的态度也依然没有改变。"④ 是的，在《资本论》"第一版序言"中，马克思几乎说过同样的话，目的是为了打破与"经济学史"一样有着古老历史的对于"货币"或"价值"的偏见："以货币形式为完成形态的价值形式，是极无内容和极其简单的。然而，两千多年来人类智慧对这种形式进行探讨的努力，并未得到什么结果，而对更有内容和更复杂的形式的分析，却至少已接近成功。为什么会这样呢？因为已经发育的身体比身体的细胞容易研究些。并且，分析经济形式，既不能用显微镜，也不能用化学试剂。二者都必须用抽象力来代替。而对资产阶级社会来说，劳动产品的商品形式，或者商品的价值形式，就是经济的细胞形式。在浅薄的人看来，分析这种形式好像是斤斤于一些琐事，这的确是琐事，但这是

① 柄谷行人. 马克思，其可能性的中心 [M]. 中田友美，译. 北京：中央编译出版社，2006：10.
② 柄谷行人. 马克思，其可能性的中心 [M]. 中田友美，译. 北京：中央编译出版社，2006：11.
③ 马克思. 德谟克利特的自然哲学和伊壁鸠鲁的自然哲学的差别 [M] //中共中央编译局. 马克思恩格斯全集（第1卷）. 北京：人民出版社，1995：18.
④ 柄谷行人. 马克思，其可能性的中心 [M]. 中田友美，译. 北京：中央编译出版社，2006：11-12.

显微解剖学所要做的那种琐事。"① 因此，正如柄谷行人所指出的："古典经济学向来几乎成功地阐明了'在更大范围表现出来的'经济现象，但是，在细微的部分里，即对于价值形态论，却几乎什么都没有做过。马克思《资本论》的主要的课题在于：通过对价值形态之显微进行阐释，来打破与经济学或货币经济的历史一样有历史的、古老的'偏见'。而正是在所谓细微的东西里，才包含着货币形态的谜，细微的差异才是本质性的差异——或者说，恰恰在此处，才存在着马克思与古典经济学或黑格尔之间的'差异'。"②

其实，不仅仅是在其博士论文中，也不仅仅是在《资本论》中，几乎是在马克思的所有著述中，我们都可以一以贯之地发现这种重抽象概括，更重具体分析的思维方式或研究方法。我们可以毫不夸张地说，从抽象到具体这一思想路径，是通达马克思和马克思主义所有思想大厦的必由之路，哲学如此，政治经济学如此，文学理论同样如此。

三

正如我们在前面所指出的，马克思关于文学问题的直接论述是很少的。但从那些不多的论述中，我们依然可以发现一条从抽象到具体的思想路径。只有循着这一路径，我们才能真正欣赏到马克思文艺思想的迷人风景。此外，由于恩格斯既是马克思的战友和思想盟友，也是马克思思想最好的阐释者，所以，下面我们拟结合马克思和恩格斯的有关论述，对马克思主义文论从抽象到具体的思想路径略加探讨。

马克思和恩格斯都强调：首先，作家们应该以历史的观点去观察时代和社会，把握时代的趋势，洞悉社会的本质，从而塑造出典型环境中的典型人物形象；其次，在具体写作中，要"莎士比亚化"，不要"席勒式"地把人物形象变成时代精神的单纯的传声筒。显然，要塑造出真正具有典型性的人物形象，必须经过一个概括和抽象的过程，但仅仅如此是不够的，作家还必须经历一个"从抽象上升到具体"的过程，只有这样，才有可能成就真正的文学。当然，马克思和恩格斯并不是片面强调"抽象"和"具体"的某一个方面，而是希望

① 马克思. 资本论（第1卷）[M]. 北京：人民出版社，2004：8.
② 柄谷行人. 马克思，其可能性的中心[M]. 中田友美，译. 北京：中央编译出版社，2006：15.

这两者在具体作品中能达到辩证的统一。下面，我们以马克思和恩格斯分别写给剧作家斐·拉萨尔的书信为例，对此做些具体的分析。

在读过斐·拉萨尔的剧本《弗兰茨·冯·济金根》之后，马克思、恩格斯分别于1859年4月19日和1859年5月18日以书信的形式，向剧作者表达了自己对该剧作的看法。而马克思和恩格斯在信中表述的有关文艺的观点有着高度的一致，因此，这两封信均成为马克思主义文论史上的经典文献。在这两封信中，他们都认为：作家首先应通过概括和"抽象"活动，塑造出足以代表时代精神的典型人物。马克思在信中这样写道："济金根（而胡登多少和他一样）的覆灭并不是由于他的狡诈。他的覆灭是因为他作为骑士和作为垂死的阶级的代表起来反对现存制度，或者说得更确切些，反对现存制度的新形式。……他在骑士纷争的幌子下发动叛乱，这只意味着，他是按骑士的方式发动叛乱的。如果他以另外的方式发动叛乱，他就必须在一开始发动的时候直接诉诸城市和农民，就是说，正好要诉诸那些本身的发展就等于否定骑士制度的阶级。"① "革命中的这些贵族代表，在他们的统一和自由的口号后面一直还隐藏着旧日的皇权和强权的梦想，不应当像在你的剧本中那样占去全部注意力，农民和城市革命分子的代表（特别是农民的代表）倒是应当构成十分重要的积极的背景。这样，你就能够在更高得多的程度上用最朴素的形式恰恰把最现代的思想表现出来，而现在除宗教自由以外，实际上，市民的统一就是你的主要思想。"② 也就是说，在当时的时代背景下，能代表时代进步潮流的应该是农民和城市革命分子，而不是像济金根那样的骑士。遗憾的是，拉萨尔在其剧作中并没有捕捉到这一时代潮流，因此，《弗兰茨·冯·济金根》在塑造典型人物方面是不成功的。在这一点上，恩格斯与马克思有着基本一致的看法："我认为对非官方的平民分子和农民分子，以及他们的随之而来的理论上的代表人物没有给予应有的注意。农民运动像贵族运动一样，也是一种国民运动，也是反对诸侯的运动，遭到了失败的农民运动的那种斗争的巨大规模，与抛弃了济金根的贵族甘心扮演宫廷侍臣的

① 马克思. 马克思致斐·拉萨尔[M]//中共中央编译局. 马克思恩格斯选集（第4卷）. 北京：人民出版社，1995：553-554.
② 马克思. 马克思致斐·拉萨尔[M]//中共中央编译局. 马克思恩格斯选集（第4卷）. 北京：人民出版社，1995：554.

历史角色的那种轻率举动，正是一个鲜明的对照。因此，在我看来，即使就您对戏剧的观点（您大概已经知道，您的观点在我看来是非常抽象而又不够现实的）而言，农民运动也是值得进一步研究的……"①"由于您把农民运动放到次要地位，所以您在一个方面对贵族的国民运动作了不正确的描写，我觉得，您同时也就忽视了在济金根命运中的真正悲剧的因素。据我看来，当时广大的皇室贵族并没有想到要同农民结成联盟；他们靠压榨农民才能获得收入这一事实，不容许这种结盟发生。同城市结成联盟的可能性倒是大一些；但是这种联盟并没有出现或者只是小部分地出现了。而贵族的国民革命只有同城市和农民结成联盟，特别是同后者结成联盟才能实现。据我看来，悲剧的因素正是在于：同农民结成联盟这个基本条件不可能出现；因此贵族的政策必然是无足轻重的；当贵族想取得国民运动的领导权的时候，国民大众即农民，就起来反对他们的领导，于是他们就不可避免地要垮台。……我丝毫不想否认您有权把济金根和胡登看作打算解放农民的。但这样一来马上就产生了一个悲剧性的矛盾：一方面是坚决反对解放农民的贵族，另一方面是农民，而这两个人却被置于这两方面之间。在我看来，这就构成了历史的必然要求和这个要求的实际上不可能实现之间的悲剧性的冲突。您忽略了这一因素，而把这个悲剧性的冲突缩小到比较有限的范围之内。"② 总之，拉萨尔的《弗兰茨·冯·济金根》一剧在"抽象"层面是做得很不够的，这当然与剧作者的历史眼光和思想水准达不到必要的高度有关。

除了在"抽象"层面做得不够好因而塑造不出真正具有典型性的人物形象之外，《弗兰茨·冯·济金根》一剧在"具体"层面也是做得不成功的。剧中的人物过于"抽象"，他们往往是理念的化身，是时代精神的单纯的传声筒。正如马克思所指出的："这样，你就得更加莎士比亚化，而我认为，你的最大缺点就是席勒式地把个人变成时代精神的单纯的传声筒。""甚至你的济金根——顺便说一句，他也被描写得太抽象了——也是十分苦于不以他的一切个人打算为转移的冲突，这可以从下面一点看出来：他一方面不得不向他的骑士

① 恩格斯. 恩格斯致斐·拉萨尔[M]//中共中央编译局. 马克思恩格斯选集（第4卷）. 北京：人民出版社，1995：559.
② 恩格斯. 恩格斯致斐·拉萨尔[M]//中共中央编译局. 马克思恩格斯选集（第4卷）. 北京：人民出版社，1995：560.

宣传与城市友好等，另一方面他自己又乐于对城市施行强权司法。""在细节方面，我必须责备你在某些地方过多地回忆自己，这是由于你对席勒的偏爱造成的。"① 对于《弗兰茨·冯·济金根》一剧在"具体"层面的缺陷，恩格斯也有清醒地认识，他准确地指出："还应该改进的就是，要更多地通过剧情本身的进程使这些动机生动地、积极地，所谓自然而然地表现出来，而相反地，要使那些论证性的辩论逐渐成为不必要的东西。……此外，我觉得刻画一个人物不仅应表现他做什么，而且应表现他怎样做；从这方面看来，如果把各个人物用更加对立的方式彼此区别得更加鲜明些，剧本的思想内容是不会受到损害的。"② "我们不应该为了观念的东西而忘掉现实主义的东西，为了席勒而忘掉莎士比亚……"③

总之，马克思和恩格斯都认为：《弗兰茨·冯·济金根》一剧不仅在"抽象"层面，而且在"具体"层面也是做得不够好的。而他们的主张恰恰是两者的有机、辩证的统一，只有这样，才有可能产生伟大的作品。显然，《弗兰茨·冯·济金根》不是这样的成功作品，当时的德国作家也写不出这样的作品，但不管怎么说，"抽象"和"具体"的有机融合是伟大作品产生的条件，而这正是戏剧和其他文艺作品的未来④。正如恩格斯在给拉萨尔的信中所指出的：

① 马克思. 马克思致斐·拉萨尔［M］//中共中央编译局. 马克思恩格斯选集（第4卷）. 北京：人民出版社，1995：554-555.
② 恩格斯. 恩格斯致斐·拉萨尔［M］//中共中央编译局. 马克思恩格斯选集（第4卷）. 北京：人民出版社，1995：558.
③ 恩格斯. 恩格斯致斐·拉萨尔［M］//马克思恩格斯选集（第4卷）. 北京：人民出版社，1995：559.
④ 马克思认为：这种"抽象"与"具体"的有机融合或辩证统一，是由人的本质属性决定的，因为人既与动物一样是活生生的个体，同时更是有别于动物的"类存在物"。马克思说得好："人是类存在物，不仅因为人在实践上和理论上都把类——他自身的类以及其他物的类——当作自己的对象；而且因为——这只是同一种事物的另一种说法——人把自身当作现有的、有生命的类来对待，因为人把自身当作普遍的因而也是自由的存在物来对待。"（马克思. 1844年经济学哲学手稿［M］. 北京：人民出版社，2000：56.）"通过实践创造对象世界，改造无机界，人证明自己是有意识的类存在物，就是说是这样一种存在物，它把类看作自己的本质，或者说把自身看作类存在物。诚然，动物也生产。它为自己营造巢穴或住所，如蜜蜂、海狸、蚂蚁等。但是……动物只是按照它所属的那个种的尺度和需要来构造，而人懂得按照任何一个种的尺度来进行生产，并且懂得处处都把内在的尺度运用于对象；因此，人也按照美的规律来构造。"（同上，第57-58页）既然人是"类存在物"与"个体"的统一，他就完全有可能在其创造的文艺作品中实现"抽象"与"具体"的有机融合或辩证统一；但是，由于"异化劳动"，这本该统一的两者却被分离了开来："异化劳动，由于（1）使自然界，（2）使人本身，使他自己的活动机能，使他的生命活动同人相异化，也就使类同人相异化；对人来说，它把类生活变成维持个人生活的手段。第一，它使类生活和个人生活异化；第二，把抽象形式的个人生活变成抽象形式和异化形式的类生活的目的。"（同上，第57页）在马克思看来，也许只有在古代社会（如古希腊）和未来的共产主义社会，才有可能真正实现"类存在物"与"个体"的有机融合，因此，也只有这两个社会的精神产品才能真正实现"抽象"与"具体"的辩证统一。

"您不无理由地认为德国戏剧具有的较大的思想深度和意识到的历史内容,同莎士比亚剧作的情节的生动性和丰富性的完美的融合,大概只有在将来才能达到,而且也许根本不是由德国人来达到的。无论如何,我认为这种融合正是戏剧的未来。"①

<div style="text-align:right">《文艺理论研究》2013 年第 2 期</div>

① 恩格斯. 恩格斯致斐·拉萨尔 [M] //中共中央编译局. 马克思恩格斯选集(第 4 卷). 北京:人民出版社,1995:557-558.

学术传播与时空偏向
——兼析全球文化语境下我国学术期刊的现状和走向

在学术成果与传播媒介之间,存在着某种深层的联系。当知识和思想在穿越时间、跨过空间进行传播的过程中,由于传播媒介的"时空偏向",某种深刻的变化也许就已经发生了。这种"变化"既反映在学术面貌的重新塑造上,也反映在学术观念和学术思维的改变上。可遗憾的是:古往今来,人们对学术成果与传播媒介之间的这种深层联系虽然有所认识,却没有进行很好地概括、总结和研究。有感于此,本文试图从一新的角度,对此做些有益的探讨。

一、交流的无奈

人是社会的、群体的生物,但人总是生活在孤独之中。普通人如此,作家、学者尤甚。常言道:天才总与孤独为邻。检视文学史、学术史,我们可以发现:诗人是苦闷的,哲人是孤独的;而且,苦闷往往因孤独而生发,孤独则因苦闷而增益。这是一种现象,也是一种规律。对于孤独这一人生存在的根本方式,中国古人有深入骨髓的把握(西方人当然也不例外)。屈原说:"哀吾生之无乐兮,幽独处乎山中。吾不能变心而从俗兮,固将愁苦而终穷。"杜甫说:"万里悲秋常作客,百年多病独登台。"这些都是为了信守高洁、抵制流俗,而对孤独的忍受和傲视。而且,古之君子并不把"烦""寂"视为苦境,而是持一颗"平常心",把它们看作"常境"(刘熙载)。

当然,对于这一"常境",人们是难以忍受的。于是,就有了各式各样消解孤寂的方式。就学者、哲人来说,他们并不像普通人那样,试图融入人群以忘掉孤独,而主要是通过自己的知识和思想,与身边甚至不同时空中的同道进

行对话和交流。也就是说，通过学术思想在时空中的旅行，学者们哪怕隔着万水千山，哪怕隔着时间的帷幕，也可以进行心与心的交流、灵魂与灵魂的对话。

那么，事实是不是真的如此呢？

按照美国传媒理论家彼得斯的说法，答案是否定的。彼得斯曾经写过一本专门研究交流失败的书，书名叫作 *Speaking into the Air: A History of the Idea of Communication*。书名正题取自《圣经·新约·哥林多前书》，直译应为"向空中说话"。考虑到这一书名比较灵动、飘逸，何道宽先生把它意译为"交流的无奈"（彼得斯著、何道宽译《交流的无奈》，华夏出版社，2003年版）。那么，"向空中说话"究竟是什么意思呢？我们且来看《哥林多前书》到底是怎么说的：

> 弟兄们，我到你们那里去，若只说方言，不用启示，或知识，或预言，或教训，给你们讲解，我与你们有什么益处呢？就是那有声无气的物，或箫、或琴，若发出来的声音没有分别，怎能知道所吹、所弹的是什么呢？你们也是如此，舌头若不说容易明白的话，怎能知道所说的是什么呢？这就是向空中说话了。世上的声音或者甚多，却没有一样是无意思的。我若不明白那声音的意思，这说话的人必以我为化外之人，我也以他为化外之人。

从这段话看来，"向空中说话"是指浪费精力、毫无意义的徒劳的交流。这段话是使徒保罗给柯林斯人的忠告。保罗在传教的过程中，要柯林斯人只听从上帝的声音，而不能像原来那样，用许多方言说话。保罗明确宣示，为了传达上帝的声音，他必须向柯林斯人灌输启示、知识、预言、教训，必须给他们解释上帝的教诲。为此目的，他用上了各种比方：号声、箫声、琴声、语言，用以喻示共同的交流媒介。看来，作者要表达这样的意思：若要达到交流的目的，少不了共同的目标、媒介、内容、手段等多种因素。

然而，这谈何容易啊！作为人类主要交流媒介的语言，就很不一致。据《圣经·旧约·创世记》所载，起初天下只有一种语言，人们只说一种话，但上帝怕他们狂妄自大、无法无天，因此打乱了他们的语言，把他们分散到世界各地：

> 那时，天下的口音、言语都是一样的。……他们说："来吧，我

们要建造一座城和一座塔,塔顶通天,为要传扬我们的名,免得我们分散在各地。"耶和华降临,要看看世人建造的城和塔。耶和华说:"看哪,他们成为一样的人民,都是一样的言语,如今既做起这事来,以后他们所要做的事就没有不成就的了。我们下去,在那里变乱他们的口音,使他们的言语彼此不通。"于是,耶和华使他们从那里分散到各地,他们就停工不造那城了。因为耶和华在那里变乱天下人的言语,使众人分散在各地,所以那城名叫巴别(就是"变乱"的意思)。

从此,人类的交流因语言的障碍而变得异常艰难了。正如彼得斯所说:"交流是没有保证的冒险。凭借符号去建立联系的任何尝试,都是一场赌博,无论其发生的规模是大还是小。我们怎么判断我们已经做到了真正的交流呢?这个问题没有终极的答案,只用一个讲究实际的答案:如果后续的行动比较协调,那就是实现了真正的交流。……交流中没有确定无疑的迹象只有暗示和猜想。我们的行动不可能是思想的交融,最多不过是思想的舞蹈;在这个舞蹈的过程中,我们有时能够触摸对方。交流不应该成为难以承受的孤独的心灵和可怕的幽灵,衡量交流的尺度应该是行为的成功协调。"① "如果我们希望在交流中谋求某种精神圆满或满足,那就是白花精力。……既然我们是凡人,交流永远是一个权势、伦理和艺术的问题。除了天使和海豚得到拯救的情况之外,我们无法摆脱交往目的的束缚。"②

当然,人类永远无法忍受难以交流的事实,他们永远都在寻求着与他人的交流。还是彼得斯说得好:"我们永远不可能像天使一样地交流,这是一个悲惨的事实,但又是幸运的事实。……交流失败并不意味着,我们就是孤魂野鬼,渴望搜寻灵魂伴侣的孤魂野鬼;而是意味着,我们有新的办法彼此联系,共同开辟新的天地。"③ 尤其是对于那些有着敏感的心灵和聪慧的头脑的学者们来说,交流更是必不可少的;要不然,他们挖空心思、殚精竭虑做出来的那些学问,可就要"躲在深闺人未识",最终会在"死寂"的状态中随风飘逝。于是,他们讲学,他们著书,他们要通过"立言",把自己的知识和思想传递给不同时空中的同道者。这其实就是学术传播的问题。

与其他形式的传播一样,学术传播也必须依靠媒介才能得以进行。而按照

① 彼得斯. 交流的无奈:传播思想史 [M]. 北京:华夏出版社,2003:251-252.
② 彼得斯. 交流的无奈:传播思想史 [M]. 北京:华夏出版社,2003:252.
③ 彼得斯. 交流的无奈:传播思想史 [M]. 北京:华夏出版社,2003:24.

加拿大传媒大师哈罗德·伊尼斯的说法，媒介都有着自己的独特性质，这种不同的性质会导致"传播的偏向"。

二、时间的偏向

在文字产生之前，人类文明经历了一个漫长的口头传播的时期。在这种口头传统里，传播均衡地发展着，并不存在什么偏向的问题。只是在文字产生之后，口头传统开始衰微，传播的偏向才开始发生。

（一）口头传统的衰微与时间偏向的开始

哈罗德·伊尼斯认为，媒介可以分为两大类，两者有一个基本的区别：有利于时间上延续的媒介和有利于空间上延伸的媒介。在《传播的偏向》一书中，伊尼斯写道："根据传播媒介的特征，某种媒介可能更加适合知识在时间上的纵向传播，而不是适合知识在空间上的横向传播，尤其是该媒介笨重而耐久，不适合运输的时候；它也可能更加适合知识在空间上的横向传播，而不是适合知识在时间上的纵向传播，尤其是该媒介轻巧而便于运输的时候。所谓媒介或倚重时间或倚重空间，其含义是：对于它所在的文化，它的重要性有这样或那样的偏向。"[①] 伊尼斯推崇口头传统，尤其是古希腊的口头传统，他认为，该传统达到了时间偏向和空间偏向相互平衡的理想境界："口头传统的灵活性，使希腊人在城邦体制下求得了空间观念和时间观念的平衡。"[②] 古希腊文化成就卓著、影响深远，而这正得益于其漫长且丰富的口头传统："希腊文明丰富的口头传统成就卓著，成为西方文化的基础。希腊文化的力量能够唤醒各个民族潜在的特殊力量。凡是借用了希腊文化的民族，都可以开发出自己特有的文化形态。"[③] 这方面的典型例子，要算是罗马文化，正如伊尼斯所说："口头传统为希腊的文化提供了社会环境，它对西方的历史具有重大的意义，对罗马的历史具有现实的意义。希腊文化成功地解决了时间问题和空间问题。这对罗马文化具有重大的意义。希腊文化唤醒了罗马本土的力量。"[④] 它"通过对本土文化

① 哈罗德·伊尼斯. 传播的偏向 [M]. 何道宽，译. 北京：中国人民大学出版社，2003：27.
② 哈罗德·伊尼斯. 传播的偏向 [M]. 何道宽，译. 北京：中国人民大学出版社，2003：56.
③ 哈罗德·伊尼斯. 帝国与传播 [M]. 何道宽，译. 北京：中国人民大学出版社，2003：88.
④ 哈罗德·伊尼斯. 传播的偏向 [M]. 何道宽，译. 北京：中国人民大学出版社，2003：36.

和希腊文化成分的诊释，构成了一个新的文化"①。

其实，不光是希腊文化，在早期的中国文化、希伯来文化和印度文化里，也有着漫长且丰富的口头传统。与希腊文化中的苏格拉底一样，中国文化中的孔子、希伯来文化中的耶稣和印度文化中的释迦牟尼，都是口头传统中的文化大师。这几个人之间的差异当然不少，但他们有一个奇异的共同点：他们都"述而不作"，其思想、言行由于得到弟子和信徒的记述，才得以保存和传播。我们知道，苏格拉底主要活跃在柏拉图的那些文笔优美、思想深邃的对话里；孔子的思想见诸《论语》，这是一部由弟子们在其去世之后编定的书；耶稣的教诲由他的四个门徒记录下来，成为《圣经》中的四部福音书（《马太福音》《马可福音》《路加福音》《约翰福音》），而且在《圣经》之外，还有经外书及其他训示把耶稣的教诲保留下来；同样，释迦牟尼在菩提树下悟道之后，主要也是由其信徒把他的思想和教诲写进了各种佛经里。总之，苏格拉底、孔子、耶稣和释迦牟尼都没有亲自把自己的思想或教诲写成文字，他们基本上是口耳面授、述而不作的老师。当然，由于经过了长期的酝酿、检验和修正，并得到了官方制度化的支持，他们的思想影响巨大而深远。与以苏格拉底等人为代表的希腊文化一样，以孔子、耶稣、释迦牟尼等人为代表的中国文化、希伯来文化和印度文化，也可以各自和其他文化结合，从而形成一种新的文化。

可是，不管口头传统中的文化具有如何强大的生命力和如何明显的优越性，当文字开始出现之后，它们便逐渐地在主流文化中衰落了。尽管有伊尼斯等人对它推崇备至，但今天的我们最多只能为它唱一支忧伤的挽歌。当然，口头传统并没有消失，它只是历史地退出了主流文化的舞台，转而以"说话的文化"的形式活跃在民俗文化之中。正如董晓萍所说："人类有两种文化，一种是文字的文化，一种是说话的文化，民俗是说话的文化。"②

伊尼斯曾经这样谈道："口头传统之式微，意味着对文字的倚重（因而倚重眼睛而不是耳朵），意味着对视觉艺术、建筑、雕塑和绘画的倚重（因而倚重时间而不是空间）。时间的重要性之经久不衰，表现在建筑和雕塑使用的物质材料之中，这些物质材料耐久，石料的性质尤其如此。"③ 自口头传统衰微之后，伊尼斯把西方历史分为文字和印刷两个时期，"在文字时代，我们注意到

① 哈罗德·伊尼斯. 帝国与传播 [M]. 何道宽，译. 北京：中国人民大学出版社，2003：88.
② 董晓萍. 说话的文化 [M]. 北京：中华书局，2002：1.
③ 哈罗德·伊尼斯. 传播的偏向 [M]. 何道宽，译. 北京：中国人民大学出版社，2003：105.

各种媒介的重要性，比如两河流域的泥版，埃及和希腊—罗马世界的莎草纸，希腊—罗马世界晚期和中世纪早期的羊皮纸，还有从中国引进的纸。在印刷时代，我们可以集中考虑纸这个媒介"[①]。一般而言，"文字时代"的媒介具有时间偏向的性质，因为它们大都比较笨重，在空间中移动不便；"印刷时代"的媒介则具有空间偏向的性质，因为它们不便于长时间的保存。当然，这只是就大体而言的。就是"文字时代"的媒介，也兼具时间、空间偏向的双重性质，它们只是在"偏向"中有所侧重而已。持"传播偏向论"的伊尼斯在《帝国与传播》一书中，曾经谈到过"文字时代"媒介的性质："倚重时间的媒介，其性质耐久，羊皮纸、黏土和石头即为其例。这些笨重的材料适合建筑和雕塑。倚重空间的媒介，耐久性比较逊色，质地却比较轻。后者更适合广袤地区的治理和贸易。罗马人征服埃及之后，莎草纸的供应源源不绝，成为一个庞大帝国行政管理的基础。与此相反，倚重空间的材料，有利于集中化，有利于分层性质不太明显的行政体制。我们考虑大规模的政治组织，比如帝国，必须立足时间和空间两个方面。我们要克服媒介的偏向，既不过分倚重时间，也不过分倚重空间。"[②]可见，伊尼斯也认为"文字时代"的媒介兼具时空偏向的双重性质。

但不管怎么说，"文字时代"的媒介倚重的依然是时间，也就是说，这一时代的传播有着某种"时间的偏向"。这是由该时代媒介的性质和当时的时间观念决定的。就拿中国来说，文字作品长期以来只能刻在甲骨、竹简和书于布帛上。这种媒介携带不便，当然不便于在广袤的空间中传播。此外，我们知道，在依靠灌溉的农业文明中，时间的计量是非常重要的。这里要预测周期性的洪水，预测播种期、耕耘期，还要划定重要的四时节令。对埃及来说，它必须依靠灌溉，因此尼罗河的泛滥很重要。巴比伦的情况也是如此。对时间的关注还表现在宗教的重要性中，表现在对宗教节日的挑选和确定之中。挑选宗教节日是一件神圣的事情，它必须依靠一定的方法和手段，才可以显示什么时间合适，才可以避免亵渎神圣节日事件的发生。在埃及和巴比伦，自然界的主要变化都有与之对应的仪式。于是，这些仪式就成为宇宙事件不可分割的一部分。在某种意义上，这是一种生物学的时间，是人生基本阶段的序列展开。总之，倚重时间延伸的文明，它同时倚重时间的永恒。在那些周期性的农业劳

① 哈罗德·伊尼斯. 帝国与传播 [M]. 何道宽，译. 北京：中国人民大学出版社，2003：5-6.
② 哈罗德·伊尼斯. 帝国与传播 [M]. 何道宽，译. 北京：中国人民大学出版社，2003：5.

作、宗教节日和自然仪式中，时间似乎在周而复始的轮回中获得了永恒的价值。所有这些有关时间的观念，不仅反映在普通人的日常生活中，更反映在学者们的学术传播观念中。"文章千古事，得失寸心知。"有了文字的帮助，学者们就可以通过"立言"（这是和"立功""立德"同样重要的事情），把自己的知识和思想勒上石碑、刻上甲骨、写进竹简、书于布帛，并"藏之名山，传之后世"了。

看来，通过偏重时间的学术传播，学术大师的名字在时间中获得了"不朽"，学术薪火也得以代代相传。其实，知识正是这样积累起来的，思想也正是在这样的积累中逐步走向了丰富和深邃。然而，这种学术传播的方式好则好矣，却也留下了不少启人深思的遗憾。

（二）被"未来"塑造的"过去"

偏向时间的学术传播方式，有一个重要的特征，即："过去"积累下来的知识成果、思想成果，往往是被"未来"所塑造的。这是治文学史、学术史的人必须认识的一个特点，但遗憾的是，能认识到这个特点的学者并不是太多。由于这一特点的形成与传播媒介息息相关，下面我们将对此详加分析。

我们认为，现代学者在写作文学史或者学术史的时候，应该对传播媒介这样的"物质文化"问题多加考虑。古代的书写技术和生产书籍的技术都非常落后，这和现代学者坐在藏书丰富的图书馆里的形象不可同日而语。比如说，面对屈原的《怀沙》，一个认真的学者难免会产生这样一些疑问：屈原真的在自沉前写过《怀沙》这篇作品吗？他确实亲手把它书写在竹简上了吗？他是否用的是那些结构复杂的楚国"鸟文字"？他的竹简又是从何而来的呢？既然砍竹子、削竹简不是片刻工夫就能做好的，屈原总是随身带着许多竹简，难道这是常见的现象吗？此外，屈原有没有亲自系扎这些竹简，以确保它们的顺序不被破坏？用当时那些繁复的文字来书写《怀沙》，得花多长时间？在文学想象力的展翅翱翔和书写竹简的缓慢速度之间，存在着什么样的关系？是谁把这篇作品从屈原流放的荒野之地，带回到了文明世界？如果确有这么一个人，那么，他又是如何得到这篇作品的呢？这一系列的问题，都会引发我们重新思考上古文学史。

在思考上古文学或学术的时候，我们还应该对时间和地点多加注意，应该搞清楚在什么场合下用得上书写，人们从何时起在那些场合下运用书写：青铜器上的铭文，当然是书写下来的；像《春秋》这样的宫廷纪事类著作，也是书

写下来的；在战国时期，国与国之间的通讯联系，当然需要书写；此外，秦汉时期的法律条文，也需要书写……但在那个时代，书写并不像明清时期或现在一样，可以用一支毛笔、钢笔或圆珠笔轻易地写在纸上（由于电脑的普及，我们甚至可以摆脱对笔的依赖）；而且，当时的文字也没有统一的标准，要写点东西、搞点学问，谈何容易……所有这些，又会引发一系列的问题：用一种既复杂又不统一的文字系统在竹简上刻字，到底要花多少时间，才能产生一个学术文本？一部竹简著作如此笨重，需要多大的机构才能储藏它们？一个文本被书写出来以后，谁去读它？阅读是不是一件容易的事？人们在哪里可以读到这些文本？读这些文本的机会多不多？这样的问题，难免会动摇我们对古代文本传统的信念。但事实的确如此。所有研究文学史的学者，都应该对这些问题进行严肃的思索，这样会让我们与古代学术的本质靠得更近。

也许，在古代社会，一部学术著作被刻写出来之后，只有在时间的长河里，才能使它被人们理解和接受；也只有耗费大量的时间，才能使它传播出去。这种因书写而带来的特征，使古代的学术活动经常处于一种"自说自话"的状态。古代的学者在费尽心力地写出一部大著之后，除了三五知己之外，是不要指望会有多少"当代"的知音的。好在古人并不计较这些，他们相信：只要自己的作品有价值，哪怕是在千百年之后，也一定会有隔代知音的。因此，除了极少数非常罕见的情况之外，古代学者的面貌往往是被后来的人描绘出来的，他们的成就大小也多半是在"未来"划定的。这一点，从诗人杜甫身上就可以清楚地看出来（杜甫当然并非纯粹的学者，但中国古代往往文人、学者不分；而且，文学文本、学术文本的传播和流传情况大体相同）。我们知道，杜甫在世时名气并不大，其诗作也没有广泛流行。但杜甫死后，他的诗作开始流传。这个流传过程最初是如何开始的，我们知道得不是很清楚。但据我们目前所知，至少在当时没有一座寺庙收藏过一部经过作者首肯的原始手抄本，皇家图书馆在当时也没有像对待其他唐代诗人那样存留一份权威性底稿。可不管怎么说，杜甫的诗作慢慢地流传开了。后来，到了元和年间，杜甫突然声名鹊起。当时，一定有无数的杜诗抄本，后来的每一代读者一定也在抄写新的手稿，每一次抄写可能都会产生一些细小的变化。这些新的抄本在中国各地流传，直到五代十国的战火焚毁了许多图书。北宋时期的编者试图把杜诗的残余收集起来，结果他们发现了一堆不同的手抄本——这是许多代读者抄写、再抄写的结果。因此，我们现在所看到的杜诗，以及其他手抄本文化流传下来的文

本(也许,儒家的经典除外),永远都不可能准确地代表作品的"原始面目"。如此看来,古代的文人、学者在寻觅异代知音的过程中,自己的面貌却因为种种原因,而有意无意地被所谓的"知音"弄得有些模糊了。美国汉学家宇文所安说得好:"我们现有的印刷版本多从宋代开始,但是手抄本文化和印刷文化具有深刻的差别。……在每一次对一部较长的文本的抄写过程中,都可能会产生无数或大或小的改动;下次再抄写,又接着发生同样的现象;等等,依此类推。因此,每一代手稿抄写都会产生出无穷无尽的错误和差异。"① 这种"无穷无尽的错误和差异",当然会使古代学者和学术的本来面目大为改观。

更有甚者,某些名气不够大的作家及其作品,在时间的川流中甚至有完全被埋没的危险。以东汉和魏为例,现存的乐府和古诗都是由几部后代的选集、类书保存下来的。这些选集和类书显示了编者十分明确的编选原则。它们的编选形式和所选内容,都代表了这些编者的独特风格。就选集而言,主要有《文选》和《玉台新咏》。也许,我们会赞赏《文选》的编者萧统严肃的文学趣味,但如果我们仅仅依赖《文选》,那我们对当时整个文学传统的判断就会失之偏颇。《玉台新咏》的选择则代表了当时另外一种文学趣味,而它并没有试图反映东汉和魏的文学全貌。如果我们对照一下《宋书·乐志》,就会发现《玉台新咏》对一些文本做了改动,以求更适合当时关于诗歌完整性的观念。因此,我们依赖的两部选集不仅从自己的标准出发收录作品,而且可能还在编选过程中改变了一些文本的原貌,以迎合当时的审美要求。类书的情况也好不到哪里去。唐朝的两部类书——《艺文类聚》和《初学记》,在保持早期文献方面贡献很大,但问题也不少。首先,它们以题材为编选标准,所以有些最常见的题材会因下属作品过多,而没有得到全面的编选。其次,它们都不顾作品的完整性,常常节选作品。如此看来,我们根本就不曾真正拥有东汉和魏朝的诗歌,我们拥有的只是被南朝后期和初唐塑造出来的东汉和魏朝的诗歌。也就是说,"过去"是被"未来"打扮和塑造出来的。正如宇文所安所说:"文学史总是试图找出一个可以把一切文学史现象统一在麾下的发展线索,把发生在某一历史时期的个别文学现象放在后代文学的'大背景'下面进行观照,从而赋予它意义。这不是'错误'的做法,但是,这样的做法不免在文学史家观点与作家及其当代读者的观点之间创造出了张力。

① 宇文所安. 瓠落的文学史[M]//宇文所安. 他山的石头记:宇文所安自选集. 田晓菲,译. 南京:江苏人民出版社,2003:20.

'未来'会以奇异的方式扭曲人们的注意力。"①

总之,学术文本在传播的过程中,由于媒介的"时间偏向",其本来面目会发生扭曲和变形。因此,我们在研究学术史时,应该对那些"无穷无尽的错误和差异"加以辨析,并对学术传播中媒介的"时间偏向"保持深刻的洞察。

三、空间的偏向

印刷术发明之后,历史掀开了新的一页。

在"印刷时代","随着对时间垄断的削弱,新的空间垄断浮出水面"②。而且,随着时代的发展,"时间被摧毁,对空间的垄断日益重要"③。

在倚重时间偏向的传播时代,知识往往被少数人或宗教组织所垄断。但随着纸张和印刷术的发明、普及,这种垄断被打破了。"在知识垄断的情况下,基督教组织强调的是对时间的控制,而知识垄断是以羊皮纸为基础的。后来纸和羊皮纸唱起了对台戏。贸易和城市的发展,俗语地位的上升,律师地位的日渐重要,都要依靠纸张的支持。纸张加强的是民族主义的空间概念。"④ 这种倚重空间偏向的传播方式,导致了自我中心主义与实用主义两种不良学术观念的产生。对此,我们不可不察。

(一)"空间垄断"中的殖民主义文化

我们对于"殖民主义"一词并不陌生,它是帝国主义的产物,不仅仅简单地指历史上民族的迁移。"殖民化"表现为帝国主义对第三世界国家在经济上进行资本垄断,在社会和文化上进行"西化"的渗透,以移植西方的生活方式和文化习俗,从而弱化和瓦解当地居民的民族意识。说到底,这是一种以扩张为指归的"空间垄断"意识。

关于"殖民文化"与"殖民主义文化",艾勒克·博埃默以文学为例进行了区分:"殖民文学是一个更宽泛普通的术语,指那些有关殖民的想法、看法和经验的文字,那些主要由宗主国家,但也包括西印度群岛和美洲的欧洲人后

① 宇文所安. 瓢落的文学史 [M] //宇文所安. 他山的石头记:宇文所安自选集. 南京:江苏人民出版社,2003:23.
② 哈罗德·伊尼斯. 传播的偏向 [M]. 何道宽,译. 北京:中国人民大学出版社,2003:103.
③ 哈罗德·伊尼斯. 传播的偏向 [M]. 何道宽,译. 北京:中国人民大学出版社,2003:104.
④ 哈罗德·伊尼斯. 传播的偏向 [M]. 何道宽,译. 北京:中国人民大学出版社,2003:42.

裔以及当地人在殖民时期所写的文字。"① 然而，殖民主义的文学则相反，它专门指与殖民扩张相关的文字。总的说来，它是由欧洲殖民者为他们自己所写的、关于他们所占领的非欧洲领土上的事情。它含有一种帝国主义者的眼光。当我们说到关于帝国的文字，我们所关注的主要是这样的文学。殖民主义的文学充满了欧洲文化至上和帝国主义有理的观念。它那最具典型特征的语言，是与调节白人与殖民地国家人民关系的目的结合在一起的。②

"殖民主义文化"发展了一种扩张的、以自我为中心的观念，这种观念伴随着地理大发现和印刷文化的大发展，而得到了进一步的强化。下面以殖民主义历史学为例，对此进行说明。

在《多面的历史》一书中，唐纳德·R. 凯利这样写道："在西方史学中，发现新大陆被直接吸收到西班牙君主国的史诗般的历史中，并成为这一史诗引人注目的焦点。帝国野心和帝国神话有一个长达千年的传统，这些野心和神话因光荣的收复失地运动和近来哥伦布亲眼目睹的征服格拉纳达（Granada）而得到进一步伸张，惊天动地的环球事件就是该传统的最高成就。它激发了强烈的民族自豪感，引起一些国家的领土扩张，引发谁率先'发现'了这个半球的纠纷，并影响到现代世界史的面貌。"③ 在绝大多数西方史学家看来，新大陆是一片蛮荒之地，它们是没有"历史"的（对此，沃尔夫·埃里克那本著名的《欧洲与没有历史的人民》做过很好的描述）。在他们看来，为宗主国在新大陆的殖民活动提供文本支持，是历史学家的当然任务。当然，"西方史学的资源还没有跟上一个全'新'世界的任务和要求。16世纪初的西班牙历史著述交织着新与旧——中世纪的编年史和世界史与人文主义的叙述争锋，历史考证与根深蒂固的神话争斗，而新的印刷艺术轻而易举地把两者容纳在一起"④。于是，宗主国就把自己的神话故事和历史观念强行移植到了殖民地。而这一切的实现，当然缺少不了传播媒介的支持。

比如说，关于锡沃拉的七座黄金城的神话，就曾激励了16世纪的西班牙征服者在北美洲的寻宝与探险活动。在中世纪的欧洲，关于七城的地理范围还

① 艾勒克·博埃默. 殖民与后殖民文学 [M]. 盛宁，韩敏中，译. 沈阳：辽宁教育出版社，1998：2-3.
② 艾勒克·博埃默. 殖民与后殖民文学 [M]. 盛宁，韩敏中，译. 沈阳：辽宁教育出版社，1998：3.
③ 唐纳德·R. 凯利. 多面的历史：从希罗多德到赫尔德的历史探询 [M]. 陈恒，宋立宏，译. 北京：三联书店，2003：290.
④ 唐纳德·R. 凯利. 多面的历史：从希罗多德到赫尔德的历史探询 [M]. 陈恒，宋立宏，译. 北京：三联书店，2003：290-291.

一直在海洋中的几座岛屿上移动。到 1528 年或 1529 年，西班牙人最终相信，锡沃拉的七座城坐落在墨西哥北部还无法探测的遥远之地。这个欧洲神话神秘地围绕"七"这个数字旋转，使得它与美洲印第安人的传说有惊人的相似之处：七洞穴或奇科莫斯托克是墨西哥纳瓦族文明的摇篮。正是这种巧合使这个欧洲神话得以在美洲广为流传，并导致了西班牙对北美洲广大地区的探险、征服和殖民活动。1529 年，西班牙人努尼奥就声称曾发现过这个地方。但最早散布七城坐落于墨西哥北部传闻的人，是遇难的卡维萨·德巴卡，此人在 1527—1535 年在从佛罗里达到库利阿坎的漫游时，曾多次被印第安人俘虏，期间可能听到过印第安人的有关传说。1539 年，墨西哥总督门多萨还曾专门派遣探险队去寻觅七座宝城，领队的马科斯不仅对印第安人关于七城确实存在的报告深信不疑，而且还声称从远处目睹过七城。1621 年，阿雷基神父在报告中说，征服者们"发现并看到了锡沃拉的平原"。无疑，以上说法都是荒诞不经、令人难以置信的，但在"历史"文本和传播媒介的支持下，这一传说在很大程度上成了"事实"。不管怎么说，关于锡沃拉七座黄金城的神话传说，至少产生了三个后果：第一，促进了西班牙冒险家的殖民活动；第二，促进了一批以"锡沃拉"命名的事物，如美洲野牛叫作"锡沃拉牛"，此外，"锡沃拉"还是科阿韦拉州的一条山脉、格朗德河边的一座城市和流入圣安东尼奥的一条河流的名字；第三，与"锡沃拉"相关的神话，从此成为美洲神话的一部分。

我们知道，神话是由人们的幻想构成的，但这种幻想并非空穴来风，而是有着现实生活作基础的。起源于欧洲的神话被大量地移植到了美洲大地上，这就等于把欧洲的部分"现实"和历史嫁接到了美洲。在某种意义上，这就使得美洲的历史成了欧洲历史的一部分。

事情还不止于此。殖民主义者在进行殖民活动时，对殖民地国家的文化和历史给予了致命的摧毁。他们无视这些国家悠久的历史和高度发达的文明，不加考虑地把它们视为愚昧、落后的"他者"，需要他们这些先进文化的代表来加以改造并帮助统治。考古学家西拉姆说过："16 世纪的欧洲人目光短浅，严重妨碍了他们对异国文化的容忍，这种狭隘性格表现在只能用自己的尺度来衡量高低，别人的尺度是决不用的。"[①] 比如，对于美洲古老的玛雅文明和阿兹特克文明，西班牙人就进行了史无前例的摧毁。西班牙军队的后面紧跟着仗剑骑

① 西拉姆. 神祇·坟墓·学者 [M]. 刘迺元，译. 北京：三联书店，1991：356.

马的牧师，多少珍贵的文献和图画都被他们纵火焚毁。墨西哥的第一位主教唐·胡安·德·祖马拉加用他的火刑场烧掉了他能找到的一切书面材料，以后的几位主教也照此办理，士兵们也不甘示弱，把剩下的东西一扫而光。1848年，金斯伯洛勋爵结束了对残余的阿兹特克古文献的搜集工作，一件经过西班牙人之手的东西也没有找到。对此，西拉姆评论说："自从科尔特斯摧毁了阿兹特克的命脉以后，过了80年左右，阿兹特克文化已经灭亡了，被人们忘却了。今天仍然生活在墨西哥的180万阿兹特克人不过是一群无声无息的平民，他们的历史像是一段空白。"① 通过这种对殖民地历史的摧毁，殖民主义者试图在"新大陆"达到"空间垄断"的目的。

总之，"在许多方面，新大陆被吸收进欧洲法律的、史学的分类，并受这种分类的评价，正是在此意义上，'美洲'与其说是被发现的，倒不如说是'被发明'的"②。这种语意上的模棱两可，并非玩弄文字游戏，而是对事实的陈述。在欧洲许多历史学家的眼里，无论在名称还是概念上，"美洲"在很长的一段时间里都不是一块实实在在的土地，而只是一个"想象的空间"（安东尼·帕格登语）。无论如何，这个"想象的空间"对历史学家的影响都是巨大的。"在某种意义上，哥伦布发现新大陆的重要性对人文主义历史学家的意义就在于实现了从思考时间向思考空间的转变，并打开了新视野。"③ 当然，这一"新视野"深受欧洲中心主义的影响，所以殖民主义历史学家摆脱不了自我中心主义思维模式的束缚。

也许，我们可以这样说："殖民主义文化"是一种偏重于空间扩张的文化，这种文化与倚重空间偏向的印刷媒介可谓相得益彰。实际上，"殖民主义文化"是帝国主义和印刷媒介共同培养出来的"恶之花"。本尼迪克特·安德森曾经谈道："没有什么比资本主义更能有效地将彼此相关的方言组合起来。在文法与句法所限制的范围内，资本主义创造了可以用机器复制，并且通过市场扩散的印刷语言。"④ 通过这种"印刷语言"，印刷媒介甚至可以克服方言的障碍，把宗主国的价值观念

① 西拉姆. 神祇·坟墓·学者 [M]. 刘迺元, 译. 北京：三联书店, 1991：367.
② 唐纳德·R. 凯利. 多面的历史：从希罗多德到赫尔德的历史探询 [M]. 陈恒, 宋立宏, 译. 北京：三联书店, 2003：290.
③ 唐纳德·R. 凯利. 多面的历史：从希罗多德到赫尔德的历史探询 [M]. 陈恒, 宋立宏, 译. 北京：三联书店, 2003：292.
④ 本尼迪克特·安德森. 想象的共同体：民族主义的起源与散布 [M]. 上海：上海人民出版社, 2003：52.

与文化传统扩展到殖民地的每个角落。当然,这是不需要得到殖民地人民的允许的。

这种以别人为"他者"、以自我为中心的思维模式,对近现代以来西方的学术思维方式影响很大。甚至今天,我们也能透过某些西方学者的专著或者论文,清晰地感觉到这种思维方式的存在。当然,西方文化中有一种注重自我反思的传统,所以自"殖民主义文化"产生以来,即有不少学者对此进行了严肃的反思。如今,以爱德华·W. 萨义德的"东方主义"为代表的"后殖民文化",即是对"殖民主义文化"进行严肃反思的典型的文化思潮。倒是在我们中国,从某些喝过半罐子洋墨水的学者的笔下,可以看出几丝以自我为中心的思维模式的痕迹。这是一种不健康的学术心态,所以我们在阅读相关文本时,必须保持必要的警惕。

(二)实用主义的温床

由于放逐了时间,倚重空间偏向的印刷媒介只注重"当下"的实效。"所谓专注于当下的执着,已经严重扰乱了时间和空间的平衡,并且给西方文明造成严重的后果。西方对时间的延续问题缺乏兴趣。这就是说,纸和印刷术始终对空间感兴趣。国家感兴趣的始终是领土的扩展,是将文化同一性强加于人民。失去对时间的把握之后,国家情愿诉诸战争,以实现自己眼前的目标。"[①]"书籍是印刷术的专门化产品,书籍和后来的报纸加强了语言作为民族主义基础的地位。在美国,报纸的主导地位从空间上来说产生了大规模的传播垄断。这里有一个隐而不显的必然结果,就是对时间问题的忽视。"[②] 表现在学术上,"对时间问题的忽视"导致了在研究中只重数量不重质量、只求当下效果不求永久价值的倾向。于是,纸张和印刷术便有意无意地成了培植学术实用主义的温床。

说起当今学术界学术精品减少、学术泡沫增多的现象,很多严肃认真的学者无不感到痛心疾首。在谈到学术垃圾和学术腐败现象产生的原因时,学者们多从学术体制和写作者的实用主义心态出发,反倒忽视了当今有空间偏向的传播媒介在其中所起的推波助澜的作用。自纸张产生和印刷术普及以来,学者们的学术成果可以较为方便地变成学术文本,这当然大大加快了知

① 哈罗德·伊尼斯. 传播的偏向[M]. 何道宽, 译. 北京: 中国人民大学出版社, 2003: 62.
② 哈罗德·伊尼斯. 帝国与传播[M]. 何道宽, 译. 北京: 中国人民大学出版社, 2003: 180.

识和思想的传播速度。在这种快捷而方便的传播中,学者们可以较为迅速地在特定的空间里建立自己的学术声誉,而不必假以时日,不必满怀遗憾地等着异代知音的欣赏和赞许了。像杜甫那样只能在身后被人承认的现象,在当今世界是不太会有了。这个时代为浮嚣的操作者和急功近利的实用主义者提供了无比广阔的天地,而那些真正意义上的创作者与面对人类灵魂的思想者的空间却日见逼仄。我们不时可以听到这样的"喜讯":某某作家在一年之内就抛出了几部长篇小说,某某学者半年就完成了一本专著……所有这些在今天都已不再新鲜,"著作等身"对许多人来说已经不再是神话或者遥不可及的梦想。如果有谁还会像曹雪芹写作《红楼梦》那样"于悼红轩中,批阅十载,增删五次"去写作一本大书的话,那必定会被认为神经不太正常;而有谁会像司马迁、歌德那样穷毕生精力去完成一部作品的话,那一定会被认为是疯子的行为,是新时期的"天方夜谭"。是啊,甲骨、竹简时代那种对学术的虔敬已被技术时代的电脑键盘敲得七零八落。在大多数当今学者的眼里,通过"立言"去时间中获取"不朽"的观念早就没有了。既然可以通过各类学术媒体迅速地产出许多"成果",并迅速地获取名声、评上教授,还用得着殚精竭虑地为"吟安一个字",而"捻断数茎须"吗?当然,这种观念是不健康的。"千秋万岁名,寂寞身后事。"也许,持这种观念的学者生前的确声名赫赫,过得很辉煌,但死后便会人去"名"空。他们放逐了时间,时间当然也会让他们付出相应的代价。

 其实,不仅仅是现在,自印刷媒介普及以来,学术领域就悄然滋长出了一股实用主义的潮流。慢慢地,这种潮流就形成了一种与古典学术传统迥异的新传统。就拿我们中国来说,除了古典学术传统之外,还有所谓的"五四传统"。"五四传统"的形成,当然与现代传媒不无关系。就拿现代文学传统来说,即有论者这样谈道:"中国现代文学,从某种意义上说来,其本身就是与文学媒体的变化紧密联系在一起的。没有现代印刷业的发展,没有从近代以来逐渐繁荣发展起来的报纸杂志,就没有'五四'文学革新。……即使说现代白话文就是适应现代报刊的需要发展起来的,也不为过。"[①] 这种与现代传媒紧紧联系在一起的"新传统",总体说来当然是成功的、有益于文化发展的,但自深层看来,却也有着实用主义的隐忧。下面以《新青年》为例,对此略加阐述。

① 参见王富仁的《传播学与中国现代文学研究》一文相关内容。

《新青年》是陈独秀于1915年9月创办的一份同人刊物，创刊时名为《青年杂志》，第二年即改为《新青年》。《新青年》的主要编辑人陈独秀是一个颇有政治抱负的人，在当时政治局势一团糟的情况下，他试图以思想文化作武器，来唤醒一代青年，从而把整个传统推翻。正是这个明确的功利动机，决定了这份月刊的基本面貌：它是继政治、军事之后的第三种战斗武器，所以内容侧重于思想和学术。它甚至在创刊号上公开宣称："批评时政，非其旨也。"陈独秀这样的动机，在当时投身于新文化运动的知识分子中间是相当普遍的。1916年以后陆续参加编辑《新青年》的几位主要人物，几乎都和陈独秀不谋而合。所以，"说到底，他们最关心的都还是如何用刊物去促进实际的社会政治变革，其他的一切，俱在其次。"①

在最初的两三年里，陈独秀一直是《新青年》的负责编辑，所以他那套方针就体现得比较充分。从创刊号开始，他设立了两个专栏，分别叫作"国内大事记"和"国际大事记"，借新闻报道的方式，间接、曲折地议论时政。即使发表学术文章，也总是用各种方法，例如在句子下面点圈、在文章后面刊登评点式的"编者附志"等，以突出那些学术议论的政治意义。从1917年开始，《新青年》更开始刊发直接论政的文章，有一篇甚至就用《时局杂感》作题目。既是想发挥直接的社会政治影响，就必须吸引尽可能多的公众来读《新青年》，在这方面，陈独秀等可谓煞费苦心。他们开辟了一个"通信"栏，专门发表读者来信，而且每封信后面都附上编者的回信。可是，《新青年》的销路并不太大，开始每期只印一千份，几乎没有什么读者来信。陈独秀只好和几位主要的撰稿人自己充数，或用化名，或用真名，有时候，一封信后面附上好几封回信，乍一看还真热闹。到了《新青年》四卷三期上，更由钱玄同化名王敬轩，发表攻击白话文运动的长文，刘半农则以"记者"的名义作答，用几乎多一倍的篇幅嘲骂交加，唱了一出著名的"双簧"戏。那种用非学术的方式来扩大"学术"影响的做法，在这出"戏"里表现得非常露骨。

《新青年》是一份非常主观的刊物。除了"通信"栏之外，其他版面概不发表与编者意旨相悖的文字。1918年成立编辑委员会之后，更公开宣布《新青年》"所有撰译，悉由编辑部同人共同担任，不另购稿"。在这样一种编辑方针的支配下，《新青年》形成了非常鲜明的个性。对此，王晓明先生有很好的概

① 王晓明. 批评空间的开创：二十世纪中国文学研究 [M]. 上海：东方出版中心，1998：191-192.

括:"《新青年》个性中最基本的一点,就是实效至上的功利主义。……《新青年》上刊登的大多数文章,都惊人地表现出同样的务实倾向,几乎就没有谁能把眼光放开一点,想得再'玄'一点,也很少有人表现出对于形而上学的兴趣。"① 这种强烈的务实倾向,表现出了编者、作者对实用、功利效果的极端重视。"因此,《新青年》的许多作者都不掩饰他们对理论价值的轻视,倘若逻辑上的是非和现实需要发生矛盾,他们常常是站在后者一边。……难怪《新青年》上的许多文章,常常都来不及展开对自己的理论论证,就一下子扯到社会实效上去,类似'如果不这样,国家必亡矣'的论证句式,随处可见。"②

也许,在当时特定的社会、文化语境下,《新青年》强烈的实用主义倾向自有其深刻的原因。因为只有多下几剂"猛药",才有可能治愈封建文化的痼疾。但不幸的是,"《新青年》的个性逐渐扩散为整个新文化运动的个性,它所刊登的文字,也就构成了一套独特的话语体系,在相当一段时期里占据着中国思想界的中心位置,直到今天,仍然对我们具有深刻的影响。"③ 由于《新青年》持续而深远的影响力,这种实用主义的倾向遂成为新文化传统的一部分。当然,我们指出这一点,并不是要否定《新青年》对新文化运动的贡献;我们只是想指出,《新青年》在给 21 世纪中国文化做出重大贡献的同时,也给后来的学术观念造成了某种不良的影响。

四、全球文化语境下我国学术期刊的现状和走向

现在,我们该来谈谈我国学术期刊的现状和走向了。在开始这一话题之前,我们最好对目前的文化语境有所了解。

近几年来,全球化已成为我国学术界的一个热点问题。在有些学者的专著或文章里,甚至到了言必称"全球化"的程度。当然,这一思潮也遭到了国内一些学者的严厉批评。河清的《全球化与国家意识的衰微》一书(中国人民大学出版社,2003 年版),即是对全球化思潮持批判立场的代表著作。该书认为,"全球化"不是一个自然而然的说法,而是由西方"新自由主义"者人为宣传出来的口号,它代表的是跨国金融资本和跨国公司的利益。"全球化"的潜在

① 王晓明. 批评空间的开创:二十世纪中国文学研究 [M]. 上海:东方出版中心,1998:192.
② 王晓明. 批评空间的开创:二十世纪中国文学研究 [M]. 上海:东方出版中心,1998:193.
③ 王晓明. 批评空间的开创:二十世纪中国文学研究 [M]. 上海:东方出版中心,1998:198.

之意是削弱民族国家的政治、文化主权，以使美国主导的跨国金融资本和经济势力畅行无阻于全球各地，并最大限度地攫取各国的资源和财富。河清吁请国人走出"全球化"或以西方为中心的"世界主义"的迷幻，认清民族国家对于捍卫政治、经济、文化独立的重要性。他认为：坚持自己国家、民族的"文化精神"，才是关乎中华文化存亡的根本。当然，"不管人们是欢呼还是咒骂全球化，一个不容否认的事实呈现在人们面前：全球化就在人们身边，逐渐成为不争的事实。对于知识分子而言，全球化已经成为了我们所处时代的知识语境，是当代知识分子认识、观照、介入现实的新工具。"[①] 在全球化时代，传播媒介种类繁多且高度发达，除传统的纸质媒介及其广播、电视之外，还有"信息高速公路"之称的互联网。在这种情况下，我们也许应该改写伊尼斯有关传播媒介偏向的说法。依我看来，现在的书籍可算是倚重时间传播的媒介（当然，这只是相对而言），报纸、广播、电视、互联网都是倚重空间传播的媒介，期刊则有可能成为时间偏向和空间偏向达至平衡的一种媒介。

在"全球化"这样一种知识状况和文化语境下，我国的学术期刊呈现出了一种两极分化的趋势：要么盲目趋新，关注一些大而不当的问题，并号称要"走向世界"；要么就是固守传统，发表一些陈腐不堪、毫无新见的论文，且美其名曰"以不变应万变"。尤为可悲的是，有些刊物盲从各种评价体系和各类转载刊物，以它们的取向为标准，盲目跟从，从而丧失了自己的学术品位和学术个性。我觉得，上述取向都是极为偏颇的，都是不利于刊物的发展和学术的繁荣的。就保持学术个性来说，《新青年》也许可以给当今的办刊者许多有益的启示。尽管《新青年》强烈的主观主义取向导致了一种功利和实用主义的学风，但我们不能不承认这是一份很有个性的刊物，它在摧毁旧学术、开创新风气方面居功至伟。正如王富仁先生所指出的："就其媒体自身，《新青年》不是中国现代出版史上最为成功的杂志；就其编辑学意义上的杂志编辑，陈独秀不是中国出版史上最优秀的杂志编辑。但从中国现代文学的角度，《新青年》不但是一个优秀的杂志，同时也是一个伟大的杂志；陈独秀不但是一个优秀的编辑，同时也是一个伟大的编辑。"[②] 应该说，这样的评价是正确的、恰如其分的。

① 薛晓源. 全球化时代：我们何为 [M] // 王治河. 全球化与后现代性. 桂林：广西师范大学出版社，2003.
② 参见王富仁的《传播学与中国现代文学研究》一文相关内容。

当然，在 21 世纪的知识语境下，我们并不提倡《新青年》那样的杂志。我们认为：对一份学术刊物来说，学术个性固然很重要，但我们不能为了这一"个性"，而培植一种不良的学风。那么，在全球化时代，我们的学术刊物应该何为？路又在何方呢？为了回答这个问题，我们最好对刊物的性质和起源有所了解。

我们知道，刊物也叫杂志，在英文中一般称作 Magazine，源自阿拉伯文 Makhazin，其本意是"仓库"。因此直到现在，一般的英文字典对 Magazine 的释义，仍然首先就是"Store for arms, ammunition, explosives, etc."之类的意思，也就是"储存武器、弹药、炸药等的军火库"之意。至于"杂志"，则是 Magazine 的后起之义。在 16 世纪时，弗朗西斯·培根（1561—1626）提出了"知识就是力量"的名言。既然军火是一种力量，知识也是一种力量，那么，"知识库"自然也就是一种知识和思想的"军火库"了。自从有了"知识库"这层含义之后，Magazine 被当作杂志解释，当然也就顺理成章了。然而，真正的杂志要到 18 世纪才正式诞生。英国人爱德华·凯夫于 1731 年在伦敦出版的《绅士杂志》（Gentleman's Magazine），可算是世界上第一份杂志。在中国国内出版的第一份杂志，要算是 1883 年外国传教士在广州创办的《东西洋考每月统记传》。至于中国第一份现代意义上的杂志，则是商务印书馆于 1904 年创办的《东方杂志》。可见，期刊（杂志）的正式诞生，是非常晚近的事情，而学术期刊的诞生，则要更晚些。本来，学术期刊诞生在传播媒介时间偏向和空间偏向的弊端都已经暴露无遗之后，是有望克服弊端、走上健康发展的道路的，可遗憾的是：只有在哈罗德·伊尼斯的两部传播学经典问世之后（《帝国与传播》于 1950 年问世，《传播的偏向》则出版于 1951 年），我们的目光才能够穿透时空偏向的迷雾，才有了思考如何克服这些偏向的基点。

既然刊物（杂志）是"知识库"，它当然应该储存古今中外的各种知识。学术刊物尤其应该如此。这里的"古今"是就时间而言的，"中外"则就空间而论。而且，知识总是要发挥作用的，要不然，"知识库"储存的就只是一堆没用的死知识。这种作用主要表现在两个方面：一是在时间上，它应该继往开来，既要以新的眼光审视"过去"，更要以扎实的学术成果留给"未来"。只有这样，我们才能真正达到传承学术、创新理论的目的；二是在空间上，它应该在中外的学术传统间架起一座桥梁，既要把外国优秀的学术成果引介到中国，更要把中国优秀的学术成果推向世界。只有这样，才能使中外学者在相互了解

的基础上真正走向交流和对话,从而推动人类文明的共同发展。看来,要办好一份学术刊物,我们还是要注意一个时间偏向和空间偏向统一的问题。我认为,任何一种执着于一端的办刊思路都是短视的,也是不利于学术的发展和繁荣的。

关于在全球文化语境下我国学术期刊走向世界的问题,我觉得:学者们在追求跟世界对话的过程中,不应该忽略我们这个民族、这个社会本身的一些现实问题;而这些问题可能外国人不怎么感兴趣,而我们会去关注它、研究它,我们的研究也许不会引起全世界范围内的关注,但它仍然是有意义的。就目前中国的学术整体发展状况而言,如果盲目追求"全球化"的话,我觉得反而不利于学术的创新和发展。我们不要一味迎合国际标准,不要盲目追求国际引用,那样的话,很容易作茧自缚。钱钟书先生在写给费正清的一封信中,曾经这样写道:"'走出世界'是什么意思?难道是说你能走出世界吗?我们中国本身不就是世界的一部分吗?"是的,我们永远都无法拉着自己的头发逃离地球,我们只有融合中外、打通古今,站在自己的土地上与各种优秀的文化对话,才能真正创造出无愧于时代的学术和文化。

如果要对未来我国学术期刊的走向做一个预言的话,我想说的是:以后仍然会有侧重于时间偏向和侧重于空间偏向的学术期刊,但真正办得成功并能对学术发展产生良好影响的,一定是那些克服了时间偏向或空间偏向的学术期刊。

《江西社会科学》2004 年第 8 期

试论生态思想中的"田园主义"

一、引论:"环境"与生态思想的空间基础

"生态学"关注的是人与环境之间的关系,各式各样的生态思想无非就是在人与环境的互动中产生出来的。我们所说的"环境"一词,本身是一个历史的概念,它迟至工业革命时期才第一次作为名词使用①。美国生态学者劳伦斯·布伊尔认为:"伴随这个新词出现的还有很多标志物,它们标志着对地点的稳定性及属于一个地点的设想遭到转变的过程产生的侵蚀性效果。被环抱或身在某地方的意识,开始屈从于存在者与其居住地之间一种更加自觉的辩证关系。环境有了一定程度的悖论性呈现:它成了一个更加物化和疏离的环绕物,即使当其稳定性降低时它也还发挥着养育或者约束的功能。"② 这段话说得有些晦涩,在我看来,"环境"说起来无非是一个不稳定的、生成性的"环绕物",其所指的范围随着"被环绕物"的不同而有所不同:当我们以某一个住在某一套具体的单元房中的人为"被环绕物"时,"环境"指的就是这套单元房;当我们以某一个家庭所住的房子为"被环绕物"时,"环境"指的就是这所房子

① 当然,作为动词的"环绕"(environ)在中世纪就出现了。《牛津英语词典》认为:作为对人的环境之意的名词"环境"(environment),出自维多利亚时代的机器批判论者托马斯·卡莱尔(Thomas Carle)。而且,卡莱尔第一次有记录地使用这个术语时,与我们今天所感知的环境问题并无特别的关联(在他1827年所写的关于歌德的论文里,曾说失态的少年维特是其知识和文化环境中的一个生物);但在其1829年所写的《时代的记号》中,该词的潜在意义与今天大体一致:"机械时代"造成了人们的物化逻辑,使得"我们的欢乐完全建立在外在境况之上"。(参见美国学者劳伦斯·布伊尔所写的《环境批评的未来:环境危机与文学想象》一书)
② 劳伦斯·布伊尔. 环境批评的未来:环境危机与文学想象[M]. 刘蓓,译. 北京:北京大学出版社,2010:69.

周边的某一个具体的小区;当我们以自己生活和工作的整个区域为"被环绕物"时,"环境"指的就是整个城市;而当我们以整座城市为"被环绕物"时,"环境"指的就是这座城市周边的乡村……无论"环境"所指的是什么,它都对我们"发挥着养育或者约束的功能"。当我们与"环境"和谐共处时,"环境"就会为我们健康、快乐的生活提供坚实的基础;反之,当"环境"遭到我们人为的破坏时,它就会给我们的生活造成不便甚至带来灾难。说到"环境",还值得特别指出的是:作为"环绕物"的环境既包括"自然环境",也包括"人工环境",前者以充满自然风景和各类生物的乡村为代表,后者则以充满各种建筑物及其各类基础设施的城市为代表。

伴随着"环境"一词的出现,"生态学"这个术语也产生了。正如唐纳德·沃斯特所指出的:"'生态学'这个词直到 1866 年才出现,而且几乎在 100 年后才被广泛运用。然而,生态学的思想形成于它有名字之前。它的近代历史始于 18 世纪,当时它是以一种更为复杂的观察地球的生命结构的方式出现的:是探求一种把所有地球上活着的有机体描述为一个有着内在联系的整体的观点,这个观点通常被归类于'自然的经济体系'。这个短语产生了一整套思想,尔后又形成了今天这门学科……"① 看来,尽管无意识的生态思想人类在很早的时候可能就有了,但有意识的生态思想要等到 18 世纪才真正开始萌芽,而作为一门新兴学科的"生态学"则迟至 20 世纪 60 年代才正式诞生。虽然"生态学"诞生的历史很短,但由于自 20 世纪后半期以来伴随着因自然的破坏与环境的恶化而带来的生态危机,很多来自不同学科的优秀学者投身其中,所以其学科发展的速度非常迅猛。如今,无论是在研究的广度还是深度方面,"生态学"都取得了不少足以让研究者骄傲的成果。而且,由于种种众所周知的原因,很多"生态学"的成果还跨出了学术界,在政治、经济、社会等诸多方面产生了重要的影响。早在 30 多年前②,唐纳德·沃斯特就曾经这样写道:"在最近一些年里,要谈论人与自然的关系而不涉及'生态学',已经是不可能的了。这个特殊的研究领域,突然以一种即使在我们这个已被打上科学印记的时代也是极不寻常的方式应邀登场,来扮演一个核心的理智的角色。像雷切尔·

① 唐纳德·沃斯特. 自然的经济体系:生态思想史 [M]. 侯文蕙,译. 北京:商务印书馆,1999:14.

② 唐纳德·沃斯特的《自然的经济体系:生态思想史》一书于 1977 年出版第一版,该书于 1994 年出版了修订版。

卡森、巴里·唐芒纳、尤金·埃利希,以及其他一些在这一领域居领先位置的科学家们,成了新神明的代言人,写着畅销书,在传媒中露面,为政府出谋划策,甚至被当作道德上的试金石。他们的学科所形成的影响力之大,简直可以把我们的时代称为'生态学时代'了。"① 时至今日,这种情况更趋明显和突出。如今,无论是在学术研究还是在日常交谈中,"生态学"都是出现频率最高的词汇之一,像"生态经济""生态文明""生态城市""生态哲学""生态美学""生态批评"之类的说法几乎每天都可以耳闻目睹——可以说,把当今时代称之为"生态学时代"已经不再新鲜,而是一种大家都认可的说法了。

正如前面所提及的,环境包括"自然环境"和"人工环境"两种,前者主要指的是乡村,而后者主要指的是城市。显然,"乡村"和"城市"是两种不同的"环境",也是两种不同的空间形态。而且,很多学者认为,"乡村"和"城市"之间的不同,也意味着"文明"与"自然"之间的差异。柯林·任福儒说得好:"我们可以把一个文明的成长程序看作人类之逐渐创造一个比较大而且复杂的环境:这不但通过对生态系统之中范围较广的资源的越来越厉害的利用而在自然领域中如此,而且在社会和精神领域中也是如此。同时,野蛮的猎人所居住的环境,在许多方面与其他动物的环境并没有什么不同,虽然它已经为语言及文化中一大套的其他人工器物的使用所扩大,而文明人则居住在说来的确是他自己所创造出来的环境之中。在这个意义上,文明乃是人类自己所造成的环境,他做了这个环境以将他自己与那原始的自然环境本身隔离开来。"② 也就是说,人类从"野蛮"进入"文明"也就意味着从"自然环境"(这一环境"与其他动物的环境并没有什么不同")进入"人工环境"("人类自己所造成的环境")。基于此,张光直先生明确指出:"从定义上说来,文明人是居住在城市里面的……与乡村的野人和史前的野蛮祖先相对照。在一个比较深入的层次来说,这个城乡的对照也就是文化与自然的对照。"③ 在我看来,在思考人与环境关系中产生出来的生态思想有着其特定的空间基础,因此,在不同空间形态中产生出来的生态思想也必然会存在着差异。在生态思想的发展历程中,"乡村"("自然")这一空间形态是其主要的思想基点或思考重心。正如

① 唐纳德·沃斯特. 自然的经济体系:生态思想史 [M]. 侯文蕙, 译. 北京:商务印书馆, 1999:13.
② Colin R. The emergence of civilization [M]. London: Methuen, 1972: 11.
③ 张光直. 美术、神话与祭祀 [M]. 郭净, 译. 沈阳:辽宁教育出版社, 2002: 116.

有学者所指出的:"出于各种原因,生态学仅被应用于那种将城市排除在外的、通常认为是'自然'的所谓'环境'背景中。甚至那些将城市包含在生态平衡关系中的学者,也仅是从自然系统的角度(水文、气流、植物群落等)来认识。"① 正是这种偏重"乡村"("自然环境")的思想姿态,造成了生态思想中"田园主义"思潮的长期流行。直到20世纪七八十年代"生态城市"思想出现之后,生态思想的基点或重心才发生从"乡村"("自然环境")到"城市"("人工环境")的空间转向。而转向之后以"城市"为思想基点或思考重心的"生态城市"思想,与以"乡村"为思想基点或思考重心的生态"田园主义"思想,无论是在思想内容还是在思想形态方面,均有着本质性的差异。

一般认为,生态思想中的"田园主义"思潮始于吉尔伯特·怀特的《塞耳彭自然史》一书;而埃比尼泽·霍华德的《明日的田园城市》一书,则表明"田园主义"由"乡村"向"城市"的渗透,并促成了一种特殊的"田园主义"——"都市田园主义"的诞生。无论是从哪个角度而言,"田园主义"都堪称生态思想史上影响最大的思潮之一。然而,让人感到遗憾的是,尽管目前与"生态"有关的专著和论文不计其数,但我们在中文文献中却难以发现对生态"田园主义"进行全面、深入研究的学术性成果,因此,本文不揣浅陋,拟对生态思想史上的这一思潮做些初步的探索。

二、《塞耳彭自然史》与生态思想的"田园主义"传统

唐纳德·沃斯特把18世纪作为其《自然的经济体系:生态思想史》一书的起点是颇有道理的②:在18世纪,随着工业革命的兴起及其如火如荼地展开,城市也得到了超常规的发展;与此相伴随的,则是农村土地的流失与某些自然风景的改观甚至消失。于是,很多农民被迫成为了城市贫民,而很多有见识的知识分子则因讨厌城市的枯燥生活而宁愿到乡村去定居——《塞耳彭自然

① 见詹姆斯·科纳(James Corner)的《流动的土地》一文,该文载于查尔斯·瓦尔德海姆所编的《景观都市主义》一书。詹姆斯·科纳现为美国宾夕法尼亚大学设计学院教授和系主任,纽约原野工作室(Field Operations)主持人。
② 英国学者安娜·布拉姆韦尔(Anna Bramwell)在其1989年出版的《20世纪生态学》一书中,认为《自然的经济体系:生态思想史》是"同类著作中最富有见地的作品";《美国历史评论》则认为该书"为生态学历史的研究做了良好的开端"。(参见侯文蕙为《自然的经济体系:生态思想史》一书所撰写的"译者序")

史》一书的作者吉尔伯特·怀特即是这类知识分子中著名的一个。由于怀特的《塞耳彭自然史》是生态思想史上最有影响的作品之一①，而且这部著作代表着生态思想史上的一个重要传统——田园主义传统，也就是所谓的阿卡狄亚（Arcadia，一译"阿尔卡迪"）传统的肇始，所以我们的论述将从《塞耳彭自然史》开始。

（一）吉尔伯特·怀特与《塞耳彭自然史》

1720年7月18日，吉尔伯特·怀特出生于塞耳彭（Selborne，一译"塞尔波恩"），祖父是本教堂的教区牧师，父亲是一个退休律师。10岁以后，怀特一家住进了沃克斯——塞耳彭主街上最大的房子之一，位于教堂的对面。后来这所房子成为吉尔伯特自己的家，直到1793年他去世。只有在牛津大学奥利尔学院所度过的那些年，才使怀特离开塞耳彭很长一段时期。他1739年被奥利尔学院录取，4年后获得文学学士学位，1746年则进一步取得硕士学位。他曾经当选为牛津大学奥利尔学院的学监，并短暂地担任过奥利尔学院的院长。他第一个副牧师的职位是在老奥莱斯富附近的斯沃拉顿取得的。由于不愿生活在城市，所以他最终辞去大学教职，"开始连续住在乡下做副牧师"。1751年，他回到塞耳彭，并且在缺乏常驻牧师的情况下，在圣·玛丽教堂主持教区的祭礼等活动。所以，他并不像人们所误称的，是塞耳彭教区的牧师，而只是"偶行副牧师的职掌"。总之，怀特虽然不是一个富有的人，却靠他在奥利尔的职务、副牧师的职务，以及农场财产和投资，过着舒服的单身汉生活。他的简朴生活与奥利弗·戈德史密斯在《荒芜的乡村》中描写的牧师极其相似："在远离城镇的地方，他进入虔诚的跑道。这种状态一成不变，他也希望永不改变。"他的一生，诚如他的侄子所言："是在平静、安宁中度过的，除四时的衰荣，再无别的变迁。"② 从其生平不难看出，怀特本质上是一个情系乡土的人。他是因为真正喜欢乡村生活才从大都市回到老家塞耳彭来定居的。

《塞耳彭自然史》的成书过程也颇富戏剧色彩。说起来，这部所谓的"自

① 20世纪兴起的生态运动，即把《塞耳彭自然史》一书奉为生态的"圣经"之一。1996年，美国的Outside杂志评选出了"改变世界的10本书"（从生态意识的角度），《塞耳彭自然史》一书名列其中。地以书贵，怀特的老家塞耳彭，如今已经成为世界生态学者和自然爱好者的"圣地"。

② 关于吉尔伯特·怀特的生平，主要参考了《自然的经济体系：生态思想史》一书的第22-23页，以及格兰特·艾伦为《塞耳彭自然史》所写的"导言"（《塞耳彭自然史》有缪哲翻译的中译本，花城出版社，2002年版）

然史"，其实只是怀特与托马斯·本南德、丹尼斯·巴林顿两位先生的通信而已。起初，怀特根本就没有将这些私人书信付之出版的想法。关于写作这些信件并最终决定出版它们的整个过程，格兰特·艾伦有较为详尽且符合实际情况的叙述："1767年的某时，他与托马斯·本南德、一位富有的威尔士博物学家、《不列颠动物志》的作者，就某些鸟与动物的习性，开始了一场活泼的通信。以我们推想，在通信之初，他并没有日后刊行的想法；日期最早的信，似是随手写的，无条理，缺章法，只是粗记事实与目见，以资备忘。如今编入书里的第10封，或是两位博物学家靠邮车传递的真正通信的第一通①。我们从中可推断，本南德先问他几个问题，怀特则依信中问题的次序，逐一作答。这一不经意的开始，引出了定期的通信，而作者却久久没有出版的念头。但渐渐的，他的另一位通信者，即丹尼斯·巴林顿老爷，似向他建议说，这样有价值的东西，不该锁闭于私信里；仿佛这以后，怀特才着意于体例，以使之更严整，下笔也略讲章法了。1771年致本南德的一封信中透露了一点消息，表明这名威尔士博物学家，或曾力促怀特出版他的信。而随着通信日深——至少从这一刻起，他的笔法便日臻于整丽……"② 一直到1784年，怀特才最终决定要出版这两组信件。1789年，这些信件终于以《塞耳彭自然史》为名出版了。而4年后，怀特便故世了。可见，怀特并不是像现代的学者们那样为了"科学研究"，更不是为了金钱、名誉等身外之物而写作了《塞耳彭自然史》，构成这部名著之内容的那些信件，只不过是怀特日常生活的一部分而已。

那么，《塞耳彭自然史》究竟是一部什么性质的书呢？也许，我们可以把它称之为一本博物学的著作，因为其中的几乎每一封信都是向对方介绍塞耳彭的各类动物、植物和古物。那么，我们今天读它，把它奉到很高的地位，到底是为了文学价值呢，还是为了科学价值？客观地说，《塞耳彭自然史》的文学价值固然不容忽视，但它绝不是第一流的文学作品。如果我们为的是文学价值，18世纪英国著名的文学作品还有不少，为什么偏推崇它呢？而如果为的是科学价值，那么，其价值又体现在哪里呢？诚然，怀特是以科学家的严肃认真

① 至于前面的9封信，则是相当于全书的"前言"或"导言"。正如格兰特·艾伦所指出的："这九通书札，其实是导言性的篇章，均非真实的信函，内容是塞耳彭一地的概述：如方位、土壤、环境等。若非怀特过于谦虚，可以不留下'有心为文'的痕迹，那么这些信的内容，倒不如以正规的序言出之。"（吉尔伯特·怀特. 塞耳彭自然史 [M]. 缪哲, 译. 广州：花城出版社, 2002：12.）
② 吉尔伯特·怀特. 塞耳彭自然史 [M]. 缪哲, 译. 广州：花城出版社, 2002：11.

态度来写那些信的,但如果它仅仅是一部科学著作的话,是不可能取得如此崇高之地位的,最起码今天不会还有那么多的人去读它。为什么这么说呢?这是源于科学著作本身的特点。科学著作不像文学作品——不会因年代的久远而失去其文学价值,一部18世纪的科学著作,哪怕再优秀,时至今日,它也只具有科学史的价值,因为科学总是不断向前发展的,先前著作关于某个具体问题的结论终会被后来者超越。作为一部科学著作,"书的内容、结论若真实,经住了时间的考验,便存身于现代著作里了,而书本身却如斯科波利和林奈一样,早已故去。怎么会这样呢?原因很简单:科学是不断进步的;最好的科学书,也很快会过时。今天的人,若真想得到一点鸟与兽、植物与花朵、岩石与化石、或自然规律的知识,只怕没有谁梦想从18世纪作家的书里,去寻找事实与论述。凡这些作家说过的重要的话,都被19世纪作家采纳了,更订了,并列为通则,采入自己的书中。当我们回转身,去阅读上世纪分类科学的著作时,目的绝不为求教,仅是因为在科学史中,它们起着垫脚石的作用"[1]。看来,《塞耳彭自然史》固然有其文学价值和科学价值,但它主要的价值却不在于此。

概括起来,《塞耳彭自然史》对于当今的价值主要体现在三个方面。首先,它为我们生动、逼真地描绘出了一个已经消逝的时代的真实画面。"这一组信札,是已消失的生活之生动的画卷;——一种乡绅的生活,安静,富裕,多闲暇,主人文雅,兼有科学的趣味,在自家的领地中,悠然研究着自然,没有火车、电报、讨债人的打扰,不为家务事烦心,为解决一些鸟类学的细节,甘于花十年的光阴,所得的结论,倘有幸得博学的本南德先生或机敏的巴林顿先生的首肯,便欢喜不已。"[2] 显然,在当今这个浮躁的时代,这幅画面可以带给我们诸多启示。其次,该书表现出了一种科学中的哲学精神,从而使怀特成为达尔文、斯宾塞和赫胥黎等科学思想巨人的先驱。一般而言,18世纪从事科学研究的人缺乏哲学精神,所以他们取得的成果往往见树不见林,难成系统,"他们搜集了大量事实,相互无联属,以现代的读者看,是沉闷、单调、缺少一以贯之的大原则的。为物种的性与状,他们讼争不休。他们精心编织分类的系统,属中有类,类下有目,武断,无尽休。他们的目力,可见结构的小处,不见功能的大节。他们做事,大都支离曼衍,不能约之于一,不见这背后闪着观

[1] 吉尔伯特·怀特. 塞耳彭自然史 [M]. 缪哲,译. 广州:花城出版社,2002:15.
[2] 吉尔伯特·怀特. 塞耳彭自然史 [M]. 缪哲,译. 广州:花城出版社,2002:15-16.

念或理论的灵光"①。而怀特却堪称此中的"异数",正如格兰特·艾伦所指出的:"在18世纪的博物学家中,为更高概念的生物学启途开疆的,为数并不多,怀特则是其中的一个。在许多方面,他是达尔文和穆勒的先驱。他的书信萃出于当时的作品,是因调子和精神有哲学的色彩。他目光所及的生命现象,后人多援为线索,去寻求自然内部的秘密。"② 最后,也是最重要的,则是《塞耳彭自然史》一书所体现出来的生态意识。无疑,就其在生态思想或博物思想史上的影响而言,怀特的思想可能不如达尔文那样精深,怀特的体系也可能不如林奈那样严密,但他以其对自然的热爱、对乡土的深情及终其一生体现出来的践行精神,而在生态学术史上写下了极其精彩的一笔。对此,该书中文版的译者缪哲先生在"译者跋"中说得好:"关于生态意识的书,西方、中国近来都出版了许多,但我以为合其全部,也不如一本《塞耳彭》或《瓦尔登》这样的书。读完这种书的人,若无中国古人所谓的'鱼鸟亲人'之感,是不会有真正的生态意识的;而新的生态书,无非是从人的利益出发,以为不善待虫鸟草木,人便如何如何。这与当初坑鱼害鸟以取利,在五十步与百步之间,都是私心的作祟而已。怀特的态度,则是受过启蒙的基督徒的;动植物中,有上帝的影子,他的本业,是从中发现他的智慧与完满。这样的态度,是科学的、艺术的,也是宗教的。所谓科学的,是求得动植物中的上帝之真迹,所谓艺术的,是玩味上帝经纬万物的手段之巧,所谓宗教的,是探索前的虔诚与得其实后的叹服、倾倒之情。这与功利的'生态意识',既有道德不道德的区别,更有'情趣''不情趣'的区别。"总之,我们今天展读《塞耳彭自然史》一书,"对贯于鸟鸣虫跃、久而不觉其新鲜的人,它抹去他们的眼翳,挫锐他们的耳朵;居住于城市者,饱餍于红尘的快乐之暇,可借此'清一清口',或为自己颠倒于财势的生活,寻一点道德与趣味的安慰,以见自己不是'粗坯',比起银圆的叮当声,本心倒更爱微弱的鸟鸣"③。

(二)《塞耳彭自然史》与生态"田园主义"思想的肇始

尽管无意识的生态思想可以追踪到很遥远的过去,但真正意义上的生态思想却要等到18世纪才正式萌发。众所周知,18世纪现在常常被称为"理性的时代"。现代社会的很多东西其实都是从那个时代开始的:政治、艺术、科学、

① 吉尔伯特·怀特. 塞耳彭自然史 [M]. 缪哲,译. 广州:花城出版社,2002:19-20.
② 吉尔伯特·怀特. 塞耳彭自然史 [M]. 缪哲,译. 广州:花城出版社,2002:20.
③ 吉尔伯特·怀特. 塞耳彭自然史 [M]. 缪哲,译. 广州:花城出版社,2002:524-525.

哲学乃至工业装备，等等。在当时众多的创造性成果中，生态思想一点也不显逊色。在两百多年前，人们就已经提出了不少我们现在都还在使用的生态学概念，诸如"自然的丰饶""食物链""平衡概念"等；而且，这些概念还被较为合理地汇集到了一个完整的思想体系之中。按照生态思想史学者唐纳德·沃斯特的说法，生态学上的两大传统都出现在18世纪："第一种传统是以塞尔波恩的牧师、自然博物学者吉尔伯特·怀特为代表的对待自然的'阿卡狄亚式的态度'。这种田园主义观点倡导人们过一种简单和谐的生活，目的在于使他们恢复到一种与其他有机体和平共存的状态。第二种是'帝国'传统，人们一般都认为它在卡罗勒斯·林奈——当时最重要的生态学上的人物——以及林奈派的著作中最有代表性。他们的愿望是要通过理性的实践和艰苦的劳动建立人对自然的统治。"① 对于生态思想史上的"帝国"传统，人们已经陆续认识到了它的弊端及其所带来的那些灾难性后果，所以今天的生态学者对它基本上均持批评态度；而对于"田园主义"传统，由于它主张人与自然之间的和谐，且切合了那些久居都市之中却永远怀着田园梦想的人们的深层心理，所以影响越来越大，以至于在相当长的一个历史时期，它取代"帝国"传统而成为生态思想的主流。吉尔伯特·怀特的《塞耳彭自然史》一书，正是生态"田园主义"传统的开启者，它标志着这一影响深远的思想的真正肇始。

所谓生态思想的田园主义，就是人们在对待自然时持一种"阿卡狄亚式的态度"。而"阿卡狄亚式的态度"则与一种牧歌或挽歌风格的诗歌传统有关。这种诗歌尽管略带忧郁，但其总体风格是"温柔的""淳美的"，它抒写的是一个"阿卡狄亚式的"理想中的极其美妙而又难以企及的世界。要考察这种诗歌传统的源头，必须追踪到古罗马诗人维吉尔的《牧歌》，今天我们所谓"阿卡狄亚式"的诗歌风格就是由《牧歌》奠定的。《牧歌》10首是维吉尔早期最重要的作品，两千多年来这些清新的诗章一直为广大读者所喜爱，并且是西方诗人争相模拟的对象。那么，维吉尔在《牧歌》中写到的"阿卡狄亚"究竟是一个什么样的地方呢？

在古希腊神话中，阿卡狄亚是牧人之神潘的领地，该地的居民以高超的音乐才华及其古老的身世、粗鲁而朴实的道德和淳厚的好客之风著称，但他们同样以盲然无知和低下的生活水平而闻名于世。17世纪英国著名诗人塞缪尔·巴

① 唐纳德·沃斯特. 自然的经济体系：生态思想史 [M]. 侯文蕙，译. 北京：商务印书馆，1999：19-20.

特勒（Samuel Butler）曾在其一首讽刺崇古风尚的诗篇中指出：

> 古老阿尔卡迪人的家谱，
> 可以一代一代往前数，
> 甚至月亮也不如他们悠古。
> 可是，整个希腊人中他们最糊涂；
> 对文明生活毫无奉献，
> 只会弹拉歌舞。

的确，从纯物质的角度看，阿卡狄亚也缺乏与理想中的牧人天堂联系起来的许多魅力。希腊历史学家波利比乌斯（Polybius）就是阿卡狄亚最有名望的子孙，他对故乡简朴的虔诚和对音乐的爱好曾给予公正评价，但也符合实际地把故乡描述成一个贫穷、贫瘠、多石、寒冷的地方，这里没有什么人生的快乐，甚至为几只瘦弱的山羊供给足够的草料也难以做到。正因为阿卡狄亚是那样的一个贫瘠而荒凉的地方，所以古希腊诗人不愿意把他们牧歌中的舞台设置在阿卡狄亚。古希腊最有名的牧歌是特奥克里特斯的《田园短歌集》，其场景就不是阿卡狄亚，而是西西里，那里到处都是开满鲜花的草地、浓荫密布的树丛以及柔和的微风——这显然是阿卡狄亚那种"沙漠的样子"所缺乏的。阿卡狄亚真正进入世界文学的舞台，是在拉丁文诗歌而不是在希腊文诗歌中。但此中也存在两种相互对立的风格，一种以奥维德为代表，另一种即以维吉尔为代表。奥维德根据实际情况把阿卡狄亚人描绘成原始野蛮人，他甚至闭口不谈他们的音乐才能。维吉尔则把阿卡狄亚做了明显的美化，他不仅强调了当地人擅长音乐的优点，还为阿卡狄亚增添了它所不具有的魅力：茂盛的草木、永在的春天和用来谈情说爱的无尽的闲暇。总之，维吉尔在其《牧歌》中把特奥克里特斯田园诗中的场景——西西里移植到阿卡狄亚来了。于是，在维吉尔的想象中，也只是在其想象中，阿卡狄亚——希腊这个萧瑟而寒冷的贫瘠之地，一变而成为想象中的极乐仙境——一个远离罗马人日常生活、抵御着现实干涉的类似于乌托邦一样的空间。当然，维吉尔在诗中并没有排除种种不幸，但他剥去了它们的真实性，他把这些悲剧性的东西或是推到未来，或是推到过去，于是，他把对实际情况的抒写变成一种哀婉的情感。正是由于发现了这种挽歌体，维吉尔才既打开了过去的天地，又开创了这种诗风的漫长传统。因此，我们在"阿卡狄亚式"的诗歌中看到的，就再也不是赤裸裸的现实，而是罩上了

一层或是由希望或是由回顾的情感构成的温柔而绚丽的雾霭。①

以往，人们只能在《牧歌》式的田园诗中才能发现"阿卡狄亚式"的美好家园，而现在，怀特居然在现实生活中找到了这样的地方，这怎么能不让我们万分激动并充满向往呢？这恐怕也正是现代的生态主义者愿把怀特的书当作"圣经"、愿把塞耳彭这样的地方当作"圣地"的真正原因。唐纳德·沃斯特认为：怀特的生态思想有一个重要的成分，"一个令后来的几代人特别会抱以热情和欣喜的成分"，"这个成分就是他在其农村生活中所发现的自然间田园式的和谐。在那些书信中出现的塞尔波恩，是一种个人对那种古代田园梦想的领悟，这梦想能激起人们对地球激起蓬勃活力的忠诚。和当时的其他作家一起，怀特在希腊和罗马的异教徒中，尤其是在维吉尔的《牧歌》和《农事诗》中，发现了一支令人心醉的充满适意宁静的牧歌。和考珀、格雷和汤姆森这些诗人一样，他认为他在英格兰农村发现了一种和维吉尔的理想极其相似的情景"②。怀特不仅是一个博物学家，他也写过诗。也许，《自然博物学者的夏夜散步》一诗是他对塞耳彭田园理解的最好表达。怀特在傍晚出发，他看见"燕子掠过昏暗的平原"，注视着"胆怯的野兔"出来觅食，听见麻鹬在呼唤它的同伴。白天所观察到的那个已深深铭刻在心中的世界，慢慢地隐退到朦胧的纱幕后面。这时，自然的经济体系以它那从来就神秘的运作方式"嘲弄着人类欲知其详的自尊"。就在诗人穿过田野和森林时，自然的力量在胸中翻搅，驱散了忧郁，生出了欢悦。

> 所有的乡村的景色，声音，气味，
> 都结合到了一块；
> 不论叮咚的羊铃，或是奶牛的气喘，
> 不论是熏香了矜持微风的新割牧草，
> 或是弥漫在树林中的茅屋烟囱中飘出的炊烟。

诗歌带给我们一种美不胜收的感受，"但是，这篇田园作品给人最重要的印象，和在书信中一般所表达的一样，是一个人急于把整个自然与他的教区融会为一处的心情"。总之，"塞尔波恩的大自然非常接近于完全的良好状态：那

① E. 潘诺夫斯基. 视觉艺术的含义 [M]. 傅志强, 译. 沈阳：辽宁人民出版社, 1987：342-348.
② 唐纳德·沃斯特. 自然的经济体系：生态思想史 [M]. 侯文蕙, 译. 北京：商务印书馆, 1999：28.

是一幅很容易激发人们稳定、丰饶和合理情感的风景画。它的可怖部分一直被遮掩着，城市生活的威胁和困惑也被置于一个安全遥远的地方"①。

无疑，怀特生态思想的基点是"乡村"——一种不被城市所干扰的近乎乌托邦式的环境。而事实上，当时的城市化进程正在如火如荼地开展。"到吉尔伯特·怀特的书问世时，工厂体系已遍布约克郡、兰开郡和斯坦福郡。随着工厂出现，需要一支听命于机器节拍的定居的工人大军。……18 世纪后期，在塞尔波恩之外的世界里，运动似乎正在取代秩序。……在下一个世纪里，这个经济社会并未恢复它的平稳发展速度，相反，它的节奏更快了。每隔 10 年，北英格兰的紧张喧闹的城市便更富有和繁荣一些，即令同时也被烟熏得更黑和更狂热。每年都有农村的劳动者抛弃了他们的村庄和茅舍，希望在曼彻斯特寻求更诱人的前途，而事实上在那里他们发现的仅仅是最偶然的生存机遇。"② 总之，从 18 世纪开始，城市的人口便在不断增长，城市的规模也在不断扩大。在如此动荡的城市化过程中，怀特的《塞耳彭自然史》被忽视了几乎半个世纪。"但是到了 19 世纪 30 年代，拉什利·霍尔特-怀特称之为'对吉尔伯特·怀特和塞尔波恩的崇拜'的概念开始出现了。自那以后，塞尔波恩逐渐以一个梦想和幻想的焦点出现在地图上，它是现世对一个已经失去的世界的怀念。怀特本人则突然被新一代人所发现，他们怀着羡慕之心去回顾那位牧师自然主义者的优雅而平稳的生活。在接下来的几十年里，持续不断的真诚的朝拜者们来到塞尔波恩——包括来自大西洋两岸的著名的科学家、诗人和企业家，他们在探寻自己的精神源泉。"③ 当然，并不是所有人都有条件或机会到塞耳彭去"朝圣"。然而，"对很多人来说，仅仅是阅读吉尔伯特·怀特著作的体会，就成为减弱对在曼彻斯特、伯明翰和匹兹堡的破坏景观不满的抵触情绪的麻醉剂，同时也是与正在萎缩成模糊记忆中的乡村大自然重新恢复联系的切入点"④。《塞耳彭自然史》在文学方面的影响，则导致了 19 世纪后半期自然历史随笔的兴起。这些作品持续不变的主题是去寻找一个已经失去了的田园式的天国，一个在冷漠的有威胁的世界里的温暖的家。一位观察家把这种新的写作模式描绘成

① 唐纳德·沃斯特. 自然的经济体系：生态思想史 [M]. 侯文蕙，译. 北京：商务印书馆，1999：29.
② 唐纳德·沃斯特. 自然的经济体系：生态思想史 [M]. 侯文蕙，译. 北京：商务印书馆，1999：31-32.
③ 唐纳德·沃斯特. 自然的经济体系：生态思想史 [M]. 侯文蕙，译. 北京：商务印书馆，1999：33.
④ 唐纳德·沃斯特. 自然的经济体系：生态思想史 [M]. 侯文蕙，译. 北京：商务印书馆，1999：35.

一种"休息和令人愉快的文学",从中流出了"医治文明所造成的各种不适的溪水"。现代化中最令人不快的方面就是工业景观,像约翰·巴勒斯、约翰·缪尔、W. H. 赫德森以及理查德·杰弗里斯等作家都为此写出了多部批评性的著作,"在这些作品中,自然的历史是一辆将读者载入那种干草垛、果园和山谷的宁静和平中去的车"①。显然,坐上这样的"车",让心情离开城市到乡村去度一次假,从而获得一次轻松的放牧,这无疑是一件非常惬意的事。但一个无奈却又必须面对的事实是:假期再长也有过完的时候,我们大部分的时间还是得待在城市里,还是得呼吸不洁净的空气、喝被污染过的水、吃不健康的食品,还是得忍受各种噪音,并因交通堵塞而每天都把许多时间浪费在路上……看来,对现代人来说,更重要的也许不是到乡村去度假,而是在城市中过健康而快乐的日子。因此,生态思想的思考重心不应该总是停留在"乡村"这一空间形态上,而是应该尽快转到"城市"中来。

三、"都市田园主义":埃比尼泽·霍华德的"田园城市"思想

在某种程度上,我们可以说,埃比尼泽·霍华德的"田园城市"思想仍然秉承了生态思想中的"田园主义"余绪,只不过其思想的重心不再仅限于"乡村",而是试图把"乡村"与"城市"做一个"嫁接"或"交错"。也就是说,霍华德试图把"乡村"的"景观"带到"城市"中来,从而让都市中的人们既可以继续享用"城市"的种种好处,又可以不出家门而体会到"乡村"的田园乐趣。也许,我们可以把霍华德这种试图调和或综合"乡村"与"城市"的思想概括为"都市田园主义"。霍华德独创的"城市—乡村"概念即是其"都市田园主义"思想的最好表达:"城市—乡村"既不是"乡村",也不是一般的"城市",而是兼具两者之长的一种新的空间形态。这个想法听上去似乎不错,然而,自该思想提出以来100多年的城市规划历史已经证明:由于种种原因,"田园城市"思想无论是在理论上还是在实践上都称不上取得了成功;相反,它反而带来了不少值得我们深思并该引起重视的问题。

(一)埃比尼泽·霍华德与"田园城市"思想的提出

埃比尼泽·霍华德(1850—1928)于1850年1月29日出生在伦敦城福尔

① 唐纳德·沃斯特. 自然的经济体系:生态思想史 [M]. 侯文蕙,译. 北京:商务印书馆,1999:35-36.

街（Fore Street）的一个商人家庭。父亲也叫埃比尼泽，在伦敦拥有几家甜食店，属于中产阶级下层，但游手好闲，不善经营。母亲是个能干而有商业头脑的农家女，既要掌管店铺又要料理家务。他们共生了9个子女。霍华德在英格兰南部和东部的萨德伯里（Sudbury）、伊普斯威奇（Ipswich）和切尔森（Cheshunt）等乡村小镇上度过了他的童年——这个事实有助于解释他对乡村的倾心和爱恋。15岁时，霍华德就辍学就业，进入日益庞大的城市职员大军，出入于证券交易所、律师事务所，有时也去教堂听牧师布道。18岁时，他自学速记，并全文记录了一位牧师的布道，从而得到牧师的赏识，当了牧师的助手。21岁那年，他移民去了美国，成为内布拉斯加州（Nebraska）的一个拓荒农民，这是一次灾难性的经历：霍华德与另外三人一起共同拥有160英亩土地，种植玉米和土豆，但他们各自管理自己的土地；由于不善打理，霍华德很快失败，只好沦为同伴的雇工。一年以后，他在芝加哥找到一份速记员的差事。在朋友的影响下，他开始有系统地读书，把自己感兴趣的段落摘录在永久性保存的笔记簿上，其中包括惠特曼、洛威尔、爱默生等人的著作。但对他影响最大的是托马斯·潘恩的《理性的世纪》（*Age of Reason*），他认为这使其思想大为解放而开始成为独立思考的人。1872—1876年，他在芝加哥度过了循规蹈矩的4年。霍华德总是否认在这座多风的城市里找到了灵感，但是后来他的传记作者们都认为，他一定是在这里，在密歇根大街他的住处，获得了田园城市思想的萌芽。在1871年的那场大火之前，芝加哥本身即以"花园城市"而著称，作为一名敏锐的观察者，霍华德不可能对这个事实无动于衷。正如彼得·霍尔所指出的："在这些前摩天楼的时代里，芝加哥以花园城市（Garden City）而著称。几乎可以肯定，这是霍华德更为著名的标题的来源。他必定见过由伟大的景观建筑师弗雷德里克·劳·奥姆斯台德设计的河滨新花园郊区住区，它坐落于离城9英里之外的德斯普兰斯河畔。霍华德一直否认他是在芝加哥找到了灵感，但是其思想的主体结构必定起源于此。同样在这里，他第一次看到在1876年的一本手册中经由规划过的城市的思想。这本手册是本雅明·沃德·理查森爵士的《希格亚，或者健康之城》（*Hygeia, or the City of Health*），它的中心思想是：较低的人口密度，良好的住房，宽阔的道路，一条地下铁路线和大量的开敞空间，这些都被纳入田园城市的构想之中。"[①]

[①] Peter H. 明日之城：一部关于20世纪城市规划与设计的思想史[M]. 童明，译. 上海：同济大学出版社，2009：94.

1876 年，霍华德回到伦敦，在格尼斯公司（Gurney）（一个享有独家报道议会大厦官方消息特权的父子公司）谋到一个官方议会记录员的职位，此后，他就基本上在这个岗位工作。他的工作非常辛苦，经常需要在凌晨报道昨夜通宵达旦的辩论。一开始，他报道下院的活动，在取得一定的经验后，他被允许报道各委员会的活动和证词。这个工作使他学会了以有力的论点和清晰的语言、文字来表达有关的问题。此外，这个工作也让他对议会能否进行社会改革持怀疑态度。1879 年末，霍华德加入了一个名叫"探究社"的组织，这个团体主要吸引自由思想者，其成员早已包括乔治·萧伯纳和西德尼·韦伯等人，霍华德和他们很快就建立起了友好关系。回到伦敦之后，霍华德就开始博览群书，大量吸收和"田园城市"有关的思想资源。"到 19 世纪 80 年代末时，霍华德已经拥有了全部所需要的思想，但是他仍然不能将它们糅合在一起。真正的启发来自于爱德华·贝拉米销量最好的科学小说《回头看》（*Looking Backward*，通译《回顾》），此书在美国出版后不久，霍华德就于 1888 年阅读过它。他本人承认曾经受过此书的影响……"[①] "霍华德后来在书中坚持认为中心思想是完全由他自己提出的，只是随后也从其他作者那里获得了一些细节。但是霍华德肯定大量借鉴了他人的思想。他从赫伯特·斯宾塞那里借用了土地国有化的思想，随后又从一位被遗忘了的前辈托马斯·斯宾塞那里发现了一个更好的方法：由一个社团以农业价格购买农田，然后随着一座城镇建设所带来的增长价值将会自动偿还社团的支出。但是托马斯·斯宾塞并没有解释人们如何去利用土地——这就使霍华德注意到经过规划的聚居化（Colonization）。这个概念在 J. S. 穆勒的《政治经济学原理》（*Principles of Political Economy*）中得到处于前马克思主义时代的社会民主基金会的提倡，得到凯尔·夏蒂的提倡，并尤为特别地得到一位苏格兰裔的美国哲学家托马斯·戴维逊的提倡……爱德华·吉本·魏克菲尔德在 50 年前就已经提出为穷人规划聚居区的设想。他所促成的方案，也就是科隆奈尔·威廉·莱特为澳大利亚南部阿德莱德所提出的著名方案。该方案提供了这样一种设想，一旦某个城市达到了一定规模，就应当开始建设第二座城市，并通过一条绿带与之相隔离：这就是霍华德所承认的社会城市（Social City）概念的来源。……詹姆斯·斯尔克·伯金汉姆为一座示范城镇所做的规划为霍华德提供了田园城市模式中大部分的主要特征的原

[①] Peter H. 明日之城：一部关于 20 世纪城市规划与设计的思想史 [M]. 童明，译. 上海：同济大学出版社，2009：97.

型：中央广场、放射大道以及外围工业。在诸如利物浦附近利华城的阳光港，以及伯明翰城外的卡德伯里的伯恩村等案例中，为农村地区的先驱性工业化乡村提供了一种从拥挤城市中成功进行工业疏散的具体模式和操作示范。"① 总之，"霍华德的每一个思想都有更早的原型，经常被转手好几次：勒杜、欧文、潘沃顿（Pemberton）、伯金汉姆和克鲁泡特金都曾提出过由农业绿带环绕的、人口有限的城镇设想。另外，圣西门和傅立叶也曾经提出过城市作为区域综合体的元素的设想。马歇尔和克鲁泡特金看到了技术发展对于工业区位所产生的影响，克鲁泡特金与爱德华·贝拉米也赞同小规模的作坊将会流行起来"②。"从更广泛的角度来看，霍华德不可能不受'回归土地运动'（Back to the Land Movement）的影响，该运动受到城市扩张与城市衰败、农业萧条、怀旧情结、部分宗教动机以及反维多利亚保守主义等因素的推波助澜。"③

既然思想储备均已经完成，霍华德提出"田园城市"思想也就是水到渠成的事情了。1898年10月，霍华德推出了《明日：一条通往真正改革的和平道路》（*Tomorrow: A Peaceful Path to Real Reform*）一书。该书1902年发行了第2版，书名改为《明日的田园城市》（*Garden City of Tomorrow*），内容略有删节和调整④。此后，此书先后发行了6版，均以《明日的田园城市》为书名。该书篇幅不大，翻译成中文后不到10万字，但这本薄薄的小书却是生态思想史、城市规划思想史上里程碑式的著作之一。霍华德性格坚毅而纯粹，他只对两件事保持了终生的兴趣：其中一件就是提出并践行"田园城市"思

① Peter H. 明日之城：一部关于20世纪城市规划与设计的思想史 [M]. 童明，译. 上海：同济大学出版社，2009：95-96.
② Peter H. 明日之城：一部关于20世纪城市规划与设计的思想史 [M]. 童明，译. 上海：同济大学出版社，2009：97-98.
③ Peter H. 明日之城：一部关于20世纪城市规划与设计的思想史 [M]. 童明，译. 上海：同济大学出版社，2009：98.
④ 尽管第2版对霍华德的思想锋芒略有削减，但"明日的田园城市"显然是一个更有吸引力因而也更容易为读者所接受的题目。彼得·霍尔与科林·沃德在《社会城市——埃比尼泽·霍华德的遗产》一书的"前言"中曾经这样写道："按照它原先的版本，《明日：一条通往真正改革的和平道路》售出了几百册，但是——1902年以《明日的田园城市》（*Garden City of Tomorrow*）重新出版——它注定要成为在整个20世纪城市规划历史上最富影响和最重要的书籍。"（彼得·霍尔，科林·沃德. 社会城市——埃比尼泽·霍华德的遗产 [M]. 黄怡，译. 北京：中国建筑工业出版社，2009.）

想；另一件则是研究间距可调的打字机①。霍华德一辈子只写过《明日的田园城市》一本书，但其革命性的"田园城市"思想在书中得到了简洁、准确而全面的表达。

（二）"田园城市"思想的主要内容

霍华德有一个非常明显的优点：他有了什么想法，总能以简洁、准确的语言把它表现出来；而且，他能把自己的思想以图表的形式简明扼要地表现出来。下面，我们将以霍华德亲手所绘的图表为核心，对"田园城市"思想的主要内容略作介绍②。

1."城市—乡村磁铁"

霍华德提出"田园城市"思想的经济社会背景是：19世纪晚期，伴随着工业文明的步步推进，大量农民被迫离开土地而向城市进军。在这样的背景下，也许人们的宗教观点和政治观点很不一致，"然而，有一个问题几乎没有什么分歧意见。不仅在英国，而且在欧洲、美洲以及我们的殖民地，不论属何党派，大家几乎一致对人口将继续向过分拥挤的城市集中、农村地区将进一步衰竭的问题深感不安"③。总之，最主要的问题是如何制止农村人口外流并让城市贫民返回故土，因为当时大城市已经由于劳动力过剩而产生了种种问题。问题的关键是如何让人民返回土地，"苍穹笼罩、微风吹拂、阳光送暖、雨露滋润下的我们的美丽土地，体现着上苍对人类的爱。使人民返回土地的解决办法，肯定是一把万能钥匙，因为它能打开入口。由此，即使是入口微开，就能看到在解脱酗酒、过度的劳累、无休止的烦恼和难忍的贫困等问题方面有着光明的前景。而这些问题一直是内阁难以逾越的真正障碍，甚至是人与上苍沟通的真正障碍"④。

① 在其一生中，霍华德花了很多时间去研究这种间距可调的打字机，并确信它的商业价值。"1884年，他重访美国时，希望把他的专利卖2000英镑，而买方只肯出250英镑，未能成交。然而，他对打字机的关注和田园城市一样付出了一生。在他看来，二者有共同之处，那就是所有的部件都必须服务于一个共同的功能目的。"（埃比尼泽·霍华德. 明日的田园城市 [M]. 金经元，译. 北京：商务印书馆，2000：31-32.）

② 本文主要对构成霍华德"田园城市"思想理论基础的"城市—乡村磁铁"，以及"田园城市""社会城市"的观念做了介绍，对于霍华德花了不少篇幅去论证的有关"田园城市"的收入、支出、行政管理以及"准市政工作"等内容，并没有作介绍，因为这些内容主要涉及霍华德的社会改革思想，与真正的生态思想和城市规划思想的关联不是太紧密、太直接。

③ 埃比尼泽·霍华德. 明日的田园城市 [M]. 金经元，译. 北京：商务印书馆，2000：2-3.

④ 埃比尼泽·霍华德. 明日的田园城市 [M]. 金经元，译. 北京：商务印书馆，2000：5.

图1 三磁铁

而要解决人民返回土地的问题，首先需要追问的就是人口向大城市聚集的原因，"也许可以这么说：不论过去和现在使人口向城市集中的原因是什么，一切原因都可以归纳为'引力'。显然，如果不给人民，至少是一部分人民，大于现有大城市的'引力'，就没有有效的对策。因而，必须建立'新引力'来克服'旧引力'。可以把每一个城市当作一块磁铁，每一个人当作一枚磁针。与此同时，只有找到一种能构成引力大于现有城市的磁铁，才能有效、自然、健康地重新分布入口"[1]。既然城市可以当作一块磁铁，那么乡村同样可以当作另一块磁铁。霍华德认为，这两块"磁铁"代表着两种不同的生活方式；而且，尤其值得强调的是，并不是像人们通常所认为的那样只存在着两种选择——城市生活与乡村生活，而是存在着第三种选择。在第三种选择中，我们可以把一切最生动活泼的城市生活的优点，与最愉快惬意的乡村生活的美丽和谐地组合在一起。于是，霍华德提出了与"城市磁铁""乡村磁铁"鼎足而三的"城市—乡村磁铁"。在《明日的田园城市》一书的"作者序言"中，霍华德给出了著名的"三磁铁"图[2]（图1）。

图的中心部分为：人民何去何从？构成左上部分"城市磁铁"的关键词为：远离自然，社会机遇，群众相互隔离，娱乐场所，远距离上班，高工资，高地租，高物价，就业机会，超时劳动，失业大军，烟雾与缺水，排水昂贵，空气污浊，天空朦胧，街道照明良好，贫民窟与豪华酒店，宏伟大厦；构成右上部分"乡村磁铁"的关键词为：缺乏社会性，自然美，工作不足，土地闲置，提防非法侵入，树木、草地、森林，工作时间长，工资低，空气清新，地

[1] 埃比尼泽·霍华德. 明日的田园城市 [M]. 金经元，译. 北京：商务印书馆，2000：5-6.
[2] 彼得·霍尔与科林·沃德指出：霍华德的三磁铁图，"像所有其他图一样，有着精心手写的维多利亚时代风格的旧式字体——霍华德亲手绘制，在最初的版本中，它们被精心印成精致柔和的粉画颜色——因而它有着特别的古风魅力。但是，如果更近一点看，它却是维多利亚时代英国城市的乡村的优点与缺点的一个漂亮的混合包装。"（彼得·霍尔，科林·沃德. 社会城市——埃比尼泽·霍华德的遗产 [M]. 黄怡，译. 北京：中国建筑工业出版社，2009：16.）

租低，缺乏排水设施，水源充足，缺乏娱乐，阳光明媚，没有集体精神，需要改革，住房拥挤，村庄荒芜；构成下面"城市—乡村磁铁"的关键词则为：自然美，社会机遇，接近田野和公园，地租低，工资高，地方税低，有充裕的工作可做，低物价，无繁重劳动，企业有发展余地，资金周转快，水和空气清新，排水良好，敞亮的住宅和花园，无烟尘，无贫民窟，自由，合作。从构成图中三个"磁铁"的关键词不难看出："城市"和"乡村"各有其主要优点和相应的缺点，而"城市—乡村"则兼具两者之长而避免了两者之短。因此，霍华德指出："城市磁铁和乡村磁铁都不能全面反映大自然的用心和意图。人类社会和自然美景本应兼而有之。两块磁铁必须合而为一。正如男人和女人互通才智一样，城市和乡村亦应如此。城市是人类社会的标志——父母、兄弟、姐妹以及人与人之间广泛交往、互助合作的标志，是彼此同情的标志，是科学、艺术、文化、宗教的标志。乡村是上帝爱世人的标志。我们以及我们的一切都来自乡村。我们的肉体赖之以形成，并以之为归宿。我们靠它吃穿，靠它遮风御寒，我们置身于它的怀抱。它的美是艺术、音乐、诗歌的启示。它的力推动着所有的工业机轮。它是健康、财富、知识的源泉。但是，它那丰富的欢乐与才智还没有展现给人类。这种该诅咒的社会和自然的畸形分隔再也不能继续下去了。城市和乡村必须成婚，这种愉快的结合将迸发出新的希望、新的生活、新的文明。"①

无疑，"城市—乡村"是兼具"城市"和"乡村"之长的一种新的空间形态，正因为如此，所以它比单纯的"城市"和"乡村"都更具吸引力。"城市—乡村磁铁"是整个《明日的田园城市》一书的理论基础，书中其他所有的观点都是围绕着它而展开的。

2. 什么是"田园城市"？

霍华德在《明日的田园城市》一书中其实没有给出"田园城市"的明确定义，直到1919年，田园城市和城市规划协会与霍华德商量，才对"田园城市"下了一个简短的定义："田园城市是为安排健康的生活和工业而设计的城镇；其规模要有可能满足各种生活，但不能太大；被乡村所包围；全部土地归公众所有或者托人为社区代管。"②

尽管没有给出明确的定义，但霍华德在《明日的田园城市》一书中，通过

① 埃比尼泽·霍华德. 明日的田园城市 [M]. 金经元，译. 北京：商务印书馆，2000：9.
② 埃比尼泽·霍华德. 明日的田园城市 [M]. 金经元，译. 北京：商务印书馆，2000：18.

图2 田园城市示意图

图3 田园城市——分区与中心

两幅示意图和简洁有力的文字,对"田园城市"的本质特性和构成要素做了非常清晰的说明。他认为,建设"田园城市","其意图在于提高各阶层忠实劳动者的健康和舒适水平——实现这些意图的手段就是把城市和乡村生活的健康、自然、经济因素组合在一起,并在这个市的土地上体现出来"①。霍华德设想中理想的"田园城市",其整个用地为6 000英亩(1英亩=4 046.86 平方米),其中城市用地为1 000英亩,农业用地为5 000英亩,而这个"田园城市"容纳的总人口数为32 000人。图2是整个市政范围的用地方案,其中城市是圆形的,处于中心位置;圆形城市之外的则是农业用地,农业用地上有新森林、果园、农学院、大农场、小出租地、自留地、奶牛场、癫痫病人农场、盲聋人收容所、儿童夏令营、疗养院、工业学校、砖厂以及自流井,等等。整个城市有6条林荫大道(boulevards)——每条宽120英尺(1英尺=0.304 8米)——从中心通向四周,从而把城市划分为6个相等的分区。

图3是一个"田园城市"分区的示意图。从图中我们可以看出,城市的中心是一个花园,花园灌溉良好,是一个有5.5英亩的圆形空间。花园的四周环绕着用地宽敞的大型公共设施——市政厅、音乐厅、剧院、图书馆、展览馆、画廊和医院。这些公共设施的外面是"中央公园"(Central Park),面积为145英亩,其中有宽敞的游憩用地;"中央公园"被一个面向公园的宽敞的玻璃连拱廊——"水晶宫"(Crystal Palace)所包围。"水晶宫"里可以购物,但它的绝大部分是作为"冬季花园"(Winter Garden)——整个"水晶宫"构成一个最有魅力的永久性展览会。出"水晶宫"向城外走,我们跨过5号大街(Fifth Avenue)——它和

① 埃比尼泽·霍华德. 明日的田园城市 [M]. 金经元, 译. 北京:商务印书馆,2000:13.

城内所有的道路一样,植有成行的树木——沿着这条大街,面向"水晶宫",是一圈非常好的住宅,每所住宅都有宽敞的用地。再向城外,我们来到"宏伟大街"(Grand Avenue)。这条大街名副其实,其宽度为 420 英尺,形成一条长达 3 英里(1 英里=1.609 344 公里)的带形绿地,把"中央公园"外围的城市划分成两条环带。这条壮丽的大街有 6 所公立学校,每所占地 4 英亩,校园中设有游戏场和花园。大街的其他位置还可建教堂。在城市的外环有工厂、仓库、牛奶房、市场、煤场、木材场等,它们都靠近围绕城市的环形铁路;环形铁路有侧线与通过该城市的铁路干线连接。城市的四周分布有各类慈善机构,它们都不归市政当局管,而是由各种热心公益的人来维持和管理——他们应市政当局的邀请,在有益健康的旷野,以象征性的租金租得土地,建立这些机构。①

总之,住在"田园城市"之中,人们既可以享受"城市"之便,又可以领略"乡村"之乐。但对于霍华德来说,"田园城市"并不是他的奋斗目标,而只是他追求的目标——"社会城市"——的一个局部实验和示范。

3. 从"田园城市"到"社会城市"

所谓"社会城市",就是由一系列"田园城市"组合而成的城市群。"田园城市"容纳的总人口数为 32 000 人,当人口超出这个数时,它将如何发展呢?霍华德的回答是:"它将靠在其'乡村'地带以外不远的地方——可能要运用国会的权力——靠建设另一座城市来发展,因而新城镇也会有其乡村地带。我是说'靠建设另一座城市',因而在行政管理上是两座城市。但是,由于有专设的快速交通,一座城市的居民可以在很短的时间内到达另一座城市,所以两座城市的居民实际上属于一个社区。"② 当居民进一步增长时,就可以建成三座、四座同样的城市……于是,就形成了霍华德所说的城市群——"社会城市","社会城市几乎可以无限制地增生,直到它成为覆盖大部分乡村的基本的定居形式。"③

从霍华德所绘的"无贫民窟无烟尘的城市群"图中④(图 4),我们可以看出"社会城市"的结构形态和主要内容:① 一个面积为 12 000 英亩、人口为

① 埃比尼泽·霍华德. 明日的田园城市[M]. 金经元,译. 北京:商务印书馆,2000:14-18.
② 埃比尼泽·霍华德. 明日的田园城市[M]. 金经元,译. 北京:商务印书馆,2000:111-113.
③ 彼得·霍尔,科林·沃德. 社会城市:埃比尼泽·霍华德的遗产[M]. 黄怡,译. 北京:中国建筑工业出版社,2009:23.
④ 该图出现在题为《明日:一条通向真正改革的和平道路》的 1898 年初版中,但当第 2 版改名为《明日的田园城市》时,该图却被删除了;而事实上,该图是霍华德"社会城市"思想的最好说明。

图 4　无贫民窟无烟尘的城市群

58 000 人的中心城市和若干个面积为 9 000 英亩（图中数据，正文中则为 6 000 英亩）、人口为 32 000 人的田园城市，共同组成一个由农业带分隔的总面积为 66 000 英亩、总人口为 250 000 人的城市群，即"社会城市"。从中心城市到各田园城市中心约 4 英里，从中心城市边缘到各田园城市边缘约 2 英里。② 各城市之间有放射交织的道路（Road）、环形的市际铁路（Inter Municipal Railway）、从中心城市向田园城市放射的上面有道路的地下铁道（Under Ground with Roads over）以及环行的市际运河（Inter Municipal Canal）、从中心城市边缘向田园城市边缘放射的可通向海洋的大运河（Grand Canal）等相通，从而联结为一个整体。③ 在田园城市四周，有自留地；存在各城市之间的，则是农业用地。值得强调指出的是：霍华德的"社会城市"与一般所说的"卫星城"是不能画等号的。刘易斯·芒福德在为《明日的田园城市》1946 年版所写的"导言"中说得好："霍华德定义的田园城市不是城郊，而是城郊的对立物；不是乡村避难所，而是为生动的城市生活提供的完整基础。"① 也就是说，"卫星城"存在于城郊，是附属性的；而组成"社会城市"的各"田园城市"之间则是完全平等的。

关于"社会城市"的价值，刘易斯·芒福德在《城市发展史——起源、演变和前景》一书中有极为精彩的论述："如果需要什么东西来证实霍华德思想的高瞻远瞩，他书中的'社会城市'（Social Cities）一章就够了，对于霍华德来说，花园城市既不意味着隔离孤立，也不是指那些位于偏远地区、好像与世隔绝的寂静的乡村城镇。""甚至在创建第一个花园城市之前，他在关于社会城市这一概念中，把新城镇的发展推进到第二阶段。如果花园城市的一些较高级的设施不依靠负担已经过重的大都市，不把它自己降到卫星城镇的地位，那么，规模较小的新城镇，一旦发展到一定的个数，就必须有意地组合在一个新

① 埃比尼泽·霍华德. 明日的田园城市[M]. 金经元, 译. 北京：商务印书馆, 2000: 24.

的政治文化组织中,这样的一种组织,他称之为社会城市——后来克拉伦斯·斯坦因和他的同事们把它叫作区域城市(Regional Cities)——把它们的资源集合起来,办起一些规模大的只有人口多的城市才可能办得起的设施:一个工学院或一所大学,一个专门性的医院或一个专业交响乐团。""利用这个组成联盟的新办法(这是曾被长期忽视的他的思想的一个方面),霍华德直觉地抓住了未来小巧化城市的可能潜在的形式,这种未来城市将把城市和乡村两者的要素统一到一个多孔的可渗透的区域综合体,它是多中心的,但是能作为一个整体运行。""霍华德所叫作的'城镇群'(Town-cluster)是布置在永久性绿色矩阵中的城镇,以形成一种新的生态和政治单元,这实际上是一种新型城市的胚芽形状,它能胜过历史性城市甚至大都市的空间上的限制,然而又能克服大城市的无限止的扩展和零乱的扩散弥漫。"① 应该说,芒福德对"社会城市"的评价是恰切的,也是符合实际情况的。

(三)"田园城市"的实践及其带来的反思

总体而言,霍华德的"田园城市"思想是一个带有几分理想色彩的伟大思想。这一思想切合了无数身居"城市"却又心恋"乡村"的人们的深层心理,所以,霍华德的著作一出版,立刻在西方社会引起了反响。这种反响在英国和美国尤其强烈,"英国和美国的文化都崇敬乡村生活,认为自由就健康的可能性存在于自然之中。他们也认为,城市里能够获得的好处在乡村社区里是得不到的。这样,寻求城市与乡村相协调的城市发展模式成为一种极为流行的倾向"②。按照霍华德对"田园城市"的构想,生活在"城市"中的人们完全可以不去"塞耳彭"这样的乡村地方,就可以充分地享受到"田园"的乐趣。这种"都市田园主义"的美好蓝图,能否在实际生活中得到实现呢?在回答这个问题之前,还是让我们先来对在英国建成的第一个"田园城市"——莱奇沃思的建设情况略加考察吧。

霍华德本人在出版他的著作后,也跃跃欲试,急于想把自己的想法变成现实。1899 年 6 月 21 日,在《明日:一条通往真正改革的和平道路》一书出版仅仅 8 个月之后,在霍华德及其支持者的积极推动下,就成立了一个由霍华德

① 刘易斯·芒福德. 城市发展史:起源、演变和前景 [M]. 宋俊岭,倪文彦,译. 北京:中国建筑工业出版社,2005:532-535.
② 吉尔·格兰特. 良好社区规划:新城市主义的理论与实践 [M]. 叶齐茂,倪晓晖,译. 北京:中国建筑工业出版社,2010:34.

领头的协会——田园城市协会（Garden City Association），它的目标是："发起对埃比尼泽·霍华德先生在《明日：一条通往真正改革的和平道路》一书中所提出项目的讨论。""朝向田园城市在英国的形成迈出最初的一步……"①1902年7月，田园城市先锋公司（Garden City Pioneer Company）注册成立，其主要目的是为建设"田园城市"而考察潜在的地点。为了选到理想的地点，"主管们制定了严格遵循霍华德思想的原则：面积在4 000英亩和6 000英亩（1 620公顷和2 430公顷）之间的场地，具有良好的铁路联系、令人满意的供水和好的排水设施。令人中意的地点，斯塔福德（Stafford）东部的查尔德利卡斯尔（Childley Castle），由于远离伦敦而被否决了。莱奇沃思，距离伦敦35英里（56公里）之遥，处在农业严重萧条、土地价格低廉的地区，符合标准，因而——在和15位土地所有者进行了审慎而秘密的磋商后——以155 587英镑的价格买下了这片3 818英亩（1 545公顷）的土地"②。既然土地已经选好并买下来了，接下来就可以按照霍华德"田园城市"的标准来建设了。

然而，事情并没有想象的那么简单。首先，从莱奇沃思计划的一开始，"权力就被掌握在一小群理事的手里，他们将向股份持有人负责，来实现相当有限的一套目标"。霍华德在计划中被任命为常务理事，但由于理事间的意见并不一致，加上霍华德在处理事情时"现实主义的缺乏"，于是，"他对政策的影响力，在长期的牵扯与日常应用中，不断地削弱了；作为一个直接的结果，霍华德田园城市概念的重要特征接二连三地遭到了抛弃"③。其次，霍华德的"田园城市"思想与具体负责莱奇沃思设计的设计师之间也存在着微妙的差异。具体负责莱奇沃思的设计师是雷蒙德·昂温（Raymond Unwin）与巴里·帕克（Barry Parker），"在多大程度上他们微妙地诋毁了霍华德本来的想法，这点没人清楚，或许将永远也弄不清楚。……事实是，他们的哲学观是不同的：昂温和帕克缺少霍华德对工业化所抱有的信心，他们回到了工业化之前的世界，将传统的英国村庄理想化；他们得到了类似卡德伯里的自由主义者的回应，这些自由主义

① 彼得·霍尔，科林·沃德. 社会城市：埃比尼泽·霍华德的遗产［M］. 黄怡，译. 北京：中国建筑工业出版社，2009：29.
② 彼得·霍尔，科林·沃德. 社会城市：埃比尼泽·霍华德的遗产［M］. 黄怡，译. 北京：中国建筑工业出版社，2009：31-32.
③ 彼得·霍尔，科林·沃德. 社会城市：埃比尼泽·霍华德的遗产［M］. 黄怡，译. 北京：中国建筑工业出版社，2009：33-34.

者追溯着一个想象中的家长式统治的秩序"①。吉尔·格兰特曾经准确地指出："实际上,莱奇沃思的设计几乎没有满足霍华德所设想的视觉原则。"② 总之,由于种种原因,建成后的莱奇沃思与霍华德理想中的"田园城市"并不一致。

事实上,不仅莱奇沃思,其他一些建成后的"田园城市"的情况也大致如此。慢慢地,人们习惯于只是把"田园城市"作为一种浪漫的、乌托邦式的思想来接受了,很少会把它去完整地付诸实践。在英国,一些新建成的城镇"的确有一些田园城市思潮提倡的设计特征,但是,霍华德所设想的田园城市的社会学基础荡然无存";"同英国相比,霍华德田园城市理论的社会目标在美国消失得更彻底";"在日本,田园城市主要还是一个新开发的虚名而已,很少在社区设计中实际应用";更有甚者,一些当代城市规划者认为,"田园城市的原则是对环境不负责任,导致社会分化"③。

为什么"田园城市"这样一种富有吸引力的思想在实践中难以行得通呢?有人从经济上去寻找原因:"市场可以接受的设计和规划原则使田园城市的社会愿景化为虚有。"④ 有人甚至从学理上寻找原因:"霍华德不像是一个'科学的'作者;他的书里回避了技术术语,显示出他没有高深的学识,几乎没包含历史的或者人口统计的文件。它也没有变成一本对流行看法产生那种大量影响的著作,以至于社会事务专业的学生勉强地不得不尊敬。"⑤ 我觉得,以上原因也许确实多少存在,但都没有说到点子上。在我看来,致使"田园城市"思想在实践上难以完整实行的真正原因在于:霍华德根本就没有,或者说不想去理解城市的本质、起源和历史,他思考的焦点或者说思想的重心仍然停留在"乡村"这一空间形态上,而没有很好地去面对、思考并解决城市本身必然会产生的一系列问题;说到底,他所谓的"田园城市"无非是一些建筑在"田园"中的"公园里的高楼"的聚集而已。

① 彼得·霍尔,科林·沃德. 社会城市:埃比尼泽·霍华德的遗产 [M]. 黄怡,译. 北京:中国建筑工业出版社,2009:35.
② 吉尔·格兰特. 良好社区规划:新城市主义的理论与实践 [M]. 叶齐茂,倪晓晖,译. 北京:中国建筑工业出版社,2010:34.
③ 吉尔·格兰特. 良好社区规划:新城市主义的理论与实践 [M]. 叶齐茂,倪晓晖,译. 北京:中国建筑工业出版社,2010:37-39.
④ 吉尔·格兰特. 良好社区规划:新城市主义的理论与实践 [M]. 叶齐茂,倪晓晖,译. 北京:中国建筑工业出版社,2010:35.
⑤ 彼得·霍尔,科林·沃德. 社会城市:埃比尼泽·霍华德的遗产 [M]. 黄怡,译. 北京:中国建筑工业出版社,2009:28-29.

从城市的本质、起源和历史的角度去分析霍华德的"田园城市"思想，我们会发现这种富有浪漫主义色彩的思想的许多矛盾。说到底，尽管"田园城市"把"城市"和"乡村"（"田园"）组合到了一起，但"城市"无非是这种思想穿上的一件外衣，其思想的底色仍然是建基于"乡村"这一空间基础上的"田园主义"；就像其"阿卡狄亚式"的祖先一样，它无非是把一个已经失去或者并不存在的极乐仙境幻化成"现实"而已。当然，这里我无法展开对"田园城市"思想的全面批判，下面仅就城市的"中心"和"边界"问题，对此略加阐明。

在追溯那些历史上著名城市的起源时，我们总是可以找到一个类似于"圣地"那样的"神圣空间"，这个"神圣空间"具有宇宙起源和创世的性质，它们往往构成了城市的"中心"。正如有学者所指出的："无论什么时候，在集中城市化的旧世界或是新世界（新大陆）的任何地域，当我们回溯城市的起源，去探寻其独特的城市形态的时候，我们便会来到一个纪念的中心。"① 这个"纪念的中心"往往具有宗教性与神圣性，它构成了城市的中心——甚至宇宙的中心，也意味着城市的起源。比如说，"罗马的中央曾是一个孔洞，mundus，即世俗世界与地狱之间互相沟通交往的要害。罗施尔（Roscher）长期以来一直把 mundus 释为 omphalos（即地球的肚脐）；每个拥有一个 mundus 的城市都被认为是坐落在世界的中心，即坐落在大地的肚脐上的"；"在印度，其城镇和庙宇都是照着宇宙的样子来建造的。其创建城市的基本习俗象征着印度人对其宇宙论的不断重复。在其城市的中心，他们的宇宙之山，弥卢山（Mount Meru）象征性地坐落在那里，山上还有一些高级的神祇"；"伊朗的大都市规划与印度城镇的规划相同，也就是说，它也是一种世界的镜象（Imago mundi）。根据伊朗的传统，宇宙被想象为中间有个像肚脐那样的大孔道的六辐车轮。其经文上说，'伊朗国'（Airyanem Vaejah）是世界的中央和心脏；因而在所有其他的国家中它是最宝贵的。由于这个原因，琐罗亚斯德（Zarathustustra）出生的城市设兹（Shiz）就曾被看作王权的源地"；"在中国，我们也能看到这种相同的宇宙论模式，以及与此相同的那种宇宙、国家、城市和宫殿之间的相互关系。过去中国人把世界看作一个中国位于中央的长方形；在其四周分别是四海、四圣山和四蛮夷。中国的城市被建成为一种正方形，每一边有三扇城门，宫殿位

① 斯皮罗·科斯托夫. 城市的组合：历史进程中的城市形态的元素[M]. 邓东, 译. 北京：中国建筑工业出版社，2008：82.

于城正中,恰与极星相对应。从这个中心,中国那无所不能的皇帝就能统驭整个宇宙了"①。总之,那些著名的古国的古老的城市都起源于一个象征着世界和宇宙中心的"神圣空间",正是这个"神圣空间"使城市具有了吸引力和凝聚力。

正如我们所知道的,霍华德"田园城市"的中心则是一个花园。显然,"花园"这么一个世俗性的空间不具备神圣性,因而也就不具有像历史上著名城市那样的吸引力和凝聚力。而没有神圣性、吸引力和凝聚力的城市,是没有精神根基和社会基础的。正因为如此,所以作为"田园城市"试点的莱奇沃思在建成后并没有足够的吸引力,其发展速度比预期的要慢得多,"在1938年才达到15 000人口——比规划目标的一半还少;只有到第二次世界大战之后,在政府补贴的疏散计划的帮助下,以比最初规划略小的规模完成"②。

与"中心"一样,城市的"边界"也是非常重要的。这种重要性甚至在语言学中都可以找到丰富的例证,"如中国古代文字中'城市'和'城墙'的含义是一致的,'城'字包括了这两方面的含义。英文中的'城镇'(Town)源自于日耳曼语,原指被围合的树篱。古荷兰语中,'Tuin'的原意是栅栏,而古高地德语中'Zun'意指围墙。"③"城市边界的确定,可以在居民点形成之前也可以在居民点形成之后,这取决于这个城市是新开垦出来的还是由以前的居住点重新划分而成",然而,"无论其产生于居民点形成之前还是之后,城市边界的确立都是一个十分庄严的时刻,至少过去是这样的。几乎在所有的文明中这类奠基仪式都曾经出现过。比如说在古印度和伊特鲁里亚文明中,在犁出一条沟作为边界之前,首先要举行宗教仪式对其选址进行缜密考究"④。一般而言,"城市的边界是不容易变动的,但通常也不会永久地保持不变。它们不得不随着居民点的增加或减少而相应地调整"⑤。然而,尽管边界会发生变化,但它是必须存在的,"如果城市没有设置任何明确的有形壁垒,那么城市最终会

① 米尔希·埃利亚德. 神秘主义、巫术与文化风尚 [M]. 宋立道,鲁奇,译. 北京:光明日报出版社,1990:28-30.
② 彼得·霍尔,科林·沃德. 社会城市:埃比尼泽·霍华德的遗产 [M]. 黄怡,译. 北京:中国建筑工业出版社,2009:37.
③④ 斯皮罗·科斯托夫. 城市的组合:历史进程中的城市形态的元素 [M]. 邓东,译. 北京:中国建筑工业出版社,2008:11.
⑤ 斯皮罗·科斯托夫. 城市的组合:历史进程中的城市形态的元素 [M]. 邓东,译. 北京:中国建筑工业出版社,2008:12.

因为建筑的无秩序蔓延而灭亡,而随之而来的便是战争的开始"①。

如果说,"田园城市"在"中心"上难以和古老的历史名城竞争的话,那么,在城市的边界上建设田园性的郊区则有过之而无不及。这就造成了一个结果:"启迪新城市思潮的田园城市理论诞生没有几年,其关键原则已经在实践中所剩无几,田园郊区的观念在很大程度上替代了它。"此中,讲究适用的日本人的做法颇具代表性:"日本人以适合于当代发展优先目标的方式解释了田园城市。他们把田园城市翻译成了'农村的城市'(den-en toshi),这样,日本规划师和开发商开始在乡村建设田园郊区,用火车把它们与日益增长的城市连接起来。他们的模式中,社会改良的主张荡然无存,自给自足的社区的观念也不复存在。"② 这种做法尽管一定程度上满足了中产阶级的"田园梦",但也带来了一系列的问题,其中最重要的问题就是:首先,它不仅没有限制城市的蔓延,反而加剧了城市在空间上的拓展;其次,郊区的发展不仅占用了农田,而且分割了农村,从而导致农业生产效率的下降。显然,这已经离"田园城市"的初衷越来越远了。

四、余论:"田园主义"的心理分析

正如前面所谈到的,生态思想中"田园主义"主要是一种以"乡村"(自然环境)为思想基点或思考重心的思想形态,而与此形成悖论的是:容易被"田园主义"思想所吸引甚至对它产生情感依赖的,恰恰就是生活在"城市"这一"文明"环境或人工环境中的人们。这种看似矛盾的现象,其实有着非常深刻的心理学基础。

无论是现在还是过去,我们都可以发现现实生活中有相当一部分人持这样一种观点:我们称之为"文明"的东西是给我们带来不幸的主要根源,如果我们能放弃"文明"而返回"自然",我们会生活得更加幸福。心理学家弗洛伊德认为:人们之所以会对"文明"产生这样一种"充满敌意的奇怪态度","它的根源在于对那时的文明状况的长期的深深的不满,在这个基础上发展了对文

① 斯皮罗·科斯托夫. 城市的组合:历史进程中的城市形态的元素[M]. 邓东,译. 北京:中国建筑工业出版社,2008:27.
② 吉尔·格兰特. 良好社区规划:新城市主义的理论与实践[M]. 叶齐茂,倪晓晖,译. 北京:中国建筑工业出版社,2010:35.

明的诅咒"①;而之所以会对"文明"不满,则在于社会为了发展"文明"而强加在人身上的种种约束——这些约束往往会给人们造成自由被限制的感觉,当这种感觉过于强烈而又没有宣泄渠道的时候,人们就可能患神经病了。我们之所以身处"城市"而迷恋"田园",就是一种渴望摆脱"文明"约束心态的表露,因为城市正是人类文明的主要滋生地。弗洛伊德说得好:"幻想的精神领域的创造完全与这样一种情况相类似:就是在农业、交通、工业的兴旺发达而使地貌迅速失去原始形态的地区,可以构成一种'保留地带'和'自然花园'。这些保留地带的目的在于保持,任何地方因必要而不幸牺牲了的旧有的事物,这些事物,不管是无用的或有害的都可以任意生长繁殖。幻念的精神领域也是从唯实原则手里夺回的保留区。"② 如此看来,所谓的"田园主义"无非是一种典型的"昼梦"(白日梦)而已,因为"我们所曾见过的幻念的最为人所熟悉的产物叫作昼梦",它是"欲望的想象的满足"③。正是基于这种心理学基础,所以美国生态学者利奥·马克斯(Leo Marx)精辟地指出:所谓"田园主义"思想,"是企图从日益强大和复杂的文明中摆脱出来的产物。田园理想的吸引力在于未曾开发或已经垦种的乡野风光所表征的那种幸福美好。走向这样的象征风景也可以理解为远离一个'人造的'世界……换言之,这种冲动引发了从文明中心向其对立面自然的象征性迁徙,从世故向纯真的迁移,或者采用文学模式的基本比喻来说,是从城市向农村的象征性迁移"④。利奥·马克斯认为,当人们任"田园主义"冲动放任自流时,"就会产生愚蠢的不切实际的愿望,产生浪漫怪异的思想和感情。"⑤这种说法当然没有错,但适度的"田园主义"冲动却不仅是健康的,而且也是必要的,因为它毕竟可以缓解冷酷无情的社会现实和技术现实给人们带来的紧张和压力。

一般而言,人们的"田园主义"冲动都停留在心理层面,但我们更关心的是:当人们把"田园主义"冲动付诸实践时,到底会给世界带来什么?本文从生态学的角度考察了两种截然相反的"田园主义":吉尔伯特·怀特从"城市"(伦敦)回到"乡村"(塞耳彭),他的"田园主义"冲动可算是真正回归到了家园,因此,其《塞耳彭自然史》真正体现了人与自然之间的和谐;埃比尼

① 西格蒙德·弗洛伊德. 文明及其缺憾 [M]. 傅雅芳,郝冬瑾,译. 合肥:安徽文艺出版社,1987:28.
②③ 弗洛伊德. 精神分析引论 [M]. 高觉敷,译. 北京:商务印书馆,1984:298.
④⑤ 利奥·马克斯. 花园里的机器:美国的技术与田园理想 [M]. 马海良,雷月梅,译. 北京:北京大学出版社,2011:6.

泽·霍华德则仍然留在"城市"(伦敦),他的《明日的田园城市》一书试图把"乡村"带进"城市",以求不出"城市"而享受到"田园"之乐——这种思想固然是伟大的,也是足够吸引人的,但毕竟带有几分浪漫主义色彩,因此它在实践中被歪曲或篡改是不可避免的。但无论是哪种"田园主义",它们都是一种基于"乡村"(自然环境)的生态思想,这种思想无法很好地解决"城市"这一人工环境中产生的生态问题。在我看来,要真正解决"城市"中的生态问题,就必须回归到"城市"本身——也许,美国学者理查德·瑞杰斯特的"生态城市"思想就是一种不错的解决之道[①]。当然,要真正解决正日益严峻的生态问题,我们必须要有整体的和综合的眼光,既坦然面对"城市"(人工环境)中的生态问题,也绝不忽视"乡村"(自然环境)中的生态问题。

《鄱阳湖学刊》2011 年第 4 期

[①] 可参见理查德·瑞杰斯特的《生态城市伯克利:为一个健康的未来建设城市》(中国建筑工业出版社,2005 年版)和《生态城市:重建与自然平衡的城市》(中国建筑工业出版社,2010 年版)等著作。

后 记

　　学术真正的裁判应该是时间。从中外学术史上的实际情况来看，如果没有在问题、方法、角度或材料方面真正有所突破，就算是取得的各类"学术成果"再多，也只是喧嚣、热闹一时，而终究躲不过时间的淘洗而被人彻底遗忘。尽管目前我国的学术产品并不尽如人意，但扪心自问一下，觉得自己还是基本保持了当初选择学术之路时的那份心志（我甚至还清楚地记得大学时第一次阅读马克斯·韦伯《以学术为志业》时的那种心情）：绝不为了学术之外的目的去撰写学术论著，写出来的东西至少要对得起自己的良心，哪怕是多年之后再去读自己年轻时候的论文，也不应觉得后悔。正因为如此，所以一些学术期刊的编辑朋友总觉得我写得太慢、太少，因为他们找我约稿时我每每让他们"失望"。当然，真正懂得学术生产规律的编辑是能够理解我的，而我也应该庆幸确实拥有不少这样的编辑朋友。其实，在我自己近20年的编辑生涯中，我也是这样去对待各类学者的，主动和他们交朋友，了解他们的研究计划，跟踪他们的研究状况，这样待策划某个专栏时就可以做到有的放矢，并水到渠成地向相关专家约稿。下面，趁编辑这本"代表作"的机会，我对自己从事学术研究20多年的思想轨迹或心路历程略作交代，就算是为本书所写的"后记"吧。

　　如今熟悉我的朋友都知道我研究叙事学，而且主要研究的是"空间叙事学"。这当然没有错，但在研究叙事学之前，我其实有着多方面的学术实践；而且，哪怕是在主要从事叙事学研究之后，我也有着其他领域的学术论文发表。这就是收集在本书第三辑"美学研究及其他"中的论文。当然，第三辑并没有囊括我叙事学研究之外的所有学术论文，但各方面有代表性的论文都收进

来了。其中，尤其值得一提的是《论韩愈诗歌"以丑为美"审美倾向形成的原因及其影响——兼论中西方艺术"以丑为美"的差异》与《从忧郁到悲愤——戴望舒诗歌创作的情绪历程》两篇论文，因为这分别是我大学本科时所撰写的学年论文和毕业论文。尽管时间过去20多个年头了，但今天重读这两篇论文，我并没有觉得有什么特别需要修改的地方；如果现在再去重写这两篇论文，也许思想会更加深刻一点、知识会更加广博一些，但论文中的那份朝气和那种激情可能就不会再有了。而且，现在看来，我的这两篇年少之作都是从该角度研究韩愈和戴望舒的第一篇论文，比如，从"以丑为美"角度研究韩愈的那篇文章，在我的论文发表之前只能在清人刘熙载的《艺概·诗概》中找到"昌黎诗往往以丑为美"的简短论述，而首先把刘熙载的上述只言片语变成学术论文的就是我的《论韩愈诗歌"以丑为美"审美倾向形成的原因及其影响——兼论中西方艺术"以丑为美"的差异》一文了——而这也是我正式发表的第一篇严格意义上的学术论文（此前我也在《读书》《龙门阵》等刊物上发表过学术性的随笔）。值得庆幸的是，现在学者们进行相关研究或撰写关于韩愈的研究综述时，一般还会提到我的这篇论文。同样，收入第三辑中的《从忧郁到悲愤——戴望舒诗歌创作的情绪历程》一文，在戴望舒研究或涉及中国现代文学的相关研究中也还会经常被人提及。此外，第三辑中的其他几篇论文也反映着我曾经的阅读所及或职业所需，比如《学术传播与时空偏向——兼析全球文化语境下我国学术期刊的现状和走向》与《试论生态思想中的"田园主义"》两文，就明显带有我近20年编辑生涯的痕迹。其中，《试论生态思想中的"田园主义"》一文是我担任《鄱阳湖学刊》主编不久时所写，这是一家主要刊登研究生态问题的学术期刊，而我开始时对生态问题一窍不通，于是就花了不少时间去研究，研究的结果之一就是这篇论文。其实，就当时的研究状况来说，本来可以写出涉及生态思想的系列论文，但我不敢离开叙事学的道路太远，于是就此打住，继续研究自己的"空间叙事学"。

事实上，我最初研究叙事学并不是始自"空间"，而是始自"时间"。收在本书第一辑中的前三篇论文其实也是我研究叙事学以来首先发表的三篇论文，而这些论文都是时间维度上的研究。其中《寻找失去的时间——试论叙事的本质》在我的学术历程中尤其重要，因为从这篇论文开始，我才真正踏进叙事学研究的门槛。在此之前的几年里，我主要从事随笔写作并写一些当代文学的评论性文章，之所以如此，当然和我当时的具体工作有关：我大学毕业后即到福

州的文学刊物《中篇小说选刊》当编辑。由于当时《中篇小说选刊》的领导对包括我在内的几个刚刚参加工作的大学生采取"文革"式的管理，我简直度日如年，过得非常压抑，所以差不多两年之后我就离开了那个地方而来到江西省社会科学院从事研究和编辑工作。而且，由于压抑和懒散，在福州的那两年，我持续多年的写日记的习惯中断了，以至于当我来到江西工作之后第一年的某个秋夜，当我想起前一年在福州时的这一天在干什么时居然脑袋里一片空白，这让我感到人的记忆其实是多么的不可靠；而如果能有日记之类的记事本可以翻阅，则马上可以唤起鲜活的往事，哪怕是隔着遥远的时光的帷幕。于是，我顿时悟到：时间其实主要是通过各类物件或叙事作品而储存起来的，而后者尤为重要，小到个人，大到民族和国家，其过去的痕迹或所谓的历史都凝固在各类叙事作品之中，而叙事的本质其实也就是对神秘的、易逝的时间的凝固与保存。有了这些来自于生活的感悟，我很快就对叙事问题感兴趣起来，在进行一番研究之后，即写成了《寻找失去的时间——试论叙事的本质》一文，并从此一发而不可收，于是此后的研究重点就放到叙事学上了。第一辑中的《反叙事：重塑过去与消解历史》与《梦：时间与叙事》两文，延续的其实也是"时间"维度上的研究——当然，对"经典叙事学"稍稍有所涉猎的人都应该清楚，我对"叙事"与"时间"关系的研究与以往的叙事学研究并不完全一致，而是有着自己独特的思考，最重要的不同便在于：以往结构主义叙事学意义上的"时间"往往局限于"形式"层面，而我则把叙事中的"时间"问题引向了"意义"世界。这里值得一提的还有《梦：时间与叙事》一文，因为这是第一篇涉及"梦叙事"的汉语论文；此后，赵毅衡教授、方小莉博士等人都在"梦叙事"方面有学术论文发表，而我则因为还在迷恋其他研究，所以本想再就"梦叙事"发表新见解的想法也一拖再拖，只能留待未来再续梦缘。

在刚刚开始叙事学研究的那几年中，除了"叙事与时间"这一主题之外，我当时还试图进行"叙事哲学"研究，并撰写了《事件：叙述与阐释》、《叙述：词与事》以及《试论叙事作品的意义生成》等长篇论文。但在进行"叙事哲学"研究的过程中，我发现空间维度的叙事学研究更有学术前景，因为与"时间"（历史）不同，在20世纪之前"空间"在人文社会科学研究中始终缺席并处于被遮蔽状态。于是，我便暂时放下进行中的"叙事哲学"研究，而开始了空间维度上的叙事学研究，并很快发表了《论现代小说的空间叙事》（2003年）、《空间形式：现代小说的叙事结构》（2005年）、《叙事学研究的空

间转向》（2006年）等文。而且，关于空间叙事的研究占据了我此后十多年的时间，其结果便是2014年在生活·读书·新知三联书店出版的《空间叙事研究》一书（入选2013年度的"国家哲学社会科学成果文库"）。由于《空间叙事研究》首版2 000册很快售罄，2015年便出版了增订版，并在多位专家的建议下正式改书名为《空间叙事学》，其印数为6 000册——对一本学术著作来说，这已经是极大的印数了。关于我从事空间叙事研究的心路历程，我在《空间叙事研究》一书的"后记"中已经谈及，此不赘述。此次编辑"代表作"，我把已经构成《空间叙事研究》一书第三、第四、第五章主体内容并偏重"形式"研究的三篇论文收录，其中，《空间形式：现代小说的叙事结构》一文是对美国学者约瑟夫·弗兰克相关研究的推进与深入，而《试论作为空间叙事的主题—并置叙事》与《复杂性与分形叙事——建构一种新的叙事理论》两文，则以"主题—并置叙事"与"分形叙事"这两个我独创的概念，对两类叙事现象首次做出了描述、概括与理论性的建构；此外，我也把在《空间叙事研究》之后撰写的带有概述性的《空间叙事学的基本问题与学术价值》一文编入本书。这四篇有关空间叙事的论文，就勉强算是自己这方面的"代表作"吧。

近几年来，我主要从事跨媒介叙事研究。追根究底起来，这一研究其实是空间叙事研究的自然延伸，因为正如收录在本书第二辑中的《试论作为跨媒介叙事的空间叙事》一文所指出的：空间叙事本质上就是一种跨媒介叙事。所谓"跨媒介叙事"，其实就是美学上的"出位之思"在叙事上的表现。所谓"出位之思"，源出德国美学术语Andersstreben，指的是一种媒介在保持自身媒介特性的同时也试图超越其表现性能而进入另一种媒介擅长表现的状态。"空间叙事学"的问题域，就大的方面而言，其实也就是两大部分：① 由时间性叙事媒介（主要是文字）所建构的叙事文本所关涉的"内容"层面的"空间叙事"，以及结构层面的"空间形式"问题；② 由空间性叙事媒介（绘画、雕塑、建筑等）所建构的叙事图像或叙事空间，在表征故事、延续时间、建构秩序时所产生的种种问题。事实上，这两方面的内容都涉及媒介的"出位"或"越界"问题，所以，空间叙事研究必然就是跨媒介叙事研究。在我看来，最主要的跨媒介叙事就发生在时间艺术与空间艺术的相互模仿之中：像诗歌、小说这样的时间性叙事作品欲取得造型艺术的"空间形式"，或者像绘画、雕塑这样的空间艺术去创造文学性、叙事性的"绘画诗"的时候，那种最富创意的"出位之思"就出现了。无疑，这种"出位之思"——跨媒介叙事，往往会催生出仅仅

墨守媒介"本位"的文学艺术所无法达到的神奇的艺术效果，表征出单一媒介所无法表征的丰盈的艺术内涵。当然，跨媒介叙事不仅发生在时间艺术与空间艺术之间，还发生在空间艺术与空间艺术之间（比如，绘画通过二维平面讲述故事时有时候会力求达到雕塑般的立体效果），以及时间艺术与时间艺术之间（比如，某些现代小说会极力追求音乐般的叙事效果）。收集在本书第二辑中的所有论文都涉及"跨媒介叙事"问题，这也是我目前正在研究的一个论题，我认为这是一个充满希望的研究领域，具有非常广阔的学术前景。

　　写到这里，我认为还有必要对和本书有关的两个情况加以说明：首先便是这本"代表作"中的少数论文，这次收录的是全文，而刊发时则有所删节；其次便是有些论文中的个别引述材料，在其他论文中也有所引述，所出现的语境和论述的问题当然并不一样。

　　在《人的局限性》一文中，塞缪尔·约翰逊曾经有这样的感慨："一个人假若把自己做出的事和尚未完成的事做一比较，他就能感受到把想象和现实比较会有什么滋味；他会用鄙夷的目光看待自己无足轻重的地位，他不解自己来到世间所为何事；他苦恼无法留下痕迹表明自己曾经来过，也未曾为生活形态增添新的内容，他在芸芸众生中悄无声息地从青年变为老年，却从未成为出类拔萃的人。"尽管约翰逊认为上述感慨是个"错误观念"，却也道出了大部分人生存于世的真实状况，并说出了很多人内心深处的某种焦虑。是啊，已经做成的事和想要做的事相比，总是显得那么微不足道，而一眨眼之间，那个朝气蓬勃的青涩少年就已经进入中年的门槛了。当然，正如历史和现实所告诉我们的，并不是每一个来到这个世间的人都能够"出类拔萃"，只要我们能增进亲朋一点幸福，带给旁人一丝温暖，或者给知识的大厦加上一块砖头，给思想的森林增添一片绿叶，就可以像奥古斯都大帝一样，在离开这个世界的时候，要求周围像他一样平凡的众人为他鼓掌送行。更何况，就自己而言，前面还有很长的路要走呢。当然，人到中年，在忙着做事、忙于赶路的同时，也必须时时提醒自己一下：没有必要为了那些外在的东西而迷失了自己的内心，人生路上其实处处都是风景。既然如此，当我们走在人生和学术旅途的时候，别总是脚步匆匆而让自己错失了身边的风景——"慢慢走，欣赏啊！"

<div style="text-align:right">2018 年 11 月于南京寓所</div>